楊英風全集

YUYU YANG CORPUS

第五卷 Volume 5

總目 Index

史料 Documentation

年表 Chronology

策畫／國立交通大學

主編／國立交通大學楊英風藝術研究中心

　　　財團法人楊英風藝術教育基金會

出版／藝術家出版社

感謝　APPRECIATE

國立交通大學　National Chiao Tung University

朱銘文教基金會　Nonprofit Organization Juming Culture and Education Foundation

新竹法源講寺　Hsinchu Fa Yuan Temple

張榮發基金會　Yung-fa Chang Foundation

高雄麗晶診所　Kaohsiung Li-ching Clinic

典藏藝術家庭　Art & Collection Group

謝金河　Chin-ho Shieh

葉榮嘉　Yung-chia Yeh

許順良　Shun-liang Shu

麗寶文教基金會　Lihpao Foundation

許雅玲　Ya-Ling Hsu

杜隆欽　Long-Chin Tu

洪美銀　Mei-Yin Hong

劉宗雄　Liu Tzung Hsiung

捷拓科技股份有限公司　Minmax Technology Co., Ltd.

對《楊英風全集》的大力支持及贊助

For your great advocacy and support to Yuyu Yang Corpus

楊英風全集

YUYU YANG CORPUS

第五卷　Volume 5

總目　Index

史料　Documentation

年表　Chronology

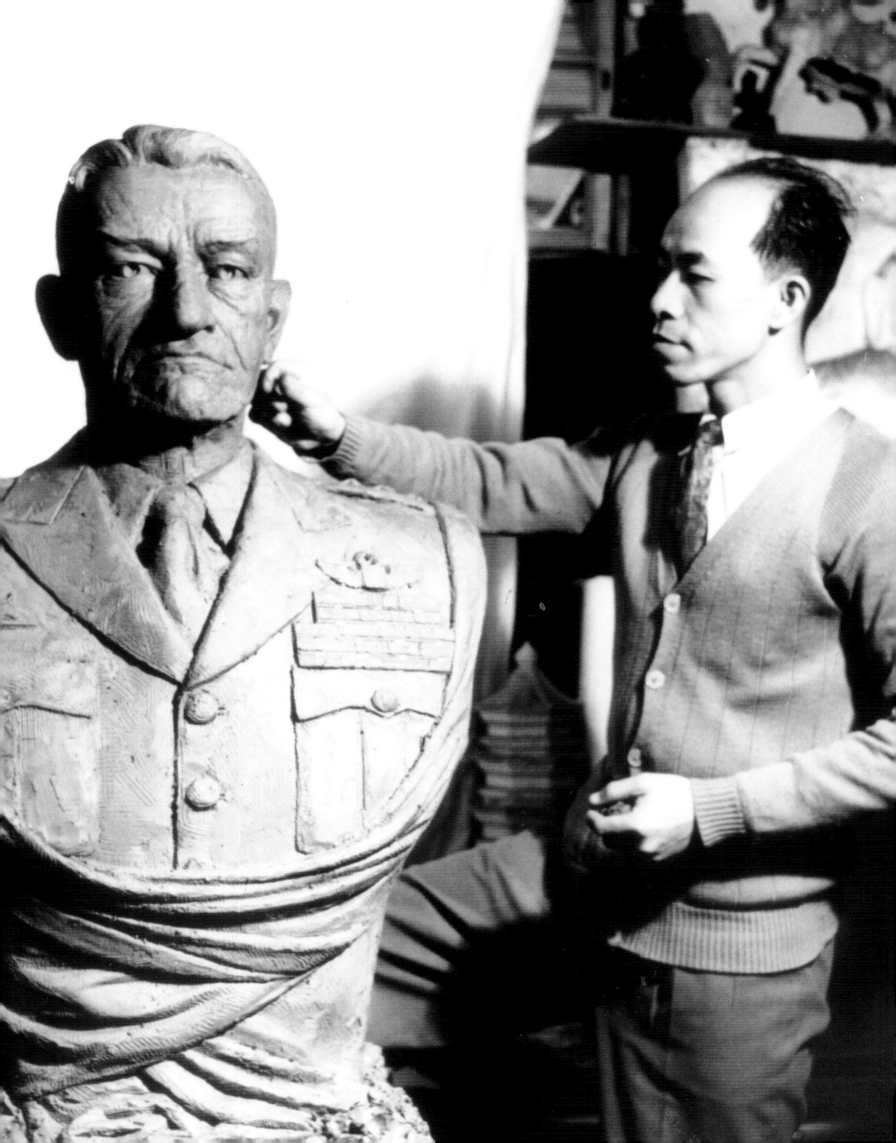

目次

序（國立交通大學校長 張俊彥）...........*8*

涓滴成海（楊英風藝術教育基金會 釋寬謙）...........*10*

為歷史立一巨石──關於《楊英風全集》（總主編 蕭瓊瑞）...........*12*

圖版...........*21*

舞台、道具...........*41*

景觀規畫...........*55*
　1.雷射景觀...........*56*
　2.景觀規畫...........*60*

撰述...........*133*
　1.文集...........*134*
　2.日記...........*155*
　3.週記...........*194*
　4.書信...........*228*

史料...........*261*
　1.史料...........*262*
　2.研究集...........*298*
　3.相關出版品...........*325*

年表...........*345*
　1.大事年表...........*346*
　2.生平參考圖版...........*440*

編後語...........*470*

Contents

Preface……9

Little Drops Make An Ocean……11

A Monolith in History——About The *Yuyu Yang Corpus*……16

Selection……21

Stage setting design……41

Lifescape design……55
 1.Laser lifescape……56
 2.Lifescape design……60

Manuscript……133
 1.Article……134
 2.Diary……155
 3.Weekly record……194
 4.Letter……228

Documentation……261
 1.Documentation……262
 2.Research essay……298
 3.Related publishing……325

Chronology……345
 1.Chronology……346
 2.Reference photo……440

Afterword……471

序

國立交通大學向來以理工聞名，是眾所皆知的事，但在二十一世紀展開的今天，科技必須和人文融合，才能創造新的價值，帶動文明的提昇。

我主持校務以來，孜孜於如何將人文引入科技領域，使成為科技創發的動力，也成為心靈豐美的泉源。

一九九四年，本校新建圖書館大樓接近完工，偌大的資訊廣場，需要一些藝術景觀的調和，我和雕塑大師楊英風教授相識十多年，遂推薦大師為交大作出曠世作品，終於一九九六年完成以不銹鋼成型的巨大景觀雕塑〔緣慧潤生〕，也成為本校建校百周年的精神標竿。

隔年，楊教授即因病辭世，一九九九年蒙楊教授家屬同意，將其畢生創作思維的各種文獻史料，移交本校圖書館，成立「楊英風藝術研究中心」，並於二〇〇〇年舉辦「人文‧藝術與科技——楊英風國際學術研討會」及回顧展。這是本校類似藝術研究中心，最先成立的一個；也激發了日後「漫畫研究中心」、「科技藝術研究中心」、「陳慧坤藝術研究中心」的陸續成立。

「楊英風藝術研究中心」正式成立以來，在財團法人楊英風藝術教育基金會董事長寬謙師父的協助配合下，陸續完成「楊英風數位美術館」、「楊英風文獻典藏室」及「楊英風電子資料庫」的建置；而規模龐大的《楊英風全集》，構想始於二〇〇一年，原本希望在二〇〇二年年底完成，作為教授逝世五周年的獻禮。但由於內容的豐碩龐大，經歷近五年的持續工作，終於在二〇〇五年年底完成樣書編輯，正式出版。而這個時間，也正逢楊教授八十誕辰的日子，意義非凡。

這件歷史性的工作，感謝本校諸多同仁的支持、參與，尤其原先擔任校外諮詢委員也是國內知名的美術史學者蕭瓊瑞教授，同意出任《楊英風全集》總主編的工作，以其歷史的專業，使這件工作，更具史料編輯的系統性與邏輯性，在此一併致上謝忱。

希望這套史無前例的《楊英風全集》的編成出版，能為這塊土地的文化累積，貢獻一份心力，也讓年輕學子，對文化的堅持、創生，有相當多的啟發與省思。

國立交通大學校長　張俊彥

8

Preface

National Chiao Tung University is renowned for its sciences. As the 21st century begins, technology should be integrated with humanities and it should create its own value to promote the progress of civilization.

Since I led the school administration several years ago, I have been seeking for many ways to lead humanities into technical field in order to make the cultural element a driving force to technical innovation and make it a fountain to spiritual richness.

In 1994, as the library building construction was going to be finished, its spacious information square needed some artistic grace. Since I knew the master of sculpture Prof. Yuyu Yang for more than ten years, he was commissioned this project. The magnificent stainless steel environmental sculpture "Grace Bestowed on Human Beings" was completed in 1996, symbolizing the NCTU's centennial spirit.

The next year, Prof. Yuyu Yang left our world due to his illness. In 1999, owing to his beloved family's generosity, the professor's creative legacy in literary records was entrusted to our library. Subsequently, Yuyu Yang Art Research Center was established. A seminar entitled "Humanities, Art and Technology - Yuyu Yang International Seminar" and another retrospective exhibition were held in 2000. This was the first art-oriented research center in our school, and it inspired several other research centers to be set up, including Caricature Research Center, Technological Art Research Center, and Hui-kun Chen Art Research Center.

After the Yuyu Yang Art Research Center was set up, the buildings of Yuyu Yang Digital Art Museum, Yuyu Yang Literature Archives and Yuyu Yang Electronic Databases have been systematically completed under the assistance of Kuan-chian Shi, the President of Yuyu Yang Art Education Foundation. The prodigious task of publishing the *Yuyu Yang Corpus* was conceived in 2001, and was scheduled to be completed by the and of 2002 as a memorial gift to mark the fifth anniversary of the passing of Prof. Yuyu Yang. However, it lasted five years to finish it and was published in the end of 2005 because of his prolific works.

The achievement of this historical task is indebted to the great support and participation of many members of this institution, especially the outside counselor and also the well-known art history Prof. Chong-ray Hsiao, who agreed to serve as the chief editor and whose specialty in history makes the historical records more systematical and logical.

We hope the unprecedented publication of the *Yuyu Yang Corpus* will help to preserve and accumulate cultural assets in Taiwan art history and will inspire our young adults to have more reflection and contemplation on culture insistency and creativity.

President of
National Chiao Tung University
Chun-yen Chang

涓滴成海

楊英風先生是我們兄弟姊妹所摯愛的父親，但是我們小時候卻很少享受到這份天倫之樂。父親他永遠像個老師，隨時教導著一群共住在一起的學生，順便告訴我們做人處世的道理，從來不勉強我們必須學習與他相關的領域。誠如父親當年教導朱銘，告訴他：「你不要當第二個楊英風，而是當朱銘你自己」！

記得有位學生回憶那段時期，他說每天都努力著盡學生本分：「醒師前，睡師後」，卻是一直無法達成。因為父親整天充沛的工作狂勁，竟然在年輕的學生輩都還找不到對手呢！這樣努力不懈的工作熱誠，可以說維持到他逝世之前，終其一生始終如此，這不禁使我們想到：「一分天才，仍須九十九分的努力」這句至理名言！

父親的感情世界是豐富的，但卻是內斂而深沉的。應該是源自於孩提時期對母親不在身邊而充滿深厚的期待，直至小學畢業終於可以投向母親懷抱時，卻得先與表姊定親，又將少男奔放的情懷給鎖住了。無怪乎當父親被震懾在大同雲崗大佛的腳底下的際遇，從此縱情於佛法的領域。從父親晚年回顧展中「向來回首雲崗處，宏觀震懾六十載」的標題，及畢生最後一篇論文〈大乘景觀論〉，更確切地明白佛法思想是他創作的活水源頭。我的出家，彌補了父親未了的心願，出家後我們父女竟然由於佛法獲得深度的溝通，我也經常慨歎出家後我才更理解我的父親，原來他是透過內觀修行，掘到生命的泉源，所以創作簡直是隨手捻來，件件皆是具有生命力的作品。

面對上千件作品，背後上萬件的文獻圖像資料，這是父親畢生創作，幾經遷徙殘留下來的珍貴資料，見證著台灣美術史發展中，不可或缺的一塊重要領域。身為子女的我們，正愁不知如何正確地將這份寶貴的公共文化財，奉獻給社會與眾生之際，國立交通大學張俊彥校長適時地出現，慨然應允與我們基金會合作成立「楊英風藝術研究中心」，企圖將資訊科技與人文藝術作最緊密的結合。先後完成了「楊英風數位美術館」、「楊英風文獻典藏室」與「楊英風電子資料庫」，而規模最龐大、最複雜的是《楊英風全集》，則整整戮力近五年。

在此深深地感恩著這一切的因緣和合，張校長俊彥、蔡前副校長文祥、楊前館長維邦、林前教務長振德的全力支援，編輯小組諮詢委員會十二位專家學者的指導。蕭瓊瑞教授擔任總主編，李振明教授及助理張俊哲先生擔任美編指導，本研究中心的同仁鈴如、珊珊、瑋鈴擔任分冊主編，還有過去如海、怡勳、美璟、秀惠與盈龍的投入，以及家兄嫂奉琛及維妮與法源講寺的支持和幕後默默的耕耘者，更感謝朱銘先生在得知我們面對《楊英風全集》龐大的印刷經費相當困難時，慨然捐出十三件作品，價值新台幣六百萬元整，以供義賣。還有在義賣過程中所有贊助者的慷慨解囊，更促成了這幾乎不可能的任務，才有機會將一池靜靜的湖水，逐漸匯集成大海般的壯闊。

楊英風藝術教育基金會
董事長　

Little Drops Make An Ocean

Yuyu Yang was our beloved father, yet we seldom enjoyed our happy family hours in our childhoods. Father was always like a teacher, and was constantly teaching us proper morals, and values of the world. He never forced us to learn the knowledge of his field, but allowed us to develop our own interests. He also told Ju Ming, a renowned sculptor, the same thing that "Don't be a second Yuyu Yang, but be yourself !"

One of my father's students recalled that period of time. He endeavored to do his responsibility - awake before the teacher and asleep after the teacher. However, it was not easy to achieve because of my father's energetic in work and none of the student is his rival. He kept this enthusiasm till his death. It reminds me of a proverb that one percent of genius and ninety nine percent of hard work leads to success.

My father was rich in emotions, but his feelings were deeply internalized. It must be some reasons of his childhood. He looked forward to be with his mother, but he couldn't until he graduated from the elementary school. But at that moment, he was obliged to be engaged with his cousin that somehow curtailed the natural passion of a young boy. Therefore, it is understandable that he indulged himself with Buddhism. We could clearly understand that the Buddha dharma is the fountain of his artistic creation from the headline - "Looking Back at Yuen-gang, Touching Heart for Sixty Years" of his retrospective exhibition and from his last essay "Landscape Thesis". My forsaking of the world made up his uncompleted wishes. I could have deep communication through Buddhism with my father after that and I began to understand that my father found his fountain of life through introspection and Buddhist practice. So every piece of his work is vivid and shows the vitality of life.

Father left behind nearly a thousand pieces of artwork and tens of thousands of relevant documents and graphics, which are preciously preserved after the migration. These works are the painstaking efforts in his lifetime and they constitute a significant part of contemporary art history. While we were worrying about how to donate these precious cultural legacies to the society, Mr. Chun-yen Chang, President of National Chiao Tung University, agreed to collaborate with our foundation in setting up Yuyu Yang Art Research Center with the intention of integrating information technology with art. As a result, Yuyu Yang Digital Art Museum, Yuyu Yang Literature Archives and Yuyu Yang Electronic Databases have been set up. But the most complex and prodigious was the *Yuyu Yang Corpus*; it took three whole years.

We owe a great deal to the support of NCTU's president Chun-yen Chang, former vice president Wen-hsiang Tsai, former library director Wei-bang Yang and former dean of academic Cheng-te Lin as well as the direction of the twelve scholars and experts that served as the editing consultation. Prof. Chong-ray Hsiao is the chief editor. Prof. Cheng-ming Lee and assistant Jun-che Chang are the art editor guides. Ling-ju, Shan-shan and Wei-ling in the research center are volume editors. Ru-hai, Yi-hsun, Mei-jing, Xiu-hui and Ying-long also joined us, together with the support of my brother Fong-sheng, sister-in-law Wei-ni, Fa Yuan Temple, and many other contributors. Moreover, we must thank Mr. Ju Ming. When he knew that we had difficulty in facing the huge expense of printing *Yuyu Yang Corpus*, he donated thirteen works that the entire value was NTD 6,000,000 liberally for a charity bazaar. Furthermore, in the process of the bazaar, all of the sponsors that made generous contributions helped to bring about this almost impossible mission. Thus scattered bits and pieces have been flocked together to form the great majesty.

President of
Yuyu Yang Art Education Foundation
Kuan-Chian Shi

Kuan - Chian Shi

為歷史立一巨石──關於《楊英風全集》

在戰後台灣美術史上，以藝術材料嘗試之新、創作領域橫跨之廣、對各種新知識、新思想探討之勤，並因此形成獨特見解、創生鮮明藝術風貌，且留下數量龐大的藝術作品與資料者，楊英風無疑是獨一無二的一位。在國立交通大學支持下編纂的《楊英風全集》，將證明這個事實。

視楊英風為台灣的藝術家，恐怕還只是一種方便的說法。從他的生平經歷來看，這位出生成長於時代交替夾縫中的藝術家，事實上，足跡橫跨海峽兩岸以及東南亞、日本、歐洲、美國等地。儘管在戰後初期，他曾任職於以振興台灣農村經濟為主旨的《豐年》雜誌，因此深入農村，也創作了為數可觀的各種類型的作品，包括水彩、油畫、雕塑，和大批的漫畫、美術設計等等；但在思想上，楊英風絕不是一位狹隘的鄉土主義者，他的思想恢宏、關懷廣闊，是一位具有世界性視野與氣度的傑出藝術家。

一九二六年出生於台灣宜蘭的楊英風，因父母長年在大陸經商，因此將他託付給姨父母撫養照顧。一九四○年楊英風十五歲，隨父母前往中國北京，就讀北京日本中等學校，並先後隨日籍老師淺井武、寒川典美，以及旅居北京的台籍畫家郭柏川等習畫。一九四四年，前往日本東京，考入東京美術學校建築科；不過未久，就因戰爭結束，政局變遷，而重回北京，一面在京華美術學校西畫系，繼續接受郭柏川的指導，同時也考取輔仁大學教育學院美術系。唯戰後的世局變動，未及等到輔大畢業，就在一九四七年返台，自此與大陸的父母兩岸相隔，無法見面，並失去經濟上的奧援，長達三十多年時間。隻身在台的楊英風，短暫在台灣大學植物系從事繪製植物標本工作後，一九四八年，考入台灣省立師範學院藝術系（今台灣師大美術系），受教溥心畬等傳統水墨畫家，對中國傳統繪畫思想，開始有了瞭解。唯命運多舛的楊英風，仍因經濟問題，無法在師院完成學業。一九五一年，自師院輟學，應同鄉畫壇前輩藍蔭鼎之邀，至農復會《豐年》雜誌擔任美術編輯，此一工作，長達十一年；不過在這段時間，透過他個人的努力，開始在台灣藝壇展露頭角，先後獲聘為中國文藝協會民俗文藝委員會常務委員（1955-）、教育部美育委員會委員（1957-）、國立歷史博物館推廣委員（1957-）、巴西聖保羅雙年展參展作品評審委員（1957-）、第四屆全國美展雕塑組審查委員（1957-）等等，並在一九五九年，與一些具創新思想的年輕人組成日後影響深遠的「現代版畫會」。且以其聲望，被推舉為當時由國內現代繪畫團體所籌組成立的「中國現代藝術中心」召集人；可惜這個藝術中心，因著名的政治疑雲「秦松事件」（作品被疑為與「反蔣」有關），而宣告夭折（1960）。不過楊英風仍在當年，盛大舉辦他個人首次重要個展於國立歷史博物館，並在隔年（1961），獲中國文藝協會雕塑獎，也完成他的成名大作──台中日月潭教師會館大型浮雕壁畫群。

一九六一年，楊英風辭去《豐年》雜誌美編工作，一九六二年受聘擔任國立台灣藝術專科學校（今台灣藝大）美術科兼任教授，培養了一批日後活躍於台灣藝術界的年輕雕塑家。一九六三年，他以北平輔仁大學校友會代表身份，前往義大利羅馬，並陪同于斌主教晉見教宗保祿六世；此後，旅居義大利，直至一九六六年。期間，他創作了大批極為精采的街頭速寫作品，並在米蘭舉辦個展，展出四十多幅版畫與十件雕塑，均具相當突出的現代風格。此外，他又進入義大利國立造幣雕刻專門學校研究銅章雕刻；返國後，舉辦「義大利銅章雕刻展」於國立歷史博物館，是台灣引進銅章雕刻

的先驅人物。同年（1966），獲得第四屆全國十大傑出青年金手獎榮譽。

隔年（1967），楊英風受聘擔任花蓮大理石工廠顧問，此一機緣，對他日後大批精采創作，如「山水」系列的激發，具直接的影響；但更重要者，是開啓了日後花蓮石雕藝術發展的契機，對台灣東部文化產業的提升，具有重大且深遠的貢獻。

一九六九年，楊英風臨危受命，在極短的時間，和有限的財力、人力限制下，接受政府委託，創作完成日本大阪萬國博覽會中華民國館的大型景觀雕塑〔鳳凰來儀〕。這件作品，是他一生重要的代表作之一，以大型的鋼鐵材質，形塑出一種飛翔、上揚的鳳凰意象。這件作品的完成，也奠定了爾後和著名華人建築師貝聿銘一系列的合作。貝聿銘正是當年中華民國館的設計者。

〔鳳凰來儀〕一作的完成，也促使楊氏的創作進入一個新的階段，許多來自中國傳統文化思想的作品，一一湧現。

一九七七年，楊英風受到日本京都觀賞雷射藝術的感動，開始在台灣推動雷射藝術，並和陳奇祿、毛高文等人，發起成立「中華民國雷射科藝推廣協會」，大力推廣科技導入藝術創作的觀念，並成立「大漢雷射科藝研究所」，完成於一九八○的〔生命之火〕，就是台灣第一件以雷射切割機完成的雕刻作品。這件工作，引發了相當多年輕藝術家的投入參與，並在一九八一年，於圓山飯店及圓山天文台舉辦盛大的「第一屆中華民國國際雷射景觀雕塑大展」。

一九八六年，由於夫人李定的去世，與愛女漢珩的出家，楊英風的生命，也轉入一個更為深沈內蘊的階段。一九八八年，他重遊洛陽龍門與大同雲岡等佛像石窟，並於一九九○年，發表〈中國生態美學的未來性〉於北京大學「中國東方文化國際研討會」；〈楊英風教授生態美學語錄〉也在《中時晚報》、《民眾日報》等媒體連載。同時，他更花費大量的時間、精力，為美國萬佛城的景觀、建築，進行規劃設計與修建工程。

一九九三年，行政院頒發國家文化獎章，肯定其終生的文化成就與貢獻。同年，台灣省立美術館為其舉辦「楊英風一甲子工作紀錄展」，回顧其一生創作的思維與軌跡。一九九六年，大型的「呦呦楊英風景觀雕塑特展」，在英國皇家雕塑家學會邀請下，於倫敦查爾西港區戶外盛大舉行。

一九九七年八月，「楊英風大乘景觀雕塑展」在著名的日本箱根雕刻之森美術館舉行。兩個月後，這位將一生生命完全貢獻給藝術的傑出藝術家，因病在女兒出家的新竹法源講寺，安靜地離開他所摯愛的人間，回歸宇宙渾沌無垠的太初。

作為一位出生於日治末期、成長茁壯於戰後初期的台灣藝術家，楊英風從一開始便沒有將自己設定在任何一個固定的畫種或創作的類型上，因此除了一般人所熟知的雕塑、版畫外，即使油畫、攝影、雷射藝術，乃至一般視為「非純粹藝術」的美術設計、插畫、漫畫等，都留下了大量的作品，同時也都呈顯了一定的藝術質地與品味。楊英風是一位站在鄉土、貼近生活，卻又不斷追求前衛、時時有所突破、超越的全方位藝術家。

一九九四年，楊英風曾受邀為國立交通大學新建圖書館資訊廣場，規劃設計大型景觀雕塑〔緣慧潤生〕，這件作品在一九九六年完成，作為交大建校百週年紀念。

一九九九年，也是楊氏辭世的第二年，交通大學正式成立「楊英風藝術研究中心」，並與財團法人楊英風藝術教育基金會合作，在國科會的專案補助下，於二○○○年開始進行「楊英風數位美術館」建置計畫；隔年，進一步進行「楊英風文獻典藏室」與「楊英風電子資料庫」的建置工作，並著手《楊英風全集》的編纂計畫。

　　二○○二年元月，個人以校外諮詢委員身份，和林保堯、顏娟英等教授，受邀參與全集的第一次諮詢委員會；美麗的校園中，散置著許多楊英風各個時期的作品。初步的《全集》構想，有三巨冊，上、中冊為作品圖錄，下冊為楊氏日記、工作週記與評論文字的選輯和年表。委員們一致認為：以楊氏一生龐大的創作成果和文獻史料，採取選輯的方式，有違《全集》的精神，也對未來史料的保存與研究，有所不足，乃建議進行更全面且詳細的搜羅、整理與編輯。

　　由於這是一件龐大的工作，楊英風藝術教育教基金會的董事長寬謙法師，也是楊英風的三女，考量林保堯、顏娟英教授的工作繁重，乃商洽個人前往交大支援，並徵得校方同意，擔任《全集》總主編的工作。

　　個人自二○○二年二月起，每月最少一次由台南北上，參與這項工作的進行。研究室位於圖書館地下室，與藝文空間比鄰，雖是地下室，但空曠的設計，使得空氣、陽光充足。研究室內，現代化的文件櫃與電腦設備，顯示交大相關單位對這項工作的支持。幾位學有專精的專任研究員和校方支援的工讀生，面對龐大的資料，進行耐心的整理與歸檔。工作的計畫，原訂於二○○二年年底告一段落，但資料的陸續出土，從埔里楊氏舊宅和台北的工作室，又搬回來大批的圖稿、文件與照片。楊氏對資料的蒐集、記錄與存檔，直如一位有心的歷史學者，恐怕是台灣，甚至海峽兩岸少見的一人。他的史料，也幾乎就是台灣現代藝術運動最重要的一手史料，將提供未來研究者，瞭解他個人和這個時代最重要的依據與參考。

　　《全集》最後的規模，超出所有參與者原先的想像。全部內容包括兩大部份：即創作篇與文件篇。創作篇的第1至5卷，是巨型圖版書冊，包括第1卷的浮雕、景觀浮雕、雕塑、景觀雕塑，與獎座，第2卷的版畫、繪畫、雷射，與攝影；第3卷的素描和速寫；第4卷的美術設計、插畫與漫畫；第5卷除大事年表外，則是有關楊英風的一些評論文字、日記、剪報、工作週記、書信，與雕塑創作過程、景觀規畫案、史料、照片等等的精華選錄。事實上，第5卷的內容，也正是第二部份文件篇的內容的選輯，而文卷篇的詳細內容，總數多達二十冊，包括：文集三冊、研究集五冊、早年日記一冊、工作札記二冊、書信六冊、史料圖片二冊，及一冊較為詳細的生平年譜。至於創作篇的第6至10卷，則完全是景觀規畫案；楊英風一生亟力推動「景觀雕塑」的觀念，因此他的景觀規畫，許多都是「景觀雕塑」觀念下的一種延伸與擴大。這些規畫案有完成的，也有未完成的，但都是楊氏心血的結晶，保存下來，做為後進研究參考的資料，也期待某些案子，可以獲得再生、實現的契機。

　　《楊英風全集》第5卷就是整個大全集的精彩縮影，也包括了一些無法單獨歸類的項目，如為「雲門舞集」〈白蛇傳〉設計的舞台及道具。

　　類如《楊英風全集》這樣一套在藝術史界，還未見前例的大部頭書籍的編纂，工作的困難與成敗，還不只在全書的架構和分類；最困難的，還在美術的編輯與安排，如何將大小不一、種類材質繁複的圖像、資料，有條不紊，以優美的

視覺方式呈現出來？是一個巨大的挑戰。好友台灣師大美術系教授李振明和他的傑出弟子，也是曾經獲得一九九七年國際青年設計大賽台灣區金牌獎的張俊哲先生，可謂不計酬勞地以一種文化貢獻的心情，共同參與了這件工作的進行，在此表達誠摯的謝意。當然藝術家出版社何政廣先生的應允出版，和他堅強的團隊，尤其是柯美麗小姐辛勞的付出，也應在此致上深深的謝意。

個人參與交大楊英風藝術研究中心的《全集》編纂，是一次美好的經歷。許多個美麗的夜晚，住在圖書館旁招待所，多風的新竹、起伏有緻的交大校園，從初春到寒冬，都帶給個人難忘的回憶。而幾次和張校長俊彥院士夫婦與學校相關主管的集會或餐聚，也讓個人對這個歷史悠久而生命常青的學校，留下深刻的印象。在對人文高度憧憬與尊重的治校理念下，張校長和相關主管大力支持《楊英風全集》的編纂工作，已為台灣美術史，甚至文化史，留下一座珍貴的寶藏；也像在茂密的藝術森林中，立下一塊巨大的磐石，美麗的「夢之塔」，將在這塊巨石上，昂然矗立。

個人以能參與這件歷史性的工程而深感驕傲，尤其感謝研究中心同仁，包括鈴如、珊珊、瑋鈴，和已經離職的怡勳、美璟、如海、盈龍、秀惠的全力投入與配合。而八師父（寬謙法師）、奉琛、維妮，為父親所付出的一切，成果歸於全民共有，更應致上最深沈的敬意。

總主編　蕭瓊瑞

A Monolith in History :
About The *Yuyu Yang Corpus*

The attempt of new art materials, the width of the innovative works, the diligence of probing into new knowledge and new thoughts, the uniqueness of the ideas, the style of vivid art, and the collections of the great amount of art works prove that Yuyu Yang was undoubtedly the unique one In Taiwan art history of post World War II. We can see many proofs in *Yuyu Yang Corpus*, which was compiled with the support of the National Chiao Tung University.

Regarding Yuyu Yang as a Taiwanese artist is only a rough description. Judging from his background, he was born and grew up at the juncture of the changing times and actually traversed both sides of the Taiwan Straits, Japan, Europe and America. He used to be an employee at Harvest, a magazine dedicated to fostering Taiwan agricultural economy. He walked into the agricultural society to have a clear understanding of their lives and created numerous types of works, such as watercolor, oil paintings, sculptures, comics and graphic designs. But Yuyu Yang is not just a narrow minded localism in thinking. On the contrary, his great thinking and his open-minded makes him an outstanding artist with global vision and manner.

Yuyu Yang was born in Yilan, Taiwan, 1926, and was fostered by his aunt because his parents ran a business in China. In 1940, at the age of 15, he was leaving Beijing with his parents, and enrolled in a Japanese middle school there. He learned with Japanese teachers Asai Takesi, Samukawa Norimi, and Taiwanese painter Bo-chuan Kuo. He went to Japan in 1944, and was accepted to the Architecture Department of Tokyo School of Art, but soon returned to Beijing because of the political situation. In Beijing, he studied Western painting with Mr. Bo-chuan Kuo at Jin Hua School of Art. At this time, he was also accepted to the Art Department of Fu Jen University. Because of the war, he returned to Taiwan without completing his studies at Fu Jen University. Since then, he was separated from his parents and lost any financial support for more than three decades. Being alone in Taiwan, Yuyu Yang temporarily drew specimens at the Botany Department of National Taiwan University, and was accepted to the Fine Art Department of Taiwan Provincial Academy for Teachers (is today known as National Taiwan Normal University) in 1948. He learned traditional ink paintings from Mr. Hsin-yu Fu and started to know about Chinese traditional paintings. However, it's a pity that he couldn't complete his academic studies for the difficulties in economy. He dropped out school in 1951 and went to work as an art editor at *Harvest* magazine under the invitation of Mr. Ying-ding Lan, his hometown artist predecessor, for eleven years. During this period, because of his endeavor, he gradually gained attention in the art field and was nominated as a member of the standing committee of China Literary Society Folk Art Council (1955-), the Ministry of Education's Art Education Committee (1957-), the National Museum of History's Outreach Committee (1957-), the Sao Paulo Biennial Exhibition's Evaluation Committee (1957-), and the 4th Annual National Art Exhibition, Sculpture Division's Judging Committee (1957-), etc. In 1959, he founded the Modern Printmaking Society with a few innovative young artists. By this prestige, he was nominated the convener of Chinese Modern Art Center. Regrettably, the art center came to an end in 1960 due to the notorious political shadow - a so-called Qin-song

Event (works were alleged of anti-Chiang). Nonetheless, he held his solo exhibition at the National Museum of History that year and won an award from the ROC Literary Association in 1961. At the same time, he completed the masterpiece of mural paintings at Taichung Sun Moon Lake Teachers Hall.

Yuyu Yang quit his editorial job of *Harvest* magazine in 1961 and was employed as an adjunct professor in Art Department of National Taiwan Academy of Arts (is today known as National Taiwan University of Arts) in 1962 and brought up some active young sculptors in Taiwan. In 1963, he accompanied Cardinal Bing Yu to visit Pope Paul VI in Italy, in the name of the delegation of Beijing Fu Jen University alumni society. Thereafter he lived in Italy until 1966. During his stay in Italy, he produced a great number of marvelous street sketches and had a solo exhibition in Milan. The forty prints and ten sculptures showed the outstanding Modern style. He also took the opportunity to study bronze medal carving at Italy National Sculpture Academy. Upon returning to Taiwan, he held the exhibition of bronze medal carving at the National Museum of History. He became the pioneer to introduce bronze medal carving and won the Golden Hand Award of 4th Ten Outstanding Youth Persons in 1966.

In 1967, Yuyu Yang was a consultant at a Hualien marble factory and this working experience had a great impact on his creation of Lifescape Series hereafter. But the most important of all, he started the development of stone carving in Hualien and had a profound contribution on promoting the Eastern Taiwan culture business.

In 1969, Yuyu Yang was called by the government to create a sculpture under limited financial support and manpower in such a short time for exhibiting at the ROC Gallery at Osaka World Exposition. The outcome of a large environmental sculpture, "Advent of the Phoenix" was made of stainless steel and had a symbolic meaning of rising upward as Phoenix. This work also paved the way for his collaboration with the internationally renowned Chinese architect I.M. Pei, who designed the ROC Gallery.

The completion of "Advent of the Phoenix" marked a new stage of Yuyu Yang's creation. Many works come from the Chinese traditional thinking showed up one by one.

In 1977, Yuyu Yang was touched and inspired by the laser music performance in Kyoto, Japan, and began to advocate laser art. He founded the Chinese Laser Association with Chi-lu Chen and Kao-wen Mao and China Laser Association, and pushed the concept of blending technology and art. "Fire of Life" in 1980, was the first sculpture combined with technology and art and it drew many young artists to participate in it. In 1981, the 1st Exhibition & Congress of the International Society for Laser Artland at the Grand Hotel and Observatory was held in Taipei.

In 1986, Yuyu Yang's wife Ding Lee passed away and her daughter Han-Yen became a nun. Yuyu Yang's life was transformed to an inner stage. He revisited the Buddha stone caves at Loyang Long-men and Datung Yuen-gang in 1988, and two years later, he published a paper entitled "The Future of Environmental Art in China" in a Chinese Oriental Culture International Seminar at

Beijing University. The "Yuyu Yang on Ecological Aesthetics" was published in installments in China Times Express Column and Min Chung Daily. Meanwhile, he spent most time and energy on planning, designing, and constructing the landscapes and buildings of Wan-fo City in the USA.

In 1993, the Executive Yuan awarded him the National Culture Medal, recognizing his lifetime achievement and contribution to culture. Taiwan Museum of Fine Arts held the "The Retrospective of Yuyu Yang" to trace back the thoughts and footprints of his artistic career. In 1996, "Lifescape - The Sculpture of Yuyu Yang" was held in west Chelsea Harbor, London, under the invitation of the England's Royal Society of British Sculptors.

In August 1997, "Lifescape Sculpture of Yuyu Yang" was held at The Hakone Open-Air Museum in Japan. Two months later, the remarkable man who had dedicated his entire life to art, died of illness at Fayuan Temple in Hsinchu where his beloved daughter became a nun there.

Being an artist born in late Japanese dominion and grew up in early postwar period, Yuyu Yang didn't limit himself to any fixed type of painting or creation. Therefore, except for the well-known sculptures and wood prints, he left a great amount of works having certain artistic quality and taste including oil paintings, photos, laser art, and the so-called "impure art": art design, illustrations and comics. Yuyu Yang is the omni-bearing artist who approached the native land, got close to daily life, pursued advanced ideas and got beyond himself.

In 1994, Yuyu Yang was invited to design a Lifescape for the new library information plaza of National Chiao Tung University. This "Grace Bestowed on Human Beings", completed in 1996, was for NCTU's centennial anniversary.

In 1999, two years after his death, National Chiao Tung University formally set up Yuyu Yang Art Research Center, and cooperated with Yuyu Yang Foundation. Under special subsidies from the National Science Council, the project of building Yuyu Yang Digital Art Museum was going on in 2000. In 2001, Yuyu Yang Literature Archives and Yuyu Yang Electronic Databases were under construction. Besides, *Yuyu Yang Corpus* was also compiled at the same time.

At the beginning of 2002, as outside counselors, Prof. Bao-yao Lin, Juan-ying Yan and I were invited to the first advisory meeting for the publication. Works of each period were scattered in the campus. The initial idea of the corpus was to be presented in three massive volumes - the first and the second one contains photos of pieces, and the third one contains his journals, work notes, commentaries and critiques. The committee reached into consensus that the form of selection was against the spirit of a complete collection, and will be deficient in further studying and preserving; therefore, we were going to have a whole search and detailed arrangement for Yuyu Yang's works.

It is a tremendous work. Considering the heavy workload of Prof. Bao-yao Lin and Juan-ying Yan, Kuan-chian Shih, the

President of Yuyu Yang Art Education Foundation and the third daughter of Yuyu Yang, recruited me to help out. With the permission of the NCTU, I was served as the chief editor of *Yuyu Yang Corpus*.

I have traveled northward from Tainan to Hsinchu at least once a month to participate in the task since February 2002. Though the research room is at the basement of the library building, adjacent to the art gallery, its spacious design brings in sufficient air and sunlight. The research room equipped with modern filing cabinets and computer facilities shows the great support of the NCTU. Several specialized researchers and part-time students were buried in massive amount of papers, and were filing all the data patiently. The work was originally scheduled to be done by the end of 2002, but numerous documents, sketches and photos were sequentially uncovered from the workroom in Taipei and the Yang's residence in Puli. Yang is like a dedicated historian, filing, recording, and saving all these data so carefully. He must be the only one to do so on both sides of the Straits. The historical archives he compiled are the most important firsthand records of Taiwanese Modern Art movement. And they will provide the researchers the references to have a clear understanding of the era as well as him.

The final version of the *Yuyu Yang Corpus* far surpassed the original imagination. It comprises two major parts - Artistic Creation and Archives. Volume I to V in Artistic Creation Section is a large album of paintings and drawings, including Volume I of embossment, lifescape embossment, sculptures, lifescapes, and trophies; Volume II of prints, drawings, laser works and photos; Volume III of sketches; Volume IV of graphic designs, illustrations and comics; Volume V of chronology charts, some selections of Yang's critiques, journals, newspaper clippings, weekly notes, correspondence, process of sculpture creation, projects, historical documents, and photos. In fact, the content of Volume V is exactly a selective collection of Archives Section, which consists of 20 detailed Books altogether, including 3 Books of literature, 5 Books of research, 1 Book of early journals, 2 Books of working notes, 6 Books of correspondence, 2 Books of historical pictures, and 1 Book of biographic chronology. Volumes VI to X in Artistic Creation Section are about lifescape projects. Throughout his life, Yuyu Yang advocated the concept of "lifescape" and many of his projects are the extension and augmentation of such concept. Some of these projects were completed, others not, but they are all fruitfulness of his creativity. The preserved documents can be the reference for further study. Maybe some of these projects may come true some day.

The fifth volume of "The Complete Works of Yuyu Yang" is an epitome of the whole corpus. It also contains some items which are unable to be categorized alone, such as stages and stage properties designed for "Madame White Snake (Bai She Zhuan)" of Cloud Gate.

Editing such extensive corpus like the *Yuyu Yang Corpus* is unprecedented in Taiwan art history field. The challenge lies not merely in the structure and classification, but the greatest difficulty in art editing and arrangement. It would be a great challenge to set these

diverse graphics and data into systematic order and display them in an elegant way. Prof. Cheng-ming Lee, my good friend of the Fine Art Department of Taiwan National Normal University, and his pupil Mr. Jun-che Chang, winner of the 1997 International Youth Design Contest of Taiwan region, devoted themselves to the project in spite of the meager remuneration. To whom I would like to show my grateful appreciation. Of course, Mr. Cheng-kuang He of The Artist Publishing House consented to publish our works, and his strong team, especially the toil of Ms. Mei-li Ke, here we show our great gratitude for you.

It was a wonderful experience to participate in editing the Corpus for Yuyu Yang Art Research Center. I spent several beautiful nights at the guesthouse next to the library. From cold winter to early spring, the wind of Hsin-chu and the undulating campus of National Chiao Tung University left me an unforgettable memory. Many times I had the pleasure of getting together or dining with the school president Chun-yen Chang and his wife and other related administrative officers. The school's long history and its vitality made a deep impression on me. Under the humane principles, the president Chun-yen Chang and related administrative officers support to the *Yuyu Yang Corpus*. This corpus has left the precious treasure of art and culture history in Taiwan. It is like laying a big stone in the art forest. The "Tower of Dreams" will stand erect on this huge stone.

I am so proud to take part in this historical undertaking, and I appreciated the staff in the research center, including Ling-ju, Shan-shan, Wei-ling, and those who left the office, Yi-hsun, Mei-jing, Lu-hai, Ying-long and Xiu-hui. Their dedication to the work impressed me a lot. What Master Kuan-chian Shih, Fong-sheng, and Wei-ni have done for their father belongs to the people and should be highly appreciated.

Chief Editor of the Yuyu Yung Corpus
Chong-ray Hsiao

Chong-ray Hsiao

20

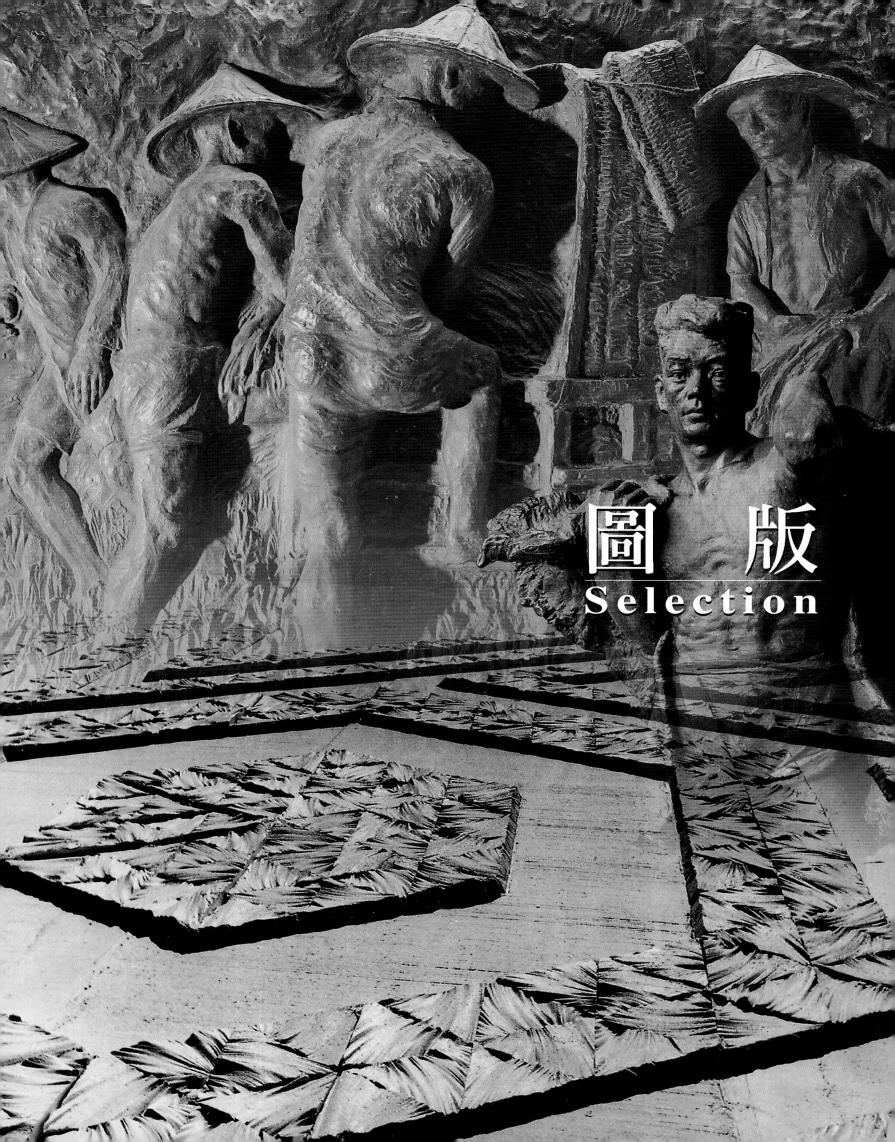

圖　版
Selection

1.圖版 Selection

浮雕 Embossment

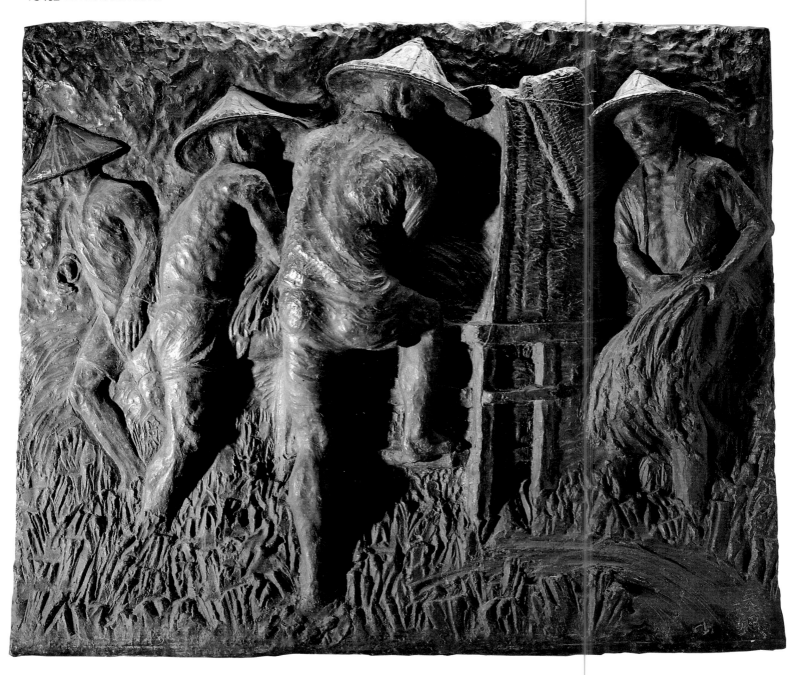

刈穀　HARVESTING　1951　銅　79 × 95 × 12cm　楊英風藝術教育基金會收藏

獲 1951 年「臺灣全省第六屆美術展覽會」入選；刊於《中華畫報》，第 36 期，頁 18，1956 年 12 月 15 日；刊於《今日世界》，第 200 期，香港，1960 年 7 月 16 日。
另名〔豐收〕。

景觀浮雕 Lifescape Embossment

大地春回　SPRING AGAIN OVER THE GOOD EARTH　1974　玻璃纖維　尺寸未詳　1974年史波肯世界博覽會中國館

1974年的史波肯世界博覽會以環保為主題，楊英風特別針對這個主題替中國館的館壁上設計了浮雕〈大地春回〉。〈大地春回〉以三棵樹的造型涵蓋中國館的三面牆及屋頂，樹木是環境美化不可或缺的素材，把樹木與建築結合，如把建築置入自然，把清恬雅靜的生息帶入建築；屋頂另有一個六角型的太陽，象徵宇宙光與熱的泉源、生命的要素，構成「陽光照大地，林木吐芬芳」的象徵，來表示明日的新鮮環境美麗清新如春臨大地。整個作品是以3600片白色的正三角形玻璃纖維分片組成，浮雕表面有像貝殼紋路的線條在高低彎曲的變化著，藉由日光的照射，白色的浮雕隨時產生各種明亮層次不同的變化，顯示自然強烈的生命力在躍動著。樹及太陽的組成結構則是以殷商的鑄紋來表現，它除了是中華民族獨有的藝術造型，簡化的幾何圖形正和整個大環境呼應著。——摘錄自楊英風《大地春回》

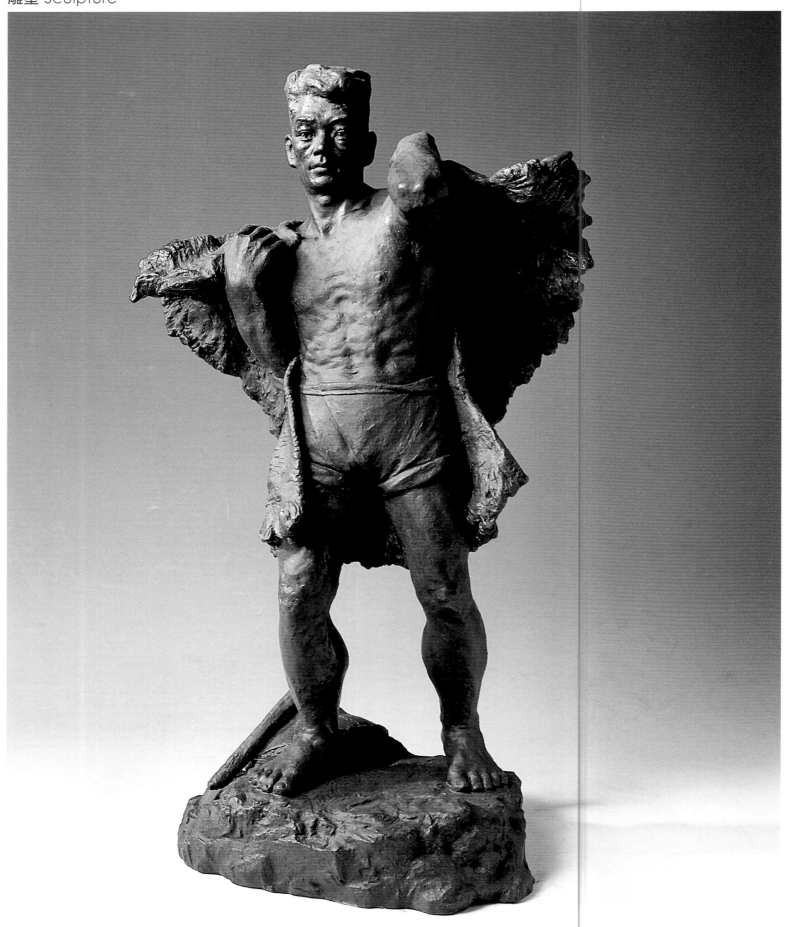

驟雨　SHOWER　1953　銅　74 × 43 × 27cm　楊英風藝術教育基金會收藏　攝影：林茂榮

獲 1953 年第十六屆「臺陽獎」第一名。曾參展 1953 年宜蘭市農會「英風景天彫塑特展」(6 月 26-29 日)。另名〔穿簑衣〕、〔農夫〕。

景觀雕塑 Lifescape Sculpture

太魯閣峽谷（二）　TAROKO GORGE（2）　1973　銅　36 × 82 × 75cm　楊英風藝術教育基金會收藏　攝影：鍾偉愷

景觀雕塑 Lifescape Sculpture

天地星緣　COSMIC ENCOUNTER　1987　不銹鋼　200 × 300 × 140cm　日本筑波霞浦國際高爾夫球場

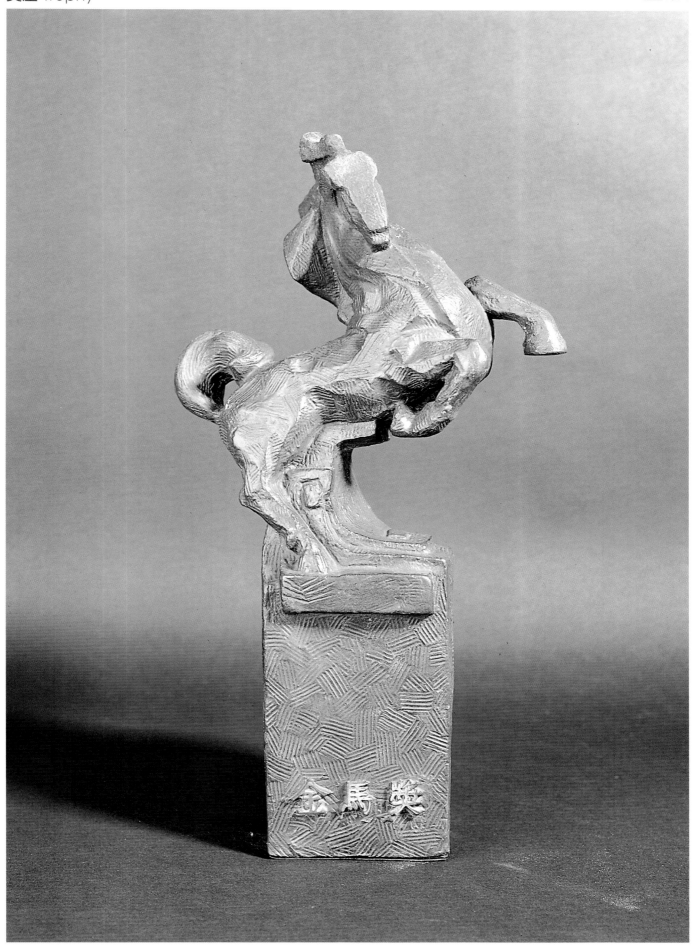

金馬獎　GOLDEN HORSE AWARD　1963　銅　39×9×9cm　楊英風藝術教育基金會收藏　攝影：龐元鴻

以戰馬奔騰之姿，象徵電影藝術工作者向專業化、藝術化、國際化不斷努力的精神追求至真、至善、至美的輝煌境界。

版畫 Print

後台　BACKSTAGE　1952　木刻版畫　48×56cm　楊英風藝術教育基金會收藏

獲1959年「巴西聖保羅雙年展」入選。刊於《豐年》第6卷第6期，頁16，1956年3月16日；《豐年》第6卷第13期至24期合訂本封面。另名〔化裝〕。

版畫 Print

豐實的歡欣　HAPPY HARVEST　1959　紙板版畫　44.5 × 60cm　楊英風藝術教育基金會收藏

千里眼順風耳　SCOUTING DEITIES　1955　紙本水彩　31.5 × 21.2cm　楊英風藝術教育基金會收藏
刊於《豐年》第5卷第21期，頁16，1955年11月1日。

雷射 Laser

鳳凰（二） THE PHOENIX（2） 1980 雷射 尺寸未詳

人物系列（二）　PORTRAIT SERIES（2）　約1950年代　攝影　11×7.7cm　楊英風藝術教育基金會收藏

裸女速寫（三十） BOZZETTO DI NUDO（30） 1965.5.3　紙本淡彩　22.5 × 16.5cm　楊英風藝術教育基金會收藏

素描、速寫 Drawing 、 Sketch

利古里亞羅阿諾鎮（三） LOANO, LIGURIA（3） 1964.7.18 紙本簽字筆 41.5 × 29.5cm 楊英風藝術教育基金會收藏

合家歡　HAPPY FAMILY REUNION　1956　封面　26.5 × 18.8cm

辅仁大學校訓「真善美聖」標誌
LOGO OF SCHOOL MOTTO OF FU-JEN UNIVERSITY
1994　標誌

1993 年台灣區中等學校運動會徽章
BADGE OF TAIWAN SECONDARY SCHOOL GAMES '93
1993　徽章

慧日講堂標誌
LOGO OF HUEIRIH BUDHIST LECTURE HALL　1994　標誌

財團法人交大思源基金會標誌
LOGO OF SPRING FOUNDATION OF NCTU　1994　標誌

世界動態　ABOUT THE WORLD　1951　插畫　13×7cm
原稿存於楊英風藝術教育基金會。刊於《豐年》第1卷第1期，頁4，1951年7月
15日。

兒童園地　CHILDREN'S FIFLD　1951　插畫　12×11cm
原稿存於楊英風藝術教育基金會。刊於《豐年》第1卷第2期，頁10，1951年8月
1日。

漫畫　COMICS　1951　插畫　11.5×8cm
原稿存於楊英風藝術教育基金會。刊於《豐年》第1卷第1期，
頁10，1951年7月15日。

農村指導　GUIDANCE OF THE VILLAGE　1951　插畫　12.6×12.5cm
原稿存於楊英風藝術教育基金會。刊於《豐年》第1卷第2期，頁6，1951年8月1日。

闊嘴仔與阿花仔（二十八） A COUPLE OF KUO-ZUI AND A-HUA(28) 1956 漫畫 6.8 × 15.9cm
原稿存於楊英風藝術教育基金會。刊於《豐年》第6卷第12期，頁13，1956年6月16日。

闊嘴仔與阿花仔（二十九） A COUPLE OF KUO-ZUI AND A-HUA(29) 1956 漫畫 6.7 × 15.8cm
原稿存於楊英風藝術教育基金會。刊於《豐年》第6卷第13期，頁13，1956年7月1日。

竹桿七與矮咕八（六）　THIN PERSON ZHU-GAN-QI AND SHORT PERSON AI-GU-BA(6)　1951　漫畫　44 × 26.5cm

原稿存於楊英風藝術教育基金會。刊於《豐年》第1卷第6期，頁11，1951年10月1日。

舞台、道具
Stage setting design

華光木偶劇舞台設計
STAGE SETTING DESIGN FOR THE HUA GUANG PUPPET SHOW DURING, 1944-1945

1944-1945　材質、尺寸未詳

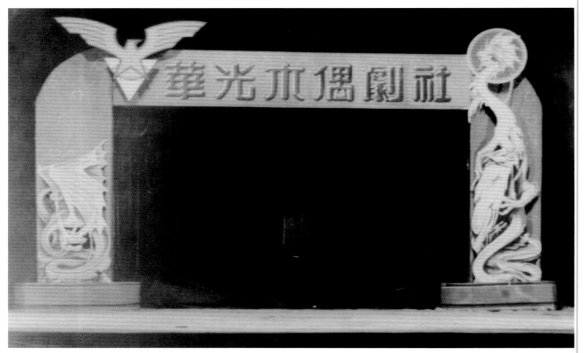

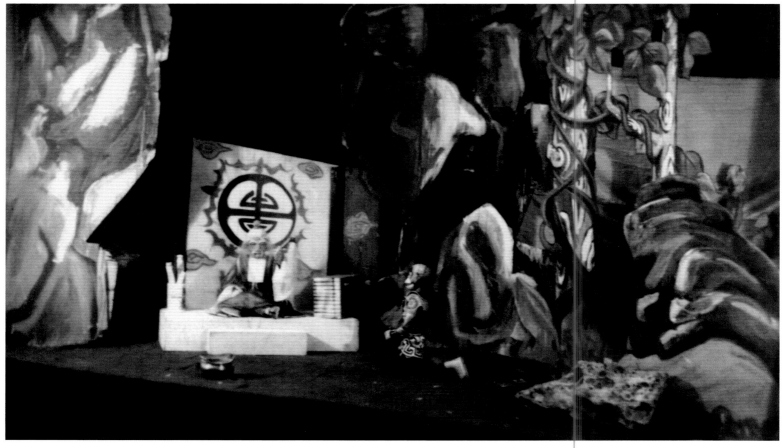

華光木偶劇舞台設計

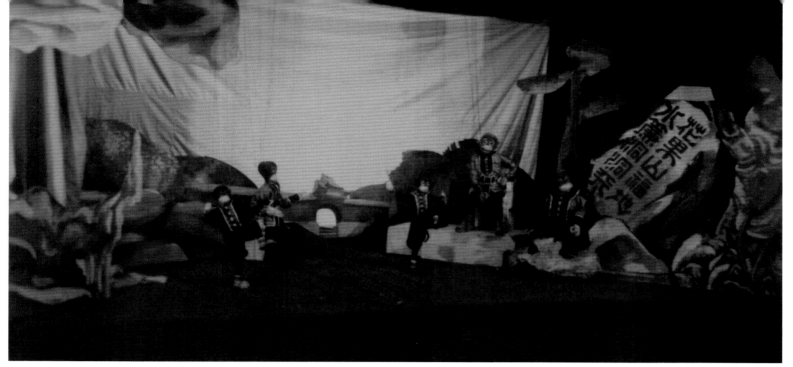

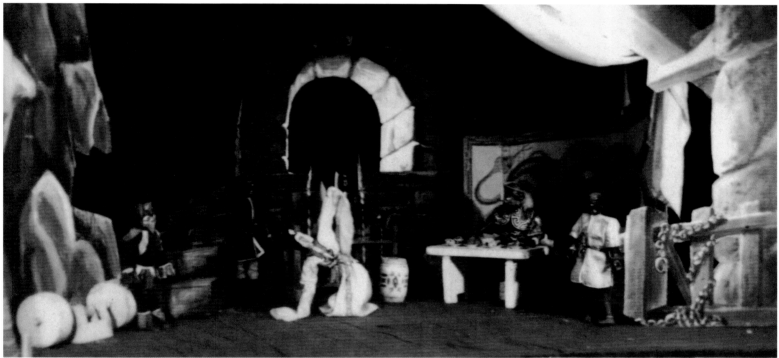

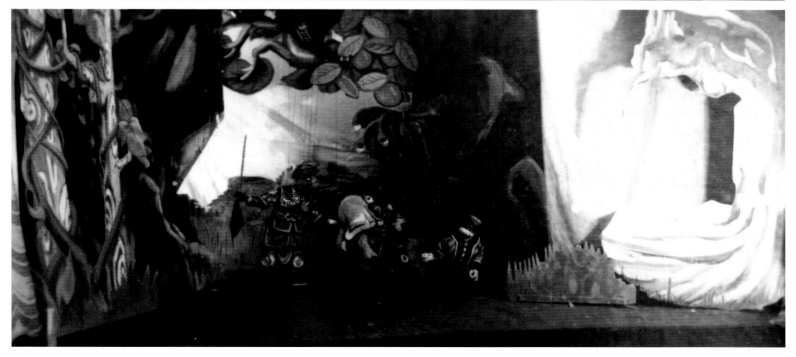

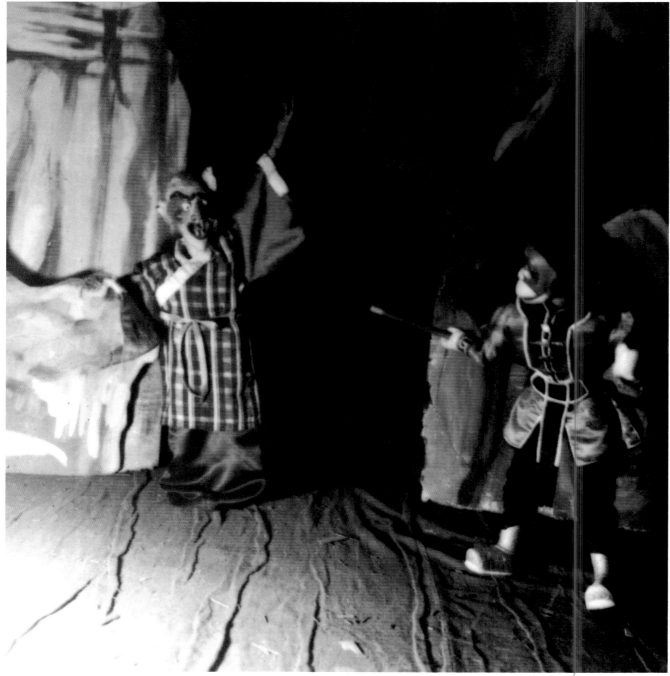

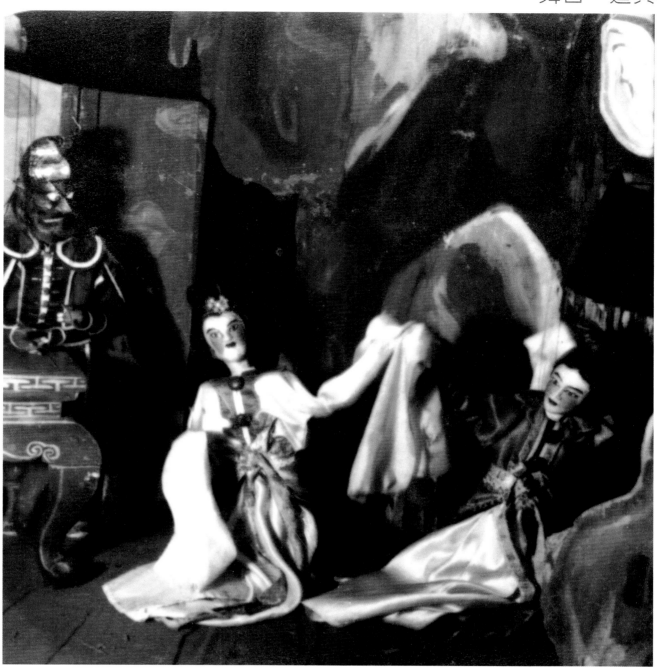

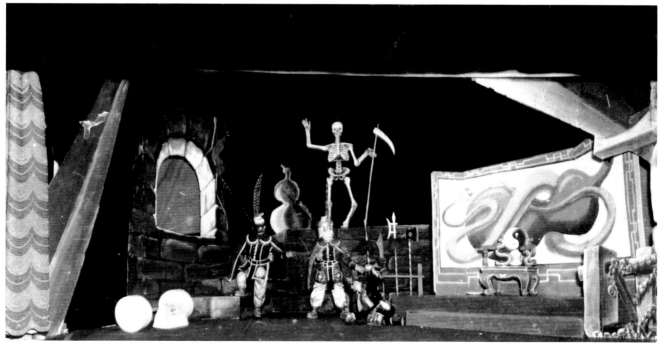

林絲緞舞展佈景設計

STAGE SETTING DESIGN FOR THE LIN SI-DUAN'S DANCE RECITAL IN 1975

1975　布

林絲緞舞展佈景設計

雲門舞集《白蛇傳》舞台道具設計
STAGE SETTING DESIGN FOR THE CLOUD GATE DANCE THEATRE'S WORK " THE TALE OF THE WHITE SERPENT" IN 1975

1975　竹、籐

楊英風利用現成的美濃紙傘，單取傘骨表現，故現今舞者所使用的竹傘已經多次汰換。
錫杖、蛇窩、竹簾則使用至今。另外，舞者所使用的傳統白扇也為楊英風所選配。

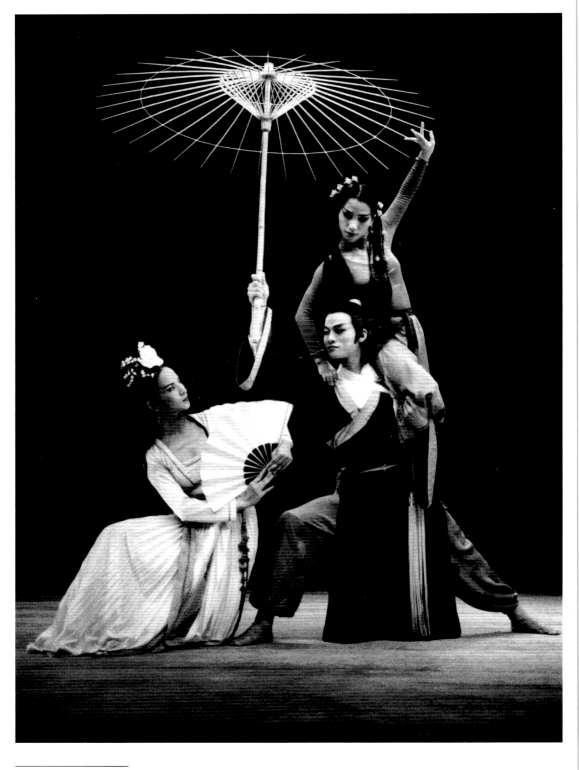

竹傘
（攝影王信： 舞者（左起）吳素君、吳興
國、林秀偉：雲門文獻室提供）

竹簾與竹傘（攝影郭英聲；　舞者　（左起）林秀偉、羅曼菲、吳興國；雲門文獻室提供）

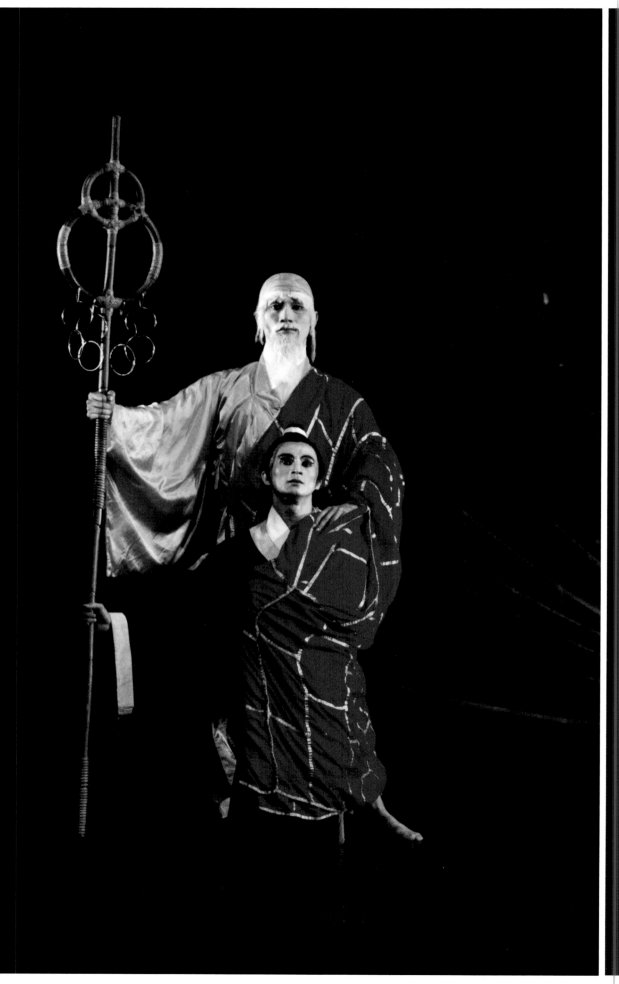

錫杖（攝影謝安； 舞者吳義芳（前）、宋超群；雲門文獻室提供）

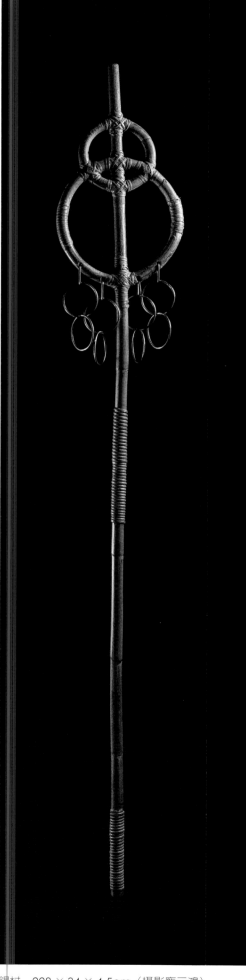

錫杖　228 × 34 × 4.5cm（攝影龐元鴻）

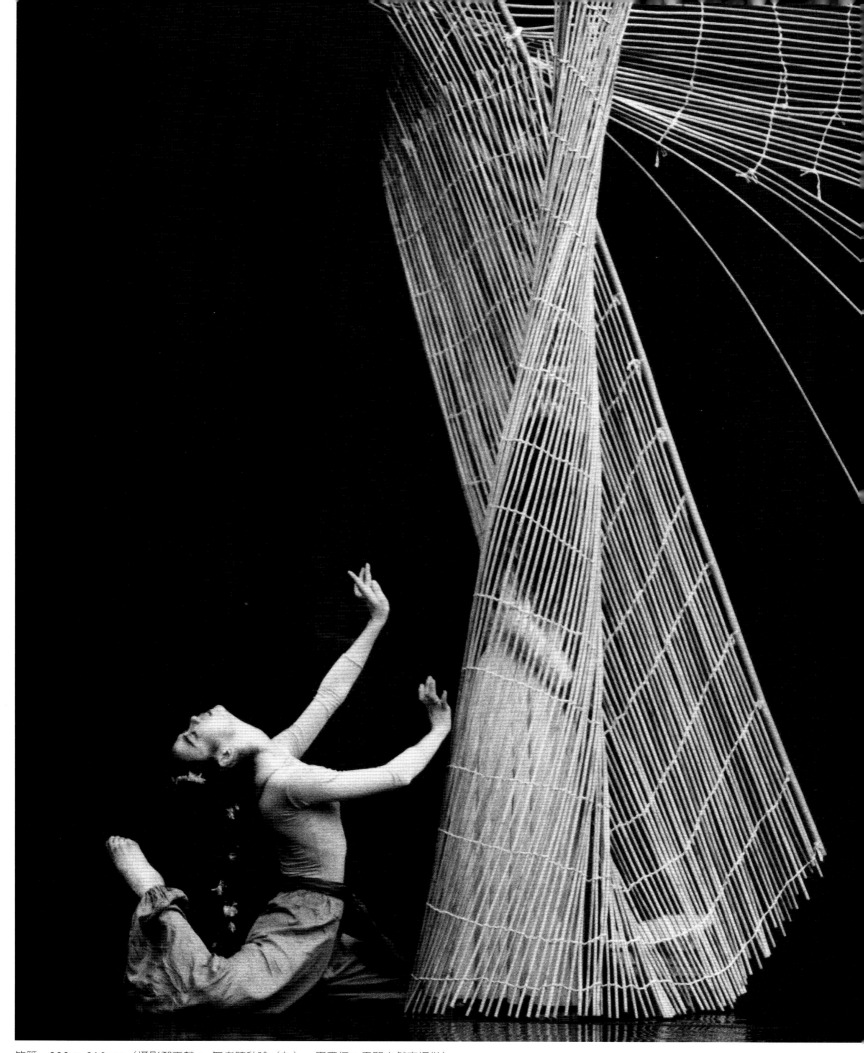

竹簾　800×310cm（攝影鄧玉麟；　舞者陳秋吟（左）、周章佞：雲門文獻室提供）

竹廉與蛇窩　蛇窩約 312 × 165 × 165cm（攝影龐元鴻）

竹傘　106 × 145 × 145cm（攝影龐元鴻）

楊英風於 1975 年為話劇《妙人百相》設計舞台，限於資料，作品樣貌無法得見，特此註記。

景觀規畫
Lifescape design

1.雷射景觀 Laser lifescape

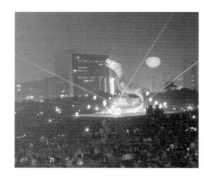

台北觀光節元宵燈會主燈〔飛龍在天〕

時間、地點：1990、台北市中正紀念堂廣場

1990年觀光節元宵花燈活動主題燈〔飛龍在天〕，展出於台北市中正紀念堂廣場，白天為昂揚的不銹鋼現代雕塑，夜間變成大型龍燈，龍口吐煙霧，以乾冰、雷射等光效融匯成光舞靈動的現代飛龍。

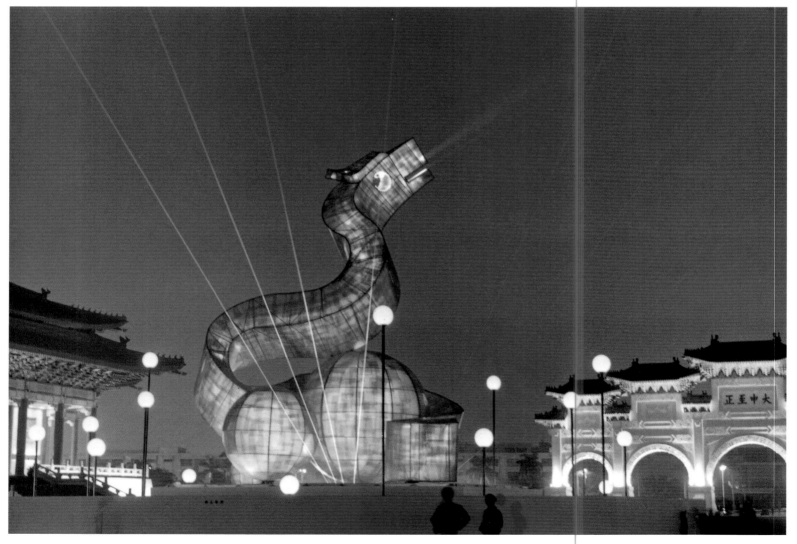

台北觀光節元宵燈會主燈〔飛龍在天〕
THE MAIN LANTERN, FLYING DRAGON, AT THE LANTERN FAIR OF THE 1990 TAIPEI TOURIST FESTIVAL　1990　不銹鋼、雷射光　1200 × 1000 × 1000cm

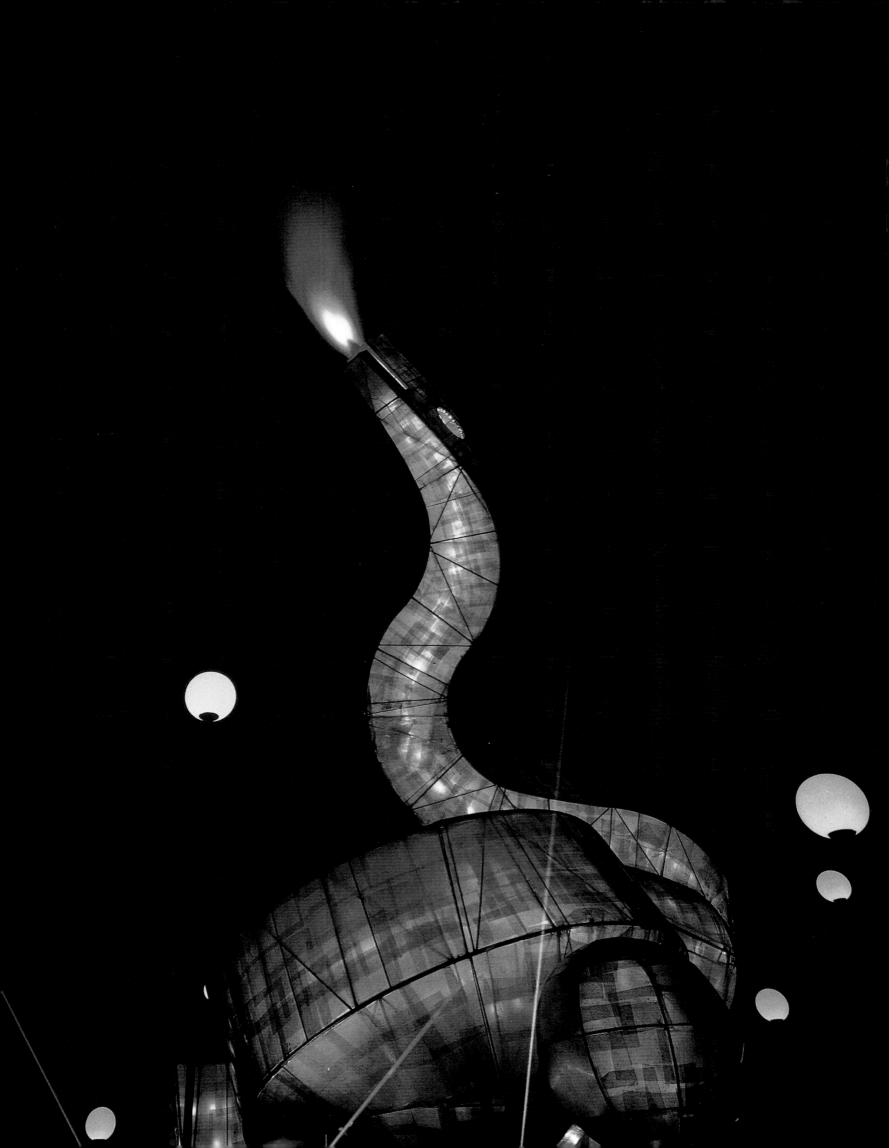

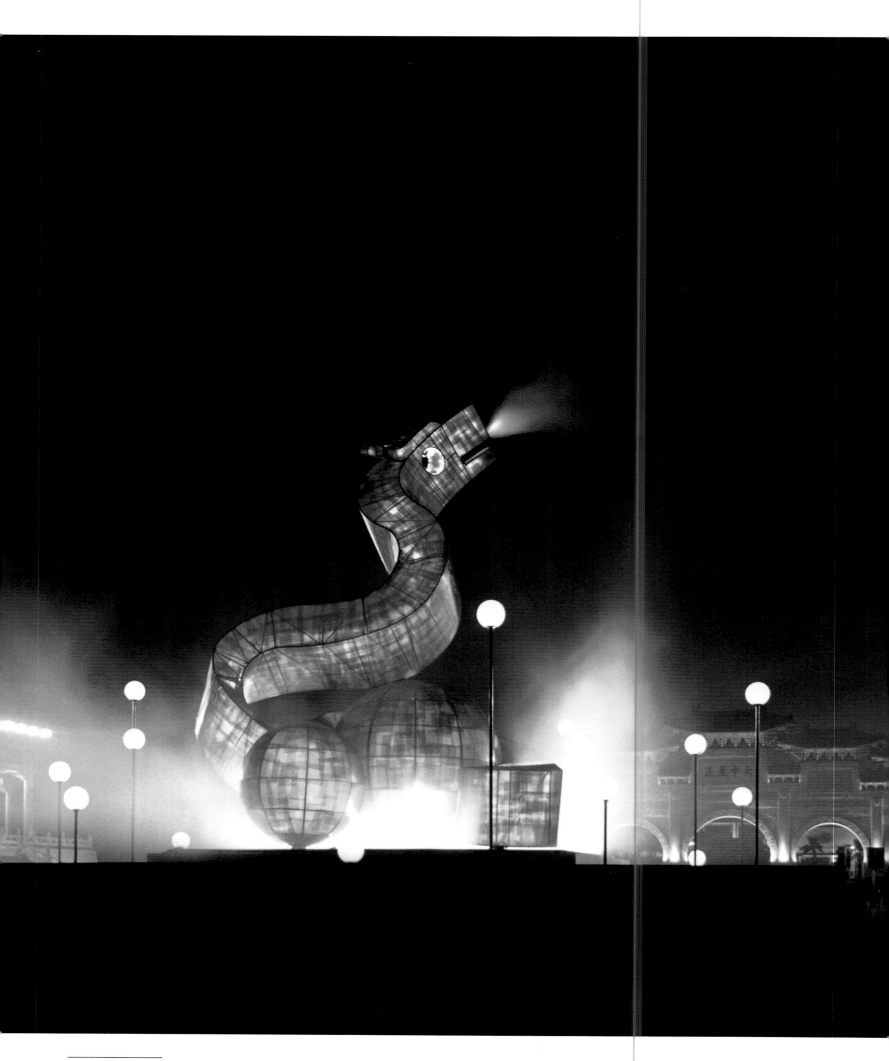

2. 景觀規畫 Lifescape design

南投日月潭教師會館浮雕設置案

時間、地點：1960-1961、南投日月潭

◆ 背景概述

　　1960年5月中，承蒙教育廳劉真廳長的盛意，要我給日月潭畔的教師會館設計一些雕刻品，來增加這座建築物的藝術氣氛。這是一項相當艱鉅的工作；然而，極富有此時此地開創風氣的意義，並且又與我素來的興趣相符合，因此，我便鼓起嘗試的勇氣，愉快地承擔下來。（以上節錄自楊英風〈雕刻與建築的結緣——為教師會館設製浮雕記詳〉《文星》第7卷第6期，頁32-33，1961.4.1，台北。）

　　楊英風結合了建築與雕塑，在日月潭教師會館外壁兩側製作了大型浮雕〔自強不息〕與〔怡然自樂〕，另外還製作了一件融合前述二者的大型浮雕壁飾〔日月光華〕，以及戶外水池中的〔鳳凰噴泉〕等。這個案子的成功讓楊英風打響名號，且因此更為堅定地走向景觀雕塑的領域。令人遺憾的是，日月潭教師會館於九二一大地震中毀壞，楊英風作品與建築結合的原始樣貌已不復見。（編按）

◆ 規畫構想

　　這座會館為名建築師修澤蘭女士所設計，屬於現代建築的風格，新穎而優美。我看過了圖樣以及在進行中的實際工程，便提出我的建議：與其在建築物兩旁長長的窗戶上，安排若干雕刻品作裝飾，不如將雕刻品成為整個建築的一部分，讓二者和諧親切地配合起來。我的此一建議獲得了劉廳長和修女士的同意，實在令我興奮。接著，我幾經考慮，決定把建築物兩旁突出的部分，不開窗戶，改為兩面大牆壁，而龐大的浮雕就安置在這上面。（這部分屋內所需的光線，改由後方射入。）牆的表面用深赭色的磁磚，浮雕的質料用白水泥。

　　這兩大塊浮雕的造型應該是怎樣的呢？這是重要的問題。我確定的原則是：採取半抽象半寫實的手法；線條是中國風味的；基本上要和整個建築設計的風格調和一致。在這樣的原則下，我最初的構圖為一對經過變形了的鳳凰，這古中國的瑞鳥。線條大體融合古器物上的鳳紋而成。可是，廳方以為用鳳凰作浮雕，題材及立意方面有不盡適合之處，主張另闢蹊徑，並給予作者在創作上的最大自由。（鳳凰浮雕的一部分，改安裝在噴水池中。）

規畫設計圖（鳳凰的原始設計）

規畫設計圖

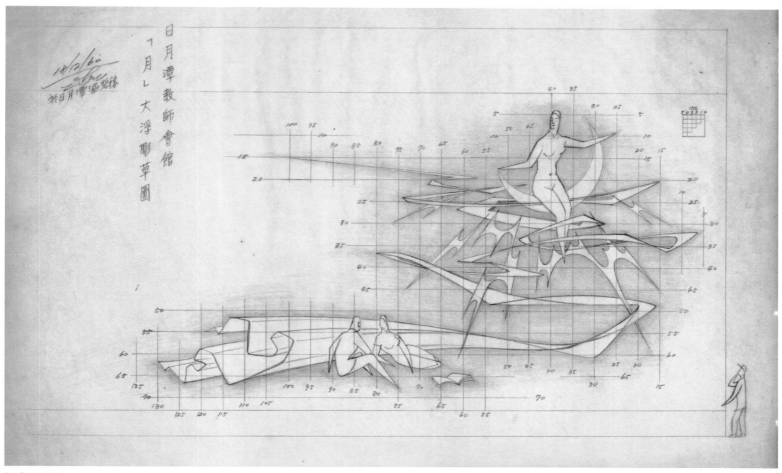

規畫設計圖

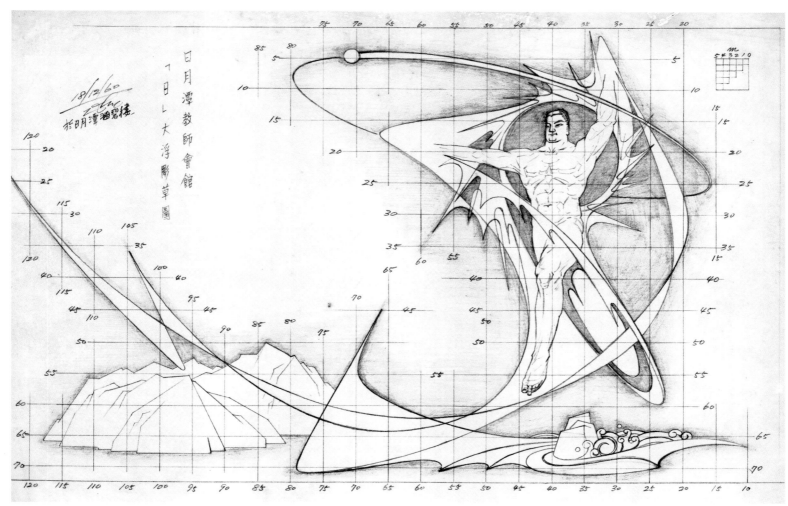

規畫設計圖

第二次的構圖被劉廳長欣然同意了。日月潭給了我豐富的靈感，我的兩幅浮雕底造型，一幅代表「日」，另一幅代表「月」。在「日」的這幅裡，以體魄壯健、精神奕奕的男子象徵太陽神，他高舉的雙手隱沒在雲霧中，掌握著宇宙的一切。他兩手的上方，有一圈橢圓形的環，代表行星的軌道，其上一顆圓球，是行星，也是原子能的象徵。太陽神腳下和身旁有許多強有力的線條，顯示出他無上的權威。而概略地看來，這一部分的圖形，宛如一條躍起的大魚；又像太陽神乘著寶筏在廣大無垠的太空滑行。在他的右方點綴著日月潭清秀的山峰，左下方有寫意的光華島縮影。在「月」的這一幅裡，彎彎的上弦月上，坐著一位裸體的美女；她代表月神。在她的下方有許多柔和迴旋的線條，表現出恬靜與安寧。有一條綿長、蜿蜒的帶子，像是一條神秘的途徑，將人們從現實帶向美的境界。一對男女在月神的下方，靜靜地坐著，彷彿在平和柔美的光輝中陶醉。

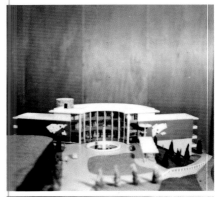

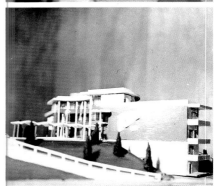

模型照片

構圖既成，我逐開始試作，將「日」、「月」二圖合併成一幅浮雕；看到了實際的效果還不錯。然後，我動身往日月潭去實地動工。

我在十二月中到達日月潭。為配合建築的進度，浮雕須要在兩個月內完成。這實在是急促的。我很感謝農復會秘書長蔣彥士先生和豐年社社長劉崇曦先生贊助這項工作，給了我這麼長的假；另一方面，復興美術工藝學校徐學中校長，允許了四位同學跟我實習，使我有了得力的助手，也令我銘感。這四位同學是：熊三郎、葉松森、徐金松、何恆雄，另有兩位直接跟我學習的同學是李正義和陳廣惠，這次也參加了實習。為了加速工作的進度，我又前後請了六位工友幫忙。

在教師會館後面的球場上，我們日夜趕工，忙著先做泥胎。在這段時間內，為怕泥土乾裂，費了好多的工夫；可是，先後歷經了三場大雨，每一場大雨都把做得快要完成的泥胎，沖洗得一乾二淨。泥胎做好了就切片；然後是用普通水泥翻模型，最後再翻成白水泥的成品。這兩塊浮雕各高八公尺，闊十三公尺，由此可以想見在製作時的費時費力。差不多花費了兩個月時間，才結束這一過程。

第二步，是將牆壁上畫好圖樣，打好洞，完成裝浮雕的準備。不料這時竟發生了意外的問題。有人以為月亮上坐著一位裸體美女，實在「有礙觀瞻」。於是，在情商修改之下，不得不設法補救。我想不出什麼好辦法，只有替裸體女郎加穿衣服。可是，又有一種意見，以為教師會館大牆壁上，竟有一個女郎坐得如此之高，不免令有些人觸目驚心，或許會招惹出若干「義正辭嚴」的議論來。所以，必須再改！同時，又有高見，認為月神下方坐著的一男一女，也易滋誤會，好像是在卿卿我我。如此情景出現在教師會館，也就難免惹事生非了。這樣的情況下，我實在頗為困惑而灰心，很想就此作罷。不過，想想劉廳長的一再鼓勵（我就讀師院時，劉廳長那時任院長，就對我的學習鼓勵良多。）再看看年輕同學們的辛勞與熱望；同時，我也不諱言我自己對這次嘗試的興趣過份濃厚；終於只好再作一次修改了。我只有把嫦娥──這神話中的女郎──配在月亮上。農夫與耕牛代替了右下方的一雙男女。而且，連太陽神也給穿上了短褲。這樣一改再改，自然耽擱了不少時間。

最後，我們把浮雕的每一部分裝上了牆壁，才算大功告成。這一步裝置的工作竟也費了一個多月，使原定完成的時期延長了一個月時間。三月初我準備返北時，站立在完工後的浮雕前面，我真是滿心喜悅；然而，也同時產生了若干的感想和感慨：

建築本來即是抽象藝術；在建築上採用繪畫或雕塑等，其意義即是在加強建築本身應具的藝術價值。與建築相配合的繪畫或雕刻，其表現內容自應隨建築的性格而有所變

施工計畫

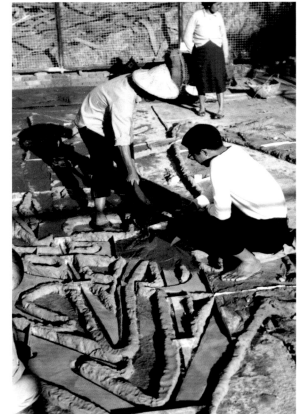

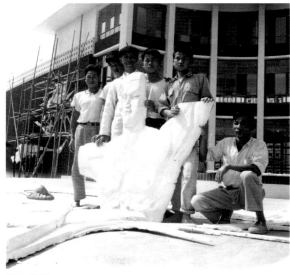

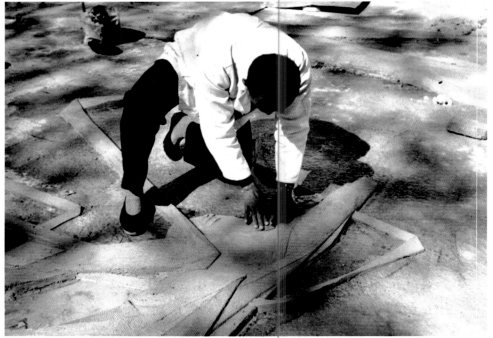

施工照片

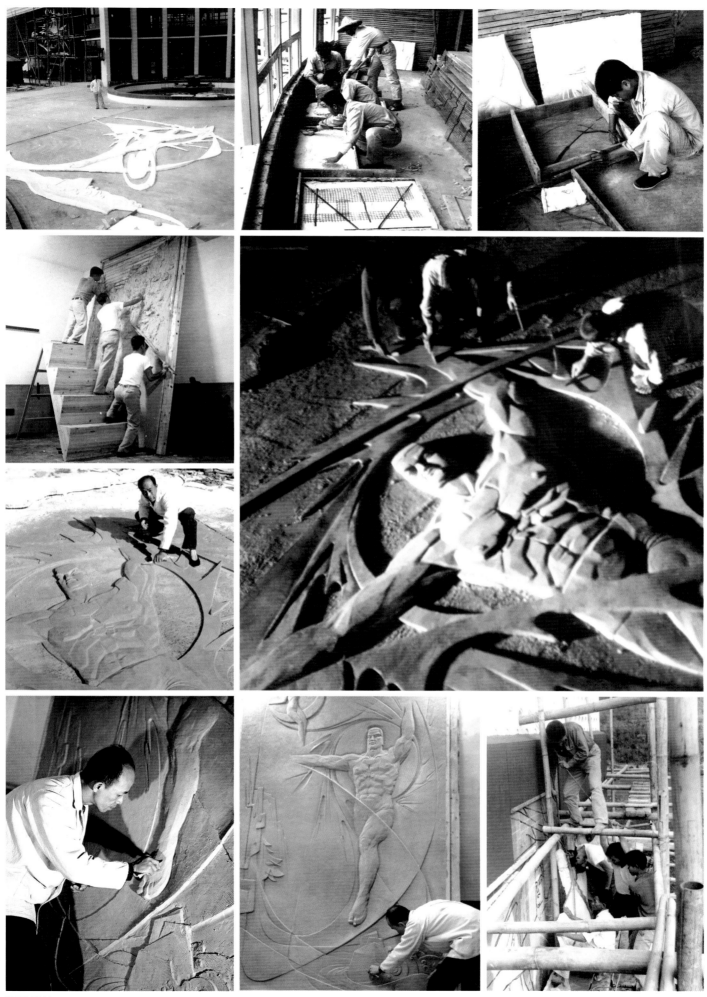

施工照片

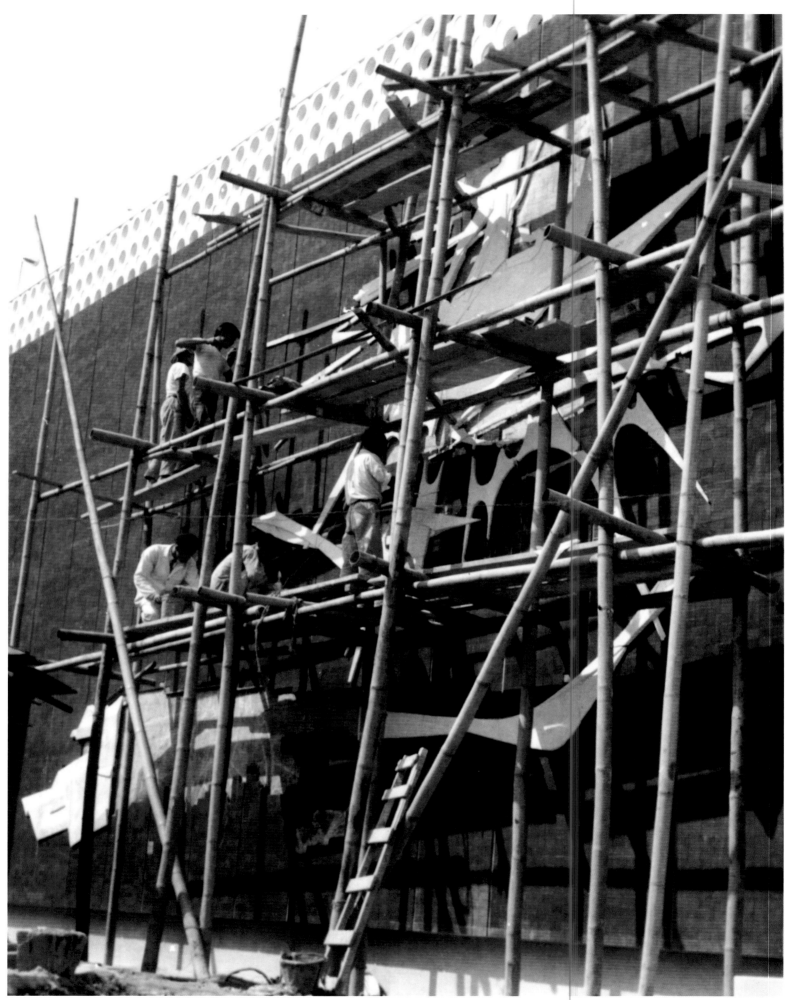

施工照片

化。所以，藝術作品在這樣的體認下，自然不是建築完成的裝飾，而是在建築設計時，即需要考慮配合的。在推進現代建築的今天，建築師與藝術家同樣具有責任，二者需要密切的合作。這一次教師會館的浮雕設計，在個人來講，是一種嘗試，期待高明的指教。對整個社會的藝術界來說，是一種新風氣、新開始，我願意它產生深遠的影響。

　　藝術的創作自由可說是藝術的生命基礎。可是，創作自由常不免受文化水準，欣賞能力等的牽制與影響吧？設計這兩塊浮雕時，教育廳對於我的信任，使我在構思與繪製過程中始終沒有受束縛的感覺，令我心感。以後所發生的裸女穿衣等問題，實在反映出我們的社會，在發展藝術方面同樣需要迎頭趕上。這一任務必須多方面的協力，而藝術家的責任是尤為繁重的，既要有衝勁又要有耐性。

　　在這次製作浮雕的過程中，我曾回憶起就讀師院時，學校特允撥出一間房間，供我練習雕塑之用。這在當時校舍不敷應用的情形下，是一件極難得的德政。我身受此一德政的恩惠，我又看到跟我實習的六位青年同學，他們的熱情、智慧，以及孜孜不倦的好學精神，代表了藝術界有為的生力軍。由此，令我感到對於藝術人才的培養與教育，也和其他學術、教育方面的發展一樣，是當務之急。然而，我們在這方面也確實需要更大的努力。

　　我把最先作的一塊日月交輝的浮雕，名為〔日月光華〕。（現裝置在會館餐廳裡）「日」的一塊名為〔自強不息〕，「月」的一塊名為〔怡然自樂〕*（編按：此指教師會館的外牆浮雕作品）*。回到台北後，承蒙藝術評論家古蒙先生，替它們作了詩意洋溢的說明。茲依

施工照片

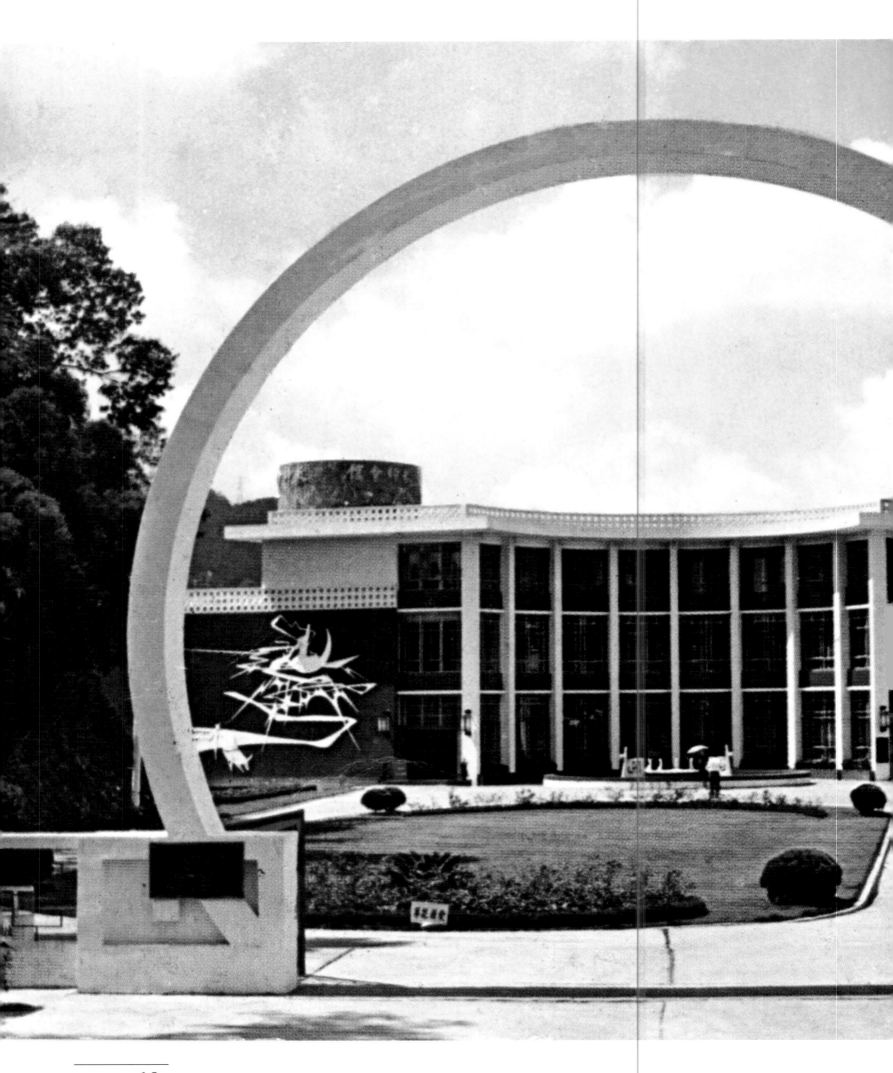

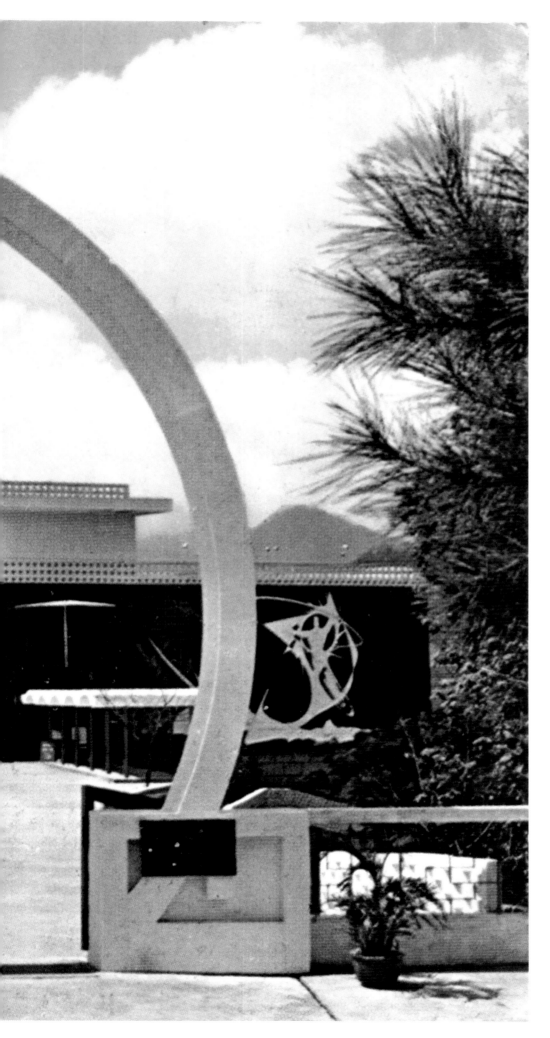

次附錄於後,供給讀者參考。

(一)日月光華,旦復旦兮。

　　太陽是光與熱的泉源,能與力的動因。四時運行,萬物滋生。他是創造的主力,男性的象徵。

　　月亮是美麗故事的詠託。當上弦月的夜晚,窈窕的仙子,駕著一葉扁舟,緊隨著萬古常新的太陽,乘風破浪,駛向明天。

(二)天行健,君子以自強不息。

　　人是大地之子,接受日月的孕育和愛撫,智慧而健壯。憑著雙手與大腦,認識自然,控馭萬有。

　　日月逾邁,人從遠古把經驗教育下一代,要從危難中謀生存。七十年代是太空時代,我們應從大地飛躍,如一條巨鰲,凌空而上。

(三)日出而作,日入而息。

　　月子輕叩著時間的船舷,飄向長空遠引。當夕陽西下時,洒落著柔靜的清輝,讓辛勞竟日的人們,嚮往於遠古美麗的傳說。

　　廣闊的田野,一片恬靜,農夫攜著那耕作的伙伴,以悠閒的腳步,踏和著如夢的輕歌。（以上節錄自楊英風〈雕刻與建築的結緣──為教師會館設製浮雕紀詳〉《文星》第7卷第6期,頁32-33,1961.4.1,台北。）

◆ 相關報導（含自述）

• 楊英風〈雕刻與建築的結緣──為教師會館設製浮雕紀詳〉《文星》第7卷第6期,頁32-33,1961.4.1,台北。
• 吳學文〈日月潭教師會館簡介〉《教師福利通訊月刊》第24號,第4版,1961.4。
• 休容〈融合建築和雕塑之美的台灣日月潭教師會館〉《今日世界》第226期,頁16-17,1961.8.16,香港。

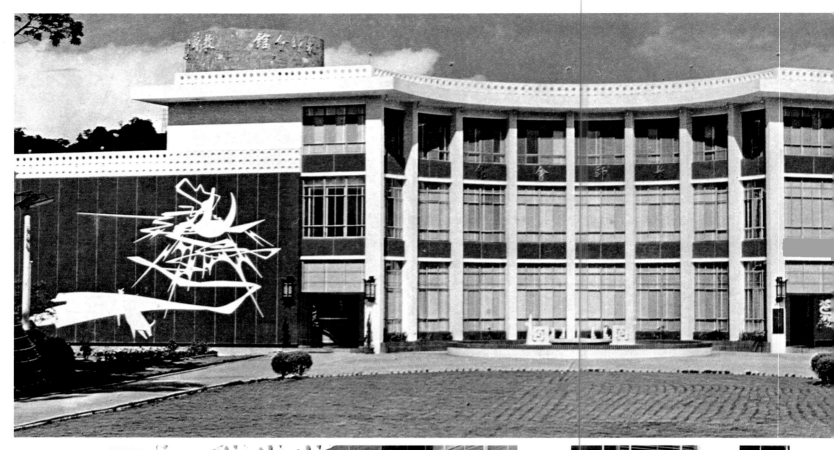

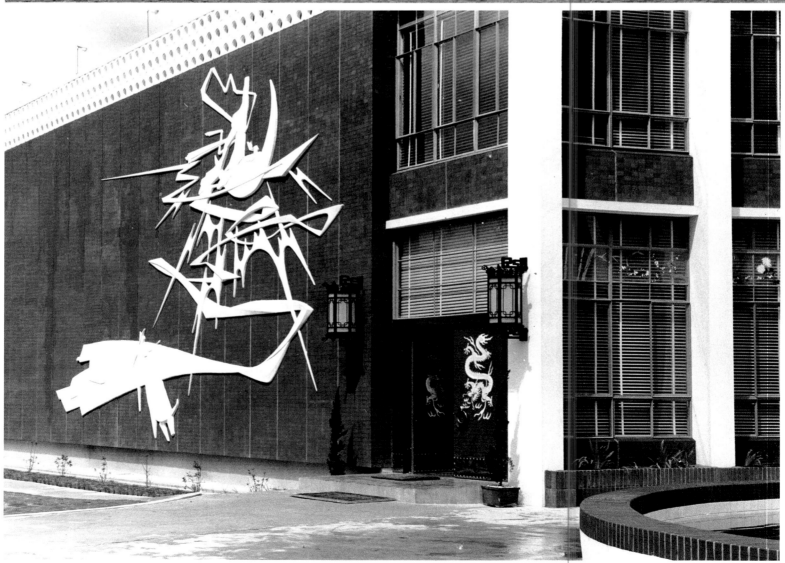

完成影像

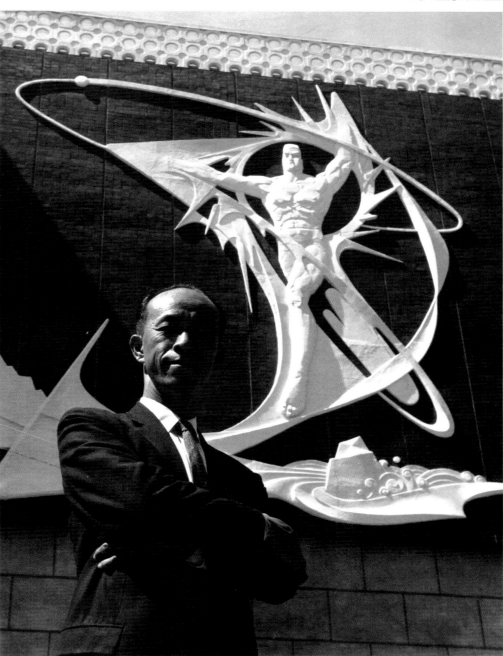

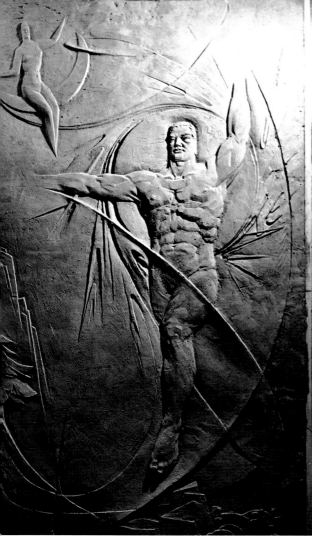

影像

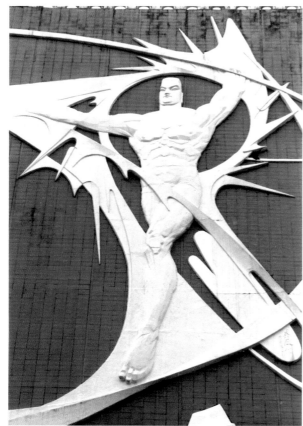

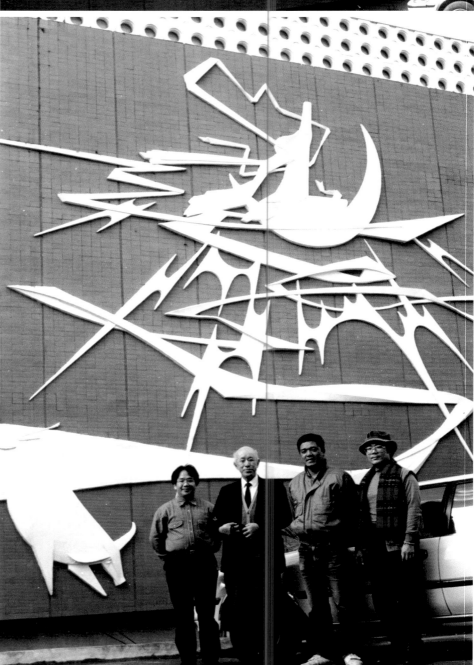

完成影像

完成影像

往來公文

1960.10.18 修澤蘭夫婦—楊英風

1960.11.26 楊英風推薦職務代理人簽呈草稿

1960.11.29 楊英風請准公假簽呈草稿

1960.12.2 日月潭教師會館籌備主任汪希一楊英風

南投 日月潭
涵碧樓 今假
楊英風先生台啟

台北木柵一四二一四號姚緘

1961.1.2 姚夢谷—楊英風

地址：臺北市南海路四十三號　電話：二五八一七號

中華民國　年　月　日（身供公務使用）

7 Lane-42
Chien Kuo South Road
Taipei
Taiwan
(Formosa)

南投 日月潭
涵碧樓分館
楊英風先生

1961.1.16 王大閎—楊英風

DAHONG WANG

英風兄大鑒：

旅祺

弟 王大閎 敬上

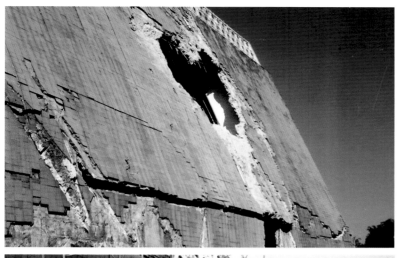
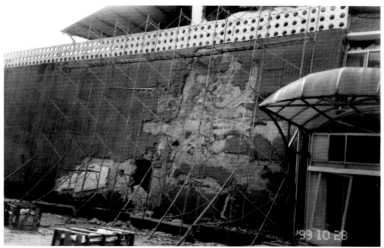

九二一地震後拆除照片

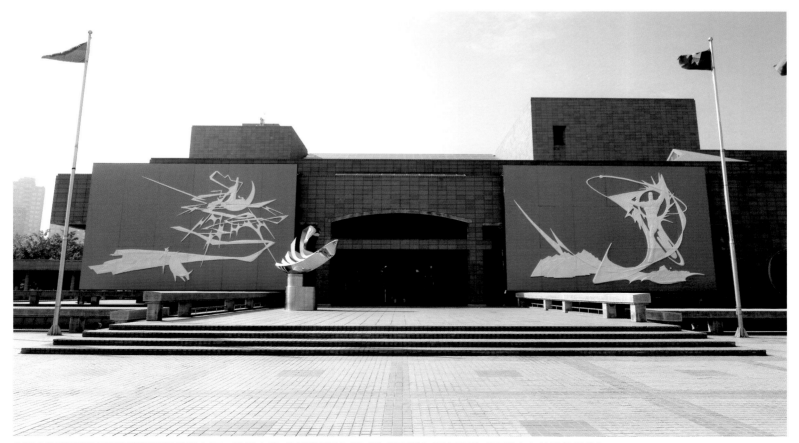

2005 年底高雄市立美術館讓毀壞於九二一地震中的〔自強不息〕與〔怡然自樂〕再次重現（高雄市立美術館提供）

日本大阪世界博覽會〔鳳凰來儀〕雕塑設置案

時間、地點：1969-1970、日本大阪

◆ 背景概述

　　〔鳳凰來儀〕完成於一九七○年三月，是為配合日本大阪世界博覽會中國館而設計的巨型雕塑。當時，楊英風臨危授命，從構思到完成僅有短短五個月時間，其造形主題亦經過多次篩選。

　　原來的〔鳳凰來儀〕模型使用的是現代機械線條的設計，後來為了在大會普見的西方幾何雕塑中更脫穎而出，楊英風乃決定融入更多西方雕塑中少有的人間性和溫暖感。由於時間緊迫，楊英風便將這些構想直接於製作過程中實踐，再於作品完成後，回過頭重新製作模型，於是形成先有作品，模型後製的特殊狀況。

　　〔鳳凰來儀〕高七公尺、寬九公尺，以鋼鐵為材料，初飾以五彩，後又漆上大紅朱色，完成後的色彩是大紅散金式的，具有濃厚的東方況味。而原有的五彩隱約襯現，隨光影角度變化，展現出豐厚細膩、雍容古雅的含蓄美感，可說是中國傳統圖騰與現代工業材質完美結合的典範。

　　另外，除了〔鳳凰來儀〕之外，楊英風還承接了此次博覽會中國館餐廳的陳列品設計以及榮民大理石工廠攤位佈置設計的工作。（編按）

◆ 規畫構想

　　一九六九年十月中旬一天夜裡，我接到一通電話，是葉公超先生打來的，有急事，要我馬上去見他。

　　「…………」

基地配置圖

基地配置圖

建築設計 - ARCHITECTURAL DESIGN
中華工程公司 - BES ENGINEERING CORPORATION
彭蔭宣-PENG, YIN-HSUAN,李祖原-LEE, CHU-YUAN
株式會社 大 林 組 - OHBAYASHI-GUMI, LTD.
西側 立面図
(WEST ELEVATION)

基地配置圖

「不可能的事。」

聽著葉先生的話，不禁出一身汗。

「這事有關國家的榮辱，請先生不要推辭。為了國家，沒有不可能的事。」

葉先生一番熱誠令我感動，也令我惶恐。

「只剩四個月，怎麼可能！」

「盡力而為吧，後天就跟榮氏兄弟一塊到大阪去好了。」

第三天，我沒走成。但是負責設計製作中國館前的巨型雕塑的事，已成定局。

⋯⋯。

原來當初中國館館前設計的雕塑是一具象徵中國建築特色的斗拱。經過建館專家們的研究，發覺不妥當，於是就另外想辦法，這期間他們曾提到我，因為沒有定案，所以沒有正式發表。

中國館位於萬博會場之主題中心位置，面對著一片一千平方公尺的大廣場，是視線容易鬆弛的地方。而且更重要的是隔壁的韓國館，它鑑於中國館三十三公尺的高度，臨時在原來的設計外又加上了十三根碩大高聳的黑煙囱，對於中國館四周景象的調和，不無憂慮威脅，為了要破除這種壓迫感，中國館前的雕塑不得不肩負重要的責任，這些都是葉先生在談話中特別提及的。

於是正式決定要我做這件配合中國館形色，至少要有中國館三分之二高度的巨型雕

塑的設計製作人，臨危受命誠惶誠恐自不待言，因為平常一件小作品的製作，往往就需要二、三個月的時間。而當時離萬國博覽會開幕只有三個多月，一切都未開始，漫無頭緒的情形，不堪設想。……。

到了大阪萬博會現場，我開始慎（縝）密的觀察研究，這一來不得不又升起緊張的情緒了。因為各國會場的雕塑都早已完成，有的遠在三年前就開始設計，有的在一年前就已竣工了，而且極盡豪華精美之能事，令人嘆為觀止。

而我們………，既到此時此地，冷靜沈著，埋頭苦幹是唯一可行的路，至於成不成，不敢想亦不能想。

於是十二月中，花了兩星期觀察四周環境，觀摩別人的作品，在比較中發現人家的優點和缺點，在田島順三製作所協助下，陸續做了七八件模型，……。

……。

十二月廿五日，為進一步研究雕塑的造型，及辦理有關的製作手續，把所有資料帶回台北研究。經過一番悉心的構思，根據「神禽」的造型，終於設計出〔鳳凰來儀〕的雛形。再經過數次的修改，才確定了它的造型。

此間葉先生和貝聿銘先生不斷通訊研究後，都表示滿意，認為對於中國館的配合很恰當，鳳凰這時可以宣告正式要誕生了。

鳳凰在我們中國古來的傳說裡是一種形體非常抽象的神鳥，幾乎每個人都知道它。它只有在天下太平時候才會出現，它代表著對理想世界的憧憬。

有一則故事可以充分說明這種精神境界：

唐明皇是位風流瀟洒喜愛音樂的皇帝，有一天他忽然決心要學好彈琴，於是就拜了一位當代名琴師學琴。

明皇認真的學過一段時間後，就迫不急（及）待的問臣子：「我的琴彈得怎麼樣了？」

臣子個個諂媚不及的大大恭維一陣。明皇又去問琴師，琴師起初的回答也相同，後經明皇一再懇請，終於應允兩天以後始作正確回答。

兩天後琴師帶來如此的答覆：皇上欲知自己的琴藝造詣，只有把琴帶入深山幽谷靜坐長彈，某時，天上會傳下優美的樂音與皇上的琴聲相應和，鳳凰也會被皇上的音樂感動而從天降臨，此時即為皇上琴藝最深奧最完美的境界。

由此可知鳳凰象徵著一個超然的理想世界。

在西方，關於鳳凰也另有一種傳說：

古代阿拉伯有位賢王，年紀很大了。他的國都中也有一隻三百多歲的老鳳凰，羽毛形色盡退，狀甚醜陋。

一天，國王死了，鳳凰也跟著死去。國人把鳳凰跟國王一起焚化。但鳳凰的屍骨化成的灰燼散飛到天空時，慢慢又形成一隻年輕美麗的新鳳凰。

這種鳳凰在西方有些非基督教國家人們的心目中，也代表一種信仰。牠的存在是生於世而永存於世的。牠經由燃燒而死亡，亦由死亡中重獲新生。牠的存在，代表永恒的美麗、富有和華貴，象徵人類慾望的永恒，是現實慾望永遠在追求滿足的動力，跟中國人那種超然的哲學性境界截然不同。在這兩種不同基點上所延伸出來的故事，足以說明東西兩種相異的人生觀點；中國人較超現實，西方人較現實，這兩種理想事實上應融合為人類生活上一致的目標，以求精神與物質的調和。基於這種體認，對〔鳳凰來儀〕的內容就有了頗為妥貼的信心。

於是再次飛大阪之前，我積極籌備製作〔鳳凰來儀〕的模型。

中國館是兩座相離的三角柱形構成的三十三公尺建築，全部為白色。鳳凰豎立在它前面的高度、長度、寬度和各角度，乃至色彩、照明，都須配合中國館來研究設計的。另外更需顧及與其他國家比較起來有顯明的特點的重要設計。就拿中國館隔壁的韓國館那排大黑煙囪來說，就使我不得不想辦法以鳳凰來彌補週遭調和的破壞。因此在形色變化上各處小心的設計，和有關製作業務的處理，佔去六星期之多。等再往大阪，剩下的時間就只有一個月不足了。這時間，由於時間短促，每天幾乎都在焦躁不安誠惶誠恐的痛苦中煎熬，幾次對自己的信心發生動搖，迫使我幾番想辭去這份光榮又艱難的工作。

……。

其實著色的工作是在朝霞工廠那邊還未完成的。……。當時是先漆上一層防銹的紅丹，以後又漆了一層黑色，紅裡有黑，黑裡透紅，蠻好看的。後來我們又考慮到韓國館那幾支大煙囪是黑色的，又覺得不妥當，於是等三月三號運到大阪後，在大阪繼續著色，但是著色工作只上到五彩的階段已經沒有時間了，中國館是三月十二號開幕剪綵，鳳凰只好以鮮麗的五彩來迎接中國館和萬博的揭幕式。這雖然是巧合了中國古代鳳凰五色俱備的說法，畢竟是色彩太複雜，與其他國家的雕塑有太相像的感覺，而且最重要的是壓不住韓國館那幾支大黑煙囪。考慮結果決定最後再漆一遍大紅色的，……。完成後的鳳凰不是純紅的，而是大紅散金式的，完全是中國式的況味。這樣的色彩的效果想不到又有層次和深度，五彩是隱隱約約的襯現在大紅色底下，隨著光線而有著變化，這與其他國家單獨使用各種色彩的組合情形不同。現在鳳凰不但可以把韓國館黑沉沉的氣焰壓下去，而且還利用了黑色做襯底，更加可以表現出中國館的雍容古雅富有深度的含蓄美。在我個人從前的雕塑中是絕少使用顏色的，想不到這次使用顏色會產生那麼好的效果。

……。

這樣一隻高七公尺、寬九公尺、以鋼鐵為材料塗以五彩為底、大紅為主色彩的鳳凰，為求與時代性符合，在製作中照例使用了現代機械線條。可是在使用的過程中，把這種冷冰冰的幾何圖形加以破壓（如前所述要求工作人員儘量自由粗糙的去製作等等），使其返原於大自然，增加了近代西洋雕塑中少有的人間性和溫暖感。因此，有幾項特點，與會場上其他國家——特別是西方國家，比較起來有顯然的差異。

鳳凰的夢想，不是今天才有的，雖然幾千年來它總是屬於中國人想像空間裡的存在，然而不可否認的事實是：它已在年代久遠的存在中，經過中國人敬愛的智慧滋補，被塑造成一個有形體有生命的自然物。在這個形體上凝聚著單純有力，絕對完整的象徵：理想與華美、幸福與寧靜。它是生於自然而投向人間的，它是代表自然稱讚人間的，它是自然與人類之間的信使和橋樑。在這種溝通所完成的意義中，深深的表現為人的小自然要投入為宇宙的大自然中，與之結合的慾望。（*以上節錄自楊英風口述、劉蒼芝撰〈一個夢想的完成〉《景觀與人生》頁72-87，1976，台北：遠流出版社。*）

◆ 施工過程

博覽會是三月十四號正式揭幕，中國館是十二號揭幕，可是以工作的時間算起來總共只有二十幾天，這真是個短得可怕的數字。所以當我從台北掛電話給日本田島製作所的負責人犬飼幸男時，他們萬萬不相信的認為我是在開玩笑。因為依照他們一向的工作

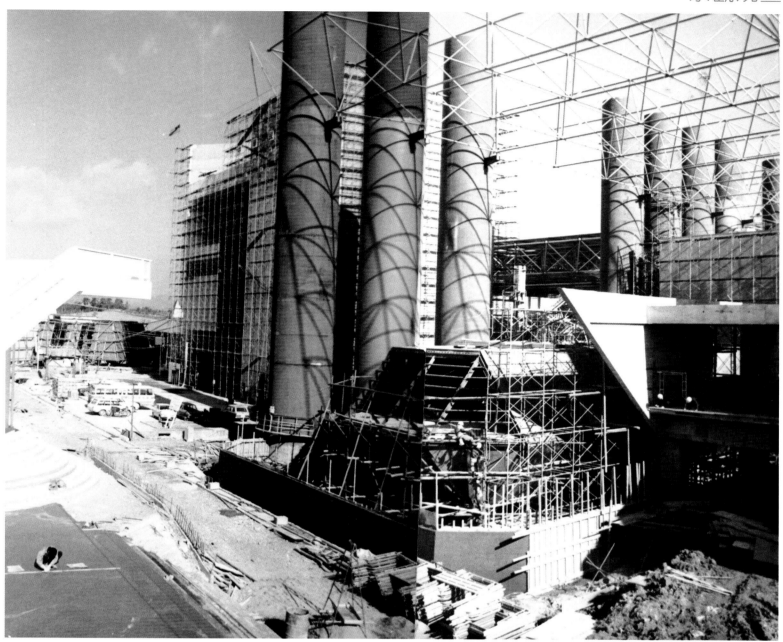

中國館與韓國館的煙囪

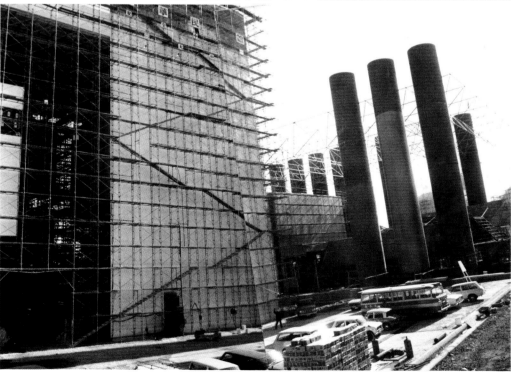

規畫設計圖

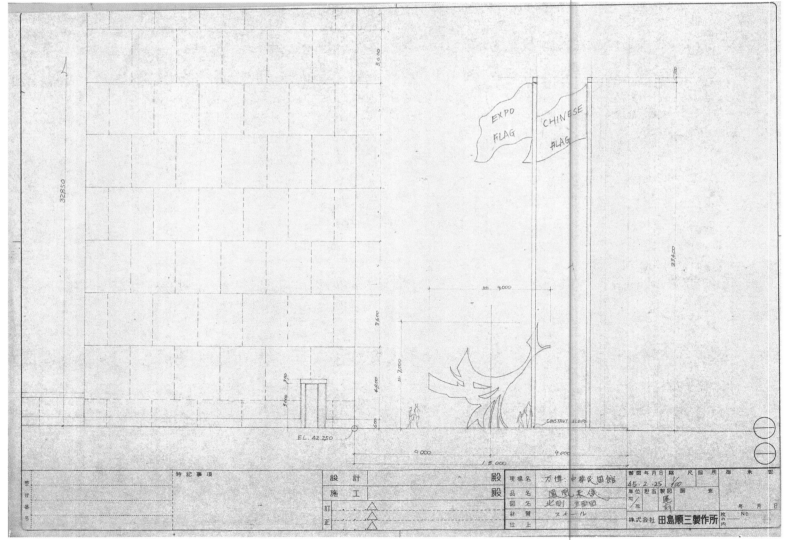

規畫設計圖（專業人員製圖）

經驗來計算，這件工作非兩三個月的時間根本別談。……。

　　……。

　　十四號夜晚到達大阪的時候，他們來接我都抱著驚疑不已的態度，一直旁敲側擊的試探我在此項工作上的能力和決心，我硬著頭皮爽朗的回答他們：做不完，就切腹。這是他們所能了解的最有決心的表示，大家聽後非常感動，哈哈大笑。

　　第二天起，田島順三製作所動員了大阪、東京、名古屋、朝霞各分廠中的四位專家主管與各部技術人員，聚集大阪做進一步的研究，接連開了三天的製作會議。頭兩天研究的結果是時間太短，沒有完成的把握，不敢接受這份工作云云。這樣的會議不開還好，愈討論愈絕望，我的信心幾乎瀕臨崩潰的狀態，憂心如焚，片刻難安。我祈禱——

　　就在這會議絕望的要宣判結果的剎那，一位吉人的出現，挽回這不可收拾的局面，一切又有了轉機和希望。

　　這位先生是五十嵐勝威。

　　五十嵐是建造中國館的日本大林組的總監督。中國館建造期間，他一直跟中國人生活在一起。雖然剛剛開始時很不習慣中國人的工作方式，常常鬧不愉快，後來終於瞭解了中國人的優點，進而非常佩服中國工作人員負責任埋頭苦幹的精神。特別是負責建築設計的兩位青年建築師——彭蔭宣、李祖原。

　　五十嵐本身酷好美術，常與藝術家來往，非常瞭解藝術家，我們以前在偶然的機會中見過面，在一起討論過很多問題。這次他看過我〔鳳凰來儀〕的模型後，表示非常欣賞。第二天當會議絕望的危機將成定局時，田島製作所大阪支店長中村光夫提議將地基工程的部分交給大林組負責，以減輕工作量。之後即刻電告五十嵐先生此項決議，五十嵐先生聽到消息後立刻趕來，在會議上挺身而出，扭轉了這樣一個危險的局面。

　　……。

　　五十嵐還提供了許多工作進行的方式，是我與廠方之間最得力的贊助人。

　　他幫我們決定工程分為二部分進行：在大阪的地基建造部分由大林組負責；鳳凰主體的製作工作，因為大阪沒有足以容納的大工廠，所以把工作移到東京去做，由田島負責。他自己願意負責解決一切實際上的困難，並且提議由自己所隸屬的大林組負責出面簽約，而實際上由田島執行製作任務，萬一無法如期完成，也不至於影響到田島五十多年來的信譽。

模型照片

　　五十嵐這項決定因事先並未徵得大林組總負責人的答應，可以說是擅自作主的行為，事後雖然受了總負責人的責備，結果還是五十嵐說服了他們接待我，看過我的作品，認為頗具意義，也決定這件工作非接不可。到此為止，我才膽敢鬆口大氣。經過他們估價後，我們的文化經濟參事瞿公使，也是中國館的總負責人，覺得價錢很公道，總算鳳凰的工作可以正式開始動工了，本來什麼都不可能的事，現在什麼都可能了。

　　選定了田島在東京郊外的朝霞工廠為製造場所後，便立刻積極展開工作。

　　我計算開出所需的材料和人工，第二天材料和人工就準備好了，時間一點都不敢浪費。

　　田島順三製作所，從全國七八家分工廠中選拔了十五名最優秀的技術人員，二月十九日開始集中到朝霞來從事鳳凰的製作工作。在朝霞實際製作的總工作天只有十天，想起來好不惶恐。

　　鳳凰的塑造材料是鋼鐵，高七公尺，寬九公尺，以片狀和管狀的線條來組合。

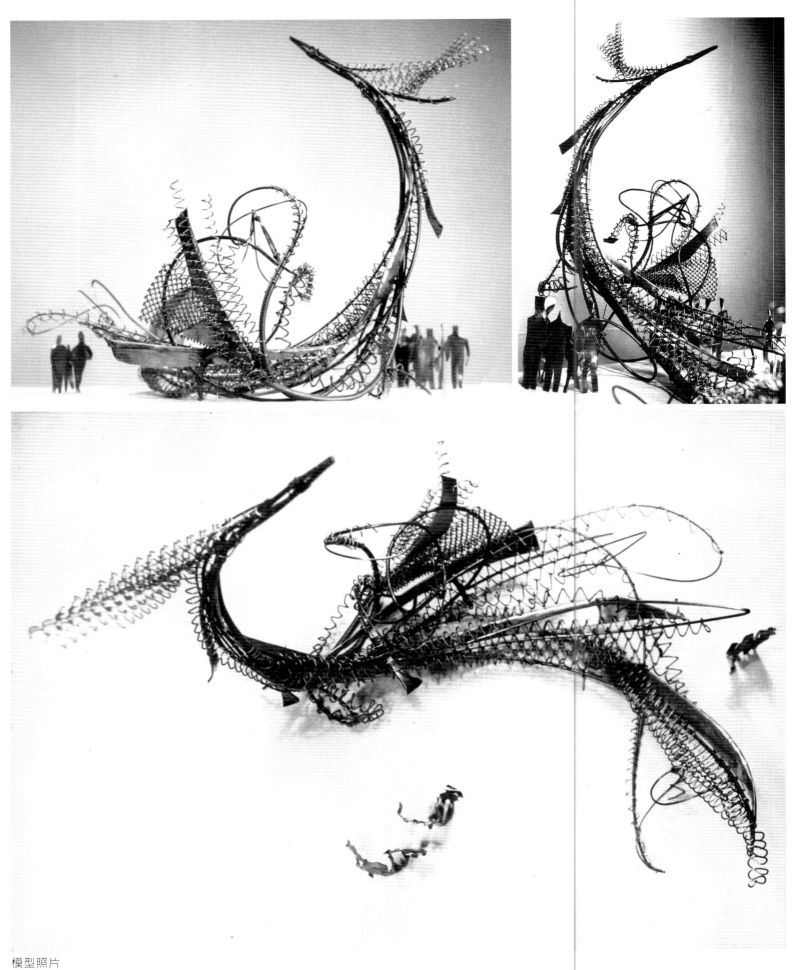

模型照片

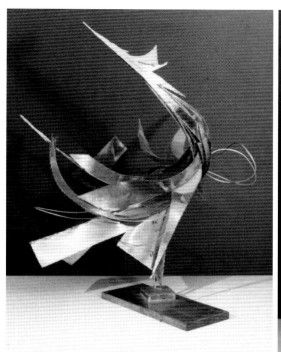

模型照片

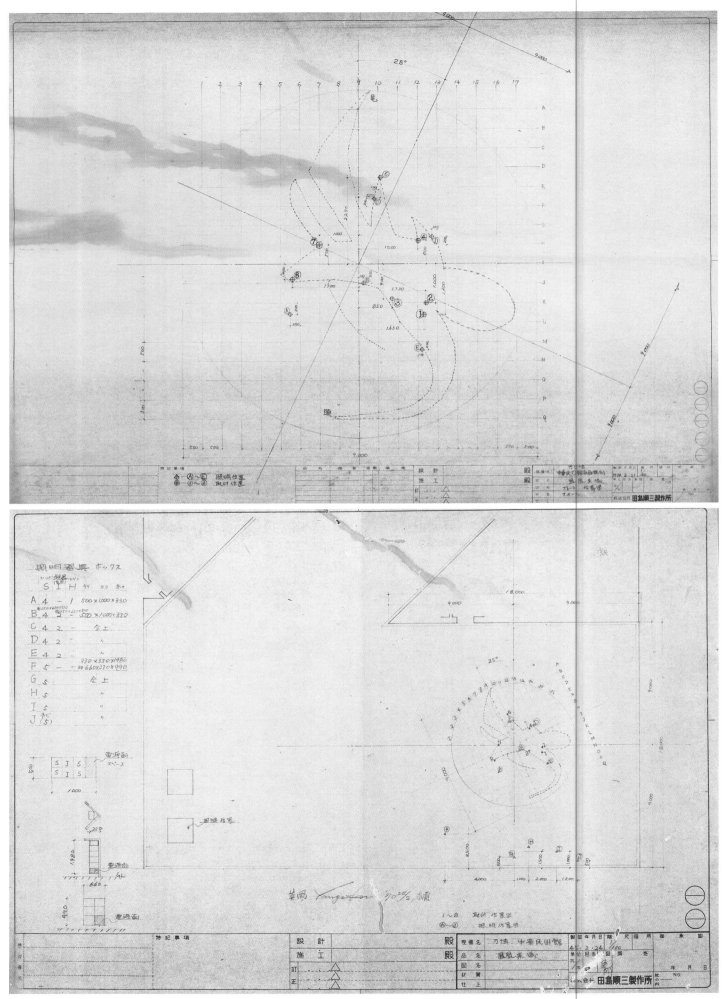

施工圖（專業人員製圖）

施工圖（專業人員製圖）

施工計畫

我一邊給他們講解，一邊就重做模型。

但是模型做了一半就停下來了，因為要等模型完成再做大雕塑時間上一定來不及。現在只好不要模型就正式做大鳳凰了，這樣的決定，是臨時被迫想到的唯一的辦法，日本的技術人員從來沒有做過這種情形的工作，除了驚訝外，還有更多的不習慣。

後來這隻作模型的小鳳凰還是等大鳳凰做完了之後再回頭製作完成的，程序剛好顛倒。小鳳凰的材料是不銹鋼，做好了之後擺設在中國館的餐廳裡，光滑如鏡的不銹鋼可以反映著各種外界物體的彩色和形象，非常輕俏，給餐廳帶來不少活潑生動的氣息。

十五名優秀的技術人員在我的指揮下迅速而順利的進行工作，我們都穿著一致的工作服，戴上頭盔，就覺得非常神氣，精神百倍，充分顯示著職業上的尊嚴。

技術人員工作的情緒非常認真，服從指揮，意見少，工作的精密度很高，這是他們一貫的訓練和作風，所以工作效率非常好。本來我以為晚上要加班的，而事實上，一天班也用不著加，這點倒是出乎我意料之外的。

如果仔細分析起來就不足為怪了，除了工作人員的優秀外，這是我們中國人才懂得的一套方法：窮則變，變則通。要是依照日本人一向按部就班有板有眼的習慣做，那絕不是十天內可以完成的事。所以在這兒教了許多在工作上變通節省的辦法給他們，起初他們不相信行得通，也不習慣這種做法，這是他們一向天真執著的本性所使然，這種本性或習慣上的執著，起初也使我感到有點麻煩。

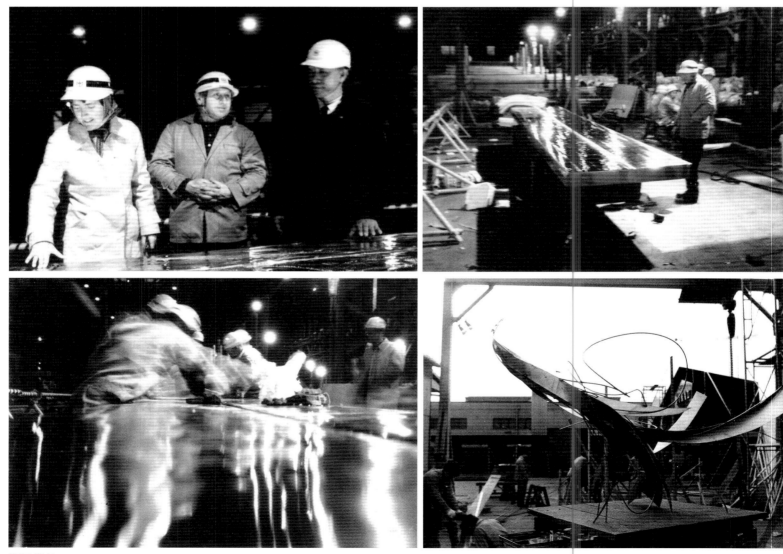

施工照片

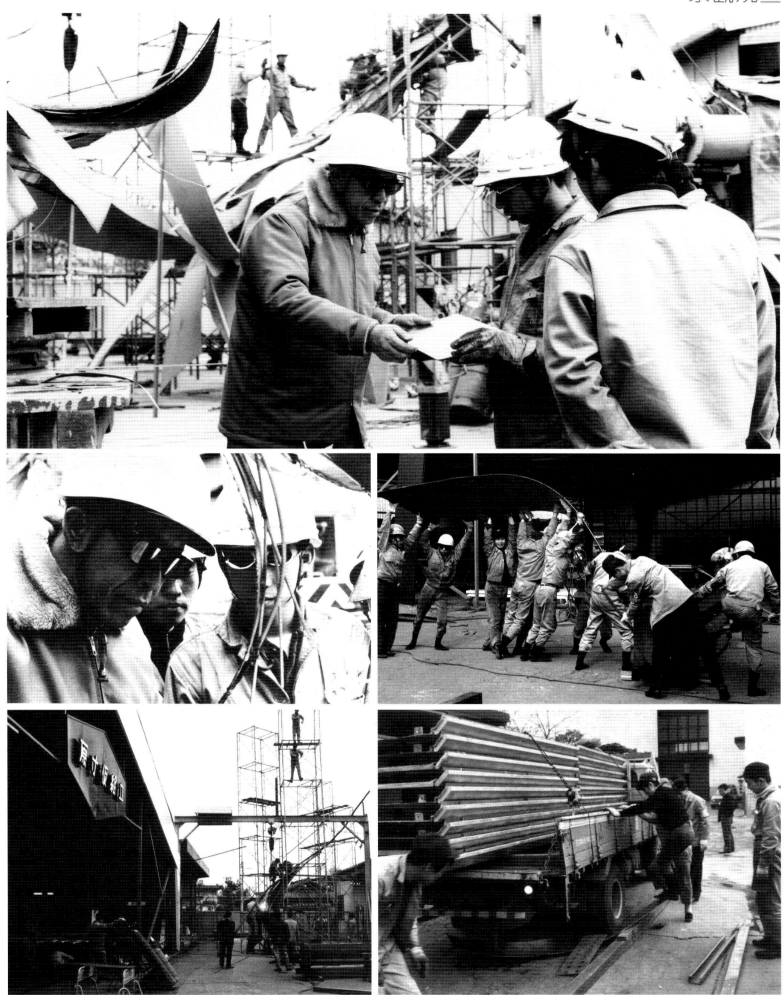

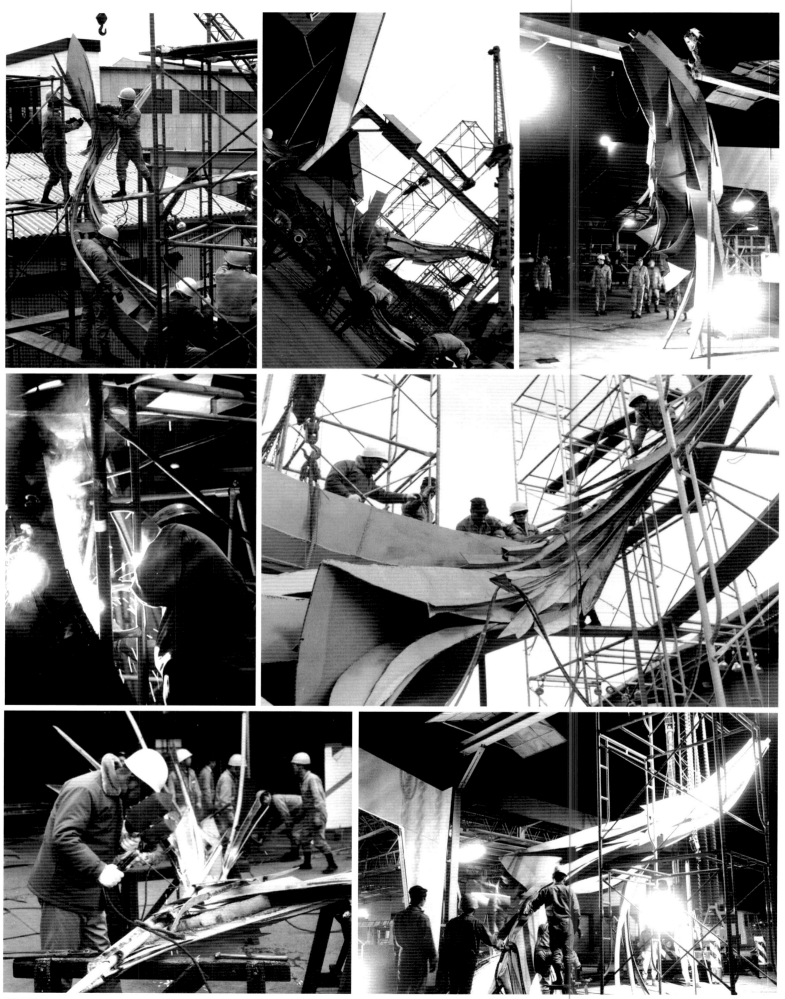

施工照片

他們一向對於規則而機械化的工作相當熟練，碰到不規則的工作需要時，就應付不來。做來做去又是把它做得規規矩矩精密到家的式樣，不符合我的需要，當然彼此都覺得尷尬。譬如我要他們儘量放大膽、自由的、不拘束的去分割一塊鋼板，分割處要保持自然粗糙的質地感，結果他們硬是把它磨得平整光滑、有稜有角，完全不對了。

傳統的觀念和一向的工作習慣使他們沒辦法一下子放開來，我只有耐心的開導他們。

我示範在焊接時所留下的痕跡不必平直光滑，要求其自然、自由。我告訴他們這不是我一個人的作品，而是大家的集體製作，每個人都可以有創造的自由，在一塊鋼、一片鐵上面表現自己的思想和情感，所以這不是一件例行的工程，他們也不是工人，而是藝術家。幾天以後，他們終於豁然貫通了，當他們看到自己手下的工作流露出來的自然質樸的美與變化時，就真正體會到自由創作的可貴和快樂。這種以自己的意志力和自信心完成的線條和形態，充滿著躍動的生命和活力。他們體會到過去所不曾有過的快樂，那是一股奔流豪放的力量所激盪起的情趣使然，在這種情緒下工作，工作不再是工作了，而是一種一種的遊戲，在遊戲中充分發揮了創造力和想像力，碰到困難欣然的自動想辦法解決了。譬如要彎曲一塊大鋼板，他們想出了這種辦法：搬了很多很重的東西堆

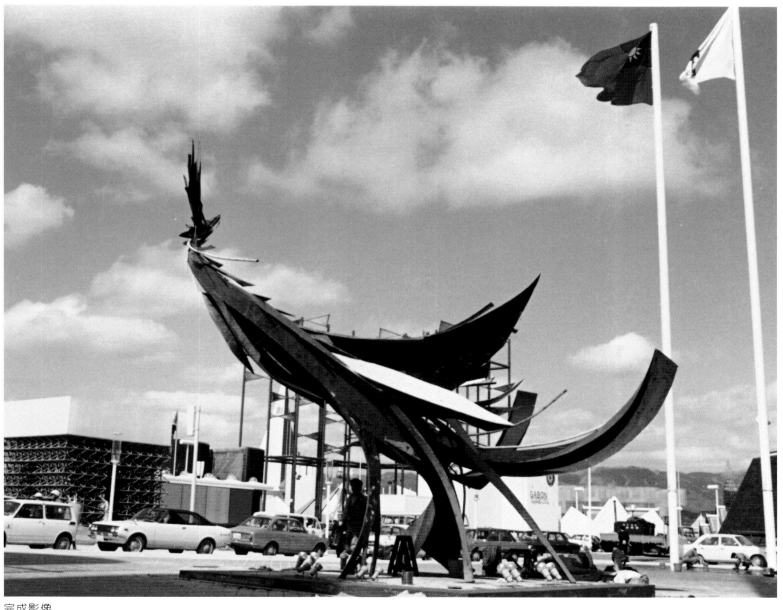

完成影像

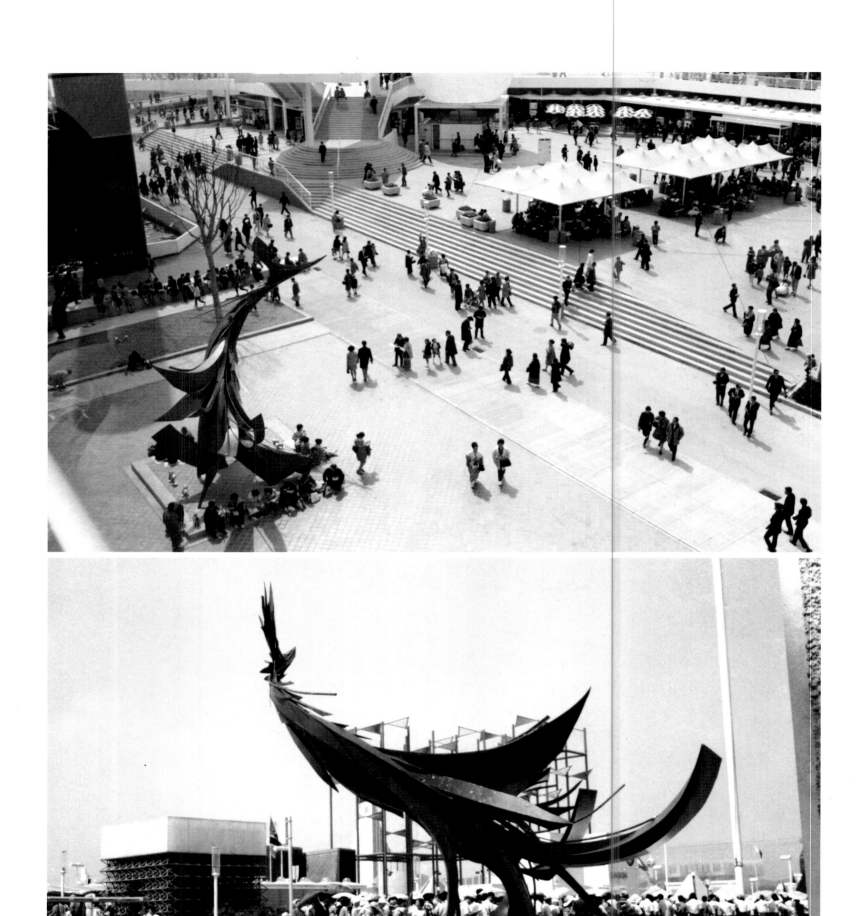

完成影像

楊英風與作品〔鳳凰來儀〕合影

在卡車上，然後把卡車駛動，以車輪下的壓力來彎曲鋼板。類似這種臨機應變的工作情形很多，所以工作起來像玩耍，愈做愈高興，效率和進度非常良好。

　　因為有這麼好的工作情緒，我們之間的相處可以說正如水乳交融般的自然。他們都表示從來沒有做過這麼輕鬆愉快的工作。

　　……。

　　鳳凰解體後的第四天──三月三日，將它分裝在兩部大型卡車上由朝霞運往大阪。

　　……。

　　到了萬博會場，立刻進行安裝著色。

　　其實著色的工作是在朝霞工廠那邊還未完成的。二月廿五日就開始做了，當時是先漆上一層防銹的紅丹，以後又漆了一層黑色，紅裡有黑，黑裡透紅，蠻好看的。後來我們又考慮到韓國館那幾支大煙囪是黑色的，又覺得不妥當，於是等三月三號運到大阪後，在大阪繼續著色，但是著色工作只上到五彩的階段已經沒有時間了，中國館是三月十二號開幕剪彩，鳳凰只好以鮮麗的五彩來迎接中國館和萬博的揭幕式。這雖然是巧合了中國古代鳳凰五色俱備的說法，畢竟是色彩太複雜，與其他國家的雕塑有太相像的感覺，而且最重要的是壓不住韓國館那幾支大黑煙囪。考慮結果決定最後再漆一遍大紅色

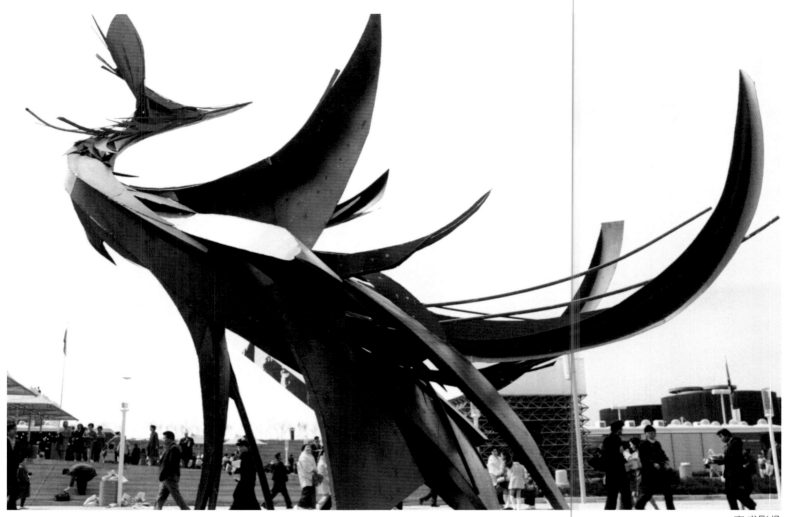
完成影像

的，這時萬博已經開幕了，白天不能工作，只好夜間工作，這樣著色的工作直到三月廿一日凌晨才全部完成。……。

到此為止，鳳凰來儀的製作才算正式完成了。（以上節錄自楊英風口述、劉蒼芝撰〈一個夢想的完成〉《景觀與人生》頁72-87，1976，台北：遠流出版社。）

◆ 相關報導（含自述）

• 楊英風口述、劉蒼芝撰〈一個夢想的完成〉《景觀與人生》頁72-87，1976，台北：遠流出版社。

• 楊英風〈鳳凰來儀與萬國博覽會〉《建築與藝術》第十一期，頁2，1970.6.1，台北。

• 陳長華〈鳳凰與草書——博覽會中國館的室外裝飾由雕塑家楊英風擔任設計〉《聯合報》第一版，1970.1.18，台北。

• 甯昭湖〈大阪博覽會中國館將建鳳凰來儀塑彫有關單位業已同意楊英風構想擬採用不銹鋼與銅鑄製〉《大華晚報》第二版，1970.2.11，台北。

• 陳小凌〈楊英風設計鳳凰來儀大阪博覽會中國館雕飾〉《台灣新生報》第六版，1970.2.15，台北。

• 李嘉〈鳳凰來儀〉《綜合月刊》5月號，頁21-27，1970.5，台北。

•《企業家季刊》第21期封面，1970.6.1，台北。

• 足立真三〈万國博での楊英風氏とその週邊〉《ISPAAC國際造型藝術家協會會報》No.8，1970.6.1，大阪。

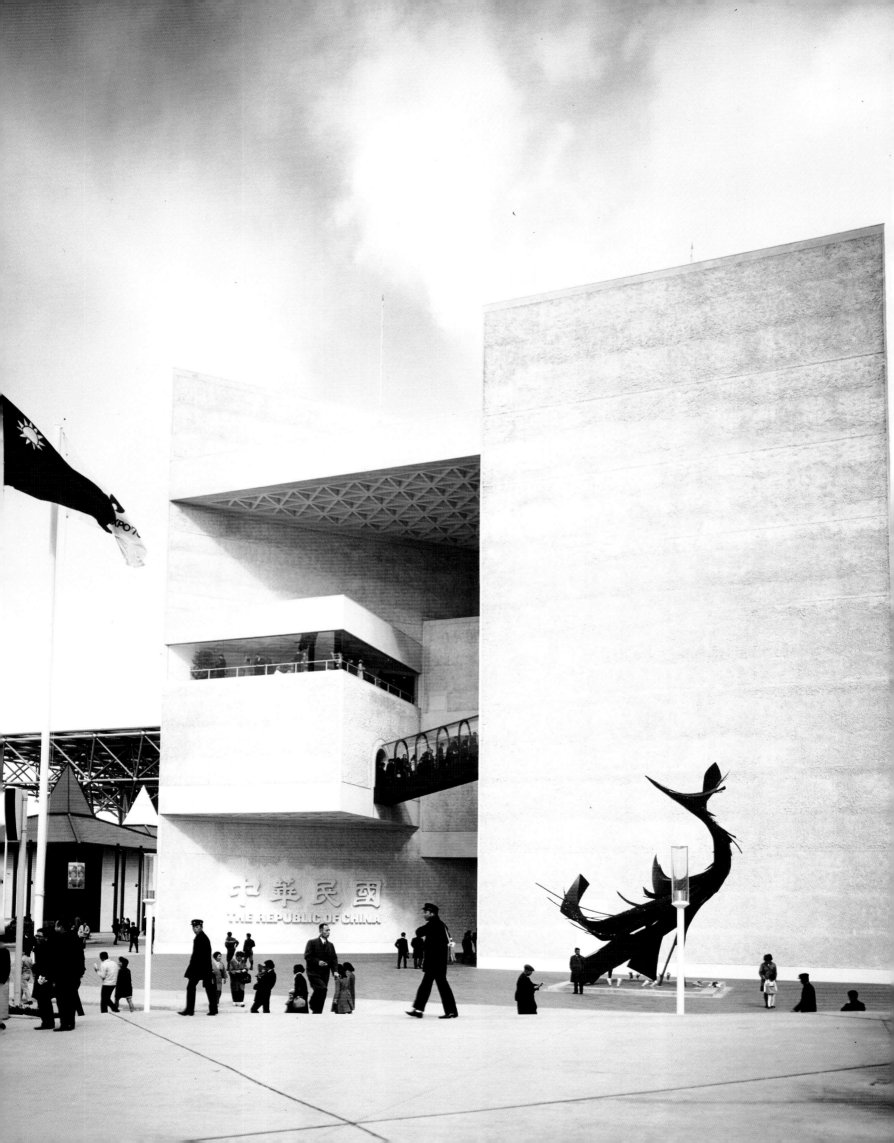

內政部登記證：內版台誌字第一九六五號
中華郵政登記為第一類新聞紙類

新聞紙類登記執照台字第一八七六號　中華民國雜誌事業協會會員

企業家（季刊）

第二十一期

企業家雜誌社出版

定價：每本新台幣壹拾元正

第二十一期

家業企 [企]
ENTREPRENEUR

右圖：為美國舊金山市重建局局長赫曼（M. Justin Herman. Executive Director）夫婦參觀中國館後，和萬博主題『人類之進步與調和』相吻合。

對中國館評價極高，並與楊英風（右）先生合影留念。

按赫局長亦為『舊金山中國文化商業中心』主持人，據赫局長表示：該中心規模龐大，將於明年中國舊曆年底前落成，屆時將完全陳列中國的文化作品與商品，另據赫局長表示；他已決定將楊英風先生在萬博參展的八件彫塑作品中的『舞』，將它放大十二呎高，樹立在該中心的大門前，供美國及國外人士欣賞。

務是一位理想的人選，而館之設計，為我國享譽國際的名建築師貝聿銘先生的精心傑作，彭蔭宣、李祖原先生之手，按『鳳凰來儀』之解釋為：『鳳凰在中國的說法，是一種神鳥，五色備舉，出於東方君子之國，翱翔四海之外，過崐崙之，濯羽弱水，暮宿鳳穴，見則天下大安寧。印度，阿拉伯，希臘，羅馬又有鳳凰傳說，象徵永恒、快樂、幸福、和平與華貴。在人類文化史上，鳳凰成為求進步的指標與安寧的希望，和萬博主題

正在日本大阪舉行的一九七〇年萬國博覽會，中華民國館獲得極佳好評，談館長楊乃藩先生主持館、翁興慶、榮智江、榮智寧等先生從旁協助，為我國享譽國際的名彫塑家楊英風先生之手，按『鳳凰來儀』，出我國享譽國際的名彫塑家楊英風先

行發社誌雜家業企

ISPAA（國際造型藝術家協会）会報 NO.8. 昭和45年6月1日發行

万国博での楊英風氏とその周辺

■ 足立真三

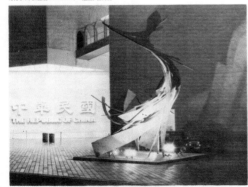

万博中華民国館前モニュメント「鳳凰」楊英風

万博国際バザール壁面構成　足立真三

中華民国イスパア代表楊英風氏がタッチした仕事は、中華民国館前の鉄のモニュマン『鳳凰』と、国際バザール内の台湾大理石店の二つであった。

昨年、11月25日に来日された時は、モニュマンの予備調査と国際彫刻シンポジュウム企画のためで、モニュマンに関しては、神太麻雅生氏をわずらわして万博会場や、今村保久氏の案内で川崎製鉄西宮工場、平野秀一氏の勤める吉忠マネキン、其の他を訪問した。

一昨年、中華民国イスパア国際展に際し、神太麻雅生氏と私が訪問し、台北市に於ける国際会議の席上、楊氏より、台湾東南岸にある大理石の名産地花蓮に於ける野外彫刻展の企画があり、日本イスパアとして協力方申入れがあった。そこで私達は、国際シンポジウムをしてはどうかと提案し、国際協力の上、それを一つの目的にしようと確認した。帰国後もこの件で何度も書信を往復した。

万博予備調査の多忙な中から、このシンポジュウムに関する中国イスパア企画として、我々に説明があり、そうこうしているうちに楊氏は、モニュマンに関する政府命令を受けるため12月末、一たん帰国した。

楊氏に対して中国政府より指令が出たのが1月末で、私あてに国際電話が入り、さらに万博国際バザール内に中華民国政府直営の大理石工場産品の売店内装の協力依頼が入った。モニュマンは別として売店の方はマスタープランのみで細部はまかせると言うので一応引き受けたが、楊氏が再来日したのは万博開幕まで20日足らずの2月13日夜であった。

楊氏は直ちにモニュマンの模形を持って東京へ飛び、私は図面を手にして工務店、協会との事務連絡。その間、在日責任者李樹金氏（中華民国銀行東京支店理事）とのピストン連絡と資金事務的指示を受け、突貫工事の指揮に当り、神太麻雅生氏は、モニュマン設置に当り楊氏のホテル手配や、徹夜で作品塗装の手伝い等必死の協力でともかく面目をはたすことが出来た。

その点に関し楊氏は、『イスパアの皆さんや日本の知人のお蔭で奇蹟的に実現出来た。』と喜んでくれた。

その後、国際シンポジュウムの件も追加説明があり、楊氏が手掛けた台湾花蓮空港ビル外壁レリーフをきっかけに、空港周辺を観光基地として彫刻公園にする等具体的となり、1971年7月1日より8月15日をシンポジュームとし、8月15日から9月15日まで展覧会々期に定め、その線にそって国際協力を行うと日本イスパア会議の席で決議した。

万博が開催されてからは、林康夫氏制器工房で、本間美術館主催のイスパア国際展用作品を作ったり、田中継三氏の案内で大阪芸術センターオープニング会場で韓国イスパア代表李世得氏との顔合せ等、今後望まれる極東地域での文化交流の基礎をさらに高めることが出来た。

4月14日、楊氏は、日本イスパア企画によるアジヤ巡回イスパア国際展の目的地シンガポールに向け、壁画作成と国際展の予備接渉を兼ねて離日した。

6月頃、ニューヨークでのモニュマン作成のため、日本を経由して訪米するから、その際又立ち寄るとのことである。

相關報導

聯合報　UNITED DAILY NEWS

第二版　農曆己酉年十二月十一日　聯合報　星期日　中華民國五十九年一月十八日

鳳凰與草書
博覽會中國館的室外裝飾
由雕塑家楊英風擔任設計

（正文報導從略，文字過於細小難以辨識）

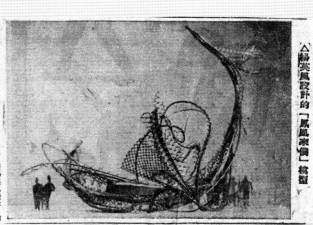

（第六版）　農曆庚戌年正月初十日　台灣新生報　星期日

步蠆倚杖看牛斗　銀漢遙應接鳳城
楊英風設計「鳳凰來儀」
大阪博覽會中國館雕飾

【幼獅社記者原小坡專電】這三月栳旦日本大阪舉行的萬國博覽會，中國館前的一件大型雕塑，將是吸引萬千遊客步入中國館的最鮮目標。……

楊英風說，鳳凰在中國傳統中，是一種神鳥，象徵着永恆、快樂、幸福、和平與讚賞……

（圖：日本大阪萬國博覽會中國館前庭雕塑「鳳凰來儀」模型。幼獅社記者呂調遠）

大阪博覽會中國館
將建鳳凰來儀塑彫
有關單位業已同意楊英風構想
擬採用不銹鋼與銅鑄製

【本報記者實以翔專訪】日本大阪舉行的萬國博覽會中國館前……楊英風表示……

△楊英風設計的「鳳凰來儀」模型

第二版　大華晚報　星期三　中華民國五十九年二月十一日

宜蘭縣政大樓景觀規畫案

時間、地點：1995-1997、宜蘭

◆背景概述

　　1996年適逢宜蘭開蘭兩百週年，及新縣政大樓落成啓用，當時任職宜蘭縣長的游錫堃，為感念先人蓽路藍縷以啓山林之功，並揭示薪火相傳、再造別有天的理想，決定於新縣政大樓前廣場樹立紀念物。此項計畫始於1995年，楊英風以其國際級的地位及兼具宜蘭籍的身份，成為擔任此紀念物規畫設計工作的最理想人選。

　　楊英風於1995年11月間接受宜蘭縣政府的委託，雙方幾經研議，決議以宜蘭特有的霧檜、扁柏、石頭等質材，將歷史省思、土地認同、族群和諧、人民參與、更新再造等五個原則融入其中，作為整體設計的主要精神。此規畫案至1997年結束，共計完成「宜蘭紀念物」：〔協力擎天〕（完成於1996年10月）及木造扇形平台、〔日月光華〕

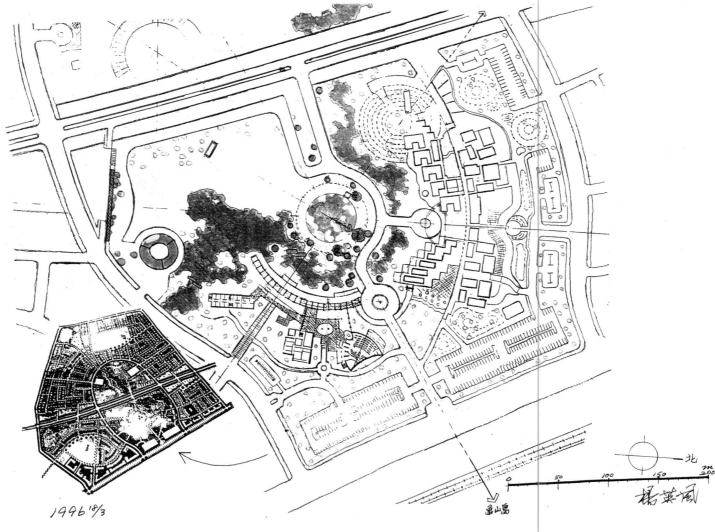

1996'8/3

基地配置圖

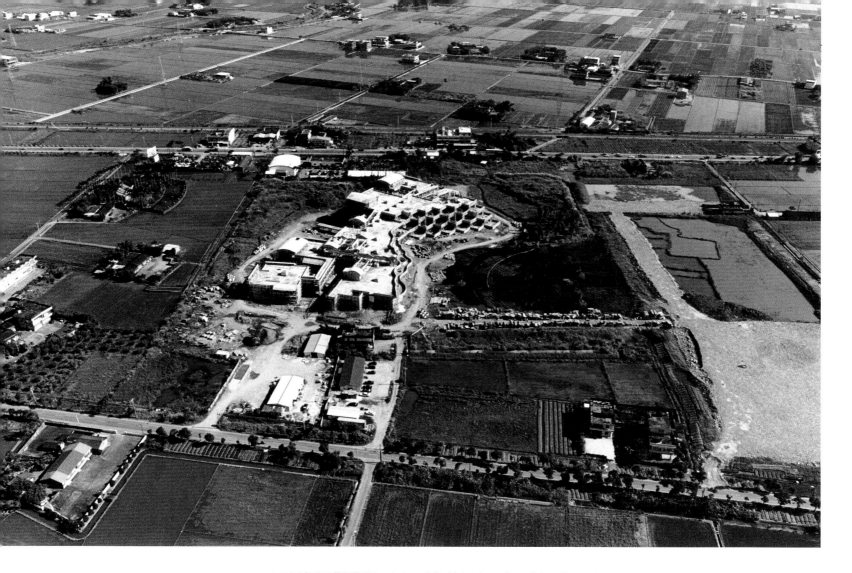

不銹鋼景觀雕塑，以及〔龜蛇把海口〕銅製景觀雕塑，並另於縣政大樓內設置〔縱橫開展〕原木景觀雕塑。（編按）

◆規畫構想

一、緣起

「值此意義重大的日子，又逢宜蘭縣政大樓落成啓用，允宜於縣民廣場樹立紀念物，以感念先人蓽路藍縷以啓山林之功，揭示薪火相傳、再造別有天的夢想。……，宜蘭的檜木是世界珍貴稀有的美材，……，號稱『台灣的神木』。……。

取用檜木作為紀念物之意涵：

（一）、宜蘭人應似古檜一般，深具強韌而綿長的生命力，歷經千年考驗，猶能屹立茁壯，蔚為巨木。

（二）、宜蘭人應似古檜：紋理通直、色澤雅緻、質美芳香、歷久彌新，而為世界級的珍貴美材。

（三）、山林樹木是天然的水庫，它蓄流納洪，節流造陸，正是孕育蘭陽沖積平原的母親，土地的保護神，為國家命脈之所繫。因此，古檜代表孕育與保護，正是蘭陽子民世世代代的守護神。

（四）、已故詩人李康寧之〈千年檜〉詩云：『松柏偕千古，滄桑任變遷。大平山有幸，國柱產年年。』詩中即視古檜為國之棟樑，因此，以檜木做為宜蘭縣整體之象徵，十分適宜。……今後，宜蘭人更應有如古檜一般站得更直、更高、看得更遠。」

（以上節錄自潘寶珠〈宜蘭紀念樹設計理念參考〉1996.2.7，宜蘭縣史館提供。）

二、規畫設施與佈置說明

（一）森林古木參天

　　宜蘭是檜木的原鄉，為強化恢擴宏觀的自然環境與人文省思聯想，特別採用三棵扁柏巨木，高各22.5公尺、20.7公尺、18.0公尺的古木，以及10至15公尺高的扁柏，輔以扁柏之樹頭樹根等，依自然樹形參差錯落，佈置於廣場圓周外邊，整體景觀見樹見林見根脈延伸，以大自然宏觀之氛圍潛移默化，紀念有史以來曾為這塊土地奉獻的前人，使觀者感先民之恩，勉今人惜福更要努力，有如檜木一般站得更直、更高、看得更遠。

　　其引申意義為：

1、再生：使全世界品質最優良的檜木壯偉的生態現象，賦予更新更宏觀的再生意義。

2、族群融合：「一生二，二生三，三生萬物」，「三」之數引義為多，以三棵古檜象徵族群融合（平埔族、泰雅族、漢人等）。

3、再造別有天：以三棵古檜蘊涵檜木森林與宜蘭開墾發展的過去、現在與未來；配合其後的緩升山坡，視覺延伸，象意檜木更新林與宜蘭子民的生機綿延、高瞻遠矚，介立宇宙，再造別有天。

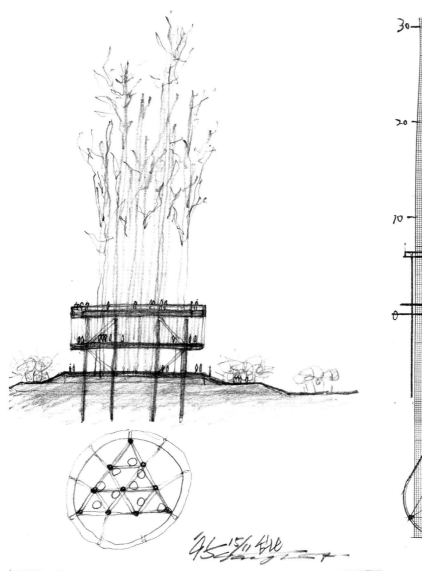

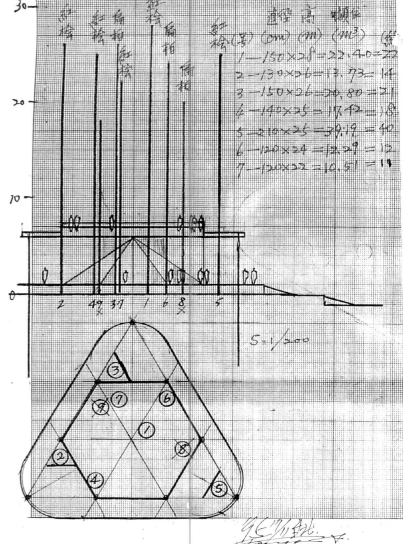

規畫設計圖

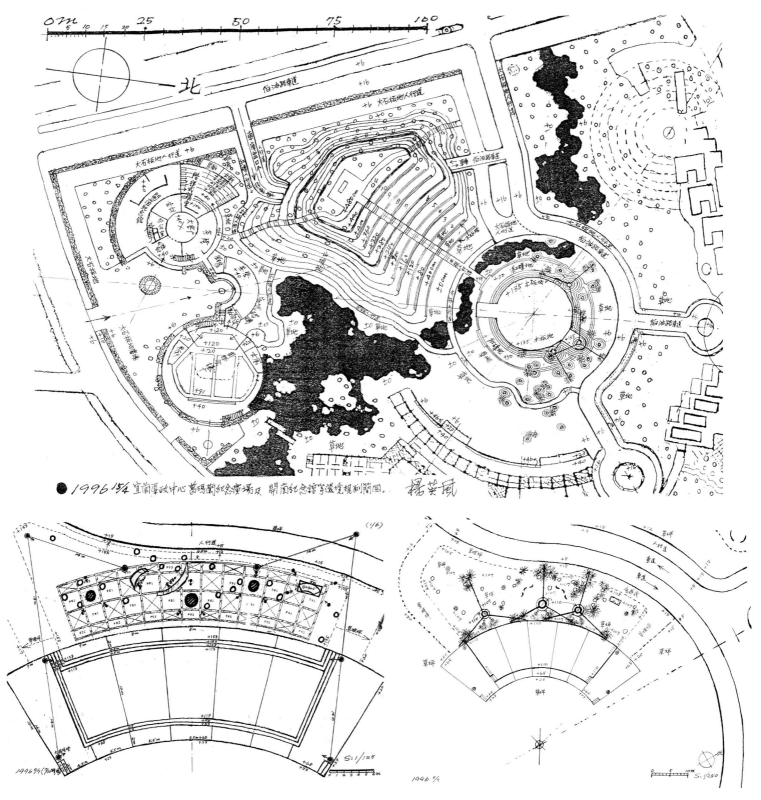

● 1996 15/4 宜蘭縣政中心 葛瑪蘭紀念廣場及 開蘭紀念館等邊境規劃簡圖。 楊英風

規畫設計圖

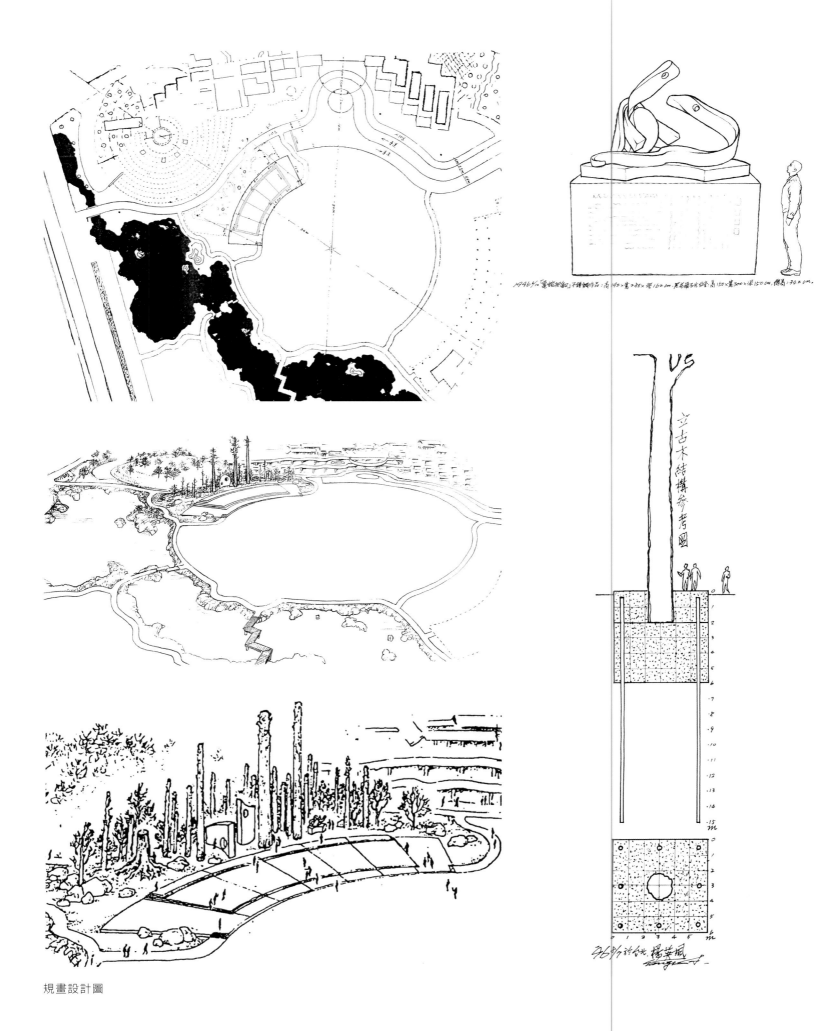

規畫設計圖

整體景觀期勉後來世代立足靈秀之蘭陽，培養宏觀的生命氣度與志向，胸懷國際寰宇，近者為蘭陽子孫，遠者為人類未來作更多的努力與貢獻。

（二）扁柏木板鋪面開展之扇形平台，象意：

1、薪火相傳，再造別有天：緊靠廣場圓周內側以木板鋪設一扇形緩升平台，狀如孕育蘭陽子民的沖積平原，象意生命衍化，開展強調自然景觀的靈秀宏偉。

2、蘭陽平原：緊靠廣場圓周內側以木板鋪設一扇形平台，狀如孕育蘭陽子民的沖積平原，象意生命衍化，開展強調自然景觀的靈秀宏偉。

3、真善美的地區文化發展：「扇」、「善」同音，用以強化主題精神，揭示強調族群和善諧美地共同努力，「薪火相傳再造別有天」，彰顯地區文化發展的現代化、前瞻性與未來性。

（三）景觀雕塑

1、鑄銅〔龜蛇把海口〕作品

　　本身：高192cm×寬285cm×深162cm

　　台座：高150cm×寬300cm×深150cm

引申勘輿學上著名的宜蘭地理險要之精義「龜蛇把海口」為造型聯想，表現龜山島、險峻之岩石海岸與高山峭壁。造型中「龜」指龜山島，「蛇」意指環繞宜蘭的群山和守護宜蘭安全與物資的岩石海岸。源自傳說中仙人的遺物化為龜山島與護衛蘭陽平原的綿延山脈和海岸線，典型的宜蘭地靈人傑之引喻，為家喻戶曉的區域文化特色之一，是應用造型語言與銅材質表現地理環境的特殊處。

2、不銹鋼〔蘭陽日月光華〕

　　A（日）高600cm×寬320cm×深160cm

　　B（月）高400cm×寬560cm×深180cm

大小兩件不銹鋼所組成的景觀雕塑，以現代科技材料不銹鋼製作出凹凸鏡面，映照周邊環境景觀，其虛影增加變化性，與舞台光效呼應，聯結傳統與現代，表現和諧平衡

模型照片

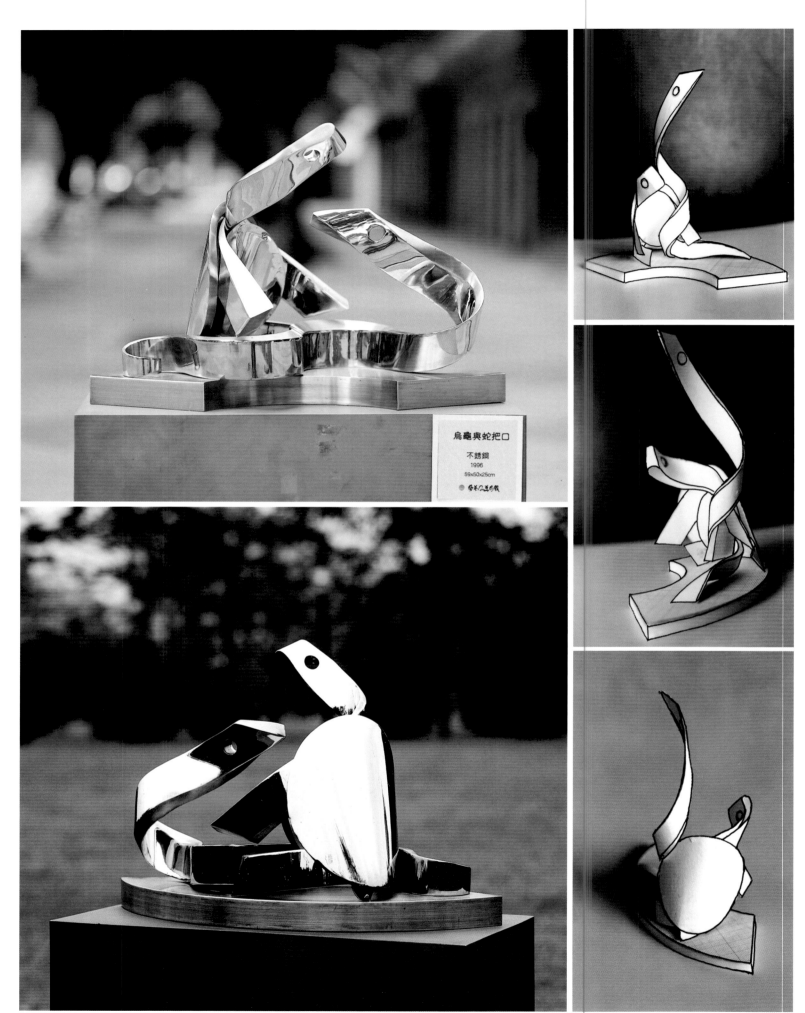

模型照片

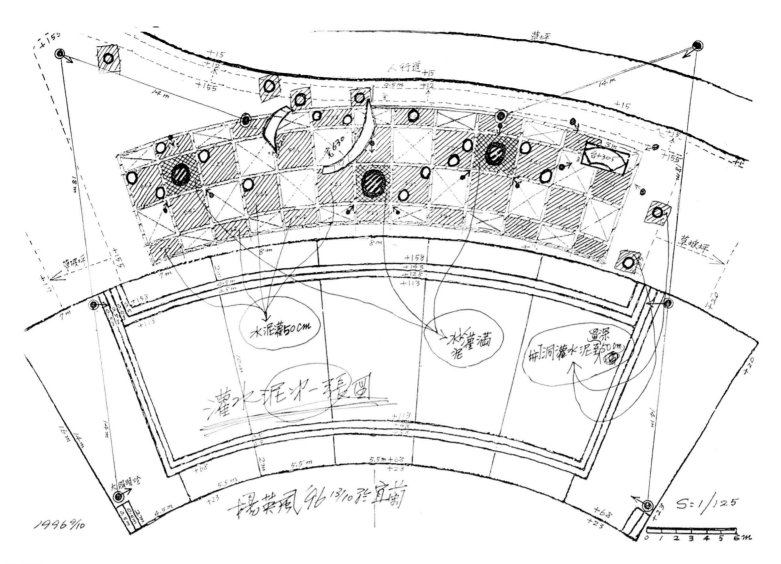

施工圖

的宇宙觀和尊重自然的生命演化。高的虛圓為「日」，象徵太陽、日昇、先民篳路藍縷協力擎天開闢新的生活領域。低的虛圓為「月」，是建築的月門、象徵生活空間與安定的作息。整組作品放在森林中，周邊的環境在不銹鋼的倒映幻影中變化，增加對過去的懷想與對未來的期望嚮往。一方面表現宜蘭人工作勤勉的美德，發展出今天的成就；同時映照宜蘭山水靈秀，強調勘輿學上地靈人傑的特性，呈顯：保護宜蘭的自然環境即是保護宜蘭人未來生命延續和子孫靈秀的傑出發展。

（四）庭石和花木

用以強調回歸自然的質樸之美，縣民廣場除文化和歷史省思的意義，同時提供縣民休閒與舉辦活動的功能。在此，藉宜蘭本地的石頭，配合花木，塑造縣民廣場的自然之美，再現宜蘭環境景觀的優雅精華。

（五）〔協力擎天〕屏風

將最高大的神木留取一段，縱橫精簡切割，呈顯神木的年輪與材質，安排配置，成為宜蘭縣政中心入口大廳的屏風，呼應廣場宜蘭紀念物材質的統調與環境之宏觀，造型開展為山林儼然、氣勢磅礴的現代雕塑，如大刀闊斧、革新，層層展現大自然美好偉大的震撼。

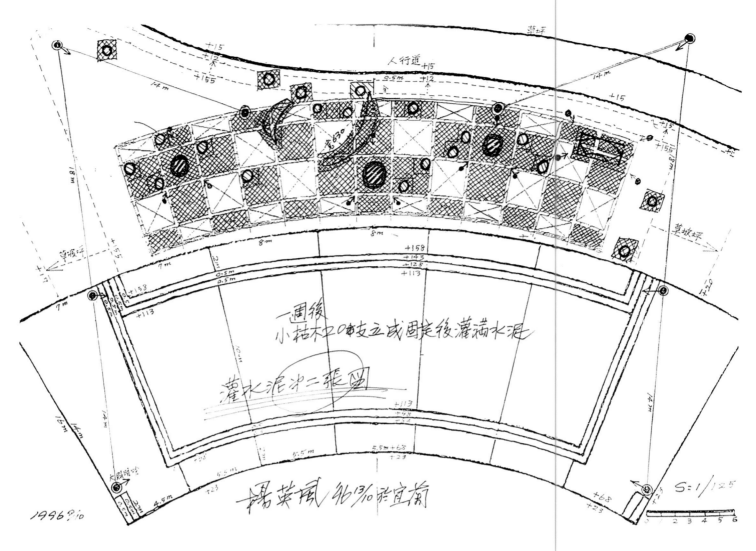

　　宜蘭處處可見青山，台灣名聞國際的扁柏、紅檜，在宜蘭有相當大的分佈區，宜蘭太平山曾是台灣最大的檜木森林原鄉，歷經砍伐以材積換取外匯，今原始檜木林已所剩無幾！近年，幸得行政院國軍退除役官兵輔導委員會森林開發處於太平山、棲蘭山區有計畫地植種檜木天然更新林，盼能再造蘭陽新的檜木原鄉。今，以扁柏紅檜為宜蘭縣政中心重點景觀之製作素材，一以紀念開蘭兩百週年，感恩先人篳路藍縷以啓山林之功；二為彰顯宜蘭多山、多水、蘭陽為檜木原鄉等區域特質；三則揭示薪火相傳、再造別有天的理想與教育意義。

　　整體景觀融匯自然素材和造型語言，落實區域文化與天人合一的哲思，塑造縣政中心、縣民廣場自然之美，再現蘭陽山水優雅精華，更以現代科技與材料型塑景觀雕塑，點睛環境藝術性與生活美學，強化表達宜蘭人尊重自然與自然相依的生命理念，表現宜蘭過去、現在的區域文化特質，擎志宏觀的氣度與未來展望。（*以上節錄自楊英風〈論景觀雕塑表現環境藝術與區域文化──借景開蘭兩百週年紀念環境規畫製作實例〉1997.3.14。*）

◆施工過程

• 楊英風大師與宜蘭縣政府研商噶瑪蘭紀念物與宜蘭縣公共藝術創作事宜備忘錄

時　　間：84 年 11 月 15 日下午 4：10-5：10

地　　點：宜蘭縣政府縣長室

參加人員：楊大師英風、徐總經理銘鴻、陳副總經理裕泰、游縣長錫堃、江顧問淳信、
　　　　　許局長南山、蘇局長麗瓊、吳機要秘書慶鐘、賴錫祿先生、林明禛先生

內　　容：

1、請楊大師設計噶瑪蘭紀念物。

2、作品預定在六月底前完工，設計理念和設計圖，雙方應充分交換意見。

3、作品以檜木為主要質材，設計理念以呈現宜蘭或台灣本土特色為原則。

4、縣政中心圓形廣場為作品基地，提請楊大師整體規畫。

5、縣政府建設局應在一星期內提供作品基地相關資料。

6、木材應儘速設法運送下山，直昇機運送部分亦請陳副總經理協助聯繫。

7、木材運送事宜協調及紀念物設計理念交換，請縣政府儘快召集相關人員研商。

8、檜木山區五年來氣候變化資料，委請陳副總經理協助洽取。

9、有關宜蘭縣公共藝術創作及重要路口以檜木標示之構想再發展再續談。

• **與宜蘭縣政府溝通新建大樓廣場「噶瑪蘭紀念物」事宜紀錄**

時　　間：85年元月19日（五）PM2:00-5:30

流　　程：PM1:40　　　　　宜蘭縣政府民政局局長室

　　　　　PM2:10-5:30　　宜蘭新建縣政大樓聽相關工程簡報

　　　　　　　　　　　　　縣長看設計模型並聽取李建築師說明

　　　　　　　　　　　　　與工地主任賴先生溝通相關作業事宜

　　　　　　　　　　　　　賴先生帶領由大樓各角度俯視廣場基地並實地至基地瞭解環

　　　　　　　　　　　　　境與象集團工程師溝通協調整體周邊設計以「親民性」為主。

參加人員：游縣長、吳博士靜吉、蘇局長麗瓊、林課長、賴先生、象集團主任設計師北
　　　　　條健志、謝銘峰等、李建築師進旗、黃寶滿

內　　容：

1、縣長：當年楊教授為創作台灣山水尤其太魯閣系列作品，曾親自去東部生活體會台
　　　　　灣山水之壯麗。宜蘭被稱為「檜木之鄉」，也是楊教授故鄉，希望楊教授能
　　　　　撥冗親自到檜木林中體會其美。林務局可安排明池山莊供楊教授及隨行人員
　　　　　住宿餐飲。並可安排相關工作人員（包含象集團）於山莊會議。

2、揭幕：開蘭紀念日　10.16
　　　　　希望能儘早完工，留1-2個月作周邊修飾。

3、環境：建築物高度最高點為13公尺和18公尺。
　　　　　中央主軸面向龜山島，為宜蘭的精神象徵，所有建築物和相關設計皆配合此
　　　　　方向。請楊教授設計作品時也將方向面向龜山島，而非縣政大樓。作品設計
　　　　　請考慮由大樓俯視廣場的角度。

4、材料：原先提供的樹木有部分為空心，是否可用？砍伐時有碎裂之處。今已選擇兩
　　　　　支高度為20公尺和25公尺，預定發包由民間人力搬運至基地。其餘高度10
　　　　　公尺、直徑60-70cm者，可不須公文審核申請，直接由林務局提供。請楊
　　　　　教授提出所需材料數目。
　　　　　已轉達楊教授之意：截枝時請不要切割頂端枝椏。

5、理念：縣史館：種族融合、土地認同等，近日將書面傳真給楊教授。

民政局：與象集團協調整體周邊設計基礎觀念為：開放性，容納提供縣民作各種活動（包含抗爭）的活動空間；親民性，景觀藝術結合民眾休閒活動；是三棟大樓的公共空間，景觀作品不一定要以政治象徵為主。

6、預算：工程費編列新台幣八百萬，如若不足，或可另行籌措。

P.S.：安排時間李建築師當面向楊教授簡報，並協助修改設計模型。

● 宜蘭縣政中心「噶瑪蘭紀念物」會議記錄

一、時　　間：85 年 3 月 5 日（二）AM：30-12：00

二、地　　點：宜蘭縣政中心營建工務室

三、人　　員：游縣長，民政局：蘇局長麗瓊、林課長、陳俊宏，建設局：許局長南山、賴錫祿、羅景文，象集團：劉逸文、北條健志、謝銘峰，楊英風、楊美惠、李進旗、黃寶滿。

四、主　　題：紀念物規畫範圍、規畫構想、公共設施及紀念物工程進度研商

五、內　　容：

（一）規畫單位象集團簡報規畫原則

　　1、材料：地面材料為草地，其餘用宜蘭當地的資源，如石頭、木材等。

　　2、親民性、開放性：所有建築物和設施考慮方便民眾使用及辦各種活動。

　　3、包被感、同心圓取向：半徑75-90公尺的廣場與建築物皆在包圍的空間中，所有活動能向廣場核心集中。

　　4、建議：一般表演廳高度約15-20公尺，可以緩升坡方便表演。

（二）楊教授「噶瑪蘭紀念物」規畫設置

　　1、規畫範圍確認：直徑 90 公尺，6300 平方公尺（約 6 分地），已整地完成。

　　2、公共設施及紀念物工程配合部分：排水系統工程圖，請營建小組提供，可配合現況規畫應用。

　　3、材料：

　　　A、目前已有 2 支高 20 公尺、25 公尺的檜木確定要運下來，游縣長認為可讓民眾參與想辦法，並配合用 V8 錄下來作為記錄。

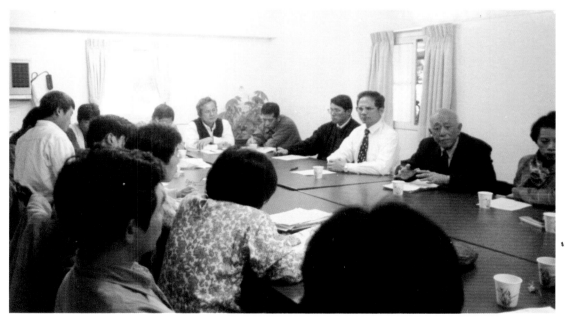

會議照片

B、其餘高10公尺、直徑60公尺的檜木，無需繁瑣的行政程序，可直接向森林開發處申請，數量不拘。

※ C、展現「文化的根」：檜木樹根儘可能在能搬運的範圍整理下來，樹幹留約10公尺高，樹根向上而立，欣賞樹根的生命力，象意緬懷追尋文化的根。

D、紀念物的位置：

象集團：由機能、景觀考量，建議中間留空、開放性的安排。

楊教授：整個紀念物能和人的活動充份融合最好，可於圓圈中適當地恰到好處地佈置，並且敞開，不要擋住視線，這是空間製造的技巧。

（三）其它：廣場邊緣到建築物上有45公尺寬。

• 宜蘭縣政中心廣場紀念物佈置會議記錄

【宜蘭縣政中心廣場紀念物佈置】

會議時間：民國85年6月27日pm2:00--5:00
會議地點：楊英風美術館二樓
出席人員：宜蘭縣政府：賴錫祿　林寬沛　羅景文　陳俊宏──
　　　　　象集團：北條健志　坂元卯
　　　　　楊英風　楊英鏢　楊美惠　黃寶滿

工 程 名 稱	材料品名	規 格	數 量	備　　　　註
壹 相關材料				
1.配合之檜木				
	神木	高15-20m	1 棵	已於3/5踏勘選定
	小徑原木	高10-15m	約20 棵	6/27決由林寬沛挑選
	樹頭(根)連幹	高 3- 4m	約20 棵	同上
	輔助材(樹頭材)		若干	
2. 鋪面材料	【用宜蘭石材，楊教授到羅東挑】			
	步道石片			
	南洋櫸木(扇形鋪面)			
3.庭石				
4.植栽樹種樹量				6/3已概選出樹種
貳 主要神木安裝				
	檜木神木	高20 m	1 棵	
		高21 m	1 棵	
	神木盤根(連幹)	高 3 m	1 個	
	(寬8m 中心高5m 兩側高4.5m)			
	固定用鋼索		尺	
	吊卡車		小時	
	工人		個	
	固定神木之基礎			
參 景觀雕塑				
	「　　」	總高4.6m(連台座)	1 件	【以龜蛇把海口為造型】 鑄銅
	紀念碑台	高1.5 x 寬3.2 x 深1.5m		作品之台座
	(黑花崗金字)			
	鑄銅高大版			
肆 照明設備				【請楊教授依環境需要規劃】

• **宜蘭縣政中心廣場紀念物佈置進度預算表**

46/'/分 打台北. FAX 給宜蘭縣政府.

【宜蘭縣政中心廣場紀念物佈置進度預算表】

工程名稱	材料品名	規格	數量	進度
				7月12.14.16.18.20.22.24.26.28.30 8月2.4.6.8.10.12.14.16.18.20.
壹 相關材料				※7/30======8/10材料到廣場備用
1.配合之檜木				
	神木	高15-20m	1株	
	小徑原木	高10-15m	約20株	
	樹頭(根)連幹	高3-4m	約20株	
	輔助材(橫頭材)		若干	
2.鋪面材料				
	步道石片			
	南洋櫸木(扇形鋪面)			
3.庭石				
4.植栽樹種樹量				
貳 主要神木安裝				※7/31------8/10
	檜木神木	高20 m	1棵	※7/30到廣場基地
		高21 m	1棵	※7/30到廣場基地
	神木盤根(連幹)	高3 m	1個	※7/30到廣場基地
	(寬8m 中心高5m 兩側高4.5m)			
	固定用鋼索		尺	
	吊桿車		小時	
	工人		個	
	固定神木之基礎			
	a 結構設計定案			※7/15請結構設計定案
	b 結構工程施工準備好			※7/31結構工程施作至可進行安裝神木
				※7/11提出景觀規劃定案如附圖4頁

• **宜蘭紀念物規畫設計簡報會議程**（1996.8.6宜蘭開會）

一、總承辦單位工作報告（7:30-7:40）

1、相關設置進度說明（詳附件一進度甘特圖）

2、紀念物設計單位與縣政中心設計單位意見協商情形：

　　（1）6/3主要重點紀念物整體區位調整

　　　　楊英風教授與象集團樋口先生初步交換意見，雙方同意將紀念物主體區位由原定縣政中心前直徑90公尺圓形範圍內，移至右側（靠近假山縣政資料館預訂地前）。

　　（2）6/27主要重點設計案草圖

　　　　楊教授提出修正後紀念物規畫設計圖（包括檜木、庭石、及雕塑品等種類數量）與象集團、營建小組相關人員意見交換。

　　（3）7/5主要重點調整後區位與假山間道路

　　　　楊教授與象集團續行討論，楊教授認為紀念物主體背側與假山間道路擴大為30公尺，象集團則認為以8至10公尺，無須車道；經溝通雙方建立假山與紀念物間改為步道之共識。

　　（4）8/5 主要重點紀念物前平台主體與假山間道路

　　　　楊教授與象集團就紀念物主體與圓型廣場範疇，以及紀念物前平台設置案續行意見交換；象集團認為平台應縮小以保持圓形廣場完整。

二、規畫設計單位簡報（7:40-8:10）

　　（詳附件）

三、意見交換重點（8:10-8:45）

　　（1）紀念物前平台區位、範圍。

　　（2）紀念物主體與假山間道路。

四、結論與主席裁示（8:45-9:00）

附註說明：

（1）有關紀念物巨木主體安裝需俟#1~#3悉數取得始可進行，目前#2號木預定8/15運抵，#3號木則雖已選定，惟正式取得與運抵預估最快須至9/10。

（2）有關紀念物位置設立平台構想，象集團原傾向不支持，惟設計單位認為，考量紀念物暨廣場使用前瞻性、發展性、未來性，應予設置。

附件一：宜蘭紀念物設置工程目前預定進度甘特圖（製表日期：85.8.2）

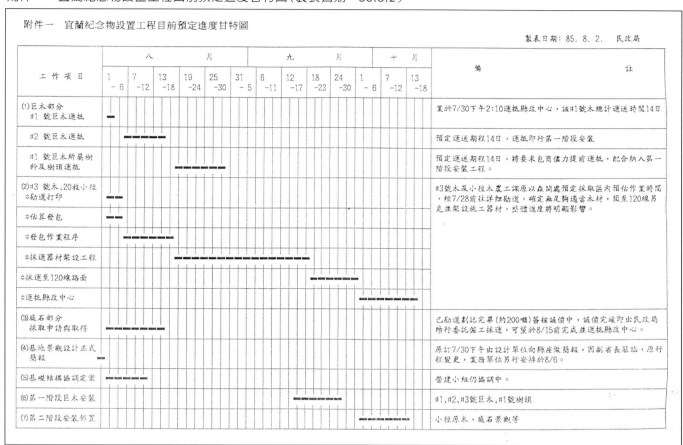

附件一：宜蘭紀念物設置工程目前預定進度甘特圖（製表日期：85年8月29日）

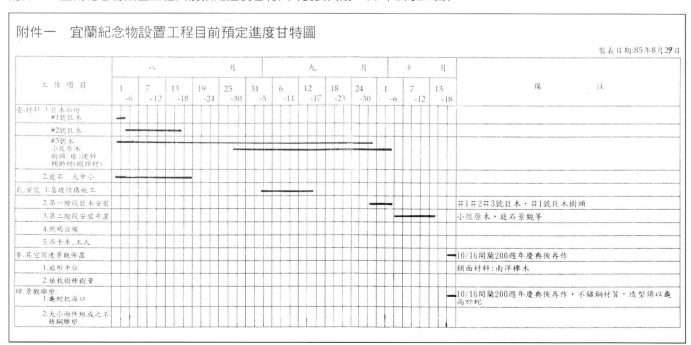

• 宜蘭縣政中心廣場紀念物佈置進度預算表（民國85年8月29日）

估價單 ／ 進度預算表

【宜蘭縣政中心廣場紀念物佈置】　　　　　　　　　　民國85年 8月29日

工程名稱	材料品名	規格	數量	備 註
壹 材料				
1 巨木部份				
	#1 號巨木	高21M		已運抵縣民廣場
	#2 號巨木	高20M		已運抵縣民廣場
	#1 號巨木所屬樹幹樹頭（盤根）			8/31
	#3 號木	高18M		9/30
	小徑原木	高10-15m	20 枝	9/30
	樹頭（根）連幹	高2m	20 枝	9/30
	輔助材（樹頭材）		若干	9/30
2 庭石	大中小		40-50顆	已運抵縣民廣場
貳 安裝				
1 基礎結構施工				9/15完成
2 第一階段巨木安裝				#1,#2,#3號巨木,#1號樹頭
3 第二階段安裝佈置				小徑原木，庭石景觀等
4 照明設備				
5 吊卡車			4部	
6 工人				

參. 其它周邊景觀佈置【10/16 開蘭200週年慶後再作】
　　1 扇形平台
　　　鋪面材料：南洋櫸木
　　2 植栽樹種樹量

肆 景觀雕塑【10/16 開蘭200週年慶典後再作】
　　1「龜蛇把海口」　　　高4.6m(連台座)　　　　【不銹鋼，造型需以龜較高】
　　　紀念碑台(鐫刻碑文)　高1.5x寬3.2x深1.5m　　　　　　　作品之台座
　　2 大小兩件不銹鋼組成之景觀雕塑　　　高約6M 寬約4M

楊英風景觀雕塑研究事務所　　楊英風事務所 (景觀雕塑：造型藝術・生活智慧)
中華民國台北市1074重慶南路二段三十一號靜觀樓　　TEL 02-3935649　FAX 886-2-3964850
YUYU YANG + ASSOCIATES　31, CHUNG KING S. RD. SEC. 2, TAIPEI TAIWAN R.O.C.

• **宜蘭縣政中心廣場景觀規畫會議記錄**

一、時　　間：民國85年9月17日（二）PM3:00-5:00

二、地　　點：楊英風美術館七樓客廳

三、出席人員：宜蘭縣政府民政局：陳局長　陳俊宏

　　　　　　　楊英風美術館：楊英風　楊英鏢　楊美惠　黃寶滿

四、會議內容：

（一）材料

　1、#1、#2巨木、庭石已置於縣民廣場，#3巨木約於九月底或十月初運至縣民
廣場。

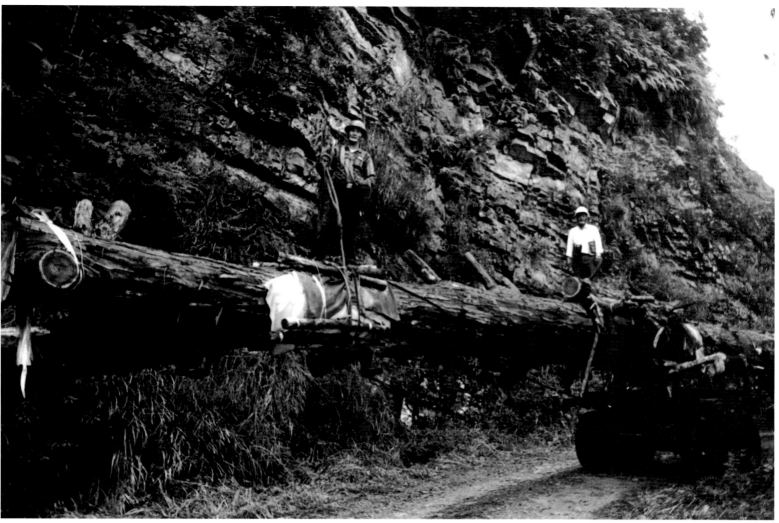

運送神木

2、輔助材：小徑原木約於十月十五日前後運至縣民廣場。

（二）神木安裝：

1、神木尺寸：

直徑 105cm；另有一段高 6 公尺連盤根。

直徑 208cm（部分空心）；同枝另段高 10 公尺。

直徑 80cm。

＃ 1 高 22.5 公尺，直徑 105cm；另有一段高 6 公尺連盤根。

＃ 2 高 20.7 公尺，直徑 208cm（部分空心）；同枝另段高 10 公尺。

＃ 3 高 18.0 公尺，直徑 80cm。

2、安裝日期擬於 10.13（日），以傳統工法、人工豎立。人工豎立三棵或僅豎立一棵。技術、經費、活動配合等討論中，再請縣長裁決。

3、配合族群融合之意念，擬請三族人來拉：平埔族（噶瑪蘭）、泰雅族、漢人。

4、名稱「宜蘭紀念日 200 週年」，慶祝之系列活動為「再造別有天」。

◎ 5、楊英風教授指示：三棵神木安裝時注意頂端樹枝茂密的部分面向廣場中心。

（三）紀念物規畫命名與設計理念：需製作系列文宣。

1、縣立文化中心工作人員：暫為廣場命名為「可支天」。

◎ 2、希望儘快能有規畫之透視圖，以利聯想，再思考氣勢宏觀的命名。

楊英鏢教授近日進行畫透視圖。

◎ 3、設計理念請調整為更深、更廣、更細；紀念物命名可由"形狀"和"意境"思考。

• 宜蘭縣政中心廣場景觀規畫會議記錄

一、時　　間：民國 85 年 9 月 18 日（三）PM7：00-9：00

二、地　　點：宜蘭縣政府第三會議室

三、出席人員：宜蘭縣游縣長、文化中心工作人員、民政局陳局長等

　　　　　　　營建小組賴錫祿等、承包商（傳統工法安裝）

　　　　　　　楊英風美術館：楊英鏢　楊美惠　黃寶滿

四、會議內容：

（一）安裝

1、安裝日期擬於 10.13（日）

　　A 傳統工法、人工豎立：人工豎立三棵或僅豎立一棵。技術討論經費較機器吊車多
　　　約新台幣一百多萬、教學影帶之活動配合等。

　　B 可配合族群融合之意念，請平埔族（噶瑪蘭）、泰雅族、漢人來拉；或以老中青
　　　拉木為薪火相傳意義。

2、機器吊車安裝，強調楊教授規畫之藝術價值，擇日舉辦奠基大典。

◎游縣長裁決：

　　A 如以傳統工法安裝，須三棵同一天，不可分散，技術、安全與相關活動須再考量
　　　成熟。經費不得高於目前預算。

　　B 如若不然，則以機器吊卡車安裝。

（二）紀念物規畫命名與設計理念：

1、縣立文化中心工作人員：

運送神木

傳統工法，以人工豎立神木

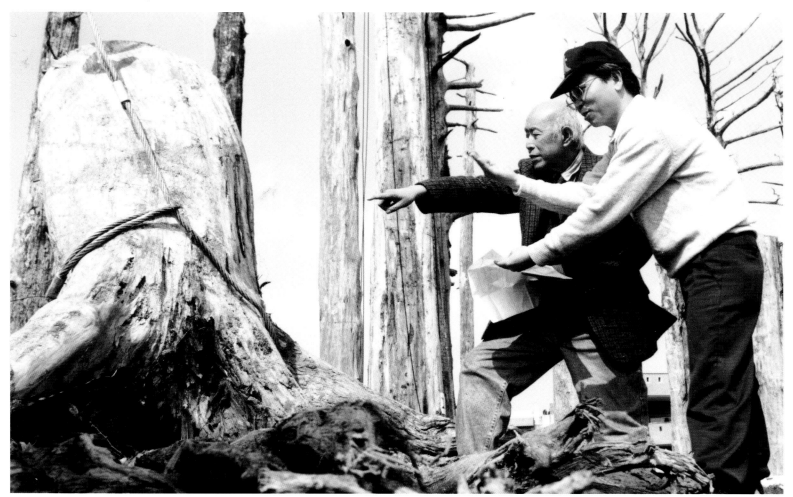

再次檢視神木

Ａ、為紀念物命名為「可支天」，並提供書面說明。

Ｂ、建議廣場名為「展望」廣場。

Ｃ、如能規畫完成後之透視圖，可憑之聯想，再思考氣勢宏觀的命名。

2、縣長：

Ａ、提供意見紀念物命名為「萬民擎天」，聯結紀念過去所有為這塊土地奉獻過的人、顯示現在人們共同的努力、期許未來發展光明宏觀的志向。

Ｂ、命名應跳脫檜木材料的具象限制，儘量由更新、再生、展望未來、再造別有天的意涵思考。

Ｃ、紀念物命名和設計理念請縣立文化中心和楊教授再思考補充，調整為更深、更廣之內涵，紀念碑文則由此周全思考後再去蕪存菁。

P.S.：上述報告楊教授後，教授覺得紀念物命名可考慮「萬眾擎天」，避免官民相對的聯想。

◆相關報導（含自述）

• 楊英風〈論景觀雕塑表現環境藝術與區域文化──借景開蘭兩百週年紀念環境規畫製作實例〉1997.3.14。

• 楊宜敏〈「宜蘭紀念物」主素材運送過程艱鉅千歲扁柏下山花了兩個多星期〉《自由時報》1996.7.31，台北。

• 楊宜敏〈運送宜蘭紀念物本打算用直昇機以免破壞林相及沿途景觀但因載重量不夠而作罷〉《自由時報》1996.8.1，台北。

• 游明金〈協力擎天宜蘭紀念物站起來了900位縣民合力以纜繩拉起三棵巨大檜木共同完成新地標盼使宜蘭縣民再創別有天〉《自由時報》第29版，1996.10.14，台北。

• 陳俊宏〈協和萬邦今古力擎造蓬萊別有天〉《宜蘭人雜誌》第42期，頁1，1996.10.15，宜蘭：宜蘭縣政府。

• 戴永華〈縣政中心廣場古檜木群立楊英風親自指導承包商作業未來再配合庭石及不銹鋼雕塑更為壯觀〉《聯合報》1997.1.7，台北。

• 戴永華〈宜蘭紀念物施工楊英風督工〉《聯合報》1997.1.9，台北。

• 宜蘭訊〈宜蘭紀念物宛如原始林楊英風精心設計縣長察看檜木香味洋溢全場〉《中國時報》1997.1.9，台北。

• 戴永華〈蘭陽山水影響大師作品置放「宜蘭紀念物」的雕塑楊英風感嘆大自然之愛鄉里之情〉《聯合報》1997.1.10，台北。

• 宜蘭訊〈「龜蛇把海口」雕塑運抵宜縣楊英風大作安置新縣政中心展現太平山風情〉《中國時報》1997.2.6，台北。

• 潘芸萍〈宜蘭縣政府行政大樓落成典禮〉《宜蘭人雜誌》第48期，1997.4.15，宜蘭：宜蘭縣政府。

◆附錄資料

•「宜蘭紀念物」碑文

適逢開蘭兩百週年，宜蘭縣政大樓落成啟用，於縣政廣場樹立紀念物，以感念先人篳路藍縷以啟山林之功，揭示薪火相傳、再造別有天的理想。

幾經研議，決向天地採香，以全世界質地最佳、香味最雋永、日漸稀有珍貴的蘭陽

施工照片

〔協力擎天〕施工照片

楊英風於作品〔協力擎天〕前留影

霧檜為主要材料，取古檜特質與意涵，象徵：宜蘭人古往今來謝天、敬天、協力擎天的感恩與努力，教育子孫：了解、珍惜、保護孕育蘭陽平原的母親；仿效古檜強韌綿長的生命力；站得更直、更高、看得更遠、以國之棟樑自期。

　　為保存古檜質樸之美，並強化其藝術價值，特敦請出生於宜蘭、沐受蘭陽山水涵養、今享譽全球的景觀藝術大師楊英風先生鼎力襄助，應用古檜等蘭陽區域之天然材料為主、點睛以雕塑作品，具體開展歷史省思、土地認同、族群和諧、人民參與、更新再造等理論原則融鑄於宜蘭紀念物之規畫佈置，塑造縣民廣場自然之美，再現蘭陽山水景觀的優雅精華。

　　楊英風先生以雕塑的精義應用於宜蘭紀念物環境景觀規畫佈置：作品〔日月光華〕以日月、陰陽、虛實呈顯宇宙星群規律循環，與人們日出而作、日落而息勤奮有序的生活；不銹鋼凹凸鏡面反映周圍的無窮變化，更添活潑趣味。以古檜鋪設的扇形平台，造型意念銜接蘭陽平原與玉器之珩；「扇」、「善」同音，期許延續開展現在未來真善美的生命歷程。整體景觀疏密有致，表現宜蘭區域文化的特質和宏觀的氣度。

　　古檜巍然，山林儼然，〔龜蛇把海口〕，是地靈出人傑，是人傑護靈秀山水，蔚成棟材，以利桑梓，出為國用，勳業傳承。茲當土木竣工，記敘宜蘭紀念物始末，擎志再造別有天之意，是為之記。

● 潘寶珠〈宜蘭紀念樹設計理念參考〉1996.2.7，宜蘭縣史館提供

壹、宜蘭紀念樹歷史背景說明

　　根據考古學家的研究，台灣地區至少在 2、3 萬年前就有人類居住。而宜蘭則在 3、4 千年前即有原始聚落出現。而後又有自海外漂流而來的噶瑪蘭人，與居住在山區的泰雅人，在這塊土地上鏢魚狩鹿，過著「無年歲，不辨四時」的初民社會生活。

楊英風、游縣長以及工程相關人員於作品〔協力擎天〕前留影

西元1796年，10月16日，（清嘉慶元年），漢人吳沙率漳、泉、粵三籍流民（即流浪之民），入墾烏石港南，致使噶瑪蘭平原，不管在自然生態、空間環境、抑或人文發展上，都產生了空前的鉅變，從而開啓了噶瑪蘭的新時代。

兩百年來，生活在這塊土地的人們，靠著自己的雙手，以及堅強的意志力，歷經了大自然的嚴酷挑戰，族群間的衝突與融合，以及多次的國體易幟、文化變革，備嘗艱辛，終於涵化、衍生出今日宜蘭獨特的風貌。

而今在世界即將邁入21世紀的關鍵時刻，北宜高速公路也通車在即，宜蘭將面臨一個不亞於兩百年前的新鉅變。站在這個新時代的新起點上，宜蘭人是否能在深刻的反思之後，體鑑歷史的教訓，懷抱開創新局的理想，跨出舊格局，建構新視野，實是一個亟需面對的嚴肅課題。

值此意義重大的日子，又逢宜蘭縣政大樓落成啓用，允宜於縣民廣場樹立紀念物，以感念先人篳路藍縷以啓山木之功，揭示薪火相傳，再造別有天的夢想。我們相信，只要宜蘭四十六萬縣民同心齊志，團結打拚，一個與大自然和諧共存、生生不息，即擁有優美的傳統，又充分現代化的美麗樂土，定然可以實現。

貳、宜蘭紀念樹用材說明

一、蘭鄉霧檜

千山競秀，參天古木，蓊鬱壯美，可以說是宜蘭的絕大特色。是的，在全縣總面積中，山地即佔去了4分之3。綿延的中央山脈與雪山山脈懷抱蘭陽平原，同時也攔住了來自海上的濕氣，使宜蘭得到豐沛的雨水，因而孕育出茂密的森林。

環抱宜蘭的群山，高峻陡峭，落差尤大，約自海拔3000公尺至3500公尺，因而兼有暖帶至寒原林帶的各種林相。除了最高的南湖北山（3535公尺）一帶的山頭是高山寒原外，3300公尺以下，依序有冷杉、鐵杉、雲杉、檜木林、樟櫟林、楠榕林等原

〔日月光華〕施工一景

生林。至於紅檜、扁柏，在宜蘭則有相當大的分布，從海拔 1000 到 3000 公尺都有，這段山區因氣寒，加上雨多林茂，濕度甚高，日常濃霧不開，呈現雲海，正是雲霧之鄉，宜蘭的檜木林因而享有「霧林」、「霧檜」的美稱。

　　宜蘭的檜木是世界珍貴稀有的美材，由於樹齡極長，號稱「台灣的神木」。紅檜別名薄皮，屬於柏科。樹幹巨大通直，樹皮薄，稍呈淡紅褐色。耐濕性及耐蟻性極強，少割裂。紋理通直，色澤美麗，材質芳香，歷久彌新，可供作高級傢俱或建材。

　　宜蘭太平山曾是台灣最大的檜木森林原鄉，但歷經數十年的全面砍伐，蘭陽山林遭受重創。今日蘭陽溪東岸山區已難覓檜木原林蹤跡。所幸，蘭陽溪西岸的棲蘭林區，昔日斧鉞所赦的倖存母樹，尚能天然育種，復拜東北季風帶來雨澤之賜，有廣達數百公頃的檜木天然更新林，正生機旺盛的成長著。我們衷心祈禱此檜木新生代，能通過風霜雨雪、雷電強震的考驗，而在未來再現巨木參天的美景，再造屬於宜蘭的檜木原鄉。

二、取用檜木作為紀念物之意涵

　　（一）、宜蘭人應似古檜一般，深具強韌而綿長的生命力，歷經千年考驗，猶能屹立茁壯，蔚為巨木。

　　（二）、宜蘭人應似古檜：紋理通直、色澤雅緻、質美芳香、歷久彌新，而為世界級的珍貴美材。

　　（三）、山林樹木是天然的水庫，它蓄流納洪，節流造陸，正是孕育蘭陽沖積平原的母親，土地的保護神，為國家命脈之所繫。因此，古檜代表孕育與保護，正是蘭陽子民世世代代的守護神。

　　（四）、已故詩人李康寧之〈千年檜〉詩云：「松柏偕千古，滄桑任變遷。大平山有幸，國柱產年年。」詩中即視古檜為國之棟樑，因此，以檜木做為宜蘭縣整體之象徵，十分適宜。而神格化了的宜蘭古檜，屹立千年，看盡多少衰替興亡，多少離合滄桑。它見證了生活在這塊土地上的人民，多少的掙扎努力，多少的奮鬥求生，多少的期待與希望。今後，宜蘭人更應有如古檜一般站得更直、更高、看得更遠。

〔日月光華〕施工照片

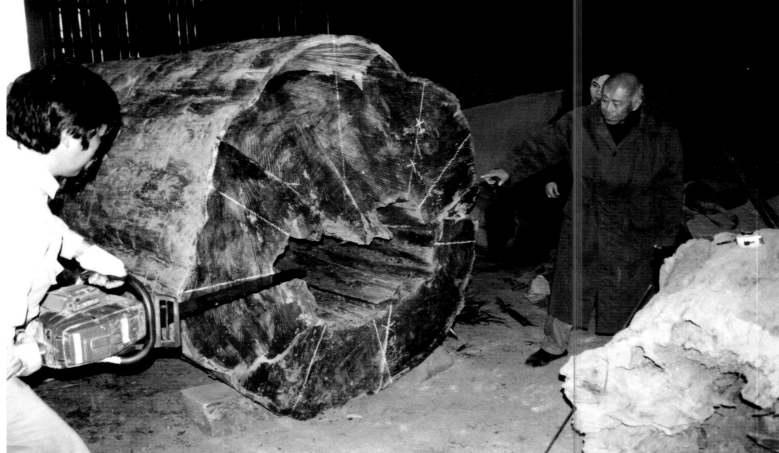

〔縱橫開展〕施工照片

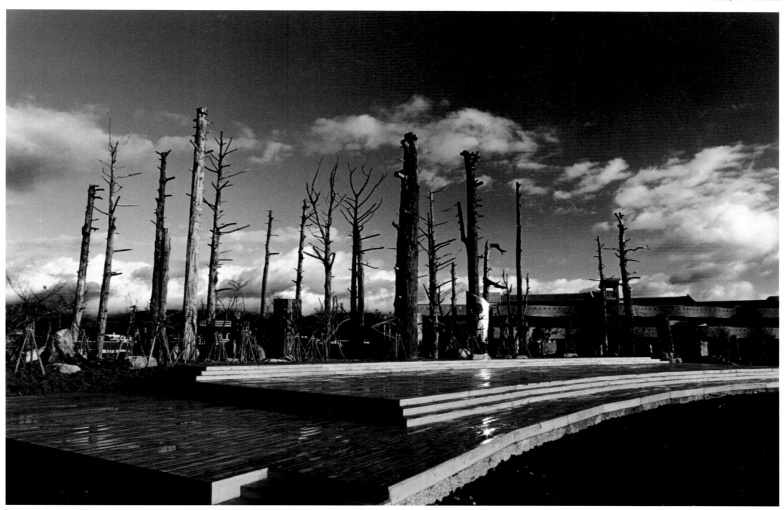

完成影像

完成影像

完成影像

宜蘭
新聞

採訪辦事處電話　387477
訂報電話　387389
　　　　　322258
廣告電話　573495

鄉情　理財　經濟
17　18　19

古檜木群立 縣政中心廣場

楊英風親自指導承包商再配合庭石及不銹鋼雕塑 未來更為壯觀

【記者戴永華／宜蘭報導】為增加宜蘭縣政中心廣場的藝術景觀，縣府決定以古檜木做為布置素材。縣藉雕塑大師楊英風連續兩天坐鎮縣各大小檜木群豎立起來，親自指導承包商把天已經有大致模樣，未來再配合庭石及不銹鋼雕塑，將成為相當可觀的藝術巨作。

縣政府計畫進行多年，最近已超踵布置，楊大師利用過年前的週末假日，親自在現場指揮工人把各株大小檜木豎立。縣政府景觀工程已完工，願為辛苦，其中三株檜木群看來壯觀，最高的古檜約二千幾公尺。

據了解，檜木是宜蘭縣的特產，縣政府為凸顯縣政中心的藝術景觀，決定採用產自太平山的古檜做為藝術作品，名為「宜蘭紀念物」。歷經去年三月間規劃，七月至九月間把五個原則於廣場圖周外邊。至於在檜木群與縣政中心廣場的過去、現在及未來；至於在檜木群周形平台，仿佛蘭陽平原的沖積平原，象徵真善美的精緻文化。

宜蘭紀念物經歷史省思、土地認同、族群和諧、人民參與及更新再造等五個原則布置，三株最高的古檜平台，自太平山的古檜敬為藝術作品，名為「宜蘭紀念物」的「扁」與「春」同音亦稱為最善美的精緻文化。

縣政府表示，目前剩下是小庭石及五、六十顆來自蘭陽溪床造型的不銹鋼雕塑尚未擺設，未來擺設完成後，將給人一種莊嚴大方、氣質高雅的景觀。

圖為代表縣政中心地標、檜木群已陸續擺設就定位。縣政府美化縣政大廣場檜景觀工程。
記者戴永華／攝影

蘭陽山水影響大師作品

置放「宜蘭紀念物」的雕塑 楊英風感嘆大自然之愛之鄉里之情

本報記者 戴永華

「這顆檜木擺在這裡，對不對？」縣政中心廣場的這頭，有幸參加「宜蘭紀念物」施作的工人私下笑說：「這麼重要的藝術巨作，當然要楊大師同意後才能放下去，不能有絲毫差錯。」

「宜蘭紀念物」是由檜木群、庭石及不銹鋼雕塑作品組合而成，縣政府希望蘭陽平原有史以來的藝術巨作，委託雕塑大師楊英風進行藝術處理。現年七十二歲的楊英風，連日來在縣政中心廣場前處理這件藝術作品，頭髮已蒼白的他，冒著風雨、吃著便當，二十幾株大小檜木依序定位，神情專注地從不同角度審視作品，或站、或蹲、或遠眺、近觀，尋求正確的擺設位置。

楊大師從小住在宜蘭市舊城西路一帶，父母長住大陸，他與外公、外婆同住，幼小心靈，思母心切，每當父母親從大陸回宜蘭看他，他心中憂喜參半，高興的是能夠見到雙親；憂慮的是，短暫相聚後即將離別。楊英風常喜歡到歌仔戲的發源地，即員山鄉加茇樹下藉景抒情，撫平孤寂的心靈，久而久之，把對母親的思念轉化為大自然的大愛，之後接觸雕塑大師楊英風在宜蘭紀念物的巨檜前，與他的女兒合影留念。

記者戴永華／攝影

中國美學及建築美學等一連串藝術訓練。藝術的好壞見仁見智，不過楊大師總是耐心地解釋作品。他說，太平山檜木群是宜蘭紀念物的基礎素材，一旁的「龜蛇把海口」銅雕作品象徵龜山島及縣內一公里長的海岸線；足以把縣政中心及廣場倒映在作品裡面，更顯千變萬化；扇形廣場恍如蘭陽平原，沒有蘭陽平原的山水，就沒有楊大師感性地說，這是蘭陽平原山水孕育他對宇宙自然的大愛，影響了他的作品。他滿懷欣喜回到蘭陽，將把畢生所學回饋鄉土，這是他所應該做的。

自由時報　中華民國85年8月1日　星期四

自由時報　中華民國八十五年　七月卅一日　星期三

運木工程浩大

由於樹長過長，連結車在轉彎時，須用吊車吊高車尾約三、四尺才能慢慢轉身，耗時又費力。（記者楊宜敏攝）

高22公尺、直徑約1米、重約20多公噸

「宜蘭紀念物」主素材 運送過程艱鉅
千歲扁柏下山 花了兩個多星期

運送宜蘭紀念物 本打算用直升機
以免破壞林相及沿途景觀 但因載重量不夠而作罷

【記者楊宜敏／宜蘭報導】宜蘭縣政府此次運送宜蘭紀念物，為避免運送過程破壞森林林相及沿途景觀，一度曾向外國徵詢使用直升機吊載的可能性，結果載重量最大的蘇俄愷型直升機也僅能吊載兩公噸，縣府只好回到原點，利用公路運送。

縣府此次為「宜蘭紀念物」，從棲蘭山區覓到一株長達二十二公尺的扁柏倒木、兩株分別長達二十公尺長、重達二十多公噸的風倒木，以及二十株十五公尺以下的枯立木，這些素材都將交由縣籍雕塑大師楊英風規劃設計，豎立在新縣政中心，作為「蘭陽精神」標的。

但這些素材均在海拔一千八百多公尺的山區中，由於過去道路對林材運輸的破壞似無法避免，而且縣府希望運送過程不破壞林相及沿途景觀……

縣府曾向國外直升機運輸業者洽詢，但發現即使用直升機運送的蘇俄愷型直升機都僅能吊載二公噸的物件，而且吊載最長條型樹木升空……

縣府此次也是首見的大工程。

宜蘭紀念物施工 楊英風督工

【記者戴永華／宜蘭報導】國際雕塑大師楊英風昨天坐鎮縣政中心廣場，指揮工人施作「宜蘭紀念物」工程，縣長游錫堃特別與楊大師就此藝術巨作交換意見，並且從各種不同角度觀賞這座作品預定本月二十二日完工。

楊英風表示，宜蘭紀念物除了大小檜木外，還有庭石、「日月光華」的不銹鋼作品及「龜蛇把海口」銅雕。

由於太平山充滿霧氣，「霧檜」又是世界上最好的檜木，所以未來在檜木群的中間將特別製作「人造霧氣」，創造霧檜的美景。

宜蘭紀念物 宛如原始林
楊英風精心設計 縣長查看 檜木香味洋溢全場

【宜蘭訊】由縣籍雕塑大師楊英風設計的「宜蘭紀念物」已見雛形，游錫堃縣長八日率縣府相關人員前往查看，對其巨木參天的靈秀宏偉氣勢，讚不絕口。

宜蘭紀念物是以檜木為主要素材……

氣象宏偉　木林　楊英風（右二）設計的宜蘭紀念物，令人有如置身原始檜林。（夏宜生攝）

相關報導

撰　述
Manuscript

1.文集 Article

文集 -01

大地春回

楊英風撰寫　1974

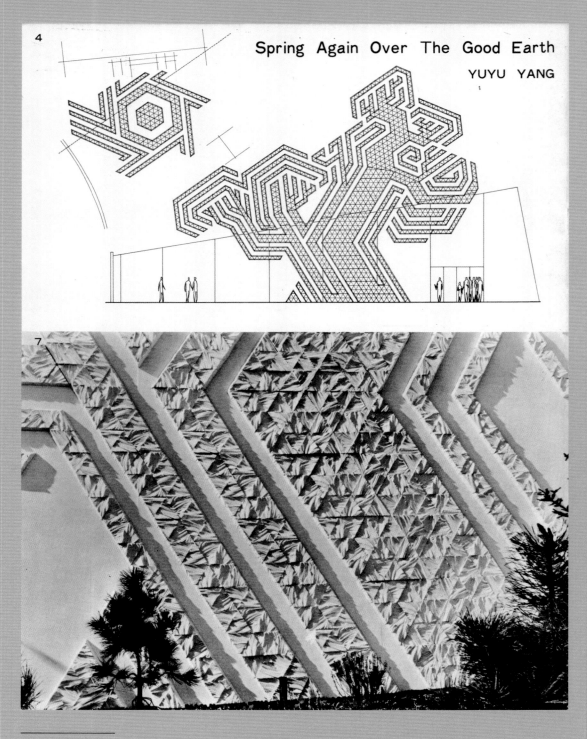

大地春回

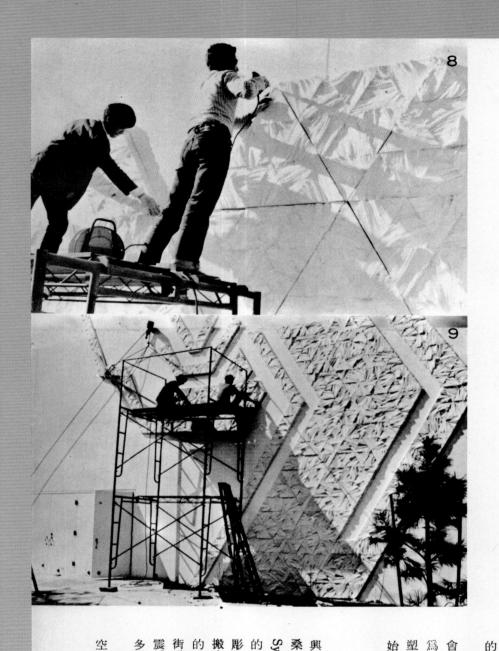

大地春回
這是一個浮雕的名稱
在史波肯的中國館
大地春回
也是一個希望的名稱
在人類心底深處

一九七四年的二月，正是寶島的春天，我與助手們在工作場地的陋棚迎接它。我們衣衫零亂，滿身污粘的聽到園子裏的鳥叫。

我藝然回頭，看見散置滿地的模子、設計圖、玻璃纖維，不禁憂心忡忡：「大地春回」到底能不能在春天過去以前做好？因為它必須，絕對必須在三月中旬裝船運往美國史波肯，四月底，在中國館上按裝完成。

時光荏苒，「大地春回」從五月四日起到十一月三日止覆蓋在中國館上已經是半年了。這是這次史波肯博覽會實展的期限。「大地春回」浮彫是為大會中的中國館而來的，美化單調的中國館以外，它對我個人的意義，乃是完成了一個現代彫塑工作者的反省和良知的檢視。撫今追昔，不論我做到多少，我確知自始至終，是抱著與博覽會相同的主題理想：「創造未來的清新環境」在工作，而且，在未來的歲月中，亦當如此。

今天，十月九號，「大地春回」彫塑展開展，也正是史博會上的中國週（八日至十三日）開始之際，為紀念、為呼應，「大地春回」彫塑展希望不只是一次展覽會，而是一個呼喚人間永恆之春的開始。

彫塑家奔向太陽

過去的十五年中，對一個彫塑工作者來說，應該是幸福又興奮的年代。卡普蘭（奧國彫塑家）一九五九年在維也納的桑・瑪嘉雷頓採石場發表世界第一次景觀彫塑展 Sculpture Symposium，在採石場天然岩壁上工作，留下與大自然結合的作品。就這樣地彫塑家和作品推入一個反省的驟變的年代。

彫塑只是那樣嗎？靜靜蹲在工作室和展覽會的臺座上，然後被搬走。……外面，工作室和展覽室之外，天空又多了奇形怪狀的飛行體，忙著探測別的星球。地上，櫛比杯立的摩天大廈把街道造成幽暗的山谷。聲音和火光衝激我們的耳膜和眼睛。這震撼改變中的世界，冷冰冰的工作室和它的作家、作品，顯得多麼渺小、虧欠。

於是卡普蘭在採石場大喊：去、去、現代的彫塑家們，天空、原野、森林、海洋是你們的，礦場、廣場、工廠、公園更

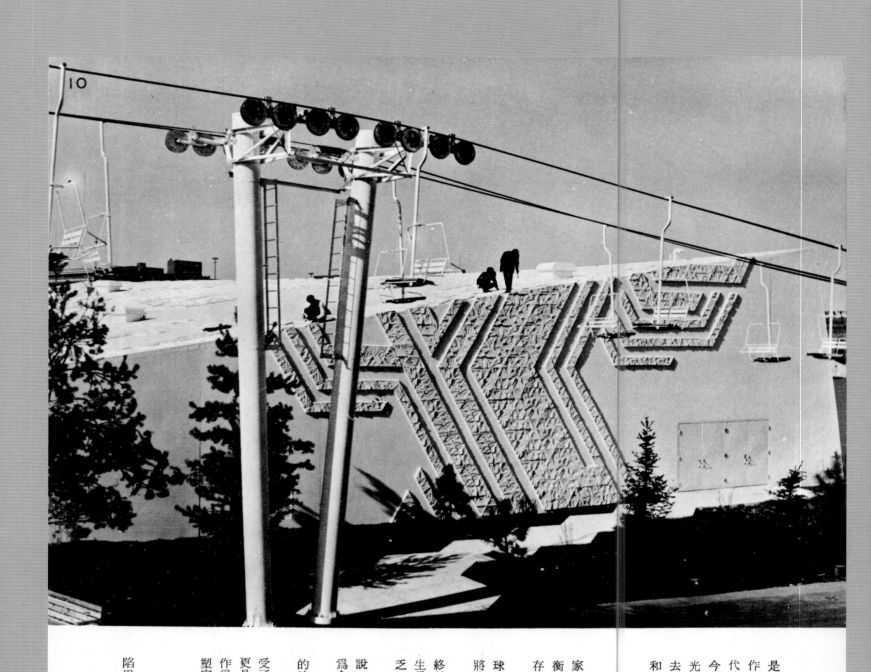

是。到那裏去工作，把作品放在那裏，永遠不搬走。彫塑家和作品的介入現代的材料、工具、現代的生活空間（環境）和現代的關心！卡普蘭終於改變了彫塑家和其作品的常識性存在。

今天、景觀彫塑以巨大強有力的存在，給都市的幽谷帶來陽光、給單調的高速公路公園帶來生氣，更給自己帶來加羣衆去改善環境缺陷的喜悅，彫塑家和作品不再孤寂、冰冷、渺小和虧欠，他們是太陽之子。

彫塑家也只有一個地球嗎

一七二年，第一次世界環境會議在斯德哥爾摩召開，科學家和各行專家們發現，面對污染、公害、環境破壞，生態失衡，這個地球簡直受不了了。更糟的是：這還是我們唯一可依存的地球啊。沒有第二個地球供我們搬家！

一九七四年中東戰爭以後的能源危機更是震昏了世界。地球不只是生病，而是枯竭，是簡直要毁滅。人類將何以存續。將往哪裏去？在救自己之先，是否應先救地球？

一九七四年五月四日，在美國史波肯城舉行的世界博覽會終於率先把一連串的問題挑起來檢討（詳見另文），以環境再生為唯一主題，研究如何重建明日的清新環境，使人類免於匱乏、恐懼。這個博覽會多麼適時而有良知。

彫塑家不能忍受孤獨，難道能忍受可預見的絕滅嗎？老實說，這也是彫塑家唯一的地球呀！這也是彫塑家日夜與之相依為命的生活環境呀！

從景觀彫塑、環境問題，到能源危機，這一連串互為因果的時代問題，實在不使藝術家們亦付予關心。

十五年中，我不曾間斷介入其中去尋思去工作。而當我接受了政府的委託，設計製作史博會中國館的景觀美化工程時，更是迫不急待地全然把自己投入這一串課題中去思索檢討，看作為一個彫塑者的我，能做什麼、做多少？為了這個也屬於彫塑家的環境，和這個地球。

日光照大地，林木吐芬芳

於是，我完成了「大地春回」的浮彫——也是彌補景觀缺陷增强視覺效果的景觀彫塑，來呼應大會的主題。

today's materials to present a fresh statement of the living environment and man's place in it. The development of the theme in cooperative The development of the theme in cooperative parallel lines and reinforcing planes is representative of the historical strengths of Chinese society; mutual effort and cooperation harnessed to achieve common goals. And what better common goal than the promise of EXPO-74, celebrating tomorrow's clean air, clean water? We hope that as you enjoy the living vista of the Republic of China Pavilion, you'll share with us this dream—the spirit of EXPO-74: "SPRING AGAIN OVER THE GOOD EARTH"

sculptor・environmental builder
Yuyu Yang

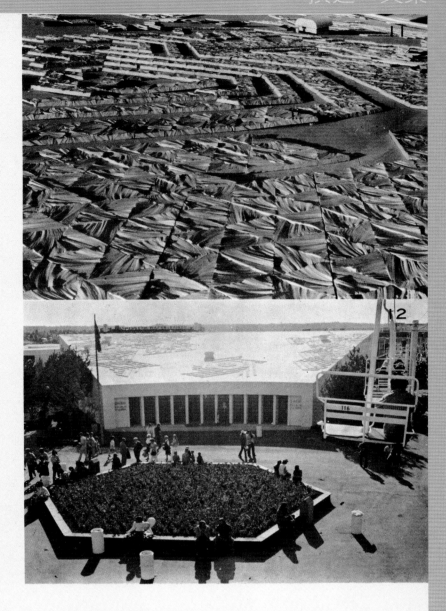

浮雕以三棵樹的造型含蓋中國館的三面牆及屋頂，屋頂另有一個六角型的象形太陽，構成「日光照大地、林木吐芬芳」的象徵，來表示明日的新鮮環境美麗清新如春臨大地。

以環境美化而言，樹木是不可或缺的素材，是自然繁榮滋長的表徵，把樹木──彫塑的樹木與建築結合，如把建築置入自然，把清恬雅寧的生息帶入建築。至於屋頂的太陽，更是宇宙光與熱的泉源、生命的要素，在環境整建的呼聲其一，就是要重見這樣光明美麗的太陽──生命的太陽。

館壁是白色的，浮雕亦是（大會限定可使用的顏色是白藍綠）浮雕是由三六〇〇片小三角玻璃纖維分片組合構成，三角片是六〇度的正三角形，這是按照大會「六〇度角向度發展」的統一規定設計的（為顧全整體環境的統一調和，大會不允許爭奇鬪艷各行其是的建築或裝飾發展）與扇形的中國館亦相調和。史城有很多切面呈六角型的石塊（見圖15），這是大會以六〇度角為統一設計標準的原因之一。因此，大會確是在關切環境、尊重環境的特質、條件和限制，絕不強求。當然彫塑也必須尊重這一切，以適切的存在於其環境中，成為自然的景觀，去美化環境，敎化安於它接觸的人們。

在日光變化下，白色的浮雕也隨時產生各種陰影明亮層次不同的變化。浮雕的表面並非平坦之故，而是有無數像貝殼紋路的自然線條在高低彎曲的變化着。這種紋路透現着自然強烈的生命力在躍動，無盡極、無終止。此外，這些紋路也象徵着中國式的山水、一片山櫛河流的綿延，是原始的、強有力的、多變化的。無論似貝殼似山水，都再再說明中國人眷愛自然的特性、及環境美化根本在於回歸自然，順應自然與自然合一。因為自然中才有生命、力量，人也是生於自然、長於自然的一部份，要愛護自然，生存才得以和諧快樂。我們的老祖宗幾千年來這樣告訴我們，現在我們也這樣告訴史博會的環境問題專家和參觀者。

殷商銅器的鑄紋，素以其抽象、自然、生命力神祕的表現著稱於世，此外、它也是中國民族獨有的藝術造型，外國人一看即可辨認「是中國的」、因此，我在組合這三棵大樹的結構上用了它，我將它予以簡化來配合大環境的幾何圖形化。如此，這彫塑在解說中國人的環境觀以外，並說明了中國民族的

Spring Again Over The Good Earth

It is "SPRING AGAIN OVER THE GOOD EARTH"—and this relief mural enfolding the Republic of China Pavilion celebrates EXPO-74 and its dedication to tomorrow's promise of environmental progress. The sculpture is an intricate combination of many elements brought together in a dramatic interpretation of the spirit of EXPO-74.

"THE GOOD EARTH SHINES IN THE LIGHT OF THE SUN, THE TREES OF THE FOREST EXHALE THEIR FRAGRANT BREATH"

Just as the beauty of these simple words survive their translation from the original Chinese, so does the purity of design live through its transformation from idea to completed structure.

Each of the Pavilion's three sweeping walls is graced by a tree in bold abstraction; rising from the earth to the soaring plane of the roof. Their spreading branches flow over the roof's edge, to end in leafy angles absorbing life force from the brilliant sun—a solar disk formed around a hexagonal core symbolic of EXPO-74. Thus the relief ties the entire structure together in the ageless Chinese conception of the unity of heaven and earth, matter and spirit.

The overall theme can be seen from many vistas, but the essence of the work lies in its composition. "SPRING AGAIN OVER THE GOOD EARTH" has been created from a palette of natural forms, light and shadow, Chinese tradition and philosophy, and a timeless appreciation of the environment's bounty.

The sculpture is composed entirely of equilateral white triangles, inspired by EXPO-74's symbolic triangular interface between air, water and living things. The surface of each triangle is sculpted into a sea shell pattern which catches the sun's light to present a variety of appearances; from the glint of quarried marble or the roughness of a tree's bark to the brilliance of a summer stream.

36,000 of these triangles are used to form the long dramatic lines whose simplicity and treatment can easily be traced to the surface decorations of Shang Dynasty bronzes. Here, this ancient style has been combined with

楊英風寫於六十三年十月九日「大地春回」彫塑展前

邊的永恆希望。

是人類快樂和諧地工作、遊戲，生活於藍天白雲下，青山綠水

回」不只是要迎接一次希望，而臨。做爲一個希望，「大地春

回」不只要呼喚這一次春天的來臨，而是無盡永恆之春的降

「大地春回」，在大會上慶祝召喚明日的清新環境的呼應。作爲一個「景觀

彫塑」，在臺北亦參加對其活動的呼應。

史博會行將結束，當彼岸正在進行慶祝中國週的慶祝活動時，

境整建需要這個，「大地春回」也要說明這個。

對生活環境基礎性的關心，對景觀構成參與和改進的使命感。環

然而，最重要的是，他們也附帶說明了自己——一個藝術家，

法，跟中國人單純欣賞一塊石頭的理由一樣，是可以理解的。

單純的藝術品，表現不經掩飾的美、質地的美。他們這樣的做

一片鐵、一支管、一條線、一道光、一注水變成一件造型極爲

他們在生活中最基本的構成素材中去尋找、構劃，把一塊鋼、

一道理。今天，西方的藝術家們似乎也同樣發現了這個眞理。

雷克所說：「從一粒細沙觀看世界，從一朵野花想象天堂」是同

發現基礎性的美、單純性的美乃是無限的。英國詩人威廉·布

石頭、一方木頭、一盆花草的心緒，乃是對此道理有所深識，

的美，這種美是人類天性易於親近的美。中國人之有玩賞一塊

上，才能具現生命的原始情態、性狀，才能表現最自然最基礎

純樸實的，都可單獨成爲藝術品。因爲，在單純質樸的造型

實，那就是羣體的組合力量勝過個體的存在力量，在組合的關

係上有一種巨大的力量，和彼此協調相互關照的美、相互呼應

的情感。七〇年代羣體文化紀元需要這個。

不論是一片，或是三六〇〇〇片的浮彫，造型都是極其單

在這片浮彫三六〇〇〇片組合關係上，我們可確定一項事

地球屬於人，而是人屬於地球」。

害的金科玉律，只是換個說法，把「天人合一」變成：「不是

活哲理，今天事實上已成了西方環境問題專家用來對抗科技遺

們老祖宗在黃河流域長時期的農耕生活中，悟出的一套完美生

沉悶、機械化和無人性。這也是當今環境問題的癥結之一。我

特點和立場。科學帶來整齊劃一規格和秩序，同時也帶來呆滯

THE PHOENIX SCREEN

The lovely phoenix which rises on the screen at the entrance to the Republic of China pavilion is modeled after figures found on ancient Chinese bronzes. According to tradition the mythological phoenix only appeared when all was well in the country—the people at peace, the winds favorable, and the rains in season. The bird was the gods' way of praising man for creating a peaceful, prosperous world. Representing beauty, good fortune, and eternal life, the phoenix symbolizes hope for the future unity of man and nature. This new world which the phoenix represents is the world of EXPO '74. In the hope that the material and spiritual needs of man will soon be united in harmony, the Republic of China presents this phoenix to EXPO '74.

AN EXHIBITION OF SCULPTURES DESIGNED TO THE
THEME OF "SPRING AGAIN OVER THE GOOD EARTH"
BY YUYU YANG
9 OCT.—22 OCT. 1974
MORRISON ART GALLERY
25, SEC. 4, JEN AI ROAD, TAIPEI.

YUYU YANG
YUYU YANG AND ASSOCIATES
SCULPTORS・ENVIRONMENTAL BUILDERS
CRYSTAL BUILDING
68-1-4 HSINYI ROAD TAIPEI TAIWAN R.O.C.
TEL: 758974 CABLE: UUYANG

鳳凰屏

在中國館的進口處，由三角玻璃纖維分片，組合成一座屏風式的浮彫，作爲屏風，對「大地春回」呼應。

浮彫以殷商銅器�紋基形、構組成八隻抽象的鳳凰。

中國古老的傳說中，鳳凰是一種神鳥，只在天下太平，四季風調雨順的時候出現，它代表神明的祝福和希望：企盼人們創造一個美好、繁榮的新世界。它徵兆美麗、華貴、幸福與永恒。

鳳凰的理想就是史博會的理想，在人類精神與物質的需要和諧結合的希望下，我們把鳳凰和它的理想獻給七四年的史博會，以及未來的時日。

景觀雕塑的古今座標

由我魏晉南北朝文明風範重新思量台灣今時的生活空間

楊英風撰寫　1992

壹、重新體念中國文化，人文和自然相與應答的生態美學觀

（一）順物之情，應天之時；達天人合一共融的境界。

中國自古以農立國，對自然的變化採取一種敬畏順服的態度。爾後大禹治水成功，人們相信自然可以利導，人與天可和諧共處，而且將自然界四時榮枯運用到農作的變化上，農作可以生生不息，大地也可以創生化育萬物，中國人對自然產生親和的想法，對「天」的概念就漸漸由「神」轉爲「道」。隨著歷史的推展演進，宗法制度敬天祀祖，人和天的距離拉近，天也由至高無上權威轉化爲人格化了。

至此，中國人的宇宙觀是天與人合而爲一，物質與精神同流的境界，萬物生命在其中流行，人心與萬物感通爲一。所以人心可感應天心，吾人之形體也可以幻化冥合天地，就如陸象山曾言之「宇宙即吾心，吾心即宇宙」王陽明言之「大人者，以天地萬物爲一體者也。」

對天由敬畏而順服而和諧，中國先民們孕育了「天人合一」的自然觀念，對「人」在宇宙自然間的定位也謙卑地自視爲自然的一部份，人類的巧思匠心也不過是發掘自然美的工具罷了，因此尙書皋陶謨說「天工人其代之」，明末宋應星的科技百科全書「天工開物」便取名於此。

先民整理自然界變化成通天理達人情之易經，在繫辭中卻言「化而裁之謂之變」；孔子述而不作，對易經的看法爲「作易者其知盜乎？」先秦諸子中最注重法制人治的荀子也曾言「假天之功以爲己力。」崇尙自然，反對虛枉矯飾的老莊更是「天地與我並生，萬物與我合一」了。視天地爲一體，包宇宙於吾心，萬物順其自然性情生長，莊子齊物論「物各自其性，苟足其性，則無小無大」，生命無優劣高下之分，自然界均衡循環的生態也不像西方達爾文提出「優勝劣敗」的天演論那麼殘酷現實了。

（二）眾生有其生存環境，修福慧以實現淨土。

中國人視萬物平等，通情達性，每種生物生存的環境都應有其適應發展的條件。在儒家思想裡雖以人道爲中心，積極人世，注重今生，關心社會，其中心思想「仁愛」注重宇宙秩序的安定，如天、地、人三才，以人居末尾敬天法地，以參天地萬物。又「親親而仁民，仁民而愛物」以「推己及人」之仁心去關愛眾生。道家以抽象之道含攝自然，萬物依其本性順道運行，不任性而爲，以免破壞自然和諧。講得最清楚明白的是佛家，以「淨土」點出萬物生存環境之明意。

淨，是無污染、無垢穢的；土，梵語是KSETRA或略譯爲刹。刹土即世界或地方。「淨」在佛法中治雜染嗔恚，如無垢、無漏及空，字面上雖重否定，但深一層思索，沒有煩惱就應自在清淨。沒有煩惱嗔恚就易生慈悲智慧而有清淨功德。淨土就是清

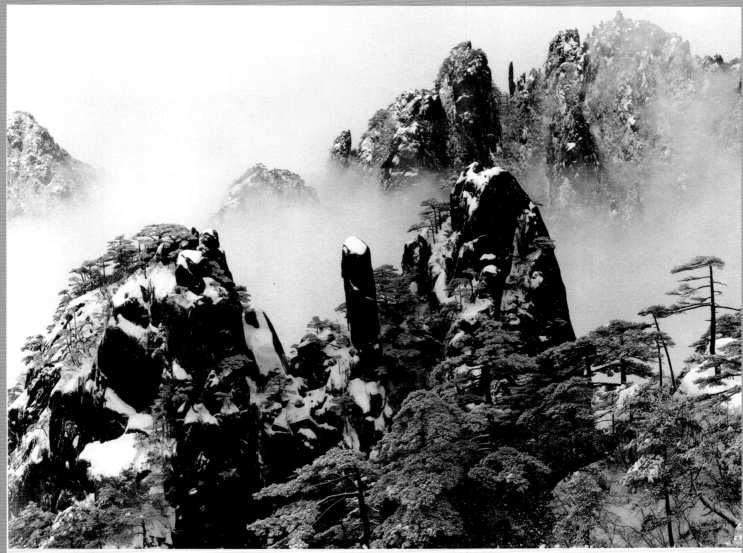

黃山（二）　莊明景攝

淨之地或莊嚴妙淨的世界。從經典及高僧前賢的學佛意境中描述，淨土的世界是寶樹成行、百花怒放、果實纍纍、池沼陂塘，極富園林美的美麗公園；淨土世界亦為道路平坦、光滑寬廣，有亭臺樓閣、四面欄楯，有寶鈴及幢、幡、寶蓋、羅網，是極富建築美的世界；淨土內又鳥語花香、色彩豐富、樂音美妙，居處道路柔軟舒適，呈現的是潔淨、清新健康的自然環境，也是衆生追求的生態環境。更可貴的是佛家認為有情生物皆有他的活動場所，有衆生就有環境。魚族有其水域，禽鳥有其天空，百獸有其山林，大乘佛教求的是衆生清淨和剎土清淨，含攝了「莊嚴淨土」和「利益衆生」兩層深意，而菩薩實踐的是「攝受大願無邊淨土」，本著「無緣大慈，同體大悲」的心境，教化衆生拔苦得樂，一切圓融歸諸法界，一切利益衆生。有淨土，衆生才能得到攝導啓悟，共修實現淨土。

實現淨土的方法是修智慧和福德，因智慧令身心清淨，福德則令世界清淨。福慧雙修，才能含善於美之中，成就完美的藝術生活。是故佛法教導世人發菩提心，慈悲喜捨，六度四攝，成就菩薩一切功德，就如阿含經所言「心清淨故，衆生清淨。」更清楚明白如印順導師曾言「心淨衆生淨，心淨國土淨。」

（三）直覺觀照，心驗體悟；重視物性的本質，圓成心物合一的文化理念。

在先民思想中表現出關愛衆生、萬物平等、追求和諧潔淨的態度，發之於藝術創作，便是以直覺觀照、心驗體悟，重視物的本質，不違反破壞原有形式。

黃山（三）　莊明景攝

　　中國藝術早期不脫實用、政敎色彩，爾後在實際中有安頓精神，表現道德的含意。與道德合一，亦與日常生活合一，其著眼點在於人生，所以日常生活中便充滿美的形式，藝術爲安頓生命而有「和」的特質。中國藝術「外師造化，中得心源」，在抽象和寫實之間調和精神和物質，欲藉有限的藝術品達無限的境界。

　　藝術精神融入調和境界，吾人可以一種輕鬆自在的態度悠游玩賞藝術，如孔子「志於道，據於德，依於仁，游於藝。」（論語述而）「游」據唐君毅先生解釋爲「遊心於所見、所感之物中，使心入於物而可藏、休、息、游，更可與物之靈悠遊往來，使心與物之靈融合而爲一。」精神之可游表現在建築上，布局就多迂迴錯落，並有飛簷、窗櫺、迴廊來增加虛實的感覺，使人精神悠游其中。又，中國人重中庸之道，中者正也，用中、均平、循性，藝術表現便是重視軸線對稱，重均衡形式。老莊注重人類精神生命的擴張，以「心齋」、「坐忘」對物做純知覺的直觀探索，並達到物我兩忘，主客合一。影響所及，便是文人寄情煙雲泉石，愛好自然生活。佛敎重視形上精神境界的探索，形之於藝術是生命昇華，使人浸潤在具足的象外天地，領略各種不同的禪悅，落實在生活器具上，便散發出追求極致的精神境界。

　　　貳、型

　　西方的文化意念，以爲型純粹是人力創造出來的，而從東方中國文化生活的應驗來看，型係歷經宇宙自然風吹日曬、雨淋電擊；各樣生存上的淬礪，形貌自在流露的一種實存。以黃山的松爲例，它單單靠大自然精練的靈氣、雲霧、露珠以及根部少少水份的滋養，就生存下來了，它一株株姿態，嵌合在花崗岩壁上，相依且共存得極其優美，因此說，型是環境的總代言人是一點也不誇張的。

叁、西方晚近的科技整合觀恰恰符應了
源諸古老中國文化生態美學的景觀雕塑

　　我中華民族很早就發展成高度的生活智慧，蔚為泱泱大國，傳承源遠流長的歷史文化。緣此，我們明瞭中國文化之所以連綿不斷，就是由於中國人有全面性的宇宙觀與健全的人生觀，先祖的時空觀無限久遠，肯定人是天地人三才之一，從不忽視宇宙、自然的現象，也不否定人的創造力，對於宇宙自然一直保持尊重與親愛的態度，更能深刻認識人與人間的相互關係，確認和諧與秩序才是宇宙生命生生不息的原動力。同時中國人生活智慧中還有一個最重要的生命原則，就是中庸之道，不走極端，不執著片面的利弊，而是顧全大局，求整體的和諧：中國人講仁，就是推己及人的和諧精神，所以重視藝術，尤其是生活的藝術。孔子是中國古代文化的集大成者，他倡導的全面性生活必須志於道、據於德、依於仁、游於藝。六藝中禮、樂、射、御、書、數已包含了健全生活所需的基本訓練，尤其禮強調秩序、樂強調和諧；禮樂既用以化民成俗，導民向善，所以中國人自古即崇尚和平，要「化戾氣而致祥和」，古聖先賢已看出藝術對於社會風氣深具潛移默化的積極效用。

西方的Symposium & 中國的景觀雕塑

　　1959年奧國雕塑家卡普蘭Karl Prantl首先在維也納桑特・瑪嘉雷頓St. Margarethen村內，一有數千年歷史的探石場，舉辦了世界第一次的石雕景觀展。

　　雕刻家和他的作品，由傳統的工作室走向更多人群游動的層面；創作者開始揚起雙眼、張開雙臂迎接「自然的素材」——一座山壁，一際原野，一片森林，一面廣場，他終於跟上了自然呼吸的腳蹤，同聲共息！

　　這個創作意念的闡揚與展覽活動的開展，給雕塑本身漸趨疲乏的生命，輸入新鮮的血源，使它重新獲得活力，在現代的空間裡滋長與繁衍。它在近代西方的雕刻史上深具意義，稱之為Sculpture Symposium。

　　而景觀創作與個人文化經驗與整個生活空間，密絡一體的整體關係，卻在中國人的生活中衍展了數千年之久！舉凡建築、庭園、佛像造相，喜慶禮儀上的器物或日常生活裡的用品等立體的形制，也是景觀雕塑無所不在的落腳處。

　　西方Symposium 的活動觀念，起於近卅年，而中國景觀雕塑的文化理念，數千年前即整體一調地融涵在日常的生活裡頭，孰高孰下呢？

　　因而，我們在此談景觀雕塑，不擬用西方現有的相關概念去界定它，因為中國文化很早就發展成為豐富且和諧的全面性智慧，而西方文化分工甚細，直到晚近才體悟到「科技整合」的必要性，在景觀雕塑理念的闡揚上，引用中國文化生活的觀念來解說，才比較圓融。

（一）景觀雕塑包括感官與思想可及的空間
　　　　西方人痛切地體會到生態環保的刻不容緩

　　英文的Landscape只限於某一部份眼睛看見的風景或土地的外觀，我用的「景觀雕塑」Lifescape Sculpture 卻意味著廣義的環境，即人類生活的空間，包括感官與思想可及的空間。因為宇宙生命本非各自過著閉塞的生活，而是與其環境及過去現在未來的種種現象息息相關。例如人類工業化造成空氣、水源、土地、海洋等污染，改

變了氣象、地質、動植物生態而威脅到人類以及其它地球生物的生存。再如星球的運轉、地球磁場與星際間引力的關係都有形無形地影響到人類甚至萬物的生活。中國的古聖先賢能洞察機先，不輕舉妄動且努力防範於未然，到晚近西方人從許多錯誤中得到教訓，於是漸漸修整以往的自居宇宙主角的臆想，開始大力提倡防治污染、維護生態與保護野生動物等工作，這種仁義且明智的作法正合我們先祖親親、仁民、愛物的慈悲胸懷。

西方人終於從切膚之痛中覺悟到人類與他所居住的大環境，也就是大自然有不可分割的關係，不能再對它予取予奪。本世紀七十年代，他們藉世界性的博覽會或學術會議來示範並大聲疾呼保護環境、保護大自然。歐美國家積極地立法，有效地執行，政府與民間密切合作，熱誠實在感人。他們更進一步動員有關專家，從事環境的設計與美化，當然其中少不了藝術家的參與，藝術家在人類環境的美化工作上自是義不容辭地擔上了重任。

更有趣的是西方人最近開始時興中國古老的堪輿學，他們要蓋房子時也要請中國人去看風水。這是怎麼一回事呢？「堪輿學」一向被近代科學斥為迷信，怎麼又流行起來呢？真是風水輪流轉，原來它是中國土產的「景觀科學」啊。堪輿學不只為死人看風水，更要為活著的人們選擇最適當的生活環境，以保永久的安寧與幸福。我們不可忽略環境對於人的精神具有很大的潛在作用，堪輿學其實是中國人形上精神與形下物質並重的生活智慧，只不過我們要借用最新的心理學、物理學、地形學、地質學、氣候學等科學去了解它，再用理智去選擇接受罷了。

我舉堪輿學的例子是為了說明中國人形上形下並重的生活智慧。如果一個人欣賞景觀或雕塑，只注意到外在（形下）的一面，事實上他只看到「景」而已，這樣還不夠，還不合乎中國的智慧。他必須再進一步把握內在於形象的精神面形上，用他的內心（本具的良知良能）與此精神相溝通，如此才是觀。所以簡單的說：「景」是外景，是形下的；「觀」是內觀，是形上的。任何事物都具形上形下的兩面，只是擦亮形上的心眼才能把握、欣賞另一層豐富的意義世界——用這個觀點來欣賞，則無物無非景觀了，所以古人說：萬物靜觀皆自得，誠斯言之不虛也！

（二）中國人懂於享受求美的精神生活

建築、庭園、器物無一不是景觀雕塑。

由於中國人是很會「觀」的民族，他把自然（環境）看成個有機的生命體，尊重它、愛護它、欣賞它，並且不知不覺間自我的精神與它合而為一，產生「宇宙即吾心、吾心即宇宙、心包太虛、量周沙界」泱泱漠漠的天人合一思想。所以「天行健，君子以自強不息，地勢坤，君子以厚德載物」，宇宙萬物變成他欣賞、學習的對象，再把這種欣賞、學習之情表現於文學、藝術的創作上，即「外師造化，中得心源，取之左右逢其源」。這種源源不斷的創造靈感與活活潑潑的藝術遂蔚為博大精深、自然與人文並重的文化。

所以中國人可說是最會過生活的民族，樂天安命，將審美的精神表現在日常生活中，所居之空間，雖不一定求豪華，但一定講究舒適，雅緻，庭園池樹、亭台樓閣引人接近自然，即使是竹籬茅舍亦化入自然之中而充滿生趣。古人時時處處融入求「吉祥」，即和樂幸福的意願，所以中國人事實上一直生活在安適愜意、如詩如畫的景觀雕塑中。

桂林山水　莊明景攝

　　天地有正氣，雜然賦流形，下則爲河岳，上則爲日星，於人曰浩然，沛乎塞蒼冥。宇宙萬物外在已是相當美好的造型，內在又含蘊無限生機，自然成爲景觀雕塑無窮的學習泉源，所以中國景觀雕塑表現出剛健、敦厚、典雅、質樸、含蓄、奔放、靈巧、華麗……等趣味。古代造型藝術普遍用於生活，與生活智慧融成一體，我們參觀故宮博物院或全世界的美術館都可以看出古時的藝術品其實大多是生活用具，這是由求美的生活智慧所產生的用品，日常生活的用品中有美，才能提昇精神生活。

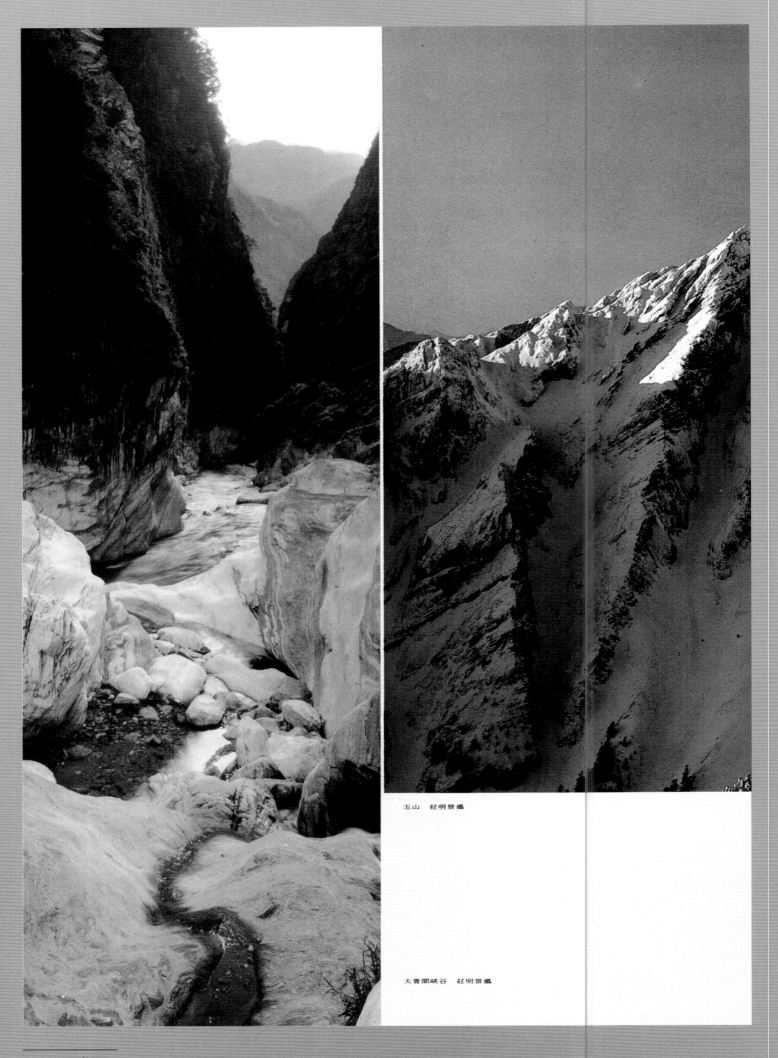

玉山　莊明景攝

太魯閣峽谷　莊明景攝

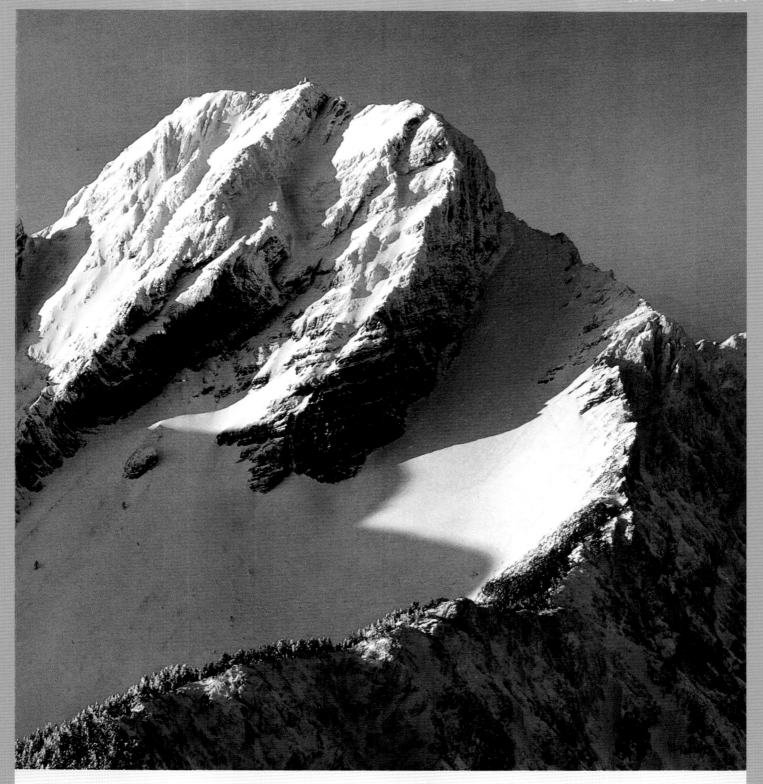

肆、魏晉南北朝的文明風貌與今時台灣文化處境類近

　　史稱五胡亂華的魏晉南北朝，政局紛亂，人心不安，惟胡人同心漢化，胡人體質因遇而與中國文化匯通、凝練，並內化爲中華文化史脈間一雄勁的新血。與台灣，位處東南海隅，扼守寰宇軍事咽喉，雖地小人稠，四十年舉國上下戮力經濟建設，今則因躍昇爲大中華經濟圈內的國際要角，而有具實的國力，足以重新護持中國文化的強幹與深根。在人類文明史蹟深具歷史性的見證與有所承擔的位格上，魏晉南北朝與今時台灣的處境是全無二致的。

	魏　晉　南　北　朝	台灣（之於中國內陸）
1.歷史圖譜	秦漢強權衰微，胡人入主中原，單一而強勁地認同漢化為生存的必要歷程，因而文化因子衝擊濃烈，生命表現精彩而多樣，且積蘊下隋唐盛世的發展契機。	屬乎母體中國的台灣，數百年來歷經荷蘭，日本等外族的統治，由明清以降的移民墾植，以至於1949年國民政府的播遷來台，社會內在結構屢經文化因子的撞擊，歷四十年的社會建設。而今主流文化更能把握台灣文化的小傳統銜繫中國文的大化傳統關鍵點，使其磨合的層面境漸入漸深也漸廣。
2.地形與地理景觀	中國大陸係印度板塊和大陸板塊相衝擊，隆起西馬拉亞山麓。北朝位於乾旱、寬闊的黃土地上，南朝則據守江南婉麗的山水小景。內陸因地廣，胡漢交混，文化更具多樣的面貌，也分別承續各有的地方風格。	台灣則為菲律賓板塊和大陸板塊相衝擊，隆起中央山脈；從地形的推移，可確知台灣本屬中國大陸的一部分，而非自始即為孤立的海島，因而文化的體脈源自中國內陸也無可置疑；台灣本身今日有的小傳統即涵帶內陸大傳統的文化質素。
3.氣候狀況	內陸型	因冷暖流在台灣南方匯流，氣候在窄小、狹長的台灣地面形成立體化的類型分佈，熱、濕暖、寒各帶均有，生物、植物體係複雜而多樣。
4.人種	鮮卑、氐、羌、俚、匈奴、羯蠻、漢以及天竺等外族，文化血源的大混合成為中華文化史上空前的文化激進力。	匯聚內陸卅五省各地的中國人，台灣山地九大族原住民，形成文化血源再匯合的一個歷史新潮。
5.經濟條件	帝王之家、門閥士族以及寺院經濟，成為亂世中稱權的主調，大石窟、佛像造相等的歷史佛像造相等的歷史壯舉，即出乎權貴的手筆。	尤其是近十年，台灣經濟富庶，行有餘力，正是文化藝術重新受到全面重視的基本起點；重新賞識中國與台灣文化價值，去蕪擇優，善加闡揚，更是時遇！
6.政治時局	四百年的歷史，僅有短暫的統一經常處於分裂和兵荒馬亂之中。人心浮盪不安，魏晉流尚，此附黃老，迎合玄學；南北朝，佛法盛行，學派林立，異議紛呈。	近四十年的生聚、教訓，台灣，尤其是在解嚴之後，政治生態呈現較顯明的民主運作理念，連通地影響相關的社會、文化、學術、藝術、文學及人文的發展生態。
7.教育	思想寬放，教育理念多有闡發，可分三部看： 1.與教育原理有關的才性論各教與自然兩重要課題 2.關於經學、道德、審美、家庭、無神論、道教、佛教、科技和體育等的教育 3.關於學校教育選士制度及漢化教育 這些和當時的政治、經濟及整個社會意識型態緊密聯繫著。	由家庭到社會各層面的教育理念，日益受到學界的探討與反省；各界且懂於以品管的切心，來期許教育的品質，更尊重個人情性與長才的發揮。
8.藝文風尚	思想、性靈同得解組的社會文化，學術自由，藝文風潮相應地多采起來，顧愷之、張僧繇、陸探微、王羲之，名家輩出，「詩品」、「文心雕龍」、「洛陽伽藍記」，均著於此時，敦煌千佛洞，雲崗石窟，龍門二十品，也成於此際。	發展學術藝文的自在舞台，台灣近年的社會條件又寬裕上許多。

魏晉南北朝與今時台灣的文化處境類近點，尚有極多且極微妙的觀點可探究，限於篇幅，臚列至此。

　　胡人帝王如前秦苻堅與北魏文帝拓跋宏精心漢化，戮力推動，主導社會風尚，以致在中華文化史脈上造就了輝煌的文明果實；今日台灣如何洗鍊自我純一的文化氣質，或可提借魏晉南北朝時北人直一的情性，以樸實、健康，自然而圓融的文化特質，淨化已有的環境或心靈景致的污逆，逐上可感、可容、可親、可遠的中國文化生活的真實理路呢？

伍、景觀雕塑在文化生活上的今古座標

（一）無論都市或鄉村的生活空間均須景觀雕塑家，
　　　　　從全盤性與久遠性的生活需要來考量與規劃。

　　也因為這四十年來，台灣行政當局過於側重經濟上的建樹，相形之下，在文化工作與人文性的生活景觀多缺乏出乎人文性的思考，乃至是中國文化體脈間傳承久遠且極其寶貴的——人文與自然相融一體的文化理念，來規設顧全社會各階層人仕精神上不同的領會層次，而又符應現代工商社會需要的生活空間規劃政策。

　　在我個人的研究上，特別感動於北魏朗朗大度的文化氣概，像雲崗石窟的造像，就也最能代表我心目中理想中國人的心靈形貌！在台灣今日文化生活百序待整的次第裡，提借這樣清明的文化神色，首先就能乾脆而有力地刷新我們既有的生活視野，讓空間耳目一新！台灣本有的自然景觀美麗多彩舉世公認，如何讓這份天生的麗質，不因人為造作、裝飾，反弄成了俗艷的模樣？——因此，我們從景觀造型的藝術視野，首先希望尊重台灣本身的地理特性和這兩百餘年來，台灣自己已經逐漸培養出來的文化氣質與人文特色來整理整體的生活空間與景觀！

（二）景觀雕塑的規設亦有文化、藝術層境和品調上的分野，

　　　　　須分層與逐境地來推動。

　　而我們都知道，台灣的地方小，但自然景觀卻又極其多樣且富變化，當景觀雕塑的文化理念有發揮的餘裕時，還要依不同的區域，掌握住各有的地方特性之後，再來結構不同的人文構思，逐層逐境來調理視覺環境的觀瞻。

　　以往，一般的行政體系習於透過徵件的辦法公開來評選雕塑等的藝術作品，陳設在公共建築或公共設施上頭。這樣的作法固然對剛起步或還沒太多演練的創作者深具鼓舞與提昇的作用，但於一地方或都會中彷若路標或市標的藝術品的選擇方式，可能就不大合宜。如何給公共建築甚至是私人建物配搭相得益彰的雕塑景觀，涉及決策者或業主自身於藝術上的修養；而當這份修養不出於平日素常的一種積累時，又當何從去尋訪適切的參考意見，還是彌值我們共同探索與思考的文化課題了。

（三）讓人文性的規劃工作亦還回宇宙性的自然次序，

　　　　　尚且符應「小宇宙與大宇宙的應和之道」。

　　回首台灣與中國的近代史，漫漫文化路，從現代主義到今日年輕一代學界風行的後現代主義，西方世界已深切地感悟到：東方文化體脈飽涵著與其截然不同的文化價值觀，甚而，恍悟到超越於彼的生命境界；正熱切地在探索東方文化傳統裡各樣的生命精義呢。

　　在現代這麼多樣的而繁複的文明衝擊間，中國人得天獨厚，既有魏晉南北朝樸實、健康、自然而圓融的文化精華，如何不善惜與提借？讓今人公共空間的設計文化，直一而深入地，來調理生活與藝術相融一體的文化氛圍，讓國人以及海內外的人仕都親炙地領受到今日現代化的中國都會或各地鄉鎮的建設，概不是拾掇外來的文化枝枒，更不是零星地承古來或舊有的文化餘緒——沒頭沒腦地，就恁人把自己日常呼息的生活空間，拼湊、結組成一無民族風味的大雜薈！多枉費先祖提示在前的精神境界啊。

　　根本上，我們社會各層面的建設就可以做到不偏離自己文化傳統的根脈與主調！當然，社會各界對藝術家個人獨到的專業素養，有所尊重，有所委信，在關注行政當局規設整體而相關的工作案時，首先就能有力地提醒各界，於共同生活體裡的生活空間，在機能上、在美的效應上，共有切心，同有期盼！綜攝、分辨、研判，以抉擇適切於現代人生、於人性普遍需要的景觀規劃，而後，篤實而落定地來實踐——這，自是景觀雕塑與藝術文化工作，得以連通一調且無止境地相與提昇的切要因由！

　　藝術家的本懷是恢宏有容的，懂於賞識各家之長，也擅於匯通各方之見！於我公共空間的設計文化，同有從事自我創作般，熱炙的參與感；相應地來體念各地區、各文化體、各生態網脈等的生命需要與生活的常情，以藝術家的自我境界來轉還更多數人生裡的品調與文化質素。這樣，和諧地溝通，同心地努力，也才好積極而有效益地來改善您我今日所共有的景觀與人生！

　　茲略敘英風個人數十年來，飽受中國文化之美、之善、之真的感懷，盼於台灣今日無端承受各樣文化拼湊、張貼，乃至是塗抹，而盡失樸純本貌的空間設計現況，有所呼籲，有所盡意！謝謝大家。

1992年6月13日「都市公共空間景觀雕塑規畫研討會」 台北國立師範大學教育學院國際會議廳
主辦單位：內政部建築研究所、淡江大學建築研究所、中華民國都市計畫學會

文集 -03
大乘景觀
邀請遨遊 LIFESCAPE
楊英風撰寫　1997

大乘景觀
邀請遨遊 LIFESCAPE

〔台灣、宜蘭：新開拓天地〕

母親的身影，每隔數年就會回到我跟前一次，總是亮麗得令人為之入迷。而這母親的身影，就是我對美的原始體驗。

到那兒去呢？

很遠的地方，要搭好幾天船才能到的地方。

我在一九二六年出生於台灣東北部的宜蘭。當時的台灣，由於中日甲午戰爭清朝戰敗的結果，根據一八九五年訂定的馬關條約，割讓給日本，自此處於日本殖民地統治之下。島民除了馬來玻里尼西亞系的原住民外，大多數都是明、清時代，從中國福建省和廣東省移民至此的漢民族子孫，遷居宜蘭開墾的人們，經過數百年傳說性的艱苦奮鬥，所開拓的豐饒之地——蘭陽平原，孕育出人與大地渾然融為一體的，獨一不羈的新開拓者精神。

我的祖先楊聘，於一七二九年，清朝雍正年間，從福建遠渡此地，與開拓之父吳沙共同為這新世界注入了新開拓者的熱情。

繼承了這新開拓者精神的雙親，在亞洲處於大動亂時代中，為尋求另一個新天地，而將年幼的我寄養到外公家中，計畫遠渡中國東北地方，在長春創辦新事業。

〔月影中的母親身影〕

即使說是遙遠的地方，但是對於只知道南北邊和西邊環山、東臨太平洋的宜蘭的我而言，每當細心玩味母親所言時，悲傷就佔滿了整個心靈。當母親看到我一瞬間歪著頭陷於沈思時的表情，就緩緩地把皙白的雙臂伸向天空。那是夏天夜晚之事。

看到月亮了嗎？

我也順著母親手指方向，抬頭看那圓圓的月亮。

媽媽要去的地方，也可以看到同一個月亮喲。寶寶和媽媽，可以看到同一個月亮呢！媽媽無論何時，都會從那月亮處，看著寶寶你喲！

這個童話，即使在我那小小心靈，也感受到不可思議的振奮。從那天起，每當夜深人靜時，就獨自走到院子裡，目不轉精地凝視著月亮的表情。月亮會變成鏡子把我的身影帶到遙遠母親跟前的心願，以及可在月亮中窺見身在遙遠之地的母親形影的期待感，讓我感到無比幸福。我在月亮中看到了母親攬鏡梳髮的形影。身著東北地方高雅、優美的滿洲旗人婦女服「旗袍」的母親身影，感覺像是月娘派來的使者似的。後來，當我知道鳳凰這傳說中的大鳥時，首先在腦海中重疊的影像，不是別的，就是浮現月亮中的母親背影。

〔母親的大愛〕

母愛中比什麼都還尊貴的就是它的「大」。我想母親當時是很擔心孩子會因思念母親，而徒然地沈溺於拘泥、苦惱的「小愛」之中。

因此，透過「月亮」這大宇宙，將我引導到「大愛」去，藉此以讓我能免於受到對母親執著思念的煎熬，以及因沈湎於狹隘心態而苦，並培養我從拘泥中解放、甚至能把煩惱化為自在的氣質。

月明 1979

仿作雲岡大佛 1955

人，不僅只是靠著自己的努力，同時還在不知不覺中由某些人引領，才能不迷失方向往前走。而牽引我的，不是別的，就是母親的這種「大愛」。對我而言，心中永遠的形象——月中的母親身影，就是牽引我走也可說是「大愛」的「宇宙的真理、天命、調和」的那雙手。

〔中國經驗：雲岡石窟〕

我在台灣完成初等教育之後，就遠赴居住在北京，當時在北京和天津經營最大電影院的父母親身邊。

當時只知道近在咫尺的山與海的我，眼前橫互的是，雖然遭日本軍閥統治卻仍然不失天國般優雅之態的「帝國之都」北京。我自己親眼看到，天與地在遙遠的彼方與地平線連結成一直線，我在這宏偉的宇宙景觀之前為之感到目眩。

當時的我，正在北京的舊制中學求學，並在摸索將來邁向術藝之道。而決定我今後命運的是，在位於山西省大同郊外，沿著武周川砂岩斷崖的雲岡石窟的邂逅。

過去與大自然景觀融為一體，五體投地震懾於擁有巨大量感的石佛群像的經驗，即使在經過半世紀後的今天，仍鮮明強烈地浮現腦海。在我的造形巡禮時，最後回歸的聖地，無非就是瞻仰北魏時代莊嚴的華嚴世界的石佛腳下。這已經是超越禮拜對象，不能稱為存在的存在，以及接受那無垠的智慧洗禮似的經驗。

〔美的意識的搖籃：東京美術學校〕

那無法言喻的衝擊尚未完全整理好之下，在一九四三年（昭和十八年），戰爭情況越趨不穩定之中，我進入東京美術學校（現今的藝術大學）就讀。由於對大同石窟的「宏大」的執著，因此，不專攻美術、雕刻，而斗膽去敲建築學科之門，受教於當時以復興「茶室式雅緻建築」，初次展露頭角，氣勢充沛的吉田五十八（YOSHIDA ISOYA）教授（一八九四～一九七四）門下。

吉田教授再三地教導我們的是，日本的傳統建築是精心地模仿唐代式樣而形成的，也顯示了這與人類普遍的美的意識有極為直接的關聯。本以為是純日本式的美的意識，其實竟然是更國際性的，此外，從小而雅緻的日本式美的意識中，領悟到唐代的大格局精神時的震驚、引領我再度回到大同石窟之前。

〔北魏的時代精神〕

所謂的支撐大同大石佛的時代精神，到底是什麼呢？

後漢滅亡、三國英雄時代一結束，過去漢民族所輕蔑、並視為夷狄的游牧民族，入侵華北地區，給中華文化注入了新的氣息。這個時代雖為後世儒教漢族沙文主義的歷史學家，指摘是黑暗時代，但南北朝時代，才是北方新興民族朝氣蓬勃，在精神文明方面也形成莫大活力，所集結而成的時代。

被尊為漢朝官學的儒教，拘泥於形式上的禮教，並呈現僵化，隨著王朝的滅亡與衰退，加入了對老莊哲學與易經鮮活靈動的新解，而開啟了探求存在論以及宇宙哲理的時代。

回到太初 1986 (柯錫杰攝)

〔大乘佛教：般若思想〕

漢民族的這些知性生活，發源於大興安嶺，而在由統一華北整個地區的鮮卑體系王朝所建立的北魏（三八六～五三四年）時代，完成了一大革新。從印度經絲路而傳入中土的佛教，到了北魏時代被奉為國教，成了百姓精神生活的支柱，而位於大同石窟的佛教寺院以及那些石佛群像，就是留傳後世的最好證據。

當時所引進的佛教，是屬於西元紀元前後由印度佛教所興起全民性的大乘佛教。其中心思想「般若思想」，是打破所有鬱積於心中的罣礙，相對地定義萬物間的關係，包容萬物眾生的大器。

〔有容乃大〕

大乘佛教的運動，是由於釋迦牟尼佛涅槃之後，印度遭北方異族的入侵與統治的歷史矛盾而產生的；而很湊巧的是，其在時間上，與漢唐中國社會中的民族觀、價值觀、文化衝突矛盾相重疊。

鳳凰來儀　大阪萬國博覽會 1970

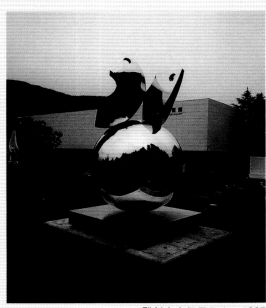

雕刻之森個展發表　1997

在此中國「有容乃大」的想法，因佛教的「般若思想」而更趨圓熟。換言之，中國至此才首次產生了不僅只是漢民族，還能包容各種民族的共有文化的柔軟性。「寬大地」超越民族、包容的花蕾所綻放出大唐帝國的國際文化主義的成果，也可說是這個時代所孕育出的。

〔空：對寬大的自由〕

其實這才真正是雲岡石窟造形的醍醐味。般若思想的「空觀」，所論證的是：不受實體束縛、自由自在不受侷限的心靈，是能與以宇宙天意的相對性而成立。豈止是不侷限於空間，甚至於不受限於時間。在宜蘭追逐月亮中母親背影的幼時的我，佇立於石佛群像之前的中學時代的我，以及經過半個世紀又想回到石佛跟前的我，相同地也是相對性的定義。

形成雲岡石窟的簡潔曲線，以及雄偉豁達、象徵化的表情，賦予了我無法言喻的勇氣。質樸的北方體系的新興民族的無數石工們，以雕刻石佛而把自己刻入歷史，他們的每一口鑿子，都給生命力逐漸枯竭的古代帝國，注入了新的活力。

〔對「自我」的詢問〕

承襲母親的教誨，以及在大同石窟的原始體

驗，我一頭栽進了現代雕刻「自我意識」的世界。然而，當以兩隻手和雕刻材料對峙時，經常不由得忽然感到自己身處於宇宙空間的懷抱之中。我認為這幾近於膚觸的體驗，與「自我」層次不同，而是由於與景觀間的對應所形成的。並且，這是奉行十九世紀以來歐洲「理性批判」以及「人文主義」等原理的人們，所無法理解的。

我雖然處於雕刻這場域，但事實上卻無法完全融入於作品中，而是無意識地以自己的膚觸，來掌握涵蓋作品的景觀（LIFESCAPE）。

我的觀點並非將自我置於座標軸中心。我並不把作品視為獨立的實體，我的觀點是作品雖然存在但仍是「空」，當作品透過所置放的景觀及作者，對超越時間的鑑賞者而言，成為玩賞藝術的對象時，創作的價值意義才成立。

〔北魏精神：大器〕

而這才是北魏的時代精神，也是我應該返回石佛足下那個場域所教導的般若智慧，並顯示其寬大、包容者的應有狀態。

作品並非是表現作者的「自我」，而應該是為提昇宇宙本來的應有狀態之「器」才行。器，是為了裝放物品而有，當其為讓人予感有要裝入之物的相對引導者時，方有意義。當鑑賞者與「要裝入之物」的密切關係成立時，我所期許的「更大的景觀」、「大乘景觀」也才成立。

〔宇宙塵與宇宙仁〕

那麼，作家要如何參與這景觀才好呢？另外，在某個時代參與，又有何意義呢？

在此，以天空為例。若根據天體物理學，據說宇宙空間中，星球間物質的「宇宙塵」邊由物質間引力支撐而持續永久性逍遙。據說這宇宙塵在擴散、集聚、爆發的過程當中，會從極微小擴大為巨大的能源體。

按照大乘景觀中天意安排的真圓之宇宙塵，因其柔軟性而促使形成巨大的直線線力時，它雖然與宇宙恆常運動的「宇宙仁」之間存有矛盾性否定，但其互相肯定的關係仍然成立。

我彷彿在一個個宇宙塵中，看到了人類的自我

似的。它不僅是反映同一時代的明鏡，同時也讓「宇宙仁」這永恆的典範成立。

朝氣蓬勃的氣象、含糊的態度、對衰退的恐懼，讓人預感到希望與過去、現在、未來的隔閡。當肯定與否定渾然成為一體時，自我這幻影才會消失。

〔時代參與：走向在家之中〕

時代，在我們的眼前，巨大的隔閡逐漸瓦解，化成無數的微塵芥蒂，在擴散、集聚間，釋放出無法控制的能源。我認為在這之上再疊上北魏的時代精神，就是我身為景觀作家，自律性的時代參與。

我期盼著，能超越獨善與我執的「小愛」，攜更寬更廣之器，和同時代的人們共同分享「景觀」這面明鏡。

一九九七年五月十一日母親節

寫於台北

宇宙飛塵　1997

2.日記 Diary

1940 年（昭和 15 年）紀元二千六百年[1]（摘錄）

3 月

七日　同學們下課後為我一個人舉辦送別會。送別會非常有趣，同時他們也鼓勵我，為我打氣。

九日　終於不得不跟大家道別了。從宜蘭火車站出發的火車是上午十一點十五分。離開基隆港是下午五點三十分。宜蘭車站裡到處是送行的親戚，而當中竟有特地停課提前來車站等待的班上同學及老師，我非常感動，一句話也說不出來。當火車開動時，大家為我們高喊萬歲，使我覺得好像要去大陸出征般。約有十五位親戚，還專程同車要到基隆港送行。在宜蘭（出發時）是陰天，到了雨都基隆就下雨了。姊姊和麗卿妹因學校上課，搭下班車趕來基隆。我們要搭乘的輪船是一艘日本與台灣的連絡船「蓬萊丸」，相當地大。不一會兒，時間到了，我們不捨地和大家道別。

十日　今天整天都沒看到島嶼，卻看到一群海豚飛躍於大海中。離開基隆後，天氣馬上放晴，波浪很平穩。我生平第一次乘船，卻意外地沒怎樣。我好像不怕暈船。

十二日　上午八點船抵達門司港。果然我不怕暈船。我們三人在此下船，換乘小舟上岸。父親已在岸邊迎接我們。我們與父親在一起，只有幾年。前往韓國的連絡船是下午十點出發。這段空檔父親帶我們三人參觀門司、下關市區，並買了東西。不久時間到了，登上連絡船「金剛丸」航向釜山。在門司的壽司店裡，我寫封信給同學們，並寄出去了。

十三日　金剛丸上午六點到了釜山，釜山真是寒冷。接著搭乘上午八點五十分，開往北京的列車大陸號。火車快到京城的時候，我第一次看到了雪。可惜，通過鴨綠江時是晚上，外面一片漆黑，什麼都看不到。

十五日　火車約慢了兩個鐘頭，午夜零點二十分到了北京車站。北京車站裏到處可見戴著紅帽的役伕，他們慢吞吞的樣子，真令人吃驚。北京也是又寒又冷。不久我們坐人力車到北池子井兒胡同八號的住處。上午英欽被父親帶去東城第一小學校辦理轉學手續。弟弟高高興興地回來說，學校很大又很壯觀。

十七日　從今天起一連五天是入學考試，這將決定我是否順利進入心目中的理想學校——北京日本中學校。我的准考證號碼是三百九十號，應考生約有五百人（從准考証號碼得知）。今天的考試，從上午十點到中午十二點，考題如下：

一、將明治維新以後，我國（日本）與中國的三項主要關係，寫成一篇文章。

二、A.東京氣候與北京氣候的不同點。

　　B.日本的中國地方[1]地形，北京、天津的地形。

　　C.日本人的優點，中國人的優點。

三、下面兩張圖畫，A.（　）圖是正確的。B.請列舉出三項你認為不正確的圖的不好之處。

四、（留聲機分別播放三張唱片給考生聽，請將每首曲子的感覺寫在試卷上。）

十八日　今天只有身體檢查，一號到一百八十二號是上午九點開始。之後（的號碼）從下午一點開始。

十九日　今天讓我們看一遍名為「北京」的文章，然後將它大聲的唸出來。另外連續做了三次跳遠。

1　指日本本州西部地方。

9月

廿九日　星期日　陰→晴

　　　　學校第二次秋季運動會。葉金鐘來信。第四次最後身心鍛鍊日，參加在東單練兵場舉行的典禮。

卅日　　星期一　晴。運動會的隔天有放假。寫信給葉金鐘、陳秋成、陳朝枝。

10月

一日　　星期二　晴。本週班級值日生。興亞奉公日[1]。

二日　　星期三　晴

三日　　星期四　晴。公佈第二學期期中考。

四日　　星期五　晴

五日　　星期六　晴

六日　　星期日　晴。西城小學運動會。

七日　　星期一　晴

八日　　星期二　晴。林如璋來信。

九日　　星期三　晴。到城外的陸軍墓地參拜（從大使館行軍）。因此沒有上課。

十日　　星期四　晴。國語、修身、地理的考試

十一日　星期五　晴。數學、華語、歷史的考試　　　　　　　沒有上課。

十二日　星期六　晴。英語、漢文的考試。我和弟弟去中央公園看美術展覽會（第二屆美術展）。

十月十日	十月十一日	十月十二日
國語	數學	英文
修身	華語	漢文
地理	歷史	

1. 中日戰爭時，日本為規範人民生活，鼓舞人民士氣特定的日子。一九三九年九月一日後，定為每月一日

十三日　星期日　晴→陰。

弟弟的學校今天運動會。

參加東單練兵場所舉行的皇運祈願祭、大政翼贊居留民大會。

（六日到十三日為「後方奉公強化週」）

十四日　星期一　晨，霧濃。陰。寄信給林如璋。

十五日　星期二　晴。學校帶我們去東單光陸戲院看「民族的祭典」及去北京神社參拜，因此沒上課。

十六日　星期三　晴。往返於農事試驗場和萬壽山正門（不到二十公里）的馬拉松賽跑。

十八日　星期四　晴。寫信給葉生陽、張朝壬。神嘗祭。

十九日　星期五　晴、陰。最近，我們家要搬到新新大戲院內，所以中午到那兒去看看。

十九日　星期六　晴。

校長被總理大臣召聘為皇紀二千六百年紀念典禮，以及敕語三十週年紀念典禮的列席成員，今天從北京出發到日本（預定停留一個月）。

廿日　星期日　晴。參加在先農壇舉行的中國聯合運動會。

廿一日　星期一　陰、晴。英欽今早出發去天津旅行。預定在星期三（二十三日）回來。

（十四日到廿日為「肺結核預防週」）

（十六日到廿一日為「靖國神社臨時大祭」）

廿二日　星期二　晴

廿三日　星期三　晴。英欽下午三點從天津回來。

廿四日　星期四　風如颱風、晴。

陳秋成來信。

在飛仙戲場看電影「金語樓的噫無情」、「橫式畫卷」。

廿五日　星期五　晴。首次在校園，看到水窪結冰。

廿六日　星期六　晴

廿七日　星期日　晴

廿八日　星期一　晴。從今天（廿八日）起一週，學校舉行體溫檢查。

廿九日　星期二　晴。

我負責裝飾組。

班主任小林俊雄老師，今晚回日本故鄉旅行。預定十一月十五、六日回京。

卅日　星期三　陰、晴。教育敕語頒發五十年紀念日。舉行紀念典禮。

卅一日　星期四　晴

11 月

一日　星期五　晴

二日　星期六　晴

三日　星期日　小雨。

在「真光」看彩色卡通片「木偶奇遇記」。在照相館，拍我和家人的半身照。舉行明治節奉拜典禮。

參加在東單舉行的慶祝皇紀二千六百年北京日本人厚生運動會。明治節。

四日　星期一　小雨→陰

五日　星期二　雨

六日　星期三　晴。

昨天校園因下雨積水變成池塘，今天早上到學校一看，校園已完全結冰，許多小學生正在溜冰。

七日　　　星期四　　晴。從南池子扁擔胡同一號，搬到西長安街的新新戲院內。

八日　　　星期五　　晴

九日　　　星期六　　晴。皇紀二千六百年紀念第一天。

十日　　　星期日　　晴。皇紀二千六百年紀念第二天。典禮（學校及東單）、也有拿旗子的遊行。

十一日　　星期一　　晴。皇紀二千六百年紀念第三天（最後一天），在新新、光陸兩戲院舉行紀念典禮。

十二日　　星期二　　陰晴。我們一年級學生，今天要去天壇做野外訓練，接著狩獵野兔。

十三日　　星期三　　晴。公佈第二學期期考。連續一週，再度檢查體溫。

（十月二十九日晚上，由北京出發回到日本故鄉的班主任小林老師，十一月十二日早晨返校了。）

十九日	二十日	二十一日	二十二日
理	代	國	歷
漢	英	地	華

十四日　　星期四　　晴

十五日　　星期五　　晴

十六日　　星期六　　晴。身體檢查。

十七日　　星期日　　晴

十八日　　星期一　　晴。以前是九點十五分開始上課，從今天起改為九點半。洪長順來信。

十九日　星期二　晴。今天起第二學期期考，連續四天。今天是理科、漢文。

廿日　　星期三　晴。代數、英語考試。

廿一日　星期四　晴。國語、地理考試。

廿二日　星期五　晴。歷史、華語考試。（這四天因考試沒上課。）

廿三日　星期六　晴。今天是新嘗祭。因此沒上課。

廿四日　星期日　晴。父親所經營的新新大戲院，今天正午開幕。

廿五日　星期一　晴

廿六日　星期二　晴

廿七日　星期三　晴。晚上，在芮克電影院，看彩色電影「萬能博士」。

廿八日　星期四　晴。

　　　　今早，校長來學校了。聽說，昨晚十二點多剛回到北京，下午他跟我們講了兩個多小時他在日本旅行中的見聞。再次到北京東安門大街霓虹攝影社拍照我和弟弟兩人的半身照。

廿九日　星期五　晴

卅日　　星期六　陰晴

12月

一日　　星期日　晴

二日　　星期一　晴。今天起上課表改了。

	一	二	三	四	五	六
1	數	數	數	數	國	英
2	國	音	國	英	歷	漢
3	華	體	圖	修	英	教
4	英	華	英	教	地	華
5	體	理	劍	理	華	
6	歷	作文	馬拉松	習	文法	

星期三的習字課與星期四的圖畫課互相對調。

三日　　星期二　陰

四日　　星期三　晴。林泰山來信。

五日　　星期四　陰。西園寺公國葬日。休假。寫信給陳秋成、林有全、沈松江、林如璋。

六日　　星期五　晴

七日　　星期六　晴。舉辦往返飛機場（二十二公里）的行軍遠足。

八日　　星期日　晴。寫信給陳朝枝。

九日　　星期一　晴。向學校訂購的外套，今天上午發給我們。（七號、五十七圓五十錢）

十日　　星期二　晴

十一日　星期三　晴。新禮堂開始使用。

十二日　星期四　晴。林有全來信。

十三日　星期五　陰→晴

十四日　星期六　陰

十五日　星期日　晴

十六日　星期一　雪→陰

　　　　一年級的家長會，學校要把第二學期期考成績及連絡簿交給家長。（二年級家長會兩天前即十四日舉行。）北京初雪，從早下到傍晚，積了十公分。向學校訂購的溜冰鞋（十一文，二十三圓），今天拿到了。

十七日　星期二　晴
　　　　日、滿、中締結邦交。民眾大會在太和門前（故宮博物院內）舉行，我們學校也有參加。晚上到餐館吃飯。

十八日　星期三　晴

十九日　星期四　晴。下課後，學校首次帶我們到北海溜冰場。這是我第一次穿上溜冰鞋。

廿日　　星期五　晴

廿一日　星期六　陰雪晴。今天，學校又帶我們去溜冰場。我因左手凍傷，沒能去。

廿二日　星期日　晴

廿三日　星期一　晴。今天是皇太子生日。

廿四日　星期二　晴。今天在禮堂安奉神壇，舉行奉祭典禮。

廿五日　星期三　晴。今天起到正月六日是寒假。父親到天津出差，預定大後天回來。

廿六日　星期四　晴

廿七日　星期五　晴。陳秋成來信。父親比預定的時間還提早回來。

廿八日　星期六　晴。沈松江來信。

廿九日　星期日　晴

卅日　　星期一　晴。張大模來信。

卅一日　星期二　晴。我和友人到中南海公園的溜冰場溜冰。

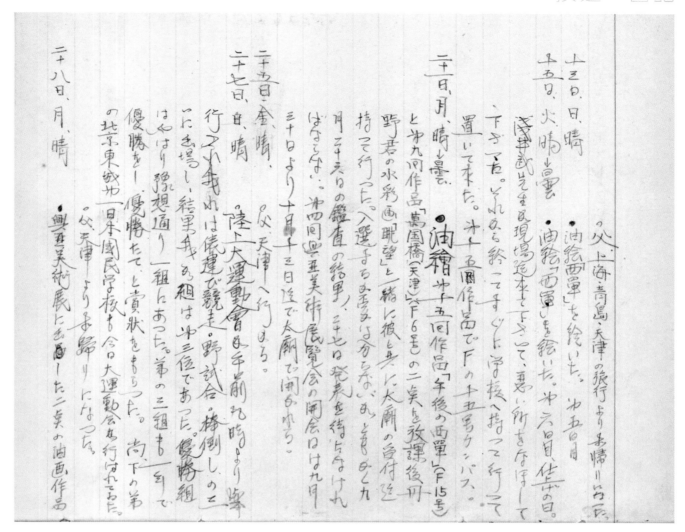

1942 年（昭和 17 年）（摘錄）

9 月

十三日　星期日　晴。畫油畫〔西單〕第五天。

十五日　星期二　晴→陰。畫油畫〔西單〕第六天，完成日。淺井武老師到現場來，把不好的地方改一改。畫
　　　　完後馬上拿到學校去。第十五次作品用 F 十五號畫布。

廿一日　星期一　晴→陰。放學後，我拿著油畫第十五次作品〔午後西單〕（F15 號）和第九次作品〔萬國橋
　　　　（天津）〕（F6 號）兩件，與拿一件水彩畫〔眺望〕的丹野同學，一起到太廟去報名。由於審查是九月
　　　　二十六日，是否入選要等到二十七日的發表才知道。第四屆興亞美術展覽會是從九月三十日到十月十
　　　　三日，在太廟舉行。

廿五日　星期五　晴。父親去天津。

廿七日　星期日　晴。上午九點起舉行陸上運動會。我參加米袋搬運賽跑、武道賽、扳木棒比賽。結果我們班
　　　　獲第三名。如賽前預期的，果然是第一班獲得優勝。二弟的班級在一年級獲得優勝獎牌和獎狀。三弟
　　　　的北京東城第一日本國民學校也在今天舉行大運動會。

　　　　父親從天津回來。

廿八日　星期一　晴。報名興亞美術展的兩件油畫作品，經今天東亞日報的發表，都落選了。從六百多件作品
　　　　中只能選出兩百件；何況要與專家們競爭，是難上加難，落選是意料中的事了。雖然我蠻有自信，但
　　　　是開始畫油畫才十個月，就要參加這種大規模的展覽會，根本是自不量力之舉。今後還有得努力哪。

　　　　補假（昨天運動會）。

　　　　祭孔典禮。

廿九日　星期二　晴。第二學期期中考日程表

	六日（週二）			七日（週三）			九日（週五）			十日（週六）	
三年	修身	物象	英正	地理	歷史	幾何	漢文×	代數	英文法作	生物	國語文法×
一年	國語	地理	修身	英語	歷史	漢文	英語	文法		數學	華語

三年的漢文和國文法的考試因小林、大島兩老師生病而中止。

10 月

二日　星期五　晴陰。父親去天津。

六日　星期二　江吉昌、林有全兩同學來信。

入選！！！早上到了學校，馬上被淺井老師叫到辦公室去。原來，昨天老師去看興亞美術展覽會，沒想到原以為落選的我那兩件油畫作品，都入選了！丹野同學的也入選。忽然，我的心飛上天空！今天的考試都拋在腦後，我拿出課本來看都看不下去。——朝會時，老師發表了這個消息，也叫大家去看看。但今天起有重要的考試，因此我靜下心來面臨考試。

老師說的沒錯，我真的入選了。可是一個人只能入選一張的，怎麼會兩張都入選呢？百思不解！覺得很意外，好像很簡單就能入選似的。二十八日報紙的入選者發表，把我和丹野同學的名字都遺漏了。回到家裡把此事告訴家人，大家都非常高興。父親說馬上去看，一家人就一起去看。我的作品在眾多作品中顯得很醒目。這個興亞美術展覽會（第四屆）會場設在太廟，場地很大，參觀者也蠻多。

和父母、英欽一起去看第四屆的興亞美術展覽會。

七日　星期三　晴

入夜後，第四屆興亞美術展覽會執行委員會來信。內容是要我於十月十日星期六下午三點，參加在太廟的懇談會和得獎作品授獎典禮。

1944年（昭和19年）（摘錄）

3月

十九日　星期日　晴→陰

東京美術學校的入學考試，終於在今天要開始了。這正是要發揮以往所學實力的時候。這五天的考試是左右我一生的重要大事。既然我只為了報考這所學校的建築科，老遠地從北京趕來這裡，我應該鎮定應試，無論如何一定要考上。如果不幸考不上，我有何臉見大家？——清晨，打開窗戶一看，好漂亮的雪景啊，大概已有十五公分的積雪吧。所幸天空放晴。昨夜雨後才下雪，一個晚上就會積這麼多，真嚇人。房東太太一大早就為我做便當，很關心我，我喝了兩杯濃茶才走出家門。在東京每月十九日訂為防空日，這一天所有的男人都要纏上綁腿。我也纏上綁腿到美校，可是也有不少人沒綁。在北京時，我以為東京的防空演習不知有多嚴格。但到了東京之後，我到目前還沒見過一次防空演習。只是走在街頭讓人感覺到，這個春天敵機一定會來空襲，所以都民很多都被疏散開來了。我邁開大步，走在積厚的雪路上，如同往常般，我搭電車前往。在上野公園遇到了很多考生。美校的佈告欄寫著：建築科的放榜日期，預定在二十八日下午五點。而且，廿一日是口試，廿三日身體檢查、X光檢診。我被分發在下午部。廿二日什麼都沒有。建築科的考生，的確只到八十七號，而且還有人缺席。因為我是第一次應考上級學校，所以聽從老師平常的指導，保持平常心，放開心胸，鎮定精神來應考。大部分考生看起來像是考過好幾次的重考生，外表看起來真令人不敢恭維。蠻多人在吸煙，著實叫我看得目瞪口呆。到了九點，考試開始。上午考歷史一小時半，數學兩小時。下午考製圖兩小時，考完後我就回家了。歷史，我猜的題目都沒出來，但題目都很平易，我還可以應付。數學，四題中我有三題確實解答出來，但第一題的證明題卻解不出來，好可惜。製圖，四個問題都完全做完了，時間很充分所以我寫得很細心。今天的考試大概考得良好，但也不可掉以輕心。錄取名額只有九人，相對地考

生卻有八十七人，裡頭應該有很多優秀的人吧！晚上，寫信給伊勢同學，告訴他今天應考的情形。

地震。來東京以後，第一次碰到地震，這次是四年來的第一次。在大陸完全沒有地震。時間是下午五點四十五分，約震了一分鐘。我剛好在二樓，所以趕忙跑下樓。這裡是日式木造建築物，所以我被玻璃窗、玻璃門、隔間板的震天價響給嚇慌了。自從離開台灣以後，已好久沒遇地震，又馬上令我想起關東大地震的慘事。

廿日　星期一　雨→陰

考試第二天。今天從八點半到十二點半的四個鐘頭，進行術科考試的鉛筆素描。雖然下著小雨，但我沒帶雨具過去。先抽座位才進入素描房。模特兒是維納斯胸像。我在北京已經畫過維納斯，所以很有自信。我的位子是緊靠入口，因為在後排，所以我站著畫。維納斯被放在高六十公分的台上，光線從左方射入。天空下雨，房間裡稍微暗暗的，加上我離胸像有四公尺遠，所以臉上的細部看不清楚，所以我只能大概地畫。今天的缺席者比昨天更多。沒有實力的人，他有沒有缺席都是一樣的。

昨天早上也許因喝了兩杯濃茶，昨夜上床後久久還不能入眠，結果到今晨都無法熟睡。因此在下午，左眼逐漸因睡眠不足感到疲勞。今天的素描，沒想到大家都畫得很差。有些人竟連輪廓都畫不出來，也有些人甚至塗成一片黑黑的，而比我弟弟們還差的人也蠻多的。他們怎麼會以美校為志願呢？他們到底有沒有練習呢？回想起來，淺井老師的細心指導真偉大，能得到良師指導，我實在太幸福了。素描的圖畫紙雖然不是良質的，但寒川老師借給我上好的 4 B 鉛筆和橡皮擦，我才能夠很順利地作畫，好感激喔。

防空演習。昨天日記才剛寫來東京之後，還沒遇過防空演習。今晚，終於有了防空演習。我熄燈提早上床。

廿一日　星期二　晴

　　口試。第三天是口試。我排在下午一點起，因此今晨很晚才起床。十一點乘電車過去，但車子卻在中途故障，下車到附近的商店逛逛，買了三支水彩用的上等好筆。一號是四十九錢，二號是六十五錢，十二號是二圓四十錢，價錢蠻高吃了一驚。到美校時因時間還早，就到食堂吃「水團（一種麵食）」。這是我首次在美校食堂用餐，很便宜。不久輪到我，我約在三點接受口試。內容不怎麼樣，問些父親的職業啦、前天考試的結果啦、興趣等等諸事。老師們有四位，可能都是建築科的老師，問了約五分鐘就結束了。與今天剛結交的朋友（建築科考生六十七號），一起走出公園。他只答了兩題數學、三題製圖，所以也許考不上。明天沒有要做什麼，所以不必去美校。

　　鏢弟今天起兩天要考北京中學，我想他一定都準備好了。二十四日的發表應該沒問題吧。

　　公共澡堂。傍晚到附近的澡堂洗澡。這是我第一次進入東京的公共澡堂。因為煉炭不足家庭只能偶而燒洗澡水，所以只好上公共澡堂。一次八錢，以後大概兩天來一次。手的凍傷也許因血液循環不良，敷了藥也不見效反而惡化，因此用入浴療法也許有效。

　　今天開始讀中西利雄所寫的《水彩技巧與隨想》。他是美校校友，所寫的內容都是他親身體驗的累積。他對水彩態度真摯，對我來說這是本再適合不過的好書。我想以這本書，重新研究水彩，努力做個真正的好畫家。晚上，整理買回來的水彩顏料，開始我嚮往已久的色彩研究。

廿二日　星期三　晴

　　夢。我和弟弟們一起站在漂亮的宮殿二樓。因夕陽西下，下了樓梯，洋車夫看到我們，趕忙來告訴我們母親在等我們。之後我繼續走。中途石垣嬸嬸和大脇先生從人群裏看到我們，也說了同樣的話。打開一個房門，室內坐著母親還有一大群住在北京的親友，大家圍坐在擺滿豐盛餐點的桌旁等我們。這些人也經過艱難的旅行，辛辛苦苦好不容易才來到東京。父親不在場。母親說：「今天是英哲的生日，所以要請客。」我這才明白過來。擇席就位後，大家開動了。樣樣都是山珍海味，好久沒吃如此美食，心滿意足了。

廿七日　燈火管制從今天起將要嚴格執行了。從下午就有警防團的人來來往往地忙著。有時還發號練習空襲警
　　　　報。晚上燈火管制聲吵得煩，所以提早上床睡覺。傍晚叔叔的親戚，長崎來的學生在這裡投宿。

廿八日　星期二　雨
　　　　考上了。雖然下午五點放榜，但我從早上就坐立不安。我有充分的自信會考上，但一想到萬一考不上
　　　　了呢，心情就更加焦慮起來。為了鎮定心思，我拿起書本來看，卻一點也不管用。終於在午餐後，馬
　　　　上出門去學校。公園內因下雨遊客稀少，大部分的人可能都是要去看放榜。油畫科、日本畫科、雕刻
　　　　科都已經公佈錄取名單了。一點左右我抵達學校，想說要去找入谷老師詢問結果，但老師卻沒有來。
　　　　一點半我去見金澤老師，他說兩點的會議，將決定建築科的錄取學生。由於今年為了多錄取六人，可
　　　　能放榜時間會晚一點，老師也完全不知道結果。到五點之前，時間還很充裕，只好到都美術館，看陸
　　　　軍美術展覽會。這已是第二次了，可是因為都是很好很好的作品，所以百看不厭。又買了四張作品的
　　　　明信片。這一次我慢慢的欣賞，由於離發表的時間還早，就走進動物園逛逛。動物園裡的猛獸已不在
　　　　了，讓人覺得悵悵然。雨時停時下。四點我又到學校，剛巧碰到剛開完會走出來的金澤老師。他說：
　　　　「你考上了，以後好好用功吧！」啊！幾年來的努力終於如願以償了。我欣喜若狂。為了等這句話、
　　　　這個發表，我等了多久了呢。淺井老師、雙親以及很多關心我的人，聽了這個消息一定會很高興吧，
　　　　但是他們可能也會擔心我吧！剛踏出社會的我，從此以後應該要有更大的自覺，要好好努力才行。山
　　　　本同學約我回北京，我也很想回去，只是到四月二十日的請假，學校是不可能批准。我為了慎重起見
　　　　想請教金澤老師，一直等到五點還是見不到他。放榜了，建築科錄取了十五個人。走出學校直往郵
　　　　局，用各種方法想打電報給父親及學校，但卻不准我打。我跑了好幾個郵局，結果換個方法好不容易
　　　　才准我打給父親。剛好六點，電文是：「『及格，急匯錢來』，楊。」很遺憾不能打電報給學校。回
　　　　到家告知叔叔們，大家都很高興。他們會為我安排入學後的住處及其他各種事情，所以我可以安心地
　　　　不必請父親來。他們替我安排住宿在豐島區西巢鴨四之一二一櫻小路，房東太太是群山（張）尚枝阿

姨，她的兒子叫東亮。寫信給王康緒兄、山本、伊勢、大井同學後才上床就寢。

廿九日　星期三　晴

寫信給陳朝枝舅舅、村井兵庫老師、黃登洲叔叔、後藤直養校長。又打電報給父親：「『一切託叔叔安排，住處已定，平安』、『路途不便不必來』、『請通知學校』，楊。」以上七十二個字，在上午十點三十分打電報。寫給校長的信，我想用快信但拿到郵局，他們卻說寄往北京的只有普通信。我聽了神情恍惚，竟沒貼郵票就投下郵筒。我趕緊到郵局去問，不巧剛被收去了。糟糕了，這要如何才好，只好趕緊寫張明信片道歉。我怎麼會做出這樣的糗事呢。道歉的信，如能一起寄到就好。

寫快信給山本同學，通知他我決定不回北京了。

報に命ぜられた事が今日の新聞にきいておった。

22日 月 晴
久し振りに晴れた。
警戒警報は20日の夕方発令されて以来今日の13時30分にやっと解除になった。
ツベルクリン反應の注射を学校でやった。
最近洗濯物が大分たまって忙しい暮しへなったが学校から帰って見たらをばさんがすっかり洗濯をして下さった。これで大分助かった。有難いものだ。

23日 火 晴
野營の予定は今度6月初旬に富士山麓でやることになってゐたのであるが都合により7月か9月の何れかに輕井澤へ行くことになったさうだ。輕井澤は避暑地で食べる處がよく皆云って喜んでゐた。

24日 水 晴
澤田校長退任及び永井假校長就任の訓辭が正午大講堂に於て行はれた。永井先生は面白さうな人で彼の話では良く美術を理解してをるさうだが御手前にその通り實行をして果れるでせうか？
身体檢査をツベルクリン反應驗査が午后一時より武道場で行はれた。自分の反應は陽性である。
山本君より便りの届き、彼に返事を書いた。

25日 木 晴
夢、朝4時半に目を覺まして起きやうとしたがつい寢てしまった。──日曜日を利用して土曜日の夜北京へ帰った。そしてあなさんやお母さん弟達に楽しく東京の土産話をした。久し振りに帰って皆と一緒になったその嬉しさ、實に何とたとへやうな。そして御馳走をも腹一杯食べたやうな判もした。ひょっと目を覺まして見たら6時5分前。あゝ全く一刻千金の夢だったのでしばらく感慨無量なるものがあった。北京の人々も同じような夢を見て思って下さって居る。

5月

廿二日　星期一　晴
連日下雨，終於在今天放晴了。
空襲警報從二十日傍晚發令下來，到今天十三點三十分終於解除了。
在學校施打肺癆檢疫針。
最近因為太忙，因此積了許多髒衣服，今天從學校回來時，發現房東太太替我洗好了。哎啊！太好了，真謝謝她。

廿三日　星期二　晴
原來預定六月初旬在富士山麓舉行的露營，聽說改在七月或九月到輕井澤舉行。大家都高興地說輕井澤是有名的避暑地，又是有得吃的好地方。

廿四日　星期三　晴
今天中午在大禮堂舉行澤田校長的離職儀式，以及永井代理校長的任職談話。永井校長看起來是個蠻有趣的人，聽他談話好像對美術很了解似的，只是不知是否真的會畫畫？
下午一點起在武道場舉行身體檢查及驗查肺癆反應。我的反應是「陽性」。
山本同學來信，寫回信給他。

廿五日　星期四　晴

夢。清早四點半醒來，本來想起床卻又睡著了。——利用星期六晚上回北京渡週末。我和父母、弟弟們快快樂樂地談論東京的種種。與久別的家人重逢，其快樂真是無法形容。我好像也吃了豐盛的餐點。驀地醒來，看錶已是六點五分。啊！真是一刻千金的夢，久久捨不得下床，感慨萬千。北京的家人大概也做同樣的夢吧！不久房東太太叫我，我回應了一聲，她竟然一直在笑。我問明理由，她說之前叫了好幾次都不起來，她感嘆我真會睡。跟她說了剛才做的夢，房東太太又笑個不停。這是睡回籠覺的關係，還好沒被叫醒。

美校全體教授提出辭呈——這是今早報紙的頭條消息。又寫著這是踏出改革的第一步。真是一大事件。

報紙的內容是：「東京美術學校的改革，早在和田英作校長時就常常被提起，但幾乎都無疾而終。不過隨著時局的變化（七七事變、大東亞戰爭），該校學生也參加了勞動、戰鬥訓練，成為學生兵團的一份子。但是，該校的教授們卻與其他專門學校不同，有很多是高齡的人，也有很多教授以美術家自居，忽略了國家推行的活動，他們只在任課時間才到學校，上完課後馬上就走出校門。因此，很少看到教授和學生一起從軍事訓練、勞動服務的教育方式。有鑑於此，文部當局決心藉機改革該校，使得該校完全轉變為戰鬥學校。首先，二十一日永井專門教育局長以代理校長上任。二十四日，把全校教授分成上午、下午兩梯次加以召集後，說明如果繼續只在上課時間到校，將違反現今教育的大方針，所以要實行根本性的改革。為了順利地進行改革，所以要求全校教授、副教授提出辭呈。結果，結城

「さの教授のうちより辞職を求める者の外新たに臨む
る教授として院展、国画展、一水会系の作家に白羽
の矢を立て、ねらふ模様である」

学校の改革について取りざたされた新しく美校にも悪
に手术下されたのか。昨日假校長永井氏の就任
訓辞では大島美校の存在を良く理解してゐる様で
あるか、はたしてその通りに見て呉れてゐるであ
らうか？　登校して見ると生徒は出席憂鬱なものだ。
先生方は大部分欠席して居られる。食堂近「ストラ
イキを起してやってゐないので昼食は近くの雑炊
屋へ行ってねた。英語の時間に村田先生よりこの
問題についてお話しがあった。即ちこれは先生方の
問題が時勢物止もに止まれぬ事情の為。美校も音
楽学校と共に教育統制に乗ったわけでこれから一層
之派に改革されるなら生徒は心配する必要はない。
今の岡部文部大臣も美術について良く理解している
筈と云はれた。指導は変りなく変れるが、先生方で
来てすんのない。時には村田先生も代りに講師をして
下さるさうである。あゝ村田先生は実に美校唯一
の偉い先生だと思ふ。先生の教育実に偉大である。

　　クサカベ油絵具製造会社へ先日注文をした
油絵具も志木より届いた来て呉れところしがキた
来た。

　　クレパス。昨夜我が部屋を画題に初めて
クレパスを使って描いた。今晩も続けて描いたが
出来は思ふ様に行かなる…ですっかり仕上げてゐない。

　　尚校ちばさん…いの頃は絵が上手で
一時は女画家に志したさうたが漢に止め
七事々の昔話も了會後ちばさんなかった。ちばさん
も絵については理解がある様である。

26日、金、曇　・夢に一生懸命絵を描いてあたのを見た。
昨夜早く寝たのに今朝は普通より少し遅く目を覚ま

素明、朝倉文夫、六角紫水、北村西望、津田信夫、田邊至、高村豐周、森田龜之助、矢澤眩月、伊原宇三郎及其他教授即日提出辭呈，至此該校踏出改革的第一步。永井校長除了會慰留幾位教授之外，似乎屬意聘請院展、國畫展、一水會系的藝術家們加入新的教授陣營。」

沒跟上學校改革的美校，終於也遭到開刀了。昨天永井代校長的就任談話中，似乎對美校的重要性與特質有相當的了解，但果真如此嗎？上學時，學生們都顯得很憂鬱，大部分的老師都沒來。連食堂都罷工不開，午餐時大家只好到附近的雜炊屋用餐。英語課時，村田老師談起這件事。他談到這是老師們的問題，時勢所趨這是不得已的。美術學校和音樂學校都一起被編入教育管制的一環罷了，以後會被改革得更好，所以學生不必擔心。他又說現在的岡部文部大臣對美術也很了解。每天的課會照常上，如果有老師不能來上課時，村田老師說他會來代課。我覺得村田老師真是一位以學校為家的偉大老師。老師的精神，真偉大。

草壁油畫顏料製造公司來信通知，前些日子訂的油畫顏料已送到，要我過去拿。

粉蠟筆。昨夜首次以我的房間為畫題，用粉蠟筆畫了一張畫。今晚又繼續做畫，結果畫得不盡如意，還沒完成。

晚餐後，房東太太談起她年少時也很會畫畫，有段時間她想做個女畫家，不過沒有如願而放棄的經過。看來房東太太也對繪畫很有認識。

廿六日　星期五　陰。夢見我一心一意地作畫。雖然昨夜早睡，但今天卻比平常晚醒來。

6月

八日　星期四　晴（陰）

本週是素描週。在油畫科的素描室作畫。第二次木雕。昨天跟入谷教授說，我也想研究木雕。今天教授就來看我的木雕刀，並給我檜木片，又借給我範本。放學後，我馬上抄寫範本，然後拿雕刻刀雕刻看看，沒想到很難雕。不過這是我的第一次木雕，我想只要習慣就沒問題。雕刻刀我覺得磨夠了，但還是不怎麼利。

九日　星期五　陰

肚子不舒服，害我半夜醒了好幾次。肚子沒用力也會因水而咕嚕咕嚕叫，應該不會是著涼才對。好久沒吃冰蘋果了，大概是昨天吃冰蘋果的關係吧！醒來後又馬上睡著，不過都在作夢。有回到台灣的夢，也有回到北京的夢。還有很多其他的夢，不過都記不清楚了。

早上身體就很不舒服，雖然不是腹痛，但肚子裡滿是水，食物完全不能消化，還拉了兩次。今天有三個小時的軍訓，原想不要勉強參加而在一旁觀看。後來下定決心參加軍訓操練，結果肚子反而舒服起來。鬧肚子時，節制飲食可能會快點痊癒吧！

想一想，近日每天無精打采，是不是精神鬆懈了？還是營養不足的關係呢？最近都沒有吃到肉類和糖類，因為糖類的不足，身體疲倦了也很難恢復元氣。

但是自己的身體，應該自己小心注意。萬一生病了，就真的對不起父母。我想應該要十分注意營養。

素描。繼續昨天的進度，最後把它完成了，但是別人都還沒畫好。他們不認真畫，所以連輪廓都畫不出來，只把兩個模特兒擺來擺去。我用帶來的照相機照了一張我的作品。

十日　星期六　晴

東亮哥搭十一點的火車，與他的朋友到富士山玩，明晚才會回來。

從八點到十點三十分，不停地磨雕刻刀，大家對我的耐心都很驚訝。雙手都磨累了，但刀刃非常鋒利。為了完成一件工作，是要非常費神費力地準備。

創美會計畫明天要去參觀大船的松竹攝影所，我與朋友約好一起去。

欽弟來信。北京的新家在西長安街九十七號的淮陽春，所以是在舊家隔壁的餐廳。母親從此會不會稍微閒一點兒呢？信裡說，為了慶祝我考上美校，四月下旬父母在北京家裡，花了八、九百圓請後藤校長、淺井、田村、寒川、水上、難波、青野諸位老師共十一位聚餐。

1945年（摘錄）

8月

中華民國三十四年八月十日　星期五　晴、雷陣雨、炎熱

　　・八月九日零時起，蘇聯對日本發動戰爭。[1]

　　我最初是從《華北新報》中，得知上述今早的情形。果然，蘇聯終於也宣告加入戰局。日本將要再度
　　迎戰新的強敵。日本對世界的一大決戰，結果會如何演變呢？我想戰爭結束的日期不遠了。

　　父親晚上從天津回來。聽說這次父親在天津，首次與崔呈祥的父親一同合資，從事香煙及西瓜的買
　　賣，資本是二百萬元，而父親出資一百萬元。晚上父親和呂家生兄、崔呈祥弟談到此事，呂先生也決
　　定加入買賣。另外，父親、我、英欽三人轉籍到天津的事也確定了。田村老師中午來我家，帶著學校
　　的簡介、一本書、一隻兔子回去。

十一日　星期六　晴　非常炎熱

　　・北京物價

　　最近的物價又快速地上漲了。和上海幾乎沒有不同吧。

　　金1兩　昨天早上的價格 ────── 480.000.00

　　　　　今天下午的價格 ────── 250.000.00

　　大米1斤 ──────────── 1.110.00

1.蘇聯於1945年8月8日對日宣戰。

小米 1 斤————————————————————— 360.00

白砂糖 1 斤————————————————— 3.000.00

豬肉 1 斤—————————————————————— 800.00

雞蛋 1 個———————————————————————— 65.00

前門香煙 10 條 1 箱———————————————— 400.00

麵粉 1 斤———————————————————————— 450.00

蘇聯對日本開戰後，突然間，黃金 1 兩從 20 餘萬漲到 48 萬後，又急速下滑，今天下午的價格是 25 萬。我想價格上下波動的原因，是街上謠傳著日本向聯合國無條件投降。雖然過了立秋已經有一段時間了，但天氣還是相當地炎熱。晚上好像在蒸籠裡，熱得難以入眠。北戴河海濱的涼爽氣候，實在是求之不得啊。

十二日　星期日　晴　炎熱

　　我要把過去的經歷，整理成一個表格。這個由我設計、全新製作的表格，是要放在我相本的首頁裡的。要完成這個表格必須花很長的時間，因為我要整理長期以來的日記。

十五日　星期三　陰有雨　涼爽

‧戰爭完了！

和平、奮鬥、救中國！

和平至矣！盛傳多日之東亞全面和平，終因今日正午十二時日本政府當局對全體日本軍民之廣播，下令停戰。而入於急轉直下之嶄新階段。至是，四年來之東北問題，八年來之中日戰爭，四年來之太平洋大戰，遂告終了，和平之鐘聲，傳遍全球，國人無不鼓舞歡欣。興奮之餘，尤有「嚴肅」之感，蓋所謂正義之和平雖為世人共同之要求，亦須由世人共同之努力而獲得、而延續。新時代之序幕，於茲啓矣！[1]

民國三十四年八月十五日正午。啊！這個日子的這個時間，我畢生難忘啊！大家聚集在收音機前，聆聽日本正式向國民發表向盟軍投降的宣言。我的心中充滿著停戰命令發佈時的喜悅、即刻恢復為中華民國國民的感動、拯救我等一家的感謝。我心情非常激動。啊！這不再是夢了。竟然這麼快！！！

聽完收音機後，我們家族和石家，一起用葡萄酒乾杯，祝福我等中華民國萬歲，及祝福我們幸運的家庭。想一想，我們家族的人，可以說是蒙受上天的恩惠。畢竟，人要是走「人義正道」，就會受上天恩賜，這實在是值得慶幸。我和母親一同離開台灣來到北京，並沒有受到台灣戰火的牽連。我前往東京讀書時，在楊肇嘉的協助下，避開東京的大戰災禍。另外，我從東京回來一年後，也過著和戰局全然無接觸的自在生活。即使家中經濟遭遇困難，在母親的努力下，我們每天的生活還是非常快樂。隨

1. 此段以中文書寫。

うずすを聞き終った後吾々一家揃って
石氏達と共に葡萄酒も乾杯して我等中華
民国万歳と我等家庭の幸運を祝福した。
思へば我等一家族の者は全く天恵と云へる
矢張り人間は人義の正道を行けば天恵
必ず有するものだ。全く有難い事である。
自分は御母上様と共に台湾を出て北京
に来たなら今次の台湾の戦雲にまきこまれず
に済み、東京へ遊学に行っては揚肇嘉
様の御蔭で東京の大戦災をまぬがれ得た。
又東京より帰ってまった一身となー全く極めて
自由な身で戦局と全く無接近で生活し得
た。家庭の経済による困難はあっても御
母上様の御力で日々の生活は極め
て快楽だった。戦局の切迫するにつれ
て吾等兄弟の徴兵については殊に御母上
様も外心御心配して下さったも今のこの
暖時よりはことごとく霧散まきた。
全くこの暖時に於ける様るな喜びは筆
舌の尽し得るものではない。
台湾に於ける親戚達は皆達者で居られる
だらうか？彼等も今日の喜が吾共にしてをる
事であらう。
日本の領台五十年全く夢の如くに過ぎんと
してをる。

著戰局的急迫，母親特別擔心我們兄弟會被徵兵，而今轉眼間問題全解決了。

這時的喜悅，是筆墨、言詞所無法形容的。

台灣的親戚們，大家都還健在吧！今天他們大概也很高興吧！日本佔領台灣五十年，宛如作夢般。

想一想，我們從日本也得到很多的恩惠。但是，在大和民族的性格下，我等台灣民族也受到很多虐待。自己從小就在日本教育下成長，因而到中學時代為止，對日本完全忠實地信賴。但是，在中學校時也稍微聽聞過，台灣民族過去受虐之事，然而我真正對日本感到不服，是在來到東京以後才漸漸地增強。

我是對日本政策、大和民族的民族性感到憎恨，但絕非憎恨所有的日本人。我所崇拜的日本人亦非少數，如寒川典美老師、群山尚枝阿姨、石垣嬸嬸、入谷昇老師等等，當中淺井武老師是我最喜歡的一個人。

一想到這次戰敗的大和民族，就覺得他們很可憐。越想越覺得很可憐。父母在聽完收音機之後，馬上去拜訪石垣嬸嬸。無條件投降和停戰命令在正午公布後，天氣就惡化成陰沉沉的，強風刮起，頓時低雲、烏雲四散，宛如颱風肆虐般的情形。真是全所未見的淒涼。啊！連上天也知道日本投降了，宛如訴說著大和民族的一大悲哀。

看著這場大風雨，心中充滿著理解大和民族的悲哀，我紅了眼眶。真令人無法忍受，我決定去拜訪淺井老師，而在雨中走著。然而，過了五點，老師仍未回家。我和老師的母親，談了一會兒，便回家

一時颱風雨の状態となって荒れて来た。全く前例を見ない凄い様子だった。あゝ天も日本の降服を知り、彼等大和民族の一大悲哀を傳へておるかの様に。
この大風雨を眺めておる中に大和民族の悲哀が察せられ、はかなく思ひなして胸が一杯になり取口うるむを感じた。自分はたまらなくなって浅井先生の宅へ行く事を決心し、雨の中を歩いて行った。お五時過ぎなのに先生は未だ帰って来られない。先生の母と、しばらく談話して帰った。
街の様子は左程変っては居らぬ。唯中国人達は門口に立って街の様子が変りやしないかと待っておる様が澤山見受けられた。

16日 木 曇（雨）
弟達は中国の中学に入学する事に決定。英欽はその為に呉さんの宅や学校、田村先生宅へ行って手続きをした。
重慶より初めて明報が北京に来た。
日本の配給は段々にまで9月分を呉れた。
石膏着色を寒川先生は英欽にその方法を教へた。仕上げた母の首の型造に台をこしらへた。

思ふに吾々は"吾々は日本より受けた恩は誠に大きい。しかし大和民族の性格に於て我々台湾民族も少なからぬ虐待をされて来てゐた。自分は生れながら日本教育をさめて成長して来た為に中学校時代までは専ら日本に対して忠実で總てを信頼してゐた。しかし中学校に於ても少しは我々台湾民族に対する過去に於ける虐待を耳にするや眞に日本に対して不服を感じて来たのは東京へ行ってから段々と強度になったのである。
日本の政策、大和民族の民族性が憎いのであって、サウして日本人全部が憎いのではない。吾々崇拝する日本人もけっして少なくない。寒川與美先生、群山尚技をはじめ、石垣をはじめ達、入谷昇先生等々で、中でも浅井武先生は吾々最も好きな一人である。
此の度の敗戦に於ける大和民族を考へて見たら全く残酷である。思へば思ふ程気毒でならない。御父母上様はラウすを聞き路った後、直ぐ石垣をはじめ達を弔問に行った。あの正午に於ける無條件降服の發表及び停戦命令の濟んだ後、陰鬱な雲天が悪化し、低雲黒雲頻に奔走して強風起り

了。街上的情形沒有什麼改變。只是站在門口的中國人，看起來好像在等待改變似的。

十六日　星期四　陰天（雨）。

弟弟們決定轉到中國的中學校就讀。英欽因而前往吳先生的家、學校、田村老師的家，去辦理手續。

《明報》，首次從重慶傳到北京。

日本的配給，發到九月份。

石膏著色的方法，是寒川老師教英欽的。

為已完成的塑像——〔母親頭像〕，製作底座。

11月

十二日　星期一　陰　涼

國父今日八十誕辰。

今日為國父孫中山先生八旬誕辰，適值對日抗戰獲得全面勝利之第一年。

十三日　星期二　陰　涼

因為天氣一天比一天冷起來，所以又搬屋子裡，準備安火爐。

郭伯（柏）川先生下午來到我們家裡來了，我同他是頭一次見面。

十四日　星期三　晴

淺井武先生下午來到我們家裏來看我們的畫，對顏色說頂多的參考。

‧郭伯（柏）川

他真是偉大的畫家也

昨天首次見面，約速（束）今天到他家裏去，所以下午弟兄一到他家去他就掌（拿）他的畫來說明給我們廳（聽）。我看他東京美術學校時代的畫，到現在的進步非常驚人，沒看他以前的畫是不會知道他的努力用功的程度。

梅原曾大郎是他最崇拜的，固然他也是梅原式的一派。以後他每星期二下午二點到三點的時候要到我們家裡來教給我們畫。

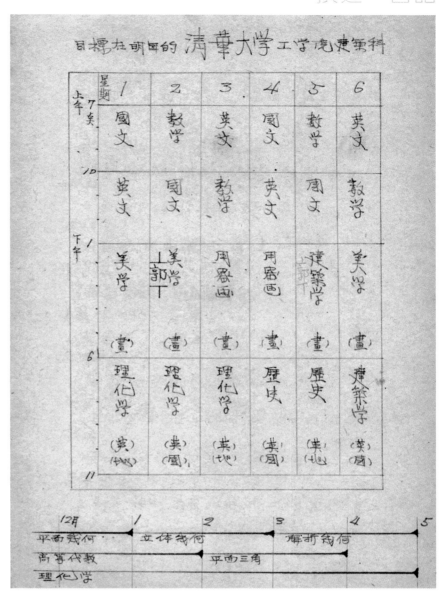

目標在明年的清華大學工學院建築

上午7點	星期1	2	3	4	5	6
	國文	數學	英文	國文	數學	英文
10	英文	國文	數學	英文	國文	數學
下午1	美學（畫）	美學—郭—（畫）	用器畫（畫）	用器畫（畫）	建築學—郭—（畫）	美學（畫）
6 11	理化學（英）（地）	理化學（英）（國）	理化學（英）（地）	歷史（英）（國）	歷史（英）（地）	建築學（英）（國）

12月	1	2	3	4	5
平面幾何	立体幾何		解析幾何		
高等代數		平面三角			
理化學					

- 國文：發音、作文、習字、文法、古文、憲義、修身、尺牘
- 英文：會話、文法、作文
- 數學：平面、立体、解析幾何、高等代數、平面三角
- 理化學：物理、化學

○ 國文：
　發音、作文、習字、文法、古文、農義、修辭、尺牘。
○ 英文：
　會話、文法、作文。
○ 數學：
　平面、立體、解析幾何、高等代數、平面三角。
○ 理化學：
　物理、化學。
· 歷史：
　本國史、外國史。
· 美學：
　繪畫、彫塑、美學論理。
· 建築學：
　用器畫、建築論理、設計
博物學：
　生理衛生、動植物學、礦物學、自然化學、
地理：
　本國地理、外國地理、
音樂：

———— 以上為明年考大學必要準備課目的分類 ————

◦ 歷史：本國史、外國史

◦ 美學：繪畫、彫塑、美學論理

◦ 建築學：用器畫[1]、建築論理、設計

◦ 博物學：生理衛生、動植物學、礦物學、自然化學

◦ 地理：本國地理、外國地理

◦ 音樂：

————以上為明年考大學必要準備課目的分類————

大光明由今天起開演外國電影片子。

1. 製圖。

1946 年（摘錄）

1 月

民國三十五年　西紀一九四六年。

正月元旦　星期二　陰天

・新的開始

今天是民國三十五年元旦，好像是值得欣喜的。因為是戰爭結束，全面勝利後的第一個新年，又好像是特別地值得欣喜的。不過本來新年並沒有什麼深的意義，是隨便那一天都好的。今年的元旦，決不會跟昨年的除夕有什麼不同，說實話，也真沒有什麼值得欣喜或特別地值得欣喜的事！新年，雖然沒有什麼深的意義，但是卻常能給希望一個新的開始，再增加力氣起來。不妨就認新年是一個新的開始，偶然我今天得到了對於我的人生觀再加入一層，使我最近的企望增加矯正。這是晚上在郭伯（柏）川先生家裡他給我一些教訓、指導之時，覺得好像薰得很昏暗的燈罩給我擦清，得到無限光明的希望。現在我更切（確）切地知道人必須要有像太陽似的指導者，纔看得見道，能在當中走──不熟的人生道，在昏暗裡往往矇矓中會走錯了道是免不了的事實。郭先生反對我最近的企望往東京復學研究，他所給我解剖的都頂不錯。我相信他所說的話，我要繼續以前的企望──入清華大學建築科然後留美國研究，再加建設為將來能獨立之堅固的基礎──像郭先生那樣的精神。「堅強」、「明亮」、「端正」的意志來做我的人生之基礎目標。

・宜蘭來一封電報

這半年多沒接到故鄉的信，忽然今天來一封電報，見「現家內平安盼覆有便來臺一遊」幾個字。果然又依戀故鄉，望能早日同母親一塊回臺。

自從今晨零時開始車輛靠右行駛。

「堅誠」「明亮」「端正的意志來做我的人生之基礎目標。」

・宜蘭來一封電報。

這半年多沒接到故鄉的信，忽然今天來一封電報，見「現家均平安盼覆有便來臺一遊」幾個字。果然又依戀故鄉，望能早日同母親一塊同臺。

三日　星期四

父親由天津回北平，這次事忙在津有半個多月，今天和安律士（師）回來，托（託）他替我們辦淮揚春的官事與羅馬市的房子的事情。晚上他的二個兒子安紹祖弟兄來見他們的父親，同時與我們首次見面談話。安律士（師）住我們家裏，大概後天就要回津。他的兒子是北大與中大的工、法系學生。與他們約明晚在我們家裏吃晚飯。

六日　星期日　晴天

・我的生日

日曆今天是十二月四日，就是我第二十回的誕生日。在我誕生的時刻正午十二點半，英鏢在庭院裡給我照像做記（紀）念。為了記（紀）念今天滿二十歲，起筆畫自像畫，所用的是油彩，四號的紙板，再二、三天可見完成。

七日　星期一　晴

晚上同母親到郭伯（柏）川家去拜訪，送禮錢二萬元（一個多月間每星期來二次教給我們畫素描的禮金）。

父親又到天津去了，做來做去父親的事業變完全移在天津，因此三分之二在津忙事業了。

十八日　星期五　晴

‧台灣人、韓國人產業政院公布處理辦法。

據十四日的報紙說關於朝鮮及台灣人產業處理辦法，業經政院核定公布，轉飭各都市遵照辦理。

處理辦法要點：一、凡屬朝鮮及台灣之公產，均收歸國有。二、凡屬朝鮮及台灣人之私產，由處理局依照行政院處理敵偽產業辦法之規定，接收保管及選用。凡能提出確實籍貫證明，並未擔任日軍特務工作，或憑藉日人勢力，凌害本國人民，或並無其他罪行者，經確實證明後，其私產呈報行政院核定予以發還。但今天的報紙，平津台省同鄉對於處理辦法認為不妥，表示反對，昨致函各法團申訴。大意為：一、台胞安分守己，愛護祖國者佔絕對多數，不能與韓國人民視同一律。二、產業被接收後，雖有經確實證明並未凌害本國人民，呈報行政院予以發還之補救規定；但國人均有違（危）害可能，

不能軍　　（均）以台胞為嫌疑犯；且私產一經接收，個人生活即生困難。三、公產收歸國有亦為不妥，例如
北　　　　平台灣會館，在淪陷五十年間當能存在，而失地收復之後反予沒收，似非賢明政府所應採之措置。
該　　　　會除呈請政院及各主管機關收回成命外，並請社會賢達予以聲援之。

父親自由天津同三位新朋友一塊回家。據說是由重慶來津的東北招撫使第一路挺進軍總司令部總參議馮潤珊與其第三小姐及其親戚，他是為我的父親由天津來平辦事要住我們家裏。那位小姐十八歲是要轉校補（輔）大附中為目的。他們三位都頂有人格的樣子。

十九日　星期六

‧宜蘭來一封信

好久待望了故鄉的信今天突然接到了。奇怪朝枝舅父寄來的信封裏明明是榮振姨丈寫的信文，而且不細寫宜蘭諸位的情形。他們望著我們回台，說他們都平安，大概也就是叫我們回台就知道的意味。他寫的信太簡單，使我也（越）想也（越）不安起來了。宜蘭被轟炸最厲害的一區，而且三姨她們住的那一帶有人說已燒沒了。以前寫了好些封信大概是沒到，不知他們都平安不平安的。台灣的物價漲地比北平還高，他們的生活一定是頂困難的罷。常常在夢中回台，但現在的局面怕太難實現。阿定表姊她為什還不來信。她是為了怕燥的麼？還是為了太忙？…

1948年（摘錄）
8月

十九日　水彩，大學內樹木。第二天。

　　　　八月份俸薪領到：45,358.00

廿日　　往立石鐵臣先生宅看他最近的作品十幾張。

　　　　訪問陳慧坤先生，據說師院…

廿一日　吾妻上台北，下午一同上街辦貨乘晚車回鄉。

　　　　家鄉南門今晚（舊七月十七日）有放水燈。明日即有普渡。

　　　　幣制改革即昨二十日起採用金圓本位，三百萬法幣換一圓，和美金之比成為 4：1，而台幣和法幣為

　　　　1：1635。

廿二日　英欽來信：據說父親將往北平，月底或九月初預回台灣。

　　　　今南門有普渡。

廿三日　第二次車上台北。

廿四日　水彩，大學內樹木，第三天。

　　　　李主任來信，據說9月初還（返）台。

廿五日　星期三　晴天

給阿定寄信，及給英欽寄《新生報》於鎮江。

訪問立石鐵臣先生，拿郭柏川先生的作品給他看，並介紹。

給英鏢寫信：

我所懷念的英鏢賢弟！

不知又經多久我沒給你寫信了。母親和你一切近況想必甚好，據英欽說，父親往於北平、河北等事必定可望解決，並父親在九月初預還（返）台省，其超然的努力及奮鬥的行績實為非凡，如此天賜於我們由持有這樣偉大的兩親，然而惟我竟向那低調、庸俗的生活墮落下去⋯為著不能打（達）到兩親所對於我的期望，便陷於苦痛和悔恨裏，更消失了給兩親陳說的勇氣。為的是吾兩親太過於偉大了，在兩親之面前我便無言，惟責備自己的愚笨，而加鞭努力勉副（免負）兩親之期望，然而當現實的自己與理想背道相馳的時候，意志脆弱了，理智昏眩了，勇氣更消失了。

在台大招考時，我不敢報考於工學院的機械工程學系及其他對於將來生活持有最保障性的任何一學系，而遂只考了師範學院的藝術學系了。我的理由雖然很多，並極希望造（找）出余假（餘暇）和你細細地討論，但總之不外出於天生的性情，除此之外很難尋到有充分的抱（把）握。

我曾望四週（周），這美麗的世界，的確很悲慘，但我又想為了在黑暗中苦鬥的人們，生活於水深火熱的民族，可愛的第二代的人們，我寧願將自己貢獻，替這世界增添一點光和熱；像技（枝）蠟燭，孤軍而和平的發著微弱的光輝，照亮了自己，照亮了四週（周）的黑暗！

婚後的我早已產生了我特殊的環境，過去的悔恨不再去想，更應該從現實重新振作自己，充實自己，因此我選定了教育界為目標而預建立起生活的信念，打（達）成在社會的基礎地位，獻給不朽的理想⋯。這些會成為夢想麼？一個愚笨的人，在不健全的病態社會中，經不起現實的考驗和打擊，他終於所落的方向麼？我已昏眩了，只有和賢明的你研究，勞煩你轉達給　父母親聽其意見，由此我預再下一決心，或馬上離開這充滿著俗舊的孤島，隨從父母親在廣大的天下鬥爭，由此從新再建立起生活的信念。我很想分析我在台灣這期間的情況獻給你和你考究，這或在最近你能接到吧。就此請你代替我和父母親研究後若得餘假（暇），煩請告知。通信處暫還可寄於青田街李寓，雖李主任已有來信說九月初要還（返）台，但，我一直可能是在台大矣，通信處如有改變，馬上給你告達。

祝你　愉快！並謹請　父母親　康安！

八月二十六日啓

再啓者：茲師院整已發傍（榜），我已被錄取於正式生十名之中，核（該）系備取生有十二名。

父母親若允許我入師院者，我欲專心研究藝術的各部門如文西（達文西）那樣為目標，而另一方面達成能以生產安定生活。因此若可能想將在北平的那些書籍、畫俱（具）、石膏、塑造道俱（具）、參考品等等勞煩父親回鄉時運回，即甚感之至。

廿六日　星期四　晴

見師範學院揭傍（榜），幸得被錄取於正式生十名之中，核（該）系又有十二名的備取者。往陳慧坤，林朝棨兩先生宅拜訪。

郭柏川先生據陳慧坤先生說最近回到台灣現在於台北，雖打聽多人，但還不知其住趾（址）。

給英欽寫信。

廿七日　給李惠林及舅父寫信，但因今為教師節郵局停辦無法寫信。

往李石礁（樵）宅打聽郭柏川先生之地趾（址），又對他說我入師院事。

游祥池君由宜蘭來，因下了雨在我宿舍宿泊一夜。

廿八日　見到郭柏川先生於華南銀行信託部台北分行樓上陳逢元先生宅。據他說預要在於九月八日到十二日在

中山堂開展覽會。

廿九日　給英欽寄《新生報》。

訪問立石鐵臣（臣），再看他的作品，他借我他的作品集（雜誌類），他欲要我幫助他對於民族學預

出品於台灣博覽會的作畫，兩、三日中可確定此事。畫油繪（畫）於宿舍庭園，初次，八號Ｐ。

廖繼春先生來訪（初次），見我油畫之製作。

卅日　由陳建鑄借到相片三十三張，ノート（筆記本）2冊。

卅一日　油畫，宿舍庭園，第二次。

舅父來信。

給吾妻去信。

訪問郭柏川先生，他託我畫個展廣告ポスター（明信片）及借畫柜。

9月

一日　在大學給郭先生畫十二張ポスター（明信片）送到他的住址。

乘晚車回宜蘭，因昨接舅父之信說吾妻感冒而心不安回鄉矣。

父親前天回到宜蘭，沒想到竟在宜蘭相見。

據說沒上北平先回到台灣辦事的。預兩禮拜還（返）回鎮江。

吾妻之感冒已轉好。今晚為舊曆七月二十八日，西門放水燈。

二日　　舅父家今日普渡（舊七月二十九日）。

中午之車還（返）回台北。

給英欽寫信。

師範學院來信，內有正式生取錄之通告書。

三日　　父親由基隆來到宿舍，（為頭次）晚飯後上街辦事，預住市內，明天上（下）南部，六、七號再上台北。

葉金鐘和陳秋成兩君來訪。葉君來宿舍為頭次。

四日　　酒宴：大學第一號館植物系教職員等由高木村君之發起，議定今日拜一號館土地公後自開酒宴，參集人二十來人。

父親傍晚還（返）到宿舍，宿泊一晚。給妻寄信。

五日　　禮拜日　晴後雨。

清晨往太平町找郭柏川先生，請他來到我宿舍，又給他介紹於立石鐵臣先生。又和他訪問廖繼春、李石焦（樵）等等先生，午餐後又和立石先生還（返）回太平町陳公館，去看郭先生之油畫作品，準備寫此評刊於《公論報》。李石礁（樵）先生又來看畫，大家鬥論李氏之作品問題。看關良先生個展於中山堂三樓。他為杭州藝專之教授，然而其作品之幼稚使人失望。

六日　　父親由台中回到台北住宿舍。

給郭柏川先生再畫ポスター（明信片）大小計二十來張。

狂風襲台北，風速非常地高。

由廖繼春先生及羅先生借到八號 F 之油畫ガク（畫框）六個。

傍晚，往李石礁（樵）先生宅運搬出郭柏川先生畫展用會場材料。

七日　幫忙郭柏川先生之油畫展會場設備。

清晨往李石礁（樵）先生宅搬出展覽會場設備材料往中山堂，在三樓和郭先生等數人大忙整天，到午

後五點多纔完成一切，而離場回家。

吾妻午後上台北來。

英欽來信。父親再宿一泊。

八日　末姨和玉鈴上台北辦貨，我和吾妻和她們上街，又送上車。

郭柏川油畫展今起開幕，到十二日止。

在山水亭歡迎郭柏川先生開酒宴。參加者為我和李石礁（樵）、郭雪湖、廖繼春、陳慧坤、藍蔭鼎、

楊三郎、陳承藩、蒲添生，計拾名歡迎郭氏，晚九點散會。

十日　往李石礁（樵）宅借四號油畫ガク（畫框），托（託）吾妻帶往給郭先生。

逢一迷路的小孩，給他帶到他的住宅。

吾妻帶雇女上街，為她案內（招待）於各處觀光。

十一日　博覽會衛生部之チャート五十張，由會托（託）了廖繼春先生，廖先生今托（託）我和他共同工作作
　　　　畫，說定預在下禮拜一起每晚在廖宅樓上和張義雄先生及他共三人畫之。
　　　　廖宅樓下今說定預在黃先生等十一月搬走時我可進住。
　　　　郭柏川油畫展之批評今登於《公論報》上，立石鐵臣作。
　　　　李惠林主任本預昨由滬乘景興輪還（返）台，然今突接電報，因事暫延。

十二日　郭柏川油畫展到此日，四十點中賣出十七點可得二百多萬元。
　　　　下午往中山堂見郭先生，他要我在十五號到華南銀行樓上預請酒宴。又初見（在台）郭太太。
　　　　妻和老媽去找老媽的女兒，在孔子廟前找到她，老媽在女兒家住一夜，吾妻傍晚回宿舍。
　　　　陳水養所介紹要給李主任用的老媽下午和陳君來到。
　　　　油畫庭園再畫上，又不能如意。

十三日　往廖繼春先生宅遇見許鴻源先生（省衛生所），商談博覽會衛生組之ポスター（明信片）包辦事項，
　　　　議決承辦。
　　　　給岳父去信，說吾妻預十五號回鄉。
　　　　和吾妻上街調查月餅（預送人的）。

十四日　李主任有信來說預二十號前回台。
　　　　往廖先生宅再上街去買畫博覽會ポスター（明信片）等之材料。
　　　　在＿＿＿＿定（訂）十盒之西洋月餅。
　　　　九月份俸薪領到 45,474 元。

十五日　月餅（洋式）送廖繼春、陳慧坤、郭柏川、藍陰（蔭）鼎。
　　　　博覽會衛生部之圖畫今起在廖宅樓上開始工作。工作人員暫定我和廖繼春先生及其兒子、張義雄計四
　　　　名，但廖先生今午回台中預叫其兒子上台北來。今晚又再買材料。
　　　　吾妻回鄉，預明舊八月十四日岳父五十誕辰紀念日要辦酒宴祝賀。
　　　　郭柏川先生今晚在太平町華南銀行樓上開酒宴三掉（桌），請我們（九月八日我們在山水亭請郭先生
　　　　的那十來個人）和郭氏的親戚朋友。意為答謝個展的助力。

十六日　月餅（洋式）送于景讓、立石鐵臣、李石礁（樵）、林朝棨、張冬芳。

十七日　暴風雨。（十六日晚到十八日晚）
　　　　油畫，庭園那一張畫成八分。

十八日　在校請同事們計十名吃西洋月餅及洋餅乾、紅茶、牛肉スープ（湯）。

十九日　在宿舍整天畫衛生局的大說明圖（6 × 7 尺），畫成三張。
　　　　往李石礁（樵）先生宅拿畫櫃還羅先生及廖先生（郭氏個展所借）。

廿日　　李主任和沈先生回台事今晨在校突然接到今朝十一點鐘到基隆之消息，因此學校之交通車趕往基隆去
　　　　接，而我回宿舍準備一切迎接主任之回家，然交通車空車回校，據說主任乘的輪船因颱風延著，大約
　　　　明朝纔可入港，因此候（侯）定先生留在基隆等候。
　　　　吾妻從宜蘭來台北。

廿一日　李主任回到宿舍。
　　　　清晨候（侯）先生來宿舍說要馬上往基隆迎接主任，我往大學叫交通車往基隆。李主任和李太太、小
　　　　女兒、女學生一名中午到宿舍。
　　　　和妻到市內買歷史系民族館預出品於博覽會的畫圖用器、材料，所找到的東西一共二十多萬元，明日
　　　　還須再多買一些。
　　　　英欽來信。

3.週記 Weekly record

1953年

2月

1（日） ・松山許先生來翻石膏，並帶他們見陳炳煌。

2（一） ・與定往中山堂聽音樂演奏會。

3（二） ・傍晚與藍、陳同往松山看蔡村竹第二次花瓶作品，被請晚餐，初見林天民、周彪兩先生。

4（三） ・風（印文）風（印文）。北岳（王澤恒）刻於二女中。

5（四） ・與藍先生兩人同往花蓮縣出差。台北→宜蘭→羅東→冬山→蘇澳→花蓮。住第一旅社。

6（五） ・花蓮→瑞穗→玉里→安通溫泉。住溫泉。

7（六） ・安通→花蓮。住第一旅社。

8（日） ・花蓮。住第一旅社。

9（一） ・花蓮→新城→蘇澳→羅東→宜蘭→礁溪→台北。

10（二） ・與定往文化看登陸月球影片。

　　　　・廖述仁婚禮日。與藍先生同買花瓶送賀。

　　　　・李春英之弟李文正與陳修福來訪。

11（三）　• 葉世強來訪請教他與王祿楓之戀愛問題。領出 2 月 16 ～ 3 月 2 日之休暇（假）費。

12（四）　• 寫賀年卡（木刻代之）共 30 名預明天寄出。

　　　　　• 張清和來訪。

　　　　　• 阿定與英哲、阿針一同回宜蘭。

13（五）　• 下午回故鄉過年圍爐。

14（六）　• 農曆正月初一日。

　　　　　• 速寫春節風俗物。

　　　　　• 收集民間春節藝術品。

15（日）　• 上午往羅東找春節民間藝術品。

　　　　　• 下午與張清和一同回台北。

16（一）　• 今起半個月為休暇（假），但因職務未得離身。

　　　　　• 往林朝棨、陳慧坤、黃君璧、于景讓、廖繼春宅拜年。

17（二）　• 送藍先生之作品三點於教育部（預寄往菲律賓）。

　　　　　• 英哲回台北。

18（三）　• 買抽象的與非具象的美術書六冊。

　　　　　• 阿針與舅父來台北。

19（四）　• 陳夏雨來訪。買《台灣的家庭生活》。

　　　　　• 舅父回宜蘭。

20（五）　• 與蔡村竹往基隆訪問林天民聯絡岳母來醫療事。

21（六）　• 傷風

22（日）　• 往松山拿碗類土膜（模）。

4月

30（四）• 在南門樓上畫海產物水彩。

• 下午返回台北。

• 往藍宅送海產物。

5月

1（五）• ㉕。

• 陳夏雨及冬山鄉農會游金泉來信。

2（六）• 與英哲往一女中看「情淚心聲」。

• ㉖。

• 給陳夏雨覆信。

• 藍先生為吾次女命名為美惠。

• 周月波（坡）拿マスク來請教。

3（日）• 13才（歲）少女來請求當モデル（模特兒）。

• ㉗。

• 施翠峰來訪。

• 給阿定去信。

4（一）• ㉘。

5（二）• 開始翻㉙。

6（三）• 開始翻㉚。

- 與藍先生往訪竹下弘。
- 阿九與松山許來訪。

7（四）
- 開始翻㉛。

8（五）
- 開始翻㉜。
- 張清和來信。
- 向英欽、壯圍、三星鄉農會去信。

9（六）
- 開始翻㉝。
- 松山馬祖例祭，王福智請晚餐。

10（日）
- ㉞翻造完成，彩色。
- 張清泉來訪。

11（一）
- 黃金樹帶英欽之作品〔少女〕塑頭像來台北。
- ㉟彩色。
- 王福智來訪介紹印刷所。
- 給阿定、員山王土、游岸圳去信。
- 英欽來信。
- 往臺大醫院看葉大東（週前被殺害現已脫險）。

12（二）
- 買三冊美國雕塑作家作品小集。
- ㊱彩色完成〔驟雨〕。
- 出差於柑園一體並由林利達導路遊鶯歌。
- 樹林、山仔腳、柑園、鶯歌。

13（三）
- 雕塑作品〔驟雨〕提出台陽展。
- 往台灣看立體電影與「小丑情淚」。
- 給冬山鄉農會游理事長及張慶泉、及樹林林利達去信。

14（四）
- （1）開始雕佛像約 2 尺立身靜態。
- 往省立圖書館寫生山地同胞土偶。
- 陳炳煌先生夫婦銀婚（20 週年）紀念日請豐年社全體社員於該宅聚餐並放電影。

15（五）
- 與藍、陳炳煌先生往萬國看「飛瀑怒潮」。
- 給張清和、許占山寫信。

16（六）
- 雕佛像（2）。
- 父親生日（農曆四月初四日）。
- 周月波來訪。
- 往臺大醫院看葉大東（第二次）。
- 第十六屆台陽展於中山堂（16 日－ 25 日）。

17（日）
- 往中山堂看台陽展。
- 佛（3）。
- 英欽來台北一起看台陽展去。他晚車回宜。
- 施驊來訪。

18（一）
- 與藍、陳、游彌堅看聯合國影展。
- 藍、陳來宅看所作佛像。
- 佛（4）。

- 陳夏雨來信。
- 給許占山去信。
- 婁子匡寄「高山故事」給我。
19（二）
- 往大世界看「奇男玉女」。
- 與哲往中山堂看「魔石神盆」卡通片。
- 打預防針。
20（三）
- 佛（5）。
- 訪阿九。
- 給陳夏雨、林游煌去信。
- 許占山來訪說在台中之收穫。
21（四）
- 佛（6）。
- 陳秋成來訪。
20（一）
- 陰天後雨。
- 台北→宜蘭。
- 為了趕畫些第三卷九期的插圖繁忙了一整天後，乘下午七時十分的火車離開台北，十時四十二分到達宜蘭，出差本來是明天起五天，但因阿定之分娩問題早些先出發，又是藍先生之好意要我回鄉看阿定的，故打算快些作完出差工作後提早帶岳母、明焄與阿定往台北分娩。在鄉岳父之作三年剛剛在昨天（農曆三月日）舉行，家裡大忙一場才完了，故岳母因緊張結果得小病，阿定又初見腳氣。但見我回鄉後元氣回復。與定入床後談到很晚才入眠。
21（二）
- 出差於宜蘭地方。

- 陰天時有雨。
- 宜蘭→員山→宜蘭。
- 員山。
- 八時起床，為中國勞工的畫稿〔國際勞動節〕作畫寄出。今為內公做九十歲的生日忌故與英欽往本家拜拜。中午在英欽處取中餐後借腳踏車與雨衣等往員山方面訪問，在鄉農會見到新任理事長王土與呂阿金總幹事談話，獲得些改進農會業務事項之消息，在湖東村德豐碾米廠見到舊同學，游埠釧君談到茶葉問題，後往湖北村找陳燊榮村長，然遇不在家。返回走內城仔方面至宜蘭。晚餐後再度往英欽處。八時往大華旅社，定住於八號室請アンマ，黃金樹君來社訪問，十二點入床。

22（三）
- 雨有時陰。
- 宜蘭→頭城→礁溪→羅東→三星→羅東→蘇澳→宜蘭。
- 頭、礁、羅、三、蘇。
- 八時起床於大華旅社，返回宅食朝餐，九點往頭城（汽車）鎮農會見理事長林錫虎談話之後再往礁溪鄉農會，見新任理事長林萬榮再找林錫明同學之後離開礁溪，乘汽車往羅東，往鎮農會見到總幹事林游煌，後往三星鄉農會見黃明凰總幹事談談，返回羅東，再往蘇澳鎮農會，返回宜蘭。

23（四）
- 陰。宜蘭→壯圍→宜蘭。
- 早上與黃金樹君同往壯圍鄉農會，見林阿萬總幹事與鄭揚談談，後往林阿針宅（七張里第一鄰第二戶）再往仁生堂醫院看黃金樹君所作雕塑，中午返回宜蘭。下午往市農會見林朝棟副幹事，又往縣農會與縣政府，但都未能遇到林朝棟與張文輝。
- 訪親戚。購小籠，計畫土產品。

24（五）
- 陰（晴），宜蘭→新城→枕頭山、冬山。

- 麗卿今晨三點鐘分娩次男（即農曆三月十一日）。上午乘腳踏車往枕頭山，新城大樹下遇見一老農夫陳啓堂作朋友，談起昔日德成時代，並往他家裡小坐。下午往冬山鄉農會見江清坤，並往張阿養宅（香和村香和路88號）訪問，送我很多花帶回，傍晚與英欽研究土產品往新店找ゲタ（木屐）工場，並在市內訂作小ミノ（蓑衣）等等。

25（六）
- 晴，宜蘭→台北。
- 乘上午之汽油車還（返）回台北。以上。

5月

2（六）
- 美惠。
- 今晨藍蔭鼎先生為吾次女命名為 "美惠" ， "美" 陽格，即藝術之精，真、善、美三德之一。 "惠" 陰格，天之賜福謂之惠也，以上二字陰陽甚有調和配合，吾次女出生於四月二十七日上午夏令時間九時十五分，即農曆三月十四日上午八時十五分，体重六斤十，身體甚為康健，分娩是在宜蘭南門自宅樓上。

6月

26（五）
- 雕塑展。「英風景天雕塑展」開幕於宜蘭市農會二樓（26-29日）。觀眾甚多，遂連夜晚也開放，並延展一天於二十九日結束。

1957 年

12 月

3（二） ・蓬萊糖業公司黃燉珩飛往東京。

4（三） ・岳母返鄉。

・楊肇嘉先生生日，他於夜十時由清水返台北，我以豬肚送上祝壽。

・又見張東亮。

・歡喜佛傀儡頭雕塑作品交於 Mr. Petterson。

・「市政與教育」封面設計原圖由劉社長轉給歐陽醇。

・請 Mr. Petterson 向農復會新聞處長 Mr. Shideler Frank 談起要我轉入手工藝中心之事。夜間我又訪問劉崇曦社長發表此事，處長與社長都表示為我前程設想，不敢留於豐年。

5（四） ・豐年社舉辦同事間之乒乓賽，我與高明堂對打得勝。

・歡送楊基炘轉入農復會新聞處於將元樓。

・離開豐年轉入省手工藝推廣中心之事原則上同意，其候補人員英欽可能有希望。

・藍蔭鼎先生生日，以豬肚送去祝壽。並報告有關離職事項之反應情形。

・寫作協會歡迎中韓文化交流團於婦女之家招待，所開小型臨時畫展參加四幅木刻〔伴侶〕、〔牧牛〕、〔後台〕、〔上下〕。

・第七卷 24 期封面完成設計。（亨德先生之畜牧圖背景）。

6（五） ・夢見天空有無數飛龍與搬移新房。

- 往盧毓駿宅研究談論科學館模型之造型，解決正面階梯之張法。
- 仿作漢代明器駿馬（約一尺大）開始作骨格（骼）在油土，由陳庭詩當助手，他今夜開始學塑造。
- 明馬 1，我，庭。

7（六）
- 於中華日報見歐陽醇先生，要我幫他再改畫「市政與教育」之封面與畫些刊頭。
- 往楊肇嘉先生宅見張東亮君送別。他於明晨飛往香港出差於歐美，預五月裡返東京。
- 與楊肇嘉先生談至手工藝中心諸事。他希望我自決一切。

8（日）
- 張東亮離台飛往歐美出差旅行，明年五月返東京。
- 楊榮聰於中山堂堡壘廳召開漫畫報之首次編輯會議並請餐，席上有很多漫畫界之名人，都很熱心只但可惜楊君經驗不足處世過於急，恐難成功。
- 看「甜姐兒」電影於新生。
- 張清和來訪。據說刀片之特許申請已來通知將要許可。他又將要再申請新案男女兩用之腳踏車之特許。
- 明馬 2，我，庭。

9（一）
- 夢見服孝衣參加行列送葬。又夢無脫衣沐浴，後當眾前脫衣裸露，眾修女多。
- 明和美術印刷廠劉登綿為要紀念我離開豐年特要用大型彩色照相機與我到台中請模特兒找地方照豐年之封面材料印彩色送豐年社。
- 帶美惠與奉琛往新生看「甜姐兒」舞蹈片。
- 明馬 3，我，庭。

10（二）
- 夢見在大河與人玩水，激流中一時平靜，復又欲漲漫從上流激下狀。
- 在 I.C.A 見 Mr. Petterson 談我發表離職問題之反應情形，約他出差返國於下星期二和豐年社方面正式辦手續談論。帶我到手工藝之家看將來應設之工作室以便計劃。

11（三）
- 英欽訪劉崇曦未晤，放些禮物於他家。
- 葉世張來訪，想托（託）我代借六千元（第二次）。
- 理髮。
- 編輯會議。
- 拔牙。自從小兒時代一直沒治療牙齦，由昨有一奧牙開始動，故先拔出，以後想逐漸治療。
- 收到香港寄來「祖國」第 257 期一冊，封面為我木刻〔插秧〕。同時收到稿費港幣 20 元。
- 芭蕾舞剪畫圖三張剪成，暫先交出給美惠之老師劉玉芝先生掛在舞室，以後有暇再取回彩色。

12（四）
- 治療牙齒，處理昨天之拔牙，經過良好。
- 私用與豐年社同仁用兩種聖誕卡設計圖樣與原稿交給明和美術印刷廠製版。此次之設計私用的用雕塑照片〔仰之彌高〕與木刻〔伴侶〕，同仁用的為浮雕照片〔豐年祭〕與木刻〔伴侶〕，都為紅、黑兩色製版。
- 「市政與教育」封面設計修改原稿與其內文之題目、刊頭等七八種畫好交人送到中華日報歐陽醇先生。

13（五）
- 大甲、台中。
- 出差：乘農復會 1957 型出差汽車，同行者為美惠、陳炳煌、劉登綿、鄭世璠、徐仁和，目的是劉登綿為紀念我要離開豐年社特帶大型照相機到台中請明星化裝照天然色相片以供豐年社之封面印送五彩色。故到台中後下午往南台中華興製片場拍（照）何玉華，後到藝林製片公司見張深切等相議次日之拍照事項。夜間由徐先生請客見到陳逸松夫婦等。住金山旅社。

14（六）
- 霧峰、台中。

- 朝晨先帶美惠到街上遊玩，於九時大家再帶明星何玉華與呂真玉到霧峰一農家拍彩色照片，中午於霧峰吃中餐後返台中看省美術展。再送明星們歸家後，於下午四時半離開台中，於下午八時到達台北。此次出差拍照封面之照片甚為成功，唯時間太短不能多照一些甚可惜。

15（日）
- 帶美惠與奉琛往 I.C.A 新聞處長 Mr.Kruse 宅（建國南路 52 號）參加聖誕會分得玩具。
- 往明和藝術印刷廠修版賀年卡之底版。

16（一）
- 張漢卿由美國寄來聖誕卡。
- 鄭雲友由日本歸台。
- 夢見和蔣總統們一起乘船渡江河並遊河山大廟。
- 明馬 4 ，庭。

17（二）
- 郭雄（溪州）來訪。
- 往陽明山訪羅古眉，末晤，即時返北。
- 香港「祖國」雜誌社寄來聖誕卡。
- 文寶齊張馥庠先生刻送印。
- 陽明山羅宅。
- 明和之劉登錦所照的彩色照片洗出，送了一張決定作第八期第一卷之豐年封面，開始分色製版。
- 買中國之名畫「敦煌」與「西域」兩冊。
- 在國際看「人間仙土」之東方風俗電影。
- 省糧食局肥料運銷處，來托（託）要畫「施肥」圖與卡通。

- 陳照明帶腳尖的木雕來訪。
- 明馬⑤庭。

18（三）
- 施驊、邢那飛、陳伯瑞來訪。
- 「中外」第十八期內「自由中國木刻選」五張木刻中有介紹我的木刻〔伴侶〕一幅。
- 私用與豐年社同仁用兩種聖誕卡印成。私用 450 張，同仁用 2000 張。

19（四）
- 夢見入牢獄訪涂炳榔君，由他帶入參觀走狹道需脫衣穿過狹污地下油筒管後迷路，又似如在空軍總部，或俄京牢獄，受嚴重檢視，並見運送罪人。
- 在麗都請午餐，與 Mr. Petterson 談有關我入手工藝一切事項與出國等事。
- 開始寄賀年卡。

20（五）
- Mr.Petterson 到農復會訪 Mr.Shideler（新聞處長）與劉崇曦正式談起由手工藝中心要請我過去的事得雙方同意。於 2 月中離開豐年社，並由英欽代之，並要我永久與豐年社給稿。又向農復會保證出國問題。

21（六）
- 陽明山羅宅。
- 往陽明山訪羅吉眉托（託）他代向 Mr.Petterson 商談有關住房與作品權的問題。替羅先生設計火爐周圍之裝飾與設計。
- 明馬⑥庭。

22（日）
- 冬至。吃圓仔。晚餐請了陳庭詩與魏友海。
- 治療牙齒。
- 模特兒林絲緞來訪，相議後天起每星期二、六夜晚來宅當模特兒雕塑人體。

23（一）
- 治療牙齒。
- 由王士彥介紹往第一銀行總行研究室見周敬瑜主任與戴時熙，要托（託）我設計「第一銀行十週年紀要」之封面與內頁之圖表及編排。
- Mr. Petterson 交周涵源一張大照片給我，是一張飛天女之浮雕要我仿作。
- 往國立歷史文物博物館找姚夢谷一起吃晚餐，相約明晨往南港中央研究院相議仿製銅器事項。
- 明馬⑦庭。

24（二）
- 張清和由南部還（返）北，說他的腳踏車特許問題有人背信先做。很可能是由藍先生漏出。
- 治療牙齒。
- 岳母來台北。
- 南港中央研究院。
- 與姚夢谷往南港中央研究院見石璋如先生商議仿製古銅器等工作與設立工房事項托（託）我設計以便成立新機構。將來可能有一工廠由我主持隨意研究，並得名儀（義）以便出國研究。參觀古物為第二次。並見高去尋與李啓生。
- 明和之彩色印刷即第 8 卷 1 期之封面校對很成功。

25（三）
- 聖誕節。
- 往第一銀行總行見戴時熙，帶回數張統計圖表。
- 設計第一銀行之統計圖表書，陳庭詩來幫忙。
- 銀圖表①庭我。

26（四）
- 治療牙齒。
- 省肥料處來商談畫肥料掛圖之漫畫小冊子（農民節前用）。

27（五）
- 治療牙齒。

- 業務會議。
- 往南京西路二段劉先生之香菇養殖場參觀香菇收穫，並托（託）我設計罐頭紙帶（袋）之圖案。
- 銀圖表②我庭。
28（六）
- 模特兒林絲緞今夜開始當模特兒雕塑坐像トルン高 8 吋。
- 銀圖表③庭。
29（日）
- 末姨丈夫婦來台北買小鳥，返回時帶奉琛回宜蘭。
- 治療牙齒。
- 銀圖表④我庭。
30（一）
- 往第一銀行總行見戴先生與他研究圖表等。
- 姚谷良來信說阿根廷國修建和平公園請我國贈「天壇」、「獨樂寺觀音閣」、「塔」、「九龍壁」等，托（託）我估價擲交教育部決定。
- 銀圖表⑤我庭。
31（二）
- 岳母返鄉。
- 第一銀行戴先生帶圖表來訪。
- 豐年社同仁年底午餐，吃牛蛙（昨中部送來），與楊基炘夫婦之菜。
- 陳庭詩於豐年准離職，自 5 月至今共奉職 8 個月。以後在我家幫忙我的事。
- 肥料處黃蘭清與陳慶正帶來內容說明書要我開始畫「尿素肥料施用法圖畫要點」與「施肥連環漫畫」。

- 姚谷良先生來訪談起藝術研究同志會以「中華藝術學會」作為名稱。並談到阿根廷和平公園之建築模型問題。
- 銀圖表⑥我庭。

1958年

1月

1（三）
- 往農復會團拜後到藍蔭鼎、盧毓駿宅拜年。
- 鄭世璠君來訪代表青雲美術會要請我參加當作會員。他們現在是九名，擬要我參加成第十名也。
- 設計「第一銀行紀要」之封面用木刻〔過去、現在、未來〕（暫定題目）圖稿大約完成，以幼芽、樹木、鳩、手、雲、天空、山等由線條組合構成。擬以兩三色版刻之。以後想試做浮雕與壁畫。
- 木刻起稿（第一銀行紀要封面用）。

2（四）
- 東京張尚枝來信，我離東京至今已十幾年，期間無音訊。
- 往木柵看姚夢谷先生之新房，聽他之計劃。

3（五）
- 夢到遠行美國都市。
- 紐約市羅塞爾萊特公司負責人落賽萊特由美飛抵台北，預在台灣住一個月，看台灣手工業中心之業務。

4（六）
- 魏友海已離職圖書館，以後專心要在我家學習手工方面之手藝。
- 夢：前牙離落一支。
- 羅塞爾萊特與 Petterson 往中部。
- 與賴金城往古玩店找古皿，再往明和請劉登綿照香菇之天然色照片，以備印罐頭標頭之用。劉登綿請午餐並吃香菇。
- 林絲緞來當模特兒。

6（一）
- 英欽開始來豐年見習圖畫工作，談定從 1 月 16 日至 2 月 15 日之間我領半月薪，英欽領半月臨時工資，於 2 月 16 日起我在手工藝中心，英欽在豐年正式開始領全月薪。
- 豐年社同事於衡陽路錦江請三處外國處長及太太們吃晚餐。

7（二）
- 劉世潤帶礁溪一尼姑來訪，要我畫龍鳳圖作碑位單。
- 往歷史博物館訪姚夢谷，並看館內之獨樂寺與嵩岳寺塔決定以 1 倍半再作水泥質以便寄至阿根廷。
- 林絲緞來當模特兒，但因忙，請她教美惠跳舞。

8（三）
- 楊篤信來訪。
- 領ワンニリーブ。
- 往第一銀行戴先生處取「第一銀行紀要」之文稿以便整冊之編排。並給他們看封面木刻之草圖。
- 謝木流來訪說景尾有一男孩 14 歲好藝術願意來入弟子學藝。

1960年

11月

27（日）• 劉真廳長、劉濟生、修女士等到萬全街工作室參觀大浮雕造作情形。

　　　　• 大直、內雙溪等地看藝專地址。

　　　　• 與劉濟生先生暢談出國等事。

28（一）• 見外交部總務司吳司長談定檀香山〔國父〕銅像之事。

　　　　• 在行政院參觀故宮博物院設計藍圖。

30（三）• 設計日月潭教師會館徽章，寄往台中。

　　　　• 衛德鄰等來看浮雕，並往英欽處。

　　　　• 劉獅來找，要日本翻銅工廠之地址。

　　　　• 舅父來台北。

12月

1（四）• 今起為教育廳之大浮雕准一個月公暇（假）。

　　　　• 顧先生、杜太太等來看大浮雕，並參觀英欽之工藝設計。

2（五）
- 藍蔭鼎先生生日（58 歲，舊曆十月十三日）。參加祝壽。
- 姚谷良、林道宏等來看浮雕。
- 楊肇嘉先生生日（舊曆十月十四日）。

3（六）
- 蔣夢麟先生等來工作室看他的胸像與大浮雕。
- 姚文英之子等來看浮雕，並幫估材料等。

4（日）
- 楊基炘來照像（相）大雕塑，巧逢停電。
- 張默君先生書法展今起在國立歷史博物館展出。

5（一）
- 楊基炘來攝影大浮雕。
- 接到外交部來訂製總理銅像公文。
- 蔣夢麟先生塑像今翻石膏。

6（二）
- 外交部吳總務司長來萬全街談訂製國父銅像事，送交美金 500 元。
- 伊藤小姐來看浮雕。
- 碧潭法濟寺造佛事項送 5 千訂金（20,000 金額）。
- 於北區扶輪社請求為英欽主辦工藝展事項，接洽成功。

7（三）
- 台中
- 與阿定往台中日月潭旅行。
- 到台中住華中旅社。

8（四）
- 台中，日月潭。
- 日月潭浮雕今晨翻石膏。
- 在日月潭研究教師會館之兩大壁之大浮雕工作所需要之場地事項。
- 逢北平時代之舊友。
- 返台中住中央旅社

9（五）
- 彰化，鹿港──寺廟，彰化八卦山大佛，見了作者林慶堯。
- 返台北。

10（六）
- 美國雕塑學校獎學金春季入學事去信聯絡改變秋季。
- 浮雕外模作好，開始裝箱。

11（日）
- 在許常惠宅見顧、杜等。
- 美國雕塑學校獎學金信件拿去照像（相）。
- 見袁克安先生於金門街。

12（一）
- 請顧獻樑、劉濟生午餐，並談美專事。
- 留美事項請顧代辦一切。

13（二）
- 見劉社長談留美事並托（託）轉蔣夢麟事項。
- 見蕭孟能，研究文星封面。

14（三）
- 往外交部取合約書。
- 蔣夢麟先生塑像完成石膏原模，裝箱將運日。
- 與學生三名同往日月潭工作教師會館之大浮雕。

15（四）
- 今起英欽在博愛路美而廉開第一次工藝設計展覽會一週。
- 日月潭，住涵碧樓分館。

16（五）
- 帶學生先遊日月潭湖邊幾個名勝。
- 左邊日神開始設計。學生在壁上開始量隔目。

- 汪希夫婦等來日月潭。同住涵碧樓分館。

17（六）
- 熊三郎與顧往埔里買爐、碗、菜，中午開始自作飯。
- 韓國美術家訪問團金晴江等五名第二。

18（日）
- 壁上畫隔目今完成。
- 〔日〕、〔月〕兩大浮雕草圖完成。開始繪圖於大壁上。
- 顧帶雇人來日月潭。

19（一）
- 由日月潭往台中，在農學院晒〔日〕、〔月〕浮雕草圖。光啓出版社見雷換章神父，與他往東海大學見モザイク及陳其寬。
- 晚間買東西，與汪希去看劉真廳長。住福祿壽旅社。
- 台中→埔里→日月潭中午到達。

20（二）
- 打電話回台北。

21（三）
- 正面兩大壁浮雕草圖畫完。
- 正面噴水池雕刻設計圖完成（鳳凰）。
- 藍達選來信。
- 深夜秦欽把兩大箱（餐廳浮雕）由台北運到日月潭，晨返回。
- 曾紫銓來日月潭。

22（四）• 修澤蘭建築師來日月潭。

23（五）• 打開台北運來的兩大箱開始準備翻造餐廳用之浮雕而分塊圍板。

　　　　• 陳廣惠來日月潭，夜往埔里。

　　　　• 給蔡進明、朱一雄、顧福生、朱家驊覆信。

24（六）• 加用二水泥工翻白水泥，至傍晚完成。

　　　　• 汪先生返日月潭。

25（日）•〔日精〕壁上之位置圖移入兩公尺。

　　　　• 泥土一卡車（四噸重）運到。

　　　　• 下雨。

26（一）• 加兩工幫練泥土，於球場開始雕塑〔月魄〕連塑到晚 10 時半。

　　　　• 賀年卡片今寄出，大部（分）為國外。

　　　　• 傅工程師來。

　　　　• 雲。

27（二）• 塑〔月魄〕第二天。

　　　　• 張忠雄來看浮雕，考慮估價。

28（三）　• 張忠雄提出取著估價要 82000 元。

　　　　　• 塑〔月魄〕第三天。

29（四）　• 打開餐廳用之浮雕白水泥，成功。

　　　　　• 濃霧，下雨。

30（五）　• 塑〔月魄〕第四天，昨天之雨有損害〔日精〕，開始放泥土。

　　　　　• 陳廣惠往霧峰找案壁人。

　　　　　• 寒冷。

　　　　　• 修女士來日月潭，談再要總統像問題。

31（六）　• 塑〔月魄〕第五天。

　　　　　• 修女士返台北。噴水池採用鳳凰設計。

　　　　　• 陳其茂。

1963 年

11 月

17（日）• 19:00 香港起飛。於泰國寄給奉琛、漢珩卡片。

18（一）• 寄台北楊李定信。

 •（時間差異，多加 8 小時，飛 20 小時）08:35 到達羅馬。

 • 上午 8 時半到達羅馬飛機場，于斌總主教派王蒙席來接，於機場貨運處辦理所寄行李，暫住於 Via Clemente III Hotel Botticelli，中午見了于總主教等報告諸事，下午午睡，夜間與白修士、陳學書連絡到電話。

19（二）• 寄卡片給珮葦、朱一雄、蘇子，12 張。

 • 乘主教團的專車到 S. PIETRO.再由尤先生領路找陳學書，於 Via Margutta 見到。

 • 中午又返回 S. PIETRO.再乘主教團專車返旅社。

 • 下午與于主教到 S. PIETRO 後自己去 Via Margutta。由陳學書領路找租房、吃點心、看夜市後再返回 Hotel Botticelli。

20（三）• 今天 24 小時全義國交通罷工，出門乘車非常不方便。上午再乘主教團車到 S. PIETRO 後由尤先生領路到梵蒂岡中國大使館，謝大使公出沒見到。返回 S. PIETRO 乘主教團車回旅社。下午自己出來 P.AZ POPOLO 看雕刻，傍晚再訪陳學書，由他帶去訂房間於 Via del Fiume 13，每月 2 萬 LIRA，從明天起可搬進來。返回旅社時乘錯車子，迷了一陣，遲一小時。

21（四）• 與主教團車到 S. PIETRO 給于主教等照彩色攝影。乘 77 路到火車站，建築莊偉新式，走到 P. AZ Della Repubblica 照噴水池雕刻。乘車到 P.AZ Cavour 照銅像，中午返旅社。下午與于主教詳談，

下午五時搬往 Via del Fiume 13 暫訂住於此。夜看看附近之數家畫廊。

22（五）
- 朝餐逢到正開雕刻個展的小野田ハル女士與渡邊アキ子（美校雕刻出渡邊利道の奧さん），暢談片刻。往梵蒂岡中國大使館見謝壽康大使，並介紹了曾堉，談到美術史。下午往 TREVI 噴水及 VITTORIANO 照雕刻，紀念館之大嘆為觀止。傍晚於 Galleria schneider 看小野田ハル女士之雕塑個展，會場內又見到義國藝術家 Macri。
- 今夜美國總統キャニティ（甘迺迪）被暗殺。

23（六）
- 上午往國立現代美術館參觀，下午往 Castel S. Angelo（聖天使城）參觀古址，後在聖天使橋及 Eman 橋上攝彩色照片。傍晚陳學書領路吃晚餐，上街買東西，看一場義國電影"鳥災"。

24（日）
- 朝餐逢見陳學書全家人將往鄉下看土地（地方政府送給）。走至 Galleria Nagionale 看文藝復興後 15~18 世紀之繪畫雕刻藝術，人類寫實之工夫真到家，這與東方完全走不同路線。星期日全市休暇，大部分店關門。走到 S. Maria D. Aggcore（聖母堂）→火車站（寫信給阿定）→S. Maria D. Angeli→S. Susanna 等很多教堂參加作彌撒。夜間拜訪曾堉君，給他看我的幻燈片作品。

25（一）
- 上午往駐羅馬日本大使館拜訪下村清，並見了渡邊利道（美校雕刻出）下午上街，又到小野田個展處與陳學書畫室。

26（二）
- （下雨）
- 寫信給：楊李定、李芳枝、尚文彬、蕭勤、黃博鏞、張弘、施驊。
- 給家裡寫信。
- 傍晚往小野田ハル個展處照彩色攝影。

27（三）
- （下雨）
- 寫信給：王超光、郭明橋、吳明修、廖欽福、李安和、黎里寶瑪夫人、阿佩伐、杜仁珍諾、鄧昌

國、施穎洲、蔡惠超、蔡景福、丁平束。

- 下雨天不出門，即專為寫信。

- 傍晚往駐羅馬中國大使館見于大使，及剛由台灣來到的李悌君（青年商會秘書），與他在 YMCA 吃晚餐。

28（四）
- 寫信給：王紹楨、藝專彫（雕）塑組同學。

- 今晨由日本航空公司送來行李兩件，即打開開始整理東西。後帶幻燈、版畫、雕塑照片及ミヤゲ物（禮物）往陳學書畫室，陳夫婦及學生共賞。中午往上海飯店找楊鳳岐先生暢談，他請中菜。

- 下午寫信，夜陳學書宅請吃晚餐，與全家人暢談，提起有關各國駐羅馬藝校事想創辦中國駐羅馬藝校事項之決心。商議至 11 時半返舍。返舍後再整理ミヤゲ品（禮品）之包裝。

29（五）
- 上午曾往國立藝校找姚卓明（繪畫系三年級）小姐未晤。與謝壽康大使約中午往大使館暢談，並帶古玉、宮燈等給他。中午於香港飯店由謝大使請客，只兩人暢談，後共往 Pazza Navona 及 Gianicolo 山上遊，照彩色照片。下午三時與大使分手，下山返舍。夜間駐羅馬大使館于大使於中華園菜館請餐，另有李悌、陳□兩客，談及趙先生的小汽車中義合作與駐義藝專文化中心事項。送于大使秦代合附香扇、宮燈等。

30（六）
- 接楊李定、周義雄來信。

- 給明焄寄明信片。

- 上午往 Y.M.C.A.找李悌君一起往 FIAT 汽車公司接洽趙同和兄所托（託）中義合作事項，（李君將往本公司 TORINO 再直接洽商。）中午與他一起往駐羅馬中國大使館，接到李定、周義雄之來信，並看到中央日報航空版。見了張嘉瑩領事。中午在 Y.M.C.A.共餐後，往梵蒂岡大教堂內部參觀，並照了紀念照片。後參觀小野田個展再返我住所，取晚餐後分手。

12月

1（日）
- 給信：楊李定。
- 上午寫信給阿定，回昨天之來信。中午往火車站附近之古代博物館（Musee Nazionale）參觀後往 Y.M.C.A.找李悌君，與他由火車站乘地下電車往 E.V.R 看現代建築，拍照片，傍晚返回 Y.M.C.A，夜餐以蛋糕祝李悌君之 32 生日，另阿根廷人 Dr. Olcese 又在座。於 Y.M.C.A.沐浴後返舍。

2（一）
- 上午往日本文化會館參觀，見了竹內啓一，談及創辦中國文化會館事。下午往陳學書畫室取回版畫、版畫與雕塑之幻燈、雕塑照片等。夜間本想拜訪于總主教，後逢另一位主教說今天于主教請客，故改期造訪。於店內找到阿定用之手ブクロ（袋）。於 Galleria del Vanteggio 看 Maggioni 個展見了作者（女），她與其主人同來宿舍看我的畫，主張要為我介紹畫廊。此事往陳學書宅請教。

3（二）
- 寄彩色軟片四卷往 ミラノ（米蘭）。
- 帶一些幻燈片、雕塑照片、版畫原作往 Y.M.C.A. Dr. Olcese 處放置，即往梵蒂岡中國大使館找王蒙席送古玉、宮燈等，暢談取畫、展出、設藝校文化中心等事項。後再到曾堉宅談藝校文化中心事項，他認為不容（易）。下午二時返 Y.M.C.A.給 Dr. Olcese 看作品、幻燈、照片等，他非常喜歡我作品。下午六時與陳學書往 Galleria del Vanteggio 見其主人及 Mrs. Maggioni 給他們看作品，又受讚美。夜市買了雕塑用木人，很貴。

4（三）
- （下雨）
- 上午八時二十分乘謝大使車一起進梵蒂岡聖教堂參加第二次大公會議閉幕大典，教皇宣佈主教集

體參政，教皇明年二月間朝聖（二千年來首次）等等，儀式莊嚴堂皇次序至佳。下午與曾堉往 Miuseonal Villa Giulia 看ユトリスク（Etrusco）文化（紀元前4世紀）之古物等。傍晚見于斌總主教暢談，並見了姚小姐。

5（四）
- 上午往獨立紀念館，走至鬥獸場，乘地下鐵到 S. PAOLO，看了教堂內部，後往聖言會找白立鼐先生，見到，歡樂一番，吃中餐，逢女秘書。薛保倫神父幫翻譯，照像（相）。下午三時分手。後往成（城）內買東西。購入義國現代雕刻一冊。
- 今下午于斌總主教等三位台灣主教乘飛機返國。于主教明年二月間將再來羅馬。

6（五）
- 上午從旅行銀行換美金後乘車往梵蒂岡博物館參觀古物美術品等，繪畫、雕刻美術品之多驚人，從上午九時半一直看到下午二時，只是走馬看花而已。再乘車到 Via Merulana 248，ISMEO 參觀東方美術之陳烈（列）館，不少精品，內有中國殷商銅器，至印度等佛像。唐朝立佛木雕真美。於大公司買阿定之絲ナイロン（尼龍）靴下、方容器、セフケン等後返舍洗衣服。

7（六）
- 吉岡キミ子、尚文彬來信。給吾妻寫信，內封ナイロンクッシタ（尼龍襪）一双。
- 台北台新旅行社蔡經理、台灣旅行社陳慶豐總經理由台灣來羅馬（昨），今晨由使館打電話，即往使館接他們一起往火車站乘地下鐵到 E.U.R. 看羅馬新都市建設，返火車站後看 Musee Nazionale 古雕刻美術。於噴泉處照像（相）後返他們之旅社。我順便洗一個澡。分手後於雜貨公司買東西返舍。給阿定寫信，並於同封放ナイロンクッシタ（尼龍襪）一双。

8（日）
- 【皮テブクロ（手套）暗紅、白各一、サイフ一個、真珠首飾リ雙重一圈、人造ライセ群胸飾リ一個、紙タオル（毛巾）二枝、日航空タバコ（香煙）一箱。】以上物件托（託）蔡經理帶回台北給阿定。

- 早晨與蔡、陳總經理他們一起想買東西，但因星期日商店全部閉門找不到東西。後往世運會場（羅馬城北邊）參觀運動場之建築與雕刻。之後回我宿舍，再到藝術家常去的飯店吃午餐，走一段路後分手。（他們明晨飛往端（瑞）士，轉巴黎、倫敦等再到東京而返台，約月底到）。

- 下午獨自去看鬥獸場，再到國立畫廊去看現代繪畫展，夜間由 Dr. Olcese 帶去看古泉與 T. DI MARCELIO 附近，看燈光所照明的古建築廢居，氣氛非常思古幽情，畫題特多。走路經過吉岡キミ子介紹的浦野リセ子宅，因太遲沒打門，改天再去。今天走了很多路，但並無惓（倦）意。

9（一）
- 天寒，零度。但天晴在外跑路不覺得冷。
- 給劉香蘭寫信，周義雄、鄭春雄寫信。
- 接張宏、施穎洲來信。
- 上午 Mr. Ascari 來找，帶我到火車站附近他的工作室去看他的浮雕，替他改了一些，中午他請吃中餐。
- 下午往浦野リセ子宅，見到她，暢談，約星期日再見面。傍晚往中國大使館見張領事，乘大使車到 Villa Doria Pamphili 內之某醫院看于大使搶車之傷，逢見于明倫與其愛人也在，談起要我在國際學生宿舍開個展與幻燈放影（映）。歸途車中又談到文化館事。於書店購買法國現代雕刻。夜往陳學書宅請吃晚餐，再談羅馬中國美專事項。

10（二）
- 接王紹楨來信，AGFA 幻燈片一卷。
- 上午上街買木版油土、雕塑刀等，下午午睡，因昨夜寫信到半月（夜）五時半，睡眠不足也。下午四時半往陳學書畫室，見 Mr.Ascari，他又請吃晚餐，義語尚說不通，真不方便。
- 夜訪小野田小姐，約 12 日中午帶我參觀藝校。又往同處雕塑家 Mr.□看工作室。

11（三）
- 接 AGFA 幻燈片一卷（第二卷）。寄王紹楨信，寄 AGFA 軟片一卷（第五卷）。
- 於警察局取申報單後往火車站邊郵局寄信，後往梵蒂岡中國大使館找謝大使與王蒙席研究王紹楨來信內容，結果決定由于主教到台後決定。下午在舍間寫信。

12（四）
- 下雨
- 給顧獻樑寫信。接蕭勤來信。給吉岡きみ子寫信。
- 上午寫信後往小野田さん宅，逢藤伊，一起於茶室吃茶。中午往獨立紀念館右邊古址附近寫生、看噴泉，走至 P.ZA NAVONA 看雕塑，下雨，返舍。傍晚往日本大使館與渡邊利道同車返他宅暢談，看我作品幻燈，請晚餐吃日本菜。談至 11 時再以車送回宿舍。

13（五）
- 曇。
- 接：鄭春雄、王棣華來信。
- 上午散步後寫信，下午上街買東西，聖誕節之準備已經很熱鬧。

14（六）
- 下雨。
- 上午與小野田去看一間工作室，光線至佳，可惜已租出，二月才能空下來。中午見了天津飯店曹鴻志先生，談了一會，約改天再見面。下午往曾堉宅看他收藏之古物幻燈，主要看雕刻，詳細說明了給我知道。

1970年

2月

8（日） ・ 塑雄獅（與朱銘）。

　　　　・ 9:00 清水榮吉。

　　　　・ （古亭）

9（一） ・ 台北－飛機－花蓮

　　　　・ 訪廖主任並拜年，暢談。

　　　　・ 與大阪足立夫人、台北葉公超通電話。

　　　　・ （于廠長宅）

11（三）・ 毛瀛初民航局長飛來花蓮看航空站美化成果，很滿意，並進一步要我設計該站環境觀光設備示
　　　　　範中心。

　　　　・ 見葉公超先生及榮知江看貝聿銘。

　　　　・ 給足立真三寄榮民攤位設計圖與照片。

　　　　・ （于廠長宅）

13（五）• 往三重埔鑄銅工廠看翻成石膏之雄獅修改。

（古亭）

14（六）• 美國 TMX 鐘表行來信訂〔舞〕綠大理石雕刻一件置放於中壢。

• 台北 17:20 松山起飛，中華航空

• 大阪 20:30 到達【東洋ホテル（飯店）522 室①】。足立真三、神太麻雅生來接。崎山宗威來見
面，談設計。

15（日）•（萬博會場）

• 上午往梅田買文具。

• 與中村光夫、神太麻雅夫、彭蔭萱同往看萬博中國館情況，訪楊館長研究雕刻。

• 夜再到梅田買文具。

•【東洋ホテル（飯店）②】

16（一）• 在田島順三製作所大阪支店研究〔鳳凰來儀〕雕塑製作方法與估價，由東京來了犬飼幸男，名古
屋來了井上一也工場長，大林組來了五十嵐所長動員了所有技術人員細細討論，場面動人，五十
嵐與犬飼之誠意更為感動。今一天之情況似發生奇蹟，得貴人之助，精神百倍。

•【東洋ホテル（飯店）③】

17（二）• 神太麻送來照片，帶往本町買東西。下午在萬博中館五樓開會，瞿公使、五十嵐、犬飼、楊館長、彭先生等驟集，議定由大林組承作台基，田島承作藝術品。毛估價雕塑為日幣 1250 萬、基台 100 萬。楊乃藩館長在山王飯店請瞿公使、陳貫、我、彭慶祝雕刻與田邊、大林合作成立。長途電話由大阪打通花蓮于廠長。

　　　• 【東洋ホテル（飯店）④】

18（三）• 上午設計。

　　　• 中午足立真三來東洋ホテル（飯店），帶我到和田章次天場新一之商店看店面（為大理石事）。

　　　• 往駐大阪總領事館處理新加坡加簽事項，往書店看書。

　　　• 神太麻來送到飛機場，由空港起飛。

　　　• 大阪 20:55 －中華航空－東京 21:45【赤坂東急ホテル（飯店）1129 號室 Tel：580-2311 ①】

19（四）• 寄信給王章清（交通部次長）、呂儒經、傅道林。

　　　• 東京→埼玉縣朝霞市。

　　　• 下午到埼玉縣朝霞市田島製作所工場開始〔鳳凰來儀〕雕刻工作【朝 1】。

　　　• （旅館成田家①）朝霞南口驛のむかひ。Tel：0484-61-3936。

20（五）
- 8:00 − 20:00 在朝霞工場（田島製作所）雕刻鋼板模型與實際大小（高 7 公尺，寬 9 公尺）【朝 2】。
- （朝霞成田家旅館①）

21（六）
- 【朝 3】8:30 − 17:00。
- 與松井利允晤面暢談於東京ホテル（飯店）。
- 夜往淺草看成人電影。
- 東京（淺草）③

22（日）
- 【朝 4】8:30 − 17:00。
- （朝霞成田家旅館④）

23（一）
- 【朝 5】8:00 − 17:00。
- 大林組五十嵐來朝霞工場參觀。詳細計劃施工問題，夜在池袋共餐。
- 東京大倉ホテル（飯店）。
- 於東京大倉飯店與榮智江兄弟暢談。
- 半夜返朝霞。
- （朝霞成田家旅館⑤）

24（二）
- 【朝 6】8:30 − 20:00。
- 五十嵐帶電氣技術人員久保田信行來訪，有關電氣得有結案再製圖製表。
- 眼睛痛，後知因雕刻工作中所用ガスハンダ用電光有關。
- （成田旅館⑥）

25（三）
- 【朝 7】8:30 − 17:00。
- 山本憲吾來工場，返旅社後訂鮮大五與榮民大理石マーク（標記）之イクヤソイン。
- 長途電話：花蓮于廠長、大阪楊館長、足立真三。
- （成田家旅館⑦）

26（四）
- 曇。
- 【朝 8】8:30 − 20:00。
- （成田家旅館⑧）

27（五）
- 晴。
- 【朝 9】8:30 − 20:00。
- 整體性造型完成，下午開始解體，至下午七時解體運入室內。
- 接信：楊美惠、陳英哲。
- （成田家旅館⑨）

28（六）
- 下雪，白色世界美麗萬分。
- 【朝 10】8:30 − 15:00。
- 寄信至台北葉公超、阿定。
- 接信：傅道林（TMX 庭院雕刻）作模型與館之模型雕刻。
- 往淺草橋買東西。
- 松井利允第二次暢談於カーペフト公司及第一ホテル（飯店）。
- 東京（池袋⑩）

3月

1（日）　•【朝11】9:00 − 15:00。

　　　　•雕刻彩地色（紅黑）。

　　　　•（成田家⑪）

2（一）　•【朝12】9:00 − 17:00。

　　　　•雕刻整理工作。

　　　　•作ステルス作品一件。

　　　　•淡江文理學院第二學期開課。

　　　　•（成田家⑫）

3（二）　•【朝13】9:00 − 16:00。

　　　　•整理工作，下午裝運二大卡車，夜間起運往大阪萬博中國館場地，四日上午九時運達。工作人員
　　　　　11 名下午車先出發。

　　　　•朝霞→東京→ひかり急行（與犬飼、尾前同車）→大阪。

　　　　•【東洋ホテル（飯店）Toyo Hotel 568 號房間⑤】大阪市大淀區豐崎西通り 1-21　Tel：06-372-8181。

4（三）　•曇後晴（東京大雪）。

- 萬博會場。

- 【館1】9:00 − 17:00。組立一半。

- 李樹全來會場同往榮民大理石攤位,難波附近買東西。

- 萬博會場。

- 【東洋ホテル(飯店)⑥】

5(四) ・ 寄信:楊李定。

- 寄雜誌:顧獻樑、劉秀嫚、劉蒼芝、陳長華、陳小凌、馮志清、黃朝湖。

- 萬博會場。

- 【館2】9:00 − 17:00。大體組立完成。

- 濱田庄司自選展於三越七樓參觀。

- 【東洋ホテル(飯店)⑦】

6(五) ・ 萬博會場。

- 【館3】9:00 − 17:00。組合完成、彩色。

- 與政府要員於國際ホテル(飯店)山王飯店晚餐。

- 小件作品帶往小松工作所加工(1)。

- 松井利允到萬博中國館來看。

- 【東洋ホテル(飯店)⑧】

7(六) ・ 萬博會場。

- 【館4】9:00 − 17:00。彩色。

- 小松工作所。

- 18:30 − 21:00 小松工作所加工(2)。

- 梅田食點心。

- 【東洋ホテル(飯店)⑨】

8(日) ・ 萬博會場。

- 【館5】9:00 − 17:00 彩色。

- 寄四冊書往台北家。

- 【東洋ホテル(飯店)⑩】

9(一) ・ 田島製作所大阪支店訂製鳳凰模型用ステンデース(不銹鋼)材料,後往小松工作所,再到島田駱磨工作所看兩件作品之磨光程度。

- 李嘉先生於中午在東洋ホテル(飯店)訪問我有關雕刻事項,並約定四月再來日本同往平戶考察鄭成功遺跡計劃興建紀念像。另訂〔舞〕雕刻作品準備張群生日(5月20日)禮物。

- 萬博會場。

- 〔鳳凰來儀〕雕刻全部費用訂成1500萬日幣。

- 來信:美國舊金山中國文化商業中心 Mr. Justin Herman。

- 【東洋ホテル(飯店)⑪】

10(二) ・ 【館6】9:00 − 15:00,彩色。雨。

- 萬博中國館記者招待 17:00 − 19:00 時辻本康男與足立來訪暢談。

- 【東洋ホテル(飯店)⑫】

11(三) ・ 【館7】9:00 − 14:00,彩色完成。

- 〔鳳凰來儀〕大雕刻整理完畢,告成。

- 參觀希臘與主題館。
- 貝聿銘夫婦來大阪，夜於國際ホテル（飯店）山王飯店聚餐。
- 【東洋ホテル（飯店）⑬】

12（四）• 晴。　田島製作所大阪支店水牛頭台座設計。

- 中華民國館開館典禮。
- 夜與貝聿銘夫婦等在 RON 吃鐵板燒。
- 【東洋ホテル（飯店）⑭】

13（五）• 雪。　與新加坡余全裕通電話。

- 12：00 － 21：00 小松工作所作ステンデス（不銹鋼）作品③。作鳳凰模型及造型、水牛頭台座。
- （RIVER-SIDE HOTEL 417房①，大阪市都島區中野町5-10，Tel：06-928-3251）

14（六）• 晴。　小松工作所 9：00 － 11：40 ，④。

- 大阪萬博開幕典禮（上午）。
- 下午與足立太太往萬博參觀，夜到辻本店。
- 接信：于斌、楊美惠、張紹載、姚俊之。
- （R. S. H. ②）

1997年

1月

13（一）　• 8：00 − 17：30 宜蘭縣政中心廣場，大小石頭全部佈置完成⑧。

　　　　　• 18：00 − 21：00 返台北，火車，與美惠。

15（三）　• 7：30 − 10：30 林口工房〔龜蛇把海口〕、〔資訊世紀〕製作中。

　　　　　• 11：30 − 16：00 鶯歌鎮公所大橋頭。鶯歌新選大橋頭廣場準備放置大雕塑。

16（四）　• 7：30 − 9：00 士林往松山。9：00 − 10：00 松山大華往台中。

　　　　　• 10：00 − 14：30 威名建設有限公司陳寶曾董事長、李立言副總經理參觀威名建設公司高級住宅區
　　　　　　（想訂庭園大壁畫不銹鋼一件）。

　　　　　• 14：45 − 15：20 大華往台北。

　　　　　• Mr. リーチョ由紐約來台北（1月16日 − 26日）。

17（五）　• 8：00 − 10：00 台北往宜蘭，美惠開車，Mr. リーチョ與我。

　　　　　• 10：00 − 17：00 宜蘭縣政中心插樟樹與赤洞樹之位置，林工房看屏風七塊與年輪⑨。

　　　　　• 2：00 許常惠茶會。

　　　　　• 17：00 − 21：00 宜蘭往台北，美惠開車，Mr. リーチョ與我。

18（六）　• 下午，張敬電話。

19（日）　• 11：30 − 13：30 京兆尹午餐。13：30 遠東大飯店。

　　　　　• 15：00 台北市立美術館陳景容個展 CESAR 展。

　　　　　• 陳錦芳六十回顧展閉幕。

20（一）　•〔圓山溫泉〕、〔鳳鳴〕景觀雕塑設計完成。

　　　　　• 吉田マリ子、平松禮二等來台北（20 日 − 26 日）。

21（二）
- 9：30 － 12：00 九九峰國家藝術村案。德也茶喫，林森南路 11 巷 4 號，文建會。
- 18：00 － 21：00 吉田マリ子晚餐，談定箱根個展許多予定。談箱根個展之一切決定事項。
- 21：00 亞洲藝術中心，建國南路 2 段 177 號，李先生。

22（三）
- 7：00 － 9：30 台北往宜蘭，美惠開車。
- 9：30 － 17：00 宜蘭林工房往縣政中心大廳。宜蘭林工房看屏風七塊取樣紙到縣政中心大廳排列，想到案（安）裝方案。紀念物再插 45 支予植之位置⑩。
- 17：00 － 21：00 美惠開車，返台北。

23（四）
- 13：00 － 15：00 苗栗縣長來訪，新東大橋大雕塑事項。
- 18：00 尾牙。
- 英鏢夫婦由日本金澤飛來台北。

24（五）
- 7：00 － 8：00 士林往林口工房，美惠開車。8：00 － 11：00 林口工房。
- 15：00 － 17：00 平松禮二個展記者會，市美館。
- 17：00 － 19：00 吉田マリ子。

25（六）
- 15：00 － 17：00 平松禮二展開幕於市美館。
- 19：00 － 22：30 嚴雋泰、嚴婉娉晚餐，平松禮二、吉田マリ子，安和路一段 27 號 18 樓中村正信。
- 〔資訊世紀〕不銹鋼作品完成（70 × 50 × 38cm）。

26（日）
- Mr. リーチョ返紐約，吉田、平松、中村返日本。

2 月

10（一）
- 10：00 － 12：00 國父紀念館佈置雕塑版畫展會場。

11（二）
- 7：30 － 12：00 林口工房製作「林式紀念館不銹鋼」模型造型。

- 15：00 － 18：00 國父紀念館中西四家聯展揭幕。（李奇茂、歐豪年、吳炫三與我）

12（三） • 8：00 － 12：00 林口工房製作「林式紀念館造型」（不銹鋼）。

- 13：00 － 14：00 桃園買噴金漆。

- 16：00 － 17：30 羅時寶來訪（環境設計）於日本。

- 上辦開始。

- 美惠，林志成等（新竹）去日月潭。

13（四） • 美惠，林志成等（新竹）去日月潭。

- 天公生。

14（五） • 宜蘭縣政中心廣場⑭。

- 鄧小平（92 歲）去世。

15（六） • 9：30 － 12：00 春牛報喜開幕，國立科學教育館。

- 劉銘侮展（陶藝）並請中餐於燕雙璽。

- 13：30 － 15：30 天母青峰基金會。

- 14：00 － 16：40 日本 CI 17 便到中正機場。

- 17：30 － 19：00 汽車，往桃園晚餐。

- 20：00 － 22：00 汽車（旅行車）經大溪往宜蘭太平山明池山莊。

- 箱根美編人員來台，劍持邦弘、吉田マリ子、大田增美，明池山莊。

16（日） • 8：00 － 9：00 明池山莊往神木公園。

- 10：00 － 11：30 神木公園往武荖林泉。

- 12：00 － 13：30 往宜蘭午餐。

- 13：30 － 16：30 縣政中心，訪問縣長談箱根個展，參觀宜蘭紀念物。

- 16：30 － 19：00 返台北。

4.書信 Letter

To Mr. YAN-YEN PHON
TAIPEI CITY
TAIWAN (FORMOSA)
台北市中山北路
C.A.T.對面
豐年社轉交 楊英風先生

　　英風吾兄，別後多月，諒必康安，弟由菲京經由南方一帶，六月二十五日轉飛泰國，此地風光美麗。到處都是古蹟名勝，畫材甚豐，昨天接受樞密院長披塔耶隆功親王招待，看泰國舞，此地日間炎暑，晚間涼快，珍果豐富，祈上帝祝你平安。　　　　　　　　　　　　　　　　　　陰鼎　上

拜啓

　　福島已有春色，家裡的梅花也已盛開，桃花含苞待放，今天從早晨就開始下起春雨。

　　三月八日景天君來我家，當時我正忙，以致招待不周，甚感遺憾。從晚上聊天當中，我得知兩位非常辛勞，敬佩之情油然而生。我希望你們二位今後能夠繼續同心協力開創未來。

　　二十日學校畢業典禮才結束，好不容易才能稍事休息。要是他今天來的話，我就能帶他到處逛逛，實在太遺憾了。

　　我長男「潔」受到景天君多方的照顧，現在妻子與長男正在東京處理那件事情。

　　聽景天君說，英風兄的作品已經來到早稻田展覽，希望有一天能目睹大作。您寄給我的雜誌前天收到，看到你在多方面努力創作，我感到非常欽佩。

　　景天君回國時，我會託他帶給令夫人會津漆器的胸針，敬請笑納。

　　景天君回國之後，你可以聽他的說明，然後再來日本旅遊。來日本時，最好第一站就來我們這裡玩。希望能早一天見到你。

　　現在北京的春天想必正要成為美麗的季節，我回想起美麗的路樹與中央花園的花香。

　　我又開始想要畫畫了，我今天已經開始準備畫具。

　　祝你健康，並請代我向夫人問好。家母與內人也向你們問好。

　　三月三十日

楊英風先生

淺井武　上

英風先生：

　　昨日接到祖國周刊（香港）常友石先生的來信，知悉大作「探勝」版畫刊於六月六日「祖國」封面，因這裡有人赴香港，不知　先生的稿費單，領款了沒有，如尚未領取，可寄下代領，另附上委託代領之函件並蓋章。兌換率是一比七，即一元港幣換七元台幣。並請即賜下，因該人過幾天即赴港。

　　近來有沒有新的大作完成？很希望看到您的新作品出現！草此

　　　順祝

藝安

　　　　　　　何政廣　上
　　　　　　　六，二十七

英風兄：

　　台北一別，轉瞬三月有餘，近來好吧？頃聞美馬里蘭州該美專贈我五名彫（雕）塑獎金，想兄必有所聞，如果您知道詳情，盼為告下為感。近來作品如何？我久不能作畫，有三秋之苦，雖然，軍中服役期也奈何不得。家父近患齒痛，順告，福生[1]常見？

　　　　　　　弟　喆十一

1. 顧福生，油畫家，「五月畫會」的創始人。

中華民國 台灣省
台北市 中山北路二段四三號豐年社
楊英風先生台覽

Pacific Northwest—Vacation Wonderland　　　　　Northwest Orient Airlines

英風道兄案右

　　昨自博士屯[1]回紐約，今黎明前即起，匆匆趕寫「展序」另郵奉上，請查收。不一定合用，也不一定能在廿八號前寄到，萬一合用，只好另印一張，臨時加入，同時分發，種種費神，不勝感激，望風懷想，順頌儷綏！弟文童人家好也。陳納德將軍銅象（像），確實十一月一日揭幕？請示！

<div align="right">

弟　獻樑　拜上
十月二十二日上午六時
</div>

　　扶輪社文本週尾趕寫，勿念！更生先生[2]請代候，郝更生夫人曾匆匆見兩面。「祖國風土學」今年第一次開課，修習人數竟超過四十名，出乎意料。已講四次：「陰曆」、「曆本」（二次）、「風土故事源流」知念特注。又及。

1 即 Boston（波士頓）。
2 郝更生是我國近代體育的拓荒者，被譽為體育鬥士，也是名震國際體壇的體育外交使節。

英風兄：

　　好久沒見！

　　我想跟先生要二幅寫實或半寫實舊木刻，有關春節的，一幅自由青年這期用，另一幅香港學生報封面用。請接到信，即給我寄「台北市銘傳國校何恭上收」好嗎？

　　上次我替兄介紹剪報，因為一直換幾個環境，先在工校受士官訓練，接替林口文康中心畫圖，沒有給您，待調回台北，再辦如何？勿祝

好

<div align="right">

弟　恭上　叩　23/元
</div>

英風君覽：

　　前次在北畫展多承幫忙感謝實深，本年為鄭成功建台三百年紀念，省府為擴大紀念，計定在南祭祀，故南市府擬將舊像換新。予思此乃為一紀念性物，可垂之永古，故未徵得同意，徑向市府推薦（因時間關係四月中需要落成）。因時間匆促，況暗中活動的人亦不少，但市府為尊重弟之意見，儘先讓予，故請急速南來，以便接洽一切（詳細問題）（大概情形可向景天君詢問）。能否來南，請先函示達為盼。耑此　祝
藝安

　　　　　　　　　　　　柏川　謹上
　　　　　　　　　　　　一月卅一日

親愛的吾妻阿定：

　　我非常愉快的情緒之下開始寫第一封家信，報告我來到菲律濱馬尼拉的情形：一切從今晨九時整飛離松山機場開始，走進新的生活方式。整如貴賓之陷（蒞）臨，到達馬尼拉之後楊家之幾位少爺（他們今晨才接到電報）及幾位藝術家熱烈的招待，真使人感覺到返回了老家一樣。因菲律濱之氣候蔭涼，與台灣並無多少差異，連山水都市也都非常相似。只飛了一小時半，故無遠離之感，好像我只是走到了台中的感覺，所接（觸）的也都是閩南人，風俗習慣全部一樣。馬尼拉市沒有三輪車，但且有古老的馬車，市容並不如台北好，非常亂，只是比台北大而已。很多破汽車彩了五花，坐的人都是如台灣山地同胞，又黑又ツアン，真像走進了黑人玩具都市裏面，感覺得很可笑。雖然有很多高大的樓房，但給人第一個印象是菲律濱的文化切（卻）是很底（低），很多戰爭所留的破房，家家戶戶門窗全部都用鐵窗，據說治安非常不好，夜間都不能行走。華僑家裡切（卻）很不錯，開冷氣很勤於工作，與菲律濱人相比，真有天地之差了。

　　楊翼注老先生已見了面，看起來非常可親，與他們相談的結果是須要住到十五日（星期五）下午（因今天與明天為地方選舉，機關放暇（假）不辦公，香港的過境手續不能即刻辦到，故須延期，在十五日夜飛往香港，住兩天後於十七日夜離港飛往羅馬，十八日（星期一）晨即可到達，與元（原）來計畫只差兩天，故在馬尼拉可有四天半的活動機會了。這期間我即盡量與楊老先生一起生活，來觀察他的個性，攝取很多資料後帶到羅馬，在歐洲期間如有機會，即在那邊雕塑翻銅後寄回菲律濱，或旅行後再返回菲國（或台灣）製作，即可看實際情況來決定了。錢的事情請放心，談定了再報告，他們非常有錢，並很大方，因我過幾天即可去羅馬，故楊老先生也想要在最近期間內與第四少爺一起去台北住一兩週，（因台北有很多人要請他補作生日）故我會設法請他去台北時也找機會去看看我們的家，並送一些錢留給家裏用，這是非常好的機會，從今以後請吾妻不必掛念，好好整理家裡的一切設備，以便隨時接待客人為要。楊老先生全家也是天主教徒，第一個女兒是修女。

　　我旅行的期間請放心我的諸事，我會處理得很好，只要盡心盡力，必得天助，我們的一切實際非常地有福氣，必須把一切都看開，愉快地迎接下去吧！我會照您的意思進行諸事，請等候我返回台灣以後從（重）新建設一個非常美好的家園！

　　岳母、明焄等全家大小都為我旅行愉快而愉快吧！

　　即在此止筆，請等候下次的好消息！　敬祝

糠安！

<div style="text-align: right">

楊英風　上

十一月十一日 夜七時半

</div>

TO：TAIWAN FREE CHINA
中華民國
台灣省台北市
南海路二十一號
楊奉琛先生收
楊熾
日本噴射飛機在泰國之上空寫信

奉琛吾兒：

　　學校的功課如何？大家都好吧！爸爸乘如圖之飛機從菲
國馬尼拉飛往香港，在香港買了很多東西托（託）朋友寄回
給你們。現在又乘比圖更大的日本噴射飛機直飛羅馬，飛機
裡面很好，有很多東西可吃，你們要好好用功，等大了以後
也與爸爸一樣乘飛機遊全世界，是非常快樂。我想你們這時
候也知道爸爸整（正）在乘飛機飛行吧！再見　祈
愉快！
　　　　　　　　　　　　　　　　　　你的爸爸英風筆

TAIWAN
FREE
CHINA
台北市
南海路
二十一號
楊漢珩小姐收
於香港泰國之間的上空、日本噴射機內
楊熾　十一月十七日夜

漢珩吾兒：

　　這飛機好看吧！爸爸即乘此整（正）在飛行，也整（正）
在想妳們，這時候在吃飯，妳又不吃青菜，對吧！爸爸希望
妳要練習吃青菜，不然妳將來像爸爸一樣出國的時候就吃不
到非常好吃的外國菜。半年後爸爸回國即要看妳很喜歡吃青
菜，並長得更健康、美麗。因會吃青菜的人皮膚會長得很
細、又白呢！下次再寫信給你，祝功課好！
　　　　　　　　　　　　　　　　　　妳的爸爸英風寫。

親愛的吾妻阿定惠存

　　一九六四年三月十四日上午十時二十分，與于斌總主教同進梵蒂岡宮庭，十一時在教宗之內書房觀見

教宗保祿六世，並代表輔仁大學校友會呈獻梅花鹿雕塑作品，表示輔大在台復校將為自由、真理與正義而努力，正如梅花鹿渴望甘泉；榮得　教宗之欣賞與收藏，並賞賜銅牌紀念浮雕契章，同攝彩色紀念照片，為中國全民降福。茲謹以此照片奉寄共享此榮譽。

<div align="right">楊英風航寄自羅馬</div>
<div align="right">六四年三月二十七日</div>

李明燕小姐收
台北市南海路 21 號
TAIPEI TAIWAN
REPUBLIC OF CHINA
(FORMOSA)

親愛的吾兒女們

　　今天由於國際記者公會之招待與劉梅緣夫婦同遊羅馬近郊百公里處幾個名勝古蹟，此卡片即為其中之一，為第十世紀之古堡壘建於山頂，進入此城有如逆流於西方古代遊歷，觸景生情，思古幽幽然。幾天來之緊張工作之後的暢遊，換換氣氛，感覺非常愉快。我不久即要返國團聚，將可為你們暢談歐洲之見聞與經驗給你們作將來之一切參考，我這兩三年之研究與經驗深覺有意義，使我更加了解一切問題，並覺須要早日返回，努力改進我們的家庭、社會、國家各方面之須要，以便早日建立我們之家園。祝各位夏暇快樂！

<div align="right">父英風書於Latina城，7月17日</div>

親愛的吾妻阿定：

　　我是否像一個和尚？

　　中國長衫我非常喜歡，我借此，懷念鄉土，加強做一個中國人之信心，因來到歐洲，更覺得中國有許多優點值得驕傲，只是今天的許多中國人過於迷戀西方，把自己忘掉了。這裏是羅馬郊外Tivoli，世界聞名之噴泉佈滿全山，壯觀極了。將來我一定要帶您來這裏欣賞一下各種噴泉之景象。

　　泉聲清我吟魂，萬水供我醉眼。胸中之慷慨唯有龍泉知！

民五四年三月九日攝

三月二十六日英風記，羅馬

URGENTE

QUADRIENNALE D'EUROPA

1ª MOSTRA EUROPEA DEL PICCOLO QUADRO E DEL BOZZETTO NELLA SCULTURA

Illustre Artista
KANG YING FENG
Via Paola Falconieri, 102
ROMA

ROMA - PALAZZO DEI PICENI
MARZO - APRILE 1 9 6 6

Promossa e organizzata da:
IL POPOLO D'EUROPA
VIA VENETO, 96 - TEL. 484.634
ROMA
Riservata personale - 7 APR. 1966

Illustre Artista,

 sono lieto comunicarLe che Lei è stato prescelto per seguire la Quadriennale d'Europa a Londra. Le varie Commissioni hanno dovuto per un insieme di ragioni e di opportunità selezionare e ridurre, fra le centinaia di partecipanti, a soli 50 pittori e 50 scultori gli invitati in Inghilterra.

 Essendo solo 50 pittori e 50 scultori i prescelti, Le saremmo molto grati di mantenere riservato questo invito ad evitare di essere sopraffatti con raccomandazioni e con pressioni di vario genere dagli esclusi come purtroppo è successo per questa prima manifestazione.

 A Londra, superato qui a Roma il naturale periodo di rodaggio, saremo sotto gli occhi del mondo artistico internazionale e soprattutto del ricco mercato d'arte anglo-americano.

 La severa selezione anche se a malincuore era pertanto indispensabile, perciò La preghiamo di mantenere segreta la Sua designazione fino alla fine della manifestazione di Roma per non amareggiare gli esclusi e complicare il nostro lavoro di segreteria.

 Sono altresì lieto di comunicarLe che siamo riusciti, con opportuni accordi internazionali, a contenere il diritto fisso di segreteria sulla stessa cifra per opera versata per questa Quadriennale di Roma. In cambio però desideriamo che avvenga immediatamente il versamento, perchè assolutamente non vogliamo andare incontro all'estero ai contrattempi di questa mostra romana. Avremo cura di comunicarLe successivamente le modalità e i termini per la consegna delle opere.

 Si sta studiando con gli Organi europei la possibilità di trasformare in Ente questa Quadriennale d'Europa che molto favore sta incontrando soprattutto all'estero: gli assenti pertanto difficilmente avranno la possibilità di rientrare.

 Lei è libero di accettare questo invito: ci comunichi subito, entro oggi stesso, la Sua decisione, dovendo altrimenti estendere, per coprire il posto lasciato libero da Lei l'invito ad un altro artista che La segue in graduatoria.

 Certo che aderirà e vorrà essere con altri cinquanta italiani a Londra a rappresentare l'Italia in una Mostra europea d'interesse mondiale, Le porgo cordiali e schietti auguri.

SEGRETERIA DELLA 1ª MOSTRA EUROPEA
p. La (Prof. Egidio Ricci)

歐洲四年展

第一屆小型畫及雕塑畫歐洲展

PALAZZO DEL PICENI,　羅馬

西元 1966 年 3 月~4 月

傑出的藝術家

楊英風

Via Paola Falconieri, 102

羅馬

機密文件 1966 年 4 月 7 日

傑出的藝術家：

　　我很高興通知您，您已被挑選跟隨歐洲四年展到倫敦參加展出，因許多複雜的因素與機會，各個委員會必須在數百個參加者中挑選出五十位畫家跟五十位雕塑家到英格蘭展出。

　　因為只有五十位畫家跟五十位雕塑家可被邀請到英格蘭展出，我們會很感激，如果您能將此事保持機密，以避免委員會收到過度踴躍的推薦函及某些不符資格人事的施壓，如此不愉快的經驗在這第一屆活動已經發生了。

　　在羅馬我們已經經歷過了調適期，我們將在倫敦受到國際藝界和富有的英美買家嚴格的審視。

　　如此嚴格的選擇實非我們所願，但卻是必須的，因此我們請求你一定要將你被挑選參展的事保持機密直到羅馬的活動結束，以避免沒入選的藝術家心生怨恨及讓我們的工作更加複雜。

　　我很高興告知您我們已取得較優惠的國際協議，參展的費用將與羅馬四年展一樣，但我們希望能儘速收到款項，因為我們不想到了國外還遭遇到跟這次羅馬展覽相同的問題，我們會負責處理展後藝術品的交還方式跟條件。

　　我們正與歐洲相關單位討論這個在海外相當受歡迎的歐洲四年展授權問題，因此這次沒有參加的人，下一次將很難參展。

　　請儘管接受這個邀約，請在今天讓我們知道你的決定，否則我們會將此參展權利給予其他藝術家，好讓他們填補你的空缺。

　　我們相信您會接受並與其他五十位義大利藝術家共同在倫敦這個著眼全世界利益的歐洲展覽中代表義大利。

　　我獻上最高的祝福與誠懇的關懷

第一屆歐洲展秘書
Prof. Egidio Ricci

*附件為郵局付款條

維新吾兄惠鑒：

①由王俊雄君轉來大函敬悉，（已在前數天）緒承允代辦個展等事甚感。一切均請隨吾兄方便辦理即可，主辦個展事不簡單，必有煩雜，將須花費許多吾兄之精力，深感不安，故視其所及辦理，弟已感激不盡，如幸有所出售，又可取出一部分作為以後續辦他人個展之經費，以表對吾兄之敬仰也。尚文彬同學之熱心，弟又極為感動，現存　貴處之作品中，又煩請尚同學自選一件以作留念。所存貴處之作品數目如不夠，即請惠告以便另寄作品補充。近作數件徽章作品（曾參加此地之國際錢幣徽章雕刻展）將來可寄往貴處一起展出。作品：「鬥雞」一件版畫為絕版，非賣品，甚想自己留存，故請注意勿售出為感。

②同封內表兩件及學校證件，即想煩請惠辦申請返國旅費者，弟三年來自費研究與展出，費用甚大，此刻極（急）須（需）籌款做旅費返國，雖知申請時間太遲，但若能獲得贊助，則能解決部分經濟問題，茲情況出於不得已，務懇費神惠辦，無任感謝。耑此奉懇　敬祈　秋安！　嫂夫人前均請問候！

　　　　　　　　弟 楊英風 上　九月五日，羅馬

聊藝會各位：

日子過得真快，離開台灣已七個多月了，諸位一切如意嗎？有了新會員？

前些日子因決心回國，匆匆開這次影展，今又改變主意暫留美國。來了紐約快四個月，目前為DANCE MAGAZINE拍些舞蹈界的名人，生活還可以，寂寞一點，很想你們！！

如果說生活趣味，真想飛回台灣。紐約是個餓肚子、餓朋友的地方。對藝術家有啟發的地方不少，但沒有像來以前所期待的那麼嚇人、興奮！漂亮女孩子不少，有一個名叫WASHINTON SQUARE，奇粧奇裝的年青（輕）少女令您興嘆不已。後日諸位會看到我拍的8m/m電影，請期待吧。

祝健康　　　　　　　　　　　　　　錫杰

老師大人惠鑒：

您好，我已經回到家鄉了，可勿掛念。星期一下午我會回去。對於這次我是抱著千里求師、萬里求藝的心情，幸運老師收留。

我非常的榮幸，這是我一生中最大的奇遇。我一定要把握它、熱心學習，一生跟在老師身邊，一定盡到作學生的本分去做。

我一定要比一搬（般）學生更努力、更忠盛老師，希望老師相信我，我會做到的。我雖然是失學無知，但是我知道道德和怎樣做人，絕對不會辜負老師的教導。

再者，我去買那兩支鑽針，我忘記拿起來，現在隨信寄回以便刻印，非常抱歉請老師願（原）諒，餘言後述

祝　福安

二月八日

愚學生朱川泰[1]　敬上

1. 朱銘的本名。

November 30, 1972

Mr. Yuyu Yang
Yuyu Art Workshop
2-19-2 Chung Ching S. Road
Taipei, Taiwan

Dear Yin Fung:
Your letter arrived at a very opportune moment. Mr. Tungi's representative, Robert Suan, was in this office last week to discuss your sculpture in connection with the Orient Overseas project.

First of all, I would like to say that I agree with you in your preference for stainless steel. I doubt very much you would like to have the piece executed in the manner suggested by Lippincott. Aside from the question of material, I expressed my concern as to the size and the siting of the sculpture. I strongly recommend—as I have already done to Mr. Robert Suan—that you should visit the building and site in New York before making your final recommendations.

I am sorry I missed seeing you while I was in Singapore last May.

With warmest regards,

I. M. Pei[1]
IMP/b

1. 貝聿銘。

英風吾兄大鑒

　　久違光儀，縈念良殷。比維興居多祜，諸凡順利為頌。

　　省接辦本所乙事，雖然經幾次折磨，終而獲得省府委員會通過，原則上自本（六十二）年七月一日改隸為建設廳。有關組織規程等問題，亟待再研究洽辦。

　　南投縣政府移由省方接辦方案中，提起編制人員之繼續任用，必求人事之安定。至目前較為重要者為技術組組長，仍留此一席。

　　吾兄為工藝界所推崇，且人地熟悉，盼襄助推介，曷勝感激。遴選條件列述幾項作為參考。

1.公務員待遇，委任或薦任職。因本職為技師兼組長，不必經過公務員考試及格者，依學經歷即可審查任用。惟畢業學校之科系與工藝有關科較為宜。

2.對生產技能有興趣，觀念新，有領導能力，負責任者。

3.三十歲～五十歲者。

　　另者，弟有機擬趨前領教聘請專家莅所兼任設計工作事宜，不知吾兄農曆過年後（國曆二月十五日～三月間）至何時還在台灣，敬請示知為荷。

　　耑此奉託

恭祝春節快樂，萬事如意

<div style="text-align:right">

弟　蕭伯川　敬上

六十二、一、廿三

</div>

推荐書

　　查屠國威先生，畢業於中華民國國立台灣藝術專科學校雕塑科。屠君生性聰慧，對雕塑藝術特具秉賦，在本人主持之呦呦藝苑研習雕塑藝術多年，並參加本人主持之多項景觀雕塑實際工作，表現優異。今，屠君有志前往貴院雕塑系精研雕塑藝術，貴院素以作育藝術英才聞名於世，故特此推荐屠君予貴院，敬請惠予關顧為感。

　　此致

義大利國立羅馬藝術學院

　　　　　　　　　　　　校友楊英風謹具
　　　　　　　　　　　　一九七三年四月五日

英風兄：

　　遵囑寫了一點東西，隨函寄上，請檢閱。我雖常寫東西，但對象過廣時，又覺不會寫，寄上的短文能否如兄之意，實在不敢說，只是聊以完「債」而已。如不合意，請不客氣的退回來，決（絕）不會得罪我。

　　很久未見面，近來還如意吧。希望見面聊聊，上次新加坡鄭建築師來此曾提及我兄在新加坡之作品，令人興奮。祝近好

　　　　　　　　　　　　弟　漢寶德　敬上
　　　　　　　　　　　　　　四、廿七

楊老師 鈞鑒：

　　春假北上，蒙師門有意提拔，心中甚為感激，吾師今年輔大開彫（雕）塑學系，當可為自由中國彫（雕）塑園地栽培更多人才，造福未來人類生活空間，於國家社會，有形則美化自然環境，無形則影響世道人心，輔大能重用吾師，實蒼生之幸，江山畢竟屬於有心人。

　　今年師門以拓荒精神前往內湖創造新的天地，生雖未能充開路先鋒，亦願為小兵追隨，襄贊盛，其樂趣與浩然大氣必能影響今後雄心壯志！倘待師門去將江山打定，再去享福，生覺汗顏，吾師既允排幾節課，生已決心今年暑假北上，第一年能兼課，於願足矣，何敢奢求其他。返鄉稟告家父母，均欣然歡喜，因弟妹均已成長，無後顧之憂，故北上之意更堅，從今起，重燃壯志豪情，男兒志在四方，嘆弱冠之年隱於鄉與村老遊，金劍幾沉埋，壯志不甘蒿萊，倘蒙師門提攜，恩同再造，自當勉力前衝，不負師門所望。

　　回想十年來一直仰沾時雨之化，憶梨山賓館前，吾師當夜深談至凌晨兩點多鐘，甘言猶在耳際，用心良苦，生自嘆果敢之心不強，未能順吾師之美意，有違提拔之心，惟斯時家無隔宿之糧，輕言離鄉，則家母含淚，生恐家中溫飽不繼，心有不忍。辜負了一片心意，生亦曾暗自神傷，非無進取之心。在鄉居六七年，久已振翼欲飛，嘆無棲身之處，古來英雄擇主而事，良禽擇木而棲，今吾師事業鴻圖初展，生若能重沐春風，當如顏回附驥尾，承習師門新彫（雕）塑之創造精神，創造新中國現代人心靈的憑據，期有獨立面目，方不負期望之殷。

　　臨行師門示以泥塑方面多下功夫，生已開始嘗試創新，近日台中附近有兩面浮彫（雕），擬委生完成，欲以新風格試作，目前正在模型試驗中，倘今年能北上，在師門求教方便得多，在鄉日久，猶如井底之蛙，故作品進境滯弱，如今心有一線希望，情況好轉些，安定困頓太久，靜極思動，頗有闖天下之心，盼吾師助一臂之力，煩代（問候）師母及府上康安！　敬祈
時祺

　　　　　　　　　　　　　　　　　　　　　　　　學生　義雄　敬上
　　　　　　　　　　　　　　　　　　　　　　　　　　1973.4.12

楊教授大鑒

　　為您在藝壇卓著的風範，「雄獅美術」誌同仁向您致敬意。

　　請安排一得便的時間讓我們造訪，並容許對您的工作室作若干攝影。將以「畫室」為總標題配合圖文連載，這是誌記國內前輩畫家的出身和工作近況的十頁篇幅。

　　能得您的應允是我們期盼的，倘使預先準備了早先的經歷的文字、圖片資料，對我們更是珍貴，因為那樣所呈現的時空幅度將較為廣闊以及立體化了。 專此敬頌
　　夏安

　　　　　　晚　雷驤 敬上
　　　　　　一九七三、七、卅

英風吾兄惠鑒：十二月十四日

　　大函祇悉，海上大學紀念雕刻已於昨日揭幕，典禮由紐約林賽市長主持，到來賓二萬餘人，對吾兄精心傑作，咸表贊（讚）美，林賽市長特別指出，紐約金融區因此新樓及藝術氣氛濃厚之傑作，生色不少，且解釋為東西文物之匯通。當時聯合國副秘書長及美國總領事福特代表英女皇與后（後）均發表演講，會後此華爾街區將增一觀光之對象矣。特函奉告，
專此敬頌
新禧

　　　　　　弟　董浩雲 謹望
　　　　　　十二月廿一日
　　　　　　　　紐約

風，欽，哲吾兒：

我以滿腔激情和懷念向親戚和你們兄弟問候！

9月7日英欽的來信於9月22日由淺井老師轉到，得悉你母親最想念的你三舅（根沛）情況使她最感到安慰和放心，同時也知道，你們已經收到英鏢於8月26日給你們的信。

我和你母親的身體總的來講是健康的。我手術後完全回復健康。我本來五臟就健康的。血壓正常，能吃，能睡，有體力，請你們大家多多放心。只是你母親幾十年來跟我是很辛苦的，對我是有很大幫助，但是由於她經常操勞，再加上思念你們和她自己的兄弟姊妹，以致她今日體質較差，走路也不大方便，有血壓高（最高時230，低的125），但近半年來血壓正常，沒有再高上去，這種情形是因為與得到家鄉音息有關，加上你們匯錢來，我們注意了營養，也服用了一些有益的補品，這對她的健康很有幫助，在生活方面也寬裕了許多。

這裡來款沒稅，領取方便，通信自由。

最近淺井老師在9月7日匯來了300元，其中100元是給我作"見舞金"和為嬰兒的"祝賀金"。這樣讓老師花那麼多的錢，我心裡真是不過意，他這種深情厚意，使我更加感激，你們一定也要替我向老師道謝。

英鏢妻子產後平安健康，尤其是嬰兒不但健康活潑而且可愛，在45天的時候有人逗他，他就能發出噫噫呀呀的聲音和微笑，人人看到都歡喜。隨後即寄照片給你們大家看。

關於旅費數目，二人飛機票及其他行裝需要壹千元美金，但在我們動身之前還必須料理一些債務等，這筆款項是參千元美金，如果你們兄弟手中一時不便可以分期寄來，如有困難可來信告知。

我在積極爭取早日動身，我這裡的手續如有眉目定速去信通知你們。

不盡所言，專此答覆。

請代向你母舅（朝枝）以及各位親戚們致意請安！

你母親特意要你向她兄弟姊妹各家請安！

父字

1975年10月2日

生陳國安自民國六十五年二月廿六日起謹拜楊英風先生為師尊研習進修有關藝術美術生活之智識技能，及為人處世之德行。今後三年四個月中，凡有關對外對內之藝術美術工作工程之構思造型處理，悉尊師意，衷心接受教誨，希能不辱師名，此期間所見所學當終身遵行不渝。

<div style="text-align:right">

生　陳國安謹誓於民國六十五年

二月廿六日

台北市至善路二段四二一巷卅一弄九號

朱川泰、劉蒼芝、柯君欽、陳徵聘、戴四維

</div>

本人自民國六十五年二月二十六日起欣然接受陳國安先生為門生。今後三年四個月中當身教言教並重，指導有關藝術生活之知識、技巧、德行。本人執信美術如宗教信仰，並以環境問題作中心研究推展，數十年如一日。美術有其極為莊嚴之意義，為國際普遍一致視為崇高之存在，今後盼能不違此項宗旨，共同為建立國內美術尊嚴與普及尊重美術（或藝術）的習慣而努力。又，文化事業係一種「給予」、「犧牲」的事業，一日參與實可謂任重道遠，更盼以之為己任，克服艱苦，替國家民族及人類之幸福開拓文化空間、延續文化命脈。祈共勉之。

<div style="text-align:right">

師楊英風謹誌

民國六十五年二月二十六日於台北

介紹人：朱川泰

觀禮人：戴四維、邱煥堂、陳徵聘、王谷、劉蒼芝、柯君欽

</div>

英風兄：

　　我真高興。看到

　　您所著的「景觀與人生」一書，使我對

　　您的成就，感到驕傲。藝術是不朽的，願

　　您以奉獻的精神，為此不朽大量經營努力。祝

　　您成功！

<div style="text-align:right">

劉真　敬上

六月十五日

</div>

親愛的爸爸：

　　像往常一樣，您又遨遊於海闊天空、錦繡大地，您的心智和創造力再度更得到滋養。行前的皮膚病一定好了吧！祖母和媽媽常掛念著媽的毛病應該是好了。

　　此行，我們都認為是冥冥中都有佛祖的安排和旨意，我們都有信心，您能得更大的佛緣，為當今佛教打開新紀元的。

　　沙烏地水部和我經濟部之科技合作小組會議中和您有關的部份影本，又由沙國助理大臣胡善同代表和您連絡的信，及林團長的信影本亦同封信內，請爸爸閱後有須先辦理的事項請先吩咐。

　　黃先生于瓌研究所的庭園工程蕭秘書說停車場之道路的範圍經和有政府公共工程局接洽後有很大改變，目前尚無法先辦理合約，停車場及道路由公共工程局先行施工，庭園工程待您回來再進行。

　　王廣亞校長，我通電話，他說屋頂花園可以使用了，空中花園

極需趕工以配合其他工程。

　　許伯樂先生（Mr. Sheeler）曾由葉先生那邊轉信告知他改期於五月中旬來台北。

　　南海路房子的事，多虧劉創主先生幫忙，李律師已於上兩個星期分別發函市府工務局及視察室，工務局是不敢輕易發執照給仁成的。仁成這兩天正和李律師及許律師洽談中，媽媽說我們沒有出面，劉先生也主張我們可以和他們慢慢談，他們情況比我們急的。

　　陳副總統銅像，漸次發展，朱春棠常回來，陳連山也來了几次，春棠用繩索及保麗龍將周圍捆鄉起來，以暫免油土往外開裂，如此情況好些，請爸爸放心。

　　萬佛城法界大學經由恒觀法師及慧姫雜誌之介紹，台灣很多青年學子都非常嚮往，要有很大的機緣才能沐浴薰陶於這以實踐禪修會、宏揚佛教的偉大地方。附同時附上簡單簡歷，請爸爸視情況辦理。

台北語言學院華語師資的証書下星期才能拿到，先拿到資格，仍須有一些實際經驗方能有信心。

家裡一切都好，請爸爸放心。敬祝

愉快

媳 玳

美惠 敬上

四月二十六日

親愛的爸爸：

　　像往常一樣，您又遨遊於海擴（闊）天空，錦繡大地，您的心智和創造力再度更得到滋養。行前的皮膚病一定好了吧！祖母和媽媽常掛念您癢的毛病應該是好了。

　　此行，我們都認為冥冥中都有佛祖的安排和旨意，我們都有信心，您能得更大的佛緣為當今打開新紀元的。

　　沙國農水部和我經濟部之經技合作第二屆會議中和您有關的部份影本，及由沙國農水部助理次長胡善因代表和您連絡的信，及林團長的信影本我同附信內，請爸爸閱後若有須先辦理的事項請先吩咐。

　　草屯手工業研究所的庭園工程，蕭社長說停車場及道路的範圍經和省政府公共工程局搓商後有很大改變，致目前亦無法先辦理合約，停車場及道路由公共工程局先行施工，庭園工程待您回來再進行。

　　王廣亞校長，我去過電話，他說屋頂可以使用了，空中花園極需趕工以配合其他工程。

　　許伯樂先生（Mr. Sheebes）曾由葉先生那兒轉信告知他改期五月中旬來台北。

　　南海路房子的事，多虧劉刻立先生幫忙，李律師已於上兩個星期分別發函市府工務局及視察室，工務局是不敢輕易發執照給仁成的。仁成這兩天正和李律師及許律師洽談中，媽媽常說我們沒有空出面，劉先生也主張我們可以和他們慢慢談，他們情況比我們急的。

　　陳副總統塑像，漸出裂痕，幸奉琛常回來，陳連山也來了幾次，奉琛用繩索及保麗龍將周圍捆綁起來，以暫免油土往外開裂，如此情況好些，請爸爸放心。

　　萬佛城法界大學經由恒觀法師及慧矩雜誌之介紹，台灣很多青年學子都非常嚮往，當然要有很大的機緣方能沐浴勳（薰）陶於這以實踐精神來體會，並宏揚佛教的偉大地方，同時附上簡單履歷，請爸爸視情況辦理。

　　台灣語言學院華語師資的証書下星期方能拿到，先拿到資格，仍須有一些實際經驗方能有信心。

　　家裡一切都好，請爸爸放心。敬祝

愉快

女兒　美惠　敬上

四月二十六日

最速件

（70）瑜際一字09870

英風教授吾兄勛鑒：去年四月間美國「全美雕刻協會」會長GRANVILLE W. CARTER先生應本局邀請來華參加中正紀念堂落成典禮期間，承蒙吾　兄撥冗約見，對促進中美文化交流裨益良多，至深感佩。頃獲Ｃ君五月十八日來函表示願助我雕塑界研究改進我塑像方法，此節Ｃ君於去年來訪期間與吾　兄及陳一帆、朱銘等先生會晤時諒必已略有提及。Ｃ君對我極為友好而熱誠，去年來訪時曾捐贈先總統　蔣公銅像乙座供中正紀念堂永久陳列，返美後曾向「全美雕刻協會」近七百位會員發表其訪華觀感，讚揚我藝術界的高度水準，今復主動向我雕塑界伸出援手，熱情可感，尚煩　吾兄轉洽國內雕塑界先進共同研商Ｃ君此一建議之價值與可行性並逕復。隨函檢附Ｃ君來函影本及其個人背景資料各乙件，敬請　卓參。耑此順頌

教綏

宋楚瑜　敬啟　六月二十三日

宋局長勛鑒：

　　頃奉　華函，就有關「全美雕塑協會」會長卡特氏欲協助我雕塑界一事，詢及弟之意見。弟經研判後略抒管見于（於）后（後）：卡氏在短短一星期的訪問期間，看到的有限，他所看到的此間鑄銅技術好像都很差，其實他只發現到表面的問題。

　　鑄銅技術在我國古代殷商時期已發展至最高峰，不論合金的成份、品質、造形皆臻完美之化境，成為中華文化的重要成果之一，至今仍普受世界的歡迎與爭相收藏，更值得中華子孫的驕傲與敬佩。我國古代鑄銅技術最大的特色是手工藝的處理，歷代傳衍下來，並流傳至全世界。雖然今天世界鑄銅技術在某些方面隨著科技的進步而有所改進，但仍離不開手工藝的處理，而在此方面的技巧尚不及我國古代。

　　今天國內的鑄銅技術雖不及別的國家，實際上並非卡氏所見的那樣落後。而我們不如人的癥結在於我們的社會不重視鑄銅技術，往往用很低的價格來壓制鑄銅工廠的製作，再加上此間流行偷工減料，鑄銅工人又不懂藝術，所以外界看到的銅像並不能作為我們鑄銅技術的代表。

　　國外極重視鑄銅藝術，如日本國立東京藝術大學設有鑄銅系，用藝術大學教育來訓練鑄銅藝術人材，因

為就認真的眼光來看，美術鑄銅並非工人的事，而是藝術家的事。而我們的社會只把鑄銅當作隨隨便便的事，更談不上提倡與保護，因此我們就不會有鑄銅的高品質技術的發展。以前我們國內並沒有注意到此一問題，更沒有想到解決之道，現在政府提倡文化建設，又有設立藝術學院之議，實應爭取設立鑄銅科系來訓練鑄銅藝術家，鼓勵他們努力提昇我國藝術鑄銅的境界，這是我們雕塑界以及整個文化界所樂見的。（此節　兄當可對教育部有所建議）

當今全世界鑄銅藝術成就最高者並非在美國，而是在歐洲，尤其是意大利、法國。弟留學意大利三年間曾親覩好幾件美國的重要銅像送到意大利鑄銅。美國卡特先生的好意當然值得感佩，但不是憑一封信就可以幫得上忙，故此封信事實上是提醒我們有關鑄銅技術的問題，而根本解決之道應是操之在我，也就是前已提及的從提高社會對鑄銅技術的重視以及訓練鑄銅藝術家著手，唯有從此方向開拓，我們的鑄銅藝術才會有更好的表現，也才能凌駕他國而傳諸久遠。

美國的這位朋友固然熱心，但從整個信件的觀察，似乎自我推銷的成份很高，此中自有他的目的。另外在中正國際機場置　蔣公及林白氏銅像之建議，其必要性及處理方式或請誰參與等等皆屬值得商榷之疑題，何況國內並非沒有好的藝術家，尤其除了求形似之外，對中國偉人思想、神情之忖摩，對外國藝術家而言更覺吃力。凡此種種，只因他對我們的國情不能深入了解罷了。

卡特夫婦去年訪華期間，承蒙　宋局長不棄，特別安排由弟招待，彼此相談甚歡，留下極佳之印象。卡氏夫婦極為熱心，對我國頗有誠意，值得繼續交往。這回有關鑄銅等事，弟為顧及國家尊嚴而就事論事，但亦不忍傷及此一朋友，祈　宋局長明察之。耑此敬覆，順頌
鈞安

楊英風　謹啟
七月九日

老師您好：

　　未知最近老師的玉體是否康安？甚念。

　　時間過得真快，我和富美，及一位邱先生一起來美國已有一個月了，也已經開始工作。完成5件，和人一樣大，打算刻9件為一組，是描寫一群民眾集體在打太極拳，加上去年所刻好的兩組，總共展出三組，都是上彩色的作品。關於畫廊之事，前天已和老闆談過，一切順利，唯有展出時間延後一個月，決定在10月5日酒會，6日正式展出至11月3日結束，總共展出四個星期。

　　有關目錄及請帖等事宜，都由畫廊自理，我只要在8月初把作品完成，給他們拍照片。

　　我住在廖修平家附近，是廖兄介紹的。地方很大，空地有一甲地以上，工作很理想，我選擇樹下工作比較涼快，美國現在已漸漸的炎熱，白天38℃左右

　　畫廊的資料如果印好再寄老師，再見

　　　祝　玉體康泰

朱銘 81.7.15

老師您好：

未知最近老師的玉體是否康安甚念
時間過得真快.我和富美.及一位邱先生
一起來美國已有一個月了也已經開始工作
完成5件.和人一樣大.打算刻9件為一組
是描寫一群民眾集體在打太極拳.加上去
年所刻好的兩組總共展出三組都是上
彩色的作品. 關於畫廊之事.前天已和老
闆談過一切順利唯有展出時間延後
一個月決定在10月5日酒會6日正式展出至
11月3日結束.總共展出四個星期.
有關目錄及請帖等事宜.都由畫廊自理.
我只要在8月初把作品完成.給他們拍
照片.
我住在廖修平家過近.是廖兄介紹的.地方很大
是地有一甲地以上.工作很理想.我選擇
樹下工作比較涼快.美國現在已漸々的
炎熱.白天38℃左右
更廊的資料如果.印好再寄老師.再見

祝　玉體康泰

朱銘 81.7.15

最速件

（70）瑜際一字12720

　　英風教授吾兄勛鑒：拜讀吾　兄七月九日大函，卓見精闢，誠屬令人欽佩。有關中正機場恭置先總統　蔣公銅像之議，本局擬於函覆C君時，將卓見轉告，另有關吾兄建議在藝術學院設立鑄銅科系一事，本局已轉請教育部參考。諸承惠教，曷深感篆，專復佈謝。順頌
道綏

　　　　　　　　弟　宋楚瑜　敬啟　八月七日

楚

瑜

用

箋

最速件

英風教授吾兄勛鑒：拜讀吾
兄七月九日大函，卓見精闢，誠屬令人欽佩。有關中
正機場恭置先總統　蔣公銅像之議，本局擬於函覆C君時，將卓見轉告，另有關吾
兄建議在藝術學院設立鑄銅科系一事，本局已轉請教育部參考。諸承惠教，曷深感
篆，專復佈謝。順頌
道綏

弟　宋
楚
瑜
敬啟
八月七日

（70）
瑜際一字
12720

楊老師鈞鑒：

　　近來身體諒安康無恙，甚念。

　　來美之後研究計劃、年中報告，一事接一事，忙得焦頭爛耳（額），又等岳父來此，才於一禮拜前郵寄一信給高醫董事長陳啓川先生，提起高醫轉醫院設計聘請　您協助之事。我亦兩次長途電話拜託高資敏兄返台（七月底）時向董事長提起此事，希望能有所助。

　　朱銘兄於上週末來此，因為與紐約方面畫廊口頭約束，目前尚未交涉成功，未能在此地展覽，我朋友 Art Rubin 之畫廊預定先給莊喆夫婦合展，計劃以後再辦理中國藝術家展，原先提起九月合展後延？

　　您的雷射版畫託他試展售，並於數畫廊聯合會中提起，據他說，知音未得，芝加哥對此雷射藝術還陌生，我與一家 Museum of Contemporary Art通電話，要我八月初再與他們連絡，待有消息當告知。

　　我朋友很喜歡N.Y.“東西門”之作品（看圖片），我向他提起“透明大理石”作品，他很希望能看幻燈片，像“東西門”之縮小作也許有愛好購買者，Mr. Rubin之畫廊主題將為雕塑及中國美術家，如有10張左右之“大理石”及不銹鋼作品，我可請問他們的意見。

　　祝好

　　　　　　　　生　永吉　上 7-29-81

英風兄握手：

　　不見又兩年多了，好嗎？常常想起你，特別是近來訂了一份中國時報海外版，一日談到一則消息，說剛創立的台北市立美術館欲以大筆經費購藏你的作品，以致引起了御用藝人們的妒嫉，大吵大鬧起來了。這不禁使我感慨萬千，除了益發懷念你外，便是對台灣的藝術和政治還糾纏不清而搖頭浩嘆！恐怕只有海外才真是藝術蓬勃滋榮的園地吧？六七年前，我們在美國加州努力過的那所「新望藝術學院」要是成功了那就多好啊！不知現今你仍有此宏願否？能來加拿大再同心協力實現理想嗎？我之所以提出這樣的問題，乃因為最近標購到手一幢美輪美奐的希臘式建築，就在離家十餘公里的康橋市（Cambridge），很適合做美術館和藝術學校之用（見附圖）。我的計畫是主層做East West Gallery of Fine Arts & Artifacts，頂層為International Artist's Center或Art Institute，可隔多間寬大的畫室或課堂，有地底一層也可作為工作室。每層能使用面積達3,300平方呎，此建築原為市立圖書館，紅磚白柱，氣象堂皇，極奇（其）堅固。坐落在市中心最美麗的一段，右邊是公園，屋後即Grand River，風景宜人。我並向市政府建議將公園改建為一東方園（Oriental Garden）以融合中日兩國的園林藝術，曾獲市長及市議會支持，但以目前無設計人才而不能立即實現，若有你在此便水到渠成了。

　　我兩年前和朋友辦的那間外國學生大學先修班 Trillium Academy（群倫學院）已於去年和另一所同在 Guelph 的學校合併成了 Wyndham College，由於新學校和我的辦學旨趣不盡相同，故合併前我便自動退了夥，現在完全是自由之身，但願致力於藝術事業，我雖然是藝術的門外漢，但極愛好和傾倒藝術，故希望今後為中西美術交流做點貢獻，以我僑居國外的身份，至少也該做溝通的橋樑吧？你我建交快卅年了，一直是志同道合、能共策共勵的好友，雖歲月不饒人，我們都已年逾半世紀，然仍精力旺盛，幹勁沖天，是仍可以大展一翻（番）宏圖的。你今年會有機會來北美洲嗎？盼順道到加東一遊，實地看看這裡的情形，我想你一定會很滿意的。康橋市距多倫多一百公里路，開車一小時即到，是個極有發展的市鎮，目前居民接近八萬（華僑約一萬人，包括附近的Kitchener及Guelph），很歡迎外來的投資移民，我們若是能邀集國內財團來此興業，必定大有可為。暫且不多談計劃內容，先看你的興趣及意向如何，以後是可細水流長交換意見的。請抽空早日復示。萬一你自己不克分身來美洲，請介紹一兩位已經在此邦或願來此開荒的藝術家朋友。我在Guelph的家隨時敞開門歡迎遠朋，我也是個相當勝任的旅遊嚮導，樂意駕車伴遊美加各地。盍興乎來？再談，祝好！

【請問從前談過的「國際文化保健發展中樞」有否設立？今與莊淑旂博士或張卓仁醫生有聯繫否？可否介紹我通訊請教？因去年內子患乳癌，動過手術，但今年復發再動手術幷（並）作電療中（鈷六十），也許日本方面有較新的特效療法吧？】

<div align="right">進明　84　14／2</div>

　　我和一位朋友共同買下的這幢原為市立圖書館的建築，坐落在康橋市中心這，對面為郵局及銀行幷一間有五十年歷史的老華僑餐館，后（後）面係清冽的格蘭河，右邊為公園及河岸。我們計劃將此建築改為美術館和國際藝術家中心或藝文學院。

我是於三月七日在金城短期大學研修課中聽楊英風教授講課的油畫科岡田秀子。我聽完楊教授的講課之後，雖然我思想還不成熟，但我還是重新再思考我自己對藝術的看法。楊教授說，以人物為主體的西洋藝術的藝術表現，現在已經走到死胡同了。這一點，我也大致同意。

可是，我自己具有人的身體，而且作為一個人在活著，因此我對人本身感到最大的魅力。人活著，實在是很美妙的事情。因此，我一邊學習風月花鳥，另外一方面我仍然要繼續創造人物。而且我不僅要表現表面的東西，而且也要將人的內在面表現在畫布上。

然而，不是因為有人，才有大自然，而是先有大自然才有人。而且，人類絕對不可以對抗大自然，大自然實在很偉大。所以將大自然以藝術呈現出來是一件很重要的事情，同時也是很困難又有意義的事情。

本來我對走繪畫這條路沒有猶豫，但是上完楊教授的課後，我開始對繪畫之路感到迷惑起來。我對雕刻、陶瓷器、照相、染色、漆器等等所有的藝術表現都感到有魅力，我對自己究竟該走哪一條路，開始徬徨起來。如果我每樣都去接觸，到頭來恐怕會樣樣稀鬆，因此我感到莫名的著急。因此，我認為，應該尋找自己最適合的藝術表現，通過造型活動，一輩子去努力達成，成為具有生存意義的人。

請原諒我的拙文劣筆。雖然楊教授身體情況不好，但是還溫暖地歡迎我們，高興之餘，也非常感謝。

1985 年 4 月 19 日

<div align="right">

金城短期大學學生　岡田　秀子

OKADA HIDEKO

石川縣金澤市泉野出町三之五之三

</div>

Professor Yuyu Yang 28th July, 1986
Taipei Taiwan

Dear Professor Yang,

<u>LASER SCUPTURE BY YUYU YANG</u>

It is with great pleasure that I inform you your upcoming exhibition will be held at the Pao Sui Loong Galleries of the Hong Kong Arts Centre from 3rd to 20th October, 1986. The exhibition will include your laser scupture, stainless steel scupture and colour photographs of laser light. As this is the first laser scupture exhibition ever held in Hong Kong , we are truly honoured that you have agreed to show your unique works of art to the Hong Kong public.

We would like to invite you formally to attend the opening reception of the exhibition as well as to give a public lecture on laser and its artistic use at the Arts Centre. Since the exhibition will open on 2nd October, 1986 at 5:30pm, we hope that you would arrive in Hong Kong on or before 29th September so you may help set up the show. I understand that your presence during setting up of the exhibition is crucial since laser equipment needs to be carefully calibrated and tuned up.

If you have any problems with the Taiwan Immigration Department , please do not hesitate to give me a call.

I look forward to seeing you in late September.

With warm regards.

Sincerely yours ,
Michael Chen
Galleries Director

encl. Exhibition leaflet
cc. Tsong-zung Chang, Hanart Gallery

香港藝術中心 HONG KONG ARTS CENTRE

28th July, 1986

Professor Yuyu Yang
Taipei Taiwan

Dear Professor Yang,

LASER SCUPTURE BY YUYU YANG

It is with great pleasure that I inform you your upcoming exhibition will be held at the Pao Sui Loong Galleries of the Hong Kong Arts Centre from 3rd to 20th October, 1986. The exhibition will include your laser scupture, stainless steel scupture and colour photographs of laser light. As this is the first laser scupture exhibition ever held in Hong Kong, we are truly honoured that you have agreed to show your unique works of art to the Hong Kong public.

We would like to invite you formally to attend the opening reception of the exhibition as well as to give a public lecture on laser and its artistic use at the Arts Centre. Since the exhibition will open on 2nd October, 1986 at 5:30 pm, we hope that you would arrive in Hong Kong on or before 29th September so you may help set up the show. I understand that your presence during setting up of the exhibition is crucial since laser equipment needs to be carefully calibrated and tuned up.

If you have any problems with the Taiwan Immigration Department, please do not hesitate to give me a call.

I look forward to seeing you in late September.

With warm regards.

Sincerely yours,

Michael Chen
Galleries Director

encl. Exhibition leaflet
cc. Tsong-zung Chang, Hanart Gallery
Harbour Road, Hong Kong Tel: 5-271122
香港 灣仔道
Cable: "EDUCARTS" Telex: 76612 HKAC HX

12,1987

楊老師您好：

在台北時沒有機會和您見面聊聊，又常受您照顧。記得1975年我初次出國前往日本進修，家母汪寶桂曾帶我去請教您，您曾建議我念雕塑，如今我卻也在從事立體創作，現今人在瑞士，明年夏天回台定去拜望，祝您身體健康。

賴純純 敬上

頌仁[1]先生大鑒：

　　謝謝您轉來香港藝術中心尼可萊斯・詹姆斯先生信函的拷貝，詹姆斯先生對這次大展的鼎力協助，我亦致函申謝。

　　當然，這次還要特別謝謝您的安排及自始至終您的全力照顧、推動，使大展辦得有聲有色，可謂一次成功的展出。不過美中不足的是，由於雷射儀器未能安排妥當，以致展覽不得不提前結束，造成諸多困擾，實在萬分抱歉！還請代向有關人士致歉，同時亦謝謝大家的熱心關切和幫忙。

　　有關大展，我拍了一些照片，已經寄給您了，不知收到否？還有，我寄了百餘冊拙著「楊英風景觀雕塑工作文摘資料簡輯」給陳贊雲先生，不知他是否收到？亦不知他是否已回到香港？您可去問問，因為這批書的一半，我是準備贈予您使用的，我同此時，亦致函莫綺華女士，對此，有所說明。您看著辦，有需要的人士，可以贈予之。

　　我在香港之後，即至新加坡，也見到國家博物館的林秀香女士，知道她為朱銘作了不少事，實在很感謝她為中國人藝術的發揮所做的努力。當然，這一切都是拜您辛苦安排、推介所賜。您為許多藝術家們所作的成果，真是有口皆碑。我們將來還要倚重於您。

　　回台北後，一直紛忙不已，您十二月份來台時，我們再聚會暢敘。

　　敬頌
藝安

　　　　　　　　　　楊英風　謹啓
　　　　　　　　　　一九八六年十一月十八日

日本アジア航空社長賞

孔雀明王
（M100号 日本画）

楊 英鏢
YING
BIAO YANG

第14回公募日創展受賞作品

英風　長胞兄：

　衷心的祝願您

　身體健康　並向您：

　謹賀新年

　　　　　　　一九九一年 元旦　英鏢、培蓓　樂陽

　這次我畫了一幅「孔雀明王」。您一定比我清楚「孔雀明王」緣起孔雀善食毒蟲、毒蛇因而奉為除難之化身。我寄這張給您，願他保佑您排除一切毒害，保持身體健康，並像孔雀俊麗飛翔鴻展！

　　　　　　　　　　　　　　　　　　　　一九九一年元旦　三弟英鏢　題

February 13, 1995

Facsimile to:

Master Yuyu Yang
YUYU YANG FOUNDATION
31, Chungking S. Road, Section 2
Taipei, Taiwan ROC

Dear Master Yang:

It is with great pleasure that I cordially and officially invite you to exhibit your "Lifescape" sculpture and fine art serigraphs in conjunction with Gary Lichtenstein's "Color Expressionist" paintings at the *UC Berkeley Museum of Art, Science and Culture* at Blackhawk Plaza in Danville, California.

The six-month installation will OFFICIALLY open on April 22, 1995 and run through October 1995. The INVITATIONAL opening will take place on June 10, 1995.

On behalf of the Board of Directors of the BEHRING-HOFMANN EDUCATIONAL INSTITUTE, INC. and its *Museums at Blackhawk*, I am pleased to notify you that we are very honored to be involved with Chinese culture with an American culture in singular purpose and vision is indeed a privileged event for our Museum.

Sincerely,
Bob P. Siino
Chief Administrative Officer

THE MUSEUMS AT BLACKHAWK

THE BEHRING-HOFMANN EDUCATIONAL INSTITUTE, INC.
THE BEHRING AUTO MUSEUM
THE UC BERKELEY MUSEUM of Art, Science & Culture
Affiliate of the University of California at Berkeley

February 13, 1995

Facsimile to:

Master Yuyu Yang
YUYU YANG FOUNDATION
31, Chungking S. Road, Section 2
Taipei, Taiwan ROC

Dear Master Yang:

It is with great pleasure that I cordially and officially invite you to exhibit your "Lifescape" sculpture and fine art serigraphs in conjunction with Gary Lichtenstein's "Color Expressionist" paintings at the *UC Berkeley Museum of Art, Science and Culture* at Blackhawk Plaza in Danville, California.

The six-month installation will OFFICIALLY open on April 22, 1995 and run through October 1995. The INVITATIONAL opening will take place on June 10, 1995.

On behalf of the Board of Directors of the BEHRING-HOFMANN EDUCATIONAL INSTITUTE, INC. and its *Museums at Blackhawk*, I am pleased to notify you that we are very honored to be involved with this rare bicultural installation. The opportunity to unite a Chinese culture with an American culture in singular purpose and vision is indeed a privileged event for our Museum.

Sincerely,

Bob P. Siino
Chief Administrative Officer

10 November , 1995

Professor Yuyu Yang Ying Feng
Yuyu Yang Foundation
31 Chungking S Rd Sec.2
Taiper Taiwan
R.O.C.

Dear Professor Yang

It is my pleasure to write on behalf of the officers and council of the Royal Society of British Sculptors (RBS) to invite you to accept the diploma of International Fellow, FRBS Int Affil.

On acceptance of this invitation you will become the very first International Fellow of the RBS and it will be an honour for me to welcome you into the Society.

It is my sincere wish that you may be so minded to accept this affiliation and feel able to join us in our endeavours to advance and promote the art and practise of sculpture worldwide.

I look forward to meeting you in January 1996 at an RBS award ceremony in London when it will be our privilege to make a presentation to you of the Society's Fellowship Diploma.

With kind regards
Yours sincerely,
Philomena Davidson davis
President

10/11/1995 15:39 071-370-3721 SCULPTURE COMPANY PAGE 01

Royal Society of

Patron Her Majesty the Queen

BRITISH

President Philomena Davidson Davis

SCULPTORS

10 November, 1995

Professor Yuyu Yang Ying Feng
Yuyu Yang Foundation
31 Chungking S Rd
Sec.2
Taipei
Taiwan
R.O.C.

Dear Professor Yang

It is my pleasure to write on behalf of the officers and council of the Royal Society of British Sculptors (RBS) to invite you to accept the diploma of International Fellow, FRBS Int Affil.

On acceptance of this invitation you will become the very first International Fellow of the RBS and it will be an honour for me to welcome you into the Society.

It is my sincere wish that you may be so minded to accept this affiliation and feel able to join us in our endeavours to advance and promote the art and practise of sculpture worldwide.

I look forward to meeting you in January 1996 at an RBS award ceremony in London when it will be our privilege to make a presentation to you of the Society's Fellowship Diploma.

With kind regards
Yours sincerely,

Philomena Davidson Davis
President

致楊教授函：
本人非常荣幸謹代表英國皇家雕塑家協會理監事寫信邀請您同意接受加入英國皇家雕塑家協會並成為正式會員。

我們很誠摯榮幸地歡迎您接受邀請加入協會，成為第一位英國皇家雕塑家協會的國際會員。

我們誠摯期盼您衷心接受加入我們行列，竭力進一步提昇藝術及熟稔各世界雕塑。

我們期待一九九六年一月在倫敦英國皇家雕塑家協會頒獎典禮上能與您見面，並很榮幸授與您會員榮銜。

誠摯地祝福閣下。

會長
PHILOMENA DAVIDSON DAVIS
一九九五年十一月十日

108 Old Brompton Road
South Kensington
London SW7 3RA
Telephone 0171 373 5554
Fax 0171 373 9202

Registered in England
Number 805239
Registered Charity
Number 212513
VAT Registration
Number 565 0982 44

● 1995 10/11 英國皇家雕塑家協會來函。(一)

致楊教授函：

　　本人非常榮幸謹代表英國皇家雕塑家協會理監事寫信邀請您同意接受加入英國皇家雕塑家協會並成為正式會員。

　　我們很誠摯榮幸地歡迎您接受邀請加入協會，成為第一位英國皇家雕塑家協會的國際會員。

　　我們誠摯期盼您衷心接受加入我們行列，竭力進一步提昇藝術及熟稔各世界雕塑。

　　我們期待一九九六年一月在倫敦英國皇家雕塑家協會頒獎典禮上能與您見面，並很榮幸授與您會員榮銜。

誠摯地祝福閣下。

會長
Philomena Davidson davis
一九九五年十一月十日

楊老師：

　　這次專程來英參加你的授獎典禮，得以分享你的榮譽，感到十分愉快，作為一位在藝術界努力了數拾年的你，這是你受之無愧的光榮，感謝令嬡週（周）到的款待，並衷心祝你健康勝昔。

　　　　　　　　　　　　　　　　　　　　晚徐展堂[1]手　18-1

1 ．徐展堂，香港知名收藏家。

展堂先生雅鑒

　　頃接獲閣下之助理區小姐傳真，敬悉閣下特指示撥款參萬英鎊，以為贊助本人於英國倫敦個展經費，更將以閣下企業體系中「歐洲中國衛星電視」出面申請英國政府對等基金的贊助款，曷勝欣喜感激。辱承關愛，專此肅函以申謝忱。茲以上回小女美惠帶去之不銹鋼作品「日新又新」致贈，祝頌閣下藝祺百祿、日新又新，敬希　莞納。

　　倫敦個展將於五月十五日開幕，閣下當為雲集貴賓中之座上客，懇邀閣下撥冗蒞臨，以添光彩。

肅此奉邀　順頌

時祺

　　　　　　　　　　　　　　　　　　　　楊英風　拜啓
　　　　　　　　　　　　　　　　　　　　一九九六年四月二日

THE HAKONE OPEN-AIR MUSEUM

楊 英 風 先生
玉机下

彫刻の森美術館　植田新也

THE HAKONE OPEN-AIR MUSEUM

楊　英風先生

彫刻の森美術館
館長　植田新也

箱根路も紅葉の季節を迎えようとしておりますが、先生には如何お過ごしですか。
　今回の訪日予定が直前に中止の通知を受け心配しておりましたが、本日、釋寛謙様とお目にかかることができ、先生の病状を詳しく伺いまして、ひとまず安堵いたしました。先生のお気持ちは痛いほどわかりますが、健康であってこそすべてが始まると思いますので、くれぐれもご無理のないようにお願い申し上げます。
　釋寛謙様を産経新聞の『蔣介石秘録』連載を記念して建てられた迎賓館、『中正堂』にお迎えして歓談いたしましたが、遠く先生の面影を脳裏に浮かべながら、楽しい語らいの一時を過ごすことができて良かったと思っております。
　その後、館内を案内し、野外に展示しております先生の作品前で記念撮影などを行いましたが、たまたま聖心インターナショナルの女生徒たちが見学にきておりまして、先生の作品の前で盛んにメモをとっている姿が印象でした。
　釋寛謙様のお話しでは、今回ご出品の作品の中から一点をご寄贈いただけるとのことですが、私共といたしましては先生のご好意をありがたくお受けいたしたいと存じます。現在は展覧会の期間中ですので、作品については三橋専務理事と釼持美術部長に一任させていただきたいと思います。いずれご相談させていただくことになろうかと存じます。重ねて、先生のご好意に感謝し、厚く厚く御礼申し上げる次第です。
　十月は美術のシーズンで、私が関係しております日本美術協会その他の行事も多く、箱根を留守にすることも多いかと存じますが、もし、お体の調子がよろしければ、ぜひお越しいただければ幸いに存じます。しかしながらくれぐれもご無理のないように、ドクターとご相談いただきたいと思います。
　当美術館は『楊英風展』をもってしばらくは個展を行わず、美術館としての基盤の整備に取り掛かる予定でございます。一九九九年には開館三十周年を迎えますので、二十一世紀を迎える準備に入りたいと考えております。その意味では、個展の最後に先生にお願いすることができて良かった思います。今後ともに日台間の文化交流、芸術の交流につとめて参りたいと念じておりますので、変わらぬご指導ご鞭撻を賜りますようにお願い申し上げます。
　末筆ながら先生並びにご一家様の益々のご健勝を祈念しております。　　　　不一
　一九九七年十月二日

MUSEUM: Ninotaira, Hakone-machi, Kanagawa-ken, 250-04 Japan TEL. 0460-2-1161 FAX. 0460-2-4586
OFFICE: c/o Sankei Bldg., 1-7-2, Ohtemachi, Chiyoda-ku, Tokyo, 100 Japan TEL. 03-3245-1546 FAX. 03-3245-1547

楊英風先生鈞鑒：

　　箱根已經成為紅葉的季節了，先生是否身體健康，一切平安？

　　就在先生訪問日本前夕，收到先生無法成行的通知，使我擔心不已。但是今天我與寬謙法師見面，從法師那裡得知先生詳細的病情，讓我暫且放心下來。先生奮發努力的心情我非常了解，但是人要先有健康才有一切，在此懇請先生不要過度勞累。

　　我與寬謙法師在中正堂歡樂敘談。這中正堂是產經新聞為紀念連載《蔣介石祕錄》而興建的迎賓館。我一邊遙想先生的風貌，一邊與寬謙法師愉快地閒話家常。

　　之後，我帶寬謙法師參觀美術館，然後我們在野外展出的先生的大作前攝影留念。當時，恰逢聖心國際學園的女學生來參觀，她們認真地在您的大作前作筆記，她們的樣子讓我印象非常深刻。

　　據寬謙法師說，先生擬於這次展出的作品中選出一件贈送給美術館，我們欣然接受先生的好意。現在正值展出期間，有關作品的事，我完全委任給三橋專務理事、以及釼持美術部長，改天我會與他們商量。我再度感謝先生的好意，向先生致上最高最高的謝意。

　　十月是美術的季節，我負責的日本美術協會以及其他的地方都有很多節目，所以我大概會經常不在箱根。不過，如果您身體允許的話，我還是希望您能夠來日本。只是，您不要過於勉強，一定要先請教醫生才行。

　　本美術館在「楊英風展」之後，暫時不會舉辦個展，我們會將重點放在重新打造美術館的基礎上面。因為到了一九九九年，我們正好開館三十週年，我們要為迎接二十一世紀而準備。從這點說來，以先生的展覽當作本館的最後一個個展是最恰當不過的。今後我想在日台間的文化交流與藝術交流方面去努力，希望先生繼續給予指導與鞭策。

　　最後，祝福先生闔家平安，萬事如意。
　　一九九七年十月二日

財團法人雕刻之森美術館

館長　植田新也　敬上

LA PERSONALE AL FONDACO DI UNO DEI PIU' EMINENTI

RAPPRESENTANTI DELL'ARTE ORIENTALE CONTEMPORANEA

Il mondo poetico di Yang Ying-feng

楊英風先生

史　料
Documentation

中華民國六十一年

(61)華揚出字第

期日

號字

件附

文

明朗之時候

華欣文藝

亡下午三時

高美文化待品展

1.史料 Documentation

1940.2.25 就讀宜蘭公學校高等科第二學年的成績單

史料

個人調査書

受付第　號

年月日	昭和15年2月25日	學校長氏名印	台北州宜蘭公學校長　平野正義

志願者	氏名フリガナ付	楊英風　ヨウエイフウ	保護者	氏名 本人ノ續柄ト	楊朝華　父	職業	會社員
	年齡	大正15年1月17日生（本年3月1日現在満十四年2月）					

身體檢查書（昭和十四年度）

| 身長 一六〇・三 | 體重 四〇・〇 | 胸圍 六八・五 | 坐高 八五・四 | 比體重 二五・〇 | 比胸圍 四二・七 | 比坐高 五三・三 | 榮養 可 | 脊形態 正 | 柱疾病 ナシ | 胸廓 正 | 眼 視力 左一・五 右一・五 屈折 異常 ナシ | 色神 ナシ 眼疾 ナシ | 耳 聽力 ナシ 耳疾 ナシ | 鼻及咽頭 ナシ | 皮膚 ナシ | 齒ウ蝕歯 ナシ 其他ノ疾患 ナシ | 牙處置 五 未處置 ナシ | 病及異常其他ノ疾患 | 概評 可 | 事スル注意ニ對項 ナシ | 備考 最終學年度ハ檢查年度ノ |

學業成績

學年度 學科目	修身	國語	算術	國史	地理	理科	圖畫	唱歌	體操	裁縫	話方	商業	總計	平均	操行	修學人員	席次	出席スベキ日數	缺席日數	備考
14年度 第六學年又ハ高一、二、三	九	九	九	九	九	九	八	八		九	九	九	九七	九	甲	六一	1/61		0	
13年度 第五學年又ハ高一																	12/27			

履歷	性格	才幹	惡癖	障害及異常	趣味及嗜好	言語動作及容姿	賞罰ノ概要	級長等勤務	欠席最終學年ノ理由	學資ノ所出	家庭ノ狀況	環境	進學志望及所見	其他教育上參考トナルベキ事項
昭和十五年二月本校高等科第二學年見込 昭和十三年四月本校本科第六學年ヨリ轉學 昭和七年四月本校本科第一學年ニ入學 昭和十三年四月本校高等科第一學年入學（改正學籍簿ノ趣旨ニヨル）	溫順、着實、親切、謙遜	銳敏	ナシ	ナシ	寫生	明瞭、寡言、低聲	賞罰ナシ	副級長	高等科第二學年、欠席ナシ	父、十分ト認ム	兄弟姉妹弟三人 職業會社員 父母	良好 十分	良好 十分	人格優良、學力優秀にして他の模範をするに足る。

出身學校長所見評	性格 優良可	才幹 優良可	言語動作 優良可	學態智度 優良可	家庭 優良可	狀況 優良可	環境 優良可				體位 優良可	席次 1/61	內申點

1940.2.25 宜蘭公學校高等科第二學年個人調查書

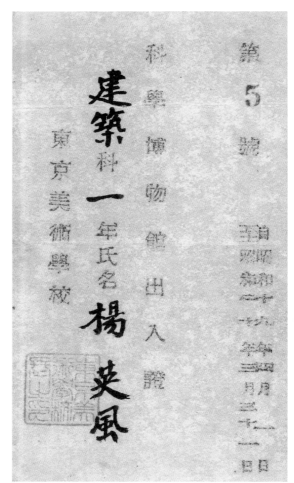

1944.4.1 東京美術學校科學博物館出入證

1944.6.28 東京美術學校乘車優待證

1944.7.5 東京美術學校種痘證明書

1944 東京美術學校課表

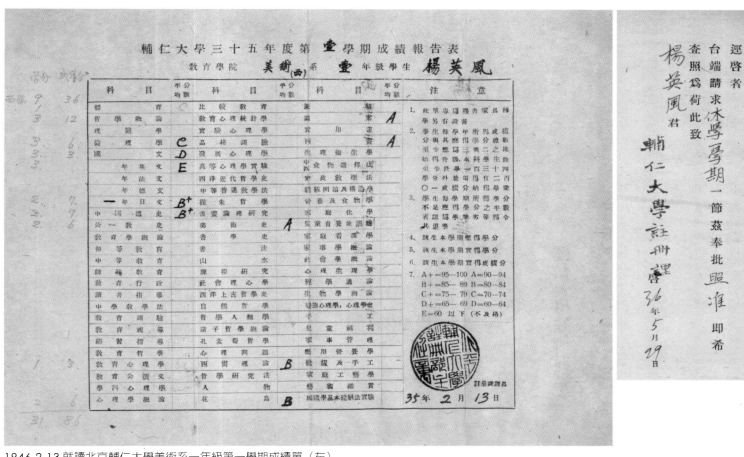

1946.2.13 就讀北京輔仁大學美術系一年級第一學期成績單（左）
1947.5.29 北京輔仁大學休學同意書（右）

1946 北京輔仁大學註冊證

除將同省證存查外合行發予證明即希沿途

軍憲警查驗放行為荷此證

單憲警查驗放行為荷此證

右給台籍學生楊英鳳收執

司令　馬友文

為發給證明書事案據台籍學生楊英鳳現年二十二

台北縣宜蘭市坤門人現在茲輔仁大學肄業因家務急須返台曾歷

請鈞部發給證明以便乘搭台中輪啟程等情附呈在灣省宜蘭同鄉

會聯合會發B字第四零壹室院同省證一份據此經查屬實

第十一戰區塘沽港口運輸司令部　證明書

事	由	為台籍學生楊英鳳因家務返台經查屬實給
---	---	予證明事由
擬	辦	
決	定	
辦	法	

年　月　日時到

件　附

收文　字第　號

1947.3.19 第十一戰區塘沽港口運輸司令部准楊英鳳返台證明書

學歷證明保結

楊英鳳君臺灣省臺北縣人年二十二

歲係於民國二十二年三月八日在北平日本

國立東京美術學校建築系一年

學校五年畢業同年四月八日本

級茲以證件遺失特由具保結人以

當時擔任北平日本中學校之教員資

格代為證明

國立臺灣大學理學院動物系講師

鄧火土　　（印）

國立臺灣大學先修班教授

張冬芳　　（印）

右開具保結人職銜確實真誤時此證

明

中華民國二十六年七月二十六日

1947.7.26 學歷證明保結

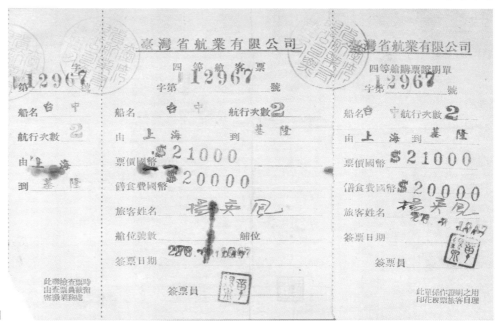

1947 由上海返台乘船購票證明

1948.10.25
作品〔樹蔭〕入選台灣全省第三屆美術展覽會證明書

1948.11.5-1949.1.15
就讀臺灣省立師範學院時的功課表

1949.6.16 結婚證書

1950.6.15 止 北京輔仁大學雜誌閱覽証

1951.5.7 作品〔思索〕獲台陽美術展覽會佳作通知書

JOINT COMMISSION ON RURAL RECONSTRUCTION
PROJECT TW-H-7, RURAL PERIODICAL

PERSONNEL ACTION

Date: May 29, 1951

TO:
Mr. Yang Ying-feng
（楊英風）

Nature of Action:
Appointment

Effective Date:
May 14, 1951

	From	To
Position		Assistant Illustrator
Monthly Salary		US$120.00 equivalent in local currency
Nature of Appointment		Regular #
Date of Appointment		May 14, 1951

Remarks:

Note: This project is subject to review and extension or termination on December 31, 1951.

Subject to probation of two months.

(Signature)
Willard C. Rappleye, Jr.
Project Executor
(Title)

1951.5.29 農復會人事通知單（初任）

JOINT COMMISSION ON RURAL RECONSTRUCTION

PERSONNEL ACTION
FOR
PROJECT EMPLOYEE

Date: April 4, 1952

TO:
Mr. Yang Ying Feng
楊英風

Nature of Action:
Revision of pay scale & reclassification

Effective Date:
April 1, 1952

	From	To
Position	Ass't Illustrator	Illustrator
Project Code	TW-H-9	Same
Salary	NT$1,870.00	HG 4-1
Nature of Employment	Regular	Same
Date of Employment	May 14, 1951	

Remarks:

(Signature)
T. C. Van
Administrative Officer
(Title)

1952.4.4 農復會人事通知單（升職）

JOINT COMMISSION ON RURAL RECONSTRUCTION

PERSONNEL ACTION
FOR
PROJECT EMPLOYEE

Date: May 26, 1952

TO:
Mr. Yang Ying Feng
楊英風

Nature of Action:
Reclassification

Effective Date:
May 24, 1952

	From	To
Position	Illustrator	Illustration Editor
Project Code	TW-H-9	Same
Salary	HG 4-1	HG 3-1
Nature of Employment	Regular	Same
Date of Employment	May 14, 1951	

Remarks:

(Signature)
T. C. Van
Administrative Officer
(Title)

1952.5.26 農復會人事通知單（升職）

JOINT COMMISSION ON RURAL RECONSTRUCTION
中國農村復興聯合委員會
NOTIFICATION OF PERSONNEL ACTION
人事通知單

To: 致
Mr. Yang Ying Feng 楊英風

Date: 日期
November 20, 1961

This is to notify you of the following personnel action concerning your employment:
茲將下列有關 台端任用之人事措施奉達，請察照奉荷。

Nature of Action: 通知事由
Termination

Effective Date: 生效日期
Close of business
Nov. 19, 1961

	From 由	To 至
Position 職務		Illustration Editor
Division/Office 工作部門		Harvest
Grade/Salary 級薪		HG 3-10-$5,745.-
Nature of Appointment 任用性質		Regular

Date of Appointment 任用日期 May 14, 1951

Remarks 備註

Reason of termination: Resignation

Two months' termination bonus is authorized according to Adm. Order No. 58 dated June 17, 1960.

One-eighth (1/8) of one day's salary will be paid in a lump sum as compensation for accumulated annual leave, according to Adm. Order No. 31, dated December 31, 1952.

T. C. Van
Administrative Officer

1961.11.20 農復會人事通知單（離職）

1951.6.5 台灣省立師範學院榮譽獎狀

1952.2.24 杭州南路住房租約

1952.5.5 作品〔思鄉〕獲台陽美術展覽會台陽獎第一名獎狀

1952.11.11 作品〔漁村〕獲台灣全省第七屆美術展覽會主席獎第三名獎狀

1952.11.11 作品〔勞〕獲台灣全省第七屆美術展覽會教育會獎獎狀

1953.5.25 作品〔驟雨〕獲台陽美術協會台陽獎第一名獎狀

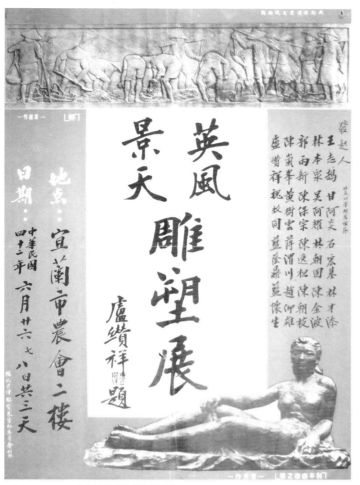

1953.6.26-28 英風景天雕塑展海報

1954.2 中國美術協會第二屆理事會候補理事當選證書

1953.12 宜蘭縣文獻委員會縣內勝景審查小組委員聘函

1954.3.20 中華民國第十一屆美術節慶祝大會展覽委員會委員聘書

1954.10 中國文藝協會第五屆理事會民俗文藝委員會常務委員聘書

1954.11.20 作品〔投〕獲台灣全省第九屆美術展覽會特選主席獎第一名獎狀

1956.9.20 中國文藝協會第七屆理事會民俗文藝委員會委員聘書

1956.10.20 作品〔紅椅佳人〕獲選參加泰國國際展覽

1956.12.25 作品〔紅椅佳人〕、〔指南仙宮〕獲全國書畫展覽會特約
展出紀念狀

1957.2.25 中國美術協會第二屆現代美展版畫組審查委員聘書

1957.1.29 輔仁大學校友會邀請入會信函

1958.3.21 輔仁大學旅台校友登記表

1960.9.1 輔仁大學校友會出版組幹事聘書

1957.5.27 教育部推薦參加日本首屆國際版畫展覽函〔上二圖〕

1957.9.19 教育部第四次全國美術展覽會觀禮證

1957.11.12 作品〔伴侶〕參加教育部第四次全國美術展覽會特約展出紀念狀

1957 算命紙牋

1958.3.1 國立藝術學校美術工藝科兼任教員聘書

1958.8.1 國立藝術學校顧問聘書

1959.9.25 國立藝術學校美術工藝科兼任副教授聘書

1958.9.16 私立復興美術工藝職業學校四十七學年度第一學期聘書

1961.3.1 私立復興美術工藝職業學校雕塑科兼任教員聘書

1959.7.29 中國青年反共救國團總團部文藝隊特約講座聘函

本館舉辦「楊英風先生雕塑特展」謹訂於三月六日下午三時行揭幕禮招待全國文化新聞各界人士，并請于斌總主教揭幕屆時敬請

光臨

國立歷史博物館 謹訂

THE DIRECTOR OF THE MUSEUM
REQUESTS THE HONOUR OF YOUR PRESENCE
AT THE PREVIEW
OF THE SPECIAL EXHIBITION OF SCULPTURES
BY MR. YANG YING-FENG
WELL KNOWN MODERN CHINESE ARTIST
ON THE AFTERNOON, MARCH SIXTH
AT THREE O'CLOCK
AT THE NATIONAL HISTORICAL MUSEUM
31 NAN HAI ROAD, TAIPEI

歷史博物館楊英風先生雕塑特展邀請卡〔上、左圖〕

1960.3.6 歷史博物館楊英風先生雕塑特展海報

1960.3.6 歷史博物館楊英風先生雕塑特展簽名簿（部分）

1960.10.17 台灣省立師範大學成績單

Personal record

Full name: Yang Ying-feng ()
Paternity: Yang Chao-mu (father); Yang Chen Yuan-yang (mother)
Place and date of birth: Ilan City, Taiwan, Free China. December 4th, 1926
Nationality: The Republic of China
Kind of art (painting, sculpture, engraving, drawing) and wood-cutting
Education and degrees: Tokyo Academy of Fine Arts; Catholic University of Peiping;
Taiwan Normal University

Awards:

Prize	Kind of art	Title	Name of exhibition	Year
Special prize	Sculpture	Meditation	The 14th Taiyang Exh.	May 1951
General Li-jen Sun's Prize	"	A girl's torso	The 1st Free China "	Feb. 1952
First prize	"	Nostalgia	The 15th Taiyang "	May 1952
Education Ass. Prize	"	Labour	The 7th Taiwan Prov."	Nov. 1952
First prize	"	Shower	The 16th Taiyang	May 1953
First prize	"	Hurling	The 9th Taiwan Prov."	Nov. 1954
Third prize	Chinese painting	Fishing village	The 7th Taiwan Prov."	Nov. 1952
China Ass. of Litera- ture & Art prise		The 15th of the 1st month	The 8th Taiwan Prov."	Sept. 1953
Special prize	Water-colour	The beauty sitting on a red chair	The Nation-wide "	Dec. 1956

Other activities such as contribution to newspapers, book illustrations, scenographies, decorations, lectures, etc.....:
1. Contributing cover pictures, illustrations, cartoons and wood-cuts for HARVEST Farm Magazine for eight years.
2. Appointed artist to paint the cover picture of READER'S DIGEST (Taiwan Edition), and of FARMERS' FRIEND Rural Magazine.
3. Many of my drawings, paintings and wood-cuts are published and adopted by magazines and newspapers of Free China and Hongkong.

Exhibitions (state year and place):
1. My first public exhibition of sculpture was shown in June, 1953 at Ilan City, Taiwan.
2. 1957—4th Brazil International Art Exhibition, Brazil.
3. 1959—20th Annual International Exhibition, New York City, U.S.A.
4. 1959—20th International Exhibition of The National Serigraph Society New York City, U.S.A.
5. 1959— Paris International Youth Art Exhibition by the Biennale de Paris. Paris, France.
6. 1960— Souvenir Folio of Yang Ying-feng's Sculpture Art Exhibit sponsored by the National Historical Museum, Taipei, Taiwan.
7. 1960— The Korea Information Center under the sponsorship of Baik Yang Hoi, A Korean Artists Group

Work kept in public and private collections (state title and date of each work and year of its acquisition):

Title	Kind of art	Possessor	Year of acquisition
Meditation	Sculpture	The Library of Taiwan Normal University	July, 1951
fishing Village	Chinese painting	Dept of Education, Taiwan Prov. Gov't	Nov. 1952
"Old Palace" & Puri	Water-colour	The Ministry of Education	Feb. 1954
Buddah's Image	Sculpture	Buddism Association of Ilan Hsien, Taiwan	Sept. 1953
Horse & other 5 works	"	Presented to the Museum of Tailand by the Ministry of Education	Sept. 1956
The Beauty sitting on a red chair	Water-colour	Dept. of Education, Taiwan Prov. Gov't	Nov. 1956
"Harvest"	Sculpture	Waseda University, Japan	Nov. 1956

Publications and references (books, catalogues, etc.):
1. SINICA () No. 36 (Dec. 15,1956); 2. BODHEDRUM() No. 32 (July 8. 1955); 3. LIFE() Vol. 8, No. 2(Feb 1956); 4. The film "The Sculpture of Mr. Yang Ying-feng," by the Chung Hua Educational Film Studio. 5. NEW ART () Vol. 1, No. 5 (July 1951) 6. The Cosmerama Pictorial () No. 31(Jan 1959); 7. YOUTH () Vol. 9, No. 2 (Feb 1959); 8. CHINA LIFE () No. 186 (June 16, 1959).

Gallery association:
1. Member of the Custom, Literature and Art Committee of The China Association
2. Member of the Art Committee of the China Association of Literature & Art.
3. Member of the Sculpture Committee of the China Association of Art.
4. Member of the Expansion Committee of the National Museum of China.
5. Member of the Art Committee, Education Ministry of Education.
6. Commenter of the Nation-wide Art Exhibition Association.
7. Member of the Chinese Candidates' works Screening Board for attending the 4th and 5th Brasil International Art Exhibition.
8. Member of the Chinese Candidates' works Screening Board for attending the 7th Poster Exhibit of Sightseeing Enterprise Development.
9. Member of the Chinese Candidates' works Screening Board for attending the Paris International Youth Art Exhibition.
10. Associate professor and adviser of National Art Institute.

ADDRESS: HARVEST 43, Sect. 2,
Chungshan Rd. N., Tai
Taiwan, Free China

1960 楊英風申請美國馬利蘭藝術學院雕刻研究所雕刻研究補助金之自傳履歷（上二圖）、圖書計畫（下二圖）

學校年代

1926年12月4日生於臺灣省宜蘭市
1938年就讀入北平成中學
1943年畢業於北京成城中學
1943年4月入 東京美術學校建築系科
1945年5月遣返回原（8月於大陸光復後）
1945年9月入 北平輔仁大學美術系西畫組
1947年5月返家
1948年4月入師範勞作圖工系至1951年5月
1951年5月入農復會→

Joint Commission on Rural Reconstruction
Position : Illustration Editor

研究計劃:
中國古雕塑（殷商周等）較之西洋古雕塑實利得非常大膽，而在現時看來，則似乎有提供選重的中國藝術的精神。在這一個普遍思潮的動盪的時代，雕塑乃事與抽象主義特別在激說創作的術語，從而極積地認真懇地從中國古雕塑中攝取靈感，從求真而得形，由得形而取神，由取神而抽象，一步一步地嘗試，創作，開出一條（現代中國雕塑之大路。
東方藝術

中山北路二段五三巷六三號 啟

1. 從具象從真走上半抽象，而發展至抽象的表現境界。
2. 追求中國古有的文化，喜好鼎商周上古時代之銅器尤其是戰，對北魏，六朝之雕刻及壁刻等極為嚮往。
3. 計劃研究。

1960 楊英風申請美國馬利蘭藝術學院雕刻研究所雕刻研究補助金附顧獻樑擬推薦書草稿（上圖）及楊英風所擬推薦名單（下左圖）

1961.4.29 鄭成功復台三百週年祭祀典禮觀禮證

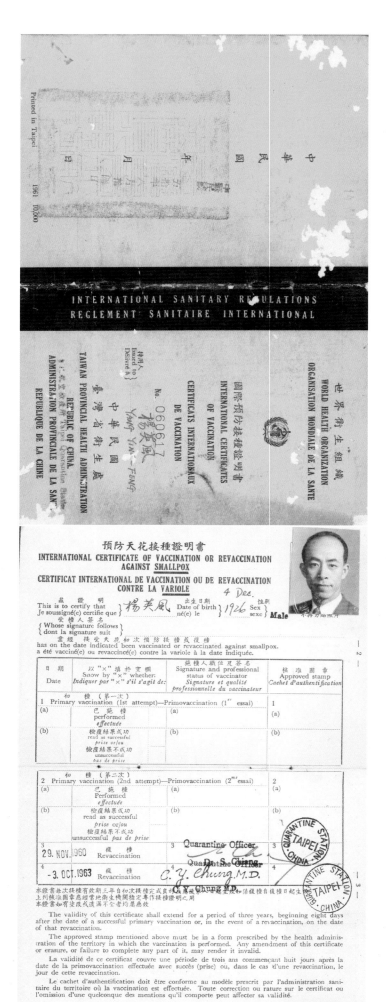

其他預防接種證明書
CERTIFICATE OF OTHER VACCINATIONS
CERTIFICAT D'AUTRES VACCINATIONS

日期 Date	疫苗種類 Nature of vaccine Genre de vaccin	接種量 Dose	施種人簽名 Physician's signature Signature du médecin	職位 Official position Fonction officielle	核准圖章 Stamp Cachet
29. NOV. 1960	Tetanus	0.5 c.c.	Dr. S. Chiang	Quarantine Officer	QUARANTINE STATION CHINA TAIPEI

— 10 —

50.4. 200本
58001—78000
第二聯 收據　　　臺灣省政府衛生處　字第 No. 058249

台北航空港檢疫所

中華民國　年　月　日

預防　　　　　收款書

茲收到 楊英風 君　　　　　　　　臺幣　零佰肆拾叁　元正

主管　　　　　　　　　　　　　　　　經收員

證書號碼　　　　號　領證日期　　年　月　日下午取

預防天花接種證明書
INTERNATIONAL CERTIFICATE OF VACCINATION OR REVACCINATION AGAINST SMALLPOX
CERTIFICAT INTERNATIONAL DE VACCINATION OU DE REVACCINATION CONTRE LA VARIOLE

4 Dec.

茲證明
This is to certify that
Je soussigné(e) certifie que 楊英風

出生日期
Date of birth
né(e) le 1926

性別
Sex
sexe Male

受種人簽名
{ Whose signature follows
{ dont la signature suit

業經受天花初次預防接種或復種
has on the date indicated been vaccinated or revaccinated against smallpox.
a été vacciné(e) ou revacciné(e) contre la variole à une date indiquée.

日期 Date	以"×"填補空欄 Snow by "×" whether: Indiquer par "×" s'il s'agit de:		施種人職位及簽名 Signature and professional status of vaccinator Signature et qualité professionnelle du vaccinateur	核准圖章 Approved stamp Cachet d'authentification
初種（第一次） 1 Primary vaccination (1st attempt)—Primovaccination (1ᵉʳ essai)			1	
(a)	已施種 performed effectué	(a)		(a)
(b)	檢復結果成功 read as successful prise or/ou 檢復結果不成功 unsuccessful bas de prise	(b)		(b)
初種（第二次） 2 Primary vaccination (2nd attempt)—Primovaccination (2ᵐᵉ essai)			2	
(a)	已施種 Performed effectuée	(a)		(a)
(b)	檢復結果成功 read as successful prise or/ou 檢復結果不成功 unsuccessful pas de prise	(b)		(b)
29. NOV. 1960	復種 3 Revaccination		3 Quarantine Officer Dr. S. Chiang	QUARANTINE STATION CHINA TAIPEI
-3. OCT. 1963	復種 4 Revaccination		4 C. Y. Chung, M.D.	QUARANTINE STATION CHINA TAIPEI

本證書非初次接種有效期間自初次接種定成功員八天後（復種應自復種日起生效，上列核准圖章應當經地衛生機關指定事作接種證明之用。
本證書如有塗改或遺漏不全者均屬無效

The validity of this certificate shall extend for a period of three years, beginning eight days after the date of a successful primary vaccination or, in the event of a revaccination, on the date of that revaccination.

The approved stamp mentioned above must be in a form prescribed by the health administration of the territory in which the vaccination is performed. Any amendment of this certificate or erasure, or failure to complete any part of it, may render it invalid.

La validité de ce certificat couvre une période de trois ans commençant huit jours après la date de la primovaccination effectuée avec succès (prise) ou, dans le cas d'une revaccination, le jour de cette revaccination.

Le cachet d'authentification doit être conforme au modèle prescrit par l'administration sanitaire du territoire où la vaccination est effectuée. Toute correction ou rature sur le certificat ou l'omission d'une quelconque des mentions qu'il comporte peut affecter sa validité.

1961.8.14 國際預防接種證明書

1962.3.31 第三屆中國小姐評判委員聘書

1962.5.4 中國文藝協會第三屆文藝獎章雕塑獎證書

1962.8.8 作品〔有鳳來儀〕等九件參加歷史博物館現代繪畫赴美展覽預展紀念狀

1962.9 中國畫學會第一屆理事會理事當選證書

1962.9 中國畫學會版畫研究委員會主任委員聘書

1962.11.5 中國美術設計協會第一屆理事當選通知

1963 第一屆美術設計展覽作品評選委員會委員聘書

1962.11.16 私立中國文化學院中國文化研究所研究委員聘書

1963.3.28 作品〔司晨〕獲歷史博物館選送參加越南西貢第一屆國際美展紀念狀

1963.6.10 僑務委員會聘為全球華僑華裔美術巡迴展覽提名委員會委員聘書

1963.11.6 僑務委員會全球華僑華裔美術巡迴展覽審選委員聘書

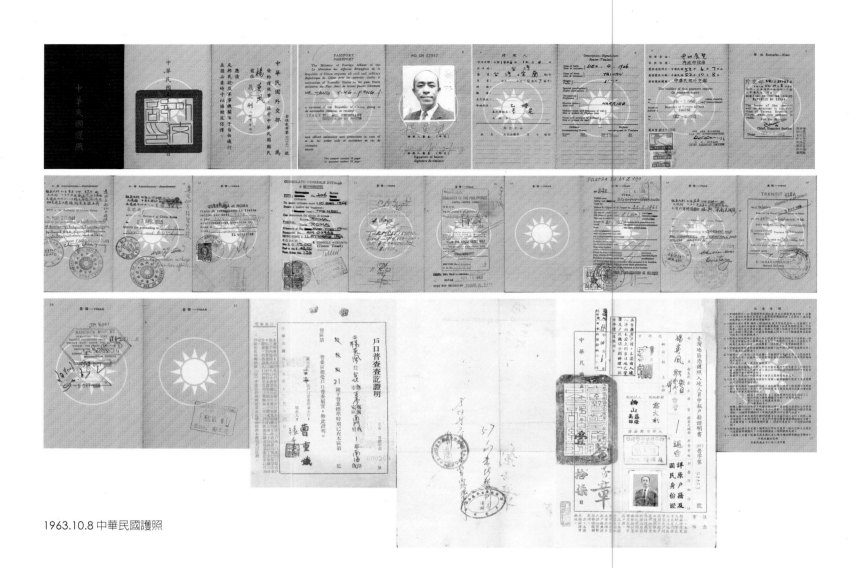

1963.10.8 中華民國護照

茲聘

楊英風先生為本會

全國美術展覽籌備委員會委員此聘

中華民國各界紀念
國父百年誕辰籌備委員會

慶典活動籌劃委員會聘書 國百慶字第 0108 號

中華民國五十四年 八 月 十五 日

召集人 谷正綱

副召集人 詹純鑑

1965.8.15
國父百年誕辰慶典活動
第五屆全國美術展覽
籌備委員會委員聘書

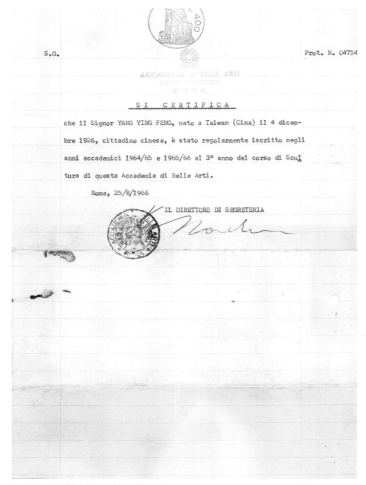

1966.8.25 義大利藝術學院證書

1966.9.1 留學生返國服務登記表

1966.12.4 民國五十五年度十大傑出青年當選證書

1967.9.1 銘傳女子商業專科學校專任教授聘書

1967 中外新聞社第一屆建築金鼎獎評選委員聘書

1968.1.17 憑護照入境人員申報戶籍證明書

楊英風作「運行不息」

拜啓　時下益々御清祥のこととお慶び申し上げます

このたびは貴重なる作品

楊英風作「運行不息」

の御寄贈を賜り御厚志のほど有難く厚く御禮申しあげます

お陰をもちまして愈々當館も充實を加えましたことは關係者一同の深く喜びとするところであるばかりでなく、藝術を愛好する我が國民全體の喜びとするところと存じます

過日御寄贈の作品を拜受いたし美術作品台帳への登載の手續も完了いたしましたので今後當館といたしましては細心の注意と最善の方法をもって永久に保存し、有意義に活用し御厚志に報いたいと存じます

ここに略儀ながら書中をもって厚く御禮申しあげます

敬具

昭和四三年三月二五日

東京國立近代美術館長　小林行雄

楊英風代理
ポール・渡部殿

1968.3.25 東京國立近代美術館收藏作品〔運行不息〕公文

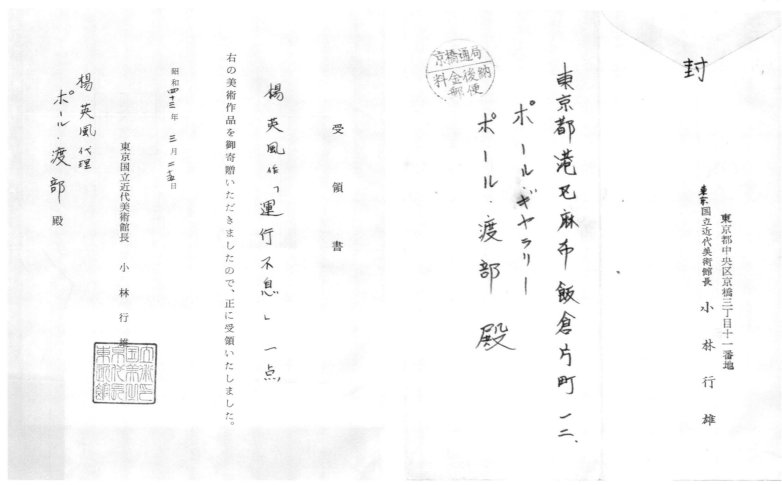

楊英風 代理
ポール・渡部 殿

昭和四十三年 三月二五日

東京国立近代美術館長 小林 行雄

右の美術作品を御寄贈いただきましたので、正に受領いたしました。

楊英風作「運行不息」一点

受領書

1968.3.25 東京國立近代美術館收藏作品〔運行不息〕受領書

封

東京都中央区京橋三丁目十一番地
東京国立近代美術館長 小林 行雄

東京都港区麻布飯倉片町一二、
ポール・ギャラリー
ポール・渡部 殿

京橋通局 料金後納 郵便

1968.3.25 東京國立近代美術館收藏作品〔運行不息〕受領書信封

聘書 經展聘會字第 1053 號

茲敦聘
楊英風先生為本會評選委員
此聘

主任委員 王永慶

中華民國五十七年五月 日

中華民國第一屆國產衣料服裝展覽暨中國雲裳小姐選拔會用箋

1968.5 第一屆國產衣料服裝展覽暨中國雲裳小姐選拔會評選委員聘書

英風先生惠鑒：

本報鑒於國內紡織工業，進步神速，從內銷轉為外銷，品質之優良，早為國際人士所公認，愛會同紡織界各主要廠商，並由第一公司提供展覽場地，聯合舉辦中華民國第一屆國產衣料服裝展覽，已於五月六日揭幕，預定廿四天，在此期間，遴選套裝小姐及套裝小天使，對女裝及童裝究時新實用，作示範之演出，其收入如有節餘，即撥充紡織獎學金。遴選後準備出國巡展覽演，用以拓展外銷，增進國民外交。目前，曼谷之泰中貿易公司，吉隆坡之我國領事館及商務專員，新加坡之星洲日報及金星公司等有關團體，與此舉咸表歡迎，並允安排我出場地，協助接待。美國加州博覽會中國傳統文化週籌備會上週亦來函邀往訪問。更希望提供產品參加國際紡織競賽。凡此載譽，在籌辦單位自當電勉以赴，以竟全功。

雲裳小姐及小天使之遴選，擇拔萃臺酒店；計初週三天：五月廿日、廿一日、六月一日。複週兩天：六月四日、五日。決週：六月八日。茲以籌備會同人夙佩為評選委員，共襄盛舉，因代致拳拳，敬希俞允。餘由談會派員前陳種切。附奉請柬，在鑒欲中，藉勿雅教，為感。並頌

時綏：

命駕

王楊
鶴吾
雲嶺

五月廿一日

經濟日報 社用箋

1968.5 第一屆國產衣料服裝展覽暨中國雲裳小姐選拔會評選委員通知書

1968.5 第一屆國產衣料服裝展覽暨中國雲裳小姐選拔會評選委員介紹

1969.2.23 中華民國畫學會民國五十七年度版畫金爵獎獎狀

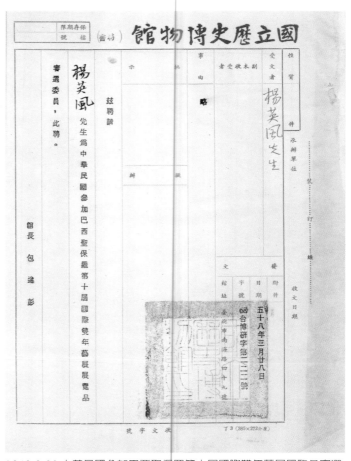

1969.3.28 中華民國參加巴西聖保羅第十屆國際雙年藝展展覽品審選委員聘書

1972.10.12 華欣文化事業中心舉行退除役官兵文化作品展覽會評審委員聘書

中外新聞社聘書

茲敦聘

台端為本社 優良建材金龍獎
評審委員

此致

楊英風先生

中華民國六十二年十二月　日

發行人兼社長　張雲家

1972.12 中外新聞社優良建材金龍獎評審委員聘書

1973.8.16 向歷史博物館申請五行雕塑小集作品展覽之申請書

1975.3.26 歷史博物館邀請楊英風與比利時眾議院副議長會談書

1975.8.25 日本南中會臺灣同學會感謝狀

1976.6.10 第八屆全國美術展覽會籌備委員會常務委員聘書

1976.11.8 第八屆全國美術展覽會展覽品參展登記表

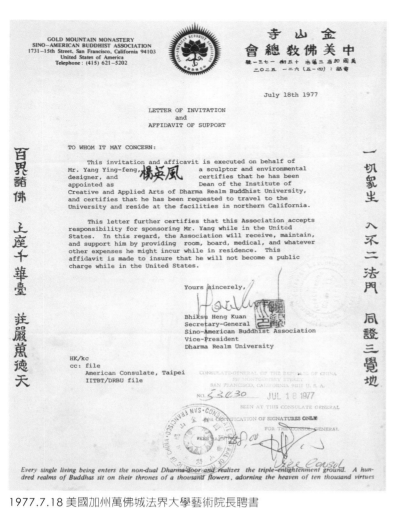

1977.7.18 美國加州萬佛城法界大學藝術院長聘書

1981.8.15-23 中華民國第一屆國際雷射景觀大展海報

1982.9.30 第十屆全國美術展覽會第七審查組委員聘書

UNIVERSITY OF THE PHILIPPINES SYSTEM
Quezon City

02 April 1984

To The Bureau of Customs
Manila International Airport
Metro Manila

Dear Sirs:

This is to certify that the (2) two lasergraph prints and two water color paintings of Yuyu Yang of Taiwan Artist, Republic of China were presented to the College of Fine Arts, University of the Philippines.

Very truly yours,

NAPOLEON V. ABUEVA
Dean, College of Fine Arts
University of the Philippines

1984.4.2 菲律賓大學展出證明

1983.12.24 作品〔早春〕入選中華民國國際版畫展證書

1985.3.5 金城短期大學美術科客座教授聘書

1987.4.10 台北市立美術館民國七十六年四月份申請展評審委員聘書

為籌募全國自閉症醫療基金，我們誠摯的邀請您參與一項
難得一見的中、加、美、荷、法「國際藝術聯合展覽義賣會」，
歡迎您撥冗蒞臨，共襄盛舉。

酒會：1987年4月14日上午10:00
展出：1987年4月14日～19日
地點：台北市社教館（八德路三段25號）
連絡電話：(02)871-8465

" FACT "中華民國自閉症基金會籌備會
民生報
國立台灣大學醫學院附設醫院
台北市政府教育局

敬邀

You are cordially invited to attend the opening
reception of " ART for AUTISM ".
Tuesday, April 14 10:00AM, Taipei Social Education Hall
25, Pa Teh Road, Sec. 3, Taipei.

Sponsors:
• R.O.C. Foundation for Autistic Children and
 Adults in Taiwan
• Min Sheng Pao
• National Taiwan University Hospital
• Taipei Municipal Bureau of Education

The exhibition will continue from April 14-19, 1987.
All proceeds from art sales will go to FACT,
the R.O.C. Foundation for Autistic Children &
Adults in Taiwan.

1987.3.2 自閉症基金會邀請參與義賣函

收據

茲收到 日曜 作品 1 件。

此致
楊英風 先生
 女士

民國七十六年 4 月 2 日

1987.4.2 作品提供自閉症基金會義賣收據

英風 女士道席：

本館訂於中華民國七十七年六月廿五日開館，為有系統介紹
民國以來迄今美術思潮演變及作品風格發展，以闡揚中華民族藝
術文化，特舉辦「中華民國美術發展展覽」，邀請對美術具有成就
之美術家參與展出。

台端作品精湛，望重藝林，經本館開館展覽活動規劃委員會
及開館展覽評審委員會推薦，邀請參與展覽。謹此奉函請惠賜「
雕塑」大作一件，共襄盛舉。

大作請參加交參展簡則（如附件一）於七十七年元月九至十二
四天內逕送當地區收件處。另隨函附上美術家資料表（如附件二
）、參展作品明細表（如附件三）、個人簡歷（如附件四）等，敬請於
本（七十六）年十月卅一日以前填妥，裝入回件信封，擲寄本館展
覽組，以供建立美術家資料檔及展覽規劃之準備。耑此敬頌

藝祺

台灣省立美術館
館長 劉櫂河

(76)省美展字第九五〇號 編號
G 097
中華民國七十六年八月一日

1987.4.10 台北市立美術館民國七十六年四月份申請展評審委員聘書

楊英風　紐約・東西門　　香港中國銀行・和諧共處　朱銘

海外景觀 雕塑巡禮

展期／79年5月8日至23日　　酒會／79年5月　12日下午3點　　開放時間／AM10:30至PM6:30
展出地址臺北漢雅軒・中山北路五段一〇四號　　電話：八八二九七七二　　傳真：八八一一八九
104 Chung Shan N. Rd, Sec. 5, Taipei Taiwan　　TEL (02)882-9772　　FAX (02)881-1189

代理：臺北漢雅軒 Hanart (Taipei) Gallery・香港九龍　　漢雅軒 Hanart 2・紐約漢雅軒 Hanart Gallery Inc.

1990.5.8-23 楊英風朱銘海外景觀雕塑展宣傳簡介

IN STAINLESS STEEL:
SCULPTURES BY YUYU YANG

楊英風'92個展
1月9日[四]至1月21日[二] 新光三越百貨9F文化館

聯合主辦 楊英風美術館 台北 淡水雅軒 新光三越
南京西路店

謹訂於八十年十一月一日(星期五)上午十一時
在台北市銀行總行大廈前庭為鳳凰來儀景觀雕塑
恭請
台北市黃市長大洲先生蒞臨揭幕
敬請
光臨

時間：八十年十一月一日上午十一時正
地點：台北市中山北路二段五十號

台北市銀行
董事長 傅百屏 敬邀
總經理 王紹慶

鳳凰來儀

1991.11.1 台北市銀行為〔鳳凰來儀〕景觀雕塑開幕邀請卡

中華民國第十三屆
全國美術展覽會籌備委員會 **聘書**

楊英風 先生為本屆全國美術展覽會
評議委員

茲敦聘

此聘

主任委員 張俊傑

中華民國八十一年三月 日
國展字第 號

1992.3.2 第十三屆全國美術展覽會評議委員聘書

台北市立美術館聘書

楊英風 先生為台北市立美術館
第四任諮詢委員會委員

茲敦聘

此聘

館長 黃光男

中華民國八十一年四月 日

北市美典字第 811046 號

1992.4 台北市立美術館第四任諮詢委員會委員聘書

1992.9 楊英風美術館開幕展海報

1992.12 輔仁大學教育發展委員會委員聘書

1994.1.7 中美文化經濟協會藝術委員會委員聘書通知函

1993.10.1 中美文化經濟協會藝術委員會委員聘書

行政院文化獎得獎感言

院長、各位長官、各位來賓：

本人先代表呂先生先感謝院長、各位長官、各位審議委員對文化藝術工作者的鼓勵與肯定。

本人從青年時期至今都在嘗試表達中國文化的精髓：天人合一、太極、甚至佛學。由於成長的過程歷經時代變遷與東西文化衝擊的轉捩點，深自慶幸能生長於自由中國，有機會在實際生活中，觀察研究東西文化的差異和內涵特色，更肯定樸實、自然、單純、大方、健康、無我的魏晉時期之哲思，是最空靈超越的文化藝術。本人就是以這思想表達於立體雕塑與環境造型，來美化我們的生活空間和生活內涵。

近十幾年來，西方的環境藝術產生許多矛盾與衝突，派別紛起，無所依踪，乃因本有的文化已無法整合。所以本人更肯定了中國文化之現代化在文藝美術的表達將領導西方。卓靈超越的精神領域與敦厚宏觀的文化氣質，未來將是全人類共同探討發展的方向。本人六十年來研究之心得，今天能與藝術界的前輩先進一起得此殊榮，本人將再接再勵報答國家對本人的肯定與鼓勵。謝謝！

楊英風 83.12.12

左側證書內容：

行政院文化獎章證書

楊英風先生致力中華文化之維護與發揚具有特殊貢獻依本獎設置辦法第七條規定頒授第參拾壹號文化獎章以資表彰此證

中華民國捌拾貳年拾貳月貳拾柒日

行政院院長 連戰

1993.12.27 行政院文化獎章證書

1993.12.27 行政院文化獎章得獎感言

Royal Society of British Sculptors

Diploma

This is to certify that

Professor Yuyu Yang

was elected an International Fellow of the Royal Society of British Sculptors for distinction in the art of sculpture

1995

PRESIDENT

SECRETARY

DJ loveday

International Contemporary Art Fair, Japan

Executive Office:
Tokyo Tower Bowling Center 1fl.
4-4-13 Shibakoen, Minato-ku, Tokyo 105, Japan
tel 03-5473-7722
fax 03-5473-7723

NICAF
YOKOHAMA

December 1993

Dear Exhibitor;

It is our pleasure to inform you that your participation in NICAF Yokohama '94 has been accepted by the NICAF Executive Committee following by the Selection Committee.

Enclosed you will find:

1. Exhibitors Manual

2. Exhibitor catalogue details

3. Invoice for remaining booth rental fee(if applicable)

Please return the necessary application forms by the deadlines indicated and proceed with the necessary arrangement. If you need any assistance,please do not hesitate to contact NICAF Executive Office or concerned contractors.

We are quite anxious in working with you, the selected galleries, making NICAF a truly international art fair based in Japan.

We look forward to seeing you in Yokohama.

Respectfully yours,

Fukusaburo Maeda
Chairman, NICAF Executive Committee

1995 英國皇家雕塑協會會員證書

1993.12 第二屆橫濱國際美術博覽會（NiCAF'93）邀請函

1997.10.13 教宗若望保祿二世的祈福

1996 倫敦查爾西港雕塑大展宣傳簡介

褒揚令

華總褒字第七四一號

雕塑藝術家楊英風資性誠樸學養深淳早歲負笈東瀛精研建築造型返國後專攻藝術啟宏觀美學視野探中華文化精蘊致力版畫雕塑創作藝力博古妙悟創新頭角初露中外蜚聲嗣復遠赴歐陸遊學羅馬廣續鑽研雕塑及錢幣浮雕技華瑰麗紛呈所作景觀雕塑融鋼雕塑系列作品表達宇宙萬心靈淨化啟迪功深藝壇立宗中國現代美展及國際巡迴藝外交敦睦邦誼勞績卓著成立藝術獎掖後進陶成甚眾綜其美學藝林山斗德望崇隆茲聞以示政府篤念耆賢之至意

總統 李登輝
行政院長 蕭萬長

中華民國八十六年十月三十日 監印 徐慶良

1997.10.30
總統褒揚令

297

2.研究集 Research essay

研究集-01

熔中西古今爲一爐的雕塑藝術彗星——楊英風

姚夢谷

○一之品作雕浮風英楊——「敦煌」

○飾佈大同雲朋彷風英楊

楊氏塑像中之「友邦陳納德將軍」，中爲陳夫人陳香梅女士，「紀念銅像」於四月中旬在台北舉行揭幕，主持揭幕典禮者爲蔣夫人。

中國雕塑藝術起源極早，從現藏台灣南港中央研究院歷史語言研究所的殷代雕刻的大理石立體虎、鴞兩件作品看來，形態和周身紋飾的精美，神情舉止的酷似，都到了相當超逸的境界。根據這兩件作品推斷，在殷代以前的數千年或萬年，必已開始了類似這種藝術的嘗試。也許較早的製作，看上去更顯得樸拙而已。

周秦時代的雕刻品，自然是繼承著殷代的軌範。而到了漢代以後，東西方的交通促成了彼此文化的交流。

○都一之品作出展覽塑雕風英楊

流，一切作品無形中受了西方風格的影響，窮形極態。南北朝的石窟雕刻，尤其是雲岡，多少為希臘作風影響下的犍陀羅風所左右，人體的扁平狀，笑容的神秘味，鼻部成楔形，衣服寬敞下垂，有如絲質衣料緊貼于肌膚，皺疊成若干水浪紋。這種作風到了唐代，開始發生變化，在龍門石窟中的唐佛，雕有中國衣著的，這是唐代消化了外來文化而代以中國風的大膽嘗試，卻使中國雕塑藝術擺脫了任何羈束，自由自在地發展，形成東方雕塑的特具作風。

雕塑到了唐代，已至峰巔狀態。宋代毫無進展，直至清末，仍然滯留在模仿因襲階段，雖然有所製作，並無特色可言。

民國初年的雕塑，直接間接受到西洋技法的影響，真正致力於中國雕塑的幾無一人。江小鶼寫實的成份很重，李金髮多少受了印象主義的影響，稍後從日本、法國習雕塑的人紛紛返國，都未能把中國固有的作風揉合進去，本來西歐的雕塑到了文藝復興以後，尤其十七至十九世紀末期，始終在低潮中迴轉。若不是法國的大雕刻家羅丹Augusto Rodin（1840-1917）賦予它以新生的活力，則後起的若干主義，若干形式必將遲緩一個時期呈展於吾人之前。現代科學以及技術發達之神速，促使藝術觀逐漸改變，雕塑藝術之起了變化，乃是必然的事。當前的雕塑創作與繪畫同樣發展到超現實主義與抽象化，眾相紛呈，五光十色，有如萬花筒，中國現代雕塑家，面對這種現象，多半加以蔑視或排斥，少數主張求變的人，則又難免模仿與傳抄。兩者各有所偏，終未能取人之長，補我之短。

其實，中國古雕塑的造型和蘊蓄的趣味，直到現在仍有其可取之處。中國古雕塑，未必有模特兒，而群象一一形成；較為原始的雕塑，更有其自由意象的發展，不一定為形象所拘限。現代西洋雕塑，已由純真純美的範疇，走向超現實與抽象化的道路，他們認為「繪畫和雕塑非為視覺上『自然形體』之再現」，而是為表現現代人的思想與感情而造形。這一點與繪畫理論多少有點相似。西洋畫始而求真，繼而廢形，純然以思想感情來表達畫意。中國畫恰如中國雕塑，雖不主張「形似」，但仍主張「取神」，神全而象具，純然是從容中道，無所倚偏。若以現時中國一般雕塑家的作風看來，似乎尚滯留在求形似階段，能夠順著求真之路，探索到取神變形階段的，當以傑出的青年雕塑家楊英風為第一人。

楊氏是由西洋雕塑技法入手的，然而卻好學不怠地研究中國古雕塑品的精微處。他由日本國立東京藝術大學修完了建築與雕塑學科，便到北平輔仁大學去研究中國美術史，不斷尋訪名勝古跡，實地探討中國古建築雕塑的特點。回到台灣，便沉浸於中央研究院、故宮、中央兩博物院、歷史博物館古器物的形制與花紋中，勾劃、描摹、繼之以仿製，他認為中國古雕塑較之西洋古雕塑實在變形得非常大膽，而在現時看來，則仍存有穩練凝重的精神。在這一個藝術思潮動盪的時代，超現實與抽象主義雖然時刻在激發他創作的慾望，然而他卻極其審慎地從中國古雕塑中攝取靈感，從求真而變形，由變形而取神，由取神而抽象，一步一步地嘗試，一步一步地創作，因以他的作品中，中國文化藝術的傳統成份很重，看上去，似殷商，非殷商；似雲岡，非雲岡；似龍門，非龍門；其中還有作者「自我」做主宰，消化融和，故而又不同於什拌兒。半年前他曾以其近作〔哲人〕，經由歷史博物館送往法京巴黎首屆國際青年藝展，這件作品是四角的上尖的方柱體，眉、眼、口、鼻、頸、額、耳、肩，俱作稜角性的構成，特別是雙目，他用重疊的眼皮，表現出〔哲人〕的放眼遠視和垂目沉思，是兼攝了雲岡與獨樂寺佛像的造形風格。兩耳垂肩，額和頸的稜角，俱加稜線，看上去沉重、穩練、靜默，這便是楊氏心目嚮往的哲人。這件具有思想深度的作品，經若干評審委員們譽為最優越的作品之一，最近巴黎權威批評家們創辦的《美術研究》雙周刊中，將這件作品與國際享名已久的雕刻大師們的作品並列，且撰文盛讚楊氏為「指導世界未來雕刻路向的大師之一」。在巴黎藝壇，東方雕塑家尚無一人與楊氏享此盛譽，這是東方藝壇的光彩，也是楊氏不斷求進步所應得的成果。

原載 《今日世界》第 200 期，頁 18，1960.7.16，香港

現代東方藝術最著名代表之一作品正在 Fondaco 畫廊展出

楊英風之詩歌世界

Salvatore Di Giacomo　呂慶龍／翻譯

塵

此位充滿活力之藝術家爲當今中國人，渠以其心靈之眼睛觀察世界。其每一幅畫作或雕像皆爲與自身及與大自然之對話，一種沈思，一種祈禱，以及對宇宙詩歌之全然瞭解。其作品引射到詩歌之抽象。

大學、Fondaco畫廊及展覽主辦單位聯合舉辦一場非常有意義、名爲「中國現代藝術展」之展覽，一年以來已在吾等熟悉之水晶宮展出。參觀者站在展出畫作前，目睹現代敏銳感情在傳統中表現，確是椿大驚喜。藝術經由技巧表達已是次要，藝術家之自由表達不受民俗或典型之限制，目的在以豐富經驗及自覺之角度表達詩歌世界，而且表裡如一。透過技術與心靈之努力工作，表達現代藝術最古老之趨勢。在二十四位展覽者中，楊英風之人格特別突出，所表現者爲技術上特具天分之藝術家，以及其豐富之個人語言，從作品中看得出其心靈已深入宇宙之神秘與詩歌，並以至爲嚴格之形式表達藝術家令人欽佩之直覺。渠在畫布上展現獨特形狀與顏色，使得作品與人親近，而且就在第一眼會被書畫之細緻與設計之愉悅所振奮。

藝術家之價值

能在諸多作者中，透過楊英風少數作品，就發覺其價值者，確有銳利眼光，而且如今亦能爲其來得正是時候之判斷力沾沾自喜。如今楊英風在Fondaco展覽裡展現出其藝術各種層面之表現，有力地證明了其作品能於一九六五年三月參展並非主辦單位審慎選擇展品之偶然結果或者是幸運之一刻。其作品確爲典範之證明，證明其作品之完整價值，展現出繪畫裡藝術家之豐富與真實技巧與血脈。

楊英風自幼即有當藝術家之心願，渠以非常嚴肅之態度與規律，透過教育與經驗爲此先作準備。渠於十三歲之際即前往北平拜淺井武爲師研習油畫。不久之後，於一九四二及四三年，前往東京研讀寒川典美及朝倉文夫兩位雕塑家之作品（四零年代爲日本雕塑家之年代）。渠於東京時並且在藝術學院研習建築。其後返回北京進入天主教輔仁大學，拜郭柏川精修繪畫，並於年二十餘歲初時返回一九二六年在宜蘭出生之台灣。此時渠即開始展出幾場個人作品展。楊英風爲一位早熟藝術家，有豐富之學術與人文經驗，並且充分認知其能力與抱負。渠年輕時曾遭遇艱困年代，在致力研讀之際，世界戰火正殷。中國首先忙著對付日本，之後因內戰而分裂，此等際遇促使楊英風早熟且擁有高度敏銳力，使其心靈豐富，惟並未因此將其從寧靜中分離。渠後來信仰天主教並未與家庭傳統之佛教信仰衝突，蓋當時天主教信仰爲內心一時之領悟，然渠對先前之信仰仍維持感情上之聯繫，並且繼續尊重此一宗教直至一九六一年，爲台灣鄉下新店塑造一尊巨碩之佛像。楊英風亦爲此作以下評語：「至爲高興完成該項作品，如此我可以對我自己證明並未忘記前所信仰之宗教最大教誨之一：真正之信仰爲人類可透過不同方法見及超越之靈性」。實際上楊英風並非一位不在乎宗教與政治之人士（渠有豐富之社會生活，包括在諸多中國文化機構裡擔任領導重責，以及台灣教育部成員）。渠人生之態度緊緊與心靈世界聯繫一起，渠透過寧靜與純淨語言詮釋人類生存之經驗，無論是艱難或深沈，表達出藝術家以及東方人之特質。

Tribuna del Mezzogiorno

24 PAGINE — L. 50

ANNO XXIII ★ N. 85 ★ Sped. Ab. Post. gr. 1°

DOMENICA, 27 MARZO 1966

LA PERSONALE AL FONDACO DI UNO DEI PIU' EMINENTI
RAPPRESENTANTI DELL'ARTE ORIENTALE CONTEMPORANEA

Il mondo poetico di Yang Ying-feng

La fervida attività dell'artista, un cinese d'oggi che vede le cose attuali con gli occhi del suo spirito - Ogni suo quadro o scultura è un dialogo con se stesso e la natura, meditazione, preghiera e piena comprensione della poesia dell'universo - Riferimenti all'astrattismo lirico

« i cervi », scultura in bronzo del 1962, alta quattro metri, è uno dei capolavori dell'artista

Ora è circa un anno il Palazzo del Cristallo della nostra Fiera ospitava, organizzata dall'Università in collaborazione con la Galleria « Il Fondaco » e l'Ente Fiera, una significativa rassegna dell'« Arte cinese contemporanea »: una vera grande sorpresa per i visitatori che si trovarono innanzi a dipinti rivelatori di una avanzata sensibilità moderna in cui gli elementi tradizionali, quando non del tutto abbandonati in omaggio alle più ardite conquiste europee ed americane, rimanevano ai margini della espressione artistica che si rivelava libera da ogni condizionamento folkloristico o comunque « tipico » e tesa alla realizzazione di un mondo poetico esperto e consapevole, nella forma come nella sostanza, del travaglio tecnico e spirituale di tutte le più vecchie tendenze dell'arte contemporanea. Tra i ventiquattro espositori la personalità di Yang Ying-feng spiccava come quella di un artista particolarmente dotato sul piano tecnico e ricco di un personale linguaggio che di là dalla suggestione delle immagini evocava in termini di grande rigore stilistico le mirabili intuizioni di uno spirito che aveva penetrato il mistero e la Poesia dell'Universo e sapeva tradurli sulla tela in forme e colori originali che avvincevano ed esaltavano a prima vista per finezza di grafia e felicità compositiva.

Il valore dell'artista

Chi scoprì allora, tra tanti, il valore dell'artista, assumendone il particolare talento dai pochi quadri esposti, aveva vista acuta e può oggi rallegrarsi del tempestivo giudizio; oggi che Yang rivela nella personale del Fondaco tutti gli aspetti della sua arte e dà prova esauriente della sua presenza alla collettiva del maggio del '65 non era frutto isolato di un'accorta selezione o di un felice momento ma testimonianza esemplare e veritiera di un'opera valida nel suo complesso, espressione di una vena e di un'abilità pittorica ricca ed autentica ad ogni manifestarsi.

Yan Ying-feng ha sentito la vocazione di artista sin da bambino e ad essa ha improntato, con estrema serietà e disciplina, i suoi studi e le sue esperienze; già a tredici anni lo troviamo a Pekino, a studiare pittura ad olio con il maestro Asai Techeshi e poco dopo, nel 1942 e nel 1943, negli studi degli scultori Sagawa Temni e Fumio Asakura (il decano degli scultori giapponesi), a Tokio, dove frequenta anche il corso di architettura presso l'Università artistica, per poi tornare a Pekino e iscriversi all'Università cattolica, perfezionando gli studi di pittura con il professore Kuo Po-Chuan. A poco più di venti anni, allorché nel 1947 ritorna a Formosa (ove è nato — ad Ilan — nel 1926) e presenta le prime mostre personali, Yang è artista pressoché formato, ricco di esperienza accademica e umana e consapevole delle sue possibilità e delle sue ambizioni. I duri anni di una giovinezza votata allo studio mentre il mondo avvampava nella guerra e la Cina era dapprima impegnata contro il Giappone e poi dilaniata dalla guerra civile, avevano maturato e sensibilizzato Yang arricchendone lo spirito senza nulla togliere alla serenità che ne costituiva sin da allora la naturale condizione: la stessa conversione al cattolicesimo, pur sorta nell'ambito di una lunga tradizione familiare buddista, non aveva provocato nel giovane traumi o reazioni drammatiche ne conseguenze estranee rispetto a quella che era stata una spontanea e interiore presa di coscienza, che anzi egli rimase sentimentalmente legato al mondo della sua fede precedente e questo ha continuato a rispettarlo, al punto da affidargli, nel 1961, l'esecuzione di una grande statua di Buddha per il tempio di Hsienten, nella provincia di Taiwan « Ed io fui felice di eseguire quel lavoro — ebbe a commentare l'artista — perchè potei dimostrare a me stesso che non avevo dimenticato uno dei più alti insegnamenti della mia antica religione, cioè che non esiste autentica fede quando

si dimentica che anche in diversi modi l'uomo può guardare il volto della Trascendenza ». Non si vuol dire con questo che Yang sia uomo insensibile agli interessi politici e religiosi (egli conduce anche un'intensa vita « sociale » ricoprendo incarichi direttivi presso numerose associazioni culturali cinesi ed è membro del ministero dell'educazione nazionale di Formosa), ma solo che il suo atteggiamento etico e così immediatamente ed intimamente collegato al mondo dello spirito da tradurre ogni esperienza umana, per quanto terribile e profonda, nei termini pacati e puri di quella superiore assimilazione e contemplazione che è propria dell'espressione artistica ed in specie di quella orientale.

Yang si guarda intorno, ma soprattutto si scruta dentro e più ancora s'ama; la straordinaria alacrità e coerenza segue il filo ininterrotto delle sue visioni e le affida alla pietra, al bronzo, alla tela, alla carta di riso, in un continuo e reiterato dialogo con se stesso e la natura che è meditazione e preghiera e piena comprensione del mondo. Ha appena quaranta anni, l'artista, ma la sua produzione è così ricca e intensa e molteplice da far pensare alla compiuta espressione di una intera esistenza; e invece Yang è forse ancora agli inizi del suo discorso, anche se questo ha già trovato cime per vari aspetti stabili e conclusive. « Le mie passioni sono la pittura e la scultura » — egli ha scritto — « Sono cinese e come tale voglio seguire il cammino della mia razza; però sono anche un uomo d'oggi e mi piace vedere le cose attuali con gli occhi del mio spirito »; una confessione e un programma, l'impegno di fedeltà ad una condizione che non rinuncia all'origine ma questa arricchisce dell'essenza universale del seme comune. Yang tiene fede all'impegno: la personale dell'OSPE, utilmente completata da una ricca documentazione fotografica della più importante attività di scultore dell'artista, ne dà piena testimonianza.

Ecco: vediamo l'artista nel 1949, alla ricerca di valori plastici e compositivi, dare forma ed una difficile figura di donna « Seduta a sghimbescio » scolpita nella pietra con prodigioso equilibrio e morbidezza di contorni (un soggetto « accademico » piegato dall'artista a valori liberi e moderni); lo vediamo indagare ancora su un « Torso di artista » (1950): un volto tra vaginato che si avvita sul tronco informe della vita che lo genera e determina (non senza ragione Yang ha preferito tradurre il titolo in italiano come « Cumulus ») e quindi modellare — dal '52 al '60

Un appello per Daniel e Siniavski

PARIGI, 26 — Diciassette scrittori, attori, cantanti, intellettuali francesi hanno inviato una lettera aperta alla « Pravda » per protestare contro la condanna degli scrittori sovietici Siniavski e Daniel.

La lettera dice, fra l'altro: « Possiamo affermare che un grave colpo è stato inferto all'amicizia franco-sovietica (...) Sono stati gli accusatori e non gli accusati a fornire armi ai nemici del socialismo e della pace ».

D'altra parte, sottolinea la lettera, « uno scrittore che esprime il suo sgomento o la sua rivolta pone indubbiamente un serio problema alla società che lo circonda. Ma fra tutte le soluzioni possibili, la prigione è la più sconcertante per lo spirito, la più insopportabile per il cuore e, in questo caso, la più insultante rispetto all'idea che molti uomini si fanno del socialismo ».

— figure geometricamente stilizzate di idoli orientali (ma palese vi è anche il richiamo dell'arte sud-americana: « Onnipresente », « Depresso », « Antica leggenda formosiana », « Il filosofo », « Soddisfatto », « Il pesce », fino a liberarsi dalla corposità della materia e questa diventata bronzo sottile — librare nello spazio in puri ritmi essenziali che si immergono nella luce, rarefatta atmosfera del vuoto; rami senza foglie nei fiori; spirituali radici che proliferano in combinazioni incantate nell'« estro ch'è in loro e l'immobile movimento dell'aria; ora si incarnano nell'intricato flabesco di una « Sorgente zampillante », ora è un « Bufalo », miracolosamente bilanciato, a prendere vita, e poi l'arguto dialogo intrecciato dai « Chiacchieroni », la perfetta ellissi del « Fior di loto » o un gruppo di « Cervi »: la madre e i nati che son presso di lei...

Vigore poetico

Le riproduzioni fotografiche, certo non compensano la mancanza della visione diretta, ma sono più che sufficienti ad illustrare la nobiltà ed il grande vigore poetico delle opere ed a far meglio intendere quelle esposte al Fondaco: i recenti bronzetti (« Pensiero », « Energia vitale », « Alla ricerca del vero », « Elevazione ») che proseguono il discorso nei termini strutturali dell'ultima produzione di Yang e costituiscono, sia pure con dimensioni ed impegno ridotti, risultati ampiamente positivi, specie « Pensiero » con il quale l'artista realizza per la prima volta una forma severamente « retta » ed allungata, a significare la decantazione e l'acume dell'umano intelletto.

Il pittore è all'altezza dello scultore e, contro le apparenze, sullo stesso piano di ricerca e di espressione, anche se, mutando la tecnica e la materia, è più facilmente avvertibile il sostrato culturale ed estetico della più alta tradizione cinese attraverso la sapienza grafica (che rivela anche la ventennale esperienza di incisore di Yang) ed il raffinatissimo uso del colore. La presenza dell'artista è avvertibile nei dipinti discreta e spirituale, e vibrante il sentimento della natura filtrato dal pensiero e dal controllo formale: le immagini si distendono e franiumano in precisse striature ed impronte, delicati scarabei dalle ali velate, e si chiudono compiutamente seguendo inappuntabili progressioni ritmiche, gradualmente sciogliendosi nello incanto lirico dell'infinito susseguirsi del vuoto immobile che costituisce l'unico soggetto di tutte le pitture e sculture esposte). Condividiamo la interpretazione e il commento di Arturo Bovi: « Come la terra quando cominciò ad aprirsi alla creazione, la vita dei suoi sogni e colori sono così sottili varianti in una vena di strutture continue e variamente evocate negli spazi come ramificazioni sottilmente commesse negli azzurri e grigi, sulle aperture di bianco-luce e nelle tonalità dei gialli e marroni e degli scuri e chiari e risale agli antichissimi problemi dell'ombra e della luce in vene forti e solitarie di un ben preciso carattere poetico ».

Se una definizione è necessaria, deve ritenersi che la pittura di Yang sia ispirata più che all'informale (un informale sui generis, comunque, che scioglie le forme senza rinunziarvi) all'astrattismo lirico per la spirituale autonomia che ne caratterizza le immagini e, in genere, la composizione, vagamente riferibile ad alcuni testi del primo Kandinsky. Ma preferiamo dire, com'è anche più esatto, che l'artista così come è riuscito ad assimilare ed a vincere le insidie della tradizione del suo paese, ha saputo riscattarsi anche da quelle altrettanto forti e suggestive dei grandi maestri europei risolvendo i suoi originali motivi ispiratori con la creazione di un linguaggio proprio che non ha bisogno di riferimenti o di siluscani: il « linguaggio », appunto, di Yang Ying-feng è uno dei più eminenti rappresentanti dell'arte orientale contemporanea ».

Salvatore Di Giacomo

楊英風觀察周遭事物，更重視內心觀察以及更上一層之努力工作。渠透過非凡之熱忱以及協調一致，追隨遠見及對石頭、銅、畫布及米製紙之信任，表達出與自己本身及與大自然之持續對話，該對話為沈思，祈禱，亦為對世界之全然瞭解。楊英風目前年僅四十，然其作品卻如此豐富強烈以及多元，甚至會讓人以為已是一位藝術家完整之作品。即使楊英風在各方面已臻顛峰，實際上其前程仍大有可為。「我最熱愛繪畫與雕塑」，他曾如此寫道：「我是中國人，是以我要追隨我的種族之路：然而我也是一個現代人，我喜歡用我心靈的眼睛觀看現代事物」。此為藝術家之表白及創作目標。渠不放棄其根源，並且因宇宙之共同種子益形豐富。楊英風以信心承擔責任，最近OSPE所展出其最重要雕塑作品之豐富攝影資料為最佳證明。

吾等見及作者於一九四九年正在追逐塑膠藝術及創作價值，其時渠正進行一件高難度婦女之雕塑，名為〔側坐〕。該作品以奇蹟式之平衡，以及柔軟之周圍線條在石頭上雕塑（此為學術主題，該藝術家有自由及現代價值）。我們又看到作者專心於〔藝術家之胸膛〕（1950年）：一張用心雕塑過之臉龐以及一塊形狀不明顯之身軀（楊英風用義大利文將該作品譯為〔一堆〕不是沒有道理的。）楊英風於一九五二年至一九六○年間所創造之作品為東方偶像之幾何表現，同時亦可見及南美洲藝術作品之豐富表現。其作品包括：〔無所不在〕、〔沮喪〕、〔台灣古老傳說〕、〔哲人〕、〔滿足〕、〔魚〕，作品愈來愈脫離物質之約束，而透過靈巧之銅在空間達到純淨節奏，融入燈光裡，以及空氣稀少之氣氛中，作品裡展現沒有葉子及花朵之樹枝。作品裡亦有非常平衡之水牛，接下來可見及〔碟喋不休者〕之細膩對話，以及〔蓮〕裡所見到完美之橢圓形，以及一群〔梅花鹿〕裡所展現之母鹿及其身側之初生小鹿。

詩歌之活力

照片之作品當然無法與實際看到之作品相比擬，然而卻能充分地展現出作品之高貴以及詩歌之強烈活力，而且亦能讓我們更進一步瞭解於Fondaco展出之作品：四件最近之銅雕作品，〔思想〕、〔生命之活力〕、〔追尋真理〕以及〔昇華〕。此等作品透過結構性之語文追尋楊英風最近作品之理念，並且展現正面結果，尤其是〔思想〕這件，為作者首度完成一件非常直立與修長之作品，代表著人類智慧之抉擇及細膩。

楊英風之繪畫與雕塑才能相當，雖然表面看不出來，然而繪畫與雕塑擁有同樣之目的與表達方式，實際上只不過是技術上及材料上之差異而已；然而繪畫比較能表達中國最高藝術與美學之最高境界（該圖畫亦展現出楊英風二十年之雕塑經驗），以及顏色之細膩用法。吾等亦可在比較含蓄及心靈層面較高之作品裡見及作者之表現，透過思維及對形狀之控制展現大自然。畫像間之距離越來越大，並且很美妙地分割，猶如一些展開翅膀之細緻金龜子，該畫像依據其無懈可擊之節奏完全密摺。逐漸地在不動臉龐之詩歌中融化（像樹枝之特色為所有展出之繪畫與雕塑之唯一主題）。我等認同Arthuro Bovi以下之評論：「就如同大地對創作展臂時，大地之夢想與顏色變得多樣化，透過藍色與灰色，以及開放之白光，連同黃色與咖啡色之色調及與黑暗之對比表達空間。渠以詩者強烈及孤單之手法表現藝術裡古老問題：陰暗與明亮。」

如須形容楊英風，吾等可以說其作品之靈感來自非正式（一種將外形溶解，惟並未放棄之非正式特質）、且抽象之詩歌。其作品形象及結構具有一種獨立思想，模糊地與Kandinsky最初幾件作品相似，然而吾等寧願認為此位藝術家已成功地獲得其國家傳統之恭維，渠亦成功地獲得歐洲大師之讚賞。其畫作最初動機來自渠本身一種純淨語言之精神，勿須經由幻想影射，此正為現代東方藝術最傑出代表之一，楊英風大師之語言。

原載 《Tribuna午報》頁3，1966.3.27，義大利
插圖說明：一九六二年之銅雕，名為〔鹿〕，高四公尺，為作者之主要作品之一。

研究集 -03

法界・雷射・功夫
與楊英風紐約夜談

呂理尚（謝里法）

楊英風 水牛 木刻
109

法界・雷射・功夫
—與楊英風紐約夜談
呂理尚寄自紐約

（一）前言

去年十二月十一日，楊英風來美參加國際雷射會議，為了參觀蘇荷的 Museum of Holography（暫譯雷射攝影美術館），特地路過紐約，在我工作室的暗房裡睡了兩夜。算來我們相識到現在雖已快二十年，真正有機會傾心交談，這還是頭一回。對他個人的生平、學藝過程到從事創作後的種種經驗，以及戰後初期台灣畫壇更遷中的千態百象，都在這兩天裡我才有較全貌的瞭解。

楊英風是日據台灣的中期在宜蘭鄉村出生長大的，後來隨父母到北平讀書，又到日本進東京美術學校讀了兩年彫刻科，再同國轉入輔仁大學美術系，也只讀兩年，

因為戰爭結束，他就回來臺灣。此時正值師範學院初設美術系，他又成了該系第一批的學生，可是快畢業前卻被同鄉的畫壇先輩藍蔭鼎拉入豐年社主編豐年雜誌，這使他雖讀過三間大專的美術系，卻沒有一次讀到畢業。

從師院美術系時代到服務於豐年社的幾年，楊英風所作的雕塑和木刻版畫，都在我學生時代裡留過很深的印象，據說這些作品直到現在還受到倡導鄉土文藝的青年作家們所稱讚。（在此特請主編刊出部份作品以資參考）

後來楊英風由於生活環境和創作對象的改變，因此藝術觀和製作的題材也轉向新的境界；從單元的藝術進而走向多元性的空間環境的處理。又為中國傳統與西洋現代的結合從事多方努力。每次在圖片中看

楊英風十五年前作版畫情形
108

（一）前言

　　去年十二月十一日，楊英風來美參加國際雷射會議，為了參觀蘇荷的 Museum of Holography（暫譯雷射攝影美術館），特地路過紐約，在我工作室的暗房裡睡了兩夜。算來我們相識到現在雖已快二十年，真正有機會傾心交談，這還是頭一回。對他個人的生平、學藝過程到從事創作後的種種經驗，以及戰後初期台灣畫壇更遷中的千態百象，都在這兩天裡我才有較全貌的瞭解。

　　楊英風是日據台灣的中期在宜蘭鄉村出生長大的，後來隨父母到北平讀書，又到日本進東京美術學校讀了兩年雕刻科，再去北平轉入輔仁大學建築系，也只讀兩年，因為戰爭結束，他就回來台灣。此時正值師範學院初設美術系，他又成了該系第一批考進系的學生，可是快畢業前卻被同鄉的畫壇先輩藍蔭鼎拉入豐年社主編豐年雜誌，這使他雖讀過三間大專，卻沒有一次讀到畢業。

　　從師院美術系時代到服務於豐年社的幾年，楊英風所作的雕塑和木刻版畫，都在我學生時代裡留過很深的印象，據說這些作品直到現在還受到倡導鄉土文藝的青年作家們所稱讚。（在此特請主編刊出部分作品以資大家參考）

　　後來楊英風由於生活環境和創作對象的改變，因此藝術觀和製作的題材也轉向新的境界；從單元的藝

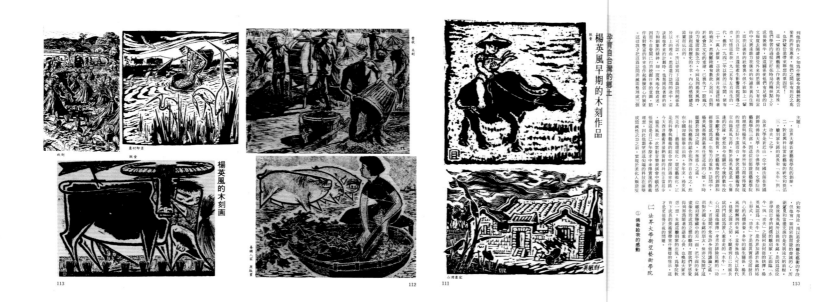

楊英風早期台灣的鄉土
楊英風早期的木刻作品
楊英風的木刻画

術進而走向多元性的空間環境的處理。又為東方傳統與西洋現代的結合從事多方努力。每次在圖片中看到他的新作，不知為什麼就令我聯想起音樂界的許常惠來，他們之間似有相近之處，也許輩分是帶來聯想的原因吧！

這一輩的台灣藝術工作者是何其特殊，他們學習的過程正好在時局的轉捩點上分成前後兩半，因這關係使他們有足夠的日文程度去閱讀接受外來的思潮，又有相當的中文表達能力在後來的知識界裡站住腳。因而在以後新的社會不但不致如上一輩的消沉自怨，且還能產生影響而起開導之功。可惜這批在一九二五年左右出生的一代，僅於一九四二年以後的三年間，便有二十一萬人被徵召送去南洋充當侵略者的砲灰。然後雖陸續有數批人送回，但對於社會及文化的重建，已喪失了一股龐大的力量而欲振乏力。今回見到楊英風時，每談起這段歷史的不幸，內心的感慨總是錯雜而低沉的。

不可否認，所以要寫下這篇訪問純係基於以上的理由。然而進行訪問的途中，當談起他未來的計畫時，他那開拓者般的毅力和創業的精神，卻一而再地令我著迷，因而不自覺間已打消挖掘往事的意圖，陪伴著對豐富的將來也作起滿懷信心的展望。這樣我才把這篇訪問整理成三個主題：

一，法界大學新望藝術學院的創辦。

二，對新興科技雷射藝術的研究和提倡。

三，雕刻家朱銘的成長和「水牛」與「功夫」之爭。

法界大學是新近由一位中國法師在美國創辦的佛教大學，共分佛學院、文學院和藝術學院三部。因為這位法師設置藝術學院的理想與楊英風多年來所努力而未得實現的理想正好不謀而合，便決意將藝術學院交由楊英風主持。對於楊英風這是一生難逢的法緣，便愈加令他願把今後的數年投注奉獻予藝術教育，把藝術學院的創設和經營當成為這一生努力的重點。訪問中，楊英風那種創業者任重道遠的心懷，不時顯露於容詞之間，不無感人之處。

科技與藝術的結合在西洋自古有之，然在東方國家卻難能舉出前例。多年來，楊英風所走的──藝術環境化，環境藝術化，正是科學與藝術的結合中探討過來的路。今天西洋藝術家接納雷射的科技正當起步，楊英風在一次雷射音樂表演會中頓然感悟到這是自己多年來探求中未得實現的藝術理想，因此他期望將這尖端的科技在演變成為毀滅性武器之前，實現於美化人類環境的和平用途，用以追求的雖是藝術的手段，但他有一顆因宗教而發的虔誠的心，所能望見的當是光明遠大的前程。

最後楊英風所以提到朱銘，是因為這位非學院出身的純樸的雕刻家，正面臨「水牛」與「功夫」之間何去何從的抉擇。楊英風認為「水牛」是外界加諸於朱銘的鄉土形象，「功夫」才是他真實感受而發自內心的具體表象。多年的師生關係，楊英風所瞭解到的朱銘，當旁無他人可以取代。他愛之深求之切，不願

看到自己培植長成的門徒成為被人牽著走的「水牛」，一心只期望他練得一身勇於排除狂飆的「功夫」，言語間不免有許多值得議論之處，但對於關心朱銘的朋友，無非又揭開了這位雕刻家隱藏中的一面，把平面的朱銘化成而成為立體的雕刻，而我們更感覺得到那為師者的語重心長，也喚起大家來想一想，朱銘這雕刻家的出現，為學院教育下成長的美術家帶來什麼樣的啟示，這才是更值得正視的問題。

楊英風的木刻畫

（二）法界大學新望藝術學院

（1）佛教界給我的感動

問：曾在國內報紙上讀到你參與舊金山法界大學創設的工作，那是一間佛教的大學，而你是個天主教徒，不知是怎麼牽上了這法緣的呢？

答：是這樣的。大約在兩年前，我在沙地阿拉伯進行一個公園計劃，回來以後正好法界大學在美國東岸買到一塊地，準備作為佛教聖地，因佛教聖地和一般觀光地區是不一樣的，就找我到美國來探察地勢，要我負責計畫的工作。我利用一個半月的時間到美國觀察這塊地的周圍環境、當地現成的建築物、自然條件，以及居住其間的佛教徒的活動，這期間我才慢慢地發現到這團體的種種特點，尤其對佛教經典的研究，真是作到非常徹底的程度。據說前後已經有十五、六年的時間了，起初他們在舊金山有一個很小的道場，設備非常簡陋，外界對他們的活動一直不太注意，但十五年來他們英譯了幾部經典，譯法和一般學者有很大的不同，這些譯本直到最近才被外界發現，才引起學術界的注意。另方面，這些佛教徒經多年的苦修，本來西方人的性格已逐漸轉變成為東方的性格，這一點也留給我很深的印象，使我非常地吃驚。加上他們苦修的精神，吃苦耐勞的生活處處令我感動，便欣然接受了他們託付予我的籌劃工作。

問：到現在為止，你的籌劃工作進行得怎樣了？

答：他們買到的這塊地在舊金山以北，約二小時半的旅程，共有一百八十甲地，大概是台灣大學的三倍，過去這個森林地帶一直是美國的國家公園，裡頭有一間精神病院，已經有五十年的歷史了，最盛時期有十萬七千名病人和七千名工作人員，設備已具有相當規模。而這森林地帶一向受國家保護，沒有經過人工去開採過，作為未來佛教聖地是再適合不過，好像註定好了要留到今天來作為聖地似的，我幾乎不忍心再動手去修飾它，現成的就是一個聖地。

（2）佛教聖地

問：那麼這塊地是在什麼情形下，被賣到這批佛教徒手中呢？

答：這件事是後來聽主持的老和尚告訴我才知道的。三十年前，這位老和尚還在中國大陸的時候，有一天得佛的指點，要他將來一定要到美國來傳教。他是中國禪宗最後一代的衣缽傳人，佛告訴他將來佛教的聖地會轉移到美國，而且下一代的傳人是西方人而不再是中國人。這樣他輾轉經過香港，十五年前才來到美國西海岸，開始對西方人傳教。這十幾年來他收了許多門徒，且多是得到博士學位，對東方文化有深入研究的青年，難得的是中國話也講得相當好，看得出他們對這位老和尚是佩服到五體投地的程度。至於這塊土地如何轉手給這老和尚，據他自己說是因為前幾年加州旱災，供應水源的井都乾枯了，沒有辦法之下，政府只好決定放棄。以後轉過商人的手，又再轉到這和尚手裡來，那時誰也不敢相信這和尚怎能買得起龐大的一塊地，可是和尚什麼也沒有考慮，看過這一塊地之後，便一意認定這裡是佛所選定要他傳教的聖地。遂把這一百八十甲地，加上四十幾棟房子，以美金六百萬元買了下來，說好分三十年來付清。他還

認為既然是佛的意思，錢的問題自然就有解決的一天。事實也的確如此，每次在付款的期限將到，錢也真的就自然來了。他這種堅定的信心，完全出自宗教的信仰。譬如井水乾枯期間，政府用盡人力財力都挖不出一滴水的情況下，他一來就能挖到水，而且挖出來的水比以前還要多幾倍，在別人看來這簡直是奇蹟。其實，這十五年裡，從這批學生口中聽來的或鄰近居民傳出來的奇蹟，連我聽了都會覺得驚訝！

問：至於法界大學創立的情形，是怎麼呢？

答：有了這塊地以後，他向政府申請要設立大學。因為跟隨他的四十多名學生都是文學博士和教授級的學術界人士，這個陣容列在名單裡開給政府之後，很快也就批准了。法界大學就是這樣利用現成的房子為校舍，開始籌備起來。

（3）新的希望

問：那麼由你承辦新望藝術學院，也是在這個時候了？

答：是的，我在這裡和他們生活了一個半月，對他們的言行，我瞭解得很清楚，許多事情確是令我非常感動，尤其與這位老和尚相處，僅僅一個半月的時間，從他那裡使我對佛教有更深一層的領悟，也發現到他對藝術的想法正是我自己多年來所想的卻無法達成的，這種獲得知音的歡悅，實在不知如何向人形容。雖然他的路是經由宗教走過來的，而我走的是藝術的路，但那最終的真理是一致的。所以當他表示要把大學的藝術學院交給我主持的時候，我經過短期間的考慮便欣然接受了。他說過，我雖然沒有經驗，但世界上任何事都要從沒有經驗開始，只要有信心一定能夠辦得好。這句話給我很大的鼓勵。過去在台灣我也有過設立美術學院的計劃，都由於種種原因沒有成功，這次又看到這樣好的天然條件，也確是實現我理想的好地方，何況老和尚一再表示，只要動機是純良的，目標是正確的，作事不沾有私心的話，一切困難到頭來便能迎刃而解。這話一點也不錯，有如出現在那老和尚身上奇蹟，自從我負起職責以後，就有一股力量冥冥間帶動著我。可以察覺得到，這並不是我自己的力量，而是一種整體的力量，凡事都由這力量從中促成。中國的思想裡有所謂天人合一，大宇宙與小宇宙的說法。整體的動力為大宇宙，個人是小宇宙。個人因結合可成為大宇宙，大宇宙也無時不帶動著個人。這點過去在藝術的創作上我曾體會到，現在在這件事情上我又再度體會到了。

（4）創設新美術的教學

問：關於新望藝術學院，相信這半年來你已經有充分的計劃。能不能把這籌劃的情形拿出來談談？

答：這期間我找過不少對這方面有興趣的人交換意見，把先前我辦學校的計劃配合目前的新環境又修改過幾次，因為想要建立新的藝術教育體制，必須捉緊最切實際的教育方針來制定設院的方案。又因我們所傳授的必須是對藝術的整體性的觀念，所以我們不再沿襲向來學院中所慣用的單線教導法，僅在單純的

一門技藝裡獨立發展。因而要從人類生活的大環境裡探討藝術，最後藝術的創作才能再度回返到生活的大環境裡去，也才能促成人生觀與藝術觀的結合。藝術家和其他任何行業的人一樣，得關心人類的生活：講求什麼才是理想中的生活，思考如何創造理想的生活和安排創造的步驟。這是新望藝術學院和其他學院不同的地方。事實上，它的基本觀念並不是我個人的首創，而在古代中國早就有了。最明顯的，就像「六藝」中所講的禮、樂、射、御、書、數的通才教育，對人生有全面的體驗之後，才能瞭解到如何掌握完美的人生觀，有了這樣的情操，藝術的創作才週備、才通達、才完整，才能在矛盾的社會中求得精神上的協調。

問：到目前為止，你的籌劃工作進行到什麼程度了？

答：雖然籌備了好長時間，但的確規模太大了，而且規格和制度又屬創新，沒有前例可循，事事都得經過再三考慮和討論，才敢於一步步做下去。又因為教學方針是採取各科配合相輔並進的方式，所以繪畫、雕刻、版畫、攝影、音樂、體育等都必須同時籌劃。不過開頭階段，我們還是得從方便的科目先著手，才逐步發展。明年二月初，我希望能正式開課，招生的事也希望能在那時候辦妥，慢慢地進入軌道。

問：那麼文學院和佛學院方面是否也同時開班？

答：那邊是早就開始了，買了那塊地以後，他們就搬進去，同時開始上課。只因為是起頭階段，知道的人還太少，他們也不希望一下來太多學生，暫時還沒辦法應付。而且為了維持環境的清靜也應該如此。

（5）設立雷射藝術研究所

問：是的。開始創校是一筆龐大的經費，為經費的問題，他們有沒有考慮其他變通的辦法？

答：當然，那時候也有不少人建議一些賺錢的辦法，但是他們都沒有採納。沒有採納的原因是，他們不願意為了賺錢而把整個的環境破壞，甚至將這以聖地為目標的基礎扭曲，這一來日後再想要改正就難了。可見得他們的態度是相當嚴肅的，並不因有了一塊地就想到要利用來賺錢，若這麼做，和傳教的基本原則一開始就不相符合了……。老和尚認為錢是流動的，只要目標純正，心地善良，工作真誠，那麼錢是自己會流進來的，不需要人去爭取，當初我還不明白他的話，但後來一件又一件的事情發生，使我不得不相信……。

問：至於藝術學院的構成是分成哪些部門呢？

答：和一般大學一樣，有大學部和研究所。大學部裡分成：（一）美術系：繪畫、雕刻、版畫。（二）環境設計系：景觀設計、建築設計、室內設計、手工藝設計（或工業設計）。（三）大眾傳播系：出版印刷、音響、電視。（四）戲劇系：戲劇、舞蹈、音樂。（五）農藝學系：造園、農產加工、農藝。（六）體育學系（體質改善學系）：保健、食品改食、醫藥、工夫、針炙。研究所方面有：（一）宗教藝術研究所、（二）生活藝術研究所、（三）環境藝術研究所、（四）傳播藝術研究所、（五）科學藝術研究所等。

最近我正計劃把雷射藝術放在科學藝術研究所的重要項目裡，這是因為我籌備藝術學院期間，正好與日本、美國等地的雷射專家有機會接近，一起談論到雷射的發展，也看到雷射應用在藝術上的實際成品，令我一時異常驚訝，而感到雷射發展進入新的境界之後，人類的生活很快就會改觀，藝術工作者自然有責任參與雷射在藝術上推展的使命。所以當我在日本與這方面專家接觸過後，發現日本對雷射的推展可說不遺餘力。回台灣時，我便把這情形報告給本地的專家，得到二十幾位雷射專家的支持，政府方面的人也很贊同我的構想，大家一起開了幾次討論會，可能的話近期內便要成立台灣地區的雷射協會。並且我也正打算邀請協會裡的專家來協助我在科學藝術研究所雷射研究的工作，相信新創的藝術學院將以新的面貌出現，它將來的功過，有待後人來批判，而我個人只求盡一人之心力。還是那麼一句話，只要是心地善良，目標純正，朝著自己理想勇往直前，也就問心無愧了。

法界·雷射·功夫
—與楊英風紐約夜談—

呂理尚寄自紐約

三、雷射藝術的研究和推廣

①本世紀的三大發明

問：雷射的發現是最近二十年的事，可以算是目前最尖端的科學，這樣的東西把它應用在藝術的表現上，知道的人當然很少了，能不能請你先講解一下，它到底是什麼樣的東西？

答：本世紀三大了不起的科學發明：一種是原子能，其次是電腦，第三就是我們要講的雷射。第一、二種在今天已可以看出它廣大的用途和功能，只有雷射由於它發現得比較晚，到目前我們對它還非常生疏。可是它比任何東西都更具威力。它是一種光體，卻不同於一般的太陽光。它是物質本身的電子的位置移動所發出來的一種肉眼看不見的微光，這微光經過物理學的方法用反射鏡來放大，形成肉眼看得見的光體，它就是雷射，英文叫 LASER。從它的發現到現在雖然只有二十年，但經過專家們的努力，已發覺它有驚人的威力可以使用於國防。據所知列強正傾全力在發展，這當中該首推蘇俄和美國。目前已有人相信，一旦發生戰爭，雷射將使地球和人類同歸於盡。

問：原子能和電腦都已在和平用途上發展出來，雷射除了成為武器是否還有別的用途？

答：對，這就是我要講的。如果把這麼一種了不起的發明只發揮在殺人的武器上，那未免也太可笑，對人類的良知未免是一大諷刺。所以在發展於武器的同時，便有專家研究要把它應用於電訊、測量和醫學等用途。比如雷射代替普通電波通訊之後，便必將發揮幾十倍於普通電波的效率，那時往世界各地打電話，便像在自己城市裡打一樣方便。在醫學上的應用，可使用於外科的開刀手術，尤其眼睛等細部的開刀。它的特色是開刀之際也同時縫傷口，而且不會流血，因這種繁雜的手續可在同一時間裡完成，使得連流血的機會也沒有……。還有就是利用它的威力來切割各種質地不同所構成的物體，且能保持整齊的切面，就像照相機這種東西，用雷射來切成斷面時，裡頭雖有鋼鐵、鏡頭和布等，但只要一刀就能將它很整齊地切出來……。不知道雷射和普通的日光有什麼差別呢？

②雷射音樂表演會

問：對不起！打斷你的話。

普通的光通過三稜鏡就因折射而分成七彩，這是因為光的組合是由各種不同光波的光所構成，所以一經折射，它就分散開來，各自顯現它原來的光色。當它們合起來時又變成白光。至於雷射，它是一種純色的光，通過三稜鏡時並不產生折射現象，也不分散成多種彩光。它的光波只有普通光的一百萬分之一，還意思就是說它的力量較日光強一百萬倍，比如一百萬瓦特電氣需要量的工廠，使用雷射一個瓦特就可以解決了。

問：曾聽說有所謂「死光」和 X 光，它們和雷射又有什麼不同的地方？

答：「死光」就是雷射光，X 光是日光裏頭的紫外線。

問：這樣說來，雷射目前還在實驗的階段，離廣泛應用的時代還有一段路了！

答：也不，據專家表示，雷射目前還在實驗的階段，只是三、五年間的事，且一致希望在幾年之後，至於雷射他能代替電力來推進工業的發展之後，他們的預計是能產生目前臺灣日月潭一棟普通大樓的裝備就能產生目前臺灣日月……

法界大學校景

127　　126

（三）雷射藝術的研究和推廣

（1）本世紀的三大發明

問：雷射的發現是最近二十年的事，可以算是日前最尖端的科學，這樣的東西把它應用在藝術的表現上，知道的人當然很少，能不能請你先講解一下，它到底是什麼樣的東西？

答：本世紀三大了不起的科學發明：一種是原子能，其次是電腦，第三就是我們要講的雷射。第一、二種在今天已可以看出它廣大的用途和功能，只有雷射由於它發現得比較晚，到目前我們對它還非常生疏。可是它比任何東西都更具威力。它是一種光體，卻不同於一般的太陽光。它是物質本身的電子的位置移動所發出來的一種肉眼看不見的微光，這微光經過物理學方法用反射鏡來放大，形成肉眼看得見的光體，它就是雷射，英文叫LASER。從它的發現到現在雖然只有二十年，但經過專家們的努力，已發覺它有驚人的威力可以使用於國防。據所知列強正傾全力在發展，這當中該首推蘇俄和美國。目前已有人相信，一旦發生戰爭，雷射將使地球和人類同歸於盡。

問：原子能和電腦都已在和平用途上發展出來，雷射除了成為武器是否還有別的用途？

答：對，這就是我要講的。如果把這麼一種了不起的發明只發揮在殺人的武器上，那未免也太可笑，對人類的良知未免是一大諷刺。所以在發展於武器的同時，便有專家研究要把它應用於電訊、測量和醫學等用途。比如雷射代替電波通訊後之後，必將發揮幾十倍於普通電波的效率，那時往世界各地打電話，便像在自己城市裡打一樣方便。在醫學上的應用，可使用於外科的開刀手術，尤其眼睛等細部的開刀。它的特色是開刀之際也同時縫傷口，而且不會流血，因這種繁雜的手續可在同一時間裡完成，使得連流血的機會也沒有……。還有就是利用它的威力來切割各種質地不同所構成的物體，且能保持整齊的切面，就像照相機這種東西，用雷射來切成斷面時，裡頭雖有鋼鐵、鏡頭和布等，但只要一刀就能將它很整齊地切出來……。

問：對不起！打斷你的話。不知道雷射和普通的日光有什麼差別呢？

答：噢，是的。雷射和普通的光不同。普通的光通過三稜鏡就因折射而分成七彩，這是因為光的組合是由各種不同光波的光所構成，所以一經折射，它就分射開來，各自顯現它原來的光色。當它們又合起來時才變成白光。至於雷射，它是一種最純的光，通過三稜鏡時並不產生折射現象，也不分散成多種彩光。它的光波只有普通光的一百萬分之一，這意思就是說它的力量較日光強一百萬倍，比如一百萬瓦特電氣需要量的工廠，使用雷射時一個瓦特就可以解決了。

問：曾聽說有所謂「死光」和 X 光，它們和雷射又有什麼不同的地方？

答：「死光」就是雷射光，X 光就是日光裡頭的紫外線。

（2）雷射音樂表演會

問：這樣說來，雷射目前還在實驗的階段，離廣泛應用的時代還有一段路了！

答：也不，據專家表示，距普及的日子只是三、五年間的事，且一致希望在幾年之後，雷射能代替電力來推進工業的發展。至於雷射的能源，他們的預計是，以一棟普通大樓的裝備就能產生目前台灣日月潭十幾倍的電量，這種以微小的體積來製造豐富的能量，對於能源將發生恐慌的今天，的確為人類的前途帶來了一線曙光。

問：那麼雷射的應用於藝術的創作，和美學的結合，是在什麼一種情形下推展出來的？

答：說到它跟美學的結合，那是在五年前，美國洛杉磯有個叫 IVAN DRYER 的年輕藝術家，他的專長是電影的製作，也研究過天文學。一九七三年他被邀請拍攝雷射研究的紀錄片。在拍攝期間，他發覺到雷射的光有許多特異的地方，好奇心使他嘗試利用雷射的光來表現於光學的藝術。大凡一個藝術家，當他發現有什麼新鮮的材料或現象時，本能地就想到要使它有機會以藝術的形式現身。這樣他用各種不同方法來嘗試，嘗試的過程中，許多科技的問題和材料的使用等都得由專門的技術人員從旁協助，最後他利用天文台的天頂，由電腦控制雷射的發射機，再配合以音樂的音響效果，發表史無前例的所謂「雷射音樂表演」，英文叫 LASERIUM。我第一次在京都看到的時候，真是被它那光彩的奇妙變化所震撼了。因那雷射光的掃射，在一秒鐘裡可來回掃射幾百至上千次，所以由起初的一個小點，很快便能擴展成線，再發射成面。當它與音響相應出現時，那光彩的幻影成了有生命的東西在空中奔駛追逐。我的感受有如人昇上太空，在太空裡觸及到宇宙生命的躍動。尤其它出現於此時此地，更使我聯想到近一年多以來，每次在法界大學聽法師講經，講到宇宙的種種現象，解釋宇宙的意義，一時所能悟得的還極其有限。但當面對著雷射所發散出來的人造天體，一時間好像自己看到了宇宙間生命的面目，這是我過去所從來沒有體驗過的充實，使我恍然大悟，若有所得。

問：要製作這麼一樣藝術品、材料等各方面是不是相當昂貴呢？

答：到目前為止，是需要相當龐大的經費才能完成這麼一件作品。

問：聽說日本也已經有類似的表演公開了。

答：是的。大約兩年前，他們從美國買過來表演的權利以後，就在京都公開發表，反應非常好。緊接著日本就成立了雷射普及委員會，也是因雷射音樂表演會而刺激出來的。據委員會的會員說，這次為了推動雷射藝術的研究，經費的預算達日幣五億圓。在東方幾個國家裡，表演權目前已被日本購得，將來如果能在台北舉辦這類的表演，經費至少在台幣一億元左右，也就是說我們要付一億元給日本。

（3）成立雷射推廣協會

問：你不是已籌劃要成立雷射推廣協會嗎？目前進行到什麼程度了？

答：籌備會的第一次會議是在一九七八年十月十三日開會，事前我邀請了日本雷射委員會的幹部，在會場上把帶來的雷射儀器表演給大家看，並介紹日本推展雷射的一般情形，台灣的專家對雷射當然不生疏，只是過去都以國防為目的來研究，雷射和藝術結合的研究對他們仍然為新鮮的，過去在台的專家們也曾有

過組織類似協會的意願，但中途流產了。這回我把日本組織協會的經驗學了過來，所以推動得滿順利，政府已表示贊同和協助，而日本的協會也願意幫忙。所以我們雷射團體的成立，我想只是時間的問題。

問：雷射推廣協會成立後，主要的工作是發展台灣的雷射藝術呢？或者還有更重要的目的？

答：雷射藝術只是其中的工作項目之一，更值得注意的是，它和經濟的發展將發生非常密切的關係，因為雷射將可以代替所有的電動機器，如果現在我們不積極進行，將來就得依賴外國的進口，這一來台灣的工業必然遭受打擊。這個打擊是很可怕的，這一年來所看到的，使我深深體會到這個危機的嚴重性。像日本這樣有基礎的工業國家，尤其他們的精密工業已有相當規模，但他們在雷射方面也是剛剛才注意到。現在他們剛注意到的卻被我看到了，只要我們及時趕上，相信我們的聰明才智絕不會不及他們，至少在大家努力之後，可以與他們並駕齊驅。

問：日本是什麼時候才研究雷射的？

答：在日本，研究雷射的工作也進行了十五年，全國已有好幾個大公司設有雷射的研究部門。因為他們鏡頭工業本來就非常發達，製造雷射儀器的問題容易解決。我們差的就是這種精密工業，所以雷射的儀器目前還無法製造，必須向外國購買零件，再自行裝配，因此到頭來工業的發展還是得靠原來的基礎。這回我到美國南部參加的雷射會議，預定在十二月十五日結束，把開會所得的資料和經驗帶回台北之後，我希望很快就能夠將台灣的雷射協會組織起來。而初期的工作在於社會的普及，使一般民眾對雷射有所認識，然後再計劃成立雷射學校，鼓勵大學生對雷射的研究產生興趣。像日本已聽說有大學生可自行裝配儀器的事情，費用約在兩萬台幣上下，如果政府能夠補助研究的經費，則在台灣的大學生也很快就有人可以辦得到。然後進而對應用方面加以研究，比如學數學的人可朝數學方面去研究，學農林的可朝農林方面去研究……當然學藝術的也可朝藝術這方面來研究。

問：這麼說來，如果你要應用雷射於藝術，你有沒有打算過要怎麼樣來使用它，作什麼樣的藝術？

答：雷射這種東西在科技上是很尖端很高深的東西，可是在應用的時候它就變得既方便又簡單了。所以第一步我打算用它作雕刻，就是要以它作工具來雕刻。第二步再把雷射光應用於空間藝術，講求在生活空間裡如何使用雷射光，這是我從事雷射研究最主要的目標。第一步我是以雷射來代替雕刀的，第二步我作的便是光的藝術，是屬於光在空間變化中產生的藝術，而這種光又是最純最美的光……。相信在藝術裡，將和使用在科技上一樣。它會產生極不尋常的威力來震撼整個人類的美的領域。

（四） 雕刻家朱銘的成長和「水牛」與「功夫」之爭

問：談到以雷射來代替雕刀的事，使我偶然間想起朱銘在木刻中表現的鋒利的雕刻刀。據說朱銘曾經和你學過雕刻，我想我們就換個題目來談談朱銘吧！

答：很好：因為對於朱銘的一切我是相當熟悉的。

（1）拜師的經過

問：據報上說：洪通出現的時候，有個老師叫曾培堯，後來朱銘出現了，也有個老師就是你。猜想這說法應該不假，這就請你談談朱銘跟你學藝的經過好了。

答：他來找我學雕刻是八、九年前的事。談起朱銘的出身，他是三義通霄一帶的鄉下人，小學畢業就跟當地一位工藝雕刻家學藝。據朱銘自己說，那位雕刻家是個很有了不起的老師，技術相當高明，朱銘在雕刻上所有基本刀法都是從他那裡學來的。後來這位老師去世，朱銘也就成為當地最好的雕師，收入相當不錯。

這期間，他每年都到城裡來參觀省展，看到展出的雕塑品，心裡很羨慕。慢慢地他又注意起雕刻界的事情，也知道有我這麼一個雕刻家，就很想來找我學習。那時在他的家鄉有好幾個我的學生，和他常有交往，便拜託他們，希望透過他們介紹來找我學。可是他們都沒有替他介紹，理由是因為他的學歷不夠，都告訴他說：我的老師只教藝專的學生，小學畢業的恐怕不肯收。這樣就沒有下文了。

直到幾年後，他才碰到一位我的朋友，由他帶來向我介紹，朱銘的太太也一起來，還抬了作品要給我看。那是他太太的雕像，雕得滿精細的，可能是結婚前後戀愛期間雕的，所以是比較精彩啦。他告訴我已經準備好三年的生活費，打算全家要搬到台北來全心向我學習。我就問他過去每個月能賺多少錢，他說有一萬多兩萬元左右，七、八年前有這數目真是不得了。他太太也很支持他，陪他一起來拜託，寧願放棄那樣高的收入，讓丈夫到我這裡來學習，我聽了實在感動。因為過去他曾拜過傳統雕刻師當入門弟子，拜師學藝都要三年四個月作沒有錢的苦工，所以來的時候他也這麼說，他要三年四個月跟我。

以後他白天來幫我忙，和我生活在一起，一起工作。起初他打算要放棄木雕，因為他看到省展有各種各樣材料作成的雕刻，心裡很好奇，這幾年來木雕也已經雕厭了，感到很乏味。可是我卻覺得看過那麼多雕師的木雕，很少有他那麼敏感的刀法，因此我就解釋給他聽，希望他不要放棄，雖然過去的東西帶有點匠氣，但這只是藝術觀念的問題，遲早要打破這道難關，我所要教他的也正是利用他的刀法如何來表現一件藝術的作品。至於所謂工藝和美術的差異，只要我協助他將結解開就不難瞭解了，技巧上他早就畢業了。

這以後我又發現他還缺乏的是藝術家的生活，最重要的是生活與作品的結合。藝術家的創作根源，不可能在書本上找出來的，也不可能因別人的喜歡而去製作，必需是從生活中自然孕育出來的才是藝術品，這當中絲毫不可勉強。比如我的藝術創作，一定要和我生活在一起的人才能觀察得出來，我在什麼生活情況之下作出什麼樣的作品來，能體會出這一點是很重要的，所以入室的學生與學校裡教的學生不一樣。那八、九年時間，朱銘一直和我生活在一起──到日本、新加坡時都是他跟我去的，這樣他的觀念就慢慢地改變，體會出生活文化的重要性來。思想的轉變也同時表現到當時所作的雕刻作品裡，過去的匠氣就逐漸消失了。

（2）太極的啟示

問：像朱銘這樣銳利的刀法，是不是需要很好的體力才能辦得到呢？

答：應該是這樣，可是那時候他的身體很壞，營養不良。小時候家境很苦的關係，身體的底子沒有照顧好，稍微有病，換是別人一兩天就好的，他就要病得很嚴重。好幾次病的情況我看了很不忍心，因為我自己懂得一點太極拳，就勸他也練練太極拳，並介紹一位名師給他，後來他不但把身體練好了，也從太極拳裡體會出中國傳統文化與自然的關係，瞭解到天人合一的精神，而感觸到投入自然後喜悅的心境，這樣不自覺間他在雕刻裡把自然的感受刻了進去。這是在他進入我的工作室約五、六年以後的事，幾乎就在那一年裡，對藝術頓然有所悟，作品很快地就改觀了。

問：至於朱銘受到外界的注意，是什麼時候開始的？

答：起初，他是想把作品送去申請中山文教基金會的文藝創作獎金，送去後他的東西受到一位雕刻審

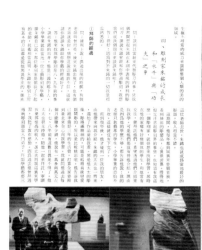

查委員的批評，說他的「牛車」像大陸上的作風，表現著生活中的壓力，結果落選了。那時候正好歷史博物館要安排我的個展，一來我的作品已來不及準備，二來也極希望朱銘能夠有發表的機會，我就約好何館長和一位日本雕刻家到朱銘那裡去看作品。後來聽何館長告訴我，那日本人覺得朱銘的東西太粗率，不好。我就說那日本人有日本人的看法，我們中國人有中國人的看法。經過我一再堅決推薦，就勉強答應了。

說來也巧，朱銘的個展和洪通畫展安排在同一時候，洪通在美國新聞處，早朱銘一兩天開幕。洪通當然轟動一時，這是大家都知道的事，而朱銘也很受矚目。在宣傳方面出力最大的應該是漢聲雜誌，那一期的朱銘特輯整理得相當不錯。最受注意的就是「牛車」，雖然那次這件作品落選了，後來當審查的那位先生卻也滿隨和，接受了大多數人的意見，也稱讚起來。

（3）對牛車的評價

問：在你看來「牛車」這件作品，是不是其中最好的一件呢？

答：不是，不是最好的。這完全是宣傳出來的，是那批年輕的朋友們在寫文章的時候表示了他們的看法所帶來的影響，其實最好的不是「牛車」，而是另一件「水牛」，現在在芝加哥展覽，那才是他最好的作品。

問：我又聽說，因為朱銘是雕佛像出身的，所以在處理雕刻時習慣上他只照顧到正面，對整體造型的掌握並不重視。可是照剛才你說的，他已經和你學了那麼久……。

答：「牛車」本來就是單面的，這是材料應用的問題，因為木頭本身是這樣的，他只利用它原有的可能性把型雕出來，木雕和一般的塑造不一樣，材料很難是完整的。我教他的時候，也要求他不要損傷木頭自然的木質，盡量保留木材的自然美。但我還是認為這一件不是最好的。

問：你所指的那批年輕朋友是什麼觀點來論「牛車」，所以才說那是最好的作品呢？

答：我後來也想通了。這批年輕人和我之間因為中間隔了一大段，我們的時代他們還看不清楚。記得有一次在偶然機會裡，他們看到我在編豐年雜誌時的作品（一九五○年代），都很驚奇，覺得我怎麼也會畫畫。那些畫都是豐年雜誌裡的插圖，題材是民間的生活，結果這正合上他們今天的胃口，所以皆認為我那階段的作品最好。對我自己來講，那時期只是一個階段，絕不是最好的。我這樣講，你就知道他們所以硬說「牛車」好的理由了吧！

問：你在豐年社畫插圖的時候，正好是他們今天的年齡，或許成長的年齡與藝術觀是有關係的。

答：對。所以當他們看到這些東西時，就覺得這些就是他們的東西。但我已不把它看成重要的東西了，他們剛上來的，當然就把它視為是最重要的。

（4）功夫使他再生

問：記得那次展覽，除了水牛還有打太極拳的稱做「功夫」的作品，這些你對它的評價如何？

答：我覺得很好，這是真正屬於他的東西。所以那一次要到日本展出，我主張把「功夫」送出去展，但他們就很反對，他們要朱銘拿水牛出來。不但主張展「功夫」，而且要全部都展出來，因為如果只展出一部分，日本人便很難瞭解它。最後，朱銘還是聽我的話。那時候就因為這樣，他們對朱銘有所誤解。

問：當他們在反對把「功夫」送出去展覽的時候，他們的論點是怎樣的？

答：總歸一句話，他們認為「功夫」不是朱銘的東西。但我認為「功夫」才是。這完全是因為認識朱銘的程度不同，觀點上有偏差。朱銘在練太極拳的時候，是把整個生命都寄望在那裡頭，功夫成了他延續生命的一種手段，是非常感動的。這裡面還有不便對外人表明的關鍵問題，我這樣說你也許還不會明白，如果有一天由朱銘自己來說那就最好。……功夫助他從痛苦裡獲得再生，而且使他生活充滿了喜悅，這種喜悅是別人無法瞭解的，所以他們以為水牛才是朱銘。事實上，朱銘和水牛之間早就一刀兩斷了。一個藝術家雕他所最感動的事情，才有好的作品產生，這是必然的道理！

問：他們認為水牛才是朱銘！為什麼呢？

答：他們要朱銘刻水牛，主要是水牛大家都看得懂，這是他們贊成水牛的原因……。

問：但還有沒有其他的原因，比如水牛更接近於鄉土，而這些年輕的朋友又正倡導鄉土路線的文藝。

答：是這樣的，他們好不容易發現到從鄉下產生了一個雕刻家，結果又看到這個雕刻家要和鄉村脫離，他們自然就很傷心了。

（5）朱銘不是水牛

問：我還記得正當朱銘要去歐洲的時候，不曉得那家報紙上登出一篇文章，為朱銘日後可能受西歐影響而消失鄉村的泥土氣息，對此表示過擔憂……。

答：這些寫文章的人，從來就沒有關心過朱銘的人生，只知道朱銘是鄉村來的，馬上就把一個公式套進去，認為他就應該是水牛。一個人難道不可以有幾個轉變的過程嗎？難道是不會成長的嗎？不讓他面對生活的現實，只要他成天的去回憶，那時，朱銘就不可能再是藝術家了。那一套公式是危險的，也非常可怕的。如果是一個評論家，他就絕不會這麼呆板，先有了路線，再找一個人去走他的路線，像水牛一般，要是這樣的話，藝術家全都變成水牛了！

問：這麼說來，你是認為朱銘和水牛之間已經沒有關係了，所以不應該再雕水牛，是不是？

答：是的。

問：那麼，水牛與台灣之間的關係呢？

答：水牛跟台灣之間，有關係。但是，不必一定要在朱銘身上去找水牛所代表的台灣，今天他們大可再到別的作家身上去找。朱銘的水牛時代已經過去了，正像二十幾年前的我一樣，而別人或許正是水牛的時代來臨。藝術家是不停地求進步，不停地求轉變，如果寫評論的人，在思想上不知道自求進步的話，他的理論對於這個藝術家就是落伍了，他就用不著再來談論這個藝術家。那時自有別的評論家會來談。今天朱銘已經從他自己過去的鄉土區域性的感受中超越了，從太極拳的演練而帶進了太極的天人合一的境界，他的胸襟已經打開，這點從他刀劈木材的氣魂裡已表明得非常清楚。那些老掉了牙的公式怎能套得住他呢！他今天是非常達觀的，所以才有這麼大的氣度，其中已沒有技巧的問題，也沒有主題的問題，怎能還念念不忘於水牛呢！

（6）朱銘是雕刻家

問：還有這些寫文章的年輕朋友裡頭，有沒有誰學過雕刻？對雕刻有過創作的經驗？或者他們懂不懂雕刻？

答：沒有，他們沒有創作的經驗，也不懂雕刻，但他們有公式，他們懂得路線。

問：那就對了，難怪你要說他們的文章是拿公式來套朱銘，因為你是以雕刻來從事創作的人，所以一眼就看出來，他們是外行想領導內行，馬上就覺得他們只是看中水牛，而不是把朱銘看成為從事雕刻的藝

術工作者。

答：對。這就是我的看法。

問：在你看來，朱銘的雕刻態度是為藝術而藝術呢？還是為人生而藝術？

答：為人生。我覺得為藝術而藝術這句話是有語病的。目前在台灣用這句話時，總認為藝術家不該與社會結合，不該關心到群眾，只該和自己的理想結合，只該關心自己的藝術。一旦考慮到眾人的需要和生活，他就成工藝家、設計家，甚或是三流的畫家，這是對藝術的一大誤解。所以我認為對朱銘而言，就得從為人生而藝術來求理解，否則就不通了。

問：你認為朱銘應該往「功夫」這條路走，那些年輕朋友卻鼓勵朱銘走水牛的路，那麼朱銘他自己呢？

答：現在他自己很清楚。這次他從日本回台灣以後，我們談論了很久，他還問過我：我能不能刻牛？因為這些日子來，那些年輕人還在要他刻牛，不希望他刻功夫。朱銘這個人是不喜歡跟人去辯的，因為他可以用手來雕嘛！和不會雕只會說的人談雕刻，總是隔了一層，很難交流。而創作家的心境，尤其是朱銘的心境，我瞭解得最深，所以他什麼事都會來和我討論，我說的話最能觸動他的心，也捉得住發生在他身上的各種問題的關鍵。這不只我自己這樣認為，相信朱銘也是這麼想。

問：你說的年輕朋友，是指某一群的年輕朋友吧！有沒有別的其他一群年輕朋友，他們是同意你的？

答：劉蒼芝就是個例子，她常常寫我的文章，對我的藝術觀念很清楚。本來這批年輕朋友也是劉蒼芝的朋友，但當她聽到他們不斷地在反對朱銘刻「功夫」時，使她非常不能諒解，有一次就在朱銘家裡辯論起來。聽了這話，我也只好嘆息，我想朱銘是個雕刻家，但為什麼他們不能把他當成雕刻家來論他的工作！

（7）朱銘雕刻中的刀

問：這我是可以理解的。藝術的創作者與他的作品是最直接的關係，這關係是因創作的行為而牽連在一起的，當中往往不容別人插足其間，他們如再以這種作法去對待朱銘，有一天朱銘是會反抗的，等那反抗表現在作品上的時候，可能對鄉土意識反而是一種傷害。

答：對，如果我不繼續站在朱銘背後來支持他，很可能他又要回返到工藝的世界裡去……。

問：你常常出國，想你應該會看到一些過去大陸上作的那種雕刻的圖片，不知你的看法怎樣？

答：我的看法只一句話，就是非常之牽強。人物的每一姿態每一表情，真是牽強得不能再牽強。那種造形的力量是做出來的，所以是表面的。那全然是舞台上的表演，絕不是大眾生活中的切實反映，感人的力量更是談不上……。

問：那麼在朱銘的雕刻中所傳達出來的力量，和這種作品所表現的舞台上的力量，應該是極端不同的了！

答：絕對不同，朱銘的力量出自他生活的壓力，是從他內心裡擠壓出來，直接展現在作品中的，與政治路線來領導的，為政治而服務的作品是怎麼也不可能一樣的。在那種作品裡，屬於作家的力已經沒有了，所以只好裝模作樣，擺出一個姿勢來向政治交代。

問：你這樣的說法我很同意，難道那些年輕朋友也要朱銘去擺個姿勢，像隻水牛！

答：沒有勞動過的人不知勞動為何物，只從常識中知道水牛是勞動的，便以為牛可以為勞動的意義作個榜樣，我認為這種偏差思想發生在知識界裡是不足為奇的。他們從書架上掏出來的概念，加上時髦的知識良心，以為憑這兩下子就能為文藝樹立指標，但究竟要叫人到什麼地方去呢？他們自己也不知道。劉蒼芝就曾經笑過他們；她說：你們剛從巴黎回來，也不到鄉下去，只在城裡過享受的生活，卻口口聲聲勞苦大眾，好像滿那個的……。結果劉蒼芝到鄉下去工作了，這些年輕朋友還留戀著城市，在咖啡廳裡對社會表現關心。

問：這種批評，不但這些年輕的朋友們要檢討，我自己也要檢討。記得姚慶章告訴我過，在台灣時，一些專談鄉土的知識份子總喜歡聚在明星咖啡廳裡，飲咖啡吃正宗白俄的三明治，而那些現代派的反而到

圓環吃肉羹。聽起來實在不相配。不過這些人到底都還回台灣去了，站立在自己的土地上講話。像我們海外這些老遠觀望的一群，實在也沒資格去說人家什麼。

　　答：……。

（五）後記

　　這篇訪問於楊英風離開紐約後不久就抄錄完成，但整理的工作卻拖到兩個星期之後才開始。為了讀者閱讀時的方便，筆者將幾處重覆的地方刪除，又把談話之間帶有過度激動的語氣化為溫和，但基本上仍然忠實於發言人的原意，也儘量保留著當事人的語氣。

　　關於朱銘的部分約佔全文五分之二，這是因為訪問者在這方面提出的問題較多，而楊英風對朱銘的困境也提出許多稀為外人知的底細，認為非到不得已是不會隨便表明態度的。我不希望有人將楊英風的觀點以「那是西方教育中的學院的觀點」而視之，雖然也無法完全同意於他的某些論點，訪問中不免遭遇到爭論的問題，但我還是得承認楊英風論朱銘是近年來所有論朱銘的文章裡，最懇切也最能捉住朱銘雕刻中精神面貌的言論。儘管有時候他已躍出評述的立場而成為朱銘的代言人，但也句句都吐露出一個與朱銘共同生活多年的人的親身感受。若單以西方教育中學院的觀點言，個人遠較楊英風受囿更深，回頭看時，還感到楊英風對東方的精神是過份的執著。

　　筆錄之際，不難從楊君言詞中察覺朱銘的成熟。他的藝術創作已到非自立思維而無可發展的階段，楊老師的懇切指導，和年輕朋友的熱心引路，終將成為朱銘自我探求中無所不在之阻礙亦未可知。然朱銘該忘不了楊老師和年輕朋友的熱心挽留，使他能成為現實世界中的一員。若問他何以拋開水牛（若他真如此做了），也得先怪我們把他製造成為台北的雕刻家。那與水牛生活在一起的朱銘，台北人是永遠不會認識的。若朱銘真是了不起的雕刻家，台北給了他什麼，他也會還給台北什麼，而還的也應該是台北人所需要的，相信這個需要絕不是田間耕作的活生生的水牛。

　　有一天，在楊英風努力下成立的雷射推廣協會，推廣到朱銘身上的時候，我們不知將以什麼樣的心情看到他陶醉於彩光的奇異世界！那時「功夫」與「水牛」之爭便沒有人再作計較了。

　　朱銘是敏感的、練達的、勤勉的、樸實的雕刻家，基於這點，他更有資格是自由的、多彩的、獨立的、冒險的雕刻家。他是個青年人，在未來的時間裡他有更多的機會和更多的可能。黃土水逝已快五十年，好不容易才盼望到一位值得珍視的雕刻家，但我們的社會已不再是一個人就可充塞場面的社會，因此楊英風的門下應該還要更多的朱銘，年輕朋友的熱心也應該更無私地去遍及台北城外的藝術天地。

原載 《藝術家》，第8卷第3、4期，頁108-118、126-139，1979.2-3，台北
（本文經作者謝里法先生親自審訂修改）

研究集 - 04

景雕一代宗師楊英風

擁抱「天人合一」的世界

王昶雄

多采多姿的人生閱歷

被譽為景觀雕塑的一代宗師楊英風，從開始懂事的時候起就嗜好藝術，由於對藝術的神往與熱情，所以憑添他紮實的理念根基。生命力強的人，佛家所謂「宿慧大」，因為天機活朗，洞明清澈，因時變化，觸處生春。從小就豁達而慧性的他，是屬於這類型的佼佼人物。

楊英風說話斯文，毫無強人氣勢，雖然寡言，但一開口，就是「一言九鼎」，言之有物。結實的身材，背脊挺立，一股凜然之氣油然而生，而藝術才華與舉止穩重所凝成的「鷹揚美」，閃爍在他落落大方的動作中。他莊重地站在人生舞台裡，就是一尊不倒的硬漢形象。

一九二六年出生於宜蘭，後來，以《詩經・小雅》的起句「呦呦」兩字為號。早年，他與胞弟楊景天及二十多位志同道合的青年們，組成了「呦呦藝苑」，推動建築與藝術結合，使藝術不離開生活環境，更倡導生活藝術化。

他多采多姿的閱歷，可謂極富傳奇性。原來雙親早就經商於東北，他卻留在宜蘭，由外祖母一手撫養長大。中學是赴北平求學，課業未成就東渡日本，考上東京美術學校（現東京藝大）建築系，他從該系教授吉田五十八處，開啓了對建築、自然環境及東方美學的認知，跟以後的創作觀念有關。雕塑在朝倉文夫門下，勤學不輟，朝倉視他為異才，必宜善自葆愛，以成瑚璉之器。當時正颳著「羅丹旋風」，羅丹是世界雕壇第一聖手，他的作品所表現的是鶴立雞群、心高氣傲的情操。羅丹的精神，透過朝倉之手，又啓蒙了楊英風對雕塑的領略。

不料因大戰爆發，東京大轟炸，手邊接濟就斷了，書也唸不下去了，他只好返回北平，這次就讀天主系統的輔仁大學。返台之後，再考上師範學院（現國立師大）美術系。畢業後，在農復會的《豐年》雜誌社任美術編輯凡十一年。

六○年代初，由于斌樞機主教介紹，遠赴羅馬深造三年，參見教宗保祿六世，並見識西方文教，對西方文明的沒落，有所啓示。七○年代，在大阪萬國博覽會與建築大師貝聿銘攜手，製作〔鳳凰來儀〕不銹鋼鉅作。同時，以〔心境〕等作品參展於日本箱根「雕刻之森」。之後，往來於新加坡、沙烏地阿拉伯、黎巴嫩、新大陸等地多所創作。並赴美國加州萬佛城任藝術學院院長，重新接觸佛學。第三次赴日本京都參觀雷射表演，開啓其有形與無形的思辨，也成為引進雷射藝術之先驅。

八○年代，為皮膚病痼疾所困，但他不因此而氣餒，反而死心塌地，磨礪以須。在埔里牛眠山建立第二住家與工作室，發起藝術村，帶領「文化造鎮」風潮，並趨向地景藝術，竭力推動生態美學。在虛華不實、環境污染的時代裡，他那藝術家的體魄和氣度，益發勁兒，一方面在美國史波肯國際生態博覽會上展出〔大地春回〕；另一方面響應「地球日」的號召，高喊口號，並創造出鉅作〔常新〕。

景雕一代宗師楊英風
—— 擁抱「天人合一」的世界

作者曾文藝評論家 王昶雄

多采多姿的人生閱歷

三生有幸的藝術巡禮

走不平凡的路・此生無悔

我與楊英風，彼此相交多年，當然我曾體驗過好多次他的講解，也讀過好多篇他的論述，摘要言之，關鍵論點是藝術家要有「慧心」、「眼力」和「想像力」，才能不斷產出稱心之作，以及不斷提昇自己的藝術造詣。楊氏原來不是研究邏輯的，但他一生的美術創造，使他涉及理論問題時，直指要害，鞭辟入裡。

慧心，佛家語是指心體空明而能觀達真理。楊英風一輩子大部分的作品，都是大自然、傳統、生活等事理，幾乎萬變不離其宗。大自然化育了萬物，但現代人的生活日漸遠離自然，他要喚回人對自然的孺慕之情，而設計了一個特殊的空間。因為，藝術的意象與宗教的意象，都以大自然的形象和光彩做底本。中國古代的美學，滋養了中國人性靈的視野，拓展了中國人思想的視域，以構成中國文化中最深徹的精神底層。

由於「天」那麼偉大、那麼永恒，中國古代哲人因而發明了「天人合一」、「物我兩忘」的哲理，勉勵每個人要「與天地合其德，與日月合其明，與四時合其序。」中國美學是表現生活的一切，所以楊英風的景觀雕塑是以傳達生活美學為重點。世人根本仍停留在「人定勝天」的幻想中，他卻敏感的喚出天人之間的天機，把自然內在的力量迸放在他的作品上。

在「萬物靜觀皆自得」的環境中，他常說他活得更從容、更自在、更引發生命的美感。「靜觀」可謂是凝神貫注的觀賞，也是聚精會神的觀照。人若能靜觀面對宇宙萬象，則隨時隨地都可從萬物的本身去發現美、欣賞美。他更強調藝術家須有創造和革命的精神，但不該脫離傳統，必須使用傳統或自傳統蛻變出來的素材與符號。

楊英風受到佛教的影響很大，今天我們的一切都太西化，西方美學強調自我，佛教卻主張大我，重視無慧。從魏晉到唐宋，在中國是佛教全盛時期，當時的造型藝術最為超脫。其藝術表現，正如佛教哲理的「大智」、「大悲」和「大雄力」，楊氏從這汲取養份，揉入自己的藝術創作。佛家的涅槃對他來說，是靜……

出神入化的作品群

竭畢生精力於藝術創作的楊英風，他有生以來的創作型態，從平面繪畫、立體雕塑、環境景觀設計至探討雷射藝術等，真是變幻多端。若從另一角度來看，由粗實到寫實、由具象到抽象、由抽象到寫實，若以材質來看，紙、布、木、石、泥、陶、銅、鐵、不鏽鋼、雷射、素材混合、光電面合等五六十色，真令人有眼花撩亂之感。但他使用什麼材料，都會創出一種藝術的美學意象，他的創作型態多變，在中國藝術家中，是罕見的。

他喜歡嘗試，由繁而簡、由細而粗、化工而粗、化濃而淡，這些也都是求新求變的一種表露……

楊英風不但面對創作，銳氣驚人，就是對於作育英才，也興致勃勃，所以遍地桃李，而且不分出身，朱銘即是他的得意門生，素人雕刻家林淵，也受其誘掖。他名銜之多，顯見他在藝術界的德高望重、卓爾不群。他不僅聞名國內，更在國外闖出名聲，難怪他為了工作，一直馬不停蹄的奔走於國際間。說起國、台、日、英語都草莽俚俗，十分流利，不愧為一位國際知名人士。

三生有幸的藝術巡禮

當年「十大傑出青年」之一的楊英風，雖然不能說是「垂垂老矣」，卻也到了六十五歲初老之年。對一個又傳統又現代的老大書生來說，在世局多變當中，他依樣銳志苦幹，偶爾哼著「人對通古今，馬牛而襟裾！」自從初出茅廬以還，他所走過的是一條康莊大道，大大坦坦。套句俗語，是一帆風順、萬般如意，真是無往非自適之天。

當然，平生所渴望不斷有好的作品產生，卻是談何容易，因為這是一門艱苦而永無止境的工作，藝術一道，學不能不動，功不可不深，楊英風是從磨穿鐵硯中，成器又成名的藝術家。明智的藝術家終日孜孜研求的，是我們如何使人類的生活更愉快一些、幸福一點。所以他的作品，很少見在人性中覺察出人間的苦難與所經受的煎熬，充分表現了自然「美而樂」的一面。

楊英風不單是畫家或雕刻家（tableau），他處理造型，也處理造型所存在的空間。時代已進了一個「群體文化」的世界，個人主義的藝術時代已經消失，代之而起的，是一個藝術合作的新紀元。將雕塑與建築的空間環境配合，把雕塑放在更寬廣的空間視野構成一個有藝術感性的環境。作品與環境是形成結合性的整體表現，這就叫做「景觀雕塑」。新穎而美好的空間概念，在剎那間獲得更完美的註解。題材上所熱衷於表現的，多屬人間歡樂的一面。

我與楊英風，彼此相交多年，當然我曾聽過好多次他的講解，也讀過好多篇他的論述，摘要言之，關鍵論點是藝術家要有「慧心」、「眼力」和「想像力」，才能不斷產出稱心之作，以及不斷提昇自己的藝術造詣。楊氏原來不是研究邏輯的，但他一生的美術創造，使他涉及理論問題時，直指要害，鞭辟入裡。

慧心，佛家語是指心體空明而能觀達真理。楊英風一輩子大部分的作品，都是大自然、傳統、生活等事理，幾乎萬變不離其宗。大自然化育了萬物，但現代人的生活日漸遠離自然，他要喚回人對自然的孺慕之情，而設計了一個特殊的空間。因為，藝術的意象與宗教的意象，都以大自然的形象和光彩做底本。中國古代的美學，滋養了中國人性靈的視野，拓展了中國人思想的視域，以構成中國文化中最深徹的精神底層。

由於「天」那麼偉大、那麼永恒，中國古代哲人因而發明了「天人合一」、「物我兩忘」的哲理，勉勵每個人要「與天地合其德，與日月合其明，與四時合其序。」中國美學是表現生活的一切，所以楊英風的景觀雕塑是以傳達生活美學為重點。世人根本仍停留在「人定勝天」的幻想中，他卻敏感的喚出天人之間的天機，把自然內在的力量迸放在他的作品上。

在「萬物靜觀皆自得」的環境中，他常說他活得更從容、更自在、更引發生命的美感。「靜觀」可謂是凝神貫注的觀賞，也是聚精會神的觀照。人若能靜觀面對宇宙萬象，則隨時隨地都可從萬物的本身去發現美、欣賞美。他更強調藝術家須有創造和革命的精神，但不該脫離傳統，必須使用傳統或自傳統蛻變出來的素材與符號。

楊英風受到佛教的影響很大，今天我們的一切都太西化。西方美學強調自我，佛教卻主張大我，重視無慧。從魏晉到唐宋，在中國是佛教全盛時期，當時的造型藝術最為超脫。其藝術表現，正如佛教哲理的「大智」、「大悲」和「大雄力」，楊氏從這汲取養份，揉入自己的藝術創作。佛家的涅槃對他來說，是靜

定省思的新生。佛教不但提昇眾人的精神境界、豐富文化層次最精緻的一段，而且不時都像純化甘露般潤澤人們。

藝術家要取材或要尋覓靈感於生活時，自己該有一套能判別「高超低劣」的審美眼力，也可以說是一種藝術創造中陶冶出來的美學觀。眼力告訴我們：「只要功夫深，鐵杵磨成針」，然後才會產生出了上乘之作。

想像力可說也是創作的生命線，肉眼所看不見的意識最深處，如果用「心眼」就可以看見的。楊英風常常運用其敏銳的想像力來構成他所企圖表現的事物。他的諸多突出的作品，顯示師承大自然，而大自然孕育出他豐沛的想像力，竟造成一位不世的景雕大師。

出神入化的作品群

窮畢生精力於藝術創作的楊英風，他有生以來的創作歷程，從平面繪畫、立體雕塑、環境景觀設計至探討雷射科藝等，真是變幻多端。若從另一角度來看，由寫實而具體、而變形、而抽象；若以材質來看，紙、布、木、石、泥、陶、銅、鐵、不銹鋼、雷射、素材混合、光電混合等五光十色多變，在中國藝術家中，是罕見的。

他喜歡嘗試，由繁而簡、由細而粗、化工為拙、化濃為淡等，這些也都是求新求變的一種表露。譬如單身夜行，夜行人若在摸黑，樂在探討，得與不得，成與不成，端在鬥志高昂與否。他動不動鬥勁就湧現出來，對於藝術，永遠是一股勇猛的衝鋒力量。

楊英風的童年時光是在故里宜蘭渡過，那時候受過鄉下自然環境的薰陶，對鄉土散發出的純樸感覺特別深。後來在《豐年》雜誌社工作，由於接觸農民的機會多，就會趁機一邊走遍農村，一邊以村莊為背景，以版畫、素描、浮雕、雕塑等初期方式製作〔驟雨〕、〔滿足〕、〔鐵牛〕、〔豐收〕……等鄉土系列作品。同時引進溥儒的文人畫，與鄉土題材結合。

同一時期也創作了許多肖像，如延平郡王、孫逸仙、胡適、陳納德、李石樵等，有的直逼羅丹的〔巴爾什克頭像〕，這種手法也影響到朱銘的「太極系列」。五○年代，以紅模特兒林絲緞為題材，嘗試人體各種作法表現律動與變化。他意圖從古老的東方雕刻再生為具現代特質的造型，創造出以新的雕刻語言詮釋的佛像雕刻。將殷商銅器與雲崗佛像簡化為方型的雕塑〔哲人〕，曾在巴黎國際青年藝術展覽會獲獎。

至於書法抽象系列，是將中國書法韻律感的格式予以立體化。此期傑作為銅雕〔十字架〕，這是以叛國罪釘死於十字架的耶穌像，在這件作品裡所蘊含的深刻人性與神傷，令觀者嘆為觀止。在羅馬留學時期，回歸義大利古典和寫實作品當中，含有錢幣浮雕的習作，其他更有一系列陶雕的〔吻〕、〔迷〕、〔濤〕……等作。

楊英風是癡於奇石的人，覓它、賞它、寫它，從中悟出許多美的原則－「瘦」、「皺」、「透」、「秀」，這揭示了中國藝術優越的看法。花蓮有大理石、蛇紋石，特別是奇石的種類頗多。他有了「胸中有畫」之後，才去理它，情由境生，終能物我交融，也能體會到陰陽造化的巧妙。他的花蓮大理石作品有〔太魯閣〕、〔開發〕、〔太空行〕、〔大鵬〕……等，不難看出他對石頭的感動和寄情。

由於太魯閣斧劈氣勢，竟開創了雕塑新風格，進而投入地景藝術之中。表現關島風情的〔夢之塔〕，是一件上質鑄銅雕塑。在新加坡文華大酒店創作純寫意的大壁畫〔朝元仙仗圖〕、前衛性景雕的〔玉宇璧〕和〔向前邁進〕等，不久也完成了台北國際大廈的〔起飛〕鉅作。

楊英風平日所使用的雕塑材質，多得不勝枚舉，但是他最喜歡的是不銹鋼。他說：「不銹鋼不但堅硬，而且具有無可挑剔的現代感。它那種磨光的鏡面效果，可以把四周複雜的環境，轉化為如夢似幻的反射映象，既會脫離現實，又是多變化的。」他的創作，雖然無不以恢宏中國生活美學的智慧為準繩，但通常都以屬於前衛的抽象造型來處理，使傳統與現代結合。他生平喜歡藉龍鳳的形象來表達，龍鳳是象徵祥瑞之兆，又是動和力的結合。他將龍鳳化繁為簡，取其神髓，寓時代精神於民族意象之中。

一九七〇年大阪萬國博覽會時，楊英風創作一隻五彩為底，大紅為表的不銹鋼〔鳳凰來儀〕，為了中國館不但發揮了醒目的美化作用，更是博覽會場最受矚目的一件景觀雕塑。這件作品，終於開啓了抽象系列之門。美國的〔東西門〕、日本的〔心鏡〕、大陸的〔鳳凌霄漢〕以及台灣的〔梅花〕、〔分合隨緣〕、〔繼往開來〕、〔大千門〕、〔日曜月華〕、〔回到太初〕、〔天地星緣〕、〔龍賦〕、〔天下為公〕、〔至德之翔〕、〔常新〕、〔飛龍在天〕……等等，都是出神入化的不銹鋼鉅作。

一九七六年，楊英風在日本京都觀賞試驗性的雷射音樂藝術表演後，他便把雷射科藝帶進了他的作品中。雷射光的變化是立體的、奇幻的，又是接近靈性的、冥思的境界。在物質掛帥、妄追虛榮的人世，我們越來越遠離了大自然。因此，他希望喚回人對自然的孺慕之情，而用雷射創出〔孺慕之球〕。中東貝魯特的一座稱為〔生命之光〕的景觀雕塑，也是他用雷射切割鍍銅不銹鋼製作的。

二次大戰後的抽象表現主義抬頭時，當時台灣的藝壇並不現代，大部分的美術工作者，都依樣畫葫蘆地仍舊保持著「印象派」風格。楊英風的思考方向，早就朝著空間的探討而「起飛」了。他的作品不同於別人之處，在於更能發揮出抽象、流動感和前衛性步調。他處於任何時點，都走在時代的最前面，所以他的作品，就是「日新又新」而又永不生銹的「不銹鋼」呀！

走不平凡的路・此生無悔

王荊公所謂的「由來畫不成的意態」，一經楊英風的手，不論傳神、寫意，無不意境高超，蔚為高逸之作。單就形式或主題而言，他都是深具原創力藝術家，雖然不是在行、外行都懂得他的作品，但都能體認他的偉大之處。作品中往往有一個別致的空洞，以顯露內在的形體，有心人認為這比實體更富意義，也可以說是抽象表現達到最高潮一種默識。

他對於景雕創作一直用心，連帶用功，再加上他與生俱來的天分，這些等於是上述的慧心、眼力和想像力的總和，達到一個「熟」字。藝事能有運斤成風之妙，全在於「熟」，所以有「熟能生巧」的諺語。學不可以不熟，但熟不可以不化，「化」而後才有自己面目。如能領會師法自然的窮變終通、無法而法的至理，就能達到「以復古為不古」、「求新而得新」的境界。所以，他的作品已臻至成熟；所以他各式各樣的作品有如泉水滾滾而湧出。

東西方文化中的生活自然觀，是截然不同。第一，西方所採取的是自然對立的姿態和生活；第二，東方人喜愛木、石等自然景物，而西方人欣賞的卻是人體美，以傳達豐富激烈的感情。在楊英風的內心裡「相比」的情景不停地反覆，對於楊氏作品的剖析又勤又精的鄭水萍，他說：東方與西方、傳統與現代、宗教與藝術、中原文化與邊陲文化等，都是他的一生創作中思索的焦點，同時也是創作的泉源。可以說以上的命題構成的內涵，主導了他藝術創作的形式與方法的蛻變，而這種蛻變，也正是構成他的主要風格，哲思的互通，是研究他的創作時必需正視的。然而，藝術家的風格並不僅是指藝術，其實在修養和品味上，也是風格顯彰的主要所在。作品的風格加上人品的風格，自然形成了藝術家的真正風貌。

楊英風不屬於那一特定派別，風格獨特，這個「獨特」是大多來自大自然的啓示。總之，他的作品是：縱承中國殷商以下各代藝術精髓；橫接羅丹、朝倉文夫、羅馬古典藝術、卡普蘭地景雕塑、雷射科藝等的遺緒。歲不我予，他已經六十出頭，但年歲對他而言，只是一種有形的記號而已。他穩健而突出的步伐，開明而老到的作風，充分流露在他多年流汗的結晶裡。如今，他塑得那麼通脫，那麼順當，已經到了爐火純青的境界了。

龍鳳在中國人的心目中，是至高無上的神獸靈鳥，「望子女成龍鳳」是長久的期許，「望年成龍」是即下的祝福。「山不在高，有仙則名；水不在深，有龍則靈。」假如有人左思右想地焦慮，楊氏就當即勸慰他：「煩什麼呢？目前雖是潛龍，卻也已現出靈氣，等到這條龍一飛沖天的時候，馬上就成了天之驕子呀！」對他而言，一切都是他走過來的不平凡的路，此生問心無愧，又無悔！

原載 《楊英風不銹鋼景觀雕塑專輯》1992.1.9-21，台北

楊英風精緻的雕塑語彙

查理士‧茱利博士著　陳贊雲譯

簡介

　　"我的雕塑，特別是不銹鋼雕塑，意圖表達人和大自然相應相融的關係。英文的 Environmental Sculpture（環境雕塑）只限於一部份可見的風景或土地的外觀，我用 Lifescape 形容我的作品意味著廣義的環境，即人類生活的空間，包括精神、思想與感官可及的領域。"

　　楊英風1926年生於台灣省宜蘭，曾於日本東京美術學校（現東京藝大）學習建築，美國空襲東京之前返回北平入輔仁大學美術系。第二次世界大戰後第二年回台灣就讀於台灣師範大學，並協助輔仁大學在台復校，為此楊英風得以去羅馬會見教皇，教宗並收藏其一件作品〔渴望〕。他逗留在羅馬研習雕塑三年後返台。

　　楊英風從五十年代的鄉土及傳統系列作品發展到七十年代抽象，單純造型及富精神層次的雕塑。在不同的時期他曾應用紙、布、木、泥土、銅、大理石、鐵及不銹鋼等材質。雖然如此，他現在幾乎只用不銹鋼做創作，因為不銹鋼能將他追求的境界用強有力的方式表達出來。不銹鋼鏡面的表層將雕塑及所處環境結合起來。至於題材方面，楊英風經常引用龍和鳳這代表陽和陰，天和地及其他中國哲學裡的兩極概念。如何在環境裡融入雕塑也成為楊英風探索的主要課題。

　　著名建築師貝聿銘曾經委託楊英風設計製作景觀雕塑，其中包括1970年為日本大阪萬國博覽會中華民國館製作的〔鳳凰來儀〕及1973年設置於美國紐約東方海外大廈前的〔東西門〕。這些案子建立起貝聿銘和楊英風密切及友好的合作關係，直到今日。

　　楊英風現在已是一位出類拔萃的中國雕塑家。他於1992年創立楊英風美術館，陳列他一生的創作並開放給大眾欣賞和研究。

　　楊英風的景觀雕塑一直在追隨一個貫通的主題，那就是如何大膽地運用最前衛的材質及思維去剖現人生。在這追求的過程中，楊英風一手創造出獨具一格的現代雕塑，享譽全球。

楊英風精緻的雕塑語言

　　雖然楊英風已被公認為台灣具領導地位的藝術家及世界上最傑出的雕塑家之一，但假如我們只從作品外表所傳達的震撼力去衡量楊英風多年來的成就，我們肯定只觀察到皮毛而已。就如一位智者能在低聲細語中道出真理名言，同樣，細心思考的觀眾可以慢慢從造型簡樸的雕塑中領悟到其奧妙。本人花了將近一

SIMPLY PUT
THE SUBTLE SCULPTURAL LANGUAGE OF YUYU YANG
by Charles A. Riley , Ph.D.

Introduction

"My sculptures in general, and stainless steel sculptures in particular, harmonize man and his environment spiritually, mentally and physically; this is why I call my sculptures 'lifescapes' instead of 'environmental sculptures.'"

Yuyu Yang (pronounced Yoyo Young) trained at the Tokyo Art Academy, where he primarily studied architecture, and at FuJen Catholic University in Beijing. Due to World War II he returned to Taiwan and taught at the Taiwan Normal University. After assisting the Catholic Church in rebuilding FuJen University, Yang was chosen to travel to Rome where he donated one of his works to the Vatican. He remained in Rome studying sculpture until 1966.

From the early fifties into the seventies, Yang's work evolved from traditional expressions to abstract, spiritual and simple forms. Yuyu

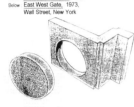

Cover The Great Universe, 1993
Below East West Gate, 1973,
Wall Street, New York

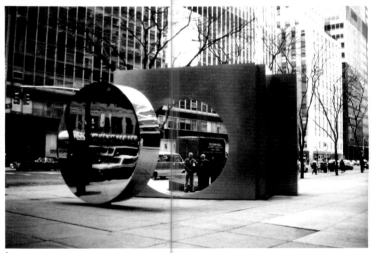

1

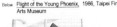

Yang has worked with paper, cloth, wood, clay, bronze, marble, iron and stainless steel. However, he works now almost entirely with stainless steel, which he feels simplifies his ideas perfectly. The thematic symbols of dragon and phoenix — emblems of male and female, sky and earth, and other essential pairings in Chinese philosophy appear frequently. The mirror-like surfaces of the stainless steel unite his sculpture with the environment. Merging environment and sculpture became the central philosophy in Yang's work from this time forward.

The renowned architect I.M. Pei has commissioned Yang to execute significant works, including Advent of the Phoenix (see photo, p. 4 at the Osaka World Expo in 1970, and East West Gate (p. 1), sited in front of Pei's Orient Overseas Building on Wall Street, New York. These endeavors brought the two men together in a close and warm relationship that continues to this day.

Yang emerges today as the pre-eminent Chinese sculptor. In 1992 he founded the Yuyu Yang Lifescape Sculpture Museum, where his life's work is on display.

Above: Earnestly Hope, donated to the Vatican after the artist was chosen to meet with Pope Paul VI in 1963.
Center: Dragon Song, 1989, the Sunnder Museum, Los Angeles
Below: Flight of the Young Phoenix, 1986, Taipei Fine Arts Museum

The underlying theme of Yang's production remains the same: expressing human life with simplicity, bravely achieved out of modern materials and ideas. In the process, he has--single-handedly--created a new contemporary sculpture which has become recognized throughout the world.

THE SUBTLE SCULPTURAL LANGUAGE OF YUYU YANG

Even though he is considered the dean of Taiwan's artistic community, and one of the world's pre-eminent contemporary sculptors, it would be easy for many to miss a significant amount of what Yuyu Yang has achieved by assuming that what you see at once conveys the whole impact of the work. Like a man uttering great truths in a whisper, Yang demands an attentive audience who will be rewarded as the full implications of his deceptively simple works disclose themselves. It is a process that takes time, as I have learned from studying, for nearly a year, one of Yang's smaller and more basic works, entitled Lunar Brilliance (p. 6), which daily changes before my eyes and yields new and unexpected secrets both of a philosophical and sculptural nature. As his titles suggest, and his own meditative comments on the work confirm, Yang works within the framework of a deeply felt elaborate metaphysics. After all, how many contemporary artists, in this secular day and age, would dare to give their work titles Universe and Life (p. 5), Flight of Absolute Virtue (p. 5), Cosmic Encounter (p. 6) or Virtue Like Jade (p. 4) These theme which look back to a different epoch in art history, are carried not just by the sincerity with which they are expressed, but by

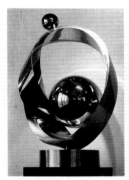

Above: Renewal, 1993
Right: Dragon's Shrill in the Cosmic Void, 1991
Below: Dragon Song, 1989

the technical wizardry that Yang has attained through a long and thorough training in the sculptural language not only of the East, but of Europe as well.

An Art of Paradoxes

Yang's relation to the sculptural tradition is enigmatic. While his materials and the austere forms he chooses are obviously up-to-the-minute, the aesthetic and symbolic codes from which Yang's thinking arises are ancient. This dual character, contemporary and traditional, is particularly evident in the case of works like Sun Brilliance (p. 5) and Lunar Permanence (p. 5), which capture two of the most enduring symbols of Chinese art and poetry from earliest times--the moon and the phoenix--in a clean-edged, contemporary sculptural idiom that is thoroughly of our time. The title of Lunar Permanence

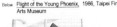

右欄：

年的時間去研究一件楊英風基本造型的雕塑「月明」。在這一年內，小巧的〔月明〕彷彿每天都在我眼前改變，並在哲理和雕塑性上無時不顯示新奇意外的隱寓。楊英風的藝術基本上是建立在深受感觸的形而上學，這可從他雕塑的標題及他本人對作品的解說中查證。當然，在這逐漸脫離宗教影響的二十世紀今天，有多少藝術家敢為自己的作品取像楊英風〔宇宙與生活〕、〔至德之翔〕、〔天地星緣〕、〔淳德若珩〕一般的名稱？這些概念直接指向藝術史上早期的紀元。但更重要的是楊英風能利用熟練的技巧及長時間在東西方雕塑語言的訓練去真誠地表現這些不尋常的題目。

藝術相對論

楊英風和雕塑傳統的關係像謎一樣的難以捉摸。一方面他常用的材料和嚴謹造型很明顯的是最現代的產物，但另一方面他作品美學及符號引用卻是屬於遠古的。從〔輝躍〕和〔月恆〕兩件作品中我們可以觀察到這傳統和現代的兩極化。這兩件作品取用了中國文化裡的符號——月亮和鳳——為題材，並注入現代雕塑語彙中的簡潔硬邊線條。「月恆」這題目在西方人眼中好像是一個反語詞，因為月亮經常被象徵為善變的東西，甚至在莎士比亞的著作裡朱麗葉懇求羅密歐不要對著月亮發誓，因為月亮無常。（哦，請你不要向月亮發誓，那善變的月亮，那每個月都在它繞行軌道中改變樣貌的月亮）。楊英風這件雕塑將代表月亮的圓盤放在正中央，而把代表鳳的彎帶形慢慢從地球表面抽起。底座和扭曲的不銹鋼之間形成一個微變的角度，這更加深了視覺上的效果。月球周圍凸狀的空間讓我聯想起歐洲古肖像繪畫裡的半圓遮頂，但這月亮被置放在一個「眼」洞裡，隨著雕塑徐徐上昇。有一個不容易被發覺的特點（也是雕塑精緻之處）是那象徵月亮的圓碟並不是正圓形而是稍微拉長的橢圓形，而且它的表面是彎曲的。這就像達利雕鑄的變形碟狀（譬如袋錶）一樣有趣。月亮和穿洞的組合也讓人想起 Georgia O'Keeffe 著名的沙漠油畫（如1983年作的「骨盆骨與影子和月亮」）裡空無感及黑色輪廓的結合。

從〔龍賦〕及〔龍嘯太虛〕兩件作品中我們可以感受到同樣的動感，因為龍的飛舞動作和雕塑像蛇般的扭曲造型相吻合，這中國傳說中象徵權貴的龍將它戲的火珠鎖在龍頭和尾巴之間，連接成一個循環不息的環帶。楊英風將龍身塑成厚度不一、有時粗有時細的形體，彷彿象徵一個生命的悸動。這是令這動態幻覺更富張力的另一種處理方式。在〔常新〕或〔日新又新〕裡，這條連續的帶狀生生不息地圍繞著一個正圓形的星球，正如音樂樂章裡一個又高又強有力的音符在球體內發出一

樣。同樣，〔茁壯〕裡錯綜複雜的紮結把環帶的動感昇華到最高點。這件奧妙的雕塑效法樹離地而立時樹根系統所釋放出的偉大生命力。楊英風在〔喜悅與期盼〕裡利用宇宙星球自轉的原理描繪出一個引人深省的離心力。歐洲文藝復興時期的宇宙星象圖在雕塑及科學兩方面看來也同樣令人回味無窮。

現今不少藝術家從其他藝術（或金錢）裡尋求靈感。相反的，楊英風的藝術美學出自於大自然。雖然他主要的材質（不銹鋼）比石頭、木材或泥土更"工業化"，但這並沒有影響到他對大自然或環保的關注。藝術和大自然間的關鍵橋樑本來就是形態。當解說〔天地星緣〕時，楊英風說："造形將世界萬物結合在一起，同時也將它們化解開來。"所以方和圓，凹和凸，虛和實的關係就好像是陰陽（女和男）的兩極力量在微妙的拉扯一樣。楊英風能巧妙地將形態、線條、恆星運轉的弧線軌跡、中國建築屋頂的流暢線條等元素活潑運用，而達到包容和諧的境界。

巨型景觀雕塑

楊英風作品中有一系列直立的多件組合雕塑，如〔地球村〕和〔宇宙與生活〕，可以代表他最耐人尋味的作品，譬如在〔宇宙與生活〕裡有一支高聳入雲的不銹鋼柱形，上面開了一個像眼睛的小孔，而柱旁散佈著一群有關的形體。這些鏡面的形體將路過的觀者捕捉進去，一瞬間也將他們變換成藝術品。它們令人聯想起音樂結構裡的「迴音」效應，因為一個音樂句子經過不同音量重覆後可以形成作品的內部平衡點。再者，鏡子般平滑的表面和邊接處所採取的霧面處理形成一個有趣的對比。當我和楊英風握手，感覺到他手掌帶砂粒的肌理時，我更瞭解這兩種差異表層的重要性。不銹鋼的特性非常適合〔淳德若珩〕裡那一對扭轉形體之間的平衡對話。上面的璧——中國遠古以來象徵和諧的圓形玉件——更散發著一股靈氣。楊英風解釋道：「長久以來，我始終以中華民族孕育五千年的文化寶藏為創作本源，魏晉時期自然、樸實、圓融、健康的生活美學一直是我景觀雕塑的精神核心。」

這一組引人入勝的作品在輪廓上有點像地平線的建築物群一樣，但同時它們也具備「花園」的特質。它們擁有改變的可能性，因為每一組件都可以隨意安排置放。要明白這一概念，我們不妨分析〔淳德若珩〕兩個組件裡從底座向上飛揚的角度和弧度，和它們彼此形成的虛實空間。當然，在楊英風巨型的直立雕塑裡，比例還是最重要的。雖然它們尺寸不會令觀者相形之下變得微不足道，但它們的高度還超越了人的眼睛，引導我們的視野進入另一個無限空間。

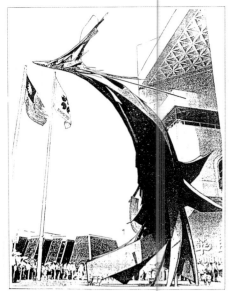

Above and Left Advent of the Phoenix, 1970, Osaka, Japan, steel and iron.
Below Virtue Like Jade, 1993

seems ironic, given that nothing is more emblematic of change than the moon, at least to Western eyes, which nightly advances perceptibly through its phases. If you recall, Shakespeare's Juliet begs Romeo not to swear he loves her by the moon because it is inconstant ("Oh, swear not by the moon, the inconstant moon,/That monthly changes in her circle orb"). Yang's sculpture makes the disk of the moon the focal point, allowing it and the phoenix that curves around it to rise slowly from the earth, an effect that is brilliantly achieved by the subtle angle at which the background curve of steel lifts from the base. The convex space surrounding the moon is reminiscent of the curved canopy that surrounds Old Master portraits, but into it Yang has cut an "eye" that aligns itself in an upward progression from the moon that extends into the heavens. One of the subtle touches of the work, one that would be lost to a cursory viewer, is the way in which the disk of the moon is slightly stretched and

curved itself, giving it the sort of distortion that Salvador Dali used to make his painted disks, such as the pocket watches, more interesting. The pictorial arrangement of the moon and the aperture is also reminiscent of the desert paintings of Georgia O'Keeffe, such as Pelvis with Shadows and the Moon (1983, once owned by Frank Lloyd Wright), which combine emptiness and silhouettes in quiet masterpieces that use a similar vocabulary.

The same sense of movement can be felt in Dragon Song (p. 3) and Dragon's Shrill in the Cosmic Void (p. 3), which use a serpentining and twisting curve to mimic the motion of the legendary symbol of Chinese power. The traditional fireball that the dragon chases is set between its head and tail, giving the motion a perpetual cycle. You will notice another subtle touch that adds a powerful dimension to this kinetic illusion: Yang allows the "tape" or band of the dragon's body to become thicker and thinner, as though it were pulsing along. In Evergreen (p. 6) or Renewal (p. 3), this continuous band follows its perpetual course around a planet" represented by a perfect sphere which, in musical terms, sounds the strong top note of the composition. The apotheosis of this ribbon-like movement is

Top Left Flight of Absolute Virtue, 1989
Below Left Lunar Permanence, 1987
Top Right The Universe and Life, 1993
Below Right Sun Brilliance, 1993

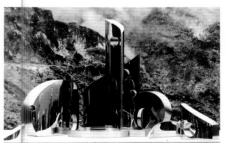
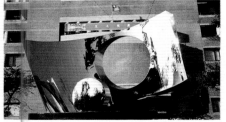

found in the complex knot of Growth (p. 7), a complex sculpture that imitates the powerful forces at work in the root system of a tree as it emerges from the earth. Yang also achieves a fascinating sense of centrifugal movement in Joy and Expectation (p. 7), which invokes the planetary revolutions that made Renaissance models of the universe fascinating on both the sculptural and scientific levels.

Where many artists of our time derive their inspiration from other art (or money), Yang's true source is nature itself. Even if his primary material, stainless steel, seems more industrial than stone or wood or clay, he has not cut himself off from a deeply committed sense of the environment and what it means. The bridge between art and nature is form. Commenting on Cosmic Encounter, Yang notes, "It is shape that brings all things together and sends them apart." The relationship between square and round, convex and concave, or empty and solid is an erotic one in the old sense of the term, as an expression of two forces brought together. The synthesis is achieved through Yang's ability to trace the relationship between shapes, lines, the curve of a planet's path and the curve of a Chinese roof and other similar motifs.

The Monumental Works

One of the most interesting families of work by Yang is represented by the relatively complex standing groups, such as Global Village (p 7) and The Universe and Life (p. 5). In The Universe and Life, for example, an elegant column of stainless steel reaching to the sky is pierced by an eye-like circular hole and surrounded at its base by a swirling brood of related forms whose polished surfaces catch the passing spectators and for an instant transform them into works of art. The mirrored surfaces are also reminiscent of the importance of echo relations in the structure of musical compositions, where the repetition of a phrase, sometimes with a slight difference in inflection or dynamics, becomes the basis for a work's inner balance. It is

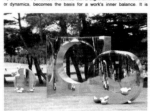

Above: Lunar Brilliance, 1978
Below Left: Cosmic Encounter, 1987
Below Right: Evergreen, 1990, International Golf Course in Tsukuba, Kasumigaura, Japan

interesting to note the contrast in textures between the perfection of the mirrored surfaces and the "flat" duller surfaces of the silvery planes. This seemed especially remarkable to me when I shook the sculptor's hand for the first time and felt the grainy, rather rough texture of his skin. The "stainless" quality of Yang's material lends itself to the balanced dialogue between the separated and twisted segments of a circle in Virtue Like Jade (p. 4), recalling the spiritual aura of the treasured Chinese jade pi, circular forms that since antiquity have represented harmony. As Yang explains, "The splendid heritage of Chinese culture remains the source of my inspiration, and the life aesthetics of honoring Nature's simplicity, harmony and health in the Wei and Chin periods in China stands as the spiritual nucleus of my 'lifescape sculptures.'"

The profiles of these fascinating grouped works are similar to city skylines, but they have a garden-like quality as well. They embody the possibility of change in that the pieces can be rearranged in an infinite variety of arrays. As an introduction to this concept, consider the two parts of Virtue Like Jade, which together form a medley of angles and curves, thinning as they rise from their bases and defined, as many open works by Henry Moore are defined, by the gap between them. But for the large standing figures of the more monumental works, the scale is of vital importance. Although they are not so vast as to dwarf the viewer, looming over our heads monumentally, they still rise to well above eye level, directing our gaze upward to an idea of infinite space.

Yang and the Modern Tradition in Sculpture

At this moment in time, Yang's aesthetic has greater resonance than ever, bringing together as it does environmental sensitivity and human ambition, Eastern and Western attitudes, and the dynamic

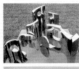

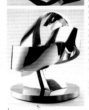

Right: Joy and Expectation, 1993
Top Left: Global Village, 1991
Center: The Return of the Phoenix, 1988
Below: Growth, 1988

tension between the new and the traditional. Yang's latest 'lifescape sculpture' (his own term, connoting the ecological philosophy behind the work) offers a dramatic extension of an aesthetic that first made its mark worldwide in the early 1970s. His signature style is a graceful blending of high-tech stainless steel materials and flowing, simple curves that arrest the eye and reflect the life of the surrounding world making static art into an ever-moving, ever-changing phenomenon.

The opportunity to look again at Yang's work comes at a very opportune time for the American art scene. After the Minimalist movement dominated art in the 1970s, sculptors in particular had to face the challenge of surpassing its aesthetics or opening a door into a different realm. In retrospect, that door might have been here in New York all along, down on Wall Street where Yang's East West Gate stood. While Yang could be related to the pure idealism of Minimalist sculptors like Walter di Maria, Robert Morris and Donald Judd, particularly through their use of meticulously engineered steel forms, he is not a Minimalist. Yang's forms humanize the ascetic ideals of Minimalism, giving them movement and biomorphic qualities that the purely geometric, hard-edged art lacked. This is an age when we seek the more humanistic dimension of our ideals. It does not mean that we have given up on rationalism. The place of man, and of nature, in the equation is restored in Yang's work.

In that way, I would like to point out Yang's relationship to other masters of 20th-century sculpture, including Isamu Noguchi, Alexander Calder, Henry Moore and Mark di Suvero. By contrast with the Minimalist adherence to geometry and materials, these are the more lyrical sculptors. The affinity with Noguchi is perhaps most obvious, not simply because both came from an Eastern aesthetic and never lost their respect for the concepts of yin and yang, or more importantly hsu (the void) and shi (the real or solid), but also because both are masters in stone, as Yang's Mountain Grandeur (p. 25) and other works demonstrate.

Yang's use of negative space and torqued curves also brings to mind the lovely apertures of Moore's most abstract work as well as the delicacy of Calder's stabiles. It is interesting that Yang, like Moore and Calder, has such universal appeal through his ability to combine allusions to natural forms with the clean economy of abstract sculpture. Yang's allusions to the planets, the Chinese moon gate, the dragon and the phoenix, like Moore's use of the reclining nude—gives viewers who struggle with abstract art a representational toehold on the concept behind the sculpture. Finally, I would correlate the gestural, painterly aspect of Yang's work—such as the celebrated spiral of his Dragon Song or the flamelike paint strokes of The Return of the Phoenix (p. 7)—with the lyrical

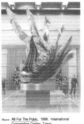
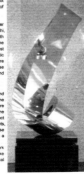

Above: All For The Public, 1989, International Convention Center, Taipei
Below: The Milky Way, 1985

楊英風和現代雕塑傳統

在二十世紀的今天，楊英風的雕塑美學涵蓋了對環境的敏銳度，人類的理想，東西方的哲學，傳統和新思想的拉距，使人更容易產生共鳴。楊英風自從七十年代起著手研究「景觀雕塑」，至今已發展出一套充滿環保意識的美學理論。他成熟期的作品不但將不銹鋼高科技的材質和簡化流暢線條結合在一起，它們更經由高度反射的表面把靜態型的雕塑銳變成一個不斷改變面目的現象。

我們現在能有機會再觀賞到楊英風的作品其實對美國藝術大環境來說實在是一個很好的時機。在1970年代極限藝術領導了當時的藝壇後，雕塑家深感超越前人的必要，嘗試開啓一道進入簇新領域的門。其實那扇門可能一直都在紐約的華爾街，那就是楊英風的〔東西門〕。雖然我們很容易將楊英風歸類於 Walter di Maria、Robert Morris 和 Donald Judd 所屬的純極限藝術裡（因為他們也採用精準切割的不銹鋼形體），但他並不是一位極限藝術家。楊英風將極限藝術冰冷的思想「人性化」，並給與雕塑動感及具有生命力的特質。這些都是極限主義所缺乏的。這並不表示我們放棄了理性的追求。在楊英風作品裡我們找到了人和大自然「天人合一」的可能性。

我願意現在評估一下楊英風和其他二十世紀雕塑大師（如Isamu Noguchi、Alexanda Calder、亨利摩爾和Mark di Suvero）藝術上的異同。和堅決使用幾何造型和特定材質的極限藝術家比較，以上列舉的雕塑家可以說是較富「詩意」的一群。楊英風可能和Noguchi關係最密切，因為他們都來自東方陰、陽、虛、實的美學傳統，而且他們二位都是石雕大師。

楊英風作品中「虛」的空間和扭曲的弧形讓人聯想起亨利摩爾抽象作品裡的開洞和Calder清柔的動態雕塑。他們三位同時運用對大自然形態的描述加上精簡的抽象雕塑造型而被大眾認同。楊英風宇宙星體，中國月門及龍鳳的引喻就像亨利摩爾躺臥人體的主題一樣——他們將抽象作品具象化並幫助觀者瞭解雕塑背後的概念。最後，我想比較楊英風作品裡富書法線條的一面（如〔龍賦〕廣為人知的螺旋形或〔回到太初〕火焰般的筆觸）和 Di Surero 巨型雕塑的表現力。我一向認為 Di Surero是一位傑出抽象表現雕塑家，就如Franz Kline或Willem de kooning是偉大的抽象表現畫家一樣。同樣〔龍賦〕和〔回到太初〕兩件作品突破地心吸力和金屬的限制將雕塑的喜悅和繪畫性表達得淋漓盡致。

一生的求進

從楊英風大型的雕塑裡我們可以猜測出他建築學的背景。巴黎市正邀請他設計製作一尊歌頌音樂的大型戶外景觀雕塑。完成後那將是全球無數愛好藝術者前往觀賞的對象。因為楊英風擁有建築的專業知識，他經常和世界知名建築師（如貝聿銘）合作。貝聿銘曾委託他於1970年為大阪萬國博覽會製作〔鳳凰來儀〕和在紐約曼哈頓東方海外大廈前設計製作〔東西門〕。

楊英風生於台灣，從小就得天獨厚，接受多國的知識訊息。首先他在日本東京美術學校學習建築，後來轉進北平輔仁大學美術系及台灣師範大學藝術系。因為他協助輔仁大學遷校來台，所以獲得獎學金在義大利學習雕刻三年直至 1966年為止。在義大利期間，楊英風的油畫和雕塑多次被邀參展，並在1966年獲得義大利

Olimpiadi d'Art e Cultura 繪畫金章獎及雕塑銀章獎。

　　回台之後，他繼續接受國際的洗禮，在日本、黎巴嫩、沙烏地阿拉伯、新加坡和香港完成重要雕塑作品。楊英風在美國第一件戶外作品是1973年為貝聿銘設計，座落於東方海外大廈前的〔東西門〕。一年後，他所設計製作的〔大地春回〕在西雅圖史波肯國際萬國環境博覽會聳立起來。從那時起他的知名度便於美國、歐洲及亞洲傳聞開去，現在楊英風毫無疑問是一位具領導地位的卓越中國雕塑家。在台灣，他被尊為雕塑界的泰斗，而且他也是應用雷射在藝術創作的先趨。1992年楊英風美術館的成立不但將楊英風不同時期的作品（從1959年在巴黎得獎的〔哲人〕到最近的創作）作有系統的陳列，更奠定了他在台灣美術史上不可動搖的地位。

　　在台灣省立美術館編印《楊英風一甲子工作紀錄展》一書中刊登了一張雕塑家蹲在工作室裡塑釋迦牟尼像的照片。楊英風的太太也蹲坐在前面正在餵育他們的孩子。這張照片褐色的色調，佛像的古典莊嚴，加上他們背後的古舊掛軸，這一切都令人難以想像拍照的日期：1955年。我們好像突然回到楊英風所仰慕的魏晉時期，目睹他在工作的情景一樣。這張照片除了讓我們對雕塑家生活和工作環境，他選的藝術裝飾品、藤椅、和簡樸雅緻的室內等等產生好奇外，我們更可以從中研究楊英風的工作和創作歷程。它強調了楊英風作品恆久的性質，甚至令人產生時空錯誤的感覺。照片裡我們看到一位有血有肉的藝術家在充滿古藝術的傳統家裡完成佛像的最後修飾工作。這照片並不是對遠古的媚俗懷舊，而是呈現楊英風正在參與中國古代生活，並通過材質和思想的表現去連接雕塑的傳承。我相信沒有任何文獻比這張照片更能剖現楊英風作為一個人和一個藝術家的「根」。看到這張平和、彈性時空的照片，我們難道可以預知楊英風的作品會在紐約、東京、巴黎、中東、美西等廣為人知嗎？在一個國際文化交流越趨頻密及環保意識抬頭的今天，楊英風的藝術更顯得難能可貴。

寫於紐約市大學，1994年

原載 《呦呦楊英風豐實'95》，頁75，1995.9.28，台北

expressiveness of Di Suvero's massive sculptures, which have always been the three-dimensional counterpart to the great abstract expressionist paintings of Franz Kline or Willem de Kooning. In these works, Yang brings the joyful liveliness of the painter's brushstrokes into his sculpture, defying gravity and the apparent limitations of metal.

A Lifetime of Training

As his monumental work in particular attests, Yang is a trained architect. He is currently at work on a monumental commission from the city of Paris for a site-specific outdoor work in honor of music that will probably become a major attraction for art-loving tourists in the years to come. His understanding of architecture is a vital factor in his attraction for contemporary architects, particularly the renowned I.M. Pei, who has commissioned several of Yang's works including Advent of the Phoenix for the Osaka World Expo in 1970 and East West Gate for the Orient Overseas Building in lower Manhattan.

Design for Spring Again Over the Good Earth, 1974, Spokane, Washington

Spring Again Over The Good Earth

Born in Taiwan, Yang's education and early career had an unusual international dimension, particularly for those of his generation. He studied at the Tokyo Art Academy, where he learned architecture, as well as at FuJen Catholic University in Beijing and Taiwan Normal University in Taipei. As a reward for helping the Catholic Church relocate FuJen University to Taiwan, he was offered a trip to Rome, where he remained for three years until 1966 to study art. In Italy his paintings and sculptures were widely exhibited, and he won gold and silver medals at the Olimpiade d'Arte e Cultura in 1966.

After returning to Taiwan, he kept up the global aspect of his career, completing commissions for major sculptures in Japan, Lebanon, Saudi Arabia, Singapore and Hong Kong. Americans had their first glimpse of his talent in 1973, when his profoundly symbolic East West Gate was unveiled in front of Pei's Orient Overseas Building in the heart of Manhattan's financial district. A year later in Spokane, Washington, his Spring Again Over the Good Earth (p. 9) appeared at the World's Fair. Since that time, his reputation here in the United States as well as in Europe and Asia has grown, leaving little without question the pre-eminent contemporary Chinese sculptor. At home, where he is recognized as a pioneer not only in sculpture but also in the use of lasers in art, he assured his place in Taiwan's art history by establishing the Yuyu Yang Lifescape Sculpture Museum, a spectacular survey of his career from The Philosopher (p. 11), which brought Yang one of his first awards in Paris in 1959, to the most recent work.

In a book about Yang published by the Taiwan Museum of Art, there is a stunning photo of the sculptor sitting cross-legged in front of a monumental statue of the Buddha on which he is putting the finishing

Professor Charles A. Riley introduces the artist's work at a New York exhibition, 1995

Mr Gary Lichtenstein visit at the New York Exhibition, 1994

touches. In the foreground his wife kneels, nursing his son. The gold and sepia tones of the photograph, the archaic splendor of the statue Yang is carving as well as the ancient scroll behind him, all belie the date of the photograph: 1955. It is as though we have a sudden glimpse of the intimate world of the artist in China in Yang's beloved Wei dynasty when the formal vocabulary that is the source of so much of Yang's early sculpture was itself in its infancy. Aside from the

The Philosopher, 1959

usual curiosity that a document like this raises about the context of the artist's studio and home, the type of art and decorations around him, the natural light flooding a tall window behind him, the spare but elegant traditional living quarters and the old wicker armchair and tatami-style mats of the home, the photo serves a deeper purpose in the study of Yang's work and career. It underscores the sense of timelessness in Yang's thought, even to the point of presenting an apparent anachronism. Here is an artist we can meet and greet ourselves, and his hand is finishing an "ancient" Buddhist statue in a traditional Chinese home filled with the basic tools and art of an earlier epoch. Far from being a nostalgic evocation of antiquity—a hokey attempt to invoke the atmosphere of the past—the photo shows Yang participating in the life of the earlier time and in the continuing tradition of sculpture as an expression of both metaphysics and of materials. Nothing could present the impressive "rootedness" of Yang as an artist and an individual better than this photo. It shows the tranquility of traditional Chinese home life, and across a barely perceptible threshold it depicts a studio where the artist works on his individual dreams. Who would guess, looking at this peaceful and timeless scene, that Yang's work would end up attracting a following in New York, Tokyo, Paris, the Middle East, the American Midwest, virtually around the world. In an era when multicultural currents are moving through the intellectual world, and environmental concern is permeating the political and artistic world, Yang's work is more timely than ever.

—City University of New York, 1994

3.相關出版品 Related publishing

◆ 1960-1997

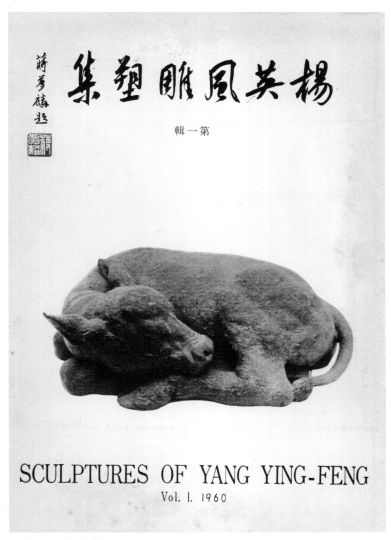

楊英風雕塑集第一輯
1960 年初版
幼獅文化事業股份有限公司出版

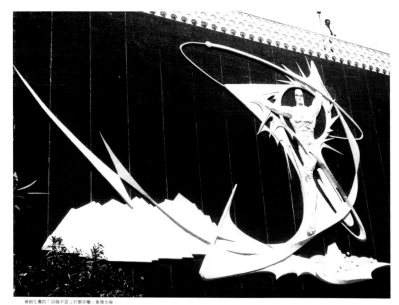

雕刻與建築的結緣——為教師會館設置浮雕記詳
1961 年
楊英風美術館

從突破裏回歸

楊英風

論雕塑與環境必然性的配合 題要

從阿姆斯壯的腳步說起
古典雕塑觀念的突圍
景觀雕塑與現代建築的關係

輔例
「鳳凰來儀」
「太魯閣」「開發」景觀雕塑
「捲菁閣」
「夢之塔」
「新加坡的進展」

楊英風景觀彫塑作品集
（一）

（YUYU YANG）

「互古のよばわり」
「純朴への回歸」
「意志のしぶき」
「みのり多い祝福」

楊英風景觀雕塑作品集（一）〔上圖〕
1973 年
呦呦藝苑・中國雕塑景觀研究社出版

從突破裡回歸──論雕塑與環境必然性的配合〔左上圖〕
1972 年
淡江學院建築學系出版

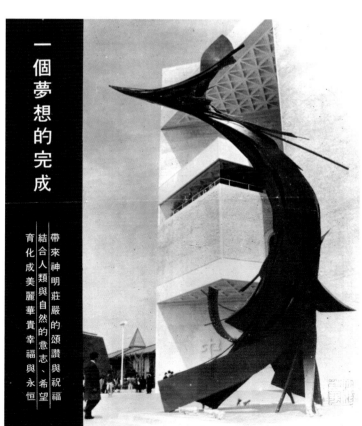

一個夢想的完成

帶來神明莊嚴的頌讚與祝福
結合人類與自然的意志、希望
育化成美麗華貴幸福與永恒

一個夢想的完成〔左圖〕
1970 年

雕塑家奔向太陽

雕塑家也只有一個地球嗎

日光照大地林木吐芬芳

大地春回

Spring Again Over The Good Earth
YUYU YANG

楊英風

741009

大地春回
1974年　楊英風事務所出版

景觀與人生

楊英風 口述‧劉蒼芝 撰寫　　藝術叢書 ①

景觀與人生
1976年　遠流出版社出版

板橋新天地

楊英風

751025

板橋新天地
1975年　楊英風事務所出版

和南寺造福觀音開光紀念特刊

和南寺造福觀音開光紀念特刊
1982年　花蓮宏明山和南寺出版

楊英風雷射景觀雕塑
1986 年　香港藝術中心出版

楊英風景觀雕塑工作文摘資料簡輯 1952-1986
1986 年　財團法人葉氏勤益文化基金會出版

楊英風景觀雕塑工作文摘資料簡輯 1952-1988
1988 年　財團法人葉氏勤益文化基金會出版

楊英風不銹鋼景觀雕塑選輯

1969－1986

楊英風不銹鋼景觀雕塑選輯 1969-1986
1986 年　楊英風事務所出版

楊英風不銹鋼景觀雕塑選輯

1969－1988

楊英風不銹鋼景觀雕塑選輯 1969-1988
1988 年　財團法人葉氏勤益文化基金會出版

東洋の英知と景觀造型美
1987 年

華嚴境界──談佛雕藝術與中國造型美
1989 年　楊英風美術館出版

中國古代音樂文物雕塑大系簡介
1988 年　國家戲劇院及音樂廳營運管理處出版

楊英風鄉土系列版畫／雕塑展
1990 年　木石緣畫廊‧串門藝術空間出版

中國生態美學的未來性
1990 年

牛角掛書──楊英風景觀雕塑工作文摘資料簡輯 1952-1988
1992 年　楊英風美術館出版

楊英風不銹鋼雕塑
1991 年　台北漢雅軒出版

龍鳳涅槃──楊英風景觀雕塑資料剪輯 1970-1991
1991 年　財團法人葉氏勤益文化基金會出版

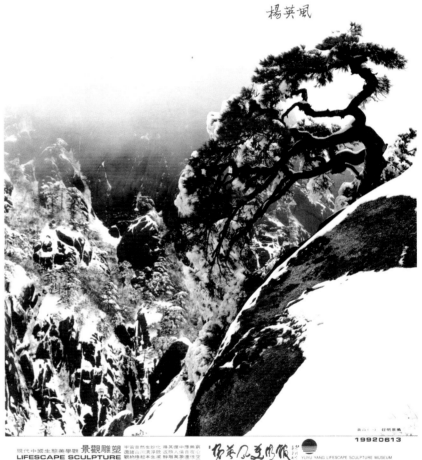

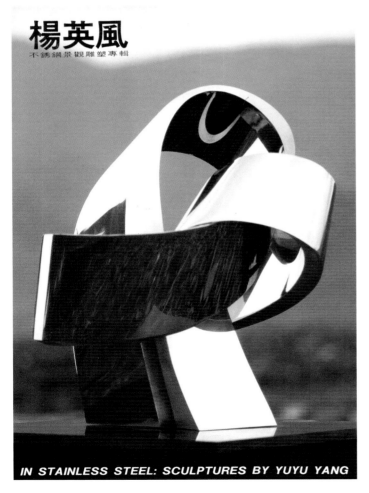

景觀雕塑的今古座標──由我國魏晉南北朝文明風範重新思量台灣今時的生活空間〔上圖〕

1992年　楊英風美術館出版

楊英風不銹鋼景觀雕塑專輯〔左上圖〕

1992年　楊英風美術館‧新光三越股份有限公司‧台北漢雅軒出版

楊英風景觀雕塑版畫輯要〔左圖〕

1992年　楊英風美術館‧大眾商業銀行出版

楊英風ステンレス景觀雕塑
1993年　楊英風美術館出版

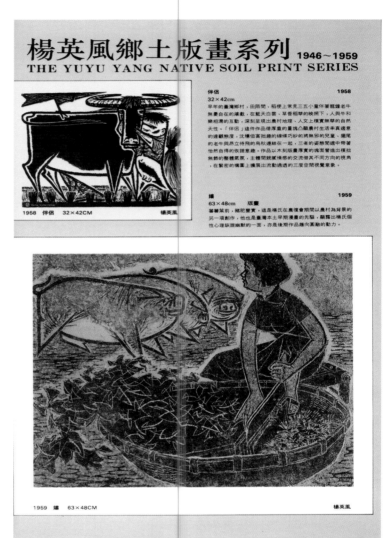

楊英風鄉土版畫系列1946-1959
1993年　楊英風美術館出版

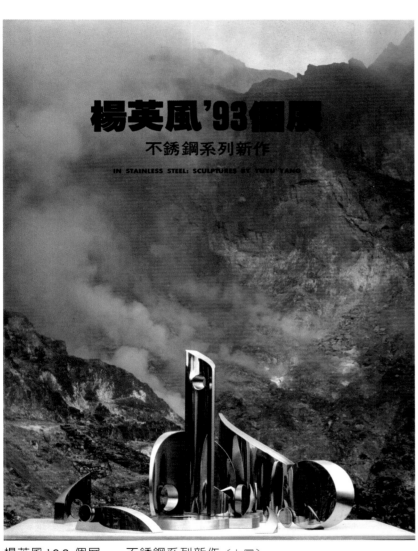

楊英風'93 個展——不銹鋼系列新作〔上圖〕
1993 年　楊英風美術館出版

景觀雕塑——現代中國生態美學觀〔右上圖〕
1993 年　楊英風美術館出版

楊英風一甲子工作紀錄展 1993.10.2-11.21〔右圖〕
1993 年　台灣省立美術館出版

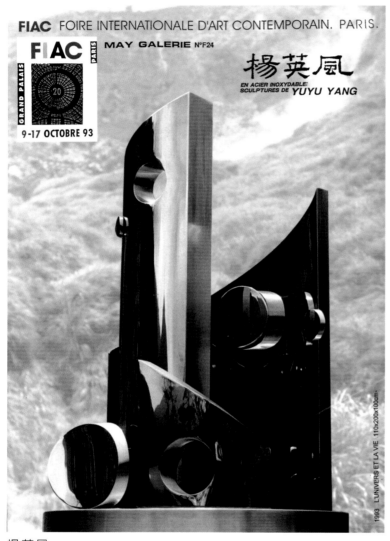

楊英風
1993 年　楊英風美術館出版

楊英風景觀雕塑選輯
約 1992-1993 年　楊英風美術館出版

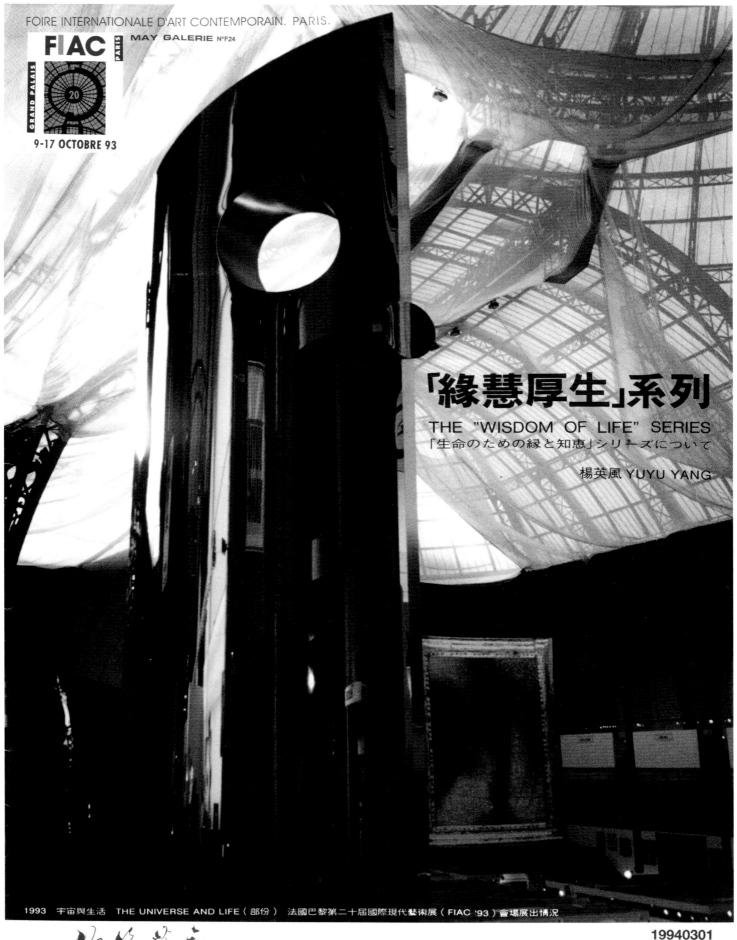

FOIRE INTERNATIONALE D'ART CONTEMPORAIN. PARIS.

FIAC PARIS MAY GALERIE N°F24

GRAND PALAIS 20

9-17 OCTOBRE 93

「緣慧厚生」系列
THE "WISDOM OF LIFE" SERIES
「生命のための縁と知恵」シリーズについて

楊英風 YUYU YANG

1993 宇宙與生活 THE UNIVERSE AND LIFE（部份） 法國巴黎第二十屆國際現代藝術展（FIAC '93）會場展出情況

19940301

呍梅藝廊
MAY GALLERY
中華民國100台北市重慶南路二段31號
31. Chungking S. Road, Sec 2, Taipei, Taiwan, ROC.
Telephone 886-2-3961956 Fax 886-2-3964850

現代中國生態美學觀 景觀雕塑
LIFESCAPE SCULPTURE
The Macrocosm of Modern Chinese Ecological Aesthetics

宇宙自然生妙化 得其環中應無窮
還諸山川清淨貌 返照人倫自在心
觀納緣起本生滅 靜雕萬象達性空
型塑景境出凡塵 俯仰形影應中觀

渾樸大地──景觀雕塑展

1994 年　財團法人葉氏勤益文化基金會出版

簡潔な造形演出──楊英風の繊細なる彫刻言語

1995 年　欣梅藝廊出版

SIMPLY PUT ── THE SUBTLE SCULPTURAL LANGUAGE OF YUYU YANG〔右頁圖〕

1995 年　楊英風美術館

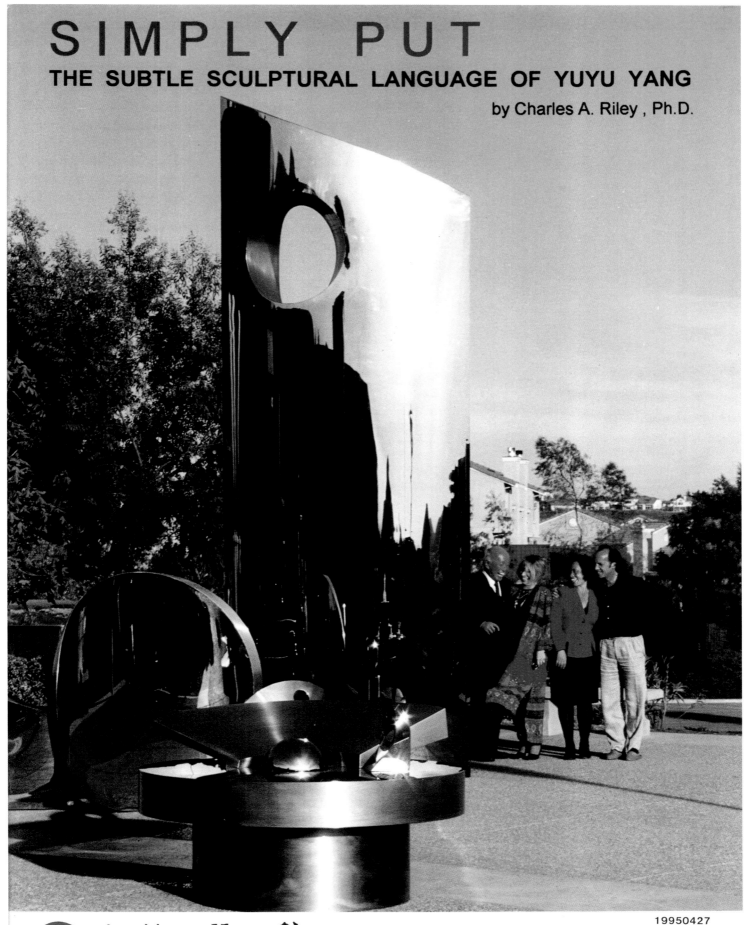

SIMPLY PUT
THE SUBTLE SCULPTURAL LANGUAGE OF YUYU YANG

by Charles A. Riley, Ph.D.

19950427

楊英風美術館　中華民國100台北市重慶南路二段31號
YUYU YANG LIFESCAPE SCULPTURE MUSEUM
31, Chungking S. Rd., Sec. 2, Taipei, Taiwan, R.O.C. Tel: 02-3935649 Fax: 02-3964850

現代中國生態美學觀 景觀雕塑
LIFESCAPE SCULPTURE
The Macrocosm of Modern Chinese Ecological Aesthetics

呦呦楊英風豐實的'95〔上圖〕
1995 年　新光三越文教基金會・楊英風藝術教育基金會出版

現代への鑑としての中國造型──中國造型語言探討〔右上圖〕
1995 年　楊英風美術館出版

楊英風版畫個展──意象・抽象〔右圖〕
1995 年　福華沙龍出版

全國球場呦呦楊英風景觀雕塑簡輯
YUYU YANG'S LIFESCAPE SCULPTURE

19951111

全國球場呦呦楊英風景觀雕塑簡輯
1995年　全國大飯店‧全國花園高爾夫球場‧楊英風美術館出版

區域文化與雕塑藝術

演講地點：臺灣大學管理學院視聽教室
日期：1996年11月7日

呦呦楊英風
YUYU YANG
財團法人楊英風藝術教育基金會

19961107

主辦單位：財團法人信義文化基金會　臺灣大學工商管理系學會　聯合報

區域文化與雕塑藝術
1996年　楊英風美術館出版

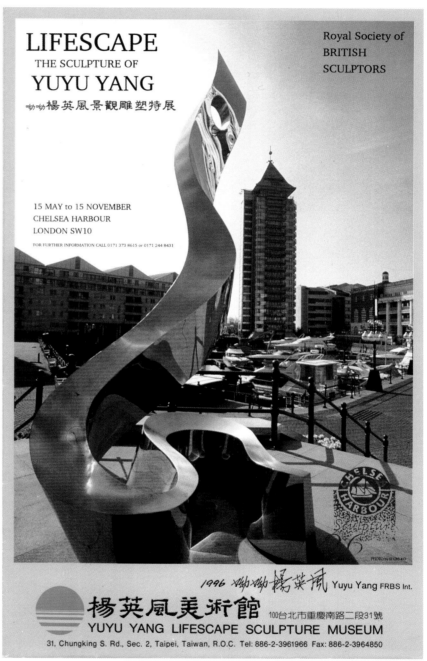

LIFESCAPE
THE SCULPTURE OF
YUYU YANG
呦呦楊英風景觀雕塑特展

Royal Society of
BRITISH
SCULPTORS

15 MAY to 15 NOVEMBER
CHELSEA HARBOUR
LONDON SW10
FOR FURTHER INFORMATION CALL 0171 373 8615 or 0171 244 8431

1996 呦呦楊英風　Yuyu Yang FRBS Int.

楊英風美術館　100台北市重慶南路二段31號
YUYU YANG LIFESCAPE SCULPTURE MUSEUM
31, Chungking S. Rd., Sec. 2, Taipei, Taiwan, R.O.C. Tel: 886-2-3961966 Fax: 886-2-3964850

呦呦楊英風景觀雕塑特展
1996年　楊英風美術館出版

呦呦楊英風展──大乘景觀雕塑
1997 年　雕刻之森美術館出版

大乘景觀論──邀請遨遊 LIFESCAPE
1997 年　楊英風藝術教育基金會出版

◆1998-

人間大愛
國際藝術名家
楊英風　版畫系列一

太初回顧展（-1961）——楊英風（1926-1997）〔上圖〕
2000年　國立交通大學・財團法人楊英風藝術教育基金會出版

人間大愛——國際藝術名家楊英風版畫系列〔左上圖〕
1998年　財團法人台灣癌症基金會・財團法人楊英風藝術教育基金會出版

雕塑「東」「西」的時空——楊英風（1962-1997）〔左圖〕
1998年　香港科技大學圖書館出版

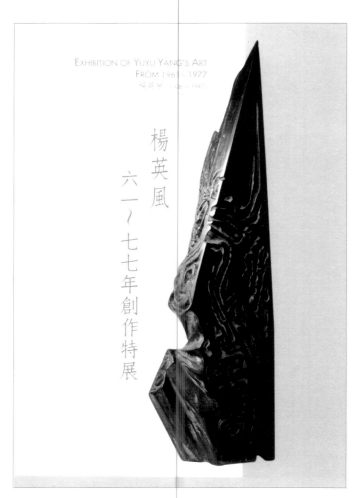

景觀自在——雕塑大師楊英風〔上圖〕
2000 年　天下遠見出版股份有限公司出版

楊英風六一～七七年創作特展〔右上圖〕
2000 年　國立歷史博物館出版

人文、藝術與科技楊英風紀念文集〔右圖〕
2001 年　國立交通大學出版社出版

景觀・自在・楊英風
2004 年　雄獅圖書股份有限公司出版

楊英風（1926-1997）──站在鄉土上的前衛
2006 年　高雄市立美術館出版

楊英風
2005 年　台北市立美術館出版

楊英風──玩具書
2006 年　高雄市立美術館出版

年　表 1926-2007
Chronology 1926-2007

英文翻譯：郭建廷、劉曼玟

英文審稿：劉曼玟、Roderick Newton

1926

◆ 1月17日（農曆乙丑年12月4日）出生於台灣宜蘭縣，為楊朝華（1901.05.21-1992.01.29）與陳鴛鴦（1905.06.20-1983.09.01）的長子。字號「呦呦」，取《詩經》：「呦呦鹿鳴，食野之苹」之意。意指「林苑野鹿，覓得甘泉，引吭鳴唱，發聲呦呦，呼朋引伴，共飲清泉」。

On January 17th, Yuyu Yang was born in Yilan County, Taiwan. He is the first son of Chao-Hua Yang (May 21st, 1901 - January 29th,1992) and Yuan-Yang Chen (June 20th,1905 - September 1st,1983). The name "Yuyu" is from an ancient Chinese literature, *The Book of Songs*, meaning the sound of a deer when it is happy and content, and is willing to share what it has with its peers.

◆ 楊家祖籍福建，移民到台灣宜蘭後，數代從商，成為宜蘭望族。楊朝華夫婦先後在中國東北及北平經商，三年返台一次，故將長子英風託付姨父母照顧。

The Yang ancestors were originally from Fujian, China. After immigrating to Yilan, Taiwan, the Yang family had run business successfully and had become a distinguished family in the province. The Chao-Hua Yang couple ran business in northeast China and Beijing. They returned to Taiwan only once in three years; therefore, they entrusted their first son Yuyu to his aunt and uncle.

父親楊朝華與母親陳鴛鴦

1933

◆ 小學就讀宜蘭公學校，受林阿坤老師啓發，展露美術方面的興趣和才華。

Studying in Yilan Public Elementary School, inspired by the teacher, Mr. A-Kun Lin, Yuyu started showing his interests and artistic talents.

1938

◆ 入宜蘭公學校高等科。

Studying in the advanced levels of Yilan Public Elementary School.

父親楊朝華抱著年幼的楊英風

1940

◆ 小學畢業，與表姊李定訂婚。

After graduating from the elementary school, Yuyu was engaged to his cousin, Li-Ding.

◆ 與父母前往中國就讀北京日本中學校（03.09），開始隨日籍老師淺井武習畫。

Leaving for China with his parents, studying in Japanese Intermediate School in Beijing (March 9th), Yuyu started to learn painting from a Japanese teacher, Mr. Asai Takesi.

1941

◆ 加入北京日本中學校的圖畫部社團（04）。

Being a member of the painting club of the Japanese Intermediate School in Beijing (April).

在宜蘭就讀小學時期的楊英風

【創作 Creations】

◆ 油畫〔西洋人偶〕、〔靜物〕。

The oil paintings *Western Puppets* and *Still Life*.

1942

◆ 至天津寫生（07.17-19）。

Sketching in Tianjin (July 17th - 19th).

【創作 Creations】

◆ 油畫〔萬國橋〕、〔午后的西單〕入選第四屆「興亞美術展覽會」（09.30-10.13）。

表姊李定

宜蘭公學校師生合照，第四排右起第四位為楊英風

楊英風就讀的宜蘭公學校大門景觀〔左圖〕
與大弟英欽（右）、二弟英鏢（左）在宜蘭合影〔右圖〕

楊英風全家與北京日本中學校淺井武老師（前排中）合照〔左圖〕
全家福攝於北京，後排右起為父親楊朝華、楊英風、母親陳鶯鶯，前排右起為大弟楊
英欽（楊景天）、二弟楊英鏢及小狗金耳〔右圖〕

北京日本中學校一年級第二學年 D 組合照，楊英風為後排左起第五位

1926

◆ 王悅之任北京僑務顧問及台灣研究會會長。

◆ 黃土水〔南國風情〕入選東京聖德太子奉讚展。

◆ 楊三郎洋畫個展於台北博物館。

◆ 藍蔭鼎、倪蔣懷、陳澄波、陳植棋、陳英聲、陳承
潘、陳銀用等創立七星畫壇，第一屆畫展於台北博
物館。

◆ 台灣寫真聯盟第一屆展於台日報。

◆ 陳澄波〔嘉義街外〕入選日本第七屆帝展。

◆ 黃土水攜〔釋迦立像〕返台，獻納台北龍山寺。

◆ 連溫卿、王敏川、蔣渭水等舉辦台灣文化講座。

◆ 蔣中正受任為中央軍事政治學校校長。

◆ 廣東台灣革命青年團成立。

◆ 山川均發表《殖民政策下的台灣》。

◆ 莫內逝世。

1933

◆ 黃清埕赴東京入中學。

◆ 楊三郎〔塞納河畔〕、劉啓祥〔紅衣〕入選法國秋
季沙龍。

◆ 赤島社解散。

◆ 台灣文藝協會成立。

◆ 台灣自治聯盟於台中舉行全台大會。

◆ 日本退出國際聯盟。

◆ 日本陸海空軍攻陷山海關。

◆ 英、義、德、法訂四強公約。

◆ 納粹黨魁希特勒為德國總理。

1938

◆ 第四屆台陽展於台北教育會館，並舉辦黃土水與陳
植棋紀念展。

◆ 第一屆台灣總督府美術展覽會（府展）於台北教育
會館。

◆ 陳德旺、陳春德、洪瑞麟等組成 MOUVE「行動美
術會」，第一屆於台北展出。

◆ 陳夏雨〔裸婦〕入選帝展（第二屆新文獎）。

◆ 總督府實施台民志願兵制。

◆ 德國併奧地利。

The oil paintings *The Universal Bridge* and *The Afternoon in Xidan* were displayed in The 4th Xing-Ya Fine Arts Exhibition (September 30th - October 13th).

◆ 水彩〔天津之晨〕、〔雨下停了〕、〔夕陽彩霞〕、〔柵木上的花〕、〔眺望〕、〔樓梯〕等。

The watercolors *The Morning in Tianjin*, *It Stops Raining*, *Rosy Clouds and Sunset*, *The Flowers on The Fence*, *Overlooking* and *Stairs* etc.

◆ 油畫〔佟樓園〕、〔我的愛犬〕、〔天壇〕、〔楊宜之肖像〕、〔場地〕、〔故宮博物院〕、〔演戲〕、〔柿〕等。

The oil paintings *Tong-Lou Gardon*, *My Lovely Dog*, *Heavenly Altar*, *Mr. Yi-Zhi Yang*, *A Place*, *The Palace Museum*, *Acting in A Play* and *The Persimmon,* etc.

◆ 設計〔新新大戲院平面圖〕。

Designing the plan of Xin-Xin Theatre.

楊英風攝於北京

1943

◆ 雕塑啟蒙老師寒川典美始任教於北京日本中學校（11.30）。

Mr. Samukawa, the teacher who introduced Yuyu to sculpture, started to teach in Japanese Intermediate School in Beijing (November 30th).

【創作 Creations】

◆ 素描〔阿波羅像〕、〔屋頂〕、〔米勒的女神〕等。

The sketches *The Statue of Apollo*, *The Roof* and *The Goddess of Miller* etc.

◆ 水彩〔西單〕、〔營養素消化吸收的順序〕、〔夜裡我的房間〕、〔在北海看景山〕、〔水和士兵〕、〔白色的石橋〕、〔冬之將去〕、〔春寒轉暖的北京〕、〔向日葵〕、〔窗口遠眺〕、〔北戴河海濱金山嘴〕、〔被放進試驗管的青蛙〕、〔中南海公園〕、〔北海白塔〕、〔軍旗和佐佐木先生〕等。

The watercolors *Xidan*, *The Sequence of Digestion*, *My Room at Night*, *The View of Jing Mt. from The North Sea*, *Water And The Soldiers*, *The White Stone Bridge*, *The Winter is Almost Gone*, *Beijing in The Late Spring*, *The Sunflowers*, *Looking Over From The Window*, *Jin Mt. Along the River Beidaihe*, *The Frog in A Test Tube*, *The Mid-South Sea Park*, *The White Dagoba in the North Sea* and *The Army Flag and Mr. Sasaki* etc.

楊英風（右）與同學於天津租界寫生

◆ 油畫〔宣武門外的元旦〕、〔林先生肖像〕、〔娃娃〕、〔嫩芽時節〕、〔北戴河海濱金山嘴〕、〔海濱西山〕、〔海濱的岩石〕等。

The oil paintings *The New Year's Day outside the Xuanwu Gate*, *the Portrait of Mr. Lin*, *A Doll*, *The Season of Tender Shoots*, *Jin Mt. Along the River Beidaihe*, *The West Mt. with The Shore* and *The Rocks along The Coast* etc.

楊英風於北京天壇寫生

1944

◆ 旅居日本東京，在楊肇嘉先生協助下，準備東京美術學校入學考試（02-03）。

When sojourning in Tokyo, with the support of Mr. Zhao-Jia Yang, Yuyu prepared for the entrance exam of the Tokyo Academy of Arts (February - March).

◆ 考入東京美術學校建築科，受教於羅丹嫡傳弟子朝倉文夫及日本木構建築大師吉田五十八兩位教授（04-08）。後因戰時東京局勢日益危險，休學返回北京（08.03）。

When studying Architecture at the Tokyo Academy of Arts, Yuyu was taught by Prof. Fumio Asakura and Prof. Isoya Yoshida (April - August). Because of the instability in Tokyo during the war, Yuyu suspended his academic study and returned to Beijing (August 3rd).

【創作 Creations】

◆ 協助父親經營之劇院設計木偶劇「火燄山」、「水濂洞」之舞台佈景。

Assisting his father's theatre to design the stage setting for the puppet shows, *The Flame Mt.* and *The Waterfall Cave.*

楊英風於北京天壇寫生

慶祝新新大戲院成立一週年紀念，楊英風父親楊朝華（右五，時任新新大戲院負責人）、母親陳鴛鴦（右四）與戲院同仁一起合影

楊英風與北京日本中學校寒川典美老師（左）攝於北京日本中學校校門前〔左圖〕
東京美術學校繪畫教室一隅〔右圖〕

楊英風在東京求學時期居住的房間

在東京時的楊英風

1940

◆ 梅檀社解散。

◆ 陳夏雨〔鏡前〕、黃清埕〔曙〕參加日本雕刻家協會第四屆展。

◆ MOUVE 改名台灣造型美術協會。

◆ 第六回台陽展增設東洋部。

◆ 陳澄波指導嘉義洋畫家，成立青辰美術協會，並舉行第一屆展。

◆ 台灣戶口規則修改，並公佈台籍民改日姓名促進綱要。

◆ 西川滿等人組「台灣文藝家協會」並發行《文藝台灣》、《台灣藝術》。

◆ 台南機場峻工。

◆ 日、德、義三國同盟成立。

1941

◆ 台陽美術協會成立雕塑部。

◆ 台灣工藝協會成立於高雄州商工獎勵會館。

◆ 顏水龍南亞工藝社成立，並參與組織台南州藺草產品產銷合作社。

◆ 陳夏雨獲「無鑑查」資格，〔裸婦立像〕出品帝展（第四屆新文獎）。

◆ 陳夏雨參展日本雕刻家協會展，成為會友並獲賞。

◆ 郭柏川於北平成立新興美術會。

◆ 張文環等組「啓文社」，發行《台灣文學》。

◆ 金關丈夫主編《民俗台灣》。

◆ 台灣革命同盟在重慶成立。

◆ 飛虎隊成立，陳納德為總指揮。

◆ 國民政府正式對日本宣戰。

◆ 日本偷襲珍珠港，太平洋戰爭爆發。

◆ 布魯東、恩斯特、杜象等逃往美國。

1942

◆ 台北美術家、攝影家、圖案設計師組成台灣宣傳美術奉公團。

◆ 創元美術協會主辦，大東亞戰爭美術展於台北公會堂。

◆ 南方美術社主辦，第二屆東洋畫家作品展於博物

楊 英 風 大 事 年 表

1945

◆與弟英欽進入北京私立改進英語速成補習學院學習英語，並參加台灣旅平同鄉會開辦之國語講習會學習國語。

Enrolling at a private English Academy in Beijing to learn English with younger brother Ying-Qin, and joining a Mandarin course run by the Taiwanese Association.

◆隨繪畫家教老師郭柏川習畫（11）。

Learning painting from his private tutor, Mr. Bo-Chuan Kuo (November).

【創作 Creations】

◆雕塑〔母親頭像〕。

The sculpture My Mother's Head.

楊英風為大光明戲院華光木偶劇所設計的舞台

1946

◆與弟英欽進入京華美術學校西畫系研究班研究油畫（02）。

Enrolling in the Western Painting Department of Jing-Hua Fine Arts School with younger brother Ying-Qin (February).

◆與弟英欽、英鏢三人隨陳福生學習太極拳（02）。

With younger brothers, Ying-Qin and Ying-Biao, Yuyu learned Tai-Chi from Mr. Fu-Sheng Chen (February).

◆參展京華美術學校中西畫系成績展覽會於北京中山公園中山堂（06）。

Participating in the Chinese and Western Painting Department's demonstration organized by Jing-Hua Fine Arts School at Zhong-Shan Hall, Beijing (June).

◆利用暑假前往山西大同雲崗石窟一遊，驚懾於佛像雕刻之莊嚴高偉，自此與「魏晉美學」、「佛教雕刻」結下不解之緣。

Traveling to Yun-Gang Cave in Shanxi Province during his summer vacation and stunned by the majesty and grandeur of the Buddhist sculptures, Yuyu developed an interest in the esthetics of the Wei and Jin Dynasties, as well as Buddhist sculptures.

◆考取輔仁大學教育學院美術系（09.21）。

Accepted at the Fine Arts Department of the Educational Academy in Fu Jen Catholic University (September 21st).

楊英風19歲生日攝於北京自宅淮揚春中庭內

【創作 Creations】

◆版畫〔相依〕、〔探索〕、〔鬥雞〕、〔邂逅〕、〔青果市場〕（〔雨後濕地〕）等。

The prints Simplicity, The Quest, Cock Fighting, Meet by Chance, The Market (The Wet Land after Rain) etc.

◆油畫〔自畫像〕。

The oil painting Self-Portrait.

1947

◆返台與表姊李定結婚（10.05）。因具養育之恩的姨父（岳父）病重，無法返回北京完成學業。

Back to Taiwan, Yuyu married his cousin Li-Ding(October 5th). Because his uncle (his father in law) became seriously ill, Yuyu couldn't return to Beijing to finish his study.

◆隻身到台北，在台灣大學植物系從事繪製植物標本的工作（12.13-1948.10.31）。

Going to Taipei alone, Yuyu worked drawing plant specimens in the Botany Department of National Taiwan University (December 13th - October 31st, 1948).

楊英風攝於北京自家屋頂

【創作 Creations】

◆版畫〔校園走廊〕、〔靜物〕（〔壺〕）、〔桌椅〕、〔繪畫教室〕、〔台灣農家〕（〔豔陽天〕）、〔國軍〕（〔待令的卡車〕、〔補給歸來〕）等。

楊英風與親友攝於北京　　　　　　　　　於台北拍攝之結婚照

楊英風（後排立者右二）與妻子李定（後排立者右三）之結婚宴客情形

楊英風與親友合影

館。

◆黃清埕入選日本雕刻家協會第六屆展並獲獎勵賞。

◆台灣作家代表參加東京「大東亞文學者大會」。

◆西川滿編《台灣文學全集》。

◆第一批台灣人志願兵入伍。

◆國家總動員法開始實施。

◆英、美兩國決定放棄在華特權。

◆日軍佔菲律賓、馬來亞、印度尼西亞，侵入緬甸。

◆反侵略國家共同發表聯合宣言。

◆美國歌手法蘭克‧辛那屈成為四○年代的世紀歌
　手。

1943

◆倪蔣懷病逝於基隆，享年50歲。

◆台灣美術奉公會成立。

◆蒲添生作二水國校淺井訓導胸像。

◆南方美術社發行《台灣美術》雙月刊。

◆黃清呈於返台途中，遇難逝世。

◆《文藝台灣》、《台灣文學》停刊。

◆總督府徵集學生兵。

◆蔣中正著《中國之命運》出版。

◆蔣中正宣誓就任國民政府主席。

◆中、美、英三國簽訂「開羅宣言」。

◆美軍在太平洋開始反攻。

◆盟軍在義大利本土登陸，義大利投降；德、義軍被
　逐出非洲。

◆美、英、蘇三國領袖舉行德黑蘭會議。

1944

◆府展停辦。

◆二科會解散。

◆台灣文學奉公會發行《台灣文藝》。

◆台灣全島六報統合為《台灣新報》。

◆台灣進入戰爭狀態。

◆中、美、英、蘇同時公布「聯合國組織草案」。

◆盟軍諾曼第登陸成功。

◆荷蘭畫家蒙德里安在紐約逝世。

◆羅曼羅蘭逝世。

◆抽象主義畫家康丁斯基逝於巴黎。

The prints *School Corridor, Still Life (The Pot), Table, Painting Classroom, The Taiwanese Farm House (A Sunny Day),* and *Soldier (Departing Military Truck, Return After Supplies)* etc.

◆水彩〔故鄉宜蘭之近郊〕等。

The watercolor *The Outskirts of Hometown Yilan* etc.

楊英風手抱大女兒李明焄

1948

◆考入台灣省立師範學院（今國立台灣師範大學）藝術系（08），陸續受教於馬白水、陳慧坤、黃君璧、黃榮燦、溥心畬、廖繼春等老師。

Enrolling in the Art Department of National Taiwan Normal Academy (National Taiwan Normal University today) (August), Yuyu was directed by many teachers, Bai-Shui Ma, Hui-Kun Chen, Jun-Bi Huang, Rong-Can Huang, Xin-Yu Pu and Ji-Chun Liao.

◆參加李石樵自宅之「繪畫講習會」。

Attending Mr. Shi-Chiao Li's painting workshop.

◆開始學習使用打字機，並以打字方式試作〔母親陳鴛鴦像〕。

Learning to use a typewriter and making *My Mother*.

◆開始學英文。

Starting to learn English.

楊英風（右一）就讀師院藝術系時與同學出遊合照

【創作 Creations】

◆水彩〔傍晚〕入選第十一屆「台陽美術展覽會」洋畫部。

The watercolor *Evening* was selected in the western painting part in The 11th Tai-Yang Art Exhibition.

◆水彩〔樹蔭〕入選第三屆「台灣全省美術展覽會」。

The watercolor *The Shade of A Tree* was selected in The 3rd Taiwan Provincial Fine Arts Exhibition.

◆版畫〔冬日之可愛〕（〔我家〕、〔冬陽〕）、〔歸〕（〔牛車破曉〕、〔健腳〕）、〔掙脫牢籠〕等。

The prints *Lovely Winter Day (My Home, The Sun in Winter), Return (The Oxcart at Dawn, Strengthened Feet)* and *Struggle* etc.

◆素描〔冬日可愛〕、〔車聲破曉〕等。

The sketches *Lovely Winter Day and The Car Sounds at Dawn*, etc.

◆水墨〔玉花驄圖〕等。

Ink painting *Stallion* etc.

◆水彩〔郊外〕、〔龜山〕、〔頂雙溪〕、〔石膏與花〕、〔風景〕等。

The watercolors *The Suburb, The Turtle Mt., Ding-Shuang-Xi, The Gypsum and The Flowers* and *Scenery* etc.

左：楊英風（後排左二）與藝術系同學在校園與陳慧坤老師（後排左三）合照。

1949

◆國共內戰，與父母及弟弟英鏢失去音訊達二十六年（1949-1975）。

Due to the civil war, Yuyu lost connection with his parents and younger brother Ying-Biao for twenty-six years (1949 - 1975).

◆由於學生遭警方毆打事件，師院與台大學生聯合舉行請願遊行，導致警方包圍校園，師院多名學生被抓，校園奉令停課，楊英風幸運逃過（03-04）。

National Taiwan Normal Academy and National Taiwan University held a march to protest an incident where students were beaten by police. The police besieged the campus, a number of students were arrested and classes were temporarily suspended. Luckily, Yuyu Yang escaped (March - April).

◆為工作室命名為「麝香藝房」；藝術研究所命名為「蘭洲苑」。

Yuyu named his studio *Musk Art Room*, and named the art institute *Lanzhou Garden*.

【創作 Creations】

◆油畫〔琉璃瓶〕、水彩〔遠望〕入選第十二屆「台陽美術展覽會」洋畫部。

楊英風（左三）與同學在校園合照

楊英風（前排左一）參加師院先修班三年級畢業典禮，與老師、同學們在校園合照

作品〔校園〕入選台灣全省第四屆美術展覽會證明書〔左圖〕
師院藝術系主辦化妝晚會慶祝美術節，楊英風（右一）與同學們於會場合影〔右圖〕

楊英風就讀師院藝術系二年級時參加於台北中山堂光復廳畫廊舉行的師生聯合畫展，攝於中山堂外

1945

◆ 台陽展中止。

◆ 台灣文化協進會成立。

◆ 第二次世界大戰正式結束，日本投降，台灣歸還國民政府。

◆ 聯合國正式成立。

◆ 中、美、英三國領袖發表波茨坦宣言，促日無條件投降。

◆ 德國向盟軍投降，希特勒自殺。

1946

◆ 首屆全省美展於台北中山堂。

◆ 台灣省立博物館正式開館。

◆ 蒲添生〔蔣主席戎裝銅像〕設置於台北中山北路與忠孝東路口。

◆《台灣評論》月刊創刊，編輯王白淵、蘇新。

◆ 台灣省藝術建設協會在新生活賓館舉行成立大會，蔡繼琨任理事長。

◆ 黃榮燦主編《新創造》月刊。

◆ 台灣各報廢除日文版。

◆ 國民政府主席蔣中正偕夫人抵台巡視。

◆ 國民大會三讀通過「中華民國憲法草案」。

◆ 台南發生空前大地震。

◆ 世界第一台電子計算機誕生。

◆ 聯合國第一屆大會於倫敦舉行。

◆ 國際聯盟解散。

◆ 法國舉辦首屆坎城影展。

◆ 旅居瑞士的德國小說家赫塞獲諾貝爾文學獎。

1947

◆ 陳澄波遇害。

◆ 台灣省立師範學院（今台灣師大）成立勞作圖畫專修科，由莫大元擔任主任。

◆ 張義雄等成立「純粹美術會」。

◆ 「二二八」事件。

◆ 台灣省行政長官公署撤銷，改組為省政府。

◆ 中華民國憲法開始實施。

◆ 美國國務卿發表援助歐洲復興計畫。

◆ 德國分裂為東西德。

The Oil painting *The Glass Bottle* and the watercolor *Looking into The Distance* were selected in the western painting part in The 12th Tai-Yang Art Exhibition.

◆油畫〔校園〕入選第四屆「台灣全省美術展覽會」洋畫部。

The oil painting *Campus* was selected in the western painting part in The 4th Taiwan Provincial Fine Arts Exhibition.

◆雕塑〔環龍〕、〔舅公〕、〔C 氏肖像〕等。

The Sculptures *The Dragon*, *The Grandpa* and *The Portrait of Mr. C* etc.

◆版畫〔蘭嶼頭髮舞〕等。

The print *The Hair Dancing on Orchid Island* etc.

◆素描〔人物素描〕等。

The sketch *Portrait* etc.

楊英風（左一站立者）在台灣省立師範學院素描教室的上課情形

◆水彩〔水源地〕、〔淡水〕、〔圓山孔子廟〕、〔花園〕、〔台北〕、〔香蕉〕、〔屋頂〕等。

The watercolors *The Waterhead*, *Danshui*, *The Confucius Temple in Yuanshan*, *Garden*, *Taipei*, *Banana* and *Roof* etc.

◆水墨〔仕女〕等。

The ink painting *Madam* etc.

◆油畫〔學府〕等。

The oil painting *The Seat of Learning* etc.

◆於台灣大學設計「天未亮」之舞台裝飾。

Designing the stage setting of the play *Before Dawn* at National Taiwan University.

入選第五屆「臺灣全省美術展覽會」雕塑部的銅雕作品〔凝思〕

1950

◆長女明焄出生（02.24）。

Yuyu's first daughter Ming-Xun was born (February 24th).

【創作 Creations】

◆〔南方澳〕入選第十三屆「台陽美術展覽會」國畫部。

The Chinese painting *Nanfang-Ao* was selected in The 13th Tai-Yang Art Exhibition.

◆〔松徑流泉〕（國畫部）、〔靜物〕（西洋畫部）、〔凝思〕（雕塑部）入選第五屆「台灣全省美術展覽會」。

The Chinese painting *Running Spring And The Path Through Pine Woods*, the oil painting *Still Life*, and the sculpture *Absorption* were selected in The 5th Taiwan Provincial Fine Arts Exhibition.

◆〔雲山浩蕩〕、〔溪山聳翠〕、〔清溪深隱〕、〔湘江帆影〕、〔夕陽歸鴉〕、〔仕女〕（國畫部）、〔夕陽西斜〕（油畫部）、〔花園〕、〔香蕉〕、〔住宅〕（水彩部）參展「台灣省立師範學院藝術系美術展覽會」於台北市中山堂（01.03-01.05）。

Several of Yuyu's artworks were displayed in the Fine Arts Exhibition of the Art Department of National Taiwan Normal Academy at Zhongshan Hall in Taipei. Their titles are as follows: the Chinese paintings *Gorgeous Mountains in The Clouds*, *Scenery of Green Mountain And Creek*, *The Hidden But Clear Creek*, *Sailboats on The Hsian River*, *Home-Bounding Crows at Sunset*, *Madam*; the oil painting *The Sunset*; the watercolors *Garden*, *Banana* and *House* (January 3rd - 5th).

楊英風替女同學塑像

◆雕塑〔胸像〕、〔舅父〕、〔青年〕、浮雕〔藝術家〕、〔習作〕，參展為慶祝國慶及宜蘭縣成立所舉辦之「美術展覽會」（10.10-10.16）。

The sculptures *Portrait*, *Uncle* and *The Youth* as well as the reliefs *Artists* and *Homework* were displayed in the Fine Arts Exhibition to celebrate National Day and the foundation of Yilan County (October 10th - 16th).

◆版畫〔自刻像〕、〔石龍柱〕等。

The Prints *Self-Portrait* and *Dragon Pillar* etc.

◆油畫〔靜物〕、〔淡水街頭〕。

The oil paintings *Still Life* and *The Danshui Street*.

楊英風任職豐年雜誌期間經常至農村收集圖像，圖中楊英風正專注地拍攝公雞（楊基炘攝）

專心塑像中的楊英風

◆印度分為印度、巴基斯坦兩國。
◆法國作家紀德獲諾貝爾文學獎。

1948

◆故宮及中山博物院第一批文物運抵台灣。
◆台陽美展暨光復紀念展於台北中山堂。
◆青雲美展於台北。
◆第一屆國民大會在南京召開，蔣中正、李宗仁當選行憲後中華民國第一任總統、副總統。
◆台灣省通志館成立（台灣文獻會之前身），林獻堂任館長。
◆第一屆立法委員選舉。
◆中美簽約合作成立「農村復興委員會」，蔣夢麟任主任委員。
◆印度甘地被暗殺。
◆以色列建國。
◆蘇俄封鎖西柏林，美、英、法發動大規模空軍突破封鎖，國際冷戰開始。
◆第一次中東戰爭爆發。
◆朝鮮以北緯38度為界，劃分南、北韓，分別獨立。
◆聯合國通過〈世界人權宣言〉。
◆「眼境蛇藝術群」成立於巴黎。

1949

◆台北師範學院圖畫勞作科改藝術系，黃君璧任系主任。
◆《自由中國》半月刊在台北創刊。
◆台灣省主席陳誠兼台灣省警備總司令。
◆國民政府播遷台灣，行政院開始在台北辦公。
◆台灣省實施戒嚴。
◆台灣省發行新台幣。
◆台灣省政府實施「三七五減租」。
◆中共軍隊進犯金門古寧頭。
◆美國發表「中美關係白皮書」。
◆毛澤東在北平宣佈成立「中華人民共和國」。
◆東、西德成立。
◆「高更百年冥誕紀念展」於巴黎。

1951

◆ 因經濟問題，自師院輟學。

Dropping out from National Taiwan Normal Academy because of financial difficulties.

◆ 應藍蔭鼎之邀，至農復會《豐年》雜誌擔任美術編輯（1951.05.14-1961.11.19）。這段期間創作大量鄉土版畫、速寫、插畫與封面設計，並曾以筆名「伯起」、「阿英仔」發表一系列連載漫畫，記錄了台灣早期農村生活的風土人情。

Invited by Yin-Ding Lan, Yuyu served as an art editor of *Harvest* magazine, the China Village Restoration Joint Committee (May 14th, 1951 - November 19th, 1961). During this period, he created a considerable number of artworks about the countryside, such as prints, sketches, illustrations and cover designs. Under the pen names "Bo-qi" and "A-Ying-Zai", he once issued a series of comic strips which recorded the early local landscapes and customs of Taiwan.

楊英風（右）為豐年雜誌至農村調查採訪。

【創作 Creations】

◆〔堅〕、〔思索〕入選第十四屆「台陽美術展覽會」雕塑部。

The sculptures *Firmness* and *To Ponder* were selected in The 14th Tai-Yang Art Exhibition.

◆〔豐年〕（洋畫部）、〔豐收〕（〔刈穀〕）、〔農友〕（雕塑部）入選第六屆「台灣全省美術展覽會」。

The western painting *Harvest,* the sculptures *Harvest Abundant (Harvesting)* and *The Farmer* were selected in The 6th Taiwan Provincial Fine Arts Exhibition.

◆ 雕塑〔展望〕、〔惆悵〕，半浮雕〔女體〕等。

The sculptures *Prospect, Melancholy,* and the demirelief *The Female Body* etc.

◆ 版畫〔賣雜細〕、〔嬉春〕、〔豐年〕、〔豐收〕等。

The prints *Peddler*, *Outdoor Pleasure in Spring Time*, *Harvest* and *Harvest Abundant* etc.

作品同時入選第七屆台灣全省美展

◆ 水墨〔松鶴延齡〕等。

The ink painting *Longevity* etc.

◆ 油畫〔曉耕〕等。

The oil painting *Tilling in Early Morning* etc.

◆ 漫畫〔竹桿七與矮咕八〕等。

The comics *Thin Person Zhu-Gan-Qi And Short Person Ai-Gu-Ba* etc.

1952

◆ 版畫〔化裝〕（〔後台〕）應戲劇專家呂訴上之請，作為其著作《台灣戲劇史》之重要圖書資料。

The print *Make-Up (Backstage)* became one of the important documents in the *History of Taiwan's Drama* of which the author is Mr. Su-Shang Lu, an expert in dramas.

【創作 Creations】

◆〔漁村〕獲第七屆「台灣全省美術展覽會」第一部主席獎第三名。〔勞〕獲第三部教育會獎。〔春霞〕、〔化裝〕（〔後台〕）入選第二部、〔嬌〕入選第三部。

Several of Yuyu's artworks have won prizes. *Fishing Village* won the third place in the First Part Chairman Prize of The 7th Tai-Yang Art Exhibition. *Service* won the educational Committee Prize in the Third Part. *Spring Clouds* and *Make-Up (Backstage)* were selected in the Second Part; *Elegance* was also selected in the Third Part.

次女美惠

◆〔少女頭像〕（〔惆悵〕）獲「新藝術雜誌社」主辦之「自由中國美術展覽會」金質獎；〔縛馬圖〕入選國畫部；〔曉耕〕、〔淡水〕、〔田間〕、〔鄉下姑娘〕入選洋畫部；〔展望〕、〔凝神〕入選雕塑部；〔辰年〕、〔花〕、〔民間藝術品〕、〔新春樂〕入選工藝美術部；〔農忙〕、〔賣雜細〕入選木刻部（02）。

Yuyu's artworks *The Sculpture of A Young Girl's Head (Melancholy)* won the Golden Medal of the Free China Fine Arts Exhibition held by the New Art Magazine Press. *Towing The Horse* was selected in the Chinese

在豐年社的工作情景，中立者為楊英風，左為藍蔭鼎

工作室一隅

國 內 外 大 事 記

1950

◆ 朱德群、李仲生等在台北創設「美術研究班」。

◆ 教育部舉辦「西洋名畫欣賞展覽會」。

◆ 中華民國政府緊急遷移北京故宮博物院文物財產到台灣。

◆《拾穗》創刊。

◆ 中國文藝協會成立。

◆ 何鐵華成立廿世紀社，創辦《新藝術雜誌》。

◆ 台灣行政區域調整，劃分為五市十六縣。

◆ 韓戰爆發，美國第七鑑隊巡防台灣海峽，中共介入韓戰。

◆ 艾森豪威爾為西歐聯軍統帥。

1951

◆ 政治作戰學校成立，設藝術系。

◆「第一屆台灣全省學生美術展覽會」於台北市中山堂舉行。

◆ 現代畫聯展於台北中山堂，並發表宣言。參展者：李仲生、朱德群、趙春翔、林聖揚、劉獅、黃榮燦。

◆ 反共美展。

◆ 新藝術雜誌社辦青年家畫展於台北。

◆ 中國美術協會由中國文藝協會美術委員會擴大改組成立。

◆ 軍中展開文藝運動。

◆《台灣風物》創刊。

◆ 台灣省政府通過實施土地改革；立法院通過三七五減租條例。

◆ 省教育廳規定嚴禁以日語及方言教學。

◆ 台灣發生大地震。

◆ 聯合國大會通過對中共、北韓實施戰略禁運。

◆ 美國軍事援華顧問團在台北成立。

◆ 杜魯門解除麥克阿瑟聯合國軍最高司令職務。

◆ 四十九國於舊金山和會簽訂對日和約，中華民國未被列入簽字國。

◆ 英國大選，保守黨邱吉爾當選首相。

◆ 巴西舉辦第一屆聖保羅雙年展。

painting part. *Tilling in the Early Morning*, *Danshui*, *In The Field* and *The Country Girl* were selected in the western painting part. *Prospect and Concentration* were selected in the sculpture part; *The Year of Chen*, *Flower*, *The Folk Artworks*, and *Happy New Year* were selected in the craftwork part. *The Busy Farm Life* and *Peddler* were selected in the woodcarving part (February).

◆〔思鄉〕（〔外婆〕）獲第十五屆「台陽美術展覽會」第三部第一名台陽賞。

Homesickness (Grandmother) won the first place Tai-Yang Award (Tai-Yang-Shang) in the Third Part of The 15th Tai-Yang Art Exhibition.

◆浮雕〔邂逅〕（〔牲禮〕、〔兩牲〕）、〔協力〕（〔拌水泥〕、〔勞〕、〔同心協力〕）、〔牴犢情深〕（〔親情〕）等。

The Reliefs *Meet by Chance (The Offerings, The Sacrificial Offerings)*, *Unite Efforts (Stirring the Cement, Service, Working Together)* and *Motherly Love (Affection)* etc.

◆銅雕〔無意〕、〔水牛頭〕、〔大地〕、〔磊〕、〔農夫立像〕、〔國父立像〕、〔藍蔭鼎像〕等。

The bronze sculptures *Unintentional*, *Bull Head*, *The Earth*, *Mr. Li, Shihciao*, *A Farmer*, *Dr. Sun, Yatsen*, *Mr. Lan, Yinding* etc.

◆版畫〔間作〕、〔後台〕（〔化裝〕）、〔假寢〕、〔神農氏〕、〔插秧〕等。

The prints *Between Crops*, *Backstage (Make-Up)*, *Siesta*, *Shen-Nong* and *Planting* etc.

楊英風與作品〔學而時習之〕

1953

◆次女出生，由藍蔭鼎取名「美惠」（1953.05.26-1998.08.16）。

Yuyu's second daughter was born. Mr. Yin-Ding Lan gave her the name Mei-Hui (May 26th, 1953 - August 16th, 1998).

◆「英風景天雕塑展」於宜蘭市農會二樓（06.26-29）。

The Ying-Fong and Jing-Tian Sculpture Exhibition was shown on the second floor of the Farmers' Association in YiLan (June 26th - 29th).

◆臺灣省立師範學院通知因休學逾期而予以除名（12.21）。

Yuyu was expelled from National Taiwan Normal Academy after he suspended his studies and failed to return in time to continue (December 21st).

◆獲聘為「宜蘭縣內勝景審查小組」委員（12.25）。

Being a committee member of the Examination Group for Landscapes in Yilan County (December 25th).

作品〔漁村〕獲選台灣全省美術展覽會主席獎第三名

【創作 Creations】

◆〔磊〕、〔郊外〕、〔牲禮〕參加「第一屆現代中國美術展覽會」。

Hhe artworks *Mr. Li, Shihciao*, *The Suburb* and *The Offerings* were displayed in The 1st Modern Chinese Art Exhibition.

◆〔驟雨〕獲第十六屆「台陽美術展覽會」第三部第一名台陽賞。

The artwork *Shower* won the first place Tai-Yang Award (Tai-Yang-Shang) in the Thrid Part of The 16th Tai-Yang Art Exhibition.

◆參加第八屆「台灣全省美術展覽會」，國畫〔中元〕入選第一部；〔畫室〕、〔假寢〕、〔橋〕入選第二部；〔浴罷〕、〔慧〕入選第三部。

The Chinese painting *The Ghost Festival* was selected in the First Part of The 8th Taiwan Provincial Fine Arts Exhibition. Other artworks *Painting Classroom*, *Siesta* and *The Bridge* were selected in the Second Part. *After A Bath* and *Wisdom* were selected in the Third Part.

◆木刻版畫〔拜拜〕、〔裸婦〕、〔豐收〕、〔後台裝飾〕，雕塑〔水牛與烏鴉〕（〔無意〕）、〔兩牲〕、〔雞籠生〕參展「聯合國中國同志會書畫攝影展覽」。

Yuyu's prints *Worship*, *Nude*, *Harvest Abundant* and *The Backstage's Decoration* as well as his sculptures *The Buffalo And The Crow (Unintentional)*, *The Sacrificial Offerings* and *Ji-Long-Sheng* were displayed in the Paintings and Photos Exhibition of UN Chinese Comrades.

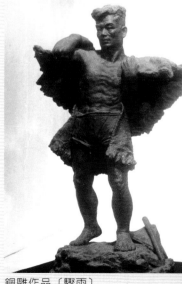

銅雕作品〔驟雨〕

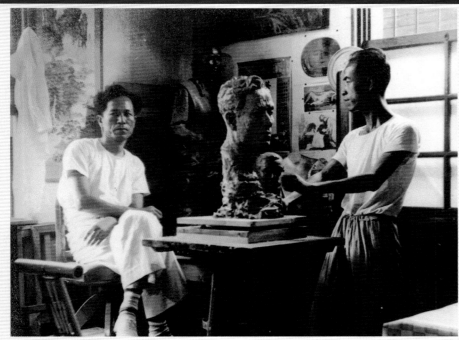

為陳慧坤老師塑像

楊英風為豐年社繪製插畫的工作情景

1952

◆ 何鐵華創「新藝術研究所」。

◆ 新藝術雜誌社辦自由中國美展。

◆ 全國動員美展。

◆ 楊啓東等成立「台中市美術協會」於台中。

◆ 郭柏川等成立「台南美術研究會」於台南。

◆ 劉啓祥、張啓華等成立「高雄美術協會」於高雄。

◆《新文藝》月刊創刊。

◆《中國文藝》月刊創刊。

◆ 總統明令公布實施耕者有其田。

◆ 世運會決議允許中共參加，中華民國退出。

◆ 中日雙邊和平條約簽定。

◆ 中國青年反共救國團成立，蔣經國擔任主任。

◆ 史懷哲獲諾貝爾和平獎。

◆ 美日安全條約及盟軍對日和約正式生效，日本重獲
 獨立自由。

◆ 西歐六國簽署「歐洲共同防禦組織公約」。

◆ 美國國防部發表將台灣、菲律賓列入太平洋艦隊管
 轄，韓戰即使停戰仍將防衛台灣。

◆ 第二次世界大戰歐洲盟軍統帥艾森豪當選美國總
 統。

1953

◆ 第一屆現代中國美展揭幕。

◆ 廖繼春個展於台北中山堂。

◆ 青年作協木刻展。

◆「紀元美展」成立。會員：廖德政、陳德旺、張萬
 傳、洪瑞麟。

◆《文藝列車》創刊。

◆ 中華民國文藝協會成立。

◆ 台灣實施耕者有其田及四年經濟計畫。

◆ 遠東第一座公路長橋「西螺大橋」通車。

◆「中日貿易協定」在東京正式簽字。

◆ 開始實施菸酒專賣。

◆ 艾森豪解除台灣中立化宣言。

◆ 美國恢復駐華大使館，副總統尼克森訪華。

◆ 聯合國大會通過裁軍案。

◆ 韓戰停火。

◆ 美韓共同防禦條約簽字。

◆浮雕〔牴犢情深〕（〔親情〕）。

The Reliefs *Motherly Love (Affection)*.

◆銅雕〔學而時習之〕、〔陳慧坤像〕、〔牛頭〕、〔陳炳煌頭像〕、〔美惠等身像〕、〔浴後〕、

〔焉〕等。

The bronze sculptures *Contemplation, Mr. Chen, Hueikun, Bull Head, The Statue of Mr. Chen, Binghuang, The Statue of Mei-Hui, After Bathing* and *Elegance* etc.

◆設計中華日報獎學金銅雕獎章〔鳥鳴花放好讀書〕。

Designing the medal *Reading in Nature* for the Scholarship offered by the Chinese Daily News.

◆版畫〔悠遊〕、〔土地公廟〕、〔糕仔金紙〕、〔芽〕、〔聖誕夜〕、〔捏麵人〕、〔搖子歌〕、〔孝

順〕、〔水牛〕等。

The prints *Enjoy The Ride, The Temple of Land Diety, Remembrance, Bud, The Christmas Eve, Dough Dolls, Lullaby, Filial Piety,* and *Buffalo* etc.

◆水彩〔芝山巖農家〕。

The watercolor *The Farmhouse at Zhishan-Yan*.

◆設計〔豐年社獎狀〕、〔新藝術研究所畢業證書〕、〔淡江英專畢業證書花邊〕、〔淡江英專紀念旗

幟〕、內政部節約禮簡「賀」、「獎」之中央圖案、〔CAT圖案〕。

Designing several totems and logotypes included the commendation for *Harvest*, the graduation certificate for The New Art Institute, the graduation certificate and the memorial flag for Tam-Kang Training School, the gift cards *Celebration* and *Award* for the Ministry of the Interior, and the logotype for CAT.

◆完成宜蘭縣公墓設計。

Yuyu completed the design of Yilan County's cemetery.

1954

◆獲聘為中國美術協會聯絡組副組長（02.12）及第二屆理事會候補理事（02）。

Being the vice director of the liaison department (February 12th) and an alternate member on the second board of the Chinese Art Association (February).

◆獲聘為第十一屆美術節慶祝大會展覽委員會委員（03.20）。

Being an exhibition committee member of The 11th Fine Arts Festival Celebration (March 20th).

◆獲聘為台北市青年服務社青年漫畫研究班教導委員（06）。

Being an instructor to the Youth Comic Research Class of the Taipei Youth Service Club (June).

◆獲聘為中國文藝協會第五屆理事會民俗文藝委員會常務委員（10）。

Being the member of the standing committee in the fifth board of the Folk Art Committee of the Chinese Poem Culture Association (October).

【創作 Creations】

◆〔投〕（〔擲〕、〔抛鐵餅〕）獲第九屆「台灣全省美術展覽會」主席獎第一名；〔兩將軍〕（〔謝范兩將

軍〕）入選國畫部；〔小巷初晴〕入選西畫部；〔稚牛〕入選雕塑部。

Yuyu's Artworks *Tossing (Tossing, Tossing a Discus)* won the first place Chairman Prize in The 9th Taiwan Provincial Fine Arts Exhibition. *Two Generals: Xie and Fan (Guarding Deities)* was selected in the Chinese painting part; *The Sunny Lane* was selected in the western painting part; *The Calf* was selected in the sculpture part.

◆「幻」入選第十七屆「台陽美術展覽會」。

Fantasy was selected in The 17th Tai-Yang Art Exhibition.

◆雕塑〔抛鐵餅〕，〔技者〕參加菲律賓亞運美展。

The sculptures *Tossing A Discus* and *A Skilled Man* were displayed in the Asian Games' Art Exhibition in the Philippines.

楊英風（左）與豐年雜誌的同事楊基炘合攝於豐
年社後院。擔任攝影的楊基炘時常與楊英風一
同至各地收集影像。

楊英風（後排右二）與友人於書畫家馬壽華先生
住處，歡迎由美來訪之華僑水彩畫家曾景文
（郎靜山攝）〔右圖〕

台南湛然精舍聘楊英風為藝術顧問

楊英風於台北齊東街住家製作〔阿彌陀佛立
像〕，長子奉琛（前睡者）無邪的稚容，是楊英
風的最佳模特兒（楊基炘攝）〔右圖〕

◆ 完成宜蘭縣頭城鎮長別墅設計。
Yuyu completed the design of the villa for the town director of Toucheng, Yilan County.

1955

◆ 長男出生，由溥心畬取名「奉琛」，字「敬文」（01.26）。
Yuyu's first son was born. Mr. Xin-Yu Pu named him Feng-Chen, nickname Jing-Wen (January 26th).

◆ 獲聘為湛然精舍藝術顧問（11.01）。
Being an art consultant of zhanran Meditation Center (November 1st).

◆ 由於為宜蘭雷音寺念佛會與台南湛然精舍製作〔阿彌陀佛立像〕，被譽為當時專業雕塑家中從事佛像製作的首例，此後並開始一系列佛像創作。
After making The Standing Statue of Amita-Buddha for Yilan Leiyin Temple Prayer Association and Tainan Zhanran Meditation Center, Yuyu was praised as the first professional sculptor at that time to make Buddhist statues. From then on, he began a series of Buddhist statue creations.

楊英風彩繪仿製唐三彩，背景
為仿製完成之〔仿雲岡石窟大
佛〕

【創作 Creations】

◆ 雕塑〔慈〕參展第十二屆「中華民國美術節美展」。
The sculpture Mercy was displayed in The 12th R.O.C. Fine Arts Festival Art Exhibition.

◆ 浮雕〔中華民國第二任總統蔣介石副總統陳誠就職紀念像〕。
The relief Presidential Inauguration, 1954.

◆ 銅雕〔仿雲岡石窟大佛〕、〔觀自在〕、〔六根清靜〕。
Yuyu completed the bronze sculptures Copying One of The Great Works of Yunkang, Guan-Yin and The Hollow Man.

◆ 完成宜蘭雷音寺念佛會與台南湛然精舍之石膏〔阿彌陀佛立像〕等。
Completed the gypseous work The Standing Statue of Amita-Buddha at Yilan Leiyin Temple Prayer Association and Tainun Zhanran Meditation Center.

◆ 版畫〔舞龍〕、〔慈悲（一）〕（〔思古幽情〕、〔上下〕）等。
The prints Dragon Dance and Mercy (1) (Reminiscence, Up and Down) etc.

◆ 水彩〔霞海城隍誕辰〕、〔千里眼順風耳〕等。
The watercolors Taipei Siahai City God's Birthday and Scouting Deities etc.

◆ 開始於《豐年》雜誌連載〔闊嘴仔與阿花仔〕系列漫畫等（05.01）。
The series of comics A Couple of Kuo-Zui And A-Hua and others were published on Harvest (May 1st).

長子奉琛

1956

◆ 教育部電影製片廠廠長郎靜山親自掌鏡拍攝的教育短片「雕塑之製作過程」，楊英風獲邀擔任影片的雕塑製作指導並且親自入鏡（05-06）。
Mr. Jing-Shan Lang, the director of the movie studio in the Ministry of Education, produced the short educational documentary The Process of Making Sculptures. Yuyu was invited as the sculpture instructor and acted in this film (May - June).

◆ 開始與模特兒林絲緞合作（08.03）。
Starting to cooperate with the model, Si-Duan Lin (August 3rd).

◆ 獲聘為中國文藝協會第七屆理事會民俗文藝委員會常務委員（09.20）。
Being a member of the standing committee in the seventh board of the Folk Art Committee of the Chinese Poem Culture Association (September 20th).

◆ 三女出生，由姚夢谷取名「漢珩」（10.18）。
Yuyu's third daughter was born and Mr. Meng-Gu Yao named her Han-Heng (October 18th).

郎靜山任職教育部電影製片廠廠長期間，於 1956 年親自攝製「雕塑之製作過程」教育影片，楊英風於片中示範雕塑創作

為豐年雜誌參觀紡織廠取材，左一為楊英風

三女漢珩〔左圖〕
楊英風獲聘為教育部第四次全國美術展覽會雕塑組審查委員之聘函〔右圖〕

國 內 外 大 事 記

◆ 美日簽署歸還琉球協定。

◆ 赫魯雪夫任蘇共總書記。

◆ 布拉克完成羅浮宮天花板巨大壁畫〔鳥〕。

1954

◆ 林之助等成立「中部美術協會」。

◆ 文藝界推行「除三害運動」（掃黃、掃黑、掃赤色）。

◆ 蔣介石、陳誠當選中華民國第二任總統、副總統。

◆ 司法院大法官會議決議中央民代得不改選。

◆ 西部縱貫公路通車。

◆ 台灣大學與台北文獻會合作挖掘圓山貝塚。

◆ 國民政府宣佈退出奧運委員會。

◆ 中美文化經濟協會成立。

◆ 台灣與美國「中美共同防禦條約」簽定。

◆ 毛澤東任中共國家主席。

◆ 東南亞公約組織條約簽定。

◆ 英國將蘇伊士運河管理權歸還埃及。

◆ 日內瓦協定，以北緯 17 度線劃分南北越。

◆ 海明威獲諾貝爾文學獎。

1955

◆ 台灣師院改制大學。

◆ 國立歷史博物館成立。

◆ 國立台灣藝術專科學校成立「美術印刷科」。

◆《新新文藝》創刊。

◆《中華詩苑》月刊創刊。

◆ 中共攻佔一江山，大陳島軍民撤至台灣。

◆ 總統府參軍長孫立人將軍因涉及「匪諜案」遭免職。

◆ 遠東第一壩石門水庫開工。

◆ 東南亞公約組織正式成立。

◆ 華沙公約組織成立。

◆ 南非黑白種族對抗開始。

◆ 愛因斯坦逝世。

◆ 越南內戰爆發。

1956

◆ 第三屆自由中國美展於台北新聞大樓。

【創作 Creations】

◆ 水彩〔紅椅佳人〕、〔指南仙宮〕獲特約參展第一屆「全國書畫展覽會」（12.25），前者並參展「泰國慶憲節國際藝展」（11）。

The watercolors *Lady on A Red Chair* and *Zhihnan Temple* were specially invited to be displayed in The 1st National Painting and Calligraphy Exhibition (December 25th). *Lady on A Red Chair* was also displayed in the International Art Exhibition of Thailand's Constitution Day (November).

◆ 銅雕〔仰之彌高〕參加巴西聖保羅國際雙年展，並獲國立歷史博物館收藏。

The bronze sculpture *Esteemed Dignity* was displayed in Sao Paulo Art Biennial, and this artwork was collected by the National Museum of History, Taiwan.

◆ 雕塑〔空谷回音〕（〔穹谷回音〕）、〔靜神〕，木刻版畫〔水牛〕、〔芽〕參展第十三屆「中華民國美術節美展」。

The sculptures *Echo in The Valley*, *The Peaceful God*, the prints *The Buffalo* and *Bud* were displayed in the 13th R.O.C. Fine Arts Festival Art Exhibition.

◆ 銅雕〔斜坐〕參展第十屆「台灣全省美術展覽會」。

The bronze sculpture *Reclining* was displayed in The 10th Taiwan Provincial Fine Arts Exhibition.

◆ 浮雕〔豐年樂〕等。

Relief *Happy Harvest* etc.

◆ 銅雕〔篤信〕、〔七爺八爺〕、〔憩〕、〔小憩〕、〔火之舞〕、〔鰻〕、〔悠然〕等。

The bronze sculptures *Faith*, *Guarding Deities*, *Leaning Over*, *Taking A Nap*, *Fire Dancing*, *The Eel* and *Carefree* etc.

◆ 版畫〔媽祖〕等。

The print *Matsu* etc.

楊英風的攝影作品〔裸女系列：臥室（七）〕，照片中的模特兒為台灣人體模特兒第一人的林絲緞

1957

◆ 受聘為教育部美育委員會委員、巴西聖保羅雙年展參展作品評審委員、第二屆現代美展版畫組展出作品審查委員（02.25）、第四屆全國美展雕塑組審查委員（09.20）。

Being an art educational committee member of the Ministry of Education, the artwork examiner of Sao Paulo Art Biennial's Evaluation Committee, the artwork examiner of The 2nd Modern Art Exhibition's Wood Painting Division (Feburary 25th), as well as the examiner of The 4th Annual National Art Exhibition's Sculpture Division (September 20th).

◆ 參展第四屆巴西聖保羅雙年展（03）。

Participating in The 4th Sao Paulo Art Biennial (March).

◆ 獲教育部推薦出品參加日本首屆國際版畫展覽（05.27）。

Participating in The 1st Japan International Print Exhibition at the Ministry of Education's recommendation (May 27th).

◆ 獲聘為國立藝術學校（今國立台灣藝術大學）美術工藝科兼任教員。

Being an adjunct instructor in the Art and Craft Division of the National Arts School (National Taiwan University of Arts today).

夫人李定與四女珮葦

【創作 Creations】

◆ 雕塑〔青春〕、水彩〔謝范兩將軍〕、木刻版畫〔伴侶〕獲特約參展教育部「第四次全國美術展覽會」（09.27-10.06）。

The sculpture *The Youth*, the watercolor *Two Generals: Xie and Fan*, as well as the wood print *Companionship* were specially invited to be displayed in The 4th National Fine Arts Exhibition held by Ministry of Education (September 27th - October 6th).

◆ 受藍星詩社委託製作獎座〔藍星之獎〕等。

Commissioned by The Bule Star Poetry Society, Yuyu produced a trophy *The Blue Star Award*.

楊英風獲聘為私立復興美術工藝職業學校四十七學年度第二學期兼任教授聘書

豐年雜誌創刊六週年，社員合攝於豐年社大廳，楊英風為後排左起第六位

國立台灣藝術館舉行美術座談會，右一為楊英風

1959年11月1日「現代版畫展」開幕合影，中坐者為陳庭詩，立者由左至右依序為秦松、施驊、江漢東、楊英風、李錫奇

◆ 中國美術協會創刊《美術月刊》。

◆《今日文藝》月刊創刊。

◆ 國立歷史博物館設立國家藝廊。

◆ 蒲添生完成〔鄭成功銅像〕於台南火車站前。

◆ 張大千至巴黎會晤畢卡索。

◆《自由中國》社論建議蔣介石不要連任總統。

◆ 行政院決定正式實行大專聯考。

◆ 中部橫貫公路開工。

◆ 法國與摩洛哥發表聯合宣言，承認摩洛哥獨立。

◆ 艾森豪當選連任美國總統。

◆ 日本加入聯合國。

◆ 埃及將蘇伊士運河收歸國有，英、法、以色列對埃及軍事攻擊。

◆ 匈牙利布達佩斯抗俄運動，俄軍進占匈牙利。

1957

◆ 美國版畫展。

◆ 美術協會辦第二屆中國現代美展於台北中山堂。

◆ 故宮博物陳列所於台中落成。

◆ 國立台灣藝術館成立。

◆「五月畫會」與「東方畫會」成立，分別舉行第一屆展覽。

◆ 雕塑家王水河應台中市政府之邀，在台中公園大門口製作抽象造型景觀雕塑，因省主席周至柔無法接受，台中市政府斷然予以敲毀，引起文評攻擊。

◆《文星雜誌》創刊。

◆ 台塑於高雄開工，帶引台灣進入塑膠時代。

◆ 楊振寧、李政道獲諾貝爾獎。

◆ 齊白石逝世。

◆ 西歐六國簽署歐洲共同市場及歐洲原子能共同組織。

◆ 蘇聯成功發射人造衛星 Spotkin 1 號。

1958

◆ 中美文化協會辦現代中美版畫展於台北新聞大樓。

◆《東方文藝》半月刊創刊。

◆ 馬壽華等成立七友畫會。

◆「八二三」砲戰爆發。

◆ 台灣警備總司令部正式成立。

◆銅雕〔春歸何處〕、〔復歸於孩〕（〔微笑〕）、〔盧纘祥胸像〕等。
The bronze sculptures *Permanent Youth*, *Smile of The Child (Smile)*, and *Mr. Lu, Zansiang* etc.

◆版畫〔春秋閣〕、〔浸種〕（〔農村即景〕）、〔藍星〕、〔日出而作〕、〔伴侶〕等。
The prints *Chun-Qiu Pavilion*, *Water Treatment (Village Portrait)*, *Blue Star*, *Day's Labor* and *Companionship* etc.

◆水墨〔台南武廟〕等。
The ink painting *General Kuan's Temple in Tainan* etc.

◆水彩〔青草湖〕、〔台南孔廟〕、〔北港朝天宮〕等。
The watercolors *Green Grass Lake*, *Confucian Temple in Tainan* and *Matsu Temple at Bei-Kang* etc.

1958

◆四女於台北齊東街出生，由姚夢谷取名「珮葦」（03.28）。
Yuyu's forth daughter was born in Qidong Street, Taipei and Mr. Meng-Gu Yao named her Pei-Wei (March 28th).

◆提出加入輔仁大學校友會申請（03.21）。
Applying to joining the Alumni Association of Fu Jen Catholic University (March 21st).

◆獲聘為國立歷史博物館推廣委員（04.02）。
Being a promoter commissioner in the National Museum of History (April 2nd).

◆任國立藝術學校美術工藝科專業教育顧問（08.01-1959.07.31）。
Being a professional education consultant in the Art and Craft Division of the National Arts School (August 1st - July 31st, 1959).

◆任私立復興美術工藝職業學校高級部造型、雕刻、雕塑兼任教授（09.16-1959.07.31）。
Teaching modeling, carving and sculpture in the Advanced Division of Fu-Hsin Trade and Arts School (September 16th - July 31st, 1959).

◆參與「現代版畫會」創立。
Participating in founding the Modern Print Association.

【創作 Creations】

◆銅浮雕〔大地春回〕（〔大地回春〕）等。
The bronze relief *Spring Revisited (Revisited Spring)* etc.

◆銅雕〔滿足〕、〔魚眼〕、〔斜臥〕（〔緞〕）、〔淨〕（〔蘭〕）、〔滿〕、〔裸女〕、〔悲憫〕等。
The bronze sculptures *Contentment*, *Fisheye*, *Reclining (The Satin)*, *Purifying (The Orchid)*, *Fullness*, *Nude* and *Sympathy* etc.

◆版畫〔英風造佛供養〕、〔燈〕、〔鴻展〕、〔漏網之魚（一）〕、〔成長（一）〕（〔展望〕）、〔力田（一）〕、〔鳳凰生矣〕（〔鳳紋〕）、〔鳳〕）等。
The woodprints *Worshipping Buddha*, *Light*, *Glory*, *Escaped Fish(1)*, *Growth (1) (Prospect)*, *The Power of Sow (1)* and *Phoenix (Phoenix's Pattern)* etc.

1959

◆雕塑〔哲人〕參展歐洲第一屆「法國巴黎國際青年藝術展覽會」獲得佳評（06），被法國《美術研究》雙月刊譽為「指導世界未來雕塑方向之大師」。
The sculpture *Prophet* was displayed and given an award in Europe's 1st France Paris Youth Art Exhibition (June). The French bimonthly Journal *L'amateur d'Art* praised Yuyu as a "Master to lead sculpture into the future."

◆中國青年反共救國團總團部聘為暑期青年戰訓練文藝隊特約講座（07.29）。
Head office of the China Youth Corps invited Yuyu to address lectures for the art team of their summer youth camp (July 29th).

◆獲聘為國立藝術學校美術工藝科兼任副教授（08.15-1962.07.31）。
Being an associate professor in the Art and Craft Division of the National Arts School (August 15th - July 31st,1962).

參加第一屆「法國巴黎國際青年藝術展覽會」的銅雕作品〔哲人〕

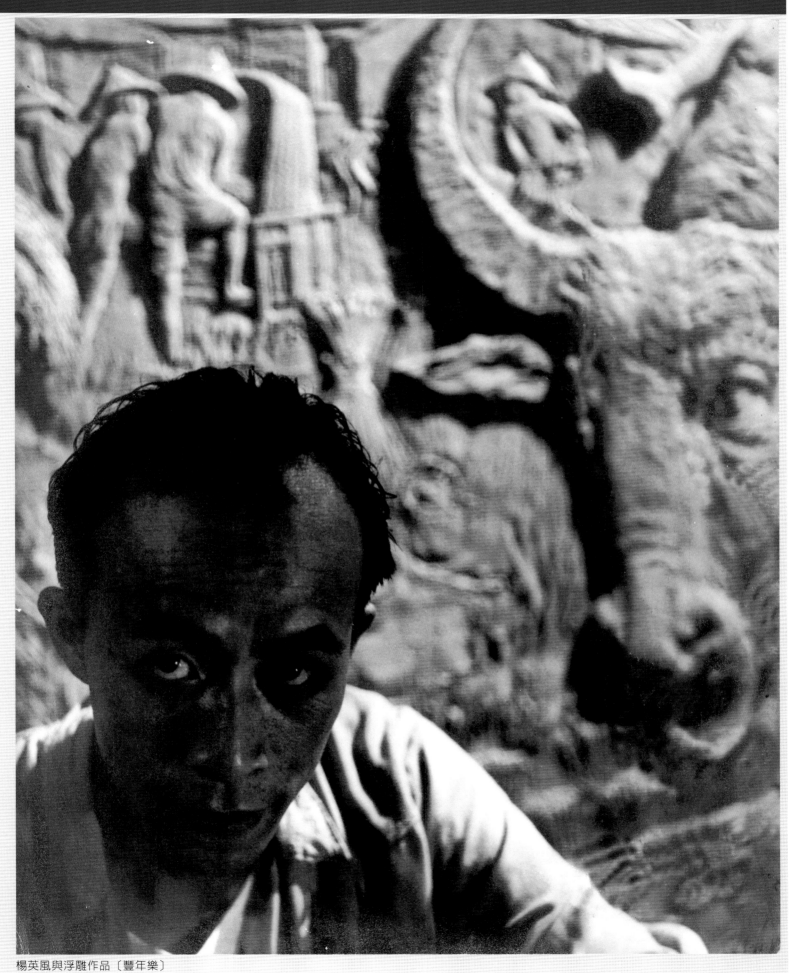

楊英風與浮雕作品〔豐年樂〕

◆與顧獻樑等籌組「中國現代藝術中心」，擔任臨時召集人，於台北美而廉藝廊舉行第一次籌備會（09.27）。

Yuyu founded the Chinese Modern Art Center in corporation with Mr. Xian-Liang Gu and acted as the temporary convener of this organization. The first preparatory meeting was held at Mei-er-lian Gallery (September 27th).

◆與秦松、江漢東、李錫奇、施驊、陳庭詩等，舉行第一屆「現代版畫展」於國立台灣藝術館（11.01-11.06）。

With Qin-Song, Han-Dong Jiang, Xi-Qi Li, Shi-Hua, and Ting-Shi Chen, Yuyu held the 1st Modern Print Exhibition at the National Taiwan Arts Education Center (November 1st - 6th).

◆於板橋國立台灣藝術專科學校執教雕塑（-1964）。

Teaching sculpture in the National Taiwan College of Arts in Banciao (until 1964).

【創作 Creations】

◆木刻〔伴侶〕、〔自由〕、浮雕〔大地春回〕參展巴西聖保羅雙年展。

The woodprints *Companionship* and *Freedom,* as well as the relief *Spring in The Air* were displayed at Sao Paulo Art Biennial.

◆水彩〔春〕、〔夏〕、〔秋〕、〔冬〕、〔龍種〕參加「聯合西畫展」於國立台灣藝術館（10.17-10.26）。

The watercolors *Spring*, *Summer*, *Autumn*, *Winter* and *Dragon Seeds* were displayed in the Joint Western Painting Exhibition at the National Taiwan Arts Education Center (October 17th - 26th).

◆版畫〔動中靜〕、〔靜中動〕、〔天時〕、〔地利〕、〔人和〕、〔金〕、〔木〕、〔水〕、〔火〕、〔土〕參加1959年第一屆「現代版畫展」於國立台灣藝術館。

The prints *Motion in Tranquility*, *Tranquility in Motion*, *Advantages of Time*, *Advantages of Situation*, *Inter-Personal Harmony*, *The Five Elements–Metal*, *The Five Elements–Wood*, *The Five Elements–Water*, *The Five Elements–Fire* and *The Five Elements–Earth* were exhibited in The 1st Modern Print Exhibition at the National Taiwan Arts Education Center in 1959.

◆版畫〔高低〕參展國際版畫協會第二十屆國際展於紐約河堤博物館（05.05-05.24）。

The print *High And Low* was displayed in The 20th international exhibition of the National Serigraph Society at Riverside Museum (May 5th - 24th).

◆日本早稻田大學校友會館收藏浮雕〔豐年樂〕。

The Alumni Association of Waseda University in Japan collected the relief *Happy Harvest.*

◆美國紐約圖書館收藏版畫〔飛龍〕。

The New York Library in the United States collected the print *Flying Dragon.*

◆泥塑完成〔黃君璧像〕（07.11）。

The clay sculpture *Mr. Huang, Jyunbi* was completed (July 11th).

◆版畫〔嬉〕、〔司晨〕、〔吃拜拜〕（〔拜拜〕）、〔霧峰古厝〕（〔霧峰林家庭院〕），以及〔生命智慧的凝結〕系列、〔生命的訊息〕系列、〔生命初放的茁壯〕系列、〔太空蛋（一）〕（〔宇宙過客〕）、〔豐實的歡欣〕、〔節慶的喜悅〕、〔雛鳳〕、〔蠻荒的對視〕、〔森林（一）〕、〔文化的起源〕、〔自由〕等一系列抽象版畫。

The prints *Playing*, *Morning Call*, *Feast After Worshipping (Worship)*, *Ancient House in Wufeng(The Lins' Garden in Wufeng)*. The series of abstract prints *Coagulation of Wisdom Series*, *Message of Life Series*, *Space Egg (1) (Passerby in The Universe)*, *Happy Harvest*, *Joy of Festival*, *Desolately Staring at Each Other*, *Forest (1)*, *Origin Of Culture* and *Freedom* etc.

1960

◆首次個展「楊英風先生雕塑個展」於台北歷史博物館（03.06）。

Yuyu's first solo exhibition, Yuyu Yang Sculpture and Print Exhibition, was held at the National Museum of History (March 6th).

◆召開「中國現代藝術中心」成立大會於台北歷史博物館，會員計有：二月畫會、五月畫會、四海畫會、

楊英風為黃君璧先生塑像的情景

首次個展「楊英風雕塑版畫展」於國立歷史博物館舉行，楊英風與親友合攝於館前〔左圖〕
家人與學生一同參與日月潭教師會館景觀浮雕〔自強不息〕之製作情形〔右圖〕

于斌主教（右二）至歷史博物館欣賞楊英風（右一）的雕塑展覽

國 內 外 大 事 記

◆ 橫貫公路太魯閣、天祥間通車。

◆ 石門水庫舉行開基典禮。

◆ 大戰後首次萬國博覽會於布魯塞爾舉行。

◆ 歐洲共同市場成立。

◆ 美國利用「擎天神」洲際導彈，將一枚衛星送入太
　空軌道。

◆ 戴高樂任法國總統。

1959

◆《筆匯》雜誌創刊。

◆《公論報》停刊。

◆「現代版畫會」成立，並展於台北新聞大樓。

◆ 楊英風、顧獻樑等籌組「中國現代藝術中心」，首
　次籌備會於台北美而廉藝廊。

◆ 八七水災，台灣中南部縣市受害。

◆ 西藏動亂，達賴喇嘛流亡。

◆ 新加坡獨立，李光耀組閣。

◆ 第一屆非洲獨立會議。

◆ 卡斯楚在古巴革命成功。

1960

◆ 全省師校停招藝師科，另設美勞組，僅餘新竹師範
　設美勞師資科。

◆ 中國現代藝術中心籌備會舉辦現代藝術展於歷史博
　物館。秦松版畫作品〔春燈〕、〔遠航〕被疑與反
　蔣有關而遭沒收。

◆「集象畫會」成立，並舉行首展。

◆ 雷震被捕，《自由中國》停刊。

◆ 鍾肇政完成《魯冰花》。

◆ 國民大會三讀通過修改動員戡亂時期臨時條款。

◆ 蔣介石、陳誠當選第三任總統、副總統。

◆ 吳三連、高玉樹等四十餘人於台北中國民主社會黨
　中央黨部舉行「在野黨及無黨派人士地方選舉檢討
　會」。

◆ 台灣省東西橫貫公路竣工。

◆ 第一屆中國小姐選拔。

◆ 楊傳廣在羅馬世運獲十項全能銀牌。

◆ 美國通過黑人公民權法案。

◆ 甘迺迪當選美國總統。

369

今日美術會、台中美術研究會、台南美術研究會、青雲畫會、青辰美術會、東方畫會、長風畫會、純粹美術會、現代版畫會、荒流畫會、散砂畫會、綠舍美術研究會、聯合水彩畫會、藝友畫會等（03.25），後因政治疑雲中止。

The foundation assembly of the Chinese Modern Art Center was held at the National Museum of History. The members were the Second Moon Group, Fifth Moon Group, Overseas Group, Today Art Group, Taichung Fine Arts Research Group, Tainan Fine Arts Research Group, Cloud Group, Qing-Chen Art Group, East Group, Long Wind Group, Pure Fine Arts Group, Modern Print Association, Desolate Stream Group, Gravel Sand Group, Green House Fine Arts Research Group, United Watercolor Group, and the Art Friends Group etc (March 25th). The Center was suspended for political reasons.

楊英風參考模特兒製作〔鄭成功像〕之情景

◆ 參展韓國「白陽會」畫展（06.29-07.04）。

Participating in the Baiyang Group Painting Exhibition in Korea (June 29th - July 4th).

◆ 獲輔仁大學校友會聘為第三屆幹事會出版組幹事（09.01）。

Being a publishing officer of The 3rd Business Association of the Alumni Association at Fu Jen Catholic University (September 1st).

◆ 個展於菲律賓馬尼拉北方汽車公司（11.19-11.26）。

Yuyu's solo exhibition was held at the North Car Company in Manila, Philippines (November 19th - 26th).

◆ 受教育廳長劉真之託，為台中日月潭教師會館創作大型浮雕（1960-1961）。

With the request of Liu-Zhen, the director of the Education Department, Yuyu designed the giant relief for the Sun Moon Lake Teachers' Hostel in Taichung (1960 - 1961).

於台北歷史博物館舉行的「中國現代藝術中心」成立大會，中立者為楊英風

◆ 退出「現代版畫會」。

Quitting the Modern Print Association.

【創作 Creations】

◆ 浮雕〔人之初〕（〔吻〕）等。

The relief The Beginning of Life (Kiss) etc.

◆ 銅雕〔陳納德將軍像〕、〔吳瀛濤像〕等。

The bronze sculptures Gen. Chen, Nault and Mr. Wu, Ying-Tao etc.

◆ 版畫〔幼獅〕、〔花之舞（一）〕、〔力田（二）〕、〔時代〕等。

The prints Little Lion, Flowers' Dance (1), The Power of Sow (2) and The March of Time etc.

1961

◆ 任私立復興美術工藝職業學校雕塑科兼任教員（03.01）。

Teaching part-time in the Sculpture Division of Fu-Hsin Trade and Arts School (March 1st).

◆ 受邀為第二屆中國小姐評判委員（03）。

Yuyu was invited to be the judge of The 2nd Chinese Lady Beauty Contest (March).

◆ 發表〈雕刻與建築的結緣——為教師會館設置浮雕記詳〉於《文星》（04.01）。

The article "The Encounter between Sculpture and Architecture—Records for the Relief at Teachers' Hostel" was published in Wenxing (April 1st).

◆ 辭《豐年》雜誌美術編輯之職（11.19）。

Quitting the art editor of Harvest (November 19th).

◆ 獲美國馬里蘭州州立大學藝術學院二年全額獎學金，後因故未能成行。

Yuyu was provided with two years' scholarship to the Art Academy of The University of Maryland in the USA, but he failed to go.

【創作 Creations】

◆ 版畫〔力田〕參展「鄭成功復台三百週年紀念美術展覽會」。

The print The Power of Sow was displayed in the Fine Arts Exhibition of Koxinga's Three Hundred Years' Anniversary of Regaining Taiwan.

〔陳納德將軍像〕的雕塑過程〔右頁圖〕

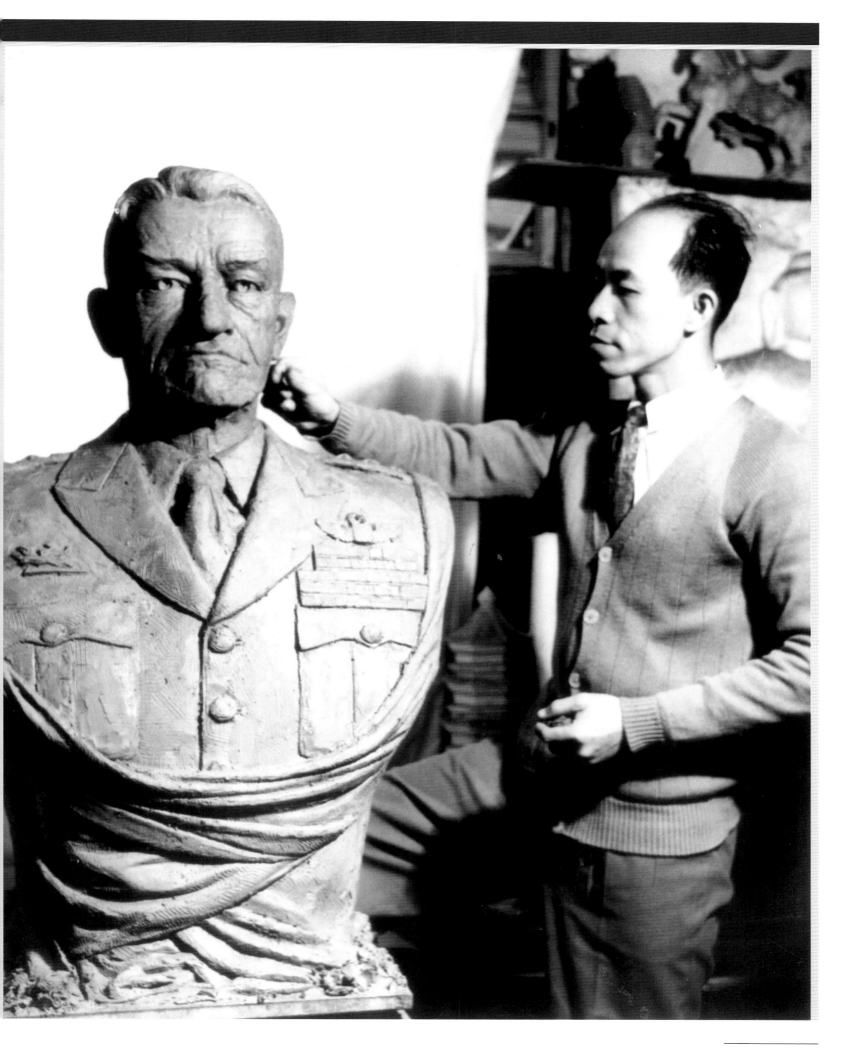

◆ 完成碧潭法濟寺〔釋迦牟尼佛跌坐像及千佛背景〕。
Sakyamuni Buddha for Bitan Faji Temple was completed.

◆ 完成台南延平郡王祠〔鄭成功像〕。
The sculpture *Koxinga* in Tainan Koxinga's Shrine was completed.

◆ 完成夏威夷火奴魯魯中國領事館中山堂〔國父胸像〕。
The bust *Dr. Sun, Yatsen* for the Honolulu Chinese consulate's Zhong-Shan Hall in Hawaii was completed.

◆ 銅雕〔王太夫人〕、〔佛顏〕、〔蔣夢麟像〕等。
The bronze sculptures *Mrs. Wang*, *Buddha's Face* and *Mr. Jiang, Menglin* etc.

◆ 版畫〔森林（二）〕、〔鳳凰生矣〕等。
The prints *Forest (2)* and *Birth of A Phoenix* etc.

◆ 完成日月潭教師會館景觀設計，包括：景觀浮雕〔自強不息〕、〔怡然自樂〕、〔日月光華〕，以及水池〔鳳凰噴泉〕（1960-1961）。
The lifescape design for the Sun Moon Lake Teachers' Hostel was completed. The design included lifescape relief *The Sun*, *The Moon*, *The Sun And The Moon* and the pond *Fountain of The Phonixes* (1960 - 1961).

楊英風（左二）等人正在準備
五月美展的展品

1962

◆ 獲第三屆中國文藝協會獎章雕塑獎（05）。
Winning the Sculpture Award of The 3rd Chinese Poem Culture Association Medallion (May).

◆ 受邀為第三屆中國小姐評判委員（05）。
Yuyu was invited to be the judge of The 3rd Chinese Lady Beauty Contest (May).

◆ 任「中國畫學會」第一屆理事會理事及版畫研究委員會主任委員（09）。
Being the director of The 1st Chinese Painting Association and the chief commissioner for the Print Research Committee (September).

◆ 次子奉璋出生（10.10）。
Yuyu's second son Feng-Zhang was born (October 10th).

◆ 與王超光、梁雲坡、蕭松根、林振福、簡錫圭、華民、秦凱、郭萬春等成立「中國美術設計協會」，並當選為籌備委員及第一屆理事（11.05）。
Together with Chao-Guang Wang, Yun-Po Liang, Song-Gen Xiao, Zhen-Fu Lin, Xi-Gui Jian, Hua-Min, Qin-Kai, and Wan-Chun Guo, Yuyu founded the Graphic Design Association of the Republic of China. He was voted as the member of the preparatory committee and the director of the first board (November 5th).

楊英風（前排右坐者）受邀擔
任第三屆中國小姐評判委員
（剪報資料照片）

◆ 擔任中國文化學院中國文化研究所研究委員（11.16）。
Being a researcher in the Chinese Culture Institute of the Chinese Culture College (November 16th).

◆ 任國立台灣藝術專科學校美術科兼任副教授。
Teaching in the Fine Arts Division of the National Taiwan College of Arts as a part-time associate professor.

◆ 參展「五月畫會」第六屆年展暨歷史博物館「現代繪畫赴美展覽預展」。「五月畫會」除了基本會員：劉國松、韓湘寧、莊喆、胡奇中、馮鐘睿、謝里法之外，並新增楊英風、王無邪、吳璞輝與彭萬墀等人，另有廖繼春、虞君質、張隆延等元老助陣，為「新傳統」畫家進軍國際畫壇先聲。
Yuyu participated in The 6th Annual Exhibition of the Fifth Moon Group which was also a preview of the Modern Painting Overseas Exhibition held at the National Museum of History, Taiwan. In attendance at the exhibition were the major members of the Fifth Moon group, including Guo-Song Liu, Xiang-Ning Han, Zhuang-Zhe, Qi-Zhong Hu, Zhong-Rui Feng, Li-Fa Xie, and new members like Yuyu Yang, Wu-Xie Wang, Pu-Hui Wu, and Wan-Chi Peng. The predecessors, Ji-Chun Liao, Jun-Zhi Yu and Long-Yan Zhang, also supported this exhibition. This event benefited the artists whose works represented a "new traditional" style onto the international stage.

台中東豐大橋景觀雕塑〔飛龍〕
之製作過程

◆ 開始嘗試一系列仿殷商風格之雕塑。
Yuyu tried a series of sculptures in Yin-Shang style.

中國文藝協會紀念成立十週年，自1960年起開始設立「文藝獎章」，第三屆文藝獎章得獎人為楊英風（雕塑獎）、潘人木（小說獎）、余光中（新詩獎）、李靈伽（繪畫獎），圖為教育部黃季陸部長頒獎予楊英風

「現代繪畫赴美展覽預展」中的楊英風展出作品

1962年五月畫會赴美國紐約長島美術館展出，於出國前先在台北國立歷史博物館舉行預展，圖為成員合照於台北國立歷史博物館前，右起為劉國松、楊英風、孫多慈、韓湘寧、廖繼春、彭萬墀、莊喆

【創作 Creations】

◆ 版畫〔文化的起源〕獲第二屆香港國際繪畫沙龍展銀碟獎；〔森林〕、〔太空蛋〕、〔花之舞〕獲入選。

The print *Origin of Culture* was awarded the silver medal of The 2nd Hong Kong International Painting Salon Exhibition, and the works *Forest*, *Space Egg* and *Flowers' Dance* were displayed.

◆ 雕塑〔司晨〕參展越南「西貢第一屆國際美展」（11）。

The sculpture *Rooster* was displayed in The 1st International Art Exhibition in Saigon, Vietnam (November).

◆ 規畫台北中國大飯店景觀設計（1962-1973），完成正廳水泥浮雕〔愉適之旅〕（〔新婚〕）。

Yuyu designed the landscape scheme for the China Hotel in Taipei (1962 - 1973), and the cement reliefs *A Pleasant Journey (The Newlyweds)* at the hotel's lobby was completed.

◆ 完成陽明山國防研究院外壁浮雕〔國防研究院大壁畫〕。

The wall relief *Mural for National Defense Institute* at the National Defense Research Institute in Yangmingshan was completed.

◆ 完成台中教師會館〔梅花鹿〕與壁面裝飾〔牛頭〕。

The bronze sculpture *Sika Deer* and the wall decoration *Bull Head* were completed at the Taichung Teachers' Hostel .

◆ 完成台中東豐大橋〔飛龍〕。

The work *Flying Dragon* was completed on Dong-Feng Bridge, Taichung.

◆ 銅雕〔慈眉菩薩〕、〔志在千里〕、〔運行不息〕（〔伸長〕、〔昇華〕）、〔噴泉（一）〕、〔噴泉（二）〕等。

The bronze sculptures *Merciful Bodhisattva*, *Great Ambition*, *Endless Revolution (Extension, Sublimation)*, *Fountain (1)* and *Fountain (2)* etc.

◆ 設計〔金馬獎章〕。

Designing the medal for *the Award of Golden Horse*.

◆ 版畫〔狐狸的詭計〕、〔動中靜〕、〔龍種〕、〔公雞生蛋（一）〕，以及一系列抽象版畫。

The prints *Scheming Fox*, *Motion in Tranquility*, *Dragon Seeds*, *Rooster's Egg (1)* and other series of abstractive prints.

1963

◆ 參展香港雅苑畫廊「台灣當代藝術展」（05.01-05）。

Participating in the Taiwan Modern Art Exhibition held at Yayuan Gallary, Hong Kong (May 1st - 5th).

◆ 參展第七屆「五月美展」於國立台灣藝術館（05.25-06.03）。

Participating in The 7th Fifth Moon Group Art Exhibition held at the National Taiwan Arts Education Center (May 25th - June 3rd).

◆ 獲聘為「全球華僑華裔美術展覽會」提名委員（06.10）、審選委員（11.06）。

Being the commissioner of nomination (June 10th) and examiner (November 6th) of the Global Overseas Chinese Fine Arts Exhibition.

◆ 代表北平輔仁大學校友會赴義大利羅馬感謝羅馬教廷讓輔仁大學在台復校（11）。其後旅居羅馬長達三年（1963-1966）。

On the behalf of the Alumni Association of Fu Jen Catholic University, Beijing, Yuyu gave thanks to the Vatican for its support on re-opening Fu Jen Catholic University in Taiwan (November). Afterwards, Yuyu lived in Rome for almost three years (1963 - 1966).

◆ 參展第三屆「巴黎國際青年藝展」。

Participating in The 3rd Paris International Youth Art Exhibition.

◆ 獲聘為「第一屆美術設計展覽」作品評選委員。

Being an examiner of The 1st Graphic Design Exhibition.

【創作 Creations】

◆ 版畫〔傳道者〕、〔霧峰林家庭院〕、〔成長〕參展「台灣當代藝術展」於九龍漆咸道雅苑畫廊（05.01-05）。

楊英風出國前夕與國立藝專美術科雕塑組 12 位同學攝於自家庭院，前排坐者右起為周義雄、石惠文、何恆雄、□、□、黃文雄；後排右起為鄭春雄、謝昭明、周鍊、楊英風抱二子李奉璋、妻子李定、楊元太、葉永青、任兆明

楊英風（戴花環者）赴羅馬前與親友合影於機場〔上圖〕

楊英風手持〔昇華〕（〔噴泉（二）〕）模型攝於自宅前〔左圖〕

◆韓國總統大選弊案，學生及民眾大規模示威。

1961

◆徐復觀發表〈現代藝術的歸趨〉引發現代繪畫論戰。

◆國立藝專成立美術科，鄭月波任科主任。

◆馬壽華等成立中國書法協會。

◆王藍等成立中國水彩畫會。

◆黃君璧等成立壬寅畫會。

◆《藍星》創刊。

◆《筆匯》雜誌停刊。

◆清華大學完成我國第一座核子反應器裝置。

◆美、古巴斷交。

◆南韓政變。

◆東德建柏林圍牆。

◆美成功發射農神火箭。

1962

◆國立藝專設美術科。

◆私立中國文化研究所設藝術學門。

◆中國畫學會成立。

◆國立藝術館辦聯合版畫展。

◆葉公超等成立「中華民國畫學會」。

◆「Punto 國際藝術運動」作品來台，於台北國立藝術館展出。

◆《文星》雜誌點燃「中西文化論戰」。

◆胡適病逝。

◆台灣電視公司開播。

◆索忍尼辛發表《集中營日記》。

◆美國太空人繞地球 3 周後安返地面。

◆中共、印度發生邊界武裝衝突。

◆香港出現大陸難民潮。

◆美國對古巴海上封鎖，是為「古巴危機」。

◆美蘇召開裁軍會議於日內瓦。

◆普普藝術盛行。

1963

◆中國文化大學設立美術系，孫多慈任主任。

◆「國際藝術教育學會」邀我國藝術家加入。

The prints *The Preachers*, *The Lins' Garden in Wufeng* and *Growth* were displayed in the Taiwan Contemporary Art Exhibition at Yayuan Gallery in Kowloon Qixiandao, Hong Kong (May 1ˢᵗ - 5ᵗʰ).

◆ 以雕塑〔蓮〕（〔輪迴〕）、〔曲直〕、〔運行不息〕（〔伸長〕、〔昇華〕）、〔如意〕（〔氣壓與引力〕）參展第七屆「五月美展」於國立台灣藝術館（05.25-06.03）。

The sculptures *Lotus* (*Transmigration*), *Curve & Straight Lines*, *Endless Revolution* (*Extension, Sublimation*) and *As You Wish* (*The Atmosphere And The Gravity*) were displayed in The 7ᵗʰ Fifth Moon Group Art Exhibition held at National Taiwan Arts Education Center (May 25ᵗʰ - June 3ʳᵈ).

◆ 完成台北新中國飯店浮雕〔旅程〕。

The relief *Itinerary* at the Taipei New China Hotel was completed.

◆ 完成高雄高等工業職業學校〔昇華〕（〔噴泉（二）〕）（04）。

The work *Sublimation (Fountain (2))* at the Kaohsiung Industry Vocational School was completed (April).

◆ 完成台北南港胡適公園銅雕〔胡適之像〕（11）。

The bronze sculpture *Dr. Hu, Shih* at Dr. Hu, Shih Park in Nangang, Taipei was completed (November).

◆ 完成新竹法源寺華藏寶塔內二樓水泥灌鑄浮雕〔文殊師利菩薩〕、三樓水泥灌鑄浮雕〔釋迦牟尼佛趺坐像及菩薩飛天背景〕。

The works *Bodhisattva* and *Sakyamuni Buddha* at Fayuan Temple in Hsinchu were completed.

◆ 銅雕〔林老太太像〕、〔如意〕（〔氣壓與引力〕）、〔賣勁〕（〔力田〕）、〔青春永固〕、〔蓮〕（〔輪迴〕）、〔喋喋不息〕、〔渴望〕（〔渴慕〕）、〔曲直〕等。

The bronze sculptures *Old Mrs. Lin*, *As You Wish* (*The Atmosphere And The Gravity*), *Strength* (*The Power of Sow*), *Forever Young*, *Lotus* (*Transmigration*), *Ceaseless*, *Adoration* (*Admiration*) and *Curve & Straight Lines* etc.

◆ 設計〔第一屆中國國際影展獎牌〕。

Designing the medals for The 1ˢᵗ International Chinese Movie Festival.

◆ 設計〔金馬獎〕、〔金手獎〕獎座。

Designing the trophies for the Golden Horse Award and the Golden Hand Award.

◆ 版畫〔太空蛋（二）〕、〔文化交流〕、〔力〕、〔春（一）〕、〔秋（一）〕等。

The prints *Space Egg (2)*, *Culture Exchange, Force, Spring (1)* and *Autumn (1)* etc.

1964

◆ 發表〈靈性良知創造力〉於《藝術論壇》（01.15）。

The article "Intelligence, Intuitive Ability, Creativity" was published in *Art Forum* (January 15ᵗʰ).

◆ 陪同于斌主教晉見教宗保祿六世，並致贈銅雕〔渴望〕以感謝羅馬教廷支持輔大在台復校（03.14）。

To thank the Vatican for the support on re-opening Fu Jen Catholic University in Taiwan, Yuyu accompanied Cardinal Yu-Bin to visit Pope Paul VI and presented the bronze sculpture *Adoration* as a gift (March 14ᵗʰ).

◆ 旅義首次個展於義大利米蘭來格納努城（Legnano）凌霄閣畫廊（Galleria del Grattacielo），共展出四十多幅版畫與十件雕塑（04）。

Yuyu's first solo exhibition in Italy was held at Galleria del Grattacielo in Legnano, Milan, during his residence there. Over forty prints and around ten sculptures were displayed (April).

◆ 個展於義大利杜林（Torino）龐圖畫廊（Galleria IL Punto）（06.01-06.15）。

The solo exhibition was held in Galleria IL Punto, Torino, Italy (June 1ˢᵗ - 15ᵗʰ).

◆ 以十四件版畫及兩件雕塑參展羅馬「中國公教藝術展」（11.07-11.21）。

Fourteen prints and two sculptures were displayed in the China Artists Art Exhibition in Rome (November 7ᵗʰ - 21ˢᵗ).

◆ 旅義三年期間，創作一系列街頭、裸女、人像等速寫作品。

During his 3-year residence in Italy, Yuyu created a series of sketches about streets, nudes and portraits.

楊英風攝於羅馬街頭

楊英風在義大利龐圖畫廊舉行個展

楊英風至義大利後的第一次個展於米蘭來格納努城（Legnano）凌霄閣畫廊（Galleria del Grattacielo）舉行，共展出四十多幅版畫與十件雕塑，圖為展場入口處

楊英風與教宗保祿六世（右）合影〔左圖〕

【創作 Creations】

◆ 教宗保祿六世收藏銅雕〔渴望〕。

Pope Paul VI collected the bronze work *Adoration*.

◆ 以版畫〔鳳凰生矣〕、〔龍舞〕、陶器〔鎮獅〕、油畫〔春節〕參展「世界除夕」國際畫展於羅馬 Condotti
Street 藝廊（12.05-1965.01.05）。

The prints *Birth of A Phoenix* and *Dragon Dance*, the pottery *The Stone God* and the oil painting *Chinese New Year* were displayed in the International Exhibition, the World New Year's Eve, at Condotti Street Gallery in Rome (December 5th - January 5th, 1965).

◆ 〔虛靜觀其反覆‧羅第 9 號〕（〔靈靜觀其反覆〕）等版畫作品，獲義大利國立羅馬現代美術館收藏。

The prints *Changes Preemployed in Silence: R.9 (Changes Preemployed in Peace)* and some others were collected by the National Modern Fine Arts Museum in Rome, Italy.

◆ 浮雕〔春牛圖〕（〔鐵牛〕）等。

The relief *Spring Ox (Iron Ox)* etc.

◆ 銅雕〔耶穌受難圖〕（〔十字架〕）、〔心造〕、〔雷吼〕、〔古代教堂〕等。

The bronze sculptures *The Cross*, *Created by Heart*, *Thunderbolt* and *Ancient Church* etc.

◆ 陶雕〔迷〕、〔源〕、〔吻〕、〔豪〕、〔巨浪〕、〔芽〕等。

The pottery sculptures *Fascination*, *Origin*, *Kiss*, *Heroic*, *Gigantic Waves* and *Spout* etc.

◆ 版畫〔雪中送炭〕、〔昂然千里〕、〔潤生〕、〔靜虛緣起〕等。

The prints *Helping*, *Advance*, *Joy of Life*, and *Origin* etc.

◆ 水彩〔羅馬萬聖殿〕等。

The watercolor *Il Pantheon, Roma* etc.

◆ 油畫〔利馬竇在故宮〕、〔大地回春〕等。

The oil paintings *Pope Matteo* and *Spring Again over The Good Earth* etc.

1965

◆ 參展「中華民國現代派藝展」於義大利羅馬展覽大廈藝術畫廊，共二十四位台灣藝術家參展。展覽由
駐義大使于焌吉策畫，楊英風擔任聯絡及匯集作品之工作（01）。

Along with 23 other Taiwanese artists, Yuyu participated in the R.O.C. Modern School Art Exhibition at the Art Gallery of Exhibition Mansion in Rome, Italy. The ambassador in Italy, Mr. Jun-Ji Yu organized this event, and Yuyu coordinated and collected the artworks (January).

◆ 協助策畫並參展義大利費爾摩市政府「國際和平畫展」（04）。

Organizing and participating in the International Peace Exhibition held by Feiermo City Government, Italy (April).

◆ 雕塑版畫個展於比利時斯巴城（Spa）（05.22-06.10）。

Yuyu's solo exhibition displayed his sculptures and prints was held in Spa, Belgium (May 22nd - June 10th).

◆ 個展於義大利威尼斯國際畫廊，展出版畫、雕塑共四十餘件（08.05-08.22）。

Yuyu's solo exhibition was held in Venezia International Gallery, Italy. More than forty pieces of his prints and sculptures were displayed (August 5th - 22nd).

◆ 獲聘為第五屆「全國美術展覽會」籌備委員（08.15）。

Being a committee member of The 5th National Fine Arts Exhibition (August 15th).

◆ 就讀義大利國立羅馬藝術學院雕塑系。

Studying in the Sculpture Department of the Accademia di Belle Arti, Rome, Italy.

◆ 由裴波勒（Pictro Giampoli）推薦，加入義大利銅幣徽章雕塑家協會會員，成為台灣第一位銅章雕塑
家。

Recommended by Pictro Giampoli, Yuyu joined the Copper Coin Sculptors Association in Italy and became the first copper coin sculptor in Taiwan.

1964年春，楊英風攝於羅馬 Borghese 美術館的雕塑作品前

羅馬的工作室一隅

楊英風在羅馬留學期間向銅章雕刻家裘波勒（PICTRO GIAMPOLI，左）學習銅章雕刻
藝術，圖為兩人合攝於工作室

國 內 外 大 事 記

◆ 國立中央圖書館成立「西方藝術圖書室」。

◆ 凌波主演〈梁山泊與祝英台〉首演。

◆ 楊傳廣十項運動創世界紀錄。

◆ 花蓮港開放為國際港。

◆ 美國甘迺迪總統遇刺，詹森繼任。

◆ 美國黑人民權運動。

◆ 沙烏地阿拉伯廢除奴隸制度。

1964

◆「自由美術協會」成立，並舉行首展。

◆ 李錫奇、韓湘寧代表我國出席第四屆東京國際版畫
 展。

◆ 國立藝專增設美術科夜間部。

◆ 吳濁流創刊《台灣文藝》。

◆ 吳濁流《亞細亞的孤兒》中文版。

◆ 松山國際機場大廈落成啓用。

◆ 台大教授彭明敏被捕。

◆ 澎湖跨海大橋動工。

◆ 中共與法國建交，中華民國宣佈與法斷交。

◆ 中共發動文化大革命。

◆ 中國第一次核子試爆。

◆ 第十八屆奧運在日本東京舉行。

◆ 麥克阿瑟病逝。

◆ 羅森柏獲威尼斯雙年展大獎。

1965

◆ 故宮遷至外雙溪，並開始公開展覽。

◆《劇場》季刊創刊。

◆ 台灣文學獎成立。

◆《文星》被迫停刊。

◆ 王白淵逝世。

◆ 新聞局公佈第一屆電影金馬獎。

◆ 聯合國大會以 56：49 反對中共加入聯合國。

◆ 戴高樂連任法國總統。

◆ 英國「披頭四」搖滾樂團風靡全球。

◆ 馬可仕就任菲律賓總統。

◆ 美國介入越戰。

◆ 史懷哲逝世。

【創作 Creations】

◆ 銅雕〔耶穌復活〕參展羅馬 Condotti Street 藝廊「國際復活節畫展」（04）。

The bronze sculpture *Resurrection* was displayed in the International Easter Painting Exhibition at Condotti Street Gallery, Rome (April).

◆ 銅雕〔古代教堂〕參展梵諦岡「聖教藝術展」（12）。

The bronze sculpture *Ancient Church* was displayed in the Religion Art Exhibition in the Vatican (December).

◆ 開始嘗試以不銹鋼為創作媒材，創作首件不銹鋼作品〔歡迎訪問的太陽〕。

Yuyu started to use stainless steel as the material for creation, and *Welcoming The Visiting Sun* was his first stainless steel work.

◆ 版畫〔島慶寒梅盛・炮響振天鳴〕等。

The print *Celebration* etc.

◆ 油畫〔羅馬茶座〕、〔羅馬瑪歌娜廣場〕、〔龍〕等。

The oil paintings *Roman Roadside Tea-Stall*, *La Piazza Margana Di Roma* and *Dragon* etc.

楊英風攝於羅馬住所

1966

◆ 入義大利國立造幣雕刻專校研究。

Studying in the National Copper Coin Sculpture Academy, Italy.

◆ 個展於義大利羅馬福羅西諾那城的拉・莎蕾塔畫廊（01）。

Yuyu's solo exhibition was held at La Saletta Gallery in the Frosinora city, Rome (January).

◆ 個展於義大利羅馬 Galleria IL Bilico（02.03-02.19）。

Yuyu's solo exhibition was held at Galleria IL Bilico, Rome (February 3rd - 19th).

◆ 個展於義大利那波里現代藝術畫廊（02.23-03.06）。

Yuyu's solo exhibition was held at Naboli Modern Art Gallery, Italy (February 23rd - March 6th).

◆ 個展於義大利西西里島梅西納城的鳳塔閣畫廊（03.19-04.02）。

Yuyu's solo exhibition was held at Fondaco Gallery in Messina Town, Sicily (March 19th - April 2nd).

◆ 獲義大利第一屆「藝術及文化奧林匹克大會」油畫金章獎及雕塑銀章獎（05）。

Awarded a gold medal for oil painting and a silver medal for sculpture in The 1st Olimpiadi d'Artee Cultura, Abano Terme, Italy (May).

◆ 由義大利羅馬返回台灣（10.07）。

Returning to Taiwan from Italy (October 7th).

◆ 發表〈我在羅馬〉於《幼獅文藝》（10）。

The article "I'm in Rome" was published in *Youth Literary* (October).

◆ 舉辦「義大利銅章雕刻展」於歷史博物館，為引進銅章雕刻之先驅（12）。

Yuyu organized the Italian Copper Coin Sculpture Exhibition at the National Museum of History in Taipei and was praised as a pioneer of introducing copper coin sculpture to Taiwan (December).

◆ 獲選第四屆全國十大傑出青年金手獎，為台灣雕塑界第一人。

Receiving the honor of The 4th Annual Top Ten National Outstanding Youths, Yuyu was the first one from the sculpture field.

◆ 抽象版畫四件入選第八屆巴西聖保羅雙年展。

Four abstractive prints were displayed in The 8th Sao Paulo Art Biennial.

【創作 Creations】

◆ 完成陽明山中山樓庭院大型陶瓷浮雕。

The grand ceramic relief at the garden of Yangmingshan Zhongshan Hall was completed.

◆ 銅雕〔楊翼注像〕等。

The bronze sculpture *Mr. Yang, Yijhu* etc.

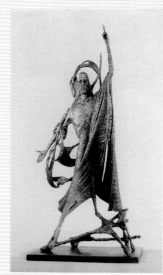

楊英風參展羅馬 Condotti Street Gallery 藝廊「國際復活節畫展」的銅雕作品〔耶穌復活〕

楊英風以銅章雕刻家裘波勒的女兒葛莉娜為模特兒，創作了他的銅章處女作〔葛莉娜紀念章〕

楊英風與其參展作品攝於「中華民國現代派藝展」會場內，此展由駐義大使　楊英風於羅馬 Bilico 藝廊舉辦個展
于焌吉策畫，楊英風負責聯絡及匯集作品

1965 年底楊英風於羅馬自宅歡送呂儒經副武官回國時之聚餐留影。右起為劉梅
緣、黃演鈔夫婦、呂副武官、劉梅緣之妻、曾堉及楊英風

楊英風為台灣雕塑界第一人獲選全國十大傑出青年金手獎，圖為楊英風當選後　楊英風與席德進（左）攝於羅馬
返家慶祝四十歲生日

◆銅章〔葛莉娜紀念章〕、〔愛娃波克紀念章〕、〔羅光主教像〕、〔長夜漫漫望明月〕等。

The copper coin sculptures *Collina Medallion*, *Evapoke Medallion*, *Luo-Quang Bishop* and *Parents* etc.

◆油畫〔羅馬郊外〕等。

The oil painting *Suburb of Rome* etc.

◆擬陳誠故副總統銅像紀念公園景觀雕塑規畫設計（1966-1978）。

Yuyu drafted the design of the lifescape sculpture for the late Vice President Chen, Cheng Memorial Park (1966 - 1978).

1967

◆任銘傳女子專校商業專科學校專任教授（09.01）。

Teaching in Ming Chuan Women's Business College (September 1st).

◆發表〈裸女與開發——建築不與藝術結合、永遠是可憎的！〉於《藝術與建築》（10.24）。

The article "Nude and Development–It is horrible not combining architecture with art !" was published in *Art and Architecture* (October 24th).

◆任花蓮大理石工廠顧問，開啓一系列石雕創作；另外，也因太魯閣之優美景色，發展出一系列「山水」雕塑。

Yuyu was employed as a consultant by the Hualien RSEA Marble Plant and started his stone sculpture creations. Stunned by the beautiful scenery in Taroko, he created his *Taroko Landscape Series*.

◆任文化大學藝術學院、淡江文理學院等校教授。

Teaching in the Art College of the Chinese Culture University and the College of Arts and Sciences, Tamkang (Tamkang University today).

◆應聘為「中華民國第一屆建築金鼎獎」評審委員。

Being the examiner of The R.O.C.'s 1st Architectural Golden Vessel Award.

◆參展巴西聖保羅國際藝展。

Participating in the Sao Paulo Art Biennial.

◆個展於台北市撫順街英文中國郵報畫廊。

Yuyu's solo exhibition was held at the English China Post Gallery in Fushun Street, Taipei.

【創作 Creations】

◆完成台灣省土地改革紀念館大門浮雕〔市地改革〕。

The relief *Urban-Planning Reformation* at the gate of Taiwan Land Reform Memorial Hall was completed.

◆完成陳誠紀念公園銅雕〔陳誠先生〕塑像。

The bronze sculpture *Mr. Chen, Cheng* was completed at Chen, Cheng Memorial Park.

◆石雕〔龍種〕、〔寶島〕、〔燈塔〕、〔堡壘〕、〔旭日〕、〔開發〕、〔小鎮〕、〔林間小路〕、〔高樓大廈〕等。

The stone sculptures *Dragon Seed*, *The Treasure Island*, *Lighthouse*, *Fort*, *Rising Sun*, *Developing*, *A Small Town*, *A Path in The Woods* and *Highrises* etc.

◆銅雕〔海鷗〕、〔育〕、〔運行不息〕、〔大地春回〕、〔人間〕等。

The bronze sculptures *Sea Gull*, *Upbringing*, *Eternal Revolution*, *Spring Revisited* and *The World* etc.

◆完成花蓮榮民大理石工廠大門景觀雕塑〔昇華〕。

The lifescape sculpture *Sublimation* was completed atThe Hualien RSEA Marble Plant.

◆設計〔學生美展特選獎〕獎章等。

Designing the medal *Students' Art Competition Award of Excellence* etc.

◆完成梨山賓館前公園石雕噴泉設計。

The stone fountain sculpture design was completed in front of Lishan Guest House.

◆擬黎巴嫩貝魯特國際公園「中國公園」規畫設計（1967-1973）。

Drafting *Chinese Yard* at International Park in Beirut, Lebanon (1967 - 1973).

黎巴嫩貝魯特國際公園中國庭園之〔挹蒼閣〕模型

楊英風（左二）與學生楊平猷（右一）、周鍊（右二）、周義雄（左一）攝於梨山賓館作品前

楊英風攝於梨山賓館石雕噴泉作品（柯錫杰攝）

羅馬 Bilico 畫廊為楊英風舉行個展時所印製的宣傳簡介

楊英風（中）正在製作美國德州國際博覽會
中華民國館正廳的大理石噴水池

楊英風攝於太魯閣峽谷〔右圖〕

國 內 外 大 事 記

1966

◆「世紀美術協會」成立，並舉行首展。

◆「畫外畫會」成立，並舉行首展。

◆中華民國第一屆世界兒童畫展在台北新莊國小舉
　行。

◆私立高雄東方工專成立美術工藝科。

◆席德進返台，開始研究台灣民間藝術。

◆《台灣文藝》第一屆台灣文學獎頒獎。

◆中山文藝獎成立。

◆第一屆國民大會臨時會通過修正動員戡亂時期臨時
　條款。

◆高雄出口區正式啓用。

◆大學聯招會決定分四組舉行。

◆印度甘地夫人出任印度總理。

◆印尼正式重返聯合國。

◆雕塑家傑克梅第逝世。

◆華德狄斯奈逝世。

1967

◆國立師範大學藝術系改為美術系。

◆國立藝專將美術科雕塑組獨立為雕塑科。

◆《純文學》創刊。

◆中華文化復興運動推行委員會成立。

◆「ＵＰ展」於國立藝術館。

◆「不定型畫展」於台北文星畫廊。

◆「南部現代美術會」成立。

◆總統明令設置動員戡亂時期國家安全會議。

◆教育部公佈「大專學生暑期集訓實施辦法」。

◆台北市正式改為直轄市。

◆史明於東京成立「台灣獨立連合會」。

◆美軍參加越戰人數超過韓戰；英哲學家羅素發起
　「審判越南戰犯」，判美國有罪；美國各地興起反
　越戰聲浪。

◆南非施行人類史上第一次心臟移植手術。

◆東南亞國協（ASEAN）成立。

◆以色列與阿拉伯國家「六日戰爭」爆發。

1968

◆《藝壇》月刊創刊。

1968

◆ 獲聘為第九屆巴西聖保羅雙年展國內參展藝術家提名委員會委員（02）。

Being the nominator for the Internal Participant Artists Committee of The 9th Sao Paulo Art Biennial(February).

◆ 與陳正雄聯展於日本東京保羅畫廊，展出「石雕系列」及其他作品共三十二件（02.26-03.09）。

The joint exhibition with Mr. Zheng-Xiong Chen was held at the Paul Gallery in Tokyo, Japan. There were 32 works displayed including *the Stone Sculpture Series* (February 26th - March 9th).

◆ 受邀為第一屆中國雲裳小姐評審委員（05.24-06.08）。

Invited as the judge of The 1st China Dressing Lady Contest (May 24th - June 8th).

◆ 朱銘拜於門下（12.17）。

Ju-Ming became one of Yuyu's pupils (December 17th).

◆ 受邀為國際造型藝術家協會中華民國代表。

Invited to be the representative of the R.O.C. in the International Plastic Arts Association.

◆ 受邀成為日本建築美術工業協會會員。

Invited as a member of the Architectural Art Industry Association, Japan.

楊英風為宜蘭礁溪大飯店中庭所創作的景觀雕塑〔噴泉〕

【創作 Creations】

◆ 銅雕〔人間〕、〔育〕、〔運行不息〕參展第九屆巴西聖保羅雙年展（02）。

The bronze sculptures *The World*, *Upbringing* and *Eternal Revolution* were displayed in The 9th Sao Paulo Art Biennial (February).

◆ 銅雕〔運行不息〕獲東京國立近代美術館收藏（03.25）。

The bronze sculpture *Eternal Revolution* was collected by the National Museum of Modern Art, Tokyo (March 25th).

◆ 完成台北泛亞大飯店浮雕〔天行健〕（〔鴻運貞元〕）。

The relief *Nature Never stops its own courses (Good Luck)* was completed at the Trans-Asia Hotel, Taipei.

◆ 完成台北許金德公寓浮雕〔鳳凰生矣〕。

The relief *Birth of A Phoenix* was completed at Jin-De Xu's Apartment, Taipei.

◆ 完成台北國賓飯店地下室酒廊景觀浮雕〔酒洞天〕。

The lifescape relief *The Cave* at the wine gallery at the Ambassador Hotel, Taipei.

楊英風為花蓮機場入口處所設計的景觀雕塑〔大鵬〕是使用碎裂的大理石拼貼而成

◆ 為國父紀念館設計〔國父銅像模型〕。

Designing the model of Dr. Sun, Yat-Sen's bronze statue at National Dr. Sun, Yat-Sen's Momerial Hall.

◆ 完成美國德州國際博覽會中華民國館正廳大理石噴水池景觀設計。

The marble fountain lifescape design was completed at the main hall of R.O.C. Pavilion in the Texas International Exposition, USA.

◆ 擬新加坡景觀雕塑〔展望〕。

Drafting the lifescape sculpture *Prospect* in Singapore.

◆ 擬花蓮太魯閣口發展計畫。

Drafting the development program of Taroko, Hualien.

1969

◆ 與楊景天、吳明修等成立「呦呦藝苑」，結合雕塑與建築，推動生活藝術化運動（01.30）。

Together with Jing-Tian Yang and Ming-Xiu Wu, Yuyu founded *the Yu Yu Art Studio*. With a view towards sculpture and architecture, this studio promoted a movement that emphasized bringing art into daily life (January 30th).

◆ 獲中華民國畫學會第六屆畫學版畫金爵獎（02.23）。

Winning the Golden Cup Award of The 6th print contest held by the R.O.C. Painting Association (February 23rd).

◆ 獲聘為我國參加第十屆巴西聖保羅國際雙年展展覽品審選委員（03.28）。

Being as the examiner of The 10th Sao Paulo Art Biennial (March 28th).

楊英風（右）與東京保羅畫廊主人渡部清合影於雕塑展展場

楊英風與作品〔開發〕攝於東京保羅畫廊雕塑個展

第六屆畫學金爵獎得主：右起為裝飾畫家王楓、版畫家楊英風、水彩畫家趙澤修、中華民國畫學會常務理事馬壽華、油畫家胡奇中、國畫家林玉山、美術理論家徐復觀

◆《大學雜誌》創刊。

◆「中國水墨學會」成立。

◆陳漢強等組成「中華民國兒童美術教育協會」。

◆李梅樹帶領國立藝專雕塑科學生利用寒假參與三峽祖師廟重修工程。

◆立法院通過九年國民教育實施條例。

◆行政院通過台灣地區家庭計劃實施辦法。

◆台北市禁行人力三輪車，進入計程車時代。

◆台東紅葉棒球隊擊敗日本。

◆全台實施九年國民教育。

◆台大醫院完成我國首次腎臟移植手術。

◆日本作家川端康成獲諾貝爾文學獎。

◆美國黑人民權運動領袖金恩遇刺。

◆尼克森當選美國總統。

◆美國太空人阿羅八號搭載太空人，首度進入月球軌道。

◆法國學生大規模反政府示威。

◆歐洲共同市場成立關稅同盟。

◆封答那逝世。

1969

◆「國際造型藝術家協會」成立。

◆「圖騰畫會」成立。

◆劉國松畫作〔地球何許？〕獲美國「國際美展」首獎。

◆《文藝》月刊創刊。

◆金龍少棒隊奪世界冠軍。

◆中國電視公司開播。

◆中華民國第一屆發明展揭幕。

◆十七國日內瓦裁軍會議復會。

◆美太空船阿波羅十一號登陸月球。

◆巴解組織選出阿拉法特為議長。

◆戴高樂下台，龐畢度當選法國總統。

◆美國掀起反越示威。

◆利比亞政變，格達費掌權。

1970

◆教育部文化局「文藝中心」揭幕。

◆「中華民國版畫學會」成立。

◆「北市美術教師聯誼會」成立。

◆ 受葉公超之託，接下 1970 年 3 月日本大阪萬國博覽會中華民國館之景觀設計，與中華民國館設計者貝聿銘合作，開華人建築師貝聿銘與台灣雕塑家合作之首例（10）；並另外承接中華民國館附設榮民大理石工廠攤位佈置設計及餐廳陳列品設計工作（11）。

By request of Mr. Gong-Chao Ye, Yuyu designed the lifescape for the R.O.C. Pavilion at EXPO'70 Osaka, Japan. He also cooperated with I. M. Pei, the designer of the R.O.C. pavilion, making the first example that the Chinese architect I. M. Pei cooperated with a Taiwanese sculptor (October). Yuyu also designed the stand and the exhibit layout of the restaurant at The Hualien RSEA Marble Plant in the R.O.C. Pavilion (November).

◆ 成為日本建築美術工業協會特別會員。

Being a special member of the Architectural Art Industry Association, Japan.

【創作 Creations】

◆ 石雕〔慈壽玉石〕成為蔣經國先生致贈蔣宋美齡女士之禮物。

Yuyu's stone sculpture *Jade of Cishou* was the present from the late President Ching-Kuo Chiang to his mother Mei-Ling Chiang-Song.

◆ 銅雕〔東與西〕等。

The bronze sculpture *East And West* etc.

◆ 完成花蓮航空站景觀雕塑〔大鵬〕（〔大鵬（一）〕）。

The lifescape *The Roc (The Roc (1))* at Hualien Airport was completed.

◆ 設計日本大阪萬國博覽會中國館前之景觀雕塑，並完成一系列試作：〔夢之塔〕、〔太魯閣〕、〔水袖〕、〔沖天〕、〔神禽〕、〔山水〕、〔京劇的舞姿〕等。

Yuyu designed the lifescape for the R.O.C. Pavilion at EXPO'70 Osaka, Japan and completed a series of attempts: *Tower of Dreams*, *Taroko Gorge*, *Moving Sleeve*, *Soaring to The Sky*, *Divine Bird*, *Scenery* and *The Dance of Chinese Opera* etc.

◆ 完成宜蘭礁溪大飯店景觀雕塑〔噴泉〕（〔噴泉（三）〕）及景觀設計。

Designing the lifescape for the China Hotel (1969 - 1971). The lifescape sculpture *Fountain (Fountain (3))* and landscape design were completed at Jiaoxi Hotel, Yilan.

楊英風的石雕作品〔慈壽玉石〕是蔣經國先生致贈蔣宋美齡女士之禮物

1970

◆ 發表文章〈一個夢想的完成〉。

The article "A Dream Became Realized" was published.

【創作 Creations】

◆ 完成花蓮亞士都大飯店景觀浮雕〔森林〕、雕塑〔龍柱〕。

The lifescape relief *Forest* and the sculpture *Dragon Pillar* were completed at Astar Hotel, Hualien.

◆ 銅雕〔有容乃大〕等。

The bronze sculpture *Evolution* etc.

◆ 完成大力鐘錶公司中壢廠景觀雕塑〔夢之塔〕（〔復活〕）。

The lifescape sculpture *Tower of Dreams* (*Resurrection*) was completed at Da-Li Watch Company, Jhongli factory.

◆ 不銹鋼雕塑〔菖蒲〕、〔海龍〕等。

The stainless steel sculptures *Calamus* and *Sea Dragon* etc.

◆ 完成日本大阪萬國博覽會中國館前之景觀雕塑〔鳳凰來儀〕，為創作生涯中最重要的作品之一。

The lifescape sculpture *Advent of The Phoenix* was completed at the R.O.C. Pavilion at EXPO'70 Osaka, Japan. This piece of artwork is one of the most important creations of Yuyu's career.

◆ 設計日本大阪萬國博覽會中華民國館榮民大理石工廠攤位佈置，並協助開發一系列大理石工藝品。

Yuyu designed the stand of The Hualien RSEA Marble Plant in the R.O.C. Pavilion at EXPO'70 Osaka in Japan, and assisted in creating a series of marble craftworks.

楊英風與建築師貝聿銘（左）合影

楊英風在大阪萬國博覽會會場與作品〔鳳凰來儀〕合影

楊英風（右）與大阪萬國博覽會雕刻藝術總監負責人，也是太陽塔雕刻的設計和製作人岡本太郎先生（左）合影

楊英風與當時在花蓮玉里榮鑫礦區發現的蛇紋石合影

楊英風（右三）於1970年6月獲邀參加駐黎巴嫩大使繆陪基（中坐戴墨鏡者）所舉辦的酒宴〔左圖〕

◆ 完成花蓮航空站景觀設計，以及浮雕〔太空行〕、庭石設計〔魯閣長春〕等（1969-1970）。

The lifescape sculpture design was completed at Hualien Airport, as well as the relief *Space Trip* and the garden design *Toroko Evergreen* etc. (1969 - 1970).

1971

◆ 個展「雕塑與環境設計」於新加坡。

Yuyu's solo exhibition, *Sculpture and Environment Design*, was held in Singapore.

【創作 Creations】

◆ 不銹鋼雕塑〔心鏡〕（〔心像〕）參展日本雕刻之森美術館「第二屆現代國際雕塑展」。

The stainless steel sculpture *Mirror of The Soul* (*Images of The Mind*) was displayed in The 2nd Modern International Sculpture Exhibition at The Hakone Open-air Museum, Japan.

◆ 版畫〔剎那〕、〔魔術〕。

The prints *Momentary* and *Magic*.

◆ 完成新加坡文華大酒店景觀設計，包括浮雕〔朝元仙仗圖〕（〔八十七神仙圖卷〕）、〔文華六器〕、〔天女散花〕、〔漢代社會風俗圖〕、〔文華群瑞〕、〔瑞藹門楣〕，與景觀雕塑〔晨曦〕、〔大鵬〕（〔大鵬（二）〕）、〔玉宇璧〕。

The designs for the Meritus Mandarin Singapore were completed, including the reliefs *A Procession of Taoist Immortals to Visit Their Patriarch* (*Eighty-Seven Celestials*), *The Six Implements*, *The Celestial Maidens dispersing flowers*, *Social Life of The Han Dynasty*, *Culture And Glory to The Extreme*, *Good Fortune Bestowed on The Family*, the lifescape sculptures *Dawn*, *The Roc* (*The Roc* (2)) and *The Jade Universe Wall*.

新加坡文華大酒店景觀浮雕〔朝元仙仗圖〕製作過程

◆ 完成花蓮美崙國中校門設計。

The school gate design of Meilun Junior High School in Hualien was completed.

◆ 擬新加坡首邦大廈庭園景觀雕塑〔新加坡的進展〕。

Drafting the garden lifescape sculpture *The Development of Singapore* for the Capital Mansion, Singapore.

楊英風為新加坡文華酒店設計的景觀雕塑〔玉宇璧〕在沒有綠意的空間中有屏風的效果

1972

◆ 於新加坡文華酒店一樓舉行個展(03.18-03.31)。

Yuyu's solo exhibition was held at the Meritus Mandarin Singapore (March 18th - 31st).

◆ 發表〈從一顆石頭來看世界：東方雕塑第一課——認識石頭〉於《美術雜誌》（12）。

The article "Look at the World from a Stone: The First Lesson of Eastern Sculpture–To Know Stones" in *Fine Arts Magazine* was published (December).

◆ 獲中外新聞社聘為「優良建材金龍獎」評審委員（12）。

Being the examiner of the Golden Dragon Award for the Best Building Materials by Home and Abroad News Press (December).

【創作 Creations】

◆ 完成台北可樂娜餐廳浮雕〔天外天〕。

The relief *Higher Above* at Elena restaurant in Taipei was completed.

◆ 木雕〔失樂園〕（〔鶼鰈情深〕、〔男與女〕）、〔太極（二）〕等。

The wood sculptures *Paradise Lost* (*Lust, Male and Female*), *Tai-Chi* (2) etc.

◆ 石雕〔鳳鳴〕等。

The stone sculpture *Crow of The Phoenix* etc.

◆ 銅雕〔龍穴〕、〔太極（一）〕、〔風雲〕、〔起飛（一）〕（〔變化〕）等。

The bronze sculptures *Dragon's Home*, *Tai-Chi*(1), *Windstorm*, and *Taking Off* (1) (*Metamorphosis*) etc.

◆ 完成新竹法源寺大殿水泥灌鑄〔釋迦牟尼佛趺坐像〕。

The cement sculpture *Sakymuni Buddha* was completed at Fayuan Temple, Hsinchu.

楊英風一直盼望〔夢之塔〕建築景觀規畫案有朝一日能夠付諸實現

楊英風（中）與弟子們（左為朱銘）製作新加坡文華大酒店景觀浮雕〔朝元仙仗圖〕

楊英風（後排左）、妻子（前排左）、岳母（前排中）、么子奉璋（前排右）與覺心法師（後排右）合影於為新竹法源寺所作的〔釋迦牟尼佛趺坐像及菩薩飛天背景〕前

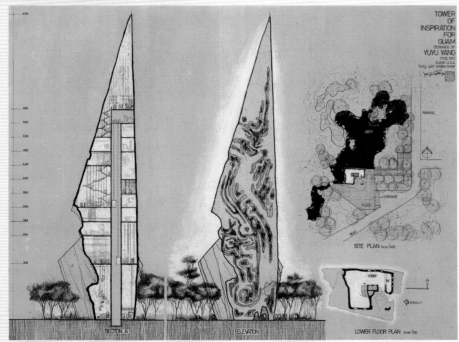

為規畫美國關島遊樂設施所提出的景觀雕塑建築〔夢之塔〕藍圖

國 內 外 大 事 記

◆「上上畫會」成立。

◆私立台南家專成立美術工藝科 。

◆陳庭詩獲韓國國際版畫展獎。

◆《中國書畫》月刊創刊。

◆《美術月刊》創刊。

◆「台灣水彩畫協會」成立。

◆首屆全國兒童美展揭幕。

◆台獨聯盟成立。

◆蔣經國在紐約遇刺脫險。

◆中華電視台成立。

◆紀政 100 公尺短跑獲金牌，創亞運紀錄。

◆中華航空開闢中美航線。

◆布袋戲「雲州大儒俠」風靡，引起立委質詢。

◆萬國博覽會於日本。

◆日本小說家三島由紀夫自殺身亡。

◆索忍尼辛獲諾貝爾文學獎。

◆超寫實主義於美國盛行。

1971

◆第一屆全國雕塑展。

◆第一屆亞洲兒童畫展。

◆第一屆全國版畫展。

◆劉獅等成立中華民國雕塑學會。

◆蒲添生完成〔蔣公騎馬銅像〕於高雄三多路與中山路圓環。

◆私立實踐家專成立美術工藝科。

◆「高雄美術協會」成立。

◆膠彩畫家組織「長流畫會」。

◆《漢聲》雜誌英文版創刊。

◆《文學雙月刊》創刊。

◆《雄獅美術》創刊。

◆《台灣時報》創刊。

◆紀政獲 1970 世界最佳田徑女選手獎。

◆澎湖跨海大橋通車。

◆中華巨人少棒獲世界冠軍。

◆美、日簽訂沖繩歸還日本協定。

◆中共進入聯合國。中華民國宣布退出聯合國。

◆尼克森命駐越南美軍停止軍事行動。

◆美國國務卿季辛吉秘訪中國大陸。

◆ 不銹鋼雕塑〔都會的空間〕。

The stainless steel sculpture *City Space*.

◆ 完成新加坡紅燈天橋市場人行道天然白大理石景觀雕塑〔星際〕。

The natural white marble lifescape sculpture *Cosmos* was completed at the Clifford Pier Overpass Market, Singapore.

◆ 版畫〔姊妹〕。

The print *Sisters*.

◆ 完成新竹法源寺大殿地面設計〔法界須彌圖〕。

The floor design *Buddhist World* was completed at the main hall of Fayuan Temple in Hsinchu.

◆ 完成新加坡連氏大廈正廳水景設計〔龍躍〕（〔隕石舞會〕）。

The water view design *Dragon's Leap (Aerolites' Party)* was completed at the Lians' Mansion, Singapore.

◆ 擬美國關島觀光遊樂設施計畫案，提出〔夢之塔〕景觀雕塑建築構想。

Drafting the project of tourist entertainment facilities in Guam, Yuyu proposed the concept of the lifescape sculpture building *Tower of Dreams*.

楊英風攝於故宮

紐約華爾街東方海外大廈前之〔東西門〕

1973

◆ 發表〈雕塑的一大步——景觀雕塑展的第一個十年〉於《美術雜誌》（03.01）。

The article "Sculpture Moves Ahead–The First 10 years of Lifescape Sculpture Exhibitions" was published in *Fine Arts magazine* (March 1st).

◆ 發表〈金、木、水、火、土的世界——人造景觀、景觀造人〉於日本京都「國際造型藝術家會議」（03）。

The thesis "World of Metal, Wood, Water and Fire–People made Lifescape, and Lifescape Influences Human Beings" was issued at the International Plastic Artists Association in Kyoto, Japan (March).

◆ 與李再鈐、朱銘、陳庭詩、郭清治、邱煥堂、吳兆賢、馬浩、周鍊、楊平猷等十人組成「五行雕塑小集」（04.01）。

With the other nine people, Zai-Qian Li, Ju-Ming, Ting-Shi Chen, Qing-Zhi Kuo, Huan-Tang Qiu, Zhao-Xian Wu, Ma-Hao, Zhou-Lian, and Ping-You Yang, Yuyu founded the Zodiac Sculpture Group (April 1st).

【創作 Creations】

◆ 銅雕〔稻穗〕、〔豐年〕、〔太魯閣峽谷〕等。

The bronze sculptures *Endeavour*, *Harvest Year* and *Taroko Gorge* etc.

◆ 完成台北國際大廈良友公司景觀雕塑〔起飛（一）〕。

The lifescape sculpture *Taking Off (1)* at Liang-You Company in the Taipei International Building was completed.

◆ 完成美國紐約華爾街東方海外大廈前不銹鋼景觀雕塑〔東西門〕（〔Q.E門〕）。

The stainless steel lifescape sculpture *Q.E. Gate* was completed in front of the Orient Overseas Building, Wall Street, New York City.

◆ 完成台北歷史博物館前庭景觀設計（1972-1973）。

The forecourt lifescape design at the National Museum of History was completed (1972 - 1973).

◆ 完成新加坡雙林寺庭園景觀設計（1971-1973）。

The garden lifescape design at Shuanglin Temple in Singapore was completed (1971 - 1973).

1974

◆ 發表文章〈大地春回〉（10.09）。

The article "Spring Again Over The Good Earth" was published (October 9th).

◆ 於台北鴻霖藝廊舉行「大地春回楊英風雕塑展」（10.09-10.22）。

Yuyu's solo exhibition, *Spring Again Over The Good Earth–Yuyu Yang Sculpture Exhibition*, was held at Hong-Lin Gallery, Taipei (October 9th - 22nd).

楊英風（右）與貝聿銘（右二）討論紐約東方海運大廈前不銹鋼景觀雕塑〔東西門〕設計之情景

楊英風及家人與北京中學校恩師淺井武（左一）合攝於重慶南路自宅

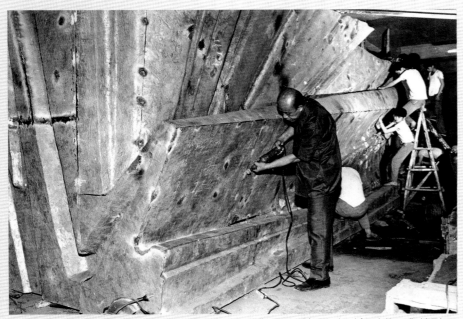

楊英風（中立者）製作台北國際大廈良友公司景觀雕塑〔起飛（一）〕時的工作情形

國 內 外 大 事 記

1972

◆「中國國畫聯誼會」成立。

◆「中華民國美術教育協會」成立，袁樞真任首任理事長。

◆《雄獅美術》出刊「台灣原始藝術特輯」。

◆ 首屆「長流畫展」。

◆ 中華美和青少棒首度獲得世界冠軍。

◆ 中華少棒隊獲得世界冠軍。

◆ 蔣經國接掌行政院，謝東閔任台灣省主席。

◆ 國父紀念館落成。

◆ 中、日斷交。

◆ 尼克森訪北平，簽定「上海公報」。

◆ 美國水門事件。

◆ 南北韓和平統一共同宣言。

◆ 西德與中國建交。

◆ 巴解游擊隊侵入慕尼黑奧運村狙殺以色列選手，以色列採強烈報復手段。

◆ 七十九國簽署倫敦條約防禦海洋污染。

◆ 蘇拉奇回顧展於美國。

1973

◆《雄獅美術》推出「洪通特輯」。

◆ 國立歷史博物館舉行「張大千回顧展」、「台灣原始藝術展」。

◆「中華民國油畫學會」成立。

◆「中日美術作家聯誼會」成立。

◆「東南美術會」成立。

◆ 吳濁流文學獎紀念碑落成。

◆《文學季刊》創刊。

◆ 白先勇任《現代文學》發行人。

◆ 雲門舞集首演。

◆ 曾文水庫完工、台中港興建。

◆ 外交部宣布與西班牙斷交。

◆ 中共展開「批孔揚秦」運動。

◆ 畢卡索逝世。

◆ 阿拉伯各國展開石油戰略，引發石油危機。

◆ 第四次中東戰爭。

◆ 美國退出越戰。

◆ 受邀為第七屆全國美術展覽會雕塑審查委員會委員。

Invited as an examiner of the sculpture committee of The 7th National Fine Arts Exhibition.

【創作 Creations】

◆ 完成陽明山林榮三公寓浮雕〔鳳凰來儀〕。

The relief *Advent of The Phoenix* at Rongsan Lin Apartment in Yangmingshan was completed.

◆ 木雕〔起飛（二）〕。

The wood sculpture *Taking Off (2)*.

◆ 銅雕〔造山運動〕、〔風〕、〔蕭同茲像〕等。

The bronze sculptures *Orogeny*, *Wind* and *Mr. Siao, Tongzih* etc.

◆ 完成裕隆汽車新店廠景觀雕塑〔鴻展〕及銅雕〔嚴慶齡胸像〕。

The lifescape sculpture *Great Success* and bronze sculpture *Mr. Yan, Cingling* at Yulon Motor Company in Xindian were completed.

◆ 設計〔中國文化學院市政系標誌〕。

Designing the Emblem for the Urban Affairs Department of the Chinese Culture College.

楊英風於美國史波肯萬國博覽會
會場參觀其他國家的展示作品

◆ 完成美國史波肯國際環境萬國博覽會中國館美化工程，設計製作外壁浮雕〔大地春回〕及室內屏風〔鳳凰屏〕（1973-1974）。

The construction to beautify the R.O.C. Pavilion in EXPO'74 Spokane in the U.S. was completed, including the exterior wall relief *Spring Again Over The Good Earth* and the ineerior screen *Phoenix Screen* (1973 - 1974).

◆ 擬台北忠烈祠前圓環景觀雕塑設計。

Drafting the lifescape sculpture design in front of the Taipei Martyr Shrine.

◆ 擬台北縣兒童育樂中心規畫案。

Drafting the plan of the Children Entertainment Center in Taipei County.

1975

◆ 發表〈巨靈之歌〉（02.10）、〈預備，文化的禮拜！〉（09.01）、〈星洲文華工作錄〉（11.01）於《明日世界》。

The articles "Song of Huge Spirit" (February 10th), "Prepare, The Culture Week" (September 1st) and "Work Record of the Meritus Mandarin Singapore" (November 1st) were published in *World Tomorrow*.

◆ 發表〈太空行——從花蓮看世界〉於《房屋市場》月刊（03.05）。

The article "Space Trip–Look the World from Hualien" was published in *Monthly House Market* (March 5th).

◆ 參展國立歷史博物館「五行小集雕塑展覽」（03）。

Participating in the Zodiac Sculpture Group Exhibition at the National Museum of History (March).

◆ 發表〈雙林花園話南海〉於《房屋市場》月刊（05.06）。

The article "Talking about Singapore at Shuang Lin Garden"was published in *Monthly House Market* (May 6th).

1975年1月「女性月刊」記者
來訪所攝。上圖：楊英風與妻
子及二女楊美惠；下圖：楊英
風獨照

【創作 Creations】

◆ 完成台北光復國小庭園規畫及浮雕〔日光照大地〕（〔光復〕）。

The garden design of Taipei Municipal Guang Fu Elementary School was completed, as well as the relief *Sunshine on Earth* (*Retrocession*).

◆ 設計〔高智亮先生紀念獎〕獎座。

Designing the trophy for *the Mr. Gao, Zhiliang Memorial Award*.

◆ 完成話劇「妙人百相」、「林絲緞舞展」、雲門舞集「白蛇傳」舞台設計。

Completed the stage designs of *Wonderful People from All Walkers of Life*, the Lin, Siduan's Dance Recital and the Cloud Gate Dance Theatre's work *The Tale of the White Serpent*.

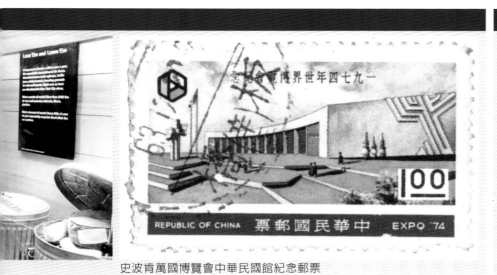

史波肯萬國博覽會中華民國館紀念郵票

楊英風與裕隆汽車新店廠景觀雕塑〔鴻展〕

板橋介壽公園的施工情形

1974

◆ 國家文藝基金管理委員會成立。

◆ 亞太博物館會議在故宮舉行。

◆ 雄獅美術社舉辦台省美展座談會。

◆ 鐘有輝等成立「十青版畫協會」。

◆ 廖修平出版《版畫藝術》。

◆ 郭柏川病逝於台南。

◆ 南北高速公路三重至中壢通車。

◆ 外交部宣布與日本斷航。

◆ 中華青棒、青少棒、少棒首度贏得「三冠王」。

◆ 尼克森因水門案辭去美國總統職務，福特繼任。

◆ 蘇聯反體制作家索忍尼辛被放逐。

◆ 日本首相田中角榮因「洛希德案」辭職。

◆ 法國總統龐畢度逝世，季斯卡就任。

1975

◆《藝術家》雜誌創刊。

◆ 第一屆國家文藝獎頒獎。

◆「五行雕塑」75 年首展。

◆ 芳蘭美展首展於台北哥雅畫廊。

◆《台灣論政》創刊，黃信介任發行人。

◆ 蔣介石逝世，三台電視停播彩色節目三天。

◆ 中日航線正式恢復。

◆ 越南投降，北越進佔南越。

◆ 西班牙元首佛朗哥逝世。

◆ 蘇伊士運河再開通。

◆ 電影「大法師」上映。

1976

◆ 朱銘木雕展於國立歷史博物館。

◆ 洪通首次公開個展。

◆《藝林》月刊創刊。

◆「具象畫會」成立。

◆「國風畫會」成立。

◆「自由畫會」成立。

◆ 廖繼春逝世。

◆ 中華民國宣佈退出第廿三屆加拿大蒙特婁奧運。

◆ 國際奧運會通過中國代表權決議。

◆ 旅美學家丁肇中獲諾貝爾物理學獎。

◆設計南投草屯〔手工業研究所標誌〕。
Designing the emblem for the National Taiwan Craft Research Institute in Caotun, Nantou.

◆與建築師彭蔭宣、程儀賢合作，完成南投草屯台灣省手工業研究所陳列館（1974-1975）。
In cooperation with architects Yin-Xuan Peng and Yi-Xian Cheng, Yuyu completed the plan of the Exhibition Center of the National Taiwan Craft Research Institute in Caotun, Nantou (1974 - 1975).

◆完成台北縣板橋市介壽公園景觀設計。
The lifescape design of Jie-Shou Park in Taipei County was completed.

◆完成台北市光復國小環境美化設計（1973-1975）。
The design to beautify Taipei Guang Fu Elementary School's environment was completed (1973 - 1975).

◆擬台北青年公園〔擎天門〕景觀設計。
Drafting the lifescape design Heaven's Pillar at Taipei Youth Park.

泥塑完成之〔大悲紅四臂觀音聖像〕

1976

◆發表〈龍來龍去〉於《聯合報》（02.02）。
The article "Dragon Comes, Dragon Goes" in United Daily was published (February 2nd).

◆遠流出版社出版文集《景觀與人生》（04.20）。
The anthology Lifescape and Life was published by Yuan-Liou Publisher (April 20th).

◆獲聘為第八屆全國美術展覽會籌備委員會常務委員（06.10）。
Being a preparatory committee member of The 8th National Fine Arts Exhibition (June 10th).

【創作 Creations】

◆雕塑〔乾〕參展第八屆全國美術展覽會（11.09）。
The sculpture The World Turns Around was displayed in The 8th National Fine Arts Exhibition (November 9th).

◆完成台北慧炬佛學會銅雕〔虛雲老和尚立像〕、〔印光大師像〕、〔太虛大師像〕。
The bronze sculptures Monk Syu Yun, Master Yin Guang and Master Tai Syu were completed at Huoju Buddhist Association, Taipei.

◆完成美國加州萬佛城銅雕〔恆觀法師像〕。
The bronze sculpture Maestro Heng Guan was completed in the City of Ten Thousand Buddhas in California, USA.

◆完成宜蘭火車站銅雕〔先總統蔣公像〕。
The bronze sculpture The Late President Chiang, Kaishek was completed at Yilan Train Station.

◆銅雕〔鬼斧神工〕、〔正氣〕、〔南山晨曦〕等。
The bronze sculptures Heavenly Cliff, Mountain Grandeur and Dawn in The Forest etc.

◆完成清華大學校園不銹鋼景觀雕塑〔鳳凰〕及水泥景觀雕塑〔昇華〕（〔昇華（四）〕）。
The stainless steel lifescape sculpture Phoenix, and the cement lifescape sculpture Sublimation (Sublimation(4)) were completed at National Tsing Hua University.

◆設計〔台北市立圖書館標誌〕〔藝鄉標誌〕〔中東水泥公司標誌〕等。
Designing the emblem for Taipei Public Library, the Artland and the Jhongdong Cemrnt Co. etc.

◆完成台北銘傳商專中正紀念公園庭園景觀設計與銅雕〔先總統蔣公坐像〕。
The garden lifescape design of Zhong Zheng Memorial Park in Taipei Ming Ghuan Women's Business College and the bronze sculpture Late President Chiang, Kaishek were completed.

◆完成台北貢噶精舍外壁設計與銅雕〔大悲紅四臂觀音聖像〕。
The exterior wall design of Taipei Gong Ge Meditation Center and the bronze sculpture Four-Armed Guan-Yin were completed.

◆擬沙烏地阿拉伯愛哈沙地區生活環境開發規畫案。
Drafting the environmental development project for Aihasha District in Saudi Arabia.

銅雕山水系列〔正氣〕，此圖 清華大學校園裡的水泥景觀雕塑〔昇華〕 楊英風（左一）於沙烏地阿拉伯考察時，攝於 HOFUF 防沙林公園計畫區
攝於 1996 年英國查爾西港展
覽（柯錫杰攝）

沙烏地阿拉伯農水部助理次長胡善因（左一）來台訪問，楊英風為其解說農水部辦公大樓的景觀美化案，右一為台灣派駐農耕隊隊長林世同

1977

◆ 參展「第一屆中韓現代版畫展」於台北市省立博物館（今國立台灣博物館）（09.13-09.18）。
Participating in The 1st Chinese and Korea Modern Prints Exhibition at Taipei Provincial Museum (National Taiwan Museum today) (September 13th - 18th).

◆ 任加州法界大學藝術學院院長。
Being the Dean of the Institute of Creative and Applied Arts of Dharma Realm Buddhist University in California.

◆ 任南投草屯台灣省手工業研究所顧問。
Being a consultant for National Taiwan Craft Research Institute in Caotun, Nantou.

◆ 於日本京都觀賞雷射藝術，激發創作雷射景觀。召開中華民國「雷射推廣協會」第一次籌備會議，將雷射藝術及科技引進台灣。
Inspired by a laser art show in Kyoto, Japan, Yuyu Yang began to create laser lifescape art. He returned to Taiwan and held a preliminary meeting of the Laser Promotion Association to introduce laser art and technology to Taiwanese people.

新竹光復路上的清華大學校門
為楊英風所設計

【創作 Creations】

◆ 完成台中霧峰省立交響樂團音樂廳景觀浮雕〔乘著音符的翅膀飛翔〕。
The lifescape relief *Flying with The Music* was completed in the concert hall of the Taichung Wufeng Provincial Symphony.

◆ 完成台北板橋市農會大廈景觀浮雕〔風調雨順〕。
The lifescape sculpture *Wind And Cloud* was completed at the Panchiao Farmers' Association Building, Taipei County.

◆ 銅雕〔起飛（三）〕等。
The bronze sculpture *Taking Off (3)* etc.

◆ 完成美國加州萬佛城規畫設計。
The schematic design for the City of Ten Thousand Buddhas in California was completed.

◆ 完成新竹國立清華大學校門暨校內景觀雕塑設計（1976-1977）。
The lifescape sculpture design for the National Tsing Hua University was completed (1976 - 1977).

◆ 擬沙烏地阿拉伯利雅德國家公園景觀設計及農水部辦公大樓景觀美化案。
Drafting the lifescape design for both Riyadh National Park and the Farm and Water Department, Saudi Arabia.

1978

◆ 發表〈鐳射在藝術上的震撼與期待〉於《聯合報》（07.07）。
The article "The Shock and Future of Laser applied to Art" was published in *United Daily News* (July 7th).

◆ 與陳奇祿、毛高文發起成立「中華民國雷射科藝推廣協會」，並受邀為日本雷射普及委員會委員。
Together with Qi-Lu Chen and Gao-Wen Mao, Yuyu founded the R.O.C. Laser Art Association, and was invited to be the member of the Nippon Laser Association.

◆ 舉辦「美國萬佛城自然景觀攝影展」於國立歷史博物館，展出多件參訪萬佛城期間之攝影作品。
Yuyu organized the exhibition, The Natural Landscape Photo Exhibition of the City of Ten Thousand Buddhas, USA, at the National Museum of History. The displayed photos were taken during his visit to that region.

【創作 Creations】

◆ 浮雕〔父親之樹〕等。
The relief *Father's Tree* etc.

◆ 設計〔中華民國雷射策進協會標誌〕、〔日本雷射普及委員會標誌〕、〔國際合眾銀行標誌（一）〕、〔尊親科學文化教育基金會標誌〕、〔美國法界大學心望藝術學院標誌〕等。
Designing the emblems for *The R.O.C. Laser Association*, *The Nippon Laser Association*, *The Global Union*

THE SCULPTURE OF GREEN SHADOW SYMBOLIZES TREES, SHADOW AND GREENISH HOPE WILL EXPRESS THE PURPOSE OF TREES AND WATER PURCHASEMENT BY SAUDI ARABIA. IT WILL BE BUILT IN THE ENTRANCE AREA OF DIRAB PARK OF RIYAD FOR EXPRESSION THE ACHIEVEMENT AND FUTURE HOPE OF GREENLIZE WORK BY MINISTRY OF AGRICULTURE AND WATER SAUDI ARABIA.

1977. DIRAB PARK OF RYIADH ENTRANCE PERSPECTIVE

為沙烏地阿拉伯利雅德國家公園設計之景觀雕塑〔巨蔭〕草稿

楊英風（中坐者）在美國加州萬佛城開會討論景觀規畫事宜

楊英風攝影作品〔萬佛城系列（十七）〕

◆周恩來逝世，大陸發生天安門事件。

◆鄧小平下台。

◆大陸發生唐山大地震。

◆中共主席毛澤東逝世，「四人幫」被捕。

◆南北越統一。

◆法共放棄無產階級專政意識型態。

◆卡特當選美國總統。

◆馬克斯‧恩斯特逝世。

◆柯爾達逝世。

◆馬克‧托比逝世。

1977

◆謝棟樑獲台北市政府甄選，塑〔先總統蔣公騎馬銅像〕於青年公園。

◆彭歌、余光中在《聯合副刊》發表〈不談人性何有文學〉、〈狼來了〉，引發鄉土文學論戰。

◆馬壽華逝世。

◆省主席謝東閔手部遭王幸男投寄的郵包炸傷。

◆台灣地區五項公職選舉，引發「中壢事件」。

◆本土音樂活動興起，「民間藝人音樂會」、「這一代的歌」等。

◆台灣省最大漁港高雄興達港啓用。

◆「海功號」自南非開普敦航向南極。

◆北京舉行「台灣二二八事件」紀念大會。

◆第一屆亞非高峰會議於開羅。

◆中共空軍中校范園焱駕駛米格19戰鬥機投奔自由。

◆鄧小平復出。

◆科威特「布拉哥」號油輪在基隆外海觸礁擱淺造成浮油污染。

◆埃及沙達特與以色列舉行中東會談。

◆比利時舉辦魯本斯誕辰400週年紀念活動。

◆貓王普里斯萊逝世。

◆卓別林逝世。

1978

◆「中華民國空間藝術協會」成立。

◆吳三連文藝獎基金會成立。

◆版畫家畫廊成立。

◆謝里法《日據時代台灣美術運動史》出版。

Bank (1), The Respect Parents, Science, Culture and Education Founation and The Chinwan Arts School, Dharma Realm University etc.

1979

◆ 參展「現代雕塑家邀請展」於台北阿波羅畫廊（03.21-04.05）。
Participating in the Modern Sculptors Exhibition at Apollo Art Gallery, Taipei (March 21st - April 5th).

◆ 岳母逝世（1901.10.13-1979.08.18）。
Yuyu's mother-in-law passed away (October 13th, 1901 - August 18th, 1979).

◆ 成立「大漢雷射科藝研究所」。
The Da-Han Laser and Technology Research Institute was founded.

◆ 年底雙親楊朝華、陳鴛鴦回台定居，與父母分離三十餘載終於團圓。
Yuyu's parents, Chao-Hua Yang and Yuan-Yang Chen, settled down in Taiwan in the end of the year. They were finally reunited after being separated for more than thirty years.

為台北市安和路「國家大廈」前庭所作的不銹鋼景觀雕塑〔梅花〕，並以此獲得第一屆優秀建築金鼎獎

【創作 Creations】

◆ 銅雕〔盧舍那佛〕等。
The bronze sculpture Vairocana Buddha etc.

◆ 完成台灣工業技術學院（今台灣科技大學）校門設計與不銹鋼景觀雕塑〔精誠〕。
The design for the school gate of the Taiwan Industrial Technical College (National Taiwan University of Science and Technology today) was completed, as well as the stainless steel lifescape sculpture Accuracy & Honesty.

◆ 完成台北國家大廈不銹鋼景觀雕塑〔梅花〕。
The stainless steel lifescape sculpture Plum Blossom at the Taipei National Building was completed.

◆ 不銹鋼景觀雕塑〔月明〕、〔天圓地方（一）〕、〔天圓地方（二）〕等。
The stainless steel lifescape sculptures Lunar Brilliance, Heaven & Earth (1) and Heaven & Earth (2) etc.

◆ 設計〔國際合眾銀行標誌（二）〕。
Designing the emblem for The Global Union Bank (2).

楊英風以雷射切割技術完成國內第一件雷射雕塑作品〔生命之火〕

1980

◆ 參展台北「榮星花園雕塑展」（04）。
Participating in the Rong Xing Garden Sculpture Exhibition in Taipei (April).

◆ 舉辦「大漢雷射景觀展」於太極藝廊，為國內藝術家首次雷射雕塑作品展（04.11-04.17）。
The Da-Han Laser Lifescape Exhibition was held at Taichi Art Gallery. This event was the first laser sculpture exhibition held in Taiwan (April 11th - 17th).

◆ 發表〈景觀雕塑之真義──從中國生活智慧看景觀雕塑〉於台北市第九屆美術展覽會美術講座（10）。
Yuyu's lecture, Lifescape Sculpture's True Meaning—Watching Lifescape Sculpture from Chinese life Wisdom, was adressed in the fine arts lectures of The 9th Taipei Fine Arts Exhibition, and then was pulished (October).

◆ 發表〈心眼靈窗中看大千世界──我的雷射藝術〉於《藝術家》（10）。
The article "Looking at the Boundless Universe from Our Spiritual Mind—My Laser Art" was published in Artist (October).

◆ 任中華民國空間藝術協會常務理事。
Being a member of the standing committee in the R.O.C. Space Art Association.

◆ 以台北國家大廈景觀設計案榮獲中華民國第一屆優秀建築金鼎獎。
Winning The 1st R.O.C. Architectural Golden Vessel Award with the lifescape design project of the Taipei National Building.

◆ 「楊英風藝術世界──從景觀雕塑到雷射景觀」個展於台北華明藝廊。
Yuyu's solo exhibition, Yu Yu Yang's Art World—From Lifescape Sculpture to Laser Lifescape, was held at Huaming Gallery, Taipei.

「大漢雷射科藝研究室」成員合影，左起楊英風、楊奉琛、馬志欽、胡錦標〔左圖〕
楊英風與友人攝於不銹鋼景觀雕塑〔精誠〕前〔右圖〕

父親楊朝華（左四）、母親陳鴛鴛（左二）返台團圓時攝於機場

楊英風（左一）陪同嚴家淦先生（左二）參觀「大漢雷射景觀展」於台北太極藝廊

◆第一屆吳三連文藝獎頒獎。

◆蕭勤、劉國松返台。

◆蔣經國、謝東閔當選第六任總統、副總統。行政院
　任命林洋港為台灣省主席、李登輝為台北市長。

◆台灣史研討會在台大揭幕。

◆南北高速公路全線通車。

◆聯合國首次裁軍特別大會於紐約閉幕。

◆世界第一個試管嬰兒在英誕生。

◆中美斷交，美國承認「中共」政權。

◆中東高峰會議。

◆奇里訶逝世。

1979

◆「中華民俗基金會」成立。

◆「中華民國造形藝術教育學會」成立。

◆雄獅美術社舉辦展望省展新紀元座談會。

◆陳夏雨於台北春之藝廊首次舉辦作品回顧展。

◆行政院通過設立北美事務委員會；美國總統簽署
　「台灣關係法」。

◆中正國際機場啓用。

◆縱貫鐵路電氣化全線竣工。

◆首座核能發電廠竣工。

◆全省14家統一超商同時開幕。

◆高雄美麗島事件。

◆鄧小平訪美。

◆天安門前大示威。

◆以埃簽署和約。

◆美伊關係惡化。

◆蘇俄入侵阿富汗。

◆達利回顧展於巴黎龐畢度中心。

◆波依斯作品展於紐約古根漢美術館。

1980

◆「南部藝術家聯盟」成立。

◆國內首次「國際藝術節」由新象藝術中心主辦。

◆教育部公佈藝術科目成績優異學生出國進修辦法。

◆36位畫界人士籌組「現代藝術學會」，第三度向內
　政部提出申請。

◆教育部主辦首屆文藝季揭幕。

【創作 Creations】

◆ 主持台南開元寺之古蹟修復工程，完成〔大勢至菩薩〕、〔觀世音菩薩〕。
Yuyu directed the reconstruction of Tainan Kai Yuan Temple which was a historic monument. There, he completed the *Mahsthmaprpta Buddha* and *Kuanyin*.

◆ 完成台北台大醫院浮雕〔痌瘝在抱〕。
The relief *Suffering* at National Taiwan University Hospital was completed.

◆ 完成輔仁大學浮雕〔田耕莘樞機主教〕。
The relief *Archbishop Tien, Kenghsin* at Fu Jen Catholic University was completed.

◆ 設計〔建築獎〕獎座。
Designing the trophy *Architecture Award*.

◆ 石雕〔斜樓〕、〔石屏〕等。
The stone sculptures *Tilted Veranda* and *Stone Screen* etc.

◆ 以雷射切割鍍銅不銹鋼重做雕塑〔生命之火〕（原設計於 1969 年），此乃首度以國人自製雷射切割機所重製，成為國內第一件雷射雕塑作品。
The copper-plated stainless steel laser artwork *Fire of Life* was completed (Its original design was in 1969). This work was done by a laser cutter made in Taiwan for the first time, and it became the first laser sculpture in the country.

◆ 設計第八屆十大傑出女青年〔金鳳獎〕。
Designing *the Golden Phoenix Award* for The 8th Annual Top Ten National Outstanding Female Youths.

◆ 版畫〔祥和〕（〔十字架〕）、〔禪〕等。
The prints *Harmony (The Cross)* and *Zen* etc.

◆ 創作一系列雷射景觀藝術〔聖光〕、〔面紗〕、〔聖衣〕、〔聖架〕、〔遠山夕照〕、〔春滿大地〕、〔峽谷幻影〕、〔鳳凰〕、〔瀑布〕、〔水火伴遊〕、〔火水〕、〔絕壁〕、〔聖者〕、〔蘇花公路〕、〔山岳〕、〔雄辯〕、〔寶鏡〕、〔驚蟄〕、〔乾坤袋〕、〔芽〕等。
Creating a series of laser lifescape artworks, like *Holy Light*, *Veil*, *Holy Robe*, *The Cross*, *Sunshine*, *Spring Has Arrived*, *Fantasy Valley*, *Phoenixes*, *Waterfall*, *Fire And Water*, *Fire And Water*, *Precipice*, *Saint*, *Su-Hua Freeway*, *Mountains And Hills*, *Eloquence*, *Treasure Mirror*, *Awakening of Spring*, *The Magnificent Universe* and *The Sprout* etc.

◆ 設計〔中華民國建國七十年紀念標誌〕。
Designing the emblem for the 70th anniversary of the R.O.C. foundation.

◆ 擬苗栗三義裕隆汽車工廠正門景觀設計。
Drafting the lifescape design for the front gate of Yulon Motor Company in Sanyi, Miaoli.

◆ 完成台北輔仁大學理學院聖堂規畫設計。
The design for the Science College's Divine Hall was completed in Fu Jen Catholic University, Taipei.

◆ 完成台南安平古壁史蹟公園景觀設計（08）。
The lifescape design for the Historical Relics Park was completed at Anping Fort, Tainan (August).

1981

◆ 舉辦「中華民國第一屆國際雷射景觀雕塑大展」於台北圓山飯店及圓山天文台（08.15-08.23）。
Organizing The 1st Laser Artland Taipei both at the International Reception Hall in Taipei Grand Hotel and at Taipei Astronomical Museum (August 15th - 23rd).

◆ 中華民國郵政總局配合「中華民國第一屆國際雷射景觀雕塑大展」，發行〔聖光〕雷射景觀郵票（08.15）。
In memory of *The 1st Laser Artland Taipei, R.O.C.*, Chunghwa Post issued a laser lifescape stamp titled *Holly Light* (August 15th).

【創作 Creations】

◆ 不銹鋼雕塑〔生命之火〕參展日本第四屆國際雷射外科學會會議展。

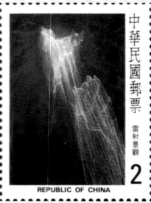
楊英風的雷射作品體現了宇宙生成的律動

雷射景觀作品〔聖光〕紀念郵票

楊英風設計的「中華民國第一屆國際雷射景觀大展」標誌

台北天母滿庭芳庭園景觀規畫（龐元鴻攝）

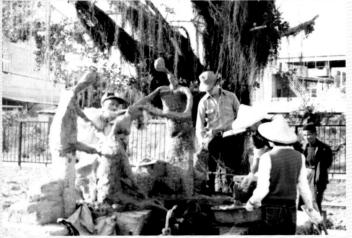

台南安平古壁史蹟公園景觀雕塑的施工情形

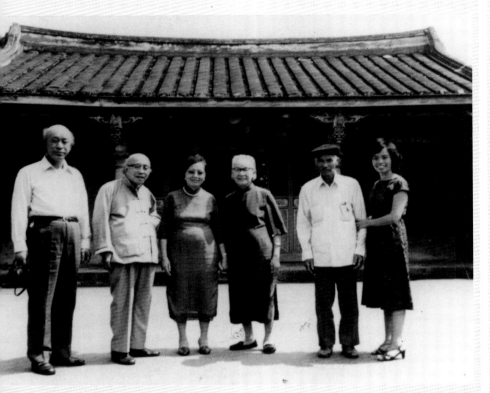

楊英風與家人一起拜訪樸素藝術家林淵時的合影；左起楊英風、父親楊朝華、妻子李定、母親陳鴛鴦、林淵、二女兒美惠

「中華民國第一屆國際雷射景觀雕塑大展」於台北圓山飯店及圓山天文台展出

國 內 外 大 事 記

◆北迴鐵路正式通車。

◆立法院通過國家賠償法。

◆消費者文教基金會成立。

◆雲門舞集首次下鄉，在美濃鎮演出。

◆「美麗島事件」施明德被捕。

◆林義雄家發生滅門血案。

◆中華民國宣布退出國際貨幣基金會。

◆東德政府宣布直接與台灣進行貿易。

◆波蘭工潮。

◆雷根當選美國總統。

◆伊朗、伊拉克爆發戰爭，史稱「兩伊戰爭」。

◆沙卡洛夫被放逐。

1981

◆台灣師大美術研究所成立。

◆藝術家雜誌社出版《美術大辭典》。

◆「饕餮畫會」成立。

◆「中華水彩畫協會」成立。

◆「台灣省膠彩畫協會」成立。

◆畢卡索陶藝展於歷史博物館。

◆趙無極首次國內個展。

◆席德進逝世。

◆立法院通過文建會組織條例。

◆台籍留美學人陳文成離奇橫死台大校園。

◆中國大陸江青等四人幫判刑。

◆鄧小平首倡一國兩制構想。

◆教宗若望保祿二世遇刺。

◆美國總統雷根遇刺。

◆埃及總統沙達特遇刺身亡。

◆波蘭團結工聯大罷工，波蘭軍方接管政權，宣布戒嚴。

◆英國查理王子與戴安娜結婚。

◆畢卡索〔格爾尼卡〕自紐約返回西班牙。

1982

◆國立藝術學院成立。

◆第一屆雄獅評論新人獎。

◆「中國現代畫學會」成立。

◆「台北當代畫會」成立。

The stainless steel sculpture *Fire of Life* was displayed in The 4th International Laser Surgical Society Conference Exhibition, Japan.

◆擬台北市立美術館景觀雕塑〔孺慕之球〕設計，並參展日本東京第十六屆國際建築設計競技。

Yuyu drafted the lifescape sculpture *Adore* for the Taipei Fine Art Museum. This piece was also displayed in The 16th International Architecture Design Competition, Tokyo, Japan.

◆完成台北甘珠精舍雕塑〔甘珠活佛〕。

The sculpture *Living Buddha of Sweet Dew* was completed at the Taipei Sweet Dew Meditation Center.

◆完成台北輔仁大學銅雕〔于斌主教像〕。

The bronze sculpture *Bishop Yu, Bin* was completed in Fu Jen Catholic University.

◆銅雕〔地藏王菩薩〕、〔覺心法師半身像〕。

The bronze sculptures *Kitigarbha* and *Maestro Jyuesin*.

◆設計〔金鑊獎〕獎章。

Designing the medal *The Golden Wok Award*.

◆設計〔第一屆雷射景觀大展標誌〕、〔台北市愛心服務標誌〕、〔信大水泥公司標誌〕、〔交通部民航局標誌〕等。

Designing the emblems for *The Laser Artland Taipei '81*, *The Taipei Love & Service Club*, *The Sinda Cement Corporation* and the *Civil Aeronautics Administration of MOTC* etc.

◆完成台北天母滿庭芳庭園景觀設計。

The lifescape design was completed at Mantingfang Garden, Tianmu, Taipei.

◆完成南投鳳凰谷天仁茗茶觀光工廠、商店規畫，以及入口處雕塑〔天仁瑞鳳〕（1980-1981）。

The schematic design for the tourist factory and shop of Tenren Tea, as well as the sculpture *Phoenix Rising* at the entrance, was completed at Phoenix Valley in Nantou. (1980 - 1981).

1982

◆任「中華民國第十屆全國美術展覽會」審查委員（09.30）。

Being the examiner of The 10th R.O.C. National Fine Arts Exhibition (September 30th).

◆發表〈建築與景觀〉於《台灣建築徵信》（01.20）；〈探討我國雕塑應有的方向〉於《台灣手工藝》（11.01）。

The article "Architecture and Lifescape" was published in *Credit Reference of Taiwan's Architecture* (January 20th); the other "Discuss the Due Sculpture Direction of Our Country" was published in *Taiwan Handicraft* (November 1st).

【創作 Creations】

◆完成高雄東南水泥廠董事長陳江章先生別墅浮雕〔鳳舞〕。

The relief *Phoenix's Dance* was completed. This piece was made for the president of Kaohsiung Southeast Cement, Mr. Jiang-Zhang Chen.

◆浮雕〔法界須彌圖〕等。

The relief *Buddhist World* etc.

◆完成花蓮和南寺十二公尺巨佛〔造福觀音〕。

The twelve-meter high Buddhist statue *Blessing Guanyin* was completed at Henan Temple, Hualien.

◆完成高雄文化院銅雕〔盧舍那佛〕、〔文昌帝君〕、〔香爐〕等。

The bronze sculptures including *Vairocana Buddha*, *Minister*, and *Incense Burner* were completed at Kaohsiung Culture Garden.

◆銅雕〔杜聰明博士胸像〕。

The bust *Dr. Du, Congming*.

◆設計〔石油事業獎座〕。

Designing *The Medallion for Petroleum Industry*.

高雄東南水泥廠浮雕〔鳳舞〕

楊英風為花蓮和南寺雕塑〔造福觀音〕之工作情形

高雄文化院銅雕〔香爐〕
〔左圖〕

◆「一○一現代藝術群」成立。

◆「現代眼畫會」成立。

◆「笨鳥藝術群」成立。

◆「台北市新藝術聯盟」首展。

◆雄獅美術出版《西洋美術辭典》。

◆文建會策畫「年代美展」。

◆台北市土地銀行古亭分行搶案，嫌犯李師科末及一個月被捕。

◆墾丁國家公園成立。

◆行政院院會通過設玉山、陽明山國家公園。

◆索忍尼辛應吳三連獎基金會訪台。

◆中共廢除人民公社。

◆美國宣佈取消出售 FX 戰鬥機給台灣。

◆英、阿根廷「福克蘭戰爭」。

◆以色列撤離西奈半島。

◆蘇聯領導人布里茲涅夫逝世。

◆黎巴嫩總統賈梅耶被炸身亡。

1983

◆文建會舉辦「中華民國第一屆國際版畫雙年展」，同時舉行「中國傳統版畫藝術特展」。

◆台北「雕塑家中心」成立，致力雕塑資料之整理介紹。

◆東海大學成立美術系。

◆「藝術教育協會」成立。

◆「新思潮藝術聯盟」成立。

◆台北市立美術館開幕。

◆《故宮文物》創刊。

◆文建會舉辦「明清時代台灣書畫展」、「中華民國第一屆國際版畫雙年展」。

◆文建會完成黃土水〔水牛群像〕翻銅保存。

◆蒲添生首次個展「蒲添生雕塑 50 年紀念個展」。

◆謝副總統指示文建會主委陳奇祿為「環境與雕塑」計畫召集人。

◆秦孝儀出任故宮博物院院長。

◆鍾理和紀念館開幕。

◆澎湖馬公出土大批史前陶器及石器。

◆李梅樹、張大千逝世；江文也病逝北京。

◆《台灣詩季刊》創刊。

1983

◆ 發表〈雕塑生活文化〉於《自立晚報》（03.19）。

The article "Sculpture Life Culture" was published in *Independent Evening Paper* (March 19th).

◆ 母親陳鶯鶯逝世（09.01）。

Yuyu's mother, Yuan-Yang Chen, passed away (September 1st).

◆ 發表〈從自然環境的必然性談尋根〉於《台灣建築徵信》（09.05）。

The article "On Searching for the Origin from the Necessity of the Natural Environment" was published in *Credit Reference of Taiwan's Architecture* (September 5th).

南投埔里牛眠山靜觀廬

◆ 參展雕塑家中心舉辦之「台灣的雕塑發展」展覽。

Participating in the exhibition, the Progress of Taiwan Sculpture, held by the Sculptor Center.

【創作 Creations】

◆ 銅雕〔董浩雲胸像〕等。

The bust *Mr. Dong, Haoyun* etc.

◆ 設計木雕〔聖藝之象〕。

The design of the wood sculpture *An Image of Divine Art*.

◆ 不銹鋼景觀雕塑〔分合隨緣〕。

The stainless steel lifescape sculpture *Shadow Mirror*.

◆ 設計〔世界十大傑出青年獎〕獎座。

The design of the trophy *Ten Outstanding Youths in The World*.

◆ 版畫〔早春〕入選「中華民國國際版畫展」（12.24）。

The print *The Early Spring* was displayed in the R.O.C. International Print Exhibition (December 24th).

座落於台北重慶南路上的靜觀樓，現為楊英風美術館。

◆ 完成南投埔里牛眠山靜觀廬（另名「英風景觀雕塑研究苑」）規畫設計。

The schematic design for Ji Guan House (also named Yuyu Yang Lifescape Sculpture Research Garden) was completed in Niumian Mountain in Puli, Nantou.

◆ 擬新加坡皇家山公園規畫案。

Drafting the schematic design for the Imperial Mountain Park, Singapore.

1984

◆ 發表〈雕塑・生命・與知命──中國雕塑藝術在國際地位上所扮演的角色〉於《台北市立美術館館刊》（01）。

The article "Sculpture, Life and Acceptance–The Role of Chinese Sculpture on the International Stage" was completed in the *Taipei Fine Arts Museum Periodical* (January).

台南市立文化中心收藏的〔分合隨緣〕

◆ 參加菲律賓美麒麟山莊第二屆「泛亞基督藝術大會」，並發表講詞〈讚美自然，感謝天主〉（03.23）。

Yuyu attended The 2nd Trans-Asia Christian Art Assembly at Unicorn Village in the Philippines, and addressed a speech titled Praise Nature, Praise the Lord (March 23rd).

◆〈智慧・雷射・工藝〉於《台灣手工業》（06）。

The article "Wisdom, Laser, Craft" was published in *Taiwan Handcraft Industry* (June).

【創作 Creations】

◆ 台南市立文化中心收藏不銹鋼景觀雕塑〔分合隨緣〕、〔繼往開來〕。

The stainless steel lifescape sculptures Shadow Mirror and Continuity were collected by the Tainan Municipal Cultural Center.

◆ 完成台北國賓大飯店浮雕〔鳳凰于飛〕。

The relief *Phoenix* at the Taipei Ambassador Hotel was completed.

◆ 完成新竹法源寺法堂水泥灌鑄雕塑〔毘盧遮那佛趺坐像及背光〕。

The cement sculpture *Sitting Posture of Vairocana Buddha* was completed at Fayuan Temple, Hsinchu.

景觀雕塑〔分合隨緣〕於台北市立美術館展出

台北國賓大飯店浮雕〔鳳凰于飛〕的工作情形，立者為楊英風

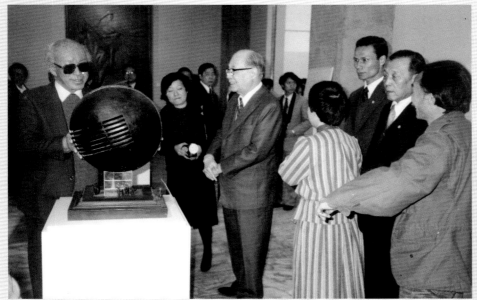

謝東閔（中立者）參觀雕塑家中心舉辦的「台灣的雕塑發展」展覽，楊英風（左一）為其解說自己的創作

楊英風為葉榮嘉公館所創作的景觀雕塑〔稻穗〕

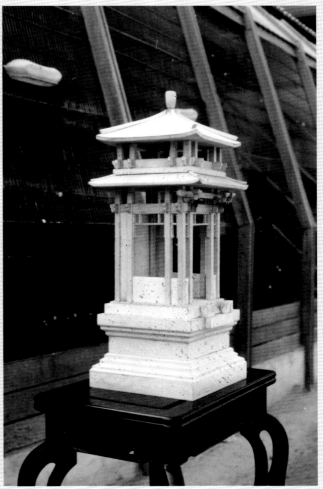

美國紐約莊嚴寺佛龕模型

◆完成台北諾那精舍銅雕〔華藏上師〕。

The bronze sculpture *Master Huazang* in the Taipei Nuona Meditation Center was completed.

◆銅雕〔祈安菩薩〕等。

The bronze sculpture *Cian Bodhisattva* etc.

◆不銹鋼景觀雕塑〔竹簡〕等。

The stainless steel lifescape sculpture *Book Wisdom* etc.

◆完成美國莊嚴寺觀音殿佛龕設計。

The Buddhist Niche design was completed at the Guanyin Hall of the Chuang Yen Monastery in the U.S.A.

◆完成彰化吳聰其公寓庭園暨住宅景觀設計，包括浮雕〔鳳凰〕、〔月梅〕，與景觀雕塑〔起飛（三）〕（〔奔騰〕）、〔龍穴〕（〔晨曦〕）、〔水袖〕。

The design of both landscape and interior for Cong-Qi Wu's villa in Changhua was completed. The design included the reliefs *Phoenix*, *Moon And Plum Blossom*, the lifescape sculptures *Taking Off (3)* (*Gallop*), *Dragon's Home* (*Dawn*) and *Moving Sleeve*.

◆完成台北葉榮嘉公館庭園景觀設計。

The garden landscape design was completed at Jung-Chia Yeh's villa, Taipei.

1985

◆獲聘為日本金城短期大學美術科客座教授（03.05）。

Being a guest professor in the Art Division in Kinjo College, Japan. (March 5th).

◆發表〈由區域特性的發展透視藝術的未來〉於台北市立美術館「中國現代雕塑特展」現代雕塑座談會；〈中西雕塑觀念的差異〉於《台北市立美術館館刊》（04）；〈藝術、生活與教育〉論文於《師範大學校友學術論文集》（12.30）。

The speech, To Predict Art Future from the Development of District Character, was addressed in the modern sculpture forum at The Chinese Comtemporary Sculpture Exhibition held at the Taipei Fine Arts Museum. The article "The Differences between Eastern and Western Sculpture Concepts" was published in *the Taipei Fine Arts Museum Periodical* (April), and the thesis "Art, Life and Education" was published in *Thesis Collection of the National Taiwan Normal University Alumni* (December 30th).

◆參與國產汽車公司藝展中心所舉辦的「現代雕塑八人聯展」，另七位參展藝術家為何和明、林淵、楊元太、楊奉琛、蒲浩明、謝棟樑、蕭長正（06.28-08.12）。

The joint exhibition, *Modern Sculpture–Eight People's Union Exhibition*, was held at the Art Center in the National Car Corporation. Besides Yuyu Yang, the other seven artists were He-Ming He, Lin-Yuan, Yuan-Tai Yang, Feng-Chen Yang, Hao-ming Pu, Dong-Liang Xie, and Chang-Zheng Hsiao (June 28th - August 12th).

【創作 Creations】

◆不銹鋼雕塑〔銀河之旅〕參展香港「當代中國雕塑家作品展」。

The stainless steel sculpture *Milky Way* was displayed in the Contemporary China Sculptors' Work Exhibition in Hong Kong.

◆東海大學圖書館收藏不銹鋼雕塑〔大千門〕。

The stainless steel sculpture *Union* was collected by the library at Tunghai University.

◆設置銅雕〔祈安菩薩〕於台北大安森林公園。

The bronze sculpture *Cian Bodhisattva* was placed at Taipei Da-an Forest Park.

◆浮雕〔鳳凰〕。

The relief *Phoenix*.

◆完成美國佛教會莊嚴寺銅雕〔釋迦牟尼佛〕。

The bronze sculpture *Sakymuni Buddha* was completed at the Chuang Yen Monastery of the Chinese Buddhist Organizations in North America.

◆完成基隆市立文化中心景觀雕塑〔善的循環〕（06）。

現代雕塑八人聯展

「現代雕塑八人聯展」的宣傳手冊以楊英風的不銹鋼景觀雕塑作品〔大千門〕為號召

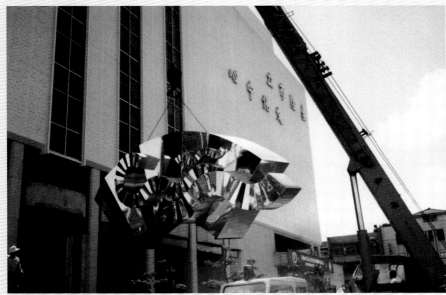

楊英風手持相機拍攝香港「當代中國雕塑家作品展」的展場景觀，旁為其參展作品〔銀河之旅〕

基隆市立文化中心不銹鋼景觀雕塑〔善的循環〕的安置情景

◆台灣新電影興起。

◆卓長仁等六名大陸青年劫機至南韓投奔自由，希望來台。

◆韓國通過「1% 建築物附設藝術品法案」。

◆西德立法挽救境內森林，全球掀起環保意識。

◆美、法等地舉辦紀念馬奈逝世一百周年活動。

◆米羅逝世。

1984

◆「異度空間」成立。

◆「台北畫派」成立。

◆輔仁大學設立應用美術系。

◆郭文嵐完成台南市文化中心前庭景觀雕塑〔永生的鳳凰〕。

◆芝山岩史前文化特展。

◆《新潮流》雜誌創刊。

◆《聯合文學》創刊。

◆文建會公佈〈文化資產保存實施細則〉。

◆李仲生、陳德旺逝世。

◆「台灣人權促進會」成立。

◆台灣原住民權利促進會成立。

◆江南血案。

◆雷根連任美國總統並訪問中國大陸。

◆甘地夫人遇刺身亡。

◆美國退出聯合國教科文組織。

◆法國總統密特朗宣佈大羅浮宮計畫，貝聿銘任地下建築擴張計畫設計人。

1985

◆台北故宮博物院六十週年慶，成立「近代現代館」。

◆「李仲生現代繪畫文教基金會」成立。

◆台北市立美術館發生李再鈐〔無限的低限〕改色風波。

◆「環亞藝術中心」開幕。

◆芝山岩史前文化特展。

◆台北市立美術館舉辦「中華民國現代雕塑特展」。

◆諾貝爾和平獎得主德蕾莎修女訪台。

◆台北十信風波。

◆南非種族暴動。

The lifescape sculpture *Benign Circle* at the Keelung Municipal Culture Center was completed (June).

◆ 設計〔聖藝美展〕獎牌。

The design of the medal *Plaque for Sanyi Art Exhibition*.

◆ 設計〔孝行獎：羔羊跪乳〕獎座。

The design of the trophy *Filial Piety Award: A Baby Goat Kneels Down to Get the Milk*.

◆ 完成新竹中學銅雕〔辛志平像〕及「辛園」庭石設置。

The bronze sculpture *Mr. Xin, Zhiping* at Hsinchu Senior High School was completed as well as the stone installation at Xin's Garden.

正在施工中的高雄小港機場景
觀雕塑〔孺慕之球〕

1986

◆ 三女漢珩於新竹法源寺出家入佛門，法號「釋寬謙」（02）。

Yuyu's third daughter, Han-Heng, converted herself into Buddhism at Fayuan Temple in Hsinchu; and her Buddhist name was Kuan-Chian Shi (February).

◆ 夫人李定逝世（1924.03.14-1986.04.21）。

Yuyu's wife, Li-Ding, passed away (March 14th, 1924 - April 21st, 1986).

◆「ARTS-UNIS」巡迴展於東京及名古屋等地（07.30-09.02）。

The exhibition, *ARTS-UNIS*, traveled to Tokyo and Nagoya etc (July 30th - September 2nd).

◆ 參展中華民國室內設計協會舉辦的「現代設計的展望——脫·現代主義的出發」聯展（08.02-08.17）。

Participating in the union exhibition, *Prospect of Modern Design—Take off, A Start of Modernism*, held by the R.O.C. Interior Design Association (August 2nd - 17th).

◆ 發表〈為什麼喜歡不銹鋼〉於《楊英風不銹鋼景觀雕塑選輯 1969-1986》（09）。

The article "Why I like Stainless Steel ?" was published in *The Selection of Yuyu Yang's Stainless Steel Lifescape Sculpture 1969 - 1986* (September).

◆ 香港藝術中心與漢雅軒合辦「楊英風雷射景觀雕塑」個展於香港（10.03-10.20）。

Yuyu's solo exhibition, *Yuyu Yang Laser Lifescape Sculpture*, was held at Hong Kong Arts Center, sponsored by Hanart Gallery (October 3rd - October 20th).

◆ 任中國文化博物館董事。

Being an executive in the China Culture Museum.

【創作 Creations】

◆〔回到太初〕參展故宮博物院「當代藝術嘗試展」（05）。

The work *Return to the Beginning* was displayed in the Contemporary Art Tryout Exhibition at the National Palace Museum (May).

◆ 完成新加坡東方大酒店浮雕〔天人禮菩薩〕。

The relief *Buddha* at The Oriental Singapore was completed.

◆ 銅浮雕〔聞思修〕等。

The bronze relief *Meditation* etc.

◆ 完成嘉義梅山天主堂銅雕〔梅山聖母〕。

The bronze sculpture *Santa Maria of Meishan* at the Chiayi Meishan Catholic Church was completed.

◆ 銅雕〔神采飛揚〕（〔神氣十足〕）等。

The bronze sculpture *Phoenix Rising (Put on A Grand Air)* etc.

◆ 不銹鋼雕塑〔日曜〕、〔月華〕、〔龍躍〕、〔鳳翔〕、〔小鳳翔〕等。

The stainless steel sculptures *Sun Glory*, *Moon Charm*, *Leap of the Dragon*, *Phoenix* and *Young Phoenix* etc.

◆ 設計〔教育部全國美展金龍獎〕。

The design of the trophy *National Art Exhibition Golden Dragon Award of the Ministry of Education*.

◆ 完成高雄小港機場景觀美化與景觀雕塑〔孺慕之球〕設置。

Yuyu beautified the landscape and created the lifescape sculpture *Adore* at Kaohsiung International Airport.

楊英風與友人合攝於「現代設計的展望——脫·現代主義的出發」展覽會場

楊英風（前排左二）與親友合影於埔里家宅

國 內 外 大 事 記

◆ 南京大屠殺紀念館開幕。

◆ 日本筑波「國際科學技術萬國博覽會」開幕。

◆ 戈巴契夫任蘇俄共黨總書記。

◆ 八十國歌手聯合演唱募款救濟非洲飢民。

◆ 美蘇高峰會談，突破冷戰第一步。

◆ 夏卡爾逝世。

1986

◆ 第一屆畫廊博覽會於福華沙龍。

◆ 歷史博物館舉辦「中華民國第一屆陶藝雙年展」。

◆「南台灣新風格展」於台南市。

◆ 國立藝術學院策劃成立「傳統藝術中心」。

◆ 民主進步黨在圓山飯店宣佈成立。

◆ 李遠哲獲諾貝爾化學獎。

◆ 兩岸通航談判。

◆ 台灣地區首宗 AIDS 病例。

◆ 中美貿易談判、中美菸酒市場開放談判。

◆ 美國「挑戰者號」太空梭升空後立即爆炸，七名人
　員全部罹難。

◆ 蘇俄烏克蘭車諾比核能電廠輻射污染。

◆ 菲國馬可仕流亡，艾奎諾夫人組閣。

◆ 美國慶祝自由女神像豎立一百周年。

◆ 波依斯逝世。

1987

◆ 國內第一座雕刻公園「牛耳石雕公園」揭幕。

◆「環亞藝術中心」、「新象畫廊」、「春之藝廊」先
　後宣佈停業。

◆ 林惺嶽《台灣美術風雲四十年》出版。

◆《藝術學》出版。

◆「高雄市現代畫學會」成立。

◆「方圓陶舍」成立。

◆ 洪通病逝。

◆ 俞國華聲明對大陸政策為「三不政策」（不接觸、不
　談判、不妥協）。

◆ 台灣人權促進會長陳永興主導的「228 和平促進會」
　正式對外宣布成立。

◆ 教育部宣布廢除學生髮式限制。

◆「大家樂」賭風席捲台灣全島。

◆ 完成台北靜觀樓規畫設計及建造（1983-1986）。

The schematic design and the construction for the Taipei Ji-Guan Building were completed (1983 - 1986).

◆ 擬台北國家戲劇院暨音樂廳內外景觀雕塑設計。

Drafting the interior and exterior lifescape sculpture designs for the National Theater and Concert Hall.

1987

◆ 獲台北市立美術館聘為四月份申請展評審委員（04.10）。

Being the examiner of the April Application Exhibition at the Taipei Fine Arts Museum (April 10st).

◆ 於日本金澤市參加第四屆「亞細亞太平洋藝術教育會議」（ASPACAE），發表〈東洋英知景觀造型美〉，並展出〔月華〕（08.01-08.04）。

Yuyu addressed the speech, Chinese Wisdom and the Esthetics of Lifescape Form, and displayed the work *Moon Charm* at The 4th Asian Pacific Conference on Arts Education of 1987 in Japan (August 1st - 4th).

【創作 Creations】

◆ 紙浮雕〔力田〕。

The paper relief *The Power of Sow*.

◆ 完成新竹法源寺浮雕〔天人禮菩薩〕、〔地藏王菩薩〕。

The reliefs *Buddha* and *Kirigarbha Buddha* at the Hsinchu Fayuan Temple were completed.

◆ 完成銅雕〔曾約農胸像〕於東海大學。

The bust *Mr. Zeng, Yuenong* was completed in Tunghai University, Taichung.

◆ 完成台北中正紀念堂國家音樂廳景觀雕塑〔中國古代音樂文物雕塑大系〕。

The lifescape sculpture *Ancient Musical Heritage* was completed at the National Concert Hall in the Chang Kai-Shek Memorial Hall, Taipei.

◆ 完成台北三商大樓景觀雕塑〔鳳翔〕。

The lifescape sculpture *Phoenix* at the Taipei Mercuries Building was completed.

◆ 不銹鋼雕塑〔日昇〕、〔月恆〕、〔伴侶〕、〔天地星緣〕等。

The stainless steel sculptures *Sunrise*, *Lunar Permanence*, *Companionship* and *Cosmic Encounter* etc.

◆ 完成不銹鋼景觀雕塑〔希望〕於台北市濱江公園。

The stainless steel lifescape sculpture *Hope* was completed at Binjiang Park in Taipei.

◆ 設計第一屆聯合文學小說新人獎〔喜悅與期盼〕獎座。

Designing the trophy *Joy & Expectation* for The 1st UNITAS Freshman Award in the category of novels.

1988

◆ 參加宜蘭縣「藝文發展研討會」，演講〈探討宜蘭縣藝文發展之方向──如何推廣藝術活動與落實藝術教育〉（03.04）。

Yuyu gave the speech, Discussing the Direction of Art and Humanity Development in Yilan–How to Promote Artistic Activities and Fulfill Art Education, at the Forum of Art and Humanity Development held in Yilan County (March 4th).

◆ 參展台灣省立美術館（今國立台灣美術館）「尖端科技藝術展」（06）。

Participating in The High-tech Art Exhibition at the Taiwan Provincial Fine Arts Museum (National Taiwan Museum of Fine Art today) (June).

◆ 應中國建築學會、北京清華大學建築系、中央美術學院之邀，赴北京交流講學（06）。

Yuyu went to Beijing to give lectures for academic exchanging, with the invitation of the China Architecture Association, the Architecture Department of Beijing Tsing Hua University, and the Central Fine Arts College (June).

◆ 發表〈物我交融的境界──景觀雕塑探源〉於《中國財經》（08.01）。

The article "Interaction between Objects and Myself–Searching for the Origin of Lifescape" was published in *China Fortune* (August 1st).

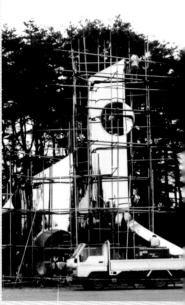

設於日本筑波霞浦國際高爾夫球場的不銹鋼景觀雕塑〔茁生〕，圖為設置中的施工情形

楊英風（左）為台北中正紀念堂國家音樂廳所創作的〔中國古代音樂文物雕塑大系〕

楊英風與其為日本筑波霞浦國際高爾夫球場所設計的庭石

楊英風（左）正在為新加坡華聯銀行創辦人連瀛洲解說景觀雕塑〔向前邁進〕理念

楊英風（左一）至上海考察，獲時任上海市委書記的汪道涵先生（右二）設宴款待

楊英風重遊對其藝術創作產生重大影響的大同雲岡石窟

楊英風（右三）參觀上海龍華寺

◆ 再度造訪北京，重遊洛陽龍門石窟、大同雲岡石窟（08）。

Yuyu revisited to Beijing, Longmen and Yengang Stone Caves in China (August).

◆ 捐贈銅雕〔水袖〕、紙浮雕〔力田〕予國立中興大學。

The bronze sculpture *Moving Sleeve* and the paper relief *The Power of Sow* were donated to National Chung Hsing University.

【創作 Creations】

◆ 浮雕〔風調雨順（一）〕、〔風調雨順（二）〕等。

The reliefs *Wind And Cloud (1)* and *Wind And Cloud (2)* etc.

◆ 銅雕〔藥師佛〕等。

The bronze sculpture *Bhai Ajyaguru* etc.

◆ 完成新竹法源寺〔三摩塔〕，為1972年銅雕〔夢之塔〕之放大並施以金漆。

The gilt sculpture *Sama Stupa* at Hsinchu Fayuan Temple was completed. It was enlarged from the bronze sculpture *Tower of Dreams* made in 1972.

◆ 完成新加坡華聯銀行前地鐵總站廣場景觀雕塑〔向前邁進〕（08）。

The lifescape sculpture *March Forward* was completed at the Metro square in front of the OUB Center in Singapore (August).

◆ 不銹鋼景觀雕塑〔茁壯（一）〕、〔茁壯（二）〕等。

The stainless steel lifescape sculptures *Growth (1)* and *Growth (2)* etc.

◆ 設計第十二屆十大傑出女青年〔金鳳獎〕、〔龍騰科技報導獎〕獎座。

Designing the trophies for *The Golden Phoenix Award* of The 12th Annual Top Ten National Outstanding Female Youths, as well as *The Long-Teng Award for Scientific Report: Pearl in Dragon's Mouth*.

◆ 設計〔財團法人青峰福利基金會標誌〕、紀念蔣經國總統標誌〔以愛還愛‧以心還心〕、〔覺風佛教藝術文化基金會標誌〕、〔台灣省政府勞工處標誌〕等。

Yuyu designed the emblem for Qingfeng Foundation, *Love Is It's Own Reward* to memorize the late president *Chiang, Chingkuo*, the Chuefeng Buddhist Art and Culture Foundation, and the Taiwan Provincial Labor Department etc.

◆ 設計華嚴法會〔千手千眼觀音菩薩〕。

Designing *Sahasrabhuja Avalokiteshvara* for Hua-Yan Ceremony.

楊英風與書畫家沈耀初（右）合影

沈耀初美術館設計草圖

1989

◆ 發表〈華嚴境界──（談）佛雕藝術與中國造型美〉於《福報》（04.20-04.21）。

The article "Hua–Yan Ideal State-A Disscussion of The Beauty of Buddhist Sculpture and Chinese Modeling" was published in *Good News* (April 20th - 21st).

◆ 受濟南山東大學周易研究中心之邀，於「易經與科技美學學術交流會」提出論文〈從易象、佛學境界試詮傳統美學之構築〉（09.22）。

Invited by the Center for Zhou-Yi & Ancient Chinese Philosophy of Shandong University, Yuyu presented a thesis "Interpretation of Traditional Esthetics Construction from the Aspects of Change and Buddhism" at The Book of Changes and Technological Esthetics Thesis Communication Meeting. (September 22nd).

◆ 皈依印順導師為三寶弟子，法名「宏常」（10.05）。

Yuyu became a disciple of Master Ying-Shun, and received the Buddhist name Hong-Chang (October 5th).

◆ 個展於台北漢雅軒。

Yuyu's solo exhibition was held at Hanart Taipei Gallery.

【創作 Creations】

◆ 台北市立美術館收藏不銹鋼景觀雕塑〔小鳳翔〕。

The stainless steel lifescape sculpture *Young Phoenix* was collected by the Taipei Fine Arts Museum.

楊英風捐贈作品銅雕〔水袖〕、紙浮雕〔力田〕予國立中興大學，圖為楊英風與當時任校長的貢穀紳先生（左）合攝於〔水袖〕旁

楊英風與收藏家葉榮嘉（左）合影

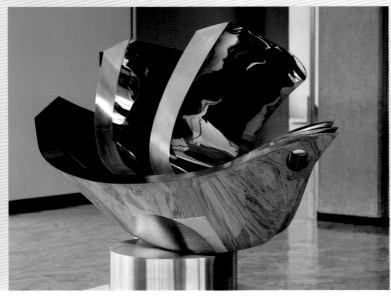

台北市立美術館所收藏的不銹鋼景觀雕塑〔小鳳翔〕

◆ 蔣經國總統發佈命令，宣告台灣解除戒嚴，放寬外匯管制。

◆ 翡翠水庫完工落成。

◆ 中華民國紅十字會開始辦理大陸探親登記。

◆ 紐約華爾街股市崩盤。

◆ 安迪・沃荷逝世。

1988

◆ 台北市立美術館刊，由季刊改為雙月刊，並更名為《現代美術》。

◆ 台灣省立美術館開館。

◆ 高雄市立美術館籌備處成立。

◆ 高雄市長蘇南成擬邀俄裔雕塑家恩斯特・倪茲維斯尼為高雄市雕築花費達五億新台幣的〔新自由男神像〕，遭文化界嚴厲批評而作罷。

◆ 蔣經國逝世，副總統李登輝繼任第七任總統。

◆ 開放報紙登記及增張。

◆ 中南部農民「五二○」台北請願遊行。

◆ 內政部受理大陸同胞來台奔喪及探病申請。

◆ 第廿四屆奧運於韓國漢城。

◆ 兩伊停火。

◆ 南北韓國會會談。

◆ 巴解宣布建國。

◆ 西柏林舉行波依斯回顧大展。

1989

◆ 文建會在法國舉行「台灣排灣族石雕展」。

◆ 台北縣立文化中心現代陶瓷館開館。

◆ 桃園石門山林美術館開幕。

◆ 由文建會及桃園縣立文化中心規劃之中國家具博物館開幕。

◆ 台南市政府及國立藝術學院主辦，黎志文主持規劃國際雕塑創作營。

◆ 亞洲藝術中心創辦以生活化與大眾化為取向的《藝術貴族》月刊。

◆ 國立台灣大學成立藝術史研究所。

◆ 由高雄地區三十九家建築業者集資興建的炎黃美術館開幕，並發行《炎黃藝術》。

◆ 國立藝專獲准升格學院，改制方案呈送教育部審議。

◆完成嘉義市立正義幼稚園銅雕〔聖母與耶穌〕。

The bronze sculpture *Jesus Christ & Santa Maria* at Chiayi Justice Kindergarden was completed.

◆完成台北輔仁大學銅雕〔田耕莘樞機主教像〕。

The bronze sculpture *Cardinal Bishop Tian, Gengsin* was completed at Fu Jen Catholic University, Taipei.

◆完成新竹福嚴佛學院銅雕〔印順導師法像〕。

The bronze sculpture *Master Ying-Shun* at Hsinchu Fuyan Buddhist College was completed.

◆銅雕〔仿北魏彌勒菩薩〕、〔善財禮觀音〕、〔文殊菩薩〕、〔普賢菩薩〕、〔釋迦牟尼佛〕等。

The bronze sculptures *Statue of Maitreya in The Style of Northern Wei Dynasty*, *Goddess Guan-Yi & Prayer Sancai*, *Majur Buddhisattva*, *Samanta Bhadra* and *Sakyamuni Buddha* etc.

◆完成台北護專（今為台北護理學院）景觀雕塑〔止於至善〕（06）。

The lifescape sculpture *Ultimate Goodness* was completed at Taipei Nursing Vocational School (National Taipei College of Nursing today) (June).

◆完成台北中華航空教育訓練中心景觀雕塑〔至德之翔〕。

The lifescape sculpture *The Flight of Absolute Virtue* at Taipei China Airlines's Aviation Training Center was completed.

◆完成台北世貿中心國際會議廳景觀雕塑〔天下為公〕。

The lifescape sculpture *All for the Public* at the International Conference Hall in Taipei World Trade Center was completed.

◆不銹鋼景觀雕塑〔龍賦〕等。

The stainless steel lifescape sculpture *Dragon's Psalm* etc.

◆設計〔國家品質獎〕、〔工業國鼎獎〕獎座。

Designing the trophies *National Quality Award* and *Guo-Ding Industrial Award*.

台北漢雅軒為楊英風與朱銘舉辦「海外作品回顧展」會場一景

製作中的不銹鋼景觀雕塑〔鳳凌霄漢〕，此件作品為楊英風專為北京亞運所創作

1990

◆民眾日報連載〈生態美學語錄（一）至（七）〉（04-05）。

The articles "Ecological Esthetics Quotations (1)~(7)" were published in sequence in *Public Daily* (April - May).

◆與朱銘共同舉辦「海外作品回顧展」於台北漢雅軒（05.08-05.23）。

Yuyu and Ju-Ming held a retrospective exhibition of overseas artworks at Hanart Taipei Gallery (May 8th - 23rd).

◆發表〈中國生態美學的未來性〉於北京大學「中國東方文化國際研討會」（06）。

Yuyu gave the speech, The Future of Ecological Art in China, at the Chinese and Oriental Culture International Symposium in Beijing University (June).

◆於高雄串門畫廊舉辦「楊英風鄉土系列版畫‧雕塑展」（10.06-10.25）。

Yuyu's solo exhibition, Exhibition of Yuyu Yang's Country Series of Prints and Sculptures, was held at Chuan-Men Gallery, Kaohsiung (October 6th - 25th).

【創作 Creations】

◆完成台北市觀光節元宵燈會主燈〔飛龍在天〕，於中正紀念堂展出。

The Lantern Fair's main lantern, *Flying Dragon*, was completed for the Taipei Tourist Festival at Chang Kai-Shek Memorial Hall.

◆完成北京亞運不銹鋼景觀雕塑〔鳳凌霄漢〕於北京國家奧林匹克體育中心（08）。

The stainless steel lifescape sculpture *Phoenix Scales the Heavens* for the Beijing Asian Games was completed in the National Olympic Sports Center, Beijing (August).

◆為世界地球日創作不銹鋼景觀雕塑〔常新〕，於台北中正紀念堂展出。後設置於台南市中華東路與小東路口國泰世華銀行前。

The stainless steel lifescape sculpture *New Forever* was displayed at Chang Kai-Shek Memorial Hall to celebrate the Earth Day. Then it was set in front of the Cathay United Bank, on the intersection of Zhonghua East Road and Xiaodong Road in Tainan City.

楊英風與朱銘（坐沙發者）於台北漢雅軒接受記者訪問

楊英風與為世界地球日創作的作品〔常新〕及三女寬謙法師合影，寬謙法師所領導的覺風文化基金會亦是促成該活動的主要角色，父女在不同領域貢獻所長共襄盛舉，傳為佳話

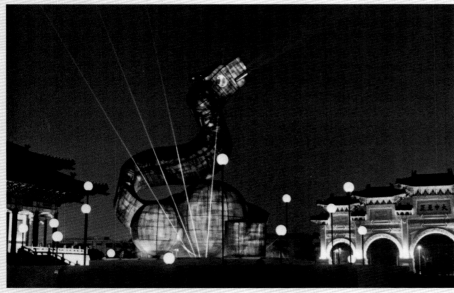

搭配雷射燈光演出的台北市觀光節元宵燈會主燈〔飛龍在天〕

國 內 外 大 事 記

◆ 文建會明令發布「藝文專業人才及團體獎勵辦法」。

◆「二號公寓」成立。

◆ 李澤藩、呂璞石逝世。

◆ 無住屋者組織露宿忠孝東路活動。

◆ 涉及「二二八」事件議題的電影「悲情城市」獲威尼斯影展大獎。

◆ 大陸大學生在天安門示威爭民主，共軍鎮壓學運。

◆ 海峽兩岸直撥電話開放。

◆《自由雜誌》負責人鄭南榕因主張台獨、抗拒被捕，自焚身亡。

◆ 日本天皇裕仁病逝。

◆ 布希任美國第四十一任總統。

◆ 團結工聯贏得波蘭選舉，結束共黨獨攬政權局面。

◆ 法國大革命兩百年紀念。

◆ 東歐各國先後走向自由化，東德開放邊界，柏林圍牆成歷史名詞。

◆ 全球性電腦病毒。

1990

◆ 趙二呆「二呆藝術館」於澎湖馬公啟用。

◆ 台北市立美術館舉辦「台灣早期西洋美術回顧展」。

◆「台灣美術三百年展」於台灣省立美術館。

◆ 李登輝、李元簇就任中華民國第八屆總統、副總統。

◆ 台灣成立海峽交流基金會。

◆ 中華民國代表團赴北京參加睽別廿年的亞運。

◆ 總統府國家統一委員會成立。

◆ 立法院在二二八紀念日前夕，全體委員起立默哀。

◆ 大學生走出校園進駐中正紀念堂靜坐示威，形成要求民主改革的強大聲浪。

◆ 台灣以「台灣、澎湖、金門、馬祖關稅領域」名稱申請加入 GATT。

◆ 中華民國與沙烏地阿拉伯中止邦交。

◆ 荷蘭畫家梵谷逝世一百週年，阿姆斯特丹等地展開盛大紀念活動。

◆ 法國文化部舉辦「中國明天——中國前衛藝術家的會師」。

◆ 戈巴契夫當選蘇聯第一任總統。

◆ 東、西德正式宣告統一。

◆ 完成宜蘭民生醫院浮雕〔祥鳳莅蘭〕。

The relief *The Arrival of Phoenix at Yilan* at Yilan Minsheng Hospital was completed.

◆ 銅雕〔沈耀初胸像〕等。

The bust *Mr. Shen, Yaochu* etc.

◆ 不銹鋼景觀雕塑〔雙龍戲珠〕等。

The stainless steel lifescape sculpture *Pair Dragons* etc.

◆ 設計伍拾元硬幣圖案。

Designing the pattern for the fifty-dollar coin.

◆ 設計〔國立交通大學鐘鐸社標誌〕、〔靈鷲山標誌〕等。

Designing the emblems for the NCTU Buddhist Association and Ling-Jiu Mountain etc.

◆ 完成嘉義天主教聖言會天主堂室內設計規畫（1989-1990）。

The interior schematic design was completed for the Catholic Church, SVD China Province Divine World Missionaries, Chiayi (1989 - 1990).

◆ 擬金門機場〔鳳臨金門〕景觀雕塑設計。

Drafting the lifescape sculpture design *The Arrival of the Phoenix at Kinmen* at Kinmen Airport.

架設中的台北市銀行總行（現為台北富邦銀行）前不銹鋼景觀雕塑〔鳳凰來儀（四）〕

1991

◆ 個展於台中現代畫廊（03）。

Yuyu's solo exhibition was held at the Taichung Modern Gallery (March).

◆ 參展靜宜大學「名家景觀雕塑展」（03）。

Participating in the Famous Artists Lifescape Sculpture Exhibition in Providence University (March).

◆ 新加坡國家博物院畫廊與香港漢雅軒聯合舉辦「楊英風 '91 個展」於新加坡（08）。

Yuyu Yang's 1991 Solo Exhibition was held in Singapore by the Singapore National Museum Gallery and Hong Kong Hanart 2 (August).

◆ 獲第二屆「世界和平文化大會寶鼎和平獎」（08.14）。

Yuyu was awarded with The 2nd Paoding Peace Prize of the World Peace Culture Conference (August 14th).

◆ 參展台北福華藝廊「袖珍雕塑展」九人聯展（11.30-12.11）。

The joint exhibition, Miniature Sculpture of Nine People's Union Exhibition, was held at Howard Gallery, Taipei (November 30th - December 11th).

◆ 參展台北時代畫廊「東方・五月畫會三十五週年展」（12.22-1992.01.05）。

The joint exhibition, East・Fifth Moon Group's 35 Anniversary Exhibition, was held at the Contemporary Gallery, Taipei (December 22nd - January 5th, 1992).

【創作 Creations】

◆ 完成台北南京西路新光三越百貨銅雕〔祥獅圓融〕（10）。

The bronze sculpture *Fortune Lion* was completed at Taipei Hsin-Kong Mitsukoshi Department Store, Nan-jing West Road Branch (December).

◆ 完成台北市銀行總行（現為台北富邦銀行）前景觀雕塑〔鳳凰來儀（四）〕（〔有鳳來儀〕）。

The lifescape sculpture *Advent of The Phoenix (4)* (*Advent of The Phoenix*) at the Headquarters of Taipei Bank (Taipei Fubon Bank today) was completed.

◆ 完成高雄大眾銀行景觀雕塑〔結圓・結緣〕。

The lifescape sculpture *Circular Encounter* at Kaohsiung TC Bank was completed.

◆ 不銹鋼雕塑〔昂〕、〔翔龍獻瑞〕（〔遊龍戲珠〕）、〔結〕、〔龍嘯太虛〕、〔地球村〕等。

The stainless steel lifescape sculptures *Upward*, *Flying Dragon to Present Good Fortune (Dragons Playing with A Pearl)*, *The Knot*, *Dragons Shrill in The Cosmic Void*, and *Global Village* etc.

◆ 設計〔行政院勞工委員會標誌〕。

Designing the emblem for The Council of Labor Affairs, Executive Yuan, Taiwan.

楊英風（右一）於台北設宴款待就讀北京日本中等學校時的恩師寒川典美先生（右二）

楊英風獲頒第二屆「世界和平文化藝術大獎」，由當時資政陳立夫先生授予獎狀

楊英風與劉國松（左）合攝於「東方・五月畫會三十五週年展」展場，兩人正在討論楊英風的銅雕作品〔太魯閣峽谷〕

楊英風（左一）與友人合攝於台北時代畫廊「東方・五月畫會三十五週年展」，中為劉國松、右二為陳庭詩

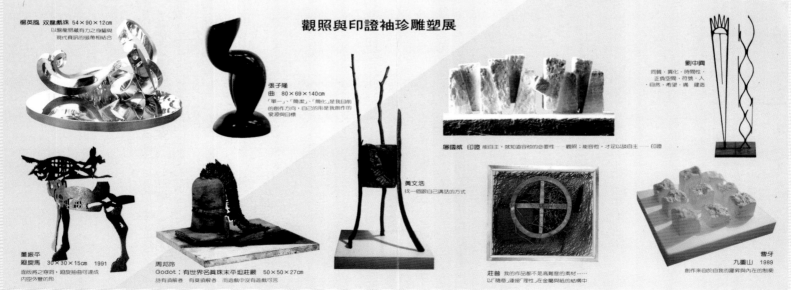

福華藝廊「袖珍雕塑展」的宣傳卡片，左上角的〔雙龍戲珠〕為楊英風的不銹鋼作品

◆設計〔退休中小學教員紀念獎〕、〔第一屆中華民國社會運動和風獎〕獎座。

Designing the trophies *Retired Teacher's Memorial Award* and *He-Fong Award (I)*.

◆擬北京航天部總部大廈規畫設計（〔航天紀行〕）。

Drafting the schematic design for the headquarter building of the Beijing Space Administration (*Sky-Cruise*).

◆完成新竹福嚴佛學院重建規畫、佛龕塑造，及銅雕〔印順導師法像〕（1989）、〔續明法師半身像〕（1991）。

The reconstruction of the Hsinchu Fuyan Buddhist College was completed, as well as the molded Buddhist niche, and the bronze sculptures *Master Ying-Shun* (1989) and *Master Shui-Ming* (1991) .

1992

◆父親楊朝華逝世（01.29）。

Yuyu's father, Chao-Hua Yang, passed away (January 29th).

◆獲聘為台北市立美術館第四任諮詢委員（01.01-1993.12.31）。

Being the fourth consultant at the Taipei Fine Arts Museum (January 1st - December 31st, 1993).

◆「楊英風 '92 個展」於台北新光三越百貨南西店（01.09-01.21）。

Yuyu Yang's 1992 Solo Exhibition was held at Taipei Hsin-Kong Mitsukoshi Depart ment Store, Nan-jing West Road Branch (January 9th - 21st).

◆「楊英風高雄 '92 個展」於高雄大眾銀行（03）。

Yuyu Yang's 1992 Kaohsiung Solo Exhibition was held at the Kaohsiung TC Bank (March).

◆獲聘為第十三屆全國美術展覽會評議委員（03.02）。

Being the examiner of The 13th National Fine Arts Exhibition (March 2nd).

◆發表〈景觀雕塑之美──由我魏晉南北朝文明風範重新思量臺灣今時的生活空間〉於《藝術資訊》（07）。

The article "The Beauty of Lifescape Sculpture–Reconsider the Life Space in Taiwan Today from the Civilization Model of Wei-Jin Period in China" was published in *Art Information* (July).

◆創設「楊英風美術館」於台北重慶南路二段三十一號（09）。

The Yuyu Yang Art Museum was established at No.31, Sec. 2, Chongqing S. Rd., Taipei City (September).

◆「楊英風雕塑展」於宜蘭縣立文化中心（10）。

Yuyu Yang Sculpture Exhibition was held at Yilan County Culture Center (October).

◆個展於台中現代藝術空間（12）。

Yuyu's solo exhibition was held in Taichung Modern Art Space (December).

◆獲聘為輔仁大學教育發展委員會委員（12）。

Being the member of the Educational Development Committee at Fu Jen Catholic University (December).

【創作 Creations】

◆完成台北慧炬佛學院銅雕〔周宣德居士法像〕。

The bronze sculpture *Buddhist Jhou, Syuande* at the Taipei Huoju Buddhist Association was completed.

◆銅雕〔蔣經國像〕等。

The bronze sculpture *The Late President Chiang, Chingkuo* etc.

◆完成台北東吳大學法學院景觀雕塑〔公平正義〕（10）。

The lifescape sculpture *Justice & Righteousness* at the School of Law in Taipei Soochow University was completed (October).

◆完成桃園中央警察大學景觀雕塑〔親愛精誠・止於至善〕。

The lifescape sculpture *Ultimate Goodness* was completed at the Central Police University, Taoyuan.

◆完成不銹鋼景觀雕塑〔茁生〕於日本筑波霞浦國際高爾夫球場。

The stainless steel lifescape sculpture *Birth* was completed at the Japan Tsukuba Golf Garden.

座落於台北重慶南路上的「楊英風美術館」開幕盛況

於台北三重湯城工業社區正門廣場工作中的楊英風

前總統李登輝先生（前）參觀於台北新光三越百貨南西店舉辦的「楊英風'92個展」（郭惠煜攝）

1991

◆ 台北市立美術館展出「米羅的夢幻世界」。

◆ 楊三郎美術館成立。

◆ 鴻禧美術館開幕。

◆ 文建會主辦、台北市立美術館承辦「中華民國美術思潮研討會」。

◆ 立法院教育、財政委員會一讀通過「文化事業獎助條例草案」及陳癸淼等委員所提之「文化藝術發展條例」草案。

◆ 高雄市立美術館籌備處主辦「高雄國際雕塑營」。

◆ 黃君璧、林風眠逝世。

◆ 以「公民投票進入聯合國」為訴求的「九八大遊行」和「台灣加入聯合國」宣達團分別在台及紐約聯合國總部前示威。

◆ 國慶閱兵前，反對刑法第一百條人士發起「一○○行動聯盟」。

◆ 貢寮反核行動，反核人士駕車衝撞員警。

◆ 民進黨通過「台獨黨綱」。

◆ 歐市十二國支持台灣加入 GATT。

◆ 大陸記者來台採訪。

◆ 終止動員戡亂時期。

◆ 資深中央民代全面退職。

◆ 大陸組織「海峽兩岸關係協會」，兩岸關係進入新階段。

◆ 蘇聯放棄共產主義。

◆ 俄羅斯總統葉爾欽領銜成立「獨立共和國聯盟」，蘇聯解體，戈巴契夫下台。

◆ 波羅的海三小國獨立。

◆ 波斯灣戰爭，美國領導的聯軍擊敗伊拉克，科威特復國。

◆ 緬甸民主運動領袖翁山蘇姬獲諾貝爾和平獎。

1992

◆ 文建會第一屆「民族工藝獎」揭曉，五個獎項的首獎全部從缺。

◆ 第一屆山胞藝術季於台中省立美術館開幕。

◆「台展三少年聯展」。

◆ 中韓斷交，國立歷史博物館「九二中韓現代美術展」無限期延期。

◆設計〔中華民國建築暨相關事業發展協會標誌〕、〔楊英風美術館標誌〕等。

Designing the emblems for the R.O.C. Development Association for Architecture-Related Business and the Yuyu Yang Art Museum etc.

◆設計〔國家發明獎〕、〔金鵬獎〕、〔第二屆中華民國社會運動和風獎〕、〔民族工藝獎〕獎座。

Designing trophies *The National Invent Award*, *The Golden Roc Award*, *The 2nd R.O.C. Society Motion Harmony Award (2)*, and *The Folk-Art Handicraft Award*.

◆完成台北三重湯城工業社區正門廣場景觀設計。

The lifescape design was completed at the plaza in Tang-Cheng Industrial Community, Sanchong, Taipei County.

◆完成日本筑波霞浦國際高爾夫球場庭石美化及雕塑設計（1987-1992）。

The design of the stones and sculptures for the Japan Tsukuba Golf Garden was completed (1987 - 1992).

1993

◆參展第三屆「國際藝術博覽會」（01.14 – 01.18）及" The 1st Annual Art Miami'93 Ocean Drive Project" （01.13）於美國邁阿密。

Participating in The 3rd International Art Exposition (January 14th - 18th), and The 1st Annual Art Miami'93 Ocean Drive Project (January 13th) in Miami, USA.

◆參展日本橫濱「NICAF 第二屆國際現代美術展」（03.19-03.23）。

Participating in The 2nd International Contemporary Art Festival in Yokohama, Japan (March 19th - 23th).

◆獲中美文化經濟協會聘為藝術委員會委員（10.01）。

Being the Art committee member for the Chinese American Culture Economy Association (October 1st).

◆「楊英風 '93 個展」於台北新光三越（10.01-10.12）。

Yuyu Yang's 1993 Solo Exhibition was held at the Taipei Hsin-Kong Mitsukoshi Department Store (October 1st - 12th).

◆參展法國「FIAC 巴黎國際現代藝術展」（10）。

Participating in the Foire International Art Contemporain Paris 20th Anniversary (October).

◆「楊英風一甲子工作紀錄展」於台灣省立美術館（10.02-11.21）。

Yuyu's solo exhibition, Yuyu Yang–60 Years of Art, was held at the Taiwan Provincial Fine Arts Museum. (October 2nd - November 21st).

◆「走過鄉土楊英風作品回顧展」於台南縣立文化中心（11.24-12.19）。

Retrospective Exhibition of Yuyu Yang's Works was held at the Culture Center in Tainan County (November 24th - December 19th).

◆成立「楊英風藝術教育基金會」（12）。

The Yuyu Yang Art Education Foundation was established (December).

◆與水墨畫家呂佛庭同獲國家行政院文化獎（12.27）。

Winning The National Culture Grand Prize from Executive Yuan along with Fo-Ting Lu, an ink painter (December 27th).

◆個展於高雄新光三越百貨公司（12.23-1994.01.03）。

Yuyu's solo exhibition was held at the Kaohsiung Hsin-Kong Mitsukoshi Department Store (December 23rd - January 3rd, 1994).

【創作 Creations】

◆美國洛杉磯恒信美術館典藏不銹鋼景觀雕塑〔厚生〕、〔輝躍〕、〔和風〕（07）。

The Heng-Xin Fine Arts Museum in Los Angeles collected the stainless steel lifescape sculptures *Balance & Harmony*, *Splendor* and *Harmony* (July).

◆泥塑〔李登輝像〕。

The clay sculpture *Mr. Lee, Tenghui*.

楊英風（右二）與友人攝於「FIAC 巴黎國際現代藝術展」會場，左一為楊英風傳記《景觀自在》的作者祖慰

楊英風（右四）於苗栗全國高爾夫球場與工作人員合影

高 5 公尺的〔大宇宙〕於日本橫濱「NICAF 第二屆國際現代美術展」會場展出，氣勢驚人

First Annual Art Miami'93 Ocean Drive Project 邀請世界各國共 11 位傑出雕塑家參展，楊英風身為東方世界惟一獲邀的參展人，其作品〔地球村〕（八群組件）格外引人注目

當時任職行政院長的連戰先生（左）頒發 1993 年國家行政院文化獎予楊英風　楊英風工作時的專注神情

◆完成高雄長谷世貿聯合國大廈景觀雕塑〔大宇宙〕（02）。

The lifescape sculpture *The Great Universe* at the Chang-Gu World Trade Center in Kaohsiung was completed (February).

◆完成台南縣立綜合體育場景觀雕塑〔水火同源〕（04）。

The lifescape sculpture *Common Lineage* at the Tainan County Stadium was completed (April).

◆不銹鋼景觀雕塑〔宇宙與生活（一）〕、〔宇宙與生活（二）〕、〔宇宙與生活（三）〕、〔輝躍（一）〕、〔輝躍（二）〕、〔輝躍（三）〕、〔日新又新〕、〔和風〕、〔厚生〕、〔鷹（一）〕、〔鷹（二）〕、〔家貓〕、〔野貓〕等。

The stainless steel lifescape sculptures *The Universe And Life (1)*, *The Universe And Life (2)*, *The Universe And Life (3)*, *Splendor (1)*, *Splendor (2)*, *Splendor (3)*, *Renewal*, *Harmony*, *Balance & Harmony*, *The Eagle (1)*, *The Eagle (2)*, *Pet Cat,* and *Wild Cat* etc.

「楊英風一甲子工作紀錄展」
於台灣省立美術館的開幕情況

◆創作首件鈦合金作品〔玄通太虛〕。

Yuyu created his first titanium alloy sculpture *Union with the Universe*.

◆設計〔1993 年台灣區中等學校運動會徽章〕。

Designing an emblem for *The Taiwan Secondary School Games '93*.

◆設計〔南瀛獎〕、〔飛鷹獎〕獎座。

Designing the trophies *Nan-Ying Award* and *The Flying Eagle Award*.

◆擬第二高速公路基汐段〔玄通太虛〕、燕巢段〔活節暢通〕、關西休息站〔淳德若珩〕景觀雕塑設計。

Drafting the lifescape sculpture design *Union with the Universe* for the Second Freeway from Keelung to Xizhi Section, *Stretching Out* at Yanchao Section, and *Virtue Like Jade* at Guan-xi Rest Station.

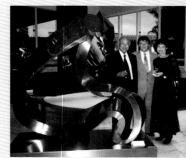

楊英風（左一）與友人合攝於
美國邁阿密國際廣場大廈個展
的開幕酒會

◆擬台北家美建設國際金融中心大廈〔群星會〕景觀雕塑設計。

Drafting the lifescape sculpture design *All Star* at the International Financial Center Building of Taipei Jiamei Construction.

1994

◆參展美國邁阿密第四屆「國際藝術博覽會」（01.08-11）。

Participating in The 4th Art Miami '94, USA. (January 8th - 11th).

◆個展於美國邁阿密國際廣場大廈（01.11-04.30）。

Yuyu's solo exhibition was held at the International Place in Miami, USA (January 11th - April 30th).

◆參展香港「新潮流」藝術博覽會（03.08-03.11）。

Participating in the New Trends Art Exposition in Hong Kong (March 8th - 11th).

◆參展日本橫濱「NICAF 第三屆國際現代美術展」（03.18-03.22）。

Participating in The 3rd International Contemporary Art Festival in Yokohama, Japan (March 18th - 22nd).

◆參展紐約「國際藝術展」（04.18-05.01）。

Participating in Art New York International (April 18th - May 1st).

◆配合文藝、環保，展現藝術生活化示範活動，於新竹市立文化中心舉辦「緣慧厚生──楊英風景觀雕塑展」（04.23-05.25）。

Yuyu's solo exhibition, The Wisdom of Life–Yuyu Yang Lifescape Sculpture Exhibition, was held at the Hsinchu Municipal Culture Center. The purpose of this event was to combine literature, art and environmental consciousness to demonstrate artistic life (April 23rd - May 25th).

◆與朱銘共同舉辦「渾樸大地──景觀雕塑大展」於新竹國家藝術園區（06）。

The joint exhibition in association with Ju-Ming, Awakenings Grand Landscape sculpture Exhibition, was held at the National Art Park, Hsinchu (June).

◆參展台北世貿中心「第二屆中華民國畫廊博覽會」（08.24-08.28）。

Participating in The 2nd R.O.C. Gallery Exposition at the Taipei World Trade Center (August 24th - 28th).

◆參展日本福山美術館「亞洲國際雕塑展」（09.30-10.23）。

楊英風的作品參展香港 ART ASIA 藝術博覽會的裝運情形

楊英風攝於新竹市立文化中心「緣慧厚生——楊英風景觀雕塑展」開幕舞蹈表演前，後為其景觀雕塑作品〔和風〕

楊英風與景觀石雕〔曙〕攝於日本第三屆香川縣庵治「石鄉雕塑國際會展」展場

國 內 外 大 事 記

◆ 文建會相關單位通過「台北國際傳統工藝大展——國外傳統工藝品展工作計畫草案」。

◆ 藝術家雜誌社出版「台灣美術全集」。

◆ 中華民國畫廊協會成立。

◆《巨匠美術週刊》創刊。

◆ 趙無極獲法國榮譽軍團司令勳章。

◆ 美、法相繼宣布將售我戰機。

◆ 柯林頓當選美國總統。

◆ 索馬利亞大饑荒。

1993

◆ 高雄市立美術館景觀雕塑徵件，林正仁以〔源〕獲首獎，並引發抄襲爭議。

◆ 台北市立美術館舉行羅丹雕塑展。

◆《藝術潮流》在台發行，為兩岸三地合作之刊物。

◆ 海基會董事長辜振甫與大陸海協會會長汪道涵於新加坡舉行「辜汪會談」。

◆ 連戰出任行政院長。

◆ 大陸客機被劫持來台事件，今年共發生十起，政府採「人機分離」原則處理。

◆ 第十五屆亞太經濟合作會議，於美國西雅圖舉行，經建會主委蕭萬長代表總統出席。

◆ 經濟部長江炳坤抵西雅圖參加 APEC 部長會議，並與美國總統柯林頓晤談。

◆ 立法院三讀通過「有線電視法」。

◆ 中研院院長改選，李遠哲獲選第七任院長。

◆ 中法正式通航。

◆ 新加坡總理吳作棟抵華訪問。

◆ 南非總統克拉克與最大黑人領袖曼德拉獲諾貝爾和平獎。

◆ 南非結束種族隔離制度。

◆ 以色列和巴勒斯坦解放組織宣布相互承認，並簽署中東和平協定。

◆ 克林姆回顧展於瑞士蘇黎世。

1994

◆ 高雄市立美術館開館。

◆ 文建會通過在台東縣興建台灣第一座史前博物館。

◆ 李澤藩美術館開館。

Participating in the exhibition, Asia Sculptures, at the Fukuyama Museum of Art in Japan (September 30th - October 23rd).

◆ 參展香港「ART ASIA」藝術博覽會（11.17-11.21）。

Participating in the Art Exposition, Art Asia, in Hong Kong (November 17th - 21st).

◆ 應邀出席日本第三屆香川縣庵治「石鄉雕塑國際會展」，並製作景觀石雕〔曙〕（05.24 － 06.01）。此作後來移至日本香川縣「國際民俗石雕博物館」。

Invited to joining The 3rd Stone Village Sculpture International Exhibition at Kagawa in Japan, Yuyu made the stone sculpture *Daybreak* for this event (May 24th - June 1st). This work was moved to the International Folk Stone Sculpture Museum in Kagawa, Japan.

◆「楊英風個展」於紐約黛瑞奇畫廊（Dietrich Contemporary Arts）（11.10-12.04）。

The Yuyu Yang Solo Exhibition was held at Dietrich Contemporary Arts in New York (November 10th - December 4th).

◆ 個展於香港光華藝廊（12.14-1995.01.14）。

Yuyu's solo exhibition was held at Guang-Hua Gallery in Hong Kong (December 14th - January 14th, 1995).

【創作 Creations】

◆ 設計〔金獅獎〕、〔立夫中醫藥學術獎〕、〔安泰之星〕獎座。

Designing the trophies *The Golden Lion Award*, *Li-Fu Academic Award of Chinese Medicine* and *The Star of ING An-Tai*.

◆ 電腦合成版畫〔福祿〕、〔玉山春曉〕、〔漏網之魚（二）〕等。

The computerized prints *Deer's Eagerness*, *Deer & Jade Mountain* and *Escaped Fish (2)* etc.

◆ 設計〔常新〕（〔工研院電子工業研究所二十週年紀念標誌〕）、〔慧日講堂標誌〕、〔財團法人交大思源基金會標誌〕。

Designing the emblem *Evergreen (The Emblem for The 20th Anniversary of Industrial Technology Research Institute)*, and two others for Huiri Buddhist Lecture Hall and the NCTU Spring Foundation.

◆ 擬輔仁大學校園規畫案，設計校訓「真善美聖」標誌。

Drafting the campus schematic project for Fu Jen Catholic University, as well as designing the emblem to accompany the motto *Truth, Righteousness, Beauty and Holiness*.

◆ 擬花蓮靜思堂釋迦牟尼佛坐像、屋頂工程及建築細部設計案（1994-1995）。

Drafting the Buddhist Statue of *Sakyamuni Buddha*, the roof construction and the detail design of the architecture for the Hualien Jing-Si Hall (1994 - 1995).

◆ 擬台灣省立美術館前〔虛極觀復〕景觀雕塑設計（1994-1995）。

Drafting the lifescape sculpture design *Cosmo-Harmony* at the Taiwan Provincial Fine Arts Museum (1994 - 1995).

◆ 擬台中國小外壁大浮雕設計。

Drafting the exterior grand relief design for Taichung Elementary School.

◆ 擬日本廣島亞運〔和風〕景觀雕塑設計。

Drafting the lifescape sculpture design *Harmony* in the Asian Games, Hiroshima, Japan.

◆ 擬日本大阪國際空港〔濡濟翔昇〕不銹鋼景觀雕塑設置計畫。

Drafting the stainless steel sculpture *Soar* at the Kansai International Airport, Japan.

1995

◆ 參展日本橫濱「NICAF 第四屆國際現代美術博覽會」（03.17-03.22）。

Participating in The 4th International Contemporary Art Festival in Yokohama, Japan (March 17th - 22nd).

◆ 與美國版畫家 Gary Lichtenstein 於加州柏克萊大學美術館合作舉辦聯展「映照」（「REFLECTION」）（04-10）。

The joint exhibition "Reflection" of Yuyu Yang and the American print artist Gary Lichtenstein was held at the University of California, Berkeley. (April - October)

楊英風（左一）攝於加州柏克萊大學，旁為其不銹鋼景觀雕塑〔大宇宙〕

楊英風手持〔古木參天〕模型，向記者說明創作理念

新竹交通大學圖書資訊廣場景觀雕塑〔緣慧潤生〕的模型和藍圖

鈦合金作品〔玄通太虛〕於新光三越百貨公司賣場的展出情形

◆順益台灣原住民博物館開館。

◆新竹「榮嘉雕塑公園」開幕。

◆俄羅斯美術百年巡禮於台北新光三越文化館舉行。

◆劉海粟逝世。

◆立法院三讀通過「消費者保護法」。

◆由台灣、大陸、香港合力拍攝的「霸王別姬」勇奪
四十六屆坎城影展最佳影片、五十一屆金球獎最佳
外語片，及美國紐約、洛杉磯和國家影評人所頒的
年度最佳外語片。

◆台灣遊客赴大陸旅遊，發生千島湖事件，全數遇
難。

◆前蘇聯總統戈巴契夫偕夫人抵台訪問。

◆洛杉磯大地震。

1995

◆「新樂園」藝術空間開幕。

◆彩田藝術空間發起「版畫同好會」，涵蓋木版畫、
石版畫、銅版畫、水彩版畫、科羅版畫等。

◆版畫學會與廖修平共同設立「AP 創作空間」版畫工
作室。

◆《炎黃藝術》復刊，更名《山藝術》，並採一年十期
方式出刊。

◆台北佛光道場的佛光緣美術館開幕。

◆法國雕塑大師布爾岱勒名作〔大戰士〕正式在高雄
落腳。

◆台北市立美術館展出「亞洲現代雕塑的對話：亞細
亞現代雕刻會台灣交流展」及赫胥宏美術館雕塑
展。

◆日本南島語言學者土田滋任順益台灣原住民博物館
館長。

◆南台灣十六家畫廊業者首度結合百貨公司，舉辦
「南台灣藝術節」。

◆日本雕刻之森美術館慶祝廿五週年慶，展出朱銘雕
塑大展。

◆「花蓮國際藝術村協進會」舉辦第一屆「花蓮國際石
雕戶外公開賽」。

◆「台灣第一街」台南延平老街拆除。

◆郎靜山、楊三郎、李石樵、張愛玲逝世。

◆趙二呆逝世於澎湖。

◆「楊英風大雕塑個展」於美國紐澤西州雕塑大地美術館（05.20-09.30）。

Yuyu Yang Grand Sculpture Solo Exhibition was held at the Grounds For Sculpture Museum in New Jersey, USA (May 20th - September 30th).

◆ 發表〈中國造型語言探討〉（07.16）。

The article "Discussion of Chinese Modeling Language" was published (July 16th).

◆ 獲聘為財團法人國家文化藝術基金會董事（09）。

Being the director of the National Culture and Art Foundation (September).

◆「呦呦楊英風豐實的'95個展」於台北新光三越百貨南西店（09.28-10.10）。

Yuyu's solo exhibition, Yuyu Yang's Lifescape Sculpture '95, was held at the Taipei Hsin-Kong Mitsukoshi Department Store, Nan-jing West Road Branch (September 28th - October 10th).

◆ 於苗栗全國高爾夫球場舉辦「楊英風景觀雕塑大展」（11）。

Yuyu's solo exhibition, Yuyu Yang's Lifescape Sculpture, was held at the National Garden Golf Course in Miaoli (November).

◆ 受邀為英國皇家雕塑家協會（Royal Society of British Sculptors）第一位國際會員（11）。

Yuyu was invited to be the first international committee member of the Royal Society of British Sculptors (November).

◆ 參展台北國父紀念館「海峽兩岸雕刻藝術品精品展」（12）。

Participating in the exhibition, Cross Strait Fine Sculptural Artistic Productions, at the National Dr. Sun Yat-Sen Memorial Hall (December).

【創作 Creations】

◆ 為紀念台灣光復五十週年，以紅豆杉木切割製作景觀雕塑〔古木參天〕，原收藏於國立台灣美術館，後移至國立台灣博物館。

The lifescape sculpture Antique Tree made of Chinese yew was completed, in celebration of the 50th anniversary of Taiwan's restoration. It was originally kept in the National Taiwan Museum of Fine Arts, and was later moved to the National Taiwan Museum.

◆ 完成高雄小港國中〔聽琴圖〕。

The work Appreciating Music at Kaohsiung Municipal Xiao-Gang Junior High School was completed.

◆ 完成行政院農委會復興大樓浮雕〔農為國本〕。

The relief Agriculture-Foundation of the Nation was completed at the Fu-Xing Building of the Council of Agriculture, Executive Yuan.

◆ 銅雕〔阿彌陀佛〕等。

The bronze sculpture Amita-Buddha etc.

◆ 完成苗栗「全國高爾夫球場」景觀雕塑〔水袖〕、〔有容乃大〕、〔造山運動〕、〔擎天門〕、〔鬼斧神工〕規畫設置案（1993-1995）。

The schematic design for the National Garden Golf Course in Miaoli was completed. Yuyu set up his lifescape sculptures Moving Sleeve, Evolution, Orogeny, Heaven's Pillar and Heavenly Cliff in the golf course. (1993-1995)

◆ 完成台北南京東路上海銀行景觀雕塑〔天緣〕。

The lifescape sculpture Destiny was completed at The Shanghai Commercial & Savings Bank on Nan-jing East Road, Taipei.

◆ 不銹鋼景觀雕塑〔宇宙音訊〕等。

The stainless steel lifescape sculpture Cosmic Correspondence etc.

◆ 設計〔中國時報模範員工獎〕、〔天・地・人〕獎座。

Designing the trophies The Model Staff Award for China Times and Heaven, Earth, Human.

◆ 電腦合成版畫〔中元祭〕、〔成長（二）〕、〔生命的訊息（三）〕、〔美麗的衿驕〕、〔太空蛋（三）〕、〔秋（二）〕、〔憶上野〕、〔千手觀音〕、〔天下為公大布幕〕、〔雪中送炭〕、〔島慶寒梅盛，

「楊英風大雕塑個展」於美國紐澤西州景致優美的雕塑大地美術館舉行

台北新光三越百貨南西店展出的「呦呦‧楊英風‧豐實的'95個展」

楊英風受邀成為英國皇家雕塑家協會（Royal Society of British Sculptors）第一位國際會員，由二女兒美惠（右）代表出席接受

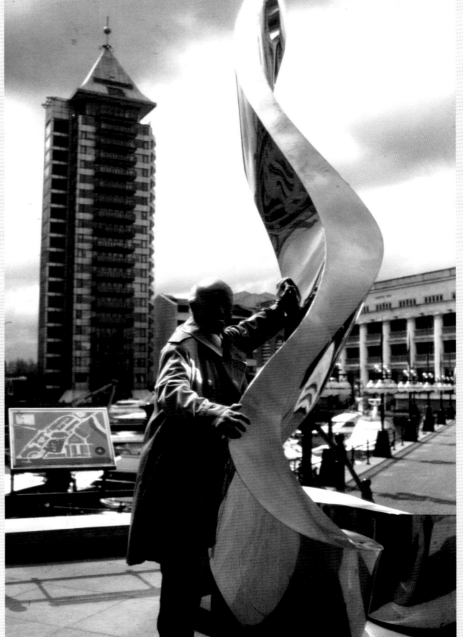

為創作〔協力擎天〕運送檜木材料時的辛苦過程

楊英風與在倫敦查爾西港展出的不銹鋼景觀雕塑作品——〔龍賦〕〔右圖〕（柯錫杰攝）

炮響震天鳴〕、〔鴻展〕、〔潤生〕、〔昂然千里〕、〔靜虛緣起〕、〔慈悲（二）〕、〔春（二）〕、〔鴻展〕等。

The computerized prints *The Ghost Festival*, *Growth (2)*, *Message of Life (3)*, *The Beautiful Pride*, *Space Egg (3)*, *Autumn (2)*, *Recall The Ueno Park in Tokyo*, *The Thousand Hand Goddness-Kuanyin*, *Justice*, *Helping*, *Celebration*, *Glory*, *Joy of Life*, *Advance*, *Origin*, *Mercy (2)*, *Spring (2)* and *Glory* etc.

◆ 設計〔人權教育基金會標誌〕。

Designing the emblem for the Human Right Educational Foundation.

◆ 完成新竹都會公園景觀設計（1994-1995）。

The lifescape design at the Hsinchu Metropolis Park was completed (1994 - 1995).

◆ 擬台北鶯歌火車站前景觀大雕塑及工器街景觀雕塑設計。

Drafting the giant lifescape sculpture at Yingge Railway Station and the lifescape sculpture design at Gongqi Street.

參展「當代中西藝術四家聯展」的四位藝術家：左起吳炫三、歐豪年、楊英風、李奇茂

1996

◆ 應英國皇家雕塑家學會之邀，舉辦為期半年之「呦呦‧楊英風‧景觀雕塑特展」於倫敦查爾西港（05）。

With the invitation of England's Royal Society of British Sculptors, Yuyu Yang held a six-month solo exhibition, Lifescape, The Sculpture of Yuyu Yang, in Chelsea Harbor, London (May).

◆ 發表〈區域文化與雕塑藝術〉（11.07）。

The article "District Culture and Sculpture Art" was published (November 7th).

【創作 Creations】

◆ 銅雕〔彌勒菩薩〕、〔工法造化〕、〔工器化千〕、〔器含大千〕等。

The bronze sculptures *Maitreya*, *Amazing Craftsmanship*, *Wonderful Craftsmanship* and *The Universe in Articraft* etc.

◆ 為交通大學建校百年，完成不銹鋼景觀雕塑〔緣慧潤生〕，由李登輝總統親臨主持作品開幕典禮（04.08）。

The stainless steel lifescape sculpture *Grace Bestowed on Human Beings* was completed in celebration of the 100th anniversary of National Chiao Tung University. The former President Denghui Lee hosted the opening ceremony (April 8th).

◆ 不銹鋼景觀雕塑〔武靖太平〕等。

The stainless steel lifescape sculpture *Peace to the World* etc.

◆ 設計〔傑出建築師獎〕獎座。

Designing the trophy for *The Outstanding Architect Award*.

◆ 擬南投日月潭德化社碼頭邵族舞台活動空間規畫及雕塑設置計畫（1996-1997）。

Drafting the Shao stage setting and the sculpture layout project for Dehuashe Wharf, Sun Moon Lake, Nantou (1996 - 1997).

◆ 完成台北輔仁大學淨心堂修改美術工程。

The artistic reconstruction at Fu Jen Catholic University's Immaculate Heart Chapel was completed.

◆ 完成台北慧日講堂重建工程設計（1992-1996）。

The reconstruction design was completed for Huiri Buddhist Lecture Hall, Taipei (1992 - 1996).

◆ 完成新竹交通大學圖書資訊廣場景觀設計（1994-1996）。

The lifescape design for the Information Square of National Chiao Tung University Library was completed (1994 - 1996).

日本箱根雕刻之森美術館稱楊英風為「台灣雕刻界的第一人」

1997

◆ 參展台北國父紀念館中山畫廊「當代中西藝術四家聯展」（02.11-02.20）。

Participating in the joint exhibition, Union Exhibition of Contemporary Chinese and Western Techniques, held at Zhong Shan Gallery in National Dr. Sun Yat-Sen Memorial Hall, Taipei (February 11th - 20th)

楊英風作品於倫敦查爾西港特展時的地理位置分布圖

楊英風於農曆過年與家人合影

楊英風為交通大學建校百年創作不銹鋼景觀雕塑〔緣慧潤生〕，校慶當天李登輝總統並親臨主持作品開幕典禮

◆ 中共於台灣海峽實施飛彈演習。

◆ 奧地利、瑞典和芬蘭三國正式成為歐盟成員國。

◆ 日本神戶、大阪等地發生芮氏 7.2 級強烈地震，傷亡及破壞慘重。

◆ 七大工業國資訊社會部長會議通過興建「資訊高速公路」和發展資訊社會。

◆ 日本宗教組織奧姆理真教在東京地鐵製造沙林毒氣事件。

◆ 美國奧克拉荷馬市聯邦政府大樓發生炸彈大爆炸。

◆ 法國大選揭幕，席哈克當選總統，結束社會黨長達十四年的執政。

◆ 美國「亞特蘭堤斯號」太空梭與俄「和平號」太空站在軌道上實現了歷史性的對接。

◆ 以色列總理伊札克‧拉賓台拉維夫遇刺身亡。

◆ 關貿總協（GATT）128 個締約方舉行最後一次會議。

1996

◆ 故宮「中華瑰寶」巡迴美國四大博物館展出。

◆ 高雄市立美術館舉辦「趙無極回顧展」。

◆《藝術家》雜誌與美國著名的《藝術新聞》雜誌合作。

◆ 經營四年的《誠品閱讀》雜誌停刊。

◆ 國立歷史博物館舉辦「陳進九十回顧展」。

◆ 國立台灣藝術教育館舉行「全國版畫教育研習會」。

◆ 國立台灣藝術教育館出版「藝術導覽賞系列」。

◆《雄獅美術》停刊。

◆ 畫家黃朝湖創辦《藝術秀》月刊。

◆「大台北畫派」創始人黃華成逝世。

◆ 江兆申逝世。

◆ 大陸著名畫家朱屺瞻在上海病逝，享年一○五歲。

◆ 雕塑家蒲添生病逝，享年八十五歲。

◆ 書法界大師朱玖瑩病逝。

◆ 洪瑞麟病逝美國加州。

◆ 台灣首度由人民直選總統。

◆ 法國前總統密特朗在巴黎逝世，結束了長達十四年的執政。

◆ 巴勒斯坦舉行歷史上首次大選，巴解執委主席阿拉法特當選巴勒斯坦自治政府主席。

◆ 俄羅斯第二輪總統選舉揭幕，葉爾欽再次當選俄國總統。

◆ 發表〈由創作經驗談文化內涵與石雕藝術〉於「1997 花蓮國際石雕藝術季國際石雕研討會」（06）。

The speech, Discuss about Culture and Stone Sculpture from the Creation Experiences, was given at the International Stone Sculpture Forum of the 1997 Hualien International Stone Sculpture Artistic Season (June).

◆ 個展「楊英風大乘景觀雕塑展」於日本箱根雕刻之森美術館（08.02-10.28）。

Yuyu's solo exhibition, Mahayana Lifescape Sculpture of Yuyu Yang, was held at the Hakone Open-Air Museum in Japan (August 2nd - October 28th).

◆ 發表〈大乘景觀論──邀請遨遊 LIFESCAPE〉於《呦呦楊英風展──大乘景觀雕塑》（08）。

The article "Mahayana Lifescape–Invitation of traveling through Lifescape" was addressed in *Yuyu Yang Exhibition-Mahayana Lifescape Sculpture* (August).

◆ 參展加拿大溫哥華精藝軒畫廊「台灣四大師」展覽。

Participating in the exhibition, Taiwan Four Masters, at the Vancouver Jingyi Room Gallery, Canada.

◆ 10 月 21 日病逝於新竹法源寺，享年七十二歲。

Yuyu Yang passed away at Hsinchu Fayuan Temple on October 21st at the age of 72.

楊英風與當時宜蘭縣長游錫堃
先生合影於景觀規畫〔協力擎
天〕的工作現場

【創作 Creations】

◆ 擬台中威名建設壁面浮雕設計。

Drafting the wall relief design for Taichung Weiming Construction.

◆ 完成台北諾那精舍〔智敏上師像〕、〔慧華上師像〕。

The sculptures *Master Zhih-Min* and *Master Huei-Hua* at Taipei Nuona Meditation Center was completed.

◆ 為慶祝宜蘭開拓二百週年，完成宜蘭縣政府景觀規畫案，包括雕塑〔協力擎天〕（含〔日月光華〕、〔龜蛇把海口〕）及木雕〔縱橫開展〕（1995-1997）。

The lifescape sculpture *The Wonder of Solidarity* (including *The Essence of Sun & Moon*, *Turtle & Snake at the Harbor*) and the woodcarving *Wide-Spreaded* at the Yilan County Government's headquarter was completed in celebration of the 200th anniversary of Yilan County's reclamation (1995 - 1997).

◆ 完成台北火車站〔水袖〕景觀雕塑設置。

The lifescape sculpture *Moving Sleeve* at Taipei Main Station was completed.

◆ 不銹鋼景觀雕塑〔宇宙飛塵〕、〔空間韻律〕、〔資訊世紀〕等。

The stainless steel lifescape sculptures *Passing Convergence*, *Space Rhythm* and *Century of Information* etc.

◆ 設計〔國家文藝獎：形隨意移〕獎座。

Designing the trophy for *The National Literature and Art Award: Image Moves with Consciousness*.

◆ 設計〔國家文藝獎標誌〕。

Designing the emblem for *The National Literature and Art Award*.

◆ 擬宜蘭林燈紀念館整體規畫設計。

Drafting the design for Lin-Deng Memorial Hall, Yilan.

宜蘭縣政府前的景觀規畫〔協力擎天〕

參與「楊英風大乘景觀雕塑展」的開幕貴賓：由右至左：秦孝儀、莊銘耀、王金平、黃石城、王宇清、黃才郎

楊英風追思會於輔仁大學舉行

◆ 第 26 屆奧林匹克運動會在美國亞特蘭大舉行。

◆ 美國大選，柯林頓以壓倒性優勢，當選美國第 53 屆總統。

◆ 英國科學家培育出第一隻人工複製羊「桃莉」。

1997

◆ 國立歷史博物館推出「黃金印象」：法國奧塞美術館名作展。

◆ 美國黑人畫家尚米榭・巴斯奇亞（Jean-Michel Basquiat）畫展，於高美館首次展出。

◆ 國家文藝獎改制為「國家文化藝術基金會文藝獎」。

◆ 文建會與藝術家出版社合作出版《公共藝術圖書》。

◆《藝術新聞》雜誌創刊。

◆ 台北市立美術館主辦「台灣的十七位樸素藝術家」展，於法國巴黎市立馬克斯・傅赫尼樸素藝術館及比利時新魯汶美術館展出。

◆ 文建會附屬單位之一的藝術村，正式掛牌成立籌備處，籌設中的藝術村位於南投縣九九峰山麓，預定九十年六月完工。

◆ 邱坤良接任國立藝術學院校長 。

◆「陳夏雨八十作品展」於誠品畫廊。

◆《山藝術》決定於 1998 年元月停刊。

◆ 漢雅軒策劃「朱銘巴黎梵登廣場戶外雕塑大展」。

◆ 古蹟民俗學者林衡道逝世。

◆ 中共領導人鄧小平逝世。

◆ 英國大選結束，工黨擊敗連續執政 18 年的保守黨。布萊爾成為英國首相。

◆ 香港回歸中國交接儀式在香港舉行。董建華出任首任行政長官。

◆ 英國前王妃戴安娜在巴黎車禍中受重傷逝世。

◆ 諾貝爾和平獎得主德蕾莎修女因心臟病在印度新德里逝世。

◆ 日本四大證券公司之一、百年老字號的山一證券公司宣佈破產，成為日本歷史上最大的一宗破產案。

1997

◆ 設置不銹鋼景觀雕塑〔龍賦〕於新竹科學園區茂德電子公司（10）。

The stainless steel lifescape sculpture *Dragon's Psalm* was placed at ProMOS Technologies in Hsinchu Science Park (October).

◆ 設置景觀雕塑〔有容乃大〕於苗栗新東大橋橋頭（11）。

The lifescape sculpture *Evolution* was placed at the Xindong Bridge, Miaoli (November).

1998

◆ 參展芝加哥「Pier Walk」展（05）。

Yuyu's works were included in the Pier Walk Exhibition in Chicago (May).

◆ 設置〔回到太初〕於高雄小港高中（06）。

The work *Return to The Beginning* was placed in Kaohsiung Xiao-Gang Senior High School (June).

◆ 設置〔翔龍獻瑞〕、〔龍賦〕於高雄小港機場航廈（07）。

The works *Flying Dragon to Present Good Fortune* and *Dragon's Psalm* were placed in Kaohsiung International Airport (July).

◆ 次女美惠病逝（08.16）。

Yuyu's Second daughter, Mei-Hui, passed away (August 16th).

◆ 「雕塑東西的時空──楊英風（1926-1997）」於香港科技大學圖書館畫廊（09.25-1999.01.30）。

The solo exhibition, Sculpturing Time and Space–Yuyu Yang (1926-1997), was held at the University Library Gallery in the Hong Kong University of Science and Technology (September 25th - January 30th, 1999).

◆ 參展台南成功大學「世紀黎明」雕塑校園展（10.25-1999.01.10）。

Yuyu's works were included in the campus sculpture exhibition, Century Daybreak, in National Cheng Kung University in Tainan (October 25th - January 10th, 1999).

◆ 「真善美聖」雕塑校園個展於輔仁大學。

The solo sculpture exhibition, Truth, Good, Beautiful and Divine, was held in Fu Jen Catholic University.

◆ 參展「展望2000──中國現代繪畫雕塑」德國三城市巡迴展。

Yuyu's works were displayed in the three-city traveling joint exhibition, Look Ahead 2000–Chinese Modern Painting and Sculpture, held in Germany.

楊英風藝術教育基金會董事長釋寬謙（左三）與前交通大學校長張俊彥（右二）簽約設立「楊英風藝術研究中心」

◆ 為實踐楊英風『藝術生活化，生活藝術化』之美學觀，以及大眾共享美的事物之『呦呦精神』，成立「呦呦藝術事業」。

In order to fulfill Yuyu Yang's esthetic concept "Daily Art and Artistic Daily Life" as well as the Yuyu Spirit "To Share Beautiful Things with the Public", The Yuyu's Art Group was established.

◆ 設置〔和風〕為板橋國小百年校慶（03）。

The work *Harmony* was placed in Banqiao Elementary School for its 100th anniversary celebration (March).

◆ 設置石雕〔滿足〕於花蓮縣立文化中心（05）。

The stone sculpture *Contentment* was placed in the Hualien County Culture Center (May).

◆ 楊英風藝術教育基金會與交通大學簽約成立「楊英風藝術研究中心」（06）。

The contract between The Yuyu Yang Art Education Foundation and National Chiao Tung University to establish the Yuyu Yang Art Research Center was officially signed (June).

◆ 設置〔宇宙與生活〕於中研院物理研究所（07）。

The work *The Universe And Life* was placed at the Institute of Physics, Academia Sinica (July).

◆ 設置〔輝躍〕於台中中國醫藥學院附設醫院醫療大樓（07）。

The work *Splendor* was placed at the China Medical University Hospital in Taichung (July).

為了籌備編纂「楊英風全集」，邀請相關專業人士舉行諮詢會議〔左圖〕

於交通大學藝文中心舉行的「『太初』回顧展」開幕盛況〔下圖〕

◆設置〔東西門〕於台南成功大學（07）。

The work *Q.E. Gate* was placed in National Cheng Kung University, Tainan (July).

◆設置〔回到太初〕於美國伊利諾州立大學（09）。

The work *Return to The Beginning* was placed in Illinois State University, the U.S.A. (September).

◆參展新加坡「雕塑城市展」。

Yuyu's works were displayed in the joint exhibition, Exhibition of Sculpturing the City, held in Singapore.

2000

◆「楊英風藝術研究中心」正式成立於交通大學。

The Yuyu Yang Art Research Center was officially established at National Chiao Tung University.

◆與交通大學合作，由國科會專案補助，進行「楊英風數位美術館」計畫。

In association with National Chiao Tung University, the Yuyu Yang Art Research Center carried out the project of the Yuyu Yang Digital Art Museum with the support of the special fund given by the National Science Council.

◆設置〔正氣〕、〔海鷗〕、〔月明〕、〔水袖〕、〔祥龍獻瑞〕、〔茁生〕、〔夢之塔〕、〔南山晨曦〕、〔龍賦〕於交通大學（04）。

The works *Mountain Grandeur, Sea Gull, Lunar Brilliance, Moving Sleeve, Flying Dragon to Present Good Fortune, Birth, Tower of Dreams, Dawn in The Forest*, and *Dragon's Psalm* were placed in National Chiao Tung University (April).

◆舉辦「楊英風創作的活水源頭——佛像藝術回顧展」於楊英風美術館（05）。

The exhibition, The Fountain of Yuyu Yang's Creation–Retrospective Show of Buddhist Sculpture Art was held in the Yuyu Yang Art Museum (May).

◆設置〔祥獅圓融〕於台中新光三越（07）。

The work *Fortune Lion* was placed in Taichung Shin Kong Mitsukoshi Department Store (July).

◆舉辦「再見楊英風」逝世三週年紀念活動於交通大學，計有「楊英風『太初』回顧展」、「人文、藝術與科技——楊英風國際學術研討會」、林絲緞「舞動景觀」舞蹈發表會（10）。

The third anniversary memorial event, Farewell Yuyu Yang, was held in National Chiao Tung University. This event included the exhibition "THE BEGINNING –Yuyu Yang", the conference Humanity, Art and Technology–Yuyu Yang International Symposium, and Siduan Lin's dancing show *Dance with Landscapes* (October).

◆出版《楊英風太初回顧展》畫冊專輯（10）。

The album, *THE BEGINNING–Yuyu Yang*, was published (October).

為紀念楊英風逝世三週年，林絲緞特別創作舞蹈作品「舞動景觀」

◆ 出版《景觀自在——雕塑大師楊英風》，由大陸旅法作家祖慰所著（10）。

The book, *Landscapes–Master Sculptor Yuyu Yang*, was published, and it was written by Zu Wei who was from Mainland China and dwelled in France (October).

◆ 出版音樂專輯《風格》，由旅美作曲家陳建台為紀念楊英風所作（10）。

A music album *Style* by composer Jian-Tai Chen (dwelling in the U.S.A.) was recorded to memorize Yuyu Yang (October).

◆ 舉辦「楊英風61-77年創作特展」於國立歷史博物館，並出版《楊英風61-77年創作特展》專輯畫冊（11）。

The Exhibition of Yuyu Yang's Art From 1961 to 1977 was held at the National Museum of History. The album, E*xhibition of Yuyu Yang's Art From 1961 to 1977*, was also published (November).

2001

◆ 楊英風藝術研究中心著手進行「楊英風文獻典藏室」及「楊英風電子資料庫」之建置。

The Yuyu Yang Art Research Center set up "Yuyu Yang Documents Reservation Room" and "Yuyu Yang Digital Archives."

◆ 舉辦「楊英風太初回顧展」於長庚大學藝文中心（03）。

The retrospective exhibition, THE BEGINNING–Yuyu Yang, was held in the Art Center in Chang Gung University (March).

◆ 設置不銹鋼景觀雕塑〔鳳凌霄漢〕於交通大學（04）。

The stainless steel lifescape sculpture *Phoenix Scales the Heavens* was placed in National Chiao Tung University (April).

◆ 設置〔鳳翔〕於新店技嘉科技大樓（05）。

The work *Phoenix* was placed at the Gigabyte Technology building in Xindian (May).

◆ 舉辦「楊英風人體‧版畫系列主題展」於楊英風美術館（06）。

Yuyu Yang's Exhibition on the Themes of Human Figures and Prints was held in the Yuyu Yang Art Museum (June).

◆ 設置〔月明〕於美國紐澤西 Ground for Sculpture Foundation（08）。

The work *Lunar Brilliance* was placed at the Ground for Sculpture Foundation in New Jersey, the USA (August).

◆ 舉辦「楊英風景觀雕塑藝術系列講座」於新竹誠品書店（09）。

A series of lectures, Yuyu Yang's Lifescape Sculpture Art, were held at Eslite Bookstore in Hsinchu (September).

◆ 舉辦「天‧地‧人——山水與人的對話展」於楊英風美術館（09）。

The Yuyu Yang's solo exhibition, The Heaven‧The Earth‧The Human Beings–Exhibition of the Dialogue between Human Beings and Landscape, was held in the Yuyu Yang Art Museum (September).

◆ 作家祖慰於交通大學開設「東西美學比較與楊英風藝術風格」課程（09-2002.06）。

The author Zu-Wei opened the course, Comparison between Eastern and Western Aesthetics & Yuyu Yang's Artistic Style, at National Chiao Tung University (September-June, 2002).

於台南縣立文化中心舉辦的「靜觀形變—楊英風藝術生命的轉折」特展　「50年代的漫步—楊英風漫畫及插畫展」開幕茶會暨楊英風雕塑藝術學位論文獎助學金頒獎典禮，左二為論文獎學金得主成功大學藝術研究所研究生邱子杭

◆ 銅雕〔驟雨〕為陳水扁總統收藏（10）。

The bronze sculpture *Shower* was collected by President Shuibian Chen(October).

◆ 與交通大學合作，進行《楊英風藝術全集》編纂工作（10-）。

In cooperation with National Chiao Tung University, The Yuyu Yang Art Research Center started editing *Yuyu Yang Corpus* (from October to the date).

◆ 設立「楊英風雕塑藝術學位論文獎助學金」（10）。

Yuyu Yang Scholarship for the Degree of Sculpture Art Thesis was established (October).

◆ 於台南縣立文化局舉辦「靜觀形變──楊英風藝術生命的轉折」特展（11）。

The special exhibition, Contemplate the Transformation–the Turning Points of Yuyu Yang's Art Life, was held at the Culture Affairs Bureau, Tainan County (November).

◆ 由交通大學出版《人文、藝術與科技──楊英風紀念文集》（12）。

The corpus *Humanity, Art and Technology: in Memory of Yuyu Yang* was published by National Chiao Tung University (December).

2002

◆ 召開《楊英風全集》第一次諮詢會議（1.14）。

The first counsel meeting, *Yuyu Yang Corpus*, was held (January 14th).

◆ 木雕〔夢之塔〕由旺旺文教基金會收藏。

The wood sculpture *Tower of Dreams* was collected by The Wang-Wang Educational Foundation.

◆ 舉辦「五○年代的漫步──楊英風漫畫及插畫展」於楊英風美術館（03.09-05.19）。

The exhibition, Ramble in the Fifties–Exhibition of Yuyu Yang's Comics and Illustrations, was held in the Yuyu Yang Art Museum (March 9th - May 19th).

◆ 遠流出版社之《台灣放輕鬆》套書，以從具備時代性及史料等角度，將楊英風列入《美術台灣人》一類中（06）。

In the series of books, *Take It Easy*, published by Yuan-Liu publisher, Yuyu Yang was praised as a "Portraiture of Taiwanese Artists" from the aspects of era and historical documents (June).

2003

◆ 與首都藝術中心合作，於台北遠企購物中心（09-10）、新竹風城購物廣場（10-11）、台中田鉅藝術中心（12）、高雄新光三越百貨（12-2004.02），舉辦楊英風藝術之全省巡迴展。

In association with the Capital Arts Center, the Yuyu Yang art touring exhibition was held at Taipei Metro The Mall (September - October), Windance Plaza in Hsinchu (October - November), GSR Gallery in Taichung (December), and Kaohsiung Shin Kong Mitsukoshi Department Store (December - February, 2004).

◆ 林中巨石──楊英風藝術研究中心成果展於交通大學藝文空間（10.24-12.12）。

"Rock in the Forest-Exhibition of the Yuyu Yang Art Research Center" was held at the National Chiao Tung University Art Center (October 24th - December 12th).

2004

◆ 林中巨石──楊英風逝世六週年紀念暨研究中心成果展於楊英風美術館（02）。

The sixth anniversary and the exhibition to memorize Yuyu Yang "Rock in the Forest–Exhibition of the Yuyu Yang Art Research Center" was held at the Yuyu Yang Art Museum (February).

◆ 執行文建會國家文化資料庫「景觀雕塑大師──楊英風數位典藏計畫」（04-12）。

The Yuyu Yang Art Research Center executed the project, the Lifescape Sculpture Master–Yuyu Yang Digital Archives Program, which is part of the National Digital Archives Program organized by the Council for Culture Affairs (April - December).

◆ 雄獅圖書股份有限公司出版《景觀・自在・楊英風》（11）。

The book, *Lifescape ・ Ease ・ Yuyu Yang*, was published by Lion Art Books Co. Ltd (November).

「林中巨石─楊英風藝術研究中心成果展」展場一隅

◆ 以不銹鋼鍛造材質設置〔梅花鹿〕於新竹市赤土崎公園（01）。

The stainless steel sculpture *Sika Deer* was placed at Chituqi Park in Hsinchu (January).

◆ 舉辦「東西方人體藝術的對話──楊英風裸女藝術創作巡迴展」於楊英風美術館、國泰世華藝術中心、由鉅藝術中心、荷軒畫廊、首都藝術中心（02.01-11.28）。

The touring exhibition, Dialogue between Eastern and Western Body Art–Yuyu Yang's Traveling Exhibit of Nude Artworks, was held at the Yuyu Yang Art Museum, Art Center of Cathay United Bank, GSR Gallery, Hexuan Gallery, and the Capital Arts Center(February 1st - November 28th).

◆「法相之美──楊英風宗教藝術創作展」於楊英風美術館（06）。

The solo exhibition, The Beauty of Buddha–Yuyu Yang's Religious Artworks Exhibition, was held at the Yuyu Yang Art Museum (June).

◆「楊英風展」於台北市立美術館，並出版展覽畫冊（08.27-11.13）。

The solo exhibition, Yuyu Yang, was held at the Taipei Fine Arts Museum and an album was published (August 27th - November 13th).

◆ 召開《楊英風全集》募款記者會於文建會（09.20）。

The fund-raising press conference for *Yuyu Yang Corpus* was held at the Council for Culture Affairs (September 20th).

◆ 楊英風暨朱銘作品義賣展於楊英風美術館（09）。

Yuyu Yang and Ju-Ming's charity bazaar exhibition was held at the Yuyu Yang Art Museum (September).

◆ 朱銘演講：「藝術即修行暨與楊英風大師的師徒緣」於台北市立美術館（10.22）。

Ju-Ming's lecture, Art is a Buddhist Practice & the Master and Apprentice Affinity with Master Yuyu Yang, was addressed at the Taipei Fine Arts Museum (October 22nd).

◆ 釋寬謙演講：「楊英風創作中的佛教思想」；柯錫杰演講：「以柯錫杰的鏡頭看楊英風的雕塑藝術」；李再鈐、陳正雄、周義雄、董振平、蕭瓊瑞、黃才郎（主持）專題演討：「楊英風對現代藝術的啟發與貢獻」於台北市立美術館（10.23）。

There were several lectures addressed at the Taipei Fine Arts Museum: Kuan-Qian Shi's lecture, The Buddhist Thinking among Yuyu Yang's Creative Works; Si-Chi Ko's lecture, A View of Yuyu Yang's Sculpture Art from Si-Chi Ko's Camera Shot; the seminar, Yuyu Yang's Enlightenment and Contribution to Modern Art, by the speakers Zai-Qian Li, Zheng-Xiong Chen, Yi-Xiong Zhou, Zhen-Ping Dong, Qiong-Rui Xiao, and Cai-Lang Huang (the host) (October 23rd).

◆ 虛實‧妙化──楊英風抽象版畫展於朱銘美術館（11.01-2006.07.30）。

The solo exhibition, False or True Ingenuity–Yuyu Yang's Abstract Woodprints Exhibition, was held at Ju-Ming Museum (November 1st - July 30th, 2006).

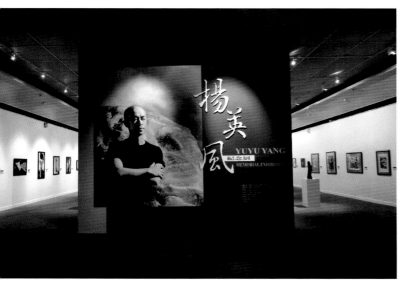

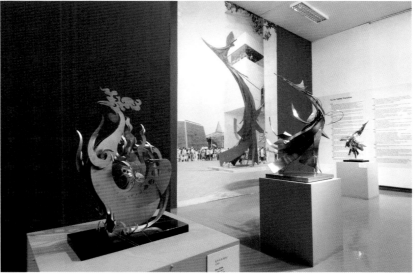

「楊英風紀念展」於高雄市立美術館（高雄市立美術館提供）　　台北市立美術館為紀念楊英風逝世八週年所舉辦的「楊英風展」展場入口

◆「楊英風紀念展」於高雄市立美術館（11.23-2006.2.26）。

The solo exhibition, The Yuyu Yang Memorial Exhibition, was held at the Kaohsiung Museum of Fine Arts (November 23rd - February 26th, 2006).

◆ 蕭瓊瑞演講：「站在鄉土上的前衛──藝術家楊英風」於高雄市立美術館（12.04）。

Qiong-Rui Xiao presented a lecture, Vanguard on Native Soil–Artist Yuyu Yang, at the Kaohsiung Museum of Fine Arts (December 4th).

◆ 陳奕愷演講：「楊英風教授的法相世界」於高雄市立美術館（12.18）。

Yi-Kai Chen presented a lecture, Professor Yuyu Yang's Buddhist World, at the Kaohsiung Museum of Fine Arts (December 18th).

◆「楊英風暨朱銘作品義賣展」於楊英風美術館（09）。

Rummage Sale for the Artworks of Yuyu Yang and Ju-Ming was held at the Yuyu Yang Art Museum (September).

◆「瑞藝呈祥──楊英風六人聯展」於行政院文化藝廊（12）。

Art Representing Auspiciousness–Group Exhibition of Yuyu Yang and other 5 Artists was held at the Culture Gallery, Executive Yuan (December).

◆《楊英風全集》第一卷出版，新書發表會於文建會（12.19）。

The new book Volume 1 of Yuyu Yang Corpus was released, following a press conference was held at the Council for Culture Affairs (December 19th).

2006

◆《楊英風全集》第二卷出版（03）。

Volume 2 of Yuyu Yang Corpus was published (March).

◆ 設置不銹鋼景觀雕塑〔鳳凰來儀〕於國立交通大學（03）。

The Stainless Steel lifescape Sculpture Advent of The Phoenix was placed in National Chiao Tung University (March).

◆ 國民黨榮譽主席連戰訪問大陸，以楊英風作品〔水袖〕致贈大陸總書記胡錦濤（04）。

KMT Honorary Chairman Lian-Zhan visited the People's Republic of China, and presented Yuyu's work Moving Sleeve as the present for the General-Secretary Hu Jintao (April).

◆「楊英風雕塑四階段」展於楊英風美術館（05）。

The solo exhibition, 4 Stages of Yuyu Yang's Sculptures, was held at the Yuyu Yang Art Museum (May).

◆「回顧1962～1974──楊英風東西方美學之造型語言」展於月臨畫廊（05）。

The solo exhibition, Retrospection 1962~1974–Yuyu Yang's Modeling Language in Eastern and Western Esthetics, was held at the Moon Gallery (May).

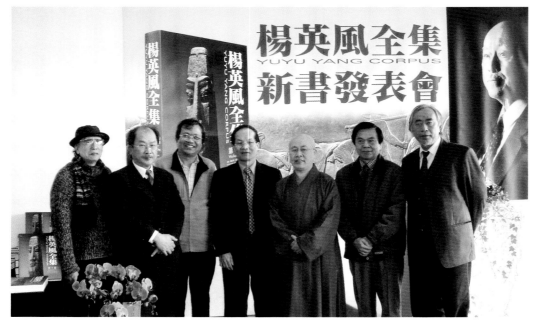

楊英風美術館裡展示的《楊英風全集》（鍾偉愷攝）

參與《楊英風全集》新書發表會的來賓：由左至右，藝術家陳正雄、北美館館長黃才郎、《楊英風全集》主編蕭瓊瑞教授、文建會前主委陳其南、楊英風藝術教育基金會董事長釋寬謙、《藝術家》雜誌發行人何政廣，及楊英風長子楊奉琛〔左圖〕

◆《楊英風全集》第三卷出版（07）。

　　Volume 3 of Yuyu Yang Corpus was published (July).

◆「龍鳳緣起──楊英風龍鳳專題暨逝世九週年紀念展」於楊英風美術館（09）。

　　The Encounter with Dragon and Phoenix–Yuyu Yang's Dragon and Phoenix Series Works and the 9th Anniversary Memorial Exhibition of His Demise was held at the Yuyu Yang Art Museum(September).

◆「龍躍鳳鳴──楊英風展」於首都藝術中心（10）。

　　Leaping Dragon & Crowing Phoenix–Yuyu Yang's Solo Exhibition was held at Capital Arts Center (October).

◆《楊英風全集》第四卷出版（10）。

　　Volume 4 of Yuyu Yang Corpus was published (October).

◆「Yuyu Yang in Italy──1963～1966 楊英風在義大利」展於楊英風美術館（12）。

　　The solo exhibition, Yuyu Yang in Italy–1963～1966, was held at the Yuyu Yang Art Museum (December).

2007

◆「站在鄉土上的前衛──楊英風特展」於台灣桃園國際機場二期航廈文化藝廊（01）。

　　The Vanguard on the Native Soil–Yuyu Yang's Special Exhibition was held at the Culture Gallery at the Terminal 2 in Taiwan Taoyuan International Airport (January).

◆《楊英風全集》第五卷出版（03）。

　　Volume 5 of Yuyu Yang Corpus was published (March).

國民黨榮譽主席連戰（中）於2006年訪問大陸時，以〔水袖〕致贈大陸總書記胡錦濤（左一）（連戰辦公室提供）

「楊英風雕塑四階段」展於楊英風美術館，楊英風四女珮蕾（左二）正在為小朋友解說作品（鍾偉愷攝）

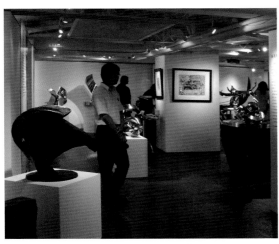

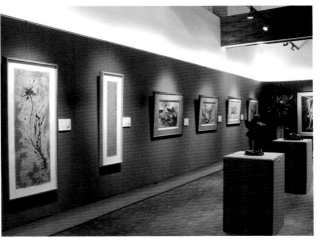

首都藝術中心舉辦「龍躍鳳鳴─楊英風展」（鍾偉愷攝）

楊英風美術館舉行「楊英風在義大利」展場入口（鍾偉愷攝）

於桃園國際機場二期航廈文化藝廊舉行的「楊英風特展」（鍾偉愷攝）

2.生平參考圖版 Reference photo

舅公陳朝枝抱楊英風
1928

楊英風少時攝於北京
1940 年代

楊英風與同學騎腳踏車外出寫生
1940 年代

宜蘭公學校師生合照，後排右起第八位為楊英風
1930 年代

楊英風穿劍道服攝於北京自家屋頂
1940 年代

楊英風（左）牽著弟弟楊英鏢
攝於北京　1942.4.6

楊英風（右）與同學於天津租界寫生
1942

慶祝楊朝華 43 歲生日，楊氏家人及新新戲院全體員工在餐館玄關拍照：第三排站立者左起第五位為楊英風、第六位為父親楊朝華、第七位為小弟楊
英鏢、第八位為大弟楊英欽（楊景天）、第九位為母親陳鴛鴛　1943.5.7

楊英風全家合攝於北京，前排右起為父親楊朝華、小弟楊英鏢；
後排右起為楊英風、母親陳鶯鶯、大弟楊英欽（楊景天） 1943

楊英風攝於北京自宅書桌前
1944.2

楊英風攝於東京美術學校（東京藝大）內
1944.6

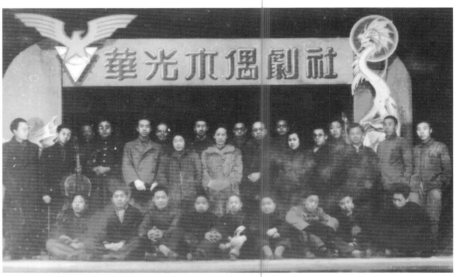

楊英風在東京美術學校所使用之製圖機
1944.6

華光木偶劇社相關成員合照，立者左起第五位為楊英風、第九位為母親陳鶯鶯、第十一
位為父親楊朝華 1944.12.22

楊英風20歲生日攝於北京自宅（楊英鏢攝）
1946.1.6

楊英風父親楊朝華與馬占山將軍合照
1940年代

楊英風（左二坐者）就讀台灣省立師範學院藝術系時在素
描教室上課的情形，上課老師為陳慧坤 1940年代

楊英風（後排右一）與老師陳慧坤（前排左）及同學合照
於素描教室　約 1948-1950

楊英風（後排左二）就讀台灣省立師範學
院藝術系時與同學合照　1940 年代

楊英風（後排左一）與師院藝術系同學在校園
合照　1949.4.1

1949 年 3 月 25 日師院藝術系為慶祝美術節主辦化妝晚會，楊英風（後排左三）與同學於會後合影

師院藝術系師生攝於師院操場，中間伸直右手扶生欄杆者為楊英風
1950.1

楊英風就讀省立師範學院藝術系時期，以女同學為模特兒塑像
1950 年代

泥塑作品中的楊英風
1950 年代

師院藝術系全體師生歡送專修科畢業同學紀念合影，楊英風為倒數第二排右起第四位
1950.6.26

楊英風為黃君璧塑像
1950 年代

正在泥塑作品〔耕讀〕的楊英風，後為模特兒
1950 年代

楊英風攝於工作室
1950 年代

楊英風（左）與鄭世璠（右）、何玉華（台語片紅星）
合攝於台中　1950 年代

楊英風攝於工作室，其後作品為〔學而
時習之〕 1953

楊英風（末排右三）與豐年社同事合影
1950 年代

楊英風為老師陳慧坤塑像
1953

社會教育推行委員會
第二次年會於台大地
質學系門口攝影紀
念，楊英風為末排右
起第三位（教育部社
會教育推行委員會電
化教育組攝）
1951

楊英風於台北工作室雕刻〔阿彌陀佛立像〕
1955.5.15

楊英風（中）與郎靜山（右）、葉燕芳合照
1954

楊英風與妻李定、長女明焄、長子奉琛合攝
1955

正在塑造作品〔憩〕的楊英風
1956

楊英風手抱二女兒美惠攝於陽明山
1957.2.22

豐年社同仁忘年會，左一為楊英風
1958.12.30

楊英風於台北中山北路工作室製作版畫時的情景
1959

楊英風（右）與史道明、祝豐、姚谷良合攝於台北市北區扶輪社女賓夕晚會
（陳雁賓攝） 1959

「現代版畫展」於1959年11月1日至6日假台北市南海路
國立臺灣藝術館舉行，展出者合攝於展場內，左起為楊英
風、秦松、施驊、李錫奇、江漢東、陳庭詩

「現代版畫展」續展於台北市衡陽路新
聞大樓四樓，圖為展場入口處
1959.11.10

楊英風親自掌鏡，為妻子及作品〔陳納德將軍像〕
拍攝照片 1959.12.2

楊英風繪製豐年雜誌九週年紀念插圖時的情
景 1960

楊英風的首次個展「楊英風先生雕塑個展」於1960年3月6日假國立歷史博物館展出，圖為開幕時于斌
總主教（右六）、楊英風（右七）、藍蔭鼎先生（右八）及眾貴賓合攝於歷史博物館門前

「楊英風先生雕塑個展」開幕時參觀人潮眾多（中國聯合新聞圖片資料社）
1960.3.6

1960年4月15日楊英風塑造的陳納德將軍像於台北新公園揭幕，蔣夫人蒞臨主持典禮與楊英風相談甚歡

1960年4月15日陳納德將軍像於台北新公園揭幕，楊英風接受記者訪問的情景

楊英風於1960年11月19日至26日於菲律賓馬尼拉北方汽車公司展覽室舉辦「楊英風木刻展」，圖為展場一隅

楊英風（後排右三）與藍蔭鼎（後排左二）、韓國現代畫展畫家合攝
1960年代

楊英風於日月潭教師會館的工作情景
1960-1961

楊英風塑法濟寺佛像時與學生合影
1961

1961年9月19日楊英風（左三）參加姚谷良與張蓉秀女士結婚茶會合影於婦女之家

楊英風為〔鄭成功像〕上色
1961

菲律賓文藝訪問團及接待人員攝於陽明山國家公園，右起第一位為楊英風
1962.4.1

慶祝楊肇嘉70歲生日合影，後排右起第四位為楊英風，前排右起第七位為楊肇嘉　1961.11.17

第三屆文藝獎章得主及評審委員等合攝，楊英風為後排右起第三位
1962.5.4

第三屆文藝獎章得主與教育部長黃季陸（中）合攝。得獎人為楊英風（雕塑獎）（右一）、潘人木（小說獎）（右二）、余光中（新詩獎）（左一）、李靈伽（繪畫獎）（左二）。（中國聯合新聞圖片資料社）　1962.5.4

師大藝術系四一級師生聯誼會並歡送楊英風同學赴美講學留念，後排右起第一位為楊英風，前排老師右起第一位為莫大元，第二位為溥心畬，第三位為黃君璧　1962.9.8

東豐大橋竣工典禮時，楊英風攝於作品〔飛龍〕前
1962.11

楊英風攝於五月美展展場，後為其展出作品〔運行不息〕、〔蓮〕、〔如意〕、〔曲直〕　1963.5

輔仁大學校友總會春遊，楊英風與妻女攝於清華大學　1963.4.7〔左圖〕

楊英風出發至羅馬前夕與家人攝於工作室，前排坐者右起為四女楊珮葦、三女楊
漢珩、妻子李定抱二子李奉璋、岳母陳水鴨、楊英風、長子楊奉琛；後排右起為
長女李明焄、二女楊美惠、外甥女劉香蘭　1963.11.11

楊英風出發至羅馬前在機場揮手道別
1963.11.11

1963年11月12日楊英風（左）與菲律賓大學雕塑系主任 Mr. Napoleon V. Abueva
（右）合攝於其住宅後院的作品旁

1963年11月13日於菲律賓畫家 Mr. Vicente S. Manansela 之工作室留影。
左起為蔡惠超、楊英風、施穎洲、Mr. Vicente S. Manansela（洪救國攝）

菲律賓華僑楊式送先生高價委託楊英風為其父親楊翼注先生塑像，
才使得楊英風得以前往羅馬深造，因此楊英風（右）在去羅馬前先
前往菲律賓拜見楊翼注先生（左），討論塑像事宜。圖為楊英風與
楊翼注老先生合攝於菲律賓岷市楊公館　1963.11.14

楊英風攝於羅馬競技場前
1964

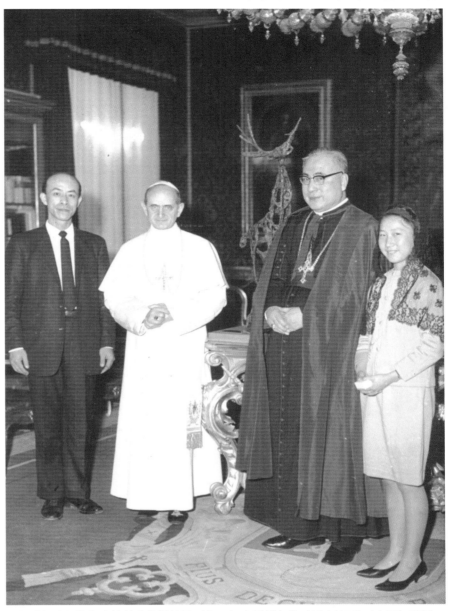

時任輔仁大學校友會總幹事的楊英風（左一）由于斌主教（輔大校長）（右二）陪同，
赴羅馬向教宗保祿六世（左二）感謝在台復校，並致贈楊英風銅雕作品〔渴望〕。圖
為致贈作品後合照，于斌主教後之作品即為〔渴望〕 1964.3.14

楊英風自攝於羅馬住所
1965.3.20

楊英風攝於義大利展場繪畫作品前
1963-1966

楊英風與羅馬友人
1965.3.25

楊英風（左二）與其在威尼斯個展的展場負責人等合攝
1965.8.7

楊英風於威尼斯聖馬可廣場寫生的情景
1965.8

台灣及旅法、義、瑞士、香港等廿四位畫家聯合組成的「中華民國現代派藝展」，由駐義大利于焌吉大使策畫，經楊英風設計聯絡彙集作品，於1965年1月18日在羅馬展覽大廈的藝術畫廊揭幕，圖為藝展海報

楊英風與友人攝於「中華民國現代派藝展」會場，左二為 Prof. Maurizio Fagioli（羅馬大學美術史教授、美術批評記者）、左三為楊英風、左四為 Prof. Carlo Giulio Argan（威尼斯國際藝展籌備主任委員、義大利現代藝術批評家）、右三為 Dott. Palma Bucarelli（威尼斯國際藝展籌備委員、國立羅馬現代美術館館長）、右二為駐羅馬代表于焌吉大使　1965

菲律賓華僑楊式遙先生高價委託楊英風為其父親楊翼注先生塑像，才使得楊英風得以前往羅馬深造。圖為楊英風在羅馬的工廠為楊翼注先生像鑄銅，于斌主教蒞臨工廠時的留影　1966

楊英風於 1966 年 2 月 3 日至 19 日於羅馬 BILICO 畫廊舉辦個展。圖為楊英風（右四）與友人合影。

楊英風攝於羅馬 BILICO 畫廊舉行的個展展場入口處
1966.2.3-2.19

楊英風攝於翡冷翠國立藝術研究院雕塑名作複製品陳列館中
1966.5.23

楊英風於羅馬市政廳獲歐洲青年藝術銅牌獎與獎狀
1966

楊英風於羅馬參觀英國雕刻家亨利摩爾個展
1966

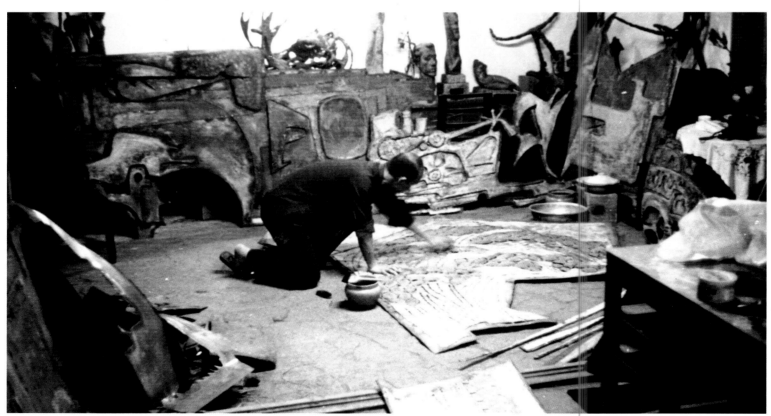

楊英風於1967年為台北土地改革紀念館製作浮雕〔市地改革〕，圖為楊英風在工作室製作浮雕的過程

楊英風（右一）與花蓮榮民大理石廠長于漢經（右二）及友人攝於花蓮大理石礦區　1967

楊英風（中）於東京保羅畫廊舉行雕塑展，與畫廊主人渡部清（左一）及友人攝於展場　1968

楊英風（右）與啓發其景觀雕塑觀念的奧地利藝術家 Karl Prantl（中）及其夫人（左）合攝於日本川崎製鐵廠　1969.11.28

楊英風攝於 1970 大阪萬國博覽會展覽會場太陽塔前

楊英風與家人合攝，左起楊英風、三女漢珩、妻李定、四女珮葦、次子奉璋、岳母陳水鴨、次女美惠、長女明煮　1970 年代

1972 年 2 月 21 日至 25 日楊英風於關島舉行景觀雕塑展時攝於展場

楊英風（左）於台北鴻霖藝廊舉辦雕塑個展，印尼畫家柴尼（Zaini）（右）
前往參觀　1974.10.22

楊英風操作雷射機械的情景
1980 年代

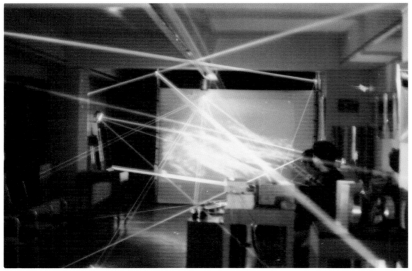

雷射藝術的創作過程
1981 年代

楊英風為台灣第一位博士杜聰明先生塑像。圖為楊英風（左）、楊英
風父親楊朝華（中）與杜聰明先生（右）攝於塑像旁　約 1982

楊英風受邀參加菲律賓馬尼拉第二
屆泛亞基督教藝術展，圖為 1984
年 3 月 24 日開幕時於展場所攝

日本金城短期大學理事長加藤晃（中）來台訪時於楊英風美術館留影
約 1985

楊英風（中坐者）、林淵（左坐者）與友人合攝於南投魚池鄉林淵宅
1984.11.10

楊英風獲邀參加國立故宮博物院舉辦的「當代藝術嘗試展」，圖為楊
英風與參展作品〔回到太初〕合攝於展場　1986.7.9

楊英風（左）與華聯銀行創辦人連瀛
洲（中）一起討論景觀規畫案〔向前
邁進〕　1987

楊英風與莊淑旂（右）合攝
1987

楊英風（中）與長子奉琛（右）於台中省立美術館迎接日本尖端科藝名教
授山口勝弘先生（左）參觀歡宴　1987

楊英風（右三）與第四屆「亞細亞太平洋藝術教育會議」（ASPACAE）會
長加藤晃（左三）、藝術家丹羽俊夫（左一）、三弟英鏢（右二）及友人
合攝於大會展場　1987.8.2

楊英風於日本金澤市參加第四屆「亞細亞太平洋藝術教育會議」
（ASPACAE），於會中發表〈東洋の英知と景觀造型美〉　1987.8.4

楊英風（立者）參加中華美術設計協會聯誼會
1988

楊英風應中國建築學會、北京清華大學、中央美術學院邀請演講
1988.6

孫宇立（右）於台北天母寺向楊英風拜師學現代雕塑
1989

楊英風與沈耀初（中）、葉榮嘉（左）合攝
1989-1990

楊英風（右）與父親（中）、次女美惠（左）合攝於埔里自宅靜觀廬
1990.1.11

楊英風以作品〔常新〕響應世界地球日活動，圖為記者會的情景
1990.3.13

楊英風受邀參加作品〔飛龍在天〕於小人國的開幕典禮
1990.8.5

楊英風（左三）與大陸佛教界領袖趙樸初先生（中持拐杖者）及友人合攝於
為北京亞運會量身訂作的作品〔鳳凌霄漢〕捐贈儀式後　1990.8.27

楊英風（右三）出席朱銘（右二）在香港藝術中心舉辦的個展，與漢雅軒負責人張頌仁（右一）、次女美惠（左一）、朱銘之妻（左二）合攝於展場
1991.10.29

楊英風四兄弟合攝於埔里靜觀廬
1992.2.19

楊英風與朱銘師徒情深，圖為朱銘參加楊英風美術館開幕時與老師閒話家常　1992.9.26

楊英風美術館的開幕盛況
1992.9.26

苗栗全國高爾夫球楊邀請楊英風規畫景觀設計的簽約儀式
1993.5.22

楊英風（坐者左一）於法國參加「FIAC 巴黎國際現代藝術展」，圖中次女美惠（右一）正在為觀眾介紹作品　1993.10.1

台中現代藝術空間促成楊英風（右）與馬白水（左）的精采對話　1993.11.7

李奇茂（左）及其夫人洛華笙（右）至楊英風美術館參訪時與楊英風（中）合攝　1993.12.20

楊英風（右三）與呂佛庭（左三）同獲 1993 年行政院文化獎，典禮後與行政院長連戰（左四）及親友合攝　1993.12.27

楊英風（左三）訪問江兆申（右二）於埔里鯉魚潭宅　1993

法國國立高等美術學院校長 Mr. Yves Michaud（左三）等一行人訪問楊英風美術館時與楊英風（右二）合影　1994.3.26

楊英風應邀出席日本第三屆香川縣庵治「石鄉雕塑國際會展」
1994.5.24-6.1

楊英風（左三）與證嚴法師（左一）討論花蓮靜思堂的設計工程
1994

聖嚴法師（中）參觀於新竹國家藝術園區舉行的「渾樸大地——景觀雕塑展」，與楊英風（右）、主
辦人葉榮嘉（左）合攝於作品〔龍嘯太虛〕前　1994.6

楊英風遠赴舊金山於蘇馬版畫工作室重製版
畫，圖為楊英風（右）與工作室主人Gary
Lichtenstein一起工作的情景　1994.7.11

楊英風（左）與日本名雕塑家流政
之（右）合攝於香港國際藝術博覽
會，後為作品〔龍賦〕
1994.11.17-11.21

楊英風（右一）在1995年與美國版畫家 Gary Lichtenstein（左一） 於加州柏克萊大學美術館合作舉辦聯展「映照」（「REFLECTION」），與友人合攝
於展場　1995.8.22

連戰（左四）與夫人連方瑀（左三）參觀於台北新光三越百貨舉行的「呦呦楊英風豐實的'95個展」
1995.9.28-10.10

楊英風（左三）參加高雄縣政府舉辦的「台灣光復50週年文化博覽會」留影，左五為楊英風早年合作，也是台灣第一位的人體模特兒林絲緞
1995

楊英風（中坐者）與次女美惠（右一）為設置於交通大學的作品〔緣慧潤生〕施工的情景（柯錫杰攝） 1996

楊英風為慶祝交通大學百年校慶創作作品〔緣慧潤生〕，揭幕時總統李登輝到場參觀 1996.4.8

楊英風（左二）與印順導師（中坐者）、三女漢珩（左一）、次女美惠（右一）、三弟英鏢夫婦（右三、四）合攝 1996.6.30

楊英風攝於台北的工作室（柯錫杰攝）
1996

1996年楊英風於倫敦查爾西港舉行雕塑特展，柯錫杰（左）與樊潔兮（右）夫婦同行參加，圖為楊英風與樊潔兮以身旁的作品〔水袖〕為靈感的即興舞姿　1996.4

倫敦查爾西港「呦呦・楊英風・景觀雕塑特展」開幕酒會盛況，左四為楊英風，致詞者為英國皇家雕塑學會會長
1996.5.15

柯錫杰（右）為楊英風拍照的情景
1996.5

楊英風（右四）與師院時期的同學聚會
1996.7.15

三弟英鏢為楊英風作的畫像
1996

楊英風與兩位可愛的孫女
1996

楊英風為宜蘭縣政府規畫景觀設
計〔協力擎天〕，與當時宜蘭縣長
游錫堃合攝於作品前　1997.4

1997年於日本箱根雕刻之森美術館舉辦「楊英風大乘景觀雕塑展」，圖
為觀眾欣賞作品〔和風〕的情景　1997.8.2-10.28

1997年2月11日至20日楊英風（右二）與吳炫三（左一）、歐豪年（左二）、李奇茂（右一）於國父紀念館舉辦「當代中西藝術四家聯展」

1997年10月21日楊英風病逝，11月1日朱銘於輔仁
大學追思會上懷念恩師

1997年11月2日於新竹法源寺舉辦的楊英風告別式

編後語

黃瑋鈴，國立台灣大學藝術史研究所畢業，現為楊英風藝術研究中心研究員。

如果有讀者想要在最短的時間內了解楊英風個人、創作、生活、交游等各個面向，或者是想要一次掌握《楊英風全集》的全貌，那麼，閱讀本卷可說是最快的捷徑。

本卷精選了《楊英風全集》最具代表性的精華內容，包括平面、立體作品、景觀規畫、楊英風個人論述、日記、週記、書信、史料及與楊英風相關的研究論述；除此之外，還特別收錄楊英風的舞台、道具創作、雷射景觀作品、年表、生平圖版照片及相關出版品等。

這些精華內容皆由數以百、千計之原始資料中挑選而出，其重要性及代表性自不在話下，更難得可貴之處在於本卷完整呈現資料的原始樣貌。因此，讀者可以看到楊英風十幾歲時所寫的日記手稿、一生重要的獎狀、成績單、聘書、書信手稿、展覽宣傳海報……等等。透過這些珍貴的影像，不僅可以讓人更加了解楊英風，也更能貼近其生長的環境及時代，而這一切也恰是臺灣美術及歷史發展的精采縮影。

特別收錄的舞台、道具創作、雷射景觀作品是楊英風主流創作外的逸品。1944年，楊英風因戰爭因素由東京返回北京後即初展身手，開始參與父親楊朝華經營之華光木偶劇團的舞台、道具設計製作工作，並獲得極大的成功。此後楊英風雖然鮮少涉足此相關領域，但楊英風以其獨特的景觀概念融合其中，使這些作品無論在其個人創作生涯或該藝術領域，仍然如黑夜中屹立的星子般熠熠生輝。

年表以時為經，重要的事件、展覽、創作作品為緯，其間輔以相關的圖版照片剪影。時間跨度由楊英風出生當年開始，直至本卷出版為止。共分為「楊英風大事年表」及「財團法人楊英風藝術教育基金會」兩大部分，前者並搭配「國內外大事」方便讀者相互參照。年表的編輯是本卷眾多內容中最費時也最為艱鉅的部分，不僅需從幾千張分放各處的照片檔案中挑選出最具代表性的圖版照片，另外還需反覆確定資料的正確性。當然，限於時間、人力、物力，及未來不間斷的資料整理工作，現在的錯誤疏漏勢所難免，在此先向讀者們致歉，並請隨時指正為祈。

一路走來，首先要感謝楊英風藝術教育基金會董事長釋寬謙所給予的百分之百信任和自由，以及主編蕭瓊瑞教授提綱挈領的指導與隨時解答疑問的耐心，讓我得以信心倍增地完成這項艱鉅的任務。編輯過程中，還要特別謝謝中心主任賴鈴如在編輯經驗上的無私分享以及資料搜尋方面的全力協助，讓我多爭取了寶貴的時間，也避免許多無謂的錯誤。最後，還要謝謝中心同仁蔡珊珊、關秀惠、吳慧敏及工讀生們協助校稿事宜、楊英風美術館的吳靜汸協助提供資料等。在大家的努力之下，本卷才得以如期出版。

這一卷兼具導論和總結的特性，不懂或一知半解的人可以由此入門，想要深入的研究者也可以隨時查閱年表和相關的史料照片，進而搜求更多的研究材料。雖然在資料取捨的過程中無法避免地涉及編者的主觀意識，但材料的意義亦隨觀者而變。因此，我希望它是一個寶盒，每位讀者都能從中擷取出屬於自己的特殊寶藏，歡迎一起來尋寶。

Afterword

Wei Ling Huang, graduated from Graduate Institute of Art History, National Taiwan University. Currently Researcher at Yuyu Yang Art Research Centre.

Translated by Jessica Howlett

If a reader wants to understand Yuyu Yang in the shortest time, considering in turn the man as an individual, his creations, his life, his friends, or if one wants to grasp at once the complete picture of the *Yuyu Corpus*, then reading this volume is the quickest way.

This 5th volume of the *Yuyu Corpus* is the most representative and essential elements, including 2D and 3D works, lifescape, Yuyu Yang's personal exposition, diaries, letters, historical materials and research surrounding Yuyu Yang. In addition, it also includes Yuyu Yang's stage, stage-prop creations, laser lifescape, time-line and biographical chart with photographs and related publications etc.

The essential content is chosen from hundreds of thousands of first hand materials, the importance and representative qualities of which are self-evident. The rarer and more valuable feature of this volume is that it shows with integrity the appearance of the original material. The reader can therefore see the manuscript of Yuyu Yang's teenage diary, his important life certificates, report cards, and appointment letters etc. Through these precious images we can not only deepen our understanding of Yuyu Yang and get closer to the environment and age in which he grew up, but also see into a splendid microcosm of Taiwan's artistic and historical development.

The specially included stage, stage-prop creations and laser lifescape are Yuyu Yang's superior pieces of artistic work outside the mainstream. It was in 1944, after Yuyu Yang returned from Tokyo to Beijing because of the war, still in the early development of his skills, that he began to participate with his father, Chao Hua Yang, in managing the Hua Guang Puppet Theatrical Troupe's stage and stage-prop design manufacture work, gaining enormous success. Thereafter, Yuyu Yang, although he had scarcely stepped into this field, integrates his unique lifescape concept, making these works, regardless of any individual profession or artistic domain, still stand out like shining stars in a dark night.

A longitudinal time-line marks milestone events, with exhibitions and creative works placed laterally, and supplemented by related charts, photographs and sketches. The time spans from Yuyu Yang's birth up to the publication of this volume. It consists of two main parts, the "Yuyu Yang Time-line of Milestone Events" and the "Yuyu Yang Art Education Foundation". The former corresponds with a "Domestic and Foreign Events" for reader-friendly cross-referencing. Compiling the chronology with its vast content was the most time-consuming and arduous task in editing this volume. Not only was it necessary to select the most representative photographs from several thousand files, but also repeatedly to ascertain the accuracy of the material. Of course, due to limited time, manpower and resources, and the future ongoing data compilation, oversights are at present inevitable. Apologies are offered in advance to the readers, and please point out corrections as necessary.

We go forward as a group, and I would first like to thank the chairman of the Yuyu Yang Art Education Foundation, Kuan Qian Shi for giving wide release, trust and freedom, as well as editor-in-chief Professor Qiong Rui Xiao for focussing on the main points and for his patience in answering questions at any time, giving me increased confidence to complete this arduous task. For the editing process, I would also especially like to thank the centre's director, Ling Ru Lai, for her selfless sharing of editorial experience as well as her whole-hearted assistance in the search for material, winning me valuable time and the avoidance of many unnecessary errors. Finally, I would also like to thank my colleagues at the centre, Shan Shan Cai, Xiu Hui Guan, Hui Min Wu and the students who helped with proofreading, and at the Yuyu Yang Art Museum, Jing Fang Wu with information gathering. Through these people's efforts, this volume is able to be published on schedule.

This volume serves a double function as both an introduction and conclusion, such that those people who know nothing or know only a little about the subject may become initiated into it, and those more thorough researchers may be able to consult the time-line and the correlated historical data at will, and then seek further research materials. Although it is not possible to avoid involving the editor's subjective consciousness in the decision process when choosing the material, the significance of the material also shifts with the viewer. Therefore, I hope it is like a treasure box from which each reader can take out their own special buried treasure. Welcome to the treasure hunt.

國家圖書館出版品預行編目資料

楊英風全集 = Yuyu Yang Corpus／蕭瓊瑞總主編.
——初版.——台北市：藝術家，
2005〔民94〕 冊：24.5×31 公分
ISBN 978-986-7487-69-8（第一卷：精裝）.——
ISBN 978-986-7487-98-8（第二卷：精裝）.——
ISBN 978-986-7034-09-0（第三卷：精裝）.——
ISBN 978-986-7034-18-2（第四卷：精裝）.——
ISBN 978-986-7034-44-1（第五卷：精裝）.——

1.美術 - 作品集

902.2 94022348

楊英風全集 第五卷
YUYU YANG CORPUS

發 行 人／張俊彥、何政廣
指　　　導／行政院文化建設委員會
策　　　劃／國立交通大學
執　　　行／國立交通大學楊英風藝術研究中心
　　　　　　財團法人楊英風藝術教育基金會
諮詢委員會／召 集 人：張俊彥
　　　　　　副召集人：蔡文祥、楊維邦（按筆劃順序）
　　　　　　委　　員：林保堯、施仁忠、祖慰、陳一平、張恬君、葉李華、
　　　　　　　　　　　劉紀蕙、劉育東、顏娟英、黎漢林、蕭瓊瑞（按筆劃順序）
執 行 編 輯／總 策 劃：釋寬謙
　　　　　　策　　劃：楊奉琛、王維妮
　　　　　　總 主 編：蕭瓊瑞
　　　　　　副 主 編：賴鈴如、陳怡勳
　　　　　　分冊主編：黃瑋鈴、賴鈴如、蔡珊珊、陳怡勳、潘美璟
　　　　　　美術指導：李振明、張俊哲
　　　　　　美術編輯：柯美麗
　　　　　　封底攝影：高　媛

出 版 者／藝術家出版社
　　　　　台北市重慶南路一段 147 號 6 樓
　　　　　TEL:(02) 23886715　FAX:(02) 23317096
　　　　　郵政劃撥：01044798／藝術家雜誌社帳戶

總 經 銷／時報文化出版企業股份有限公司
　　　　　中和市連城路 134 巷 16 號
　　　　　TEL:(02) 2306-6842

南部區域代理／台南市西門路一段 223 巷 10 弄 26 號
　　　　　　　TEL:(06) 2617268　FAX:(06) 2637698

初　　　版／2007 年 3 月
定　　　價／新台幣 1800 元
I S B N　978-986-7034-44-1（第五卷：精裝）

法律顧問　蕭雄淋
行政院新聞局出版事業登記證局版台業字第 1749 號